딜레마 사전

딜레마 사전

The Conflict Thesaurus

안젤라 애커만 · 베카 푸글리시 지음
오수원 옮김

윌북

차례

2 실패와 실수

3 도덕적 딜레마와 유혹

4 의무와 책임

5 압력 증가와 시간 압박

6 승산 없는 시나리오

일러두기
· 옮긴이 주는 ◆로 표시했다.
· 인용 출처는 ◇로 표시했다.

이야기의 원천을 담은 데이터베이스

•

심너울 (『땡스 갓, 잇츠 프라이데이』 저자/SF 작가)

몇 달 전에 이야기꾼들이 혹할 만한 재미있는 문장 하나를 들었다. "지금 쓰는 장면이 갑자기 닌자가 나와서 등장인물들을 몰살시키는 것보다 재미있지 않으면 다시 써야 한다." 언뜻 우스갯소리 같지만, 이야기가 풀리지 않을 때마다 머리를 싸매는 내겐 굉장히 와닿는 문장이었다.

일명 이야기의 지옥이라 이름 붙인 내 습작 폴더 안에는 쓰는 도중 꽉 막혀버린 작품들이 창조주를 원망하며 살고 있다. 나는 닌자 방법론을 활용해 '닌자를 투입해야만 진행될 수 있는' 미완성 작품들을 하나씩 분석해봤다. 결론은 하나였다. 완성하지 못한 작품들은 하나같이 갈등 요소가 부재하거나 지나치게 흐릿해서 재미가 없었다. 나는 내 작품의 목을 노리고 쫓아오는 닌자들을 피해 부랴부랴 주인공을 방해하기 시작했다. 주인공과 완전히 상반된 목표를 가진 인물을 만들거나, 주인공이 품은 목표와 윤리의식이 정면으로 충돌하게 만들었다. 그 순간, 무풍지대의 범선처럼 정체돼 있던 이야기가 순풍을 받은 듯 앞으로 나아가기 시작했다.

욕망하고 고뇌하고 분투하는 인물의 여정을 설득력 있게 그려내는 것. 작가라면 누구나 속을 끓일 과제다. 여기 『딜레마 사전』이 있다. 이 사전에는 인간사의 온갖 고통과 고뇌가 다 들어있는 듯하다. 수많은 갈등 양상과 그 속에서 비롯되는 인물의 행동과 감정을 하나씩 짚고 있자니, 굳이 닌자를 등장시키지 않아도 실로 재미있고 놀라운 장면들이 저절로 펼쳐져서 당장이라도 다음 장면이 쓰고 싶어진다. 말하자면, 이 책은 모든 길 잃은 작가들을 위한 이정표라고 할 수 있겠다. 이 데이터베이스에

는 의심과 실수, 유혹이 도사린 갈등이란 웅덩이에 인물을 집어 던질 방법이 그야말로 무궁무진하다. 단언컨대 온갖 장면이 샘솟는 가장 실용적인 작법서이며, 모든 이야기꾼의 책장에 한 권씩 꽂혀 있을 만한 긴요한 가이드북이라고 할 수 있다.

서문

캐릭터를 만드는 건
갈등이다

소설이나 영화, 드라마에서는 많을수록 신나지만 현실에서는 질색하며 피하게 되는 것은 무엇일까? 바로 갈등이다. 갈등은 힘들다. 갈등은 모든 걸 엉망진창으로 망쳐놓는다. 갈등은 예측 불가능하다. 갈등은 계획을 쓰레기로 만들고, 노력이 무용지물이 되게 하며 스트레스와 근심을 낳는다. 갈등은 우리를 막다른 골목으로 몰아넣어 공포에 떨게 만들고, 우리의 정신과 육체를 한계 이상으로 밀어붙인다. 우리는 갈등을 별로 좋아하지 않으며 갈등을 겪기보다는 최대한 피해서 계획에 따라 그냥 끝까지 내달리고 싶어 한다.

하지만 소설이나 영화, 드라마라면 문제가 다르다. 독자 입장에 서면 우리는 책을 움켜쥐고 온갖 곤경과 중상모략을 만끽하며 낭떠러지에서 추락하고 싶어 안달이 난다. '기왕에 비가 올 거라면 억수같이 쏟아져라!' '끔찍하고 불가능한 선택지들을 내 앞에 데려와봐!' '송곳니를 날카롭게 간 괴물을 데려와서 마구 풀어놓아도 좋아!' 이처럼 허구의 세계에서는 갈등이 아무리 많아도 모자라게 느껴진다.

실생활에서는 피하려고 애쓰지만, 픽션에서는 넘칠수록 더 원하게 되는 게 갈등이라니. 뭔가 아이러니해 보이지만 심리학적으로는 이런 아이러니가 꽤 일리가 있다. 책은 인간의 '투쟁-도피fight or flight' 본능을 크게 자극하지 않는다. 책 속에서는 갈등을 경험한다 해도 안전이 보장되기 때문이다. 다시 말해 이야기 속에서 벌어지는 끔찍한 일은 내가 아닌 누군가에게 일어나는 일로 조금 거리를 두고 받아들이게 된다. 한편 잘 만

든 이야기는 독자들에게 생생한 현장감을 전해준다. 우리는 캐릭터가 느끼는 공포와 분노와 혼란을 똑같이 느끼며 그들의 경험을 동일시하고 이야기 속에 빠져든다. 실제 경험을 통해 불확실성과 두려움의 고통이라든가 완전한 열패감이 무슨 느낌인지를 현실에서 이미 배웠기 때문이다.

독자로서 우리는 주인공이 인생의 소용돌이 속으로 내던져질 때 맨 앞 좌석에서 구경할 기회를 얻게 된다. 무자비하고 파괴적인 소용돌이에 흔적도 없이 사라질 것인지, 풍파에 닳고 닳았지만 어떤 대가를 치르더라도 소명과 목표를 이루겠다는 결심을 보여줄 것인지 주인공의 다음 행보를 기대하며 바라본다. 독자가 바라는 결말은 단연 후자로, 주인공이 고난을 버텨주길 바란다. 현실의 삶과 소설은 아주 중요한 한 가지 지점에서 수렴하기 때문이다. 현실에서든 소설에서든 성취에는 극도의 희열이 동반된다. 현실 속의 우리나, 소설 속의 캐릭터나 가장 필요로 했던 어떤 것을 기어코 얻어내 의기양양해지는 순간은 무엇과도 견줄 수가 없다. 그리고 이 지점에서 우리는 다음과 같은 진정한 아이러니에 도달하게 된다. 바로 승리의 순간을 그토록 강력하고 확실하며 만족스러운 것으로 만들어주는 요인은 '승리하기 위해 무엇을 희생해야 하는지 아는 것'이며 '승리에는 크나큰 노력과 희생과 대가가 필요하다는 것'이다. 이러한 승리감은 대립과 장애와 문제가 있어야만 느낄 수 있다. 요컨대 갈등이 있는 곳에 승리도 있다는 뜻이다. 따라서 현실을 사는 우리는 역경을 좋아하지 않고 대개 피하려 노력하지만, 사실 그것을 극복하는 행위는 우리를 진정으로 살아 있다고 느끼게 해준다.

픽션에서 갈등은 등장인물들을 시험에 들게 하고 성장시키는 역할을 하며 크게 외적 갈등과 내적 갈등으로 나뉜다. 외적 갈등은 캐릭터가 자신의 세계를 면밀히 살피고 선택을 하며 원하는 바를 얻기 위해 행동을 취하게끔 만드는 일종의 장애물을 공급함으로써 플롯을 앞으로 진행시킨다. 내적 갈등은 캐릭터의 내면에서 일어나며 캐릭터가 공포와 신념

과 필요와 가치와 욕망 사이에서 심리적인 줄다리기를 하게 만든다. 궁극적으로 갈등은 캐릭터가 낡은 사고와 행동 방식 혹은 새롭고 진화한 존재 방식 중 하나를 선택할 수밖에 없게 만든다. 둘 중 하나만이 캐릭터가 원하는 바를 얻을 수 있도록 도움을 주기 때문이다. 스토리텔링 전문가 마이클 하우지Michael Hauge는 이를 가리켜 공포에 떠는 삶과 용기 있는 삶 사이의 선택이라고 부른다. 캐릭터는 어려운 결정을 내려 두려움을 무릅쓰고 벼랑 끝으로 올라섬으로써 변화를 받아들일 수 있을까, 아니면 결국 후퇴하고 말까? 독자는 이 지점에서 이야기에 감응한다. 갖은 갈등과 고난을 맞이한 캐릭터가 투쟁해나가는 모습은 독자들에게 감정적인 울림을 던진다. 현실에서 겪는 삶의 문제를 돌아보고 두려움을 떨쳐낼 수 있도록 용기를 북돋아주는 것이다.

혹 방금 소개한 내적 갈등에 대한 이야기에서 인물호character arc◆라는 개념을 떠올렸다면, 우리가 말하고 있는 바를 정확히 포착한 셈이다. 갈등은 캐릭터를 힘들게 하지만, 또 그만큼 캐릭터가 자신의 진정한 자아를 발견하는 기회이기도 하다. 하지만 진정한 자아를 발견하려면 캐릭터는 과거의 자신을 내려놓아야만 한다. 이렇게 갈등은 캐릭터의 발전을 추진한다. 갈등은 캐릭터가 행동하게 만든다. 즉 캐릭터가 나서서 싸우고 목표에 다시 전념하도록 강제하며 그렇게 자신의 가치를 독자에게 입증하라고 요구한다. 갈등은 캐릭터를 한계까지 밀어붙여 가장 절실하고 절망적인 순간에 그의 진면목(윤리와 가치와 신념)을 드러낸다. 성공과 실패의 여부와는 상관없이, 이야기의 출발점에서 보았던 캐릭터의 모습과 이야기의 끝에 나타나는 캐릭터의 모습은 사뭇 다르다. 갈등은 변화의 전조이기 때문이다.

◆ 이야기가 진행되며 캐릭터, 특히 주인공이 겪는 변화를 가리키는 개념. 인물호가 있는 이야기는 캐릭터가 급격히 혹은 천천히 다른 인물로 바뀐다. 인물호가 있는 캐릭터는 평면적 인물이 아니라 입체적 인물이다.

플롯과
갈등의 조합

2016년, 버몬트대학교와 애들레이드대학교는 야심만만한 프로젝트에 착수한다. 프로젝트 구텐베르크Project Gutenberg◆에 모아놓은 소설 1,737편의 감정호emotional arc◆◆를 분석한 후 작품들이 총 몇 개의 내러티브 플롯으로 이루어져 있는지 알아보기로 한 것이다.◇ 정답은 몇 개였을까? 바로 6개였다. 작품 속 스토리 전체에서 어떤 플롯이든 아래의 여섯 가지 고유한 플롯 형식 중 하나에 귀속시킬 수 있었다.

가난뱅이가 부자로 성공하는 이야기

캐릭터가 불이익을 당하는 데서 시작해 역경을 극복하고 크게 성공하는 이야기. 이러한 이야기는 꾸준한 '상승' 형식을 갖추고 있고, 실패에서 승리를 향해 진행된다(절망을 벗어난 상승).

부자에서 가난뱅이로 몰락하는 이야기

모든 것을 갖춘 캐릭터가 전부 다 잃는 이야기. 이 비극에는 꾸준한

◆ 인류가 남긴 자료를 모아 전자 정보로 저장하고 배포하는 프로젝트로, 인터넷에 전자화된 문서를 누구나 무료로 받아 읽는 가상 도서관 수립을 목표로 한다.

◆◆ 캐릭터에게 감정적 반응을 이끌어냄으로써 이야기를 전달하는 플롯.

◇ LaFrance, Adrienne. "An A.I. Says There Are Six Main Kinds of Stories." *The Atlantic*, Atlantic Media Company, 2018.11.1 The Six Main Arcs in Storytelling, as Identified by an AI.

'하강/몰락' 형식이 존재한다. 이야기는 처음부터 끝까지 하락을 그린다 (위신의 추락/명예의 상실).

곤경에 빠진 인간 이야기

캐릭터가 성공한 상태를 누리다가 몰락을 겪어 나락까지 갔다가 안간힘을 써서 다시 빠져나오는 이야기. 이러한 이야기의 형식에는 고점 둘 사이에 저점이 있다(추락-상승).

이카로스 이야기

그리스의 이카로스 신화를 닮은 이야기 구조. 이카로스는 밀랍과 깃털로 날개를 만들어 감옥에서 탈출한다. 하지만 너무 높이 날지 말라는 주의를 무시한 탓에 햇빛에 날개가 녹아버려 추락해 죽는다. 이러한 형식을 갖춘 이야기는 캐릭터의 상승과 이후 때 이른 몰락으로 이어진다는 특징이 있다(상승-추락).

신데렐라 이야기

행복하고 흡족한 삶을 누리던 캐릭터가 행복을 잃고 낙담과 절망에 빠지는 이야기. 하지만 이야기는 계속 이어져 캐릭터가 행복을 되찾는 결말로 끝난다(상승-추락-부활).

오이디푸스 이야기

동명의 왕을 주인공으로 하는 그리스 비극처럼 캐릭터가 행복한 삶을 살다가 갑자기 곤경에 빠지는 이야기 형식이다. 캐릭터는 성공적으로 곤경에서 벗어나지만 상승은 짧고, 파국이 다시 찾아온다(추락-상승-추락).

스토리텔링의 범주에 몇 가지 이상의 플롯이 속해야 하는가를 논의

하는 이론은 넘쳐난다. 그러므로 핵심 플롯에 대한 연구는 이것이 최초도 아니고 당연히 마지막이 되지도 않을 것이다. 다만 소설, 영화, 텔레비전, 게임, 광고 등 서구 사회에서 발견되는 수백에서 수십억 개에 이르는 이야기를 추적해보니 겨우 여섯 가지에 이르는 플롯으로 모조리 환원이 가능하다는 사실을 알고 나면 머릿속이 혼란스러워진다. 도저히 불가능한 결과로 보이기 때문이다. 어떻게 그토록 독창적이고 황홀한 수많은 이야기들이 계속해서 동일한 구조일 수가 있단 말인가?

그중에서도 사달을 내는 범인이 있다. 바로 '갈등'이라는 녀석이다. 갈등이 이야기의 핵심이라는 주장은 꽤 대담한 주장일 수 있다. 갈등 외에도 다양한 요소가 이야기 속에서 각자의 역할을 수행하기 때문이다. 예컨대 각각의 이야기에 고유성을 부여하는 데 '캐릭터' 또한 막대한 역할을 수행한다. 캐릭터는 성격, 배경이 되는 내용back story, 욕망, 필요 등을 통해 끝없이 재창조가 가능하다. 하지만 소설 속 캐릭터가 누구인지와는 상관없이 캐릭터를 다루는 이야기의 목적은 바로 캐릭터를 특정한 방향으로 몰고 가는 것이다. 호텔 방으로 향하는 고단한 여행자에 비유하자면 캐릭터는 승강기를 타든지 계단으로 걸어가든지 어쨌든 같은 층에 멈출 것이다. 반면, 갈등은 건물을 마음대로 뛰어다닌다. 문제를 일으키는 일에 골몰하는 짓궂은 아이처럼 갈등이라는 녀석은 승강기의 버튼이란 버튼은 죄다 누를 수 있고 모든 층에서 내릴 수도 있으며, 계단 통로에 불을 지르거나 창밖으로 가구를 내던질 수도 있다. 이야기나 장면을 새롭게 바꾸는 데 갈등을 사용하는 방법의 경우의 수는 한계가 없다.

스토리텔링에 관한 한 갈등은 많으면 많을수록 좋다. 위대한 이야기는 정신을 차릴 수 없을 만큼 핑핑 돌아가는 장애물, 방해, 난제를 제시해야 한다. 각 이야기의 순간순간은 도입하는 문제로 인해 참신해진다. 그렇다고 갈등을 닥치는 대로 던져 넣거나 구조가 결여되어도 괜찮다는 말은 아니다. 마찰과 대립은 이야기에 복무해야 하고, 난제는 캐릭터를 시

험하는 의미심장한 것이어야 한다. 그뿐 아니라 각 이야기는 중심 갈등이 포함되어 있으며, 플롯 형식의 수가 제한되어 있듯, 갈등을 위한 기존의 문학 형식도 정해진 몇 가지가 있다.

캐릭터 vs 캐릭터

주인공의 의지가 다른 캐릭터의 의지와 정면으로 충돌하는 유형이다. 둘 사이는 맞수(영화 〈피구의 제왕Dodgeball: A True Underdog Story〉의 체육관 주인 피터와 화이트 굿맨), 경쟁자(영화 〈게임 나이트Game Night〉의 인물들) 혹은 상반되는 욕구나 욕망이나 의제를 지닌 적수(영화 〈다이 하드Die Hard〉의 한스 그루버와 존 맥클레인)일 수도 있다. 이들은 또한 연애물(〈프린세스 브라이드The Princess Bride〉의 웨스틀리와 버터컵)이나 버디물 buddy dynamic♦(〈스텝 브라더스Step Brothers〉의 브레넌 허프와 데일 도백) 속 밀고 당기는 관계의 주인공들일 수도 있다. 목적이 상반되건 동일하건 두 인물 사이의 마찰은 한 인물이 다른 인물보다 우위를 얻는 것으로 결말이 나는 충돌을 발생시킨다. 충돌은 일방적이어서는 안 된다. 두 캐릭터는 지혜와 역량과 자원 면에서 동등한 맞수가 되어야 하며, 이야기의 끝에서 결과가 정해질 때까지 균형을 잡고 있으면서도 지속적인 변화를 확실히 꾀해야 한다.

캐릭터 vs 사회

이 이야기의 특징은 캐릭터가 사회나 세계 내의 강력한 행위자에 대항해 맞장을 뜨다가 극복하기 힘들어 보이는 난제를 만난다는 것이다. 영화 〈쓰리 빌보드Three Billboards Outside Ebbing, Missouri〉에 나오는 주인공

♦ 버디 무비라고도 하며, 주로 두 명의 단짝 관계인 주인공이 콤비로 활약해 우정을 쌓는 영화를 가리킨다.

밀드레드 헤이스는 살해당한 자신의 딸과 관련된 정의를 실현하기 위해 경찰과 대립한다. 〈헝거게임The Hunger Games〉 삼부작의 주인공 캣니스 에 버딘은 정부를 향한 저항을 이끈다. 〈쉰들러 리스트Shindler's List〉의 주인 공 오스카 쉰들러는 가능한 한 많은 유대인의 목숨을 구하기 위해 잔인 한 나치 정권에 맞선다. 이런 유형의 갈등에는 큰 위험이 내재되어 있기 때문에 인물 각각의 위험도 크게 고조된다. 캐릭터가 자신의 양심을 지 키기 위해 많은 것을 잃을 태세를 갖추고 있기 때문이다.

캐릭터 vs 자연

이 이야기에서 캐릭터가 맞서는 대상은 자연이다. 예를 들면 영화 〈퍼펙트 스톰The Perfect Storm〉의 악천후, 〈127시간127 Hours〉의 무시무시 한 자연환경, 〈레버넌트The Revenant〉의 야수는 캐릭터가 성공하기 위해 길들이거나 버티거나 생존해야 하는 어마무시한 자연력을 제공한다.

캐릭터 vs 테크놀로지

캐릭터와 테크놀로지 혹은 캐릭터와 기계가 대립하는 경우다. 터미 네이터와 대적하는 사라 코너나 매트릭스와 전투를 벌이는 네오가 대표 적인 사례다. 위협이 커질수록 탈출 또한 어려워지고 재앙에 가까운 결 과가 초래된다. 테크놀로지라는 장애물을 극복하기 위해서는 창의력과 전문 지식, 자원과 배짱이 필요하다.

캐릭터 vs 초자연적 존재

캐릭터가 이해할 수 있는 범위 바깥에 존재하는 적을 마주하는 갈등 상황이다. 스티븐 킹 원작의 영화 〈닥터 슬립Doctor Sleep〉에서 초자연적 이거나 주술적인 힘에 맞서는 대니 토렌스, 〈고스트 라이더Ghost Rider〉에 서 귀신에게 홀리는 자니 블레이즈가 이러한 사례에 해당되는 캐릭터다.

소설 『퍼시 잭슨과 올림포스의 신Percy Jackson and the Olypians』에 등장하는 반신 및 다른 신들과 캐릭터를 기다리는 운명 사이의 충돌을 다루는 것도 이러한 이야기에 해당한다. 이러한 형태의 갈등은 때로는 캐릭터 대 신, 혹은 캐릭터 대 운명이라는 하위 범주로 세분화할 수도 있다.

캐릭터 vs 자아

갈등의 모든 형식 중에서 가장 사적이고 가장 강력한 갈등이 캐릭터와 자아 간의 갈등이다. 이 갈등에서 마찰은 캐릭터의 신념 체계 내부에서 발생한다. 좋은 이야기는 캐릭터 앞에 거울을 딱 세워놓은 다음, 캐릭터가 자신이 원하는 것과 저지른 일 혹은 해야 할 일로 인해 복잡다단한 감정을 겪을 때 드러나는 내면의 투쟁을 드러낸다.

영화 〈본 아이덴티티The Bourne Identity〉의 주인공 제이슨 본을 생각해보자. 본은 자신을 제거하려는 자들로부터 달아나는 와중에 있는 주인공으로, 기억상실증을 앓고 있다. 본은 기억을 되찾고 싶고 사람들이 자신을 내버려두기를 바라지만 자신의 과거를 캐면 캘수록 자신이 새 출발을 할 자유를 누릴 자격이 없다는 것을 점차 깨닫는다. 또 다른 사례는 텔레비전 드라마 시리즈 〈덱스터Dexter〉의 주인공 덱스터 모건이다. 덱스터는 다른 살인자를 죽여 윤리적 행동수칙을 따르는 반사회적 인격 장애자, 즉 소시오패스다. 그는 이중생활을 영위한다. 경찰을 위해 유능한 혈흔 분석가로 일하는 동시에 살인 충동과 사적 제재에 흠뻑 빠진 인간이라는 뜻이다. 시리즈가 진행될수록 덱스터의 갈등은 단순히 경찰의 레이더망을 피해 살인을 계속할 수 있느냐에만 국한되지 않고, 내면에서 점점 심화되어간다는 것을 분명히 알 수 있다. 덱스터의 주변에 몇몇 소중한 사람들이 생기면서 어둠을 포용하는 그의 소시오패스적 기질이 방해를 받게 되기 때문이다.

모든 이야기는 대부분 실질적으로 위에 분류한 갈등의 조합으로 이루어져 있는데 그중에서도 가장 확연한 갈등은 플롯의 기초로 기능하는 중심 갈등이다.

갈등은 투쟁이다

모든 충돌은 대립하는 두 세력 간의 싸움으로 요약할 수 있다. 어떤 시나리오든 갈등은 외적 갈등과 내적 갈등 사이 그 어딘가에 있다. 외적 갈등은 캐릭터가 외부 세계에서 마주하는 사람들과 장애물에서 비롯되는 갈등이며 내적 갈등은 캐릭터의 감정과 신념 체계를 중심으로 하는 갈등이다. 독자의 가슴을 뛰게 할 이야기의 핵심은 주인공이며, 주인공은 겹겹의 욕구와 신념과 공포와 욕망으로 이루어진 복잡한 존재이다(따라서 탁월한 이야기에는 외적 갈등과 내적 갈등이 모두 풍부하게 들어있다). 외적 갈등이 대응을 요구할 때마다 캐릭터는 어떤 대응을 해야 할지 선택해야 한다. 어떤 행동을 하느냐는 늘 그 동기에 달려 있다. 다시 말해 캐릭터를 움직이게 만드는 욕구와 가치와 핵심적인 믿음이 바탕이 되는 것이다.

캐릭터의 고유한 내적 동기들이 캐릭터를 현재의 모습으로 만드는 요인이며, 캐릭터는 이 요인들을 각 상황마다 저울질해 자신이 해야 할 적절한 행동을 결정한다. 이러한 결정 과정이 늘 직관적이거나 쉽게 이루어지지는 않는다. 동기라는 요인들은 대체로 상충되기 때문이다. 가령 어떤 소설 속 여자 주인공은 사랑이 필요하지만, 자신이 사랑을 할 만한 가치가 없다고 생각한다. 그러나 그녀는 연애 상대를 욕망한다. 과거의 나쁜 경험 때문에 거부당할까 봐 겁내면서도 말이다.

올바른 갈등이 올바른 상황에 도입되는 경우 발생할 갈등을 상상해보라. 주인공은 그동안 해왔던 나쁜 연애 때문에 다시는 연애 같은 건 하

지도 않겠다고 작심한 상태다. 그런데 남녀 혼성 소프트볼 경기 후에 한 남자 팀원과 사이좋게 잡담을 나누게 된다. 장비를 챙겨 주차장으로 향하면서 웃으며 농담을 주고받는 동안 두 사람 사이에는 서로를 향한 감정이 차차 싹튼다. 마침내 남자 팀원은 경기가 끝나고 나면 한 잔 하러 가자고 주인공에게 청한다.

주인공은 이러한 요청에 어떻게 대응할까? 자신의 필요와 욕망에 귀를 기울일까, 아니면 공포와 부정적인 생각에 귀를 기울일까? 게다가 결정 과정이 뭔가 다른 문제(가령 나이 차이가 크다거나 남자가 여자가 다니는 직장의 상사라는 사실) 때문에 더욱 복잡해진다면? 데이트를 하기 전부터 옳고 그름에 대한 주인공의 윤리의식이 데이트를 망쳐버릴까, 아니면 둘 사이에 불꽃이 튀고 욕망이 모든 생각을 지배해버려 윤리의식 따위는 구석으로 내쳐지게 될까?

이런 유형의 내적 갈등은 사실상 캐릭터가 갖고 있는 DNA의 일부다. 현실의 인간들처럼 캐릭터 역시 세계관이 발전(혹은 퇴보)함에 따라 시간이 흐르고 경험을 하게 되면서 변해갈 것이기 때문이다. 각각의 외부 상황은 캐릭터가 본격적으로 행동하기 전에 내적 평가와 저울질을 하게 만들 것이고, 의미있는 갈등은 캐릭터의 신념 체계를 바꾸어 놓을 것이다. 갈등은 이렇듯 캐릭터를 '내적으로' 형성해내는 힘을 갖고 있다. 갈등은 캐릭터의 변화와 성장 혹은 반성장의 순환을 거듭하며 캐릭터에게 영향을 끼친다.

그러나 캐릭터의 발전은 내적인 데서 멈추지 않는다. 외적 갈등의 존재 또한 캐릭터로 하여금 자신이 가진 모든 힘을 결집시키도록 강제한다. 캐릭터는 자신의 기량, 전략, 상상력, 지식을 총동원하여 유리한 입지에서 난제나 위협에 대적할 수 있게 대비한다. 그 결과에 따라 캐릭터는 자신의 입지가 어디인지, 다가올 또 다른 갈등에 얼마나 대비가 되어 있는지 알게 된다.

예를 들어 멜리사라는 이름의 주인공이 자기 차에 장 본 물건들을 싣고 있는 상황을 상상해보자. 어떤 여자가 멜리사에게 접근한다. 그 여자의 어린 아들이 행방불명되었다. 아이는 엄마가 주차장에서 친구와 이야기를 나누는 동안 혼자 돌아다니다 사라져버렸다. 멜리사는 같은 부모 처지라 즉시 행동에 돌입한다. 장 본 카트를 버려둔 채 빨간 머리가 부스스한 아이를 찾겠다는 일념으로 주차장을 뒤지고 다닌다. 멜리사는 낯선 여자에게 아이를 마지막으로 본 곳이 어디인지, 나이가 몇 살인지 묻는다. 아이를 찾고 싶은 열망이 큰 나머지 멜리사는 그 여자가 자기 카트에서 지갑을 슬쩍하는 것을 보지 못한다. 상점 관리자에게 아이의 행방불명을 알리러 뛰어간 지 한참 시간이 지난 후에야 비로소 멜리사는 모든 일이 여자의 계략이었음을 깨닫는다.

대개 갈등은 캐릭터의 인식 부재를 포착한다. 즉, 캐릭터는 특정 순간 자신이 할 수 있는 최선의 행동에 즉시 돌입한다는 뜻이다. 때로는 성공, 때로는 실패가 따른다. 성공은 캐릭터의 자질 중 자부심이 될 만한 강점을 드러내기도 하고 개선이 필요한 측면을 드러내기도 한다. 실패는 캐릭터가 상대보다 수가 얼마나 낮은지 보여줄 수도 있고, 모성 본능이 스스로에게 불리하게 작용한 멜리사의 사례에서 확인할 수 있는 것처럼, 캐릭터의 맹점을 드러내기도 한다.

캐릭터는 차분하게 사건을 다시 검토해 차후에 닥칠 일을 미리 알아내고 제대로 준비할 수 있는 방안을 모색해야 하지만, 이는 완벽한 세계에서나 가능한 일이다. 현실에서 이러한 사건은 내적 갈등을 불러온다. 특히 내면에 자책감을 품고 있다가, 능력이 부족하거나 사태를 책임질 역량이 없어 남에게 해를 끼칠 수 있다는 공포를 갖게 되는 경우 캐릭터는 내적 갈등을 겪는다. 이러한 부정적 반응은 캐릭터의 판단을 흐리게 만들고 캐릭터는 이제 뒤로 빠져 주춤한 채 행동을 망설이게 된다.

앞서 본 멜리사라는 캐릭터는 사건 이후, 자신의 본능을 불신하기에

이르러, 타인들의 동기까지 의심하기 시작한다. 이러한 불신과 의심은 멜리사의 관계에 해악을 끼친다. 다음번에 누군가 도움을 청하는 일이 생기면 멜리사는 거절한다. 자신이 속기 쉬운 존재라는 생각이 들어 더 이상 이용당하고 싶지 않기 때문이다. 그런데 만약 거절했던 그 사람이 정말 필요한 일로 도움을 청했다는 사실을 나중에 알게 되면, 멜리사의 자존감은 훨씬 더 크게 잠식당할 수 있다.

하지만 부정적인 경험만이 캐릭터의 내면을 바꿀 수 있는 것은 아니다. 만일 멜리사가 타인을 신뢰해 보람을 느끼거나 보상을 받는 경험을 하게 되면, 세상에는 선한 사람들도 있다는 사실을 다시 깨닫게 됨으로써 자존감을 회복하고 세계관을 바꾸는 데 도움을 얻을 수 있기 때문이다.

갈등의 질과 양을 생각하라

이야기라는 불꽃은 다양한 갈등 요소가 존재할 때 비로소 타닥타닥 힘차게 타오른다. 플롯의 중심을 차지하는 큰 갈등이건 캐릭터에게 압박을 가하고 위기를 고조시키는 특정 장면의 복잡한 상황이건 어느 쪽이든 간에 상관없다. 좋은 이야기는 무엇보다 똑같은 유형의 갈등에 집착하는 법이 없다. 좋은 이야기는 다양한 형태의 갈등을 끌어내 이야기의 주요 전제와 자연스럽게 작용시켜 사방팔방에서 캐릭터를 가격한다.

다양한 갈등을 뒤섞어 독창성 있는 이야기를 만들 수도 있다. 스티븐 킹의 소설 『크리스틴Christine』은 크리스틴이라는 이름의 자동차 이야기다. 크리스틴은 1958년형 플리머스 퓨리Plymough Fury로 근사한 대형 쿠페 자동차다. 크리스틴은 지각과 의식이 있고 사악하며 피를 찾아 나서는 존재다. 크리스틴은 살인을 할 때마다 정신을 바짝 차리고 범죄의 증거를 모조리 제거한다. 자동차 크리스틴의 이러한 행각이 낳는 갈등은

데니스 길더와 리 탤봇이라는 인물에게 특히 지난한 문제를 안긴다. 갈등을 일으키는 존재가 초자연적인 힘과 첨단 기술을 둘 다 갖췄기 때문이다.

또 다른 사례는 〈23 아이덴티티Split〉라는 영화다. 영화의 주인공 케빈 크럼은 24개의 다른 인격이 있다. 각각의 인격은 그 전의 인격보다 더 어둡고 위험하다. 일부 사람들은 크럼의 지하실에 갇힌 피해자들을 도우려 하고 일부는 이들의 감금을 기뻐한다. (주의: 이어지는 내용에는 스포일러가 있다!) 만약 '여러 개의 인격 중 하나가 강하고 폭력적인 능력을 가진(온전히 인간이 아니라 짐승인) 비스트였다'는 결말이 없었다면, 이 이야기는 그저 평범하고 교과서적인 갈등(캐릭터와 그의 자아가 싸우는)을 다루는 이야기가 될 뻔했다. 그러나 '캐릭터와 초자연적 존재 사이의 갈등'이라는 예상치 못한 내용이 추가되면서 뭔가 새롭고 섬뜩한 이야기가 창조되었다. 새로운 갈등은 표준적인 전제를 신선하고 잊을 수 없는 것으로 변화시킨다.

갈등의 범주

갈등은 큰 충격을 줄 수 있는 곳에 던져질 때 최상의 효과를 낸다. 갈등이라는 폭탄의 폭발 지점은 늘 캐릭터, 특히 주인공과 가까이에 있는 장소다. 부서지고 깨지는 자동차 추격 씬이나 폭발 장면도 근사하지만, 좀 더 애정을 갖게 된 독자들은 캐릭터가 갈등에 얽혀 어떻게 부딪칠지를 보고 싶어 한다. 따라서 장애물과 난제를 선택할 때는 캐릭터의 관점character-view에서 접근하는 것이 좋으며 이때 갈등이 캐릭터에게 어떤 영향을 끼칠지를 최우선으로 고려해야 한다. 이 방법을 쓰면 독자들의 시선을 계속 사로잡을 수 있다. 위험을 고조시키고 캐릭터 개인의 내적 갈등에 복

잡성까지 가미해 극적인 깨달음이나 각성의 순간, 내적 성장과 성취의 초석을 놓는 갈등을 도입할 수 있기 때문이다.

관계상의 갈등

당신의 삶에서 관계는 얼마나 중요한가? 배우자, 자식, 다른 소중한 가족이나 친구들과의 관계는 얼마나 많은 중요도를 차지하는가? 당신의 생일을 절대 잊는 법이 없는 직장 동료, 당신의 글이라면 언제나 읽을 시간을 내어주는 비평 파트너, 혹은 당신이 동네를 떠나 있을 때 당신의 고양이에게 먹이를 주는 이웃과의 관계를 떠올려보라.

우리는 누구나 존경하고 좋아하기에 희생해도 아깝지 않을 사람들과 관계를 맺고 살아간다. 또한 '설명하기 복잡한' 관계를 맺고 살아가는 사람도 많다. 여기서 복잡한 관계를 맺고 있는 사람들이란 가능하면 피하려 애쓰고 피하기를 바라며 같이 있으면 견디기 힘든 사람들이다. 내가 사는 세계에 들여놓고 싶은 사람과 내쫓고 싶은 사람을 직접 선택할 수만 있다면 얼마나 좋을까? 하지만 인생은 그런 식으로 돌아가지 않는다. 우리나 캐릭터나 형편은 마찬가지다.

관계는 건강하거나 병적일 수도 있고 안전하거나 유독할 수도 있다. 관계가 간단치 않은 이유는 캐릭터가 복잡하기 때문이다. 캐릭터는 자신과 타인들의 관계를 시험에 들게 할 말과 행동을 일삼는다. 캐릭터들은 서로 감사하는 벅찬 감정을 느끼기도 하고 충격에 움츠리기도 한다. 의도와 하등 상관없이 캐릭터들은 두려움과 불안 때문에 반사적으로 바보 같은 행동을 하기도 해서 갈등을 유발할 수 있다.

관계상의 갈등은 건전한 갈등일 수 있다(형제자매들 간의 가볍고 악의 없는 지분거림이거나 두 연인이 나누는 치열한 눈길 등). 그러나 대개는 나쁜 쪽의 갈등에 가깝다. 다시 말해 말다툼 후, 곤두선 침묵의 순간이 발생하거나 무심코 비밀을 누설한 후, 아픈 상처를 만드는 유형의 갈등이

다. 관계 문제를 초래하는 갈등은 캐릭터의 감정을 쉽게 흔들어놓을 수 있기 때문에 캐릭터들은 폭언을 퍼붓거나, 사생활의 선이나 직장 생활의 선을 넘기도 하고 다른 실수를 저질러 더 큰 곤경에 빠질 수 있는 확률을 높인다.

'갈등–관계' 조합의 기막힌 또 한 가지 측면은 캐릭터의 직업 생활과 사생활이 거미줄처럼 엮여 있다는 점이다. 직업이건 사생활이건 한 가지 관계의 긴장을 초래하는 갈등은 다른 관계와 연결되어 있기 때문에 난관이 잔뜩 생겨날 수 있다. 갈등은 캐릭터의 평판을 망가뜨리거나, 캐릭터로 하여금 지지하던 가장 가까운 사람들을 멀리하게 만들거나, 가족보다 일을 택하게 하거나, 일보다 가족을 택하도록 강요함으로써 최악의 상태로 캐릭터를 몰아넣고 싶을 때 유용하다. 관계와 관련해서 뚫고 나아가야 하는 장애물을 캐릭터에게 제공하는 경우, 캐릭터는 타인의 관점에서 스스로를 바라볼 수 있고, 그럼으로써 자신의 단점을 자각할 기회도 얻을 수 있다. 이러한 자각을 통해 성장과 변화의 욕망이 생겨난다. 올바른 갈등은 캐릭터에게 자신들이 누구와 무엇을 위해 싸우고 있는지 그리고 싸우는 이유가 무엇인지 깨닫게 해줄 수 있다.

의무와 책임

캐릭터에게 갈등을 제공하는 또 다른 방법은 의무와 책임, 특히 가정 및 직장 생활과 관련된 의무와 책임을 누적시켜 캐릭터가 현재 처해 있는 상태를 붕괴시키는 것이다. 대개 직장과 가정 사이에는 불편한 동맹 관계가 존재한다. 생활비를 벌려면 일을 해야 하는 건 당연하지만, 일의 의무가 가정생활을 침해하기 시작하면 갈등의 전조가 슬슬 드러난다. 연장 근무나 잦은 출장, 집까지 끌고 들어오게 되는 업무 스트레스, 근무 시간 이후에도 업무 메일에 답장을 해야 하는 것과 같은 일들은 결혼 생활이나 가족 관계에서 긴장을 유발한다. 이외에 월급으로 담보 대출을

감당할 수 없게 되거나 배우자 한 사람이 가정 내 경제를 책임지고 있다면 긴장은 더욱 축적된다.

가장 신성하고 안전한 곳이어야 할 가정이 일촉즉발의 상황이 발생하는 공간으로 변하게 되면, 또 얼마나 많은 갈등이 더욱 쌓여 캐릭터의 세계를 붕괴시킬까? 늙은 아버지가 병들어 돌봐드릴 일이 생기거나, 자동차 사고 때문에 비싼 값을 들여 차를 수리해야 하고 병원비까지 내야 하는 상황이 된다면? 이미 취약해진 캐릭터의 생태계는 산산조각날 수밖에 없다. 병든 아버지를 돌보기 위해 직장 일에 소홀해졌던 탓에 직장 내 경쟁자에게 기회의 문을 열어주는 결과가 생길 수도 있다. 결국 주인공은 승진과 연봉 인상의 기회를 잃게 될 수도 있다. 보험료 할증이 닥치고 의료비도 계속 내야 한다. 늘어난 비용 때문에 가족과의 휴가 약속(이 또한 주인공이 그동안 일만 열심히 했기 때문에 가족들과 원만한 관계를 회복하기 위해 꼭 지켜야 하는 중요한 약속이다)을 깨야 한다면 무슨 일이 벌어질까? 곤란을 겪을 것이고, 뒷감당을 해야 할 것이고, 갈등은 이어질 것이다.

분명히 말하건대, 캐릭터의 의무감과 책임감을 표적으로 삼아 공격하는 짓은 사실 치사하다. 감정이 상하는 최악의 경우 중 하나가 바로, 누군가 저질러 놓은 잘못의 뒷감당을 다른 누군가가 해야 할 때다. 직장 동료들을 실망시키건, 자식의 연주회에 가지 못하게 되건 캐릭터는 쌓여가는 스트레스로 힘들어지고 자존감은 바닥을 친다. 일을 다 감당할 수 없는 원인이 외부에 있어 캐릭터가 제어할 수 없는 상황이라 하더라도, 캐릭터는 자신이 무능한 탓이라고 자책해버린다.

일을 제대로 해내지 못하는 것은 진절머리가 날 정도로 큰 근심거리기 때문에 캐릭터는 자신을 옭아매는 매듭을 풀 아주 강력한 동기를 갖게 된다. 다른 사람들을 실망시킬 수 있는 위험을 제거하기 위해 캐릭터는 불필요한 헌신과 유해한 영향, 나쁜 사람들을 떨쳐내고 우선순위를

정하기 시작한다. 캐릭터가 가진 가장 큰 역량(혹은 새로 배워야 하는 역량)은 갈등이라는 구덩이를 벗어나는 데 있어 힘을 발휘할 수 있다.

하지만 캐릭터가 자신의 짐을 덜어낼 방법을 알아내지 못해 자신이 사랑하고 존경하는 사람들을 실망시키게 된다면? 때로 우리는 그러한 위기를 원한다. 우리가 창조한 캐릭터가 죄의식과 수치심과 열패감에 빠져 허우적대는 꼴을 꼭 보고 싶은 것이다. 일부 캐릭터의 세계는 바닥을 쳐야 한다. 그래야 주위 사람들이 다 보게 되기 때문이다. 자신이 지나치게 많은 일을 감당하고 있다는 것, 이용당하고 있다는 것, 아니면 가정이나 직장에서 변화를 도모할 때가 왔다는 것을 알아봐야 하는 것이다. 캐릭터의 인물호가 긍정적인 궤적을 밟고 있다면, 한 가지 일의 끝은 다른 일의 시작으로 이어질 수 있다. 즉 캐릭터가 추구하는 균형과 안정감을 찾을 수 있게 도와주는 더 건강한 변화가 시작될 것이다.

실패와 실수
예전에 저질렀던 큰 실수를 한번 떠올려보라. 토스트를 태워 먹은 정도의 사소한 실수가 아니라 더 심각한 실수여야 한다. 예를 들어 방과 후에 아이를 데리러 학교로 가는 것을 잊었다거나, 친구의 노트북을 깜빡 잊고 공원 벤치에 두고 왔다거나, 어떤 이웃에 대해 비밀리에 험담을 늘어놓았는데 동네에 소문이 퍼지게 했다거나 하는 실수 정도는 되어야 한다.

자신이 도대체 무슨 짓을 저질러놓은 건지 깨닫는 순간, 우리는 그 자리에서 얼어붙고, 가슴이 답답해 숨도 못 쉴 지경이 된다. 마치 고문을 당하는 것처럼 우리는 아주 상세하게 실수를 복기하고, 세상이 문을 쾅 하고 닫아버린 것만 같은 기분을 느끼며 한숨을 내쉰다. 길고 깊은 한숨과 "오, 안 돼!"라는 탄식이 저절로 흘러나온다. 이 탄식은 자신이 한 짓을 부정하는 게 아니라 시간을 거슬러 실수를 저지르기 전으로 돌아가고 싶다는 간절한 염원이나 마찬가지다. 물론 그럴 수 없다는 것은 잘 알고 있

지만 말이다.

현실에서 우리는 실패나 실수를 피하기 위해 열심히 노력한다. 한 걸음이라도 잘못 내디뎠다가는 자신이 부족한 인간이라는 사실이 만천하에 드러날 게 뻔하며 그렇기에 우리는 자신을 두고 가장 혹독한 비평가가 되는 경향이 있다. 소설의 경우, 작가의 책무는 캐릭터가 실패하거나 실수를 저지를 때 그 여파가 꼭 뒤따르게 만드는 것이다. 친구가 상처를 입을 수도 있고 불의가 발생할 수 있으며 기회를 잃거나 새로운 위험이 생겨나기도 하고, 목표는 닿을 수 없는 곳으로 더 멀어지고 만다. 실수의 부정적인 여파는 대개 캐릭터가 비난을 떠맡게 하고, 비난을 받은 캐릭터의 자존감은 곤두박질친다. 캐릭터는 그렇게 사방이 벽인 곳에 갇혔다는 느낌을 받게 되고, 자신이 아무것도 통제하지 못한다는 것, 이미 벌어진 일을 돌이킬 수 없다는 것, 자신을 마구 괴롭히는 부정적인 감정에서 벗어날 수 없다는 것을 자각한다.

실패나 실수의 결과는 두 가지 중 하나로 진행된다. 먼저, 캐릭터가 공황 상태에 빠지는 경우 감정이 증폭되어 최악의 시나리오로 귀결된다. 캐릭터는 재앙을 막으려면 즉시 뭔가 행동을 해야 한다고 생각한다. 그러나 캐릭터는 상황을 충분히 숙고할 만큼 객관적이거나 차분하지 못하다. 이런 상태에서 나오는 행동은 대개 캐릭터를 훨씬 더 큰 곤경으로 몰아넣는다. 캐릭터에게는 나쁘지만 작가와 이야기에는 좋다. 왜냐하면 이런 것이 바로 갈등이기 때문이다!

실패나 실수는 배우고 성장할 수 있는 기회이기도 하다. 캐릭터가 택할 수 있는 두 번째 길이 바로 실패나 실수를 통해 배우고 성장하는 것이다. 실수는 캐릭터에게 결여되어 있던 어떤 시각을 제공할 수 있다. 캐릭터는 그동안 열의를 갖고 행동하고 있었는지 아니면 그저 자신에게 주어진 일을 관성적으로 해오며 살아오고 있었는지 생각한다. 이제 캐릭터는 한발 뒤로 물러서서 자신이 하고 있는 바를 재평가해야 할 것이다. 그

래야 하는 이유를 짚어보자.

실패는 쓰라리다. 그러나 실패는 캐릭터로 하여금 자신이 밟아온 길을 돌아보고 결정을 내릴 수 있도록 점검케 하는 체크 포인트이기도 하다. '지금 올바른 길에 서 있는가?', '설정했던 목표는 그만한 가치가 있는 것인가?', '스스로 할당한 과제를 감당할 수 있는가?', '다음번에 실수를 피하려면 무엇을 해야 하는가?' 캐릭터가 그간 일어났던 일을 곰곰이 생각하고 다시 도전해야 한다는 것을 깨닫는다면, 그가 변화에 열려 있다는 것을 우리는 알 수 있다. 이 지점이 바로 강력한 인물호의 계기가 된다. 이제 캐릭터는 성장하려 하고 있기 때문에 그동안 그를 망설이게 했던 것들(사고방식, 다른 사람의 도움이나 인도에 대한 폐쇄적인 태도 등)은 더 이상 곤란하게 만들지 않을 것이다.

도덕적 딜레마와 유혹

상상해보라. 이제 우리는 추수감사절 만찬에 정장 대신 운동복을 입고 가 예절이고 뭐고 집어던지고 마구 음식을 먹어댈 것이다. 만찬 행사를 신성시하는 가족들에게 충격을 안길 때가 온 것이다! 우리가 창조하는 캐릭터의 핵심적인 신념 체계를 표적으로 삼는 것이 바로 이런 종류의 갈등이다. 캐릭터의 핵심적인 신념 체계는 그의 정체성과 세계관의 중심이다. 이런 식의 갈등은 작가가 도입할 수 있는 가장 중요한 갈등일 수 있다. 이러한 갈등으로 캐릭터는 자신이 느끼고 믿는 바에 관한 거대한 질문과 씨름할 수밖에 없게 된다. 도덕적 갈등은 캐릭터를 갈기갈기 찢어놓을 수 있고, 그를 불편한 회색지대로 이끌고 갈 수도 있으며 그가 특정 신념을 위해 다른 신념을 희생하도록 강제할 수도 있다. 도덕적인 갈등은 작가에게는 사탕처럼 달콤한 도구다.

도덕적 딜레마와 유혹은 캐릭터를 다양한 방식으로 괴롭힌다. 딜레마는 캐릭터가 갖고 있는 진실에 대한 생각과 그에 어울리는 두 가지 가

치, 즉 의무 혹은 확신 사이에서 하나만을 선택해야 하는 상황에서 발생한다. 도덕적인 유혹은 옳고 그른 것 사이에서 선택해야 하는 상황으로 캐릭터를 몰아넣는 결정이다. 꽤 노골적으로 들릴지 모르지만 유혹은 사실 노골적인 것과는 거리가 멀다.

도덕적인 딜레마건 유혹이건 이상적으로는 캐릭터가 자신의 선택에 대해 신중하게 가늠할 시간과 여유가 필요하다. 다각도에서 선택지를 살피고 위험에 관해 숙고하며 옳다고 느껴지는 결정을 내릴 수 있어야 하기 때문이다. 그러나 이야기라는 구조의 목적 때문에 작가는 이러한 가늠의 순간이 가능한 한 고뇌와 번민으로 가득하기를 바라며 캐릭터가 아주 괴로워하게끔 만들고 싶다. 캐릭터가 소중히 여기는 신념에 도전하거나 결정을 빨리 내리도록 강제하는 갈등을 도입하면 캐릭터는 번민에 빠지고 나중에 후회하게 될 수도 있다.

유혹이란 크건 작건 캐릭터가 정말 원하지만 정작 최상의 선택지일수는 없는 뭔가를 캐릭터에게 제공하는 것이다. 누군가에게 복수할 기회가 온다면 캐릭터는 그 기회를 붙잡을까? 출장지에서 직장 동료와 바람을 피워도 배우자가 알 리가 없다면 캐릭터는 결국 부정을 저지를까? 유혹에 굴복하는 경우 캐릭터는 선을 넘는 것이고, 선을 더 넘어도 괜찮다는 실낱같은 핑계를 지어내기 시작하는 순간, 캐릭터의 판단은 더욱 흐려진다.

도덕적 갈등이 캐릭터에게 개인적이고 내밀한 성격을 띠고 있을수록 선악의 경계는 더욱 불분명해진다. 가령 캐릭터가 자기 아이를 이식자 대기 명단에 우선순위로 올리길 원한다. 그런데 이식 위원회 관계자에게 뇌물을 쓸 기회를 얻게 된다면 이제 그는 어떻게 해야 할까? 자기 자식을 다른 환자보다 앞세우는 것이 옳은 일일까? 더구나 다른 환자가, 딸린 가족이 전혀 없는 50세의 성인이라면? 인생을 50년 정도 산 사람이 앞날 창창한 열여섯 살짜리보다 이식 순위가 높은 것은 정당한가?

상황을 완화시키는 요소들은 흑백을 뒤섞어 회색으로 바꿔버리는 탁월한 방법이다. 이런 요소들을 활용해 캐릭터의 신념에 질문을 던진 다음, 그가 과거라면 생각조차 못했던 길을 택하는 쪽으로 얼마나 가까이 가게 되는지 확인하라. 가령 영화 〈프리즈너스Prisoners〉의 주인공 켈러는 칼같이 법을 준수하고 무례라고는 모르는 시민이자 다정한 아버지다. 하지만 딸이 납치된 후 범인인 게 분명해 보이는 용의자를 심문하는 데 경찰이 신통한 효과를 거두지 못하자, 그는 어려운 질문에 맞닥뜨린다. '딸을 찾기 위해 나는 무엇을 할 것인가?' 켈러에게 그 답은 뭔가 혐오스러운 짓(누가 딸을 데려갔는지 알고 있는 것처럼 보이는 인간을 납치해 고문하는 것)을 한다는 뜻이다. 상대가 납치에 연루되어 있다는 흔들림 없는 확신이 있다 해도 남에게 일부러 고통을 안기는 짓을 쉽게 할 수는 없다. 켈러는 자신이 하는 일이 옳지 못하다는 것을 알고 있지만 자식을 구하는 유일한 길은 그것뿐이라고 믿는다. 그렇다고 그의 고문이 정당한 일이 되는가?

딜레마와 유혹(특히 극단적 상황에서 닥치는 딜레마와 유혹)은 캐릭터가 믿는 신념이나 가치를 변화시킬 수 있다. 이렇듯 윤리적인 회색지대는 독자들에게 매혹적인 동시에 끔찍하다. 독자들은 이 딜레마를 통해 자신이 캐릭터와 똑같은 상황에 처하면 무엇을 할지 생각하게 된다.

도덕적인 갈등은 캐릭터로 하여금 자신이 누구인지, 자신이 믿는 신념이라는 것이 무엇인지 재고하도록 강제하는 데 유익할 뿐 아니라 옳고 그름과 정체성이라는 이야기의 주제도 강화시켜준다. 캐릭터는 오랫동안 갖고 있던 생각이나 신념을 놓고 갈등을 겪고, 그의 가치는 타인들이나 문화 및 사회 전체와 대립하는 위치에 놓일 수 있다. 심오한 도덕적인 무엇인가가 위태로워질 때 캐릭터는 대개 자신의 중요한 신념과 사적인 진실을 지키기 위해 온갖 위험을 감수하려 들기 때문이다.

압력과 시간 압박

아침에 일어났는데, 햇빛과 끝없는 고독의 풍광 속에 하루가 펼쳐져 있다는 느낌을 받은 적이 있는가? 딱히 할 일도 없고 책임도 없고, 우선적으로 해야 할 과제도 없고, 곡예를 하듯 이 일 저 일을 효율적으로 해내야 할 필요도 전혀 없던 때를 기억하는가? 잘 기억나지 않는다고?

이제 진실을 직시하자. 인생은 바쁜 것이다. 특히 책임이 막중한 자리에 앉아 있는 캐릭터에게 삶이란 훨씬 더 바쁘고 분주하다. 최상의 시절을 보내는 캐릭터는 관계도 챙기고, 해야할 일을 관리한다. 책임과 의무를 다하고 위험을 뚫고 나아가며 목표에 다가서기 위해 하나씩 하나씩 일을 착착 처리해나간다. 그런데 캐릭터에게는 불행한 일이지만, 작가는 캐릭터를 최상의 시절보다는 최악의 시절로 끌고 들어가는 일에 훨씬 더 큰 흥미를 느낀다. 작가가 좋아하는 짓은 캐릭터가 져야 할 짐을 켜켜이 쌓고, 마감 기한을 당기고, 캐릭터를 관료제의 요식 절차로 질식시키면서 그가 하는 말과 행동을 모조리 훤하게 드러내는 일이다.

압력이나 시간 압박의 형태로 갈등이 닥쳐오면 캐릭터는 주의가 산만해져, 중요한 일과 무관한 일들을 제쳐두고 가장 중요한 일에 집중할 수밖에 없다. 압력이 진행될수록 실수를 저지를 여지 따위는 더더욱 없어지므로 캐릭터는 자신의 강점을 동원해 최선을 다해야 한다. 그러나 압력은 다양한 결과를 초래할 수 있다. 마치 팝콘을 튀기는 것과 같다. 옥수수를 적정 시간 동안 전자레인지에 넣고 돌리면 고소한 간식을 잔뜩 얻을 수 있지만, 지나치게 오랜 시간 튀기면 결국 까맣게 탄 덩어리만 남을 뿐 아니라 주방에서는 며칠이고 탄내가 빠지지도 않는다.

캐릭터를 지각하게 만드는 사건을 도입하건, 최후통첩을 내놓건, 원치 않는 정밀 조사 대상이 되게 하건, 압력의 불은 이미 켜졌다. 캐릭터가 닥쳐온 난제에 잘 대처하기를 바랄 수도 있지만, 캐릭터를 결국 무너뜨리는 것이 무엇인지 드러낼 필요가 있을 때도 있다. 압력을 이용하면 대

처와 파국 두 가지를 모두 창조할 수 있다. 복잡한 문제로 인한 스트레스가 증가하면 캐릭터는 사안을 깊이 파고들어 성과를 내거나 아니면 파국을 맞이할 수밖에 없다. 중간 지대란 없다.

압박 유형의 갈등을 보여주는 좋은 예는 넷플릭스 오리지널 드라마 〈오자크Ozark〉에서 찾아볼 수 있다. 재무 컨설턴트 마티 버드의 동업자가 멕시코 마약 카르텔의 돈을 훔치다 잡히자 마티는 가족을 구하기 위해 아무 핑계나 빨리 대야 한다. 오자크라는 지역 관광을 빌미로 카르텔의 검은 돈을 세탁해주겠다는 서약도 핑계에 포함된다. 시카고에 살던 가족을 데리고 오자크로 탈출하는 마티는 석 달 만에 800만 달러라는 거액을 세탁해야 하는, 불가능에 가까운 숙제를 받는다. 그는 재빨리 여러 사업체를 사들여 검은 돈과 깨끗한 돈을 뒤섞으려 하지만 만만치 않은 작업은 결국 불가능한 일이 되어 간다. 가정불화에 지역 범죄자들과의 다툼, 일거수일투족을 감시하는 FBI에, 마약 생산업자와 얽히기까지, 마티를 옥죄는 압박은 절대 누그러지는 법이 없다. 엎친 데 덮친 격으로 나쁜 일은 끊임없이 터진다.

압력은 독자들의 긴장을 유발하기에도 좋다. 독자들은 캐릭터가 새로운 위협을 처리할 수 있을지 그 여부를 궁금해한다. '캐릭터는 새로운 난제를 어떻게 돌파할 수 있을까?', '제한 시간 내에 일을 끝마칠 수 있을까?' 더해지는 압박과 긴장은 독자들을 붙잡아 밤늦도록 책장을 넘기게 만든다. 독자들은 캐릭터가 나날이 추가되는 새로운 압박을 어떻게 뚫고 나아가는지 알고 싶어 좀이 쑤신다.

압력은 타인과 사건을 통해 생길 수 있지만 캐릭터의 내면에서도 쌓여갈 수 있다. 캐릭터의 동기는 복잡하며 대개 역경이 닥치면 발걸음을 뗄 내적 이유들을 갖추고 있다. 캐릭터가 애정이나 공포 같은 더 큰 감정으로 움직이는 경우, 외부의 위험과 고통을 맞대면할 의지는 더욱 커진다. 아니면 자신의 가치를 입증하거나, 과거의 실수를 고치거나, 누군가

를 기쁘게 하거나, 사랑하는 사람을 보호하거나 고통스러운 갈망을 채우기 위해 불가능해 보이는 목표를 이루어야 한다는 압박을 느끼기도 한다.

압력이라는 형식의 갈등은 위기를 고조시키고, 문제를 더하고 실패의 대가를 증대시킬 때 탁월한 역할을 수행한다. 캐릭터가 풀어야 할 문제를 잔뜩 제공하면 캐릭터가 갈 수 있는 방향도 다양해진다. 이제 캐릭터는 자신조차 깜짝 놀랄 선택을 할 수밖에 없는 처지에 이른다. 캐릭터가 전략을 짜거나 타인들에게 도움을 청하거나 중요한 목표를 위해 부차적인 목표를 희생하는 모습을 보면서 독자들은 캐릭터가 본질적으로 어떤 인간인지 알 수 있다.

승산 없는 시나리오

때로는 정말로 고통을 안기는 갈등이 필요하다. 이런 유형의 갈등은 캐릭터에게 나쁜 선택과 더 나쁜 선택 사이에서 선택하라고 강요한다. 승산 없는 상황, 어떤 결정을 내려도 실패할 수밖에 없는 상황은 특히 위험하다. 이런 상황은 캐릭터를 두려움에 빠뜨릴 뿐 아니라, 자책의 수렁에서 헤어 나오지 못하게 몰아대기 때문이다. 부정적인 마음의 소용돌이에 빠진 캐릭터는 대개 자신의 행복과 욕구를 희생하게 된다.

여기 한 여자 주인공이 있다. 그의 기세등등한 남편은 자기 아내가 불안 증세 탓에 자식의 어머니로 적합하지 않다 믿는다(정작 아내의 불안증은 남편의 정서적 학대로 인한 것이다). 결국 아내는 양육권 다툼에서 진다. 이제 주인공은 해로운 전남편의 압력 섞인 요구에 응해야 한다. 응하지 않으면 남편은 아이들이 엄마에게 등을 돌리도록 조종하거나, 주인공이 연줄을 이용해 아이들과 만나는 일까지 할 수 없도록 완전히 막을 것이기 때문이다. 자식들과 관계를 유지하기 위해 주인공은 전남편이 아이들을 볼 시간, 아이들과 해도 되는 일, 엄마가 아이들의 삶에 끼치는 영향력의 정도까지 일일이 지시하고 명령하도록 속수무책으로 놔둘 수밖에

없다.

또 다른 주인공의 사례를 보자. 유학 장학금을 타기 위해 공부에 열중하는 청년이 있다. 청년이 자신의 꿈을 이루려면 장애가 있는 여동생을 태만한 중독자 부모의 손에 두고 가야 한다. 결국 그는 마지막 순간 장학금을 포기하기로 결정한다. 승산 없는 상황은 캐릭터에게 옴짝달싹 할 수 없는 덫과 같다. 덫에 빠져 시간을 보낼수록 이루지 못한 욕망의 공백은 더 크게 다가오고 캐릭터는 이제 낙관적인 생각과 희망을 지키기 더 어려워진다.

승산 없는 시나리오에서는 바로바로 대응을 해야 하기 때문에 캐릭터가 자신 앞에 놓은 선택지들을 두고 크게 고민하지 않을 것이다. 표면적으로는 다행스럽게 보일 수 있지만, 실제로 이런 상황은 더욱 나쁜 결과로 이어질 수 있다. 끔찍한 화재를 마주하고 있는 소방관을 상상해보라. 건물 안에는 아이들이 둘 있지만 집이 전소되어 무너지기 전에 침실을 수색할 시간이 없다. 침실은 하나밖에 살펴볼 수 없는 상황이다. 소방관은 막내 아이의 방을 선택한다. 중앙 출입구에서 가장 가깝기 때문에 두 아이 중 최소한 한 명이라도 구할 가능성이 가장 높기 때문이다. 그는 문을 부수고 들어가 연기를 헤치며 수색을 이어간다. 침대와 옷장을 살피고 큰 소리로 아이를 부른다. 방은 비어 있다. 위쪽의 대들보는 무너질 듯 그르렁대고 소방관은 아이를 찾지 못한 채 출구를 향해 나아간다. 훗날 소방관은 아이들이 큰 아이 방에서 함께 자고 있었다는 사실을 알게 된다. 결국 두 아이 모두 화재로 목숨을 잃었다.

화재가 끝난 후 벌어질 결과는 어떤 것일까? 소방관은 자신의 선택을 받아들이고 화재 사건을 털어버리게 될까, 아니면 끔찍한 결과를 잊지 못해 자신의 결정을 두고두고 곱씹게 될까? 대부분의 경우 후자일 가능성이 높다. 소방관은 자책에 빠져 어쩔 줄 모른다. 왜 큰 아이의 방을 선택하지 않았을까? 그랬다면 두 아이 모두 구할 수 있었을 텐데. 연기가

집에 꽉 차기 시작했을 때 둘째가 첫째 방으로 갔을 가능성을 왜 의심하지 않았을까? 자신이 어렸을 때도 악몽을 꾸거나 천둥이 치기만 하면 누나 방으로 뛰어 들어갔었던 걸 왜 기억하지 못했는지 후회할 것이다.

당시 소방관은 아이를 구할 수 있는 확률이 가장 높은 결정, 나름 합리적이고 실용적인 결정을 내렸을 테지만, 이는 그리 중요하지 않다. 소방관은 생각을 거듭하면서 그때 일을 분석하고 또 분석해가며, 자신이 목숨을 잃을까 봐 두려워 중앙 출입구에서 가장 가까운 방으로 돌진했던 게 아닌가 하는 의문을 갖게 되고, 결국 위험한 가짜 생각이 자신의 내면에 뿌리를 내리도록 방치한다. 비겁함이야말로 자신의 결정을 추진하는 요인이었다는 가짜 생각 말이다. 자책을 세게 하면 할수록 소방관은 자신의 인격과 능력에 대한 의심에 빠져 허우적거리게 된다. 다른 선택을 했어야만 했고 화재 당시 아이의 행동을 미리 예측했어야 한다는 확신만 더욱 강해진다.

1초를 가를 정도로 짧은 순간 내려야 하는 승산 없는 결정은 대개 가시가 잔뜩 돋아 있기 때문에 사후에 흉터를 남긴다. 자신이 내린 결정을 마주하고 그 결과로 생겨난 의심을 계속 감수해야 하는 일은 결코 쉽지 않으며 결국 캐릭터는 아주 깊은 어둠 속으로 끌려들어간다. 더구나 상황 자체가 상처가 심하고 고통스러울 경우, 외상 후 스트레스 장애(PTSD)라는 결과(불안, 우울증, 야경증 등)도 야기될 수 있다. 이런 고통에 대처하거나 죄의식과 수치와 자기혐오 같은 부당한 감정의 포로가 될 때 캐릭터는 자기 파괴적인 대응에 빠질 수 있다.

승산 없는 상황이 감정적 상처를 형성하고 있을까? 그렇다. 부정적인 갈등 경험은 그 무엇이건 상처를 만들 수 있지만, 승산 없는 시나리오야말로 감정적 상처를 고착시킬 가능성이 가장 높다. 불가능한 선택에 내몰려 야기되는 내적 동요는 캐릭터를 산 채로 삼켜버릴 정도로 심각한 고통이다.

이야기를 만들 때, 승산 없는 상황을 활용해 무능함이라는 요소까지 포함시켜 해결되지 않는 상처를 일으킬 수 있다. 자신의 결정을 바라보는 캐릭터의 그릇된 믿음을 바꾸지 않으면 캐릭터는 과거를 극복하고 낮아진 자존감을 떨쳐버릴 수 없다. 결국 캐릭터는 진실을 깨닫는 시점에 도달해야 한다. 당시 캐릭터에게는 선택의 여지가 없었다는 진실을 받아들여야 하는 것이다. 상황을 통제할 수 없었기 때문에 더 나은 선택은 어차피 존재하지도 않았으며, 결국 캐릭터는 자신의 수중에 있던 정보로 최선의 선택을 내렸다는 진실을 피하면 안 된다. 이러한 깨달음은 자기를 용서하기 위한 열쇠이며, 이 열쇠는 캐릭터가 과거에 벌어졌던 사건과 화해하고 죄의식의 사슬을 끊도록 초석을 놓아준다.

어떤 형태를 취하건 내적 갈등을 포함해, 의미 있는 갈등은 독자가 캐릭터의 관점으로 사안을 보도록 만든다. 캐릭터는 고민과 감정이입을 해가며 정보도 부족한 상태에서 결정을 내렸다 실패한 후, 무모한 행동으로 사람들을 다치게 했거나 잘못된 선택으로 결과를 감당해야 했던 시절을 곱씹는다.

갈등의 묘미는 다양한 형태로 나타난다는 것이다. 갈등은 캐릭터의 약점을 찌르고 위험을 고조시키며, 자기 성장을 향한 경로를 독려하는 강력한 방법이다. 이 책에 소개한 갈등 범주들을 활용하여 캐릭터와 이야기에 끼칠 가능한 여파들을 미리 작용시켜보라.

강렬한 갈등에는
'성패가 갈리는 위기'가 필요하다

작가라는 사람들은 갈등이 독자를 바로 끌어들인다는 무모한 믿음을 갖고 있다. 물론 독자들도 소설이나 영화 속 차량 충돌 사고, 결혼식에서 줄

행랑치는 상황, 침실 창가에 어른대는 살인광 등 갈등 상황에 대부분 열광한다. 하지만 이야기 속에 이러한 갈등이 존재한다고 해서 독자가 자동으로 끌려 들어간다고 생각한다면 오산이다. 독자가 갈등에 끌리려면 끌릴 만한 이유가 있어야만 한다. 다시 말해 뭔가 의미심장한 것이 그 갈등과 연계되어 있어야 한다는 것이다.

이 문제를 다음과 같이 생각해보자. 악한 사람에게 나쁜 일이 벌어지면 어떤 느낌이 드는가? 이웃집 파이프가 터졌다고 생각해보자. 그 이웃이라는 작자는 우리 집 테라스에 동성애 옹호를 상징하는 무지개깃발이 나부낀다는 이유로 반상회에 가서 이의를 제기한 인간이다. 혹은 당신이 식중독을 앓게 만들었던 식당이 정부의 보건부서에 의해 폐쇄되었다. 고소하다는 느낌 말고 달리 더 중요한 감정이 더 드는가? 과연 여러분의 인생에 있어 좀 더 의미 있는 방식으로 영향을 받게 되는가?

자, 그런데 이제 선한 사람에게 나쁜 일이 벌어지면 이야기는 달라진다. 여러분의 언니나 누나 혹은 친척이 임신 중인데 너무 일찍 진통을 느낀다거나, 가장 친한 친구가 자기 집 지하실에서 마약을 취급하는 의붓아들 때문에 감방에 갇힌다면, 여러분은 내 문제가 아니라는 듯 태연히 인생을 살아가지는 않을 것이다. 전화를 걸거나 직접 찾아가거나, 할 수 있는 일을 알아보고 도울 수 있는 방법을 강구하려 애쓸 것이다. 여러분은 남의 일에 관여한다. 그 일에 연루된 사람들과 그들에게 일어난 일이 걱정되기 때문이다.

갈등이 독자들에게 중요성을 띠려면 뭔가 성패가 갈리는 위기가 있어야 한다. 성패가 갈리는 위기란 캐릭터가 상황을 성공적으로 헤쳐 나가지 못할 경우 대가를 치르는 위기다. 퇴직한 탄약 전문가가 제시간에 폭탄의 뇌관을 제거하지 못하면 폭탄이 터질 테고, 그러면 건물을 가득 채운 사람들은 모조리 죽게 된다. 가족에게 꼼짝 못하는 여자 주인공이 자신에게 해롭기만 한 가족이 더 이상 자기 삶을 좌지우지하지 할 수 없

게 끝내 통제하지 못한다면 그는 사랑하는 남자를 영원히 잃고 만다. 각각의 새로운 문제마다 심각한 대가가 있고 행동에 돌입하지 않을 경우 뒤따르는 대가를 치러야 한다면 캐릭터는 즉시 뭔가 해야 한다. 부정적인 결과를 피하려는 캐릭터의 욕망은 그가 목표를 이루기 위해 애쓰려는 커다란 동기이다.

갈등과 마찬가지로 위기 역시 물을 온통 흐리는 미꾸라지처럼 이야기 속에 등장해야 한다. 위기는 긴장을 증가시키고 실패의 대가를 대폭 키운다. 작가의 목적은 성패를 가르는 이러한 위기를 아주 크게 키워 캐릭터가 돌이킬 수도 없을 정도로(심지어 캐릭터가 자신의 가장 깊은 공포를 극복한다 해도 돌이킬 수 없을 정도로) 만드는 것이지만, 실패의 대가는 작가인 여러분에게 달려 있다. 그 대가가 얼마나 악하냐 하는 정도 또한 여러분에게 달려 있다. 관련하여 아래에 소개하는 범주들을 고려해보라.

여파가 막대한 위기 Far-Reaching Stakes

타인에게 영향을 끼치는 위기public stake라고도 한다. 이 위기는 주인공이 실패하는 경우 다른 사람들에게 큰 손실을 불러오는 종류의 것이다. 폭탄이 터지면 주인공뿐 아니라 건물에 있던 다른 사람들도 모조리 죽는다. 그리고 그 여파는 죽은 이들을 넘어선다. 폴리스라인 뒤에서 불안과 걱정에 사로잡혀 건물 안에 있는 가족이나 친구를 기다리는 사람들도 영향을 받을 것이다. 건물이 있던 도시는 가장 안전한 도시라는 평판을 잃을 것이다. 건물 내의 연구실에 특정 질병의 치료법이 고스란히 보관되어 있을 수도 있다. 폭탄이 터지는 순간 치료법도 날아간다. 많은 것이 위태롭다.

윤리적 위기 Moral Stakes

윤리적 위기는 캐릭터의 신념이 위태로워질 때 작동한다. 경찰관이

범죄를 눈감아주는 대가로 범죄계의 거물에게 뇌물을 제안받고 있다고 상상해보자. 뇌물을 거절하면 경찰관은 자신의 윤리적 신조와 경찰의 정체성을 지킬 수 있지만 상대는 결국 그의 경력을 확실히 끝장내버릴 것이다. 반대로, 뇌물을 받으면 일시적인 보상은 받지만 경찰관은 자신의 가치와 정체성을 희생시켜야 한다. 윤리적 위기는 양날의 칼이므로 캐릭터의 가장 심오한 측면들을 독자에게 드러낼 수 있다는 장점까지 있다.

근원적 위기 Primal Stakes

죽음의 위기라고도 한다. 근원적 위기는 중요한 뭔가의 소멸이나 죽음과 연관이 있다. 순수함, 관계, 경력, 꿈, 관념, 신념, 명성이 종말을 맞거나 아니면 아예 목숨을 잃을 수도 있다. 죽음은 캐릭터에게서 중요한 것을 앗아간다. 그 중요한 뭔가가 캐릭터에게 중요하다면(그리고 독자들이 그것을 좋아한다면) 그것은 독자들에게도 중요하다.

위기는 어떤 층위에서건 캐릭터를 건드려야 한다. 여파가 막대한 위기도 마찬가지다. 여파가 주인공에게 딱히 중요할 만한 이유가 없다면 주인공은 과제를 보면서 이렇게 생각할 것이다. '글쎄, 이건 내 문제가 아냐.' 캐릭터가 문제를 자신의 것이라고 생각하게 만들어야 한다. 그렇지 않다면 캐릭터가 무엇 때문에 고난과 위험, 심지어 죽음까지 불사해야 한단 말인가? 따라서 작가는 사안을 캐릭터에게 중요한 사적인 문제로 만들고 그가 아끼는 사람을 위험에 처하게 함으로써 캐릭터를 호되게 내리쳐야 한다. 아니면 캐릭터의 정체성에 결부된 가치와 신념을 위협함으로써 윤리적 위기를 초래할 수 있는 방법도 있다.

캐릭터에게 마음을 쓰게 만들라

여파가 막대한 위기는 효과적인 갈등에 필요하다. 그리고 또 하나 중요한 것이 있다. 바로 독자가 캐릭터에게 애착을 느끼게 해야 한다는 것이다. 독자가 주인공을 좋아하지 않는다면, 주인공의 성공 여부를 어느 정도 궁금해하거나 호기심을 느끼는 것까진 가능하더라도 결과에 크게 신경을 쓰지는 않을 터이기 때문이다.

독자가 캐릭터를 좋아하게 만드는 방법은 무엇일까? 캐릭터를 좋아할 만한 인간으로 만들거나 그에게 재능을 부여하는 일, 그 이상이 필요하다. 요컨대 중요한 것은 캐릭터의 내적 풍경이다. 내적 풍경이란 주인공의 윤리와 가치, 취약성과 상처, 두려움과 필요 같은 것들로 요약할 수 있다. 캐릭터의 거친 외면을 조금씩 깎아 들어가서 그의 내적 사유와 감정과 욕망을 드러내보임으로써 독자들은 캐릭터를 알게 되고 그의 분투에 마음을 쓰게 된다. 캐릭터의 불안에 공감할 수도 있고 의심의 일부를 함께 겪을 수도 있다. 캐릭터가 자신의 꿈을 이루는 일과 타인들을 기쁘게 하는 일 사이에서 고민을 하고 있을 수도 있다. 같은 입장에 처한 적이 있는 독자들은 캐릭터에게 쉽게 동화될 수 있다. 이러한 내적 풍경의 계기들은 캐릭터가 마주하고 느끼는 것에 독자들이 공감할 수 있다는 점에서 정서적인 시금석 기능을 한다.

궁극적으로 캐릭터의 위험은 작가가 쓰는 이야기의 목적이다. 작가들은 위기관리를 제대로 못하거나 갈등 수준이 너무 낮아 독자들이 책을 덮어버리는 상황을 걱정해야 한다. 그러므로 독자들을 이야기 속으로 끌어들이는 데 집중하고, 독자들의 머릿속에 캐릭터의 상황이 견고하게 뿌리내릴 수 있도록 작업하는 데 열중해야 한다. 눈에 보이지 않는 낚싯바늘을 끼워두어, 독자들이 책을 내려놓을 때마다 다음에는 무슨 일이 일어날지, 캐릭터가 어떻게 당면한 문제를 해결할지, 또 어떤 힘이 끼어들

어 문제를 더욱 꼬이게 할지 생각하게 만들어야 한다. 독자들이 이야기에 마음을 너무 써 캐릭터 대신 두려워하고, 캐릭터에게 아무 일도 일어나지 않게 기원하도록 만들어야 한다.

내적 갈등에 대한
심층 탐구

캐릭터의 갈등을 더 의미심장하게 전달하고 싶다면 내적 갈등을 만들어야 한다. 내적 갈등이라는 중요한 형식에 관해서는 앞에서 간략히 다루었다. 이제부터는 내적 갈등이 무엇인지, 내적 갈등이 이야기에 왜 그토록 중요한지 좀 더 깊이 살펴보자.

외적 갈등 vs 내적 갈등

외적 갈등은 캐릭터와 외적인 힘 사이의 갈등이자 투쟁이다. 신체적 공격, 눈보라로 인한 정전, 관심 있는 연애 상대에게 받은 거절이나 자동차 고장 따위의 사건 등이 여기에 해당되며 대개 캐릭터가 통제할 수 없는 갈등이다. 이러한 외적 갈등은 캐릭터가 이야기 전체의 목표를 향해 나아가는 것을 지연시키는 장애물이자 집중을 방해하는 요인으로 작용한다.

　내적 갈등은 오직 캐릭터의 내면에 살고 있다. 캐릭터 대 자아 간의 갈등에는 일정 수준의 인지부조화가 개입된다. 인지부조화란 캐릭터가 상충되는 두 가지 것을 동시에 원하는 상태를 말한다. 내적 갈등은 다음과 같이 다양한 방식으로 캐릭터에게 나타난다.

- 상충되거나 경쟁하는 욕구 혹은 욕망
- 어떻게 느껴야 할지에 대한 감정적 혼란

- 신념이나 가치관에 대한 의문
- 우유부단, 불안, 자신을 향한 의심 혹은 자신과 갈등하게 만드는 다른 감정으로 받는 고통
- 의무와 책임의 대립
- 정신 건강 문제로 씨름하는 일

내적 갈등은 캐릭터의 내면에서 발생하지만 대개 외부의 원인으로 촉발된다. 가령 범죄 해결이라는 목표를 추구하는 사설탐정은 자신이 쫓는 범죄에 배우자가 연루되어 있다는 사실을 알게 되면 깊은 갈등에 빠질 수 있다. 이러한 상황에 수반되는 내적 갈등(이 경우에는 범죄 단서를 뒤쫓을 것인가, 아니면 증거를 파기할 것인가 사이의 갈등)의 단초는 결국 외부의 힘에 의한 것이다. 따라서 외적 갈등과 내적 갈등은 분명 다르지만 서로 연결되어 있는 경우가 많다.

내적 갈등과 외적 요인이 결부되어 있다는 점을 꼭 유념해야 하는 이유가 있다. 잘 쓴 이야기는 연쇄작용이 있어, 한 가지 문제가 직접 다른 문제를 일으키기 때문이다. 그리고 외적 갈등은 보편성 때문에 어느 정도 감정이입을 초래하지만 실제로 독자들을 몰입시키는 쪽은 내적 갈등이다.

세상은 혼란스러운 곳이다. 특히 정보가 과도할 만큼 넘쳐나는 기술 시대인 요즘은 더더욱 그렇다. 우리는 새로운 데이터를 끊임없이 분석하며 새로운 정보가 이미 알고 있는 정보와 어떻게 통합되는지 살핀다. 이러한 과정이 늘 순탄하지는 않다. 무엇이 진실인가? 무엇이 옳은가? 새로운 정보는 내가 늘 믿어왔던 신념과 어울리는가? 새로운 정보는 나의 관계나 직장, 내가 지금껏 인생을 살아온 방식에 어떤 영향을 끼칠 것인가?

차가 막히거나 휴대폰을 잃어버리는 경우도 물론, 스트레스가 심하겠지만 내적 갈등이야말로 우리를 물고 놓아주지 않는 지독한 녀석이다.

내적 갈등의 영향은 외부로 파문을 일으키고 우리가 스스로를 보는 방식에 영향을 끼칠 뿐 아니라 우리의 미래와 우리가 사랑하는 사람들의 삶까지 바꿔 놓기 때문이다. 내적 갈등은 쉽게 제쳐둘 수 없는 무게를 지니고 있다.

독자의 경우도 마찬가지다. 독자들 역시 캐릭터와 동일한 질문과 불안, 그리고 불확실성과 씨름하며 살아가며 캐릭터의 내적 갈등을 보면서 더 깊게 이입하게 된다. 갈등의 무게를 알고 있고 갈등으로 인한 결과가 장기적인 여파를 끼칠 것임을 알고 있기 때문에 독자들 또한 캐릭터가 올바른 결정을 내리기를 바란다.

이런 이유로 이야기에 내적 갈등을 더하는 작업은 매우 중요하다. 그뿐 아니라 내적 갈등은 장면마다, 이야기 전체의 층위에서도 가능한 한 늘 통합시켜야 한다.

이야기 층위의 내적 갈등

캐릭터가 내적 성장을 거쳐 목적을 이루는 이야기를 쓰는 중이라면 응집력과 계획성을 잘 갖춘 인물호가 꼭 필요하다. 이런 유형의 인물호에는 내적 갈등이 필요하며 내적 갈등을 통해 캐릭터는 적응하고 성장할 기회를 얻는다. 대부분의 이야기는 캐릭터가 성장하고 성취감을 느끼는 쪽으로 돌아가기 때문에 여기서는 주로 변화의 여정을 포함하는 이야기상의 내적 갈등을 다룰 것이다. 그렇다면 변화의 여정을 포함하는 내적 갈등은 어떤 모습을 띠고 있을까?

핵심만 말하자면, 이야기는 대부분 간단한 공식으로 요약된다. 이야기란 Y(내적 동기) 때문에 B(목표/외적 동기)를 원하는 A(캐릭터)를 다룬다. 내적 동기인 Y는 캐릭터가 왜 그토록 절실하게 목표를 성취하고 싶어 하

는지 설명한다. 영화 〈사랑의 블랙홀Groundhog Day〉을 예로 들어보자. 필코너스(A)는 리타의 사랑(B)을 얻고 싶어 한다. 의미라고는 찾아볼 수 없는 자신의 인생에서 어떤 의미를 찾기 위해서다(Y). 이 영화의 사례는 캐릭터의 외적 동기와 내적 동기가 이야기가 진행되는 동안 어떻게 함께 작용하는지 보여준다.

외적 갈등은 캐릭터가 목적을 이루지 못하도록 만드는 외적 요소다. 필의 외적 갈등은 그가 똑같은 날을 되풀이해 살게 만드는 초자연적인 형식을 띠고 있다. 매일 똑같은 날을 살아야 해서 리타가 필과 사랑에 빠지는 게 실질적으로 불가능하기 때문이다.

그렇다면 내적 갈등, 즉 필이 이야기 전체를 통해 경험하는 갈등은 무엇일까? 스토리 컨설턴트 마이클 하우지의 말을 빌려 말하면, '캐릭터가 자신의 내적 동기를 따라가는 동안 자신의 진정한 가치를 성취하지 못하도록 방해하는 요인은 무엇일까?'◇ 필은 자기애가 지나쳐 다른 누구도 사랑하지 못한다. 따라서 애초에 리타의 마음을 얻으려는 필의 시도들은 시간이라는 한계 때문이 아니라 그의 동기가 이기적이기 때문에 실패하는 것이다. 리타가 보기에 필은 가식적이고 생색만 내며 자기애에 빠져 있는 멍청이다. 그는 늘 그렇게 살아왔다. 따라서 필은 기만과 속임수만으로 리타의 애정이라는 목적을 이루려고 한다. 잘 될 턱이 없다.

필은 근본적으로 우월감에 빠져 있다. 자신이 다른 누구보다 우월하다고 생각한다. 그의 갈등은 이러한 핵심 인식과 진실 간의 불일치에서 발생한다. 누구나 나름의 가치가 있고, 목적은 사랑받는 데서 찾아야 할 것이 아니라 타인을 사랑하고 돌보는 데서 찾아야 한다는 진실과 자기 인

◇　"Character Development." *Writing Screenplays That Sell: The Complete Guide to Turning Story Concepts into Movie and Television Deals*, by Michael Hauge, HarperCollins Publishers, 2011, pp. 63.

식의 불일치가 필의 내적 갈등을 일으키는 원인이다. 뭔가 기발하고 특이한 방식으로 리타와 인연을 맺으려던 필의 시도들은 늘 실패하고, 결국 자신의 편견이 틀렸다는 것을 깨달으면서 필이 실패한 시도들은 그에게 내적인 갈등을 겪을 기회를 제공한다. 타인을 귀하게 대하는 법을 배우고 온전히 자신만을 위해 사는 생활을 중단할 때까지 필의 삶은 늘 무의미할 것이다. 자신의 인식과 진실을 일치시켜 행동을 변화시키는 순간, 필은 사랑을 통해 인생의 목표를 발견하고 그의 내적 갈등은 해결된다.

채우지 못한 욕구가 인물호에 미치는 영향

인간의 기본적인 욕구Basic Human Needs(BHN)를 이해하는 일은 중요하다. 이러한 욕구야말로 내적 동기의 핵심이기 때문이다. 현실 세계에서 우리는 누구나 남과 다른 고유한 존재다. 하지만 인간의 경험에서 보편성을 띠는 요소들도 있다. 인간에게는 채워야 하는 보편적인 욕구가 있다는 뜻이다. 이러한 욕구 중 하나라도 채워지지 않을 때는 잠재의식의 경고등이 켜지기 시작한다. 그리고 채워지지 못한 욕구가 크면 클수록 공허함을 채우고 싶은 동기도 더욱 커진다.

심리적으로 우리에게 진실인 것은 캐릭터에게도 진실이다. 결여된 욕구를 회복하려는 욕망은 캐릭터의 내적 동기가 되며 이야기의 외적 동기인 목표를 추구하는 이유가 되기도 한다. 가령, 필에게 결여된 욕구는 의미(자아실현), 즉 자신만 챙기느라 낭비한 인생이 제공해주지 못하는 어떤 것이다. 깊은 내면에서 필은 의미라는 목적을 추구하고 있고 무의식적으로는 자신이 리타와 진정한 사랑을 찾을 수 있다면 그 의미를 얻을 수 있으리라 믿고 있다.

이것이 채워지지 못한 욕구의 힘이다. 애정, 자존감, 안전, 자아실현, 생리적 욕구, 이런 것들이 부족할 때 이들은 주된 동기가 되어 캐릭터의 선택을 강제하며 그가 특정한 방식으로 행동하도록 추진한다. 핵심 욕구

가 채워지지 않아 캐릭터가 이야기의 시작점부터 고군분투한다면(혹은 그렇게 되도록 어떤 사건이 벌어진다면) 캐릭터는 자신의 남은 여정을 바쳐 그 욕구를 채우려 할 것이다.

내적 갈등은 내적 동기와 대립한다

흥미로운 점은 필의 내적 갈등이 내적 동기를 직접 방해하고 있다는 것이다. 필은 타인과 인연을 맺어 삶의 목표를 찾고 싶어 하지만 자신의 우월함을 믿는 확신 때문에 오히려 목표를 이룰 수 없다. 캐릭터의 내적 갈등은 어떤 형태건 대체로 캐릭터의 내적 동기를 방해하며, 그가 필사적으로 원하거나 필요로 하는 것을 내어주지 않는다. 이 아이러니한 난제는 캐릭터로 하여금 자신의 깊은 내면을 탐색해 어떤 변화가 필요한지 이해함으로써 내적 갈등에서 자유로워질 수 있는 충분한 기회를 제공한다.

내적 갈등은 자존감 혹은 성취감과 엮여 있다

가장 강력한 내적 갈등은 캐릭터의 심리 중 가장 취약한 부분을 건드리는 갈등, 즉 캐릭터가 자신에 대해 느끼는 감정과 인식에 관한 갈등이다. 캐릭터가 지닌 스스로에 대한 근본적인 생각들은 카드로 지은 집의 토대처럼 불안정하게 캐릭터를 떠받치고 있다. 그 토대를 찌르는 순간 집 전체가 무너져 내린다.

필은 매일 똑같은 하루를 되풀이해 살고 있는 자신을 발견하고는 평생 사용했던 방법을 그대로 사용한다. 자신이 원하는 것만 하고 자신의 행동이 남들에게 어떤 영향을 끼치는지 개의치 않는 행태가 그것이다. 하지만 하루하루가 되풀이되면서 다음 하루와 섞일수록 그의 이기적인 행태는 스스로에게 더 이상 만족감을 주지 못한다. 필이 불행한 이유는 잘못된 목적을 뒤쫓고 있었기 때문이다. 필은 자신보다 다른 사람을 중시할 수 있을 때까지 계속 갈등을 겪을 것이다. 필은 결코 마음의 평안을

ⓐ **생리적 욕구** 음식, 물, 주거, 수면, 생식 행위처럼 기본적이고 원초적인 욕구

ⓑ **안전 욕구** 자신과 사랑하는 사람들이 안전하고, 건강하고, 안정된 상태를 유지하기를 바라는 욕구

ⓒ **애정과 소속의 욕구** 타인과 의미 있는 인연을 경험하고, 지속적인 유대감을 형성하고, 친밀감을 경험하며 애정을 주고받는 능력을 갖추고 싶은 욕구

ⓓ **존중과 인정의 욕구** 자신의 공헌에 대해 다른 사람들로부터 가치 평가, 이해, 인정을 받으며 높은 수준의 자부심, 자존감, 자기 확신을 성취하려는 욕구

ⓔ **자아실현 욕구** 의미 있는 목표를 성취하고, 지식을 추구하며, 정신적 깨달음을 얻거나, 핵심적 가치와 신념과 정체성을 포용하는 형태로 자신의 잠재력을 실현함으로써 충족감을 느끼며 진정한 삶을 살아가고 싶은 욕구

얻지 못한다.

지금까지 이야기한 것이 이야기 층위에서 벌어지는 내적 갈등, 다시 말해 이야기가 전개되는 과정에서 캐릭터가 씨름하게 될 메인 경기다(내적 갈등은 장면 층위의 갈등과는 또 다르다. 장면 층위의 갈등은 뒤에서 다룬다). 캐릭터가 변화호change arc◆를 가로지르고 있다면, 그의 내적 갈등이 무엇인지 알아야만 결말이 닥치기 전에 캐릭터가 무엇에 대처해야 하는지 알 수 있다. 이야기가 실패호failed arc◆◆일 때도 마찬가지다. 유일한 차이가 있다면 실패호에 놓인 캐릭터는 자신의 온전한 자아실현에 필요한 변화를 포용하지 못해 결국 출발했던 곳과 같은 장소(혹은 그보다 못한 장소)에서 여정을 마무리한다는 점이다.

캐릭터의 내적 갈등 파악

캐릭터의 핵심적인 내적 갈등은 진공상태에서 갑자기 나타나지 않는다. 내적 갈등이 어떤 식으로건 자존감이나 자부심 혹은 자아실현과 관련이 있다는 것은 이미 잘 알려진 이야기다. 내적 갈등은 캐릭터가 가장 필요로 하는 것을 얻지 못하게 방해한다. 따라서 캐릭터의 내적 동기와 외적 동기를 꼭 확인해야 한다. 그런 후에야 어떤 내적 갈등이 캐릭터의 노력을 막는 데 가장 적절한지 찾기가 더 쉬워지기 때문이다. 내적 갈등의 형태는 다양하다. 내적 갈등이 캐릭터에게 어떤 모습으로 나타나는지 정확히 파악하려면, 다음의 가능성을 고려해보라.

◆ 주인공이 과거의 트라우마에서 벗어나기 위해 두려움을 극복하고 내적 성장을 겪는 과정이나 상태.

◆◆ 주인공이 내적 성장을 위해 노력하지만 끝내 필요한 변화를 성취하지 못하는 상태.

가장 큰 두려움

두려움은 고도의 동기 부여 요소다. 일상을 불편하게 하는 공포도 마찬가지다. 방금 거미를 마주친 거미공포증 환자보다 더 재빠르게 움직일 수 있는 사람은 아마 없을 것이다. 한편 스토리텔링에서 캐릭터와 이야기를 동시에 추진하는 힘은 거미에 대한 공포보다는 더 큰 두려움이어야 한다. 실패의 두려움, 혼자 있게 되는 두려움, 사랑하는 사람을 잃는 두려움. 이런 두려움은 캐릭터로 하여금 건강하지 못한 습관을 포용하게 할뿐더러, 그저 현상을 유지하게 만들고 필요한 변화에도 저항하게끔 캐릭터를 마비시킨다.

가령 다른 사람들을 실망시키기 두려워하는 캐릭터가 있다고 상상해보자. 자신이 타인들에게 (뭔가 해명할) 책임을 지게 되는 온갖 상황에 대한 두려움이 큰 캐릭터는 자신이 원하는 것보다 다른 사람들이 원하는 것을 우선시하기도 하고, 앞으로 나서기보다 뒤로 물러서기도 한다. 타인을 실망시킬까 봐 두려워하는 캐릭터는 스스로 큰일을 벌이면 망치게 될 것부터 걱정하기 때문에 아이를 갖는다거나 관심이 있는 자선 단체나 행사를 이끄는 것과 같은 성취감을 얻을 수 있는 목표를 미리 포기한다. 이러한 두려움은 캐릭터가 직업 혹은 결혼 상대를 선택하는 데까지 영향을 미칠 수 있다. 캐릭터는 두려움 때문에 타인들의 행복을 위해 자신의 기쁨을 희생한다. 그러다 보면 부지불식간에 캐릭터의 중요한 욕구는 훼손되고 더 큰 문제가 초래된다.

중요한 윤리적 신념

자신의 중요한 신념이 도전을 받는 것만큼이나 심리적으로 큰 동요를 일으키는 것은 없다. 또한 모든 신념을 통틀어 윤리적인 신념보다 더 중요한 것도 없다. 윤리적인 신념은 우리의 정체성을 결정하기 때문이다. 영화 〈그린마일The Green Mile〉에서 폴 에지컴이 마주하는 상황이 바로 윤

리적인 신념과 관련이 있다. 사형수를 담당하는 교도관인 폴은 경험상 자신이 맡고 있는 재소자들이 유죄이며 사형을 받을 만하다는 것을 알고 있다. 그러므로 폴은 사형수를 감독하는 자신의 직무를 수행하는 데 있어 별 문제를 느끼지 않는다. 그러나 폴의 이러한 신념에 맞지 않는 재소자가 등장하고 어려운 질문이 수면으로 떠오른다. 존 코피라는 재소자는 법정에서 유죄 판결을 받은 죄인이다. 하지만 그가 실제로는 무고한 게 아닐까? 그렇다면 폴은 어떻게 그를 사형에 처할 수 있을까? 존이 정말 신에게서 초자연적인 치유력을 받은 천사라면 그를 죽인다는 것은 폴의 영혼에 어떤 의미를 지니게 될까?

캐릭터가 가장 심층적인 층위에서 믿는 것, 즉 그의 옳고 그름에 대한 생각, 선과 악에 대한 생각을 고려해보라. 그런 다음 그의 생각에 도전하는 사건을 도입하라. 캐릭터가 이러한 쟁점에 둘러싸여 겪는 내면의 동요가 이야기의 주제라면, 다시 말해 캐릭터가 이야기 내내 씨름해야 하는 문제가 바로 윤리적인 문제라면 그것은 이야기 층위의 내적 갈등을 위한 탁월한 선택일 수 있다.

존재론적 관념

인간의 또 한 가지 특징은 호기심, 특히 거대한 관념에 대한 호기심을 가지고 있다는 것이다. 나는 누구인가? 나의 존재 목적은 무엇인가? 내세란 존재하는가? 죽음 이후의 세계는 무엇일까? 이러한 질문들은 대개 쉽게 답할 수 없지만 캐릭터는 어쨌거나 이런 질문들로 씨름한다. 이 질문에 대한 대답이 캐릭터의 정체성에 영향을 끼치고 그의 자아를 규정하기 때문이다.

만일 캐릭터가 인생을 둘러싼 거대한 질문에 대한 입장을 이미 정해 두고 있다면 그 입장은 캐릭터의 중요한 신념 체계의 일부가 된다. 이러한 신념에 도전하는 것은 캐릭터를 감정적이고 존재론적인 나락으로 밀

어 넣는 것이다. 반면 캐릭터에게 입장이 없을 경우, 답을 찾으려는 투쟁은 온갖 종류의 내적 갈등을 초래할 수 있다. 캐릭터는 신뢰하는 여러 자료나 사람들에게서 상충되는 정보를 얻게 될 것이고 결정은 더더욱 어려워진다. 사랑하는 멘토가 신앙의 위기를 겪어 평생 지켜왔던 입장을 바꾸는 바람에 캐릭터의 내적인 계획과 체계를 뒤엎어버릴 수도 있다. 아니면 자연적(혹은 초자연적) 사건으로 인해 캐릭터가 자신이 여태껏 알고 있다 믿었던 것에 의구심을 품게 될 수도 있다.

욕망과 욕구

욕망wants은 말 그대로 캐릭터가 원하는 것이지만 욕구needs처럼 반드시 필요로 하는 것은 아니다. 욕망은 그 자체로 많은 갈등을 일으키지는 않지만, 캐릭터에게 빠진 욕구나 중요한 신념과 대립시켜 놓으면 내적 갈등이 장면 층위에서 터져 나온다.

영화 〈댄 인 러브Dan in Real Life〉의 주인공 댄 번스는 여러 해 전 아내를 잃고 혼자 세 딸을 키우고 있다. 그는 그 세월 내내 진정으로 행복했던 적이 없다. 그러다 마리라는 여성을 만난다. 마침내 사랑과 소속감에 대한 댄의 욕구가 채워질 것 같다. 그러나 이미 그의 남동생이 마리와 데이트중이다. 이제 그의 (행복과 애정에 대한) 욕구와 (마리와 함께 하고픈) 욕망은 상충된다. 그가 마리와 함께 하려면 동생을 배신해야 하기 때문이다. 동생을 배신하면서 어떻게 행복할 수 있단 말인가?

비밀

캐릭터는 중요한 비밀을 감추기 위해 온갖 종류의 신체적, 감정적 고생을 하면서까지 필사적으로 노력한다. 사람들이나 단체 활동, 애정을 가졌던 취미 생활을 피한다. 비밀에 접근해오는 질문을 피하기 위함이다. 특정 정보가 새어나가는 걸 막기 위해 자신의 재능이나 가까운 친구

를 포기해야 할 때 캐릭터에게 생기는 내적 동요를 상상해볼 수 있다. 많은 캐릭터가 비밀을 안전하게 감추기 위해 과감한 행동 변화를 꾀하기도 한다. 로리 할스 앤더슨의 소설『스피크』의 캐릭터 멜린다 소디노는 특정 사건이 밝혀지는 것을 막기로 작정한 나머지 아예 입을 닫아버린다. 말을 하지 못한다면 비밀을 말할 필요도 없을 테니까.

비밀, 특히 과거의 상처나 수치에 관한 비밀은 캐릭터의 우선 사항과 자아관을 근본적으로 바꿔놓을 수 있다. 어떤 대가를 치르고서라도 보호해야 하는 비밀은 캐릭터의 내적 갈등을 펼쳐놓을 강력한 소재를 제공한다.

앞에서 소개한 것들은 캐릭터의 내적 갈등에 기여할 수 있는 몇 가지 요소다. 주목할 점은 이 요소 중 많은 것들이 캐릭터의 과거의 주요 상처로부터 직접 유래한다는 것이다. 따라서 상처가 되는 사건이 무엇인지, 그리고 그것이 캐릭터에게 어떻게 영향을 끼치는지 다양한 방식들을 정확히 파악해두는 것이 좋다. 내적 갈등을 확정하는 데 도움이 될 만한 것을 더 살펴보려면 부록 B(548쪽)를 참고하라.

장면 층위의 내적 갈등

일단 캐릭터의 주된 내적 갈등을 이야기 층위에서 확정했다면, 이야기가 진행되는 과정에서 캐릭터가 인물호를 지나며 무엇과 씨름하게 될지 알게 될 것이다. 그런데 더 자세히 들여다보면 이야기는 장면이라는 더 작은 블록들로 이루어져 있다는 걸 확인할 수 있다. 따라서 장면들을 면밀히 살피면서 장면 층위에서 갈등(특히 내적 갈등)이 어떤 기여를 하는지 알아보자.

모든 장면에는 목적이 있다

영화감독이자 시나리오 작가 데이비드 마멧에 따르면 장면scene이란 더 큰 이야기 내에서 발생하는 작은 이야기 단위다.◇ 각 장면은 플롯(그리고 서브플롯)을 진행시키도록 작용함으로써 전체 이야기에 복무한다. 가령 페니라는 캐릭터의 외적 동기가 지역에서 일주일 간 열리는 빵 굽기 경연대회에서 우승을 차지하는 것이라고 가정해보자. 페니의 내적 동기, 다시 말해 페니가 우승이라는 목적을 이루고 싶은 이유는 자신의 가치를 증명하는 것이다. 페니는 학습 장애에 시달리면서 모멸감을 겪었고 자존감도 떨어져 자신에겐 아무런 가치도 없다고 생각하며 살아왔다. 주방은 페니의 안전지대로 빵 굽기 경연 대회에서 승리하면 자신의 가치가 증명될 것 같다.

따라서 이야기 속 모든 장면은 페니가 목표에 더 가까이 갈 수 있도록 페니를 움직여야 한다. 이때 각 장면이 페니의 외적 동기(혹은 서브플롯을 포함시키는 경우 서브플롯의 완성)에 어떻게 기여하는지 알아야 적절한 종류의 갈등을 추가할 수 있다. 빵 굽기 경연 대회의 우승자가 될 페니를 위해 만들 수 있는 장면과 목표로는 다음과 같은 것이 있다.

<u>장면 1</u> ⋯ 페니는 경연 소식을 듣고 참가 여부를 결정해야 한다.

<u>장면 2</u> ⋯ 페니는 자신이 쓸 주방을 찾아가 그곳이 어떤 구조인지 파악한다.

<u>장면 3</u> ⋯ 페니는 경연 첫날 심사위원들을 만나 좋은 인상을 남기고 싶어 한다.

<u>장면 4</u> ⋯ 페니는 경연의 첫 심사를 통과해 다음번 심사 단계로 나아

◇　MasterClass. "How to Write a Scene: 9 Steps for Short Story Scene Writing." *MasterClass*, MasterClass, 5 Mar. 2021, How to Write a Compelling Scene in a Short Story.

가야 한다.

이는 이런 종류의 이야기로 이어질 수 있는 장면들에 대한 몇 가지 아이디어일 뿐이다. 이쯤에서 각각의 장면이 경연 우승이라는 전체 이야기의 목적에 어떤 식으로 엮여 있는지 알아챌 수 있을 것이다. 장면의 목적들과 이야기 전체의 목적 사이의 연결성을 찾아냄으로써 각 장면을 필요한 요소로 만들고, 이야기가 앞으로 진행되도록 장면을 엮어 넣어야 한다.

모든 장면에는 갈등이 필요하다

승리로 가는 길은 대개 직선으로 뻗어 있지 않다. 주인공이 A지점에서 Z지점까지 어떤 장애물이나 반전도 없이 앞으로만 나아가는 식의 이야기는 현실성이 떨어질 뿐만 아니라 하품이 날만큼 지루하다. 캐릭터는 상승과 하락을 경험하고, 일에 차질도 빚게 되며, 주의 집중을 방해하는 요소를 만나고 형편없는 선택을 하기도 하며 불안과 두려움에 떨기도 해야 한다. 이러한 부침을 어떻게 제공해야 할까?

갈등은 주인공에게 소중한 성장 기회를 제공한다. 주인공은 훌륭한 대응을 통해 앞으로 나아가면서 자신의 목표에 가까이 다가가지만 때로는 후퇴도 한다.

페니의 이야기 장면의 목적으로 돌아가서, 이야기를 더 흥미롭게 만들기 위해 어떤 갈등을 추가할 수 있는지 살펴보자.

장면 1 ⋯ 페니는 경연 소식을 듣고 참가 여부를 결정해야 한다. 참가하려면 일주일 휴가를 내야 하는데 현실적으로 그럴 경제적 여유가 없다(물론 경연에서 승리하면 얘기가 달라진다).

장면 2 ⋯ 페니는 경연에 참가해 빵을 굽게 될 스튜디오의 주방을 방

문한다. 경연을 치르게 될 곳의 구조를 파악해야 하기 때문이다. 벽에 걸린 디지털시계는 시간 내에 경연 과제를 치러야 한다는 사실을 암시한다. 페니는 신속하게 판단을 내리고 행동으로 옮겨야 한다. 게다가 자신의 결정과 실수를 낱낱이 보게 될 관객도 있다.

장면 3 ⋯ 페니는 첫날 심사위원들을 만나 좋은 인상을 남기고 싶다. 페니는 2번 심사위원이 자신의 적수라는 것을 알게 된다. 그는 지난번 경연에서 페니를 정정당당히 이기고, 우승의 영광을 페니가 늘 꿈꾸던 경력에 활용하고 있는 인물이다.

장면 4 ⋯ 페니는 경연의 첫 관문을 통과해 다음 관문으로 나아가야 한다. 자신이 할당받은 자리로 가서 스튜디오에 있는 몇몇 관객을 보는 순간, 관객석에 언니가 앉아 있는 것을 발견한다. 페니의 언니는 우승을 한 적이 있는 뛰어난 제빵사로, 페니에게 엄청나게 많은 조언을 줄 사람이자 2등 제빵사는 취급도 하지 않는 깐깐한 인물이다.

이제 장면들이 좀 더 흥미로워졌다. 페니에게는 각 장면마다 경연 우승이라는 목표 쪽으로 자신을 더 가깝게 데려갈 목표가 있다. 그러나 각 장면에는 목표를 이루기 더 어렵게 만드는 시나리오, 우승의 길로 가는 그녀의 발목을 잡을 요소들이 포진하게 된다. 이 추가 요소들은 장면과 이야기의 구조적 관점에서도 중요하지만, 독자들로 하여금 페니가 과연 성공을 거둘 수 있을지 궁금하게 만들기 시작할 만큼의 긴장을 만들어낸다는 점에서 또 중요하다. 각 장면이 조성하는 긴장은 독자들의 흥미를 돋우고 일이 어떻게 진행될지 보기 위해 계속 책을 읽게 만든다. 앞서 독자가 캐릭터를 좋아하도록 만드는 게 중요하다고 했던 것을 기억하는가? 캐릭터를 좋아할 만한 존재로 만드는 쉬운 방법은 내적 갈등을 좀 보태는 것이다.

더 강력한 갈등을 원한다면, 내적 요소를 추가하라

독자들은 캐릭터에게서 자신과 비슷한 면을 발견할 때 감정이입을 하게 된다. 앞에서 만든 갈등 시나리오는 보편적이긴 하지만 좀 피상적이다. 갈등이 외적인 종류의 것이기 때문이다. 경제적 제약과 시간 제약이 있고 과거의 맞수도 등장하긴 하지만, 여기에는 내적 갈등도, 캐릭터가 원대한 도덕적 갈등이나 사적으로 감당해야 할 결과와 벌이는 줄다리기도 없다. 작가라면 누구나 독자들의 마음을 울리고 쓰리게 만들 시나리오를 쓰고 싶다. 이제 페니의 이야기에 포함시킨 갈등에 내적 요소를 추가하기 위해 할 수 있는 작업이 무엇인지 살펴보자.

장면 1 ⋯ 페니는 경연 소식을 듣고 참가 여부를 결정해야 한다. 참가하려면 일주일 휴가를 내야 하는데 현실적으로 그럴 경제적 여유가 없다(물론 경연에서 승리하면 얘기가 달라진다). 그런데 페니가 정말 갈등하는 문제는 지난번 경연에서 졌다는 것, 그래서 이번 경연이 만회할 기회긴 하지만 또 한 번 패배를 겪게 될지 알 수 없다는 것이다.

장면 2 ⋯ 페니는 경연 때 쓸 스튜디오의 주방을 방문해 구조를 알아본다. 벽에 걸린 디지털시계는 시간 내에 경연 과제를 치러야 한다는 사실을 암시한다. 페니는 신속하게 생각하고 판단해 행동해야 하지만 속도와 효율성은 학습 장애가 있는 그녀에게는 늘 탈락의 원인이었다. 페니는 또 한 번 자신의 꿈에 흠집을 내게 될까 두렵다.

장면 3 ⋯ 페니는 첫날 심사위원들을 만나 좋은 인상을 남기고 싶다. 페니는 2번 심사위원이 자신의 적수라는 것을 알게 된다. 그는 지난번 경연에서 페니를 정정당당히 이기고, 우승의 영광을 페니가 늘 꿈꾸던 경력에 활용하고 있는 인물이다. 페니는 과거 경연 때 그가 했던 모욕적인 말 때문에 분노와 수치심이 다시 치밀어 오른다. 특히 자신의 장애를 일부러 겨냥했던 말을 더더욱 잊을 수 없다.

장면 4 ⋯ 페니는 경연의 첫 관문을 통과해 다음 관문으로 나아가야 한다. 자신이 할당받은 자리로 가서 소수의 스튜디오 관객을 보는 순간 언니를 발견한다. 언니는 우승 경험이 있는 제빵사로 엄청나게 많은 조언을 줄 사람이자 2등 제빵사는 취급도 하지 않는 깐깐한 인물이다. 언니는 페니에게 갈등을 부여하기 위해 필요한 사람이다. 즉 성공 가도를 달리면서 비판에 일가견이 있는 자매로서 페니의 일거수일투족을 조목조목 분석해 페니가 자기 실력을 곱씹다 불안해지게 만들 제격의 인물이다.

위의 시나리오는 훨씬 더 강력하다. 욕구와, 두려움 대 두려움, 부당한 수치심, 성공하기 위해 가장 큰 비판자에 맞서 자신을 믿어야 하는 것 등 여러 도전이 맞부딪치는 형식으로 내적 갈등이 포함되어 있기 때문이다. 여기에는 바람직하지 못한 감정들이 포함되어 있기 때문에 페니는 상대하고 싶지 않은 것들, 가령 불안, 나쁜 습관, 과거의 실패 등을 대면할 수밖에 없을 것이다. 그러나 몰락의 순간은 페니가 뭔가 배우고, 자신을 망치고 있는 문제를 인식해 앞으로는 더 잘할 수 있는 기회를 제공한다. 요컨대 이러한 시나리오는 성장의 기회인 셈이다. 내적 갈등은 불안하고 갈등으로 점철된, 그리고 욕구를 채우지 못한 우리의 주인공을 해야 할 일이 무엇이건 그 일을 할 수 있고 그럼으로써 자신의 운명을 확립할 수 있는 승자이자, 깨달음을 얻은 승자로 바꾸어주는 시련이다.

따라서 가능하다면 장면 층위의 갈등은 내적 요소를 포함해야 한다. 내적 갈등이라는 중요한 요소가 빠져 있는 경우 다음의 몇 가지 간단한 조치를 취해 장면에 깊이를 부여하라.

캐릭터가 들어가는 장면의 **목표**를 설정하라. 장면의 목적은 캐릭터가 성공하는 경우 그를 이야기 전체의 목적이나 서브플롯의 목적으로 더 가까

이 데려가는 것이다.

캐릭터의 내적 동기를 설정하라. 캐릭터는 왜 그 목적을 갖고 있는가? 캐릭터가 성공할 경우 그는 자신의 어떤 내면의 공허함이 채워지리라 생각하는가?

성패가 달려 있는 위기를 설정하라. 캐릭터가 장면의 목적을 달성하지 못할 경우 실패의 대가는 무엇인가? 실패는 캐릭터의 상황을 어떻게 악화시키거나 이야기 전체의 목적 도달을 방해하는가? 실패는 어떤 내적 갈등을 발생시킬까?

캐릭터의 상황에 맞는 갈등 시나리오를 브레인스토밍해보라. 이 책에 나오는 항목들은 바로 이 지점에서 진가를 발휘할 것이다. 캐릭터가 특정 장면의 목적을 이루지 못하게 막음으로써 특정 유형의 내적 갈등을 초래할 아이디어를 찾아보라. 계획 단계라면 구체적인 갈등 주변으로 장면을 구성해보면 된다. 장면이 어떻게 전개될지 이미 알고 있다면(그 장면이 어떤 캐릭터를 포함하고 있는지, 어디서 장면이 발생하는지 등) 해당 장면에 어울리는 갈등을 선택하라.

특정 장면의 갈등 시나리오가 이야기 전체의 내적 동기(캐릭터의 내적 동기)를 가로막거나 캐릭터를 괴롭히는 공허함이나 약점을 도드라지게 만드는가? 캐릭터가 인물호를 지나가고 있다는 점에 유념하라. 캐릭터가 승리를 거두려면 성장하기 위해 내적 문제와 결함을 해결해야 한다. 캐릭터가 늘 승리하는 것은 아니다. 때로 그는 실패한다. 따라서 내적 문제를 탐색할 다양한 기회를 캐릭터에게 제공해야 한다.

모든 갈등이 똑같은 내적인 갈등으로 귀결되는 이야기는 일차원적이고 평면적인 느낌을 준다. 그러니 요소들을 뒤섞어 다양한 내적 갈등을 조절하라. 이때 도움이 되는 것이 서브플롯이다. 매슬로의 욕구 단계를 다시 살펴보고, 주요 플롯과 연관이 있는 빠진 욕구나 긴장을 찾아보

라. 이야기 층위에서 캐릭터의 인물호를 뒷받침해주면서 캐릭터를 움직이게 하는 내적 성장의 또 다른 요소가 있을지 생각해보라.

내적 갈등은 늘 필요할까?

내적 갈등은 이야기에 긴장감을 더해주고 독자들에게 감정을 일으키기 때문에 대부분의 장면에 어느 정도 포함시키는 것이 좋다. 그렇다고 매 장면마다 심오한 윤리적 갈등을 포함시켜야 한다는 건 아니다. 내적 갈등은 비밀을 밝힐까 말까를 고민하는 딜레마일 수도 있고, 일을 진행시키는 최상의 방법(특히 캐릭터가 문제를 해결하기 위한 자신의 방식이 효력이 없다는 것을 알고 있을 경우의 방법)일 수도 있다. 대립하는 의무들, 목적들, 그리고 아이디어들이 내적인 갈등의 느낌을 어떻게 산출할 수 있는지 혹은 어떤 편견이나 오해가 난제가 될 수 있는지 생각해보라. 물론 속도를 신경 쓰는 것도 중요한데, 내적 갈등을 사용하는 경우 특정 장면에서 캐릭터가 직면하고 있는 문제에 고정시켜야 한다.

내적 갈등이 (중요하긴 하지만) 역할이 크지 않기 때문에 덜 중요하게 다루어야 하는 상황도 있다. 이야기에 정체호static arc를 가진 캐릭터가 포함되어 있거나 고도의 액션 장면이 있다면 아래의 조언을 기억하라.

정체호를 가진 캐릭터

캐릭터의 발전이나 성장이 아닌 이야기 전체의 목적이 따로 있는 경우, 주인공은 내적 갈등을 별로 경험하지 않는다. 주인공이 외적인 문제에 주로 집중하고 있는데 내적 갈등이 어떻게 존재하겠는가? 하지만 내적 갈등의 기회가 적다 하더라도 캐릭터가 갈등하는 순간이 아예 없다는 뜻은 아니다.

정적인 캐릭터의 경우, 변화호를 따르지는 않더라도 의심하거나 불안에 시달릴 수 있다. 잭 라이언◆이 목적을 이루려면 비행 공포를 마주해야 했다. 인디아나 존스는 마리온을 잃고 슬퍼한다. 그녀를 자신의 혼란 속으로 끌어들인 것에 죄책감을 느낄 수 있는 것이다. 이와 같은 순간들은 임무에 집중해야 하는 캐릭터에게 진정성을 보태주고 새로운 종류의 긴장을 통해 장면에 살을 붙여주는 역할을 한다.

액션 장면

빠르게 움직이는 액션이 많은 장면(주먹다짐, 총격전, 생명을 건 탈출)은 대개 성찰과 정서적 성장 면에서는 이득을 볼 일이 별로 없다. 영화 〈본 아이덴티티〉의 자동차 추격 장면에서 자기 의심과 내적 성찰의 순간들이 나왔다면 영화는 망가졌을 것이다. 자동차 추격 장면은 그런 식으로 효력을 내지 않기 때문이다. 생존을 위해 반사 신경과 찰나의 판단이 요구되는 상황, 삶과 죽음이 오가는 절박한 상황에서는 내적 성찰을 할 여유가 없다. 액션 장면은 아드레날린이 넘쳐나고 감정도 더 짧게 드러나기 때문에 내적 갈등이 들어갈 여지가 별로 없다.

그렇다고 액션 장면으로 이어지는 사전 단계나 대단원에서까지 내적 갈등이 발생할 수 없다는 건 아니다. 자동차 추격 장면 전에 제이슨 본은 기차역으로 들어가 자신의 물건을 숨기고 그러는 동안 마리라는 여성이 차에서 기다리고 있다. 그녀의 손에는 제이슨이 방금 준 현금다발이 들려 있다. 돈을 만지작거리는 그녀의 두 눈은 자동차 열쇠로 빠르게 이동한다. 그 찰나의 순간은 그녀의 내적 갈등이 무엇인지 정확히 보여준다. 저 남자와 계속 다니며 목숨을 걸어야 할까, 아니면 돈을 들고 튀어야 할까?

◆　『패트리어트 게임』을 비롯해 톰 클랜시의 소설들에 연속적으로 등장하는 주인공.

찰나의 내적 갈등이 존재하는 순간들은 주요 액션의 바깥에서 발생할 때, 장면에 감정을 보낼 수 있다. 게다가 내적 갈등이 주인공에게만 있는 것도 아니다. 마리의 경우에서 보듯 다른 캐릭터들도 내적 갈등을 겪는다. 특히 이들이 자신의 인물호를 그리고 있을 경우 그러하다. 물론 작가는 자신이 선택한 관점을 계속 견지해야 한다. 1인칭이나 3인칭 시점으로 이야기를 구성하고 있다면 다른 캐릭터들의 내면에서 무슨 일이 일어나는지 직접 보여줄 수는 없지만(빠른 심박, 구토, 정신이 오락가락하는 것 등) 최소한 내적 갈등을 암시하는 외적 징후 정도는 드러낼 수 있다. 캐릭터의 관찰(중요한 물건을 향한 시선이나 초조한 손놀림 혹은 망설임)을 통해, 아니면 해당 인물의 대화와 결정과 행동을 통해 이런 갈등을 드러낼 수 있다.

내적 갈등은 어떤 모습을 하고 있을까?

심리적 동요를 겪는 캐릭터는 자신과 불화하고 있는 존재다. 그는 무엇을 해야 할지 알지 못하거나 중요한 신념에 의구심을 품고 있거나 하지 말아야 한다는 걸 알고 있는 일을 할까 망설이는 중이다. 그는 이런 동요가 자신을 약해 보이게 만든다고 생각한다. 강한 사람들은 보통 자신의 마음을 잘 알고 있기 때문이다. 강한 사람들은 무엇을 해야 할지 알고 그걸 한다. 이런 이유로 캐릭터는 약하게 보이기 싫어 내적 갈등을 숨기려 든다. 그로 인해 캐릭터가 보이는 외적 행동은 그의 내적 감정과 어긋난다. 이것이 최상의 서브텍스트이고, 작가는 이러한 이분법을 명료히 드러낼 수 있어야 한다.

서브텍스트subtext란 이야기 밑에 있는 이야기라고 정의할 수 있으며, 감정적인 동요를 겪는 캐릭터를 표현할 때 생기는 텍스트이다. 캐릭터는

다른 캐릭터들에게는 자신감 있고 알아서 일을 처리하는 모습을 보이는 등 강한 면모를 보인다. 그러나 그의 강한 면모 아래에서 독자들은 우유부단과 불안을 눈치챈다. 독자들은 딜레마가 캐릭터의 도덕적인 힘을 잠식하는 모습, 그의 정체성의 본질을 잠식하는 것을 보게 된다. 그리고 독자들은 캐릭터의 행동과 말과 가시적인 선택이 외면에 불과하다는 것을 인식한다.

서브텍스트를 잘 쓰려면 다른 캐릭터들에게 보이는 외면을 전달하는 동시에 독자들에게는 캐릭터의 내적 갈등을 따로 보여줘야 한다. 이 이중성을 전달하는 첫 단계는 내적 갈등이 두 층위 모두에서 어떻게 보이는지 인식하는 것이다.

내적인 행동

강박

캐릭터를 괴롭히는 것이 무엇이건 그는 많은 시간 그 생각에 골몰한다. 불안으로 괴로운 캐릭터가 불안을 극복하는 유일한 방법은 무엇을 할지 알아내고 결정을 내리는 것이기 때문이다. 따라서 캐릭터는 자신이 골몰하는 문제 주변을 늘 서성거리며 생각하기 마련이다. 그렇다고 캐릭터의 머릿속에서 지나치게 많은 시간을 할애해서는 안 된다. 생각에 골몰하는 것이 지나치면 이야기의 속도감이 떨어지고, 독자가 캐릭터에게 갖는 흥미도 줄기 때문이다. 그러나 캐릭터는 자신을 괴롭히는 문제를 여기저기 찔러보며 다각도로 검토해야 한다. 캐릭터의 딜레마 중 많은 것들은 다양한 행동 경로의 결과를 내포하므로 그는 그 결과에도 주목하게 된다.

애덤이라는 캐릭터가 있다. 애덤의 어머니는 루게릭병 말기 환자다. 애덤은 어머니의 근육이 더 이상 걸을 수 없을 정도로 수축하는 모습

을 지켜봐 왔다. 어머니는 음식을 삼키기도 힘이 들고 통증으로 점점 쇠약해지고 있다. 게다가 말도 할 수 없어 당신의 고통을 표현할 수도 없다. 하지만 어머니는 눈으로 많은 말을 하기 때문에 애덤은 어머니가 이렇게 살고 싶지 않아 한다는 것을 알고 있다. 누구도 그렇게 살아서는 안 된다. 그렇다고 자신이 어머니의 생명을 끊을 수 있을까? 누군가의 고통을 끝내는 것을 생각하는 것과 실제로 그 일을 벌이는 것은 전혀 다른 문제다. 만일 그렇게 하기로 결정을 내린다 해도 어떻게 발각되지 않고 일을 처리할 수 있을까? 심지어 발각되지 않는 게 중요하긴 한가? 맙소사, 환자는 내 어머니란 말이다.

애덤은 깨어 있는 순간마다 이런 질문들에서 벗어날 수 없다. 의사와 간호사들이 어머니의 상태에 관해 알려주는 새로운 정보가 그의 내적 갈등에 겹쳐진다. 사랑하는 사람들과의 대화는 그의 결정이 그들에게 어떤 영향을 끼칠 것인가에 대한 생각과 대비된다. 어머니를 보고 있기만 해도 애덤은 지극히 고통스럽다. 어머니의 평화를 가져올 수 있는 능력이 결국 자신에게 있기 때문이다.

캐릭터의 삶에서 무슨 일이 일어나건, 그 사건이 캐릭터를 내적 갈등으로 돌려보내는 방식은 위의 사례와 같다. 캐릭터의 생각은 이러한 방식을 드러내야 한다. 상황이 달랐다면 기쁨을 느끼게 해줄 일상적인 일들, 가령 사랑하는 사람들과의 대화, 가족 행사 그리고 추억들마저도 캐릭터가 스스로 내려야 하는 힘든 결정 쪽으로 다시 몰아간다.

회피

내적 갈등은 갈등을 겪는 사람에게 논란의 여지가 없는 진실, 즉 우리가 대답을 다 아는 것은 아니라는 진실을 전달하기 때문에 불편하다. 우리와 마찬가지로 캐릭터도 상황을 제대로 통제하고 싶고 확실한 결론을 원하기 때문에 무엇을 해야 할지 모르는 상황에서 캐릭터는 당연히

무능하다는 느낌, 두려움, 불안감을 느낀다. 캐릭터가 무엇과 씨름을 하느냐에 따라, 그리고 그 씨름이 캐릭터를 얼마나 취약하다고 느끼게 하느냐에 따라 다르겠지만, 풀 수 없는 문제를 끊임없이 환기해야 하는 상황은 문제를 회피하게 만들 정도로 캐릭터에게 감정적인 고통을 안길 수 있다.

이러한 상황을 전달하는 방식 중 하나는 캐릭터가 특정한 생각의 문을 쾅 닫아버리게 만드는 것이다. 캐릭터의 마음이 어떤 방향 쪽으로 흔들리기 시작한다는 것을 보인 다음 그가 고의적으로 그 방향을 외면하는 모습을 보여주는 것이다. 캐릭터는 실제로는 주의산만이라는 형식으로 그 문제에 골몰할 수도 있다. 아니면 회피를 한 단계 더 밀고 나가 문제를 완전히 회피하는 행동, 가령 문서를 폐기하거나 내리기 불가능한 결정을 상기시켜주는 물건들을 모조리 치워버리는 행동을 할 수도 있다. 그런 문제가 아예 존재하지 않는 척하기 위해서다. 캐릭터의 외면과 내면에서 벌어지는 일들 간의 불일치를 보여주는 방식이다.

여러 행동 사이의 갈등

딜레마가 딜레마라 불리는 이유는 캐릭터가 무엇을 해야 할지 모르기 때문이다. 애덤의 이야기로 돌아가자면, 그의 결정 과정은 여러 상이한 해결책이 어떻게 어울리는지 보는 시도일 수 있다. 일단 잠시라도 아무것도 하지 않는 것을 고려할 수 있다. 애덤의 어머니는 (말을 할 수 있었을 때) 조력자살 이야기를 실제로 꺼낸 적이 한 번도 없기 때문이다. 어머니는 아들이 자신을 위해 미래와 자유를 희생하기를 정말 바랄까? 그렇지 않다. 아들은 잠시나마 자신이 해야 할 옳은 일은 신과 같은 노릇을 하는 것이 아니라, 일이 순리대로 진행되도록 그냥 내버려두는 것이라고 생각한다. 그러나 곧이어 그러한 결정에 의심을 드리우는 사건이 벌어진다. 어머니의 통증이 심해져 약물로 제어되지 않는 상황이 발생하는 것

이다. 이런 상황 때문에 캐릭터는 다시 옛 문제를 꺼내들고 가족들 모르게 어머니의 고통을 끝낼 수 있는 방법을 고민하기 시작할 수 있다.

캐릭터가 어떤 행동을 취해야 하는지 알아내는 데는 시간이 걸리며, 그걸 할 수 있는 유일한 방법은 선택지들을 고려하는 것이다. 따라서 우유부단은 내적 갈등의 주된 요소다. 캐릭터가 다양한 옵션들 사이에서 방황하는 모습, 다양한 시나리오를 산출하는 모습, 각 선택지의 장단점을 저울질하는 모습을 보여줘야 한다. 이는 캐릭터가 겪는 갈등의 깊이를 보여주는 좋은 방법이기 때문이다. 해결책이 희생을 필요로 하는 상황에서는 더더욱 그러하다.

불안과 자기의심

어려운 결정은 벅차다. 특히 광범위한 대가나 도덕적 함의가 있을 때는 말할 것도 없다. 결정이 어려운 이유는 그것이 약점, 과거의 실패, 혹은 유혹의 영역을 드러냄으로써, 캐릭터가 인정하고 싶지 않은 과거나 인격의 일부를 환히 비추기 때문이다. 심지어 상황이 복잡할 때조차(대개 많은 내적 갈등 시나리오는 복잡하다)캐릭터는 자신이 해야 할 옳은 일을 알아야 하고 행동으로 옮길 수 있어야 한다고 생각한다. 그렇게 하지 못한 무능함은 캐릭터의 열패감을 증폭시킬 수 있다. 게다가 우유부단함 때문에 다른 사람들에게 나쁜 결과를 초래한 경우, 캐릭터는 그 결과를 내면화해 자신이 진 무게에 죄책감까지 보탤 것이다.

애덤을 이 상황에 대입해보자. 그는 아마 자신이 책임을 질 필요가 없도록 남을 따라하고 위험을 피하며 타인들이 먼저 행동하기를 기다리는 부류였을 것이다. 그는 어머니의 상태가 악화되는 것을 보았다. 어머니가 죽음을 향하고 있는 걸 알고 있었고 그 지점에 도달하기 전에 다 끝내고 싶어 하시리라는 것도 감지했다. 그러나 그는 두려움 때문에 이야기를 꺼내지 못했다. 이제 확신하기에는 너무 늦었고 그는 어쩔 수 없이

행동을 취해야 하거나 너무 두려워서 하지 못하는 구태의연한 상황으로 또다시 끌려 들어간다. 어머니의 상태는 누구의 잘못도 아니지만 그는 어머니를 그 상태에서 구할 만큼 강하지 못한 자신을 질책한다.

불안은 내적 갈등의 자연스러운 부작용이다. 불안이 불행인 이유는 캐릭터의 행동을 더욱 억제해 안 그래도 어려운 일을 아예 불가능해보이게끔 만들기 때문이다. 그러니 불안이 여러분의 캐릭터에게 반복해서 나타나는 문제가 되게 만들고, 어떻게 캐릭터를 곤경에 빠뜨리는지 독자에게 보여줘야 한다.

내적 갈등의 외적 지표

과대보상과 과소보상

캐릭터는 결정을 내리거나 행동에 돌입하지 못하는 자신의 무능함 때문에 불행하다. 캐릭터가 자의식이 강하거나 겉치레를 중시하는 부류인 경우, 일을 심하게 밀어붙이는 식으로 과대보상을 시도할 수 있다. 다른 사람들이나 상황을 통제하는 일은 삶의 다른 영역을 통제하지 못하는 자신의 무능함을 보상해줌으로써 캐릭터의 기분을 나아지게 만들 수 있기 때문이다.

아니면 아예 반대 방향으로 갈 수도 있다. 우유부단으로 고통받는 캐릭터는 선택 자체를 아예 싫어하게 될 수도 있다. 아주 사소한 문제가 생겨도 남들의 의견을 그대로 따르는 것이다. 다른 사람들에게 주도권을 내어줌으로써 캐릭터는 아예 실수를 하지 않을 수 있고, 받는 압력은 잠시 동안이나마 줄어든다.

캐릭터가 과대보상을 하느냐 과소보상을 하느냐는 그의 타고난 성향과 감정 상태에 따라 달라진다. 캐릭터의 수많은 반응도 마찬가지다. 그러니 캐릭터가 누구인지, 어떻게 행동할지 감을 잡기 위해 캐릭터의

성격을 탐색할 것을 명심해야 한다.

집중 방해 요인

인간의 뇌는 한꺼번에 많은 일에 신경을 쓰지 못한다. 골치 아픈 시나리오에 생각을 온통 빼앗긴 캐릭터는 다른 것에 신경을 쓸 여유가 없다. 따라서 직장이나 학교에서 발휘하던 효율성과 생산성은 타격을 입기 쉽다. 이 경우 캐릭터는 뭔가 걸핏하면 잊어버린다. 잘 맡아 처리하던 책임도 절반가량 놓치거나 완전히 망친다. 이러한 외부적 지표들은 캐릭터의 표면 아래에 있는 혼돈을 보여주는 가시적 징후이다.

감정의 변동

누구나 자신이 해결할 수 없는 문제에 생각을 온통 빼앗기는 것이 어떤 것인지 잘 안다. 그런 문제는 마음의 평화와 수면과 즐거움을 앗아간다. 잠시 동안이라면 괜찮지만, 지나치게 오래 가는 경우 그 문제는 피해를 입히기 시작한다. 가장 먼저 무너지는 것이 정서적 안정이다.

문제 상황에 처한 캐릭터는 참을성을 잃고 사람들에게 짜증을 부리거나 화를 낸다. 어떤 경우에는 울기 일보 직전인 상태가 되거나 작은 일에도 곧 무너질 것처럼 공황 상태에 빠지기도 한다. 이 경우 캐릭터는 극심한 기분 변화를 겪고 일상적인 상황에도 예상치 못한 반응을 보인다. 이번에도 캐릭터의 반응은 그의 성격과 정상적인 감정 범위 등 다른 여러 요인에 따라 달라진다. 어떤 종류의 반응이 캐릭터에게 가장 잘 맞는지 알아내면 캐릭터가 가장 힘든 상황에 처했을 때도 일관되게 그려낼 수 있다.

실수

극도의 압박을 받는 캐릭터가 늘 최선의 결정을 내리는 것은 아니

다. 캐릭터의 산만함은 불안과 결합해 실수를 낳고 실수 때문에 다시 캐릭터는 곤란에 빠진다. 보통 때는 침착하고 신중하며 논리적인 캐릭터에게 실수는 뭔가 제대로 돌아가고 있지 않다는 것을 다른 사람들에게 보여주는 네온사인과 같다.

장애물이 생길 때마다 체계적으로 제거해나가는 진취적인 유형의 캐릭터라면 내적 갈등 때문에 불편할 것이다. 결국 갈등은 쉬운 답이라고는 없는 질문들만 부글부글 끓어오르게 하며 그 때문에 캐릭터가 행동을 취함으로써 얻는 만족은 지연된다. 이 경우 캐릭터는 자신의 불안을 그냥 덮고 앞으로 나아가려 할 수 있다. 캐릭터의 이러한 충동적 행동은 대가가 따른다. 이제 캐릭터는 충분히 생각하지 않아 생긴 나쁜 결과도 감내해야 하는데다, 원래 있던 문제도 해결하지 못한 채 곤경만 키워놓은 상황에 빠진다.

신념의 변화

내적 갈등과 혼란을 감추기 위해 극도로 노력하는 캐릭터는 어느 정도까지는 성공할 수 있다. 그러나 갈등이 윤리적인 질문 같은 근원적 신념에 관한 것일 때, 그래서 캐릭터의 가치관이 변할 때 주위에 있는 중요한 사람들은 캐릭터의 변화를 눈치챌 것이다. 애덤의 사례로 다시 돌아가보자. 애덤은 원래 안락사를 노골적으로 반대하던 사람이었다. 그러나 최근 가까운 친구들과 나눈 대화는 그가 자신이 처해 있는 딜레마를 새로운 관점에서 살펴보게 되면서 안락사에 대한 입장도 변하고 있다는 것을 보여준다. 애덤은 아직 어떤 특정한 입장을 받아들이지는 않았지만 다양한 생각에 관해 말하고 있으며, 예전 같으면 한 번도 해보지 않았을 생각들을 머릿속에서 이리저리 굴리고 있다.

애덤은 자신의 생각을 입 밖으로 꺼내지 않으려고 노력한다. 그는 누군가 자신이 고려하고 있는 바를 알게 되는 것은 결코 원하지 않는다. 그

러나 그의 새로운 생각 중 일부가 말로 스며들어가는 변화는 자연스럽다. 특히 스트레스를 받거나 감정이 고조된 순간, 그의 생각을 지키는 방어기제가 낮아졌을 때 그러하다. 그 진실의 순간들은 독자들에게 캐릭터의 내면에서 벌어지는 일이 무엇인지 일부나마 명확히 드러낼 수 있다.

실패는 캐릭터를
성장시킨다

아이가 걸음마를 하는 모습을 습득하는 과정을 지켜본 적이 있을 것이다. 처음에는 실패가 잦다. 아이에게 갈등은 약한 근육, 균형감 부족, 물리적 장애, 중력, 공포의 형태로 나타나며 대부분은 넘어진다. 하지만 자꾸 넘어져도 아이를 내버려둬야 하는 이유는 아이의 성장과 배움에 꼭 필요한 부분이기 때문이다. 캐릭터의 경우도 마찬가지다.

실패는 캐릭터의 결함을 강조한다

입체적이고 신뢰할 만하게 구축한 캐릭터는 어떤 특성을 갖추고 있을까? 바로 결함이 있다. 예컨대 약점, 맹점, 그리고 자각하지 못하거나 바꿀 의지가 없는 인성상의 결함이 있을 것이다. 완벽한 사람은 아무도 없기 때문에 결함이나 약점은 캐릭터에게 진정성을 보태주고 공감대를 형성할 수 있는 사람으로 만들어준다. 변화호의 궤적에 있는 캐릭터는 특정한 결함을 갖고 있고 이러한 결함은 캐릭터가 목적을 이루지 못하게 직접 막는 역할을 한다. 장애물은 이야기가 진행되면서 불쑥불쑥 나타나 캐릭터를 납작하게 깔아뭉개버려 목표를 이루지 못하도록 막는 역할을 수행한다.

　치명적인 결함fatal flaw은 캐릭터가 삶의 문제를 해결할 때 으레 쓰곤 하는 낡고 효과도 없는 접근법을 말한다. 이 결함은 캐릭터의 정신 및 행

동의 요소로 나란히 작용하여 캐릭터가 감정적 상처를 경험하지 못하도록 보호한다. 가령 사람들과 친밀하게 지내면 그들이 자신의 약점을 이용해먹으리라 확신하는 인물이 있다. 그는 친근한 관계를 피하기 때문에 만나는 사람에게 매번 불쾌감을 주는 말을 던진다. 엄밀히 말해 이런 접근법은 효과가 없지는 않다. 상대를 이런 식으로 대하는 경우 상대가 그를 이용해먹기란 애초부터 불가능하기 때문이다. 하지만 이러한 접근법은 해악도 많다. 기분 나쁜 말을 해대는 사람과 굳이 관계를 맺기 위해 불쾌함을 감당하려는 사람은 없을 테니까. 시간이 갈수록 이런 사람은 고립감을 느낄 테고 누구와도 관계를 맺을 수 없다는 이유로 자신의 가치를 의심하기 시작할 수 있다.

치명적인 결함은 캐릭터의 맹점이다. 캐릭터는 자신의 결함이 끼치는 해악을 알지 못한다. 이런 맹점에 이점이 있다면 문제가 발생하기 전에 미리 차단할 수 있다는 것뿐이다. 이야기에서 치명적인 결함은 캐릭터가 가장 원하는 바를 막는 방해자 역할을 한다. 캐릭터가 병적인 자신의 태도와 행동이 스스로에게 장애물이 되고 있다는 진실을 깨닫고 건강한 접근법을 취하지 않으면 바라는 바를 성취하지 못한다. 아이러니하게도 캐릭터의 실패는 그 과정에서 결함을 드러내고 점점 더 무시하기 어렵게 만듦으로써 캐릭터의 성장에 도움을 준다.

〈어 퓨 굿 맨A Few Good Man〉이라는 영화에서 이러한 과정이 어떻게 진행되는지 살펴보자. 대니얼 캐피 중위는 미 해군 법무감 JAG 소속 변호사로 형량 협상 능력을 인정받아 빠르게 명망을 쌓는다. 대니얼은 법정 변론을 업으로 삼는 변호사라면 보통 하지 않는, 자신의 특이한 능력에 자부심을 갖고 있는 듯 보이지만 사실은 법정에서 실제 사건을 다루지 않으려는 방편으로 그 역량을 이용하고 있음이 점차 드러난다. 변호사로서 법정을 피하는 이유는 그의 과거에서 찾아볼 수 있다. 캐피는 명망 높고 성공한 변호사인 아버지의 그늘에서 자랐다. 그는 자신이 법정

소송을 맡았다가 성과가 충분하지 못해 아버지보다 못한 변호사가 될까 봐 늘 두렵다.

각본가 아론 소킨은 캐피가 이 결함을 인식해 마주할 수밖에 없도록 만드는 완벽한 갈등을 기막히게 제공한다.

기회 1 ⋯ 캐피는 관타나모 만에 있는 해군 기지 소속 해병 두 명이 연루된 살인사건을 할당받는다. 이 사건은 캐피가 진정한 변호사로 법정에서 실력을 검증할 좋은 기회다. 그러나 그는 다시 옛 습관으로 돌아가 사건의 형량 협상을 시도한다. 그는 실패하고 공동변호인의 불신과 노골적인 경멸을 산다. 이 공동변호인은 이야기가 진행되는 내내 캐피에게 반기를 드는 인물이다.

기회 2 ⋯ 캐피의 의뢰인인 해병들이 재판으로 갈 게 확실해지자, 캐피는 사건의 전말을 파헤치고 자신이 꽤 복잡한 성격의 사건을 다루고 있다는 것을 깨닫는다. 이 살인사건은 명료한 결론이 나는 사건이 아닌 것이다. 그는 다시 한 번 의뢰인들에게 유죄를 인정하고 선처를 구하자고 설득해 재판을 피하려 한다. 그러나 명예를 중시하는 의뢰인들은 협상을 거절한다. 캐피의 비겁함이 부각된다.

1과 2의 상황 각각마다 캐피 앞에는 선택지가 있다. 자신이 늘 해오던 일을 하거나(안전하게 이등짜리 성적을 내는 것) 진정한 변호사로 자신의 패기를 시험해보는 것이다. 그러나 이 두 기회는 캐피가 법정 소송을 계속 피하면서 실패로 돌아간다. 그러나 실패는 결함을 부각시킴으로써 캐피가 자신의 결함을 더 이상 무시할 수 없게 만든다.

실패는 변화의 필요를 부각시킨다

기회 3 … 캐피는 반신반의하는 마음으로 법정 소송에 동의한다. 한 발 크게 내디딘 셈이다. 그는 자기 의뢰인들의 사령관인 제섭 대령이 두 병사에게 범죄 명령을 내렸다는 것을 알고 있다. 유죄는 제섭 대령이다. 만일 캐피가 제섭 대령으로 하여금 코드레드◆를 발동했다는 것을 실토하게 만들 수만 있다면, 배심원단에게 의뢰인들은 명령을 따랐을 뿐이라고 설득할 수 있을 테고 결국 의뢰인들은 유죄 판결의 마수를 벗어나게 된다. 그러나 제섭 대령은 해군의 영향력이 큰 수장인데다 훈장도 많이 받고 존경을 한 몸에 받는 자다. 코드레드를 발동한 혐의로 대령을 기소했는데 대령이 자신의 죄를 인정하지 않을 경우, 캐피는 군사재판에 회부되어 해군에서 불명예 제대할 수도 있다. 그렇다. 이 위험천만한 길이야말로 캐피를 소송에서 이길 수 있게 하는 유일한 방편이다. 만일 성공한다면 그는 진정으로 탁월한 소송 변호사로 자리 잡게 될 것이다. 그러나 캐피는 또 한 번 안전한 길을 선택한다.

캐피의 두 번의 실패는 자신의 문제를 확실히 자각하게 만들었다. 그는 법정으로 들어가기가 두렵고 이유도 알고 있다. 자신의 진정한 잠재력을 실현하지 못한 채 살고 있다는 것, 진정한 변호사의 길을 회피하려는 끝없는 시도가 불명예스럽다는 것도 알고 있다. 그는 이런 식으로 계속 살고 싶지 않다. 아버지의 그늘을 벗어나려면(그리고 의뢰인들이 교도소행을 피할 수 있게 하려면) 캐피는 변화를 꾀해야 한다.

◆ 해병대에서 상급 군인이 군기를 명분으로 하급자를 괴롭히는 행동을 뜻하는 것으로 영화에 나옴.

사건을 들고 법정으로 가는 일은 캐피에게 올바른 방향으로 가는 엄청난 발걸음이자 도약이다. 그러나 그는 여전히 판돈을 들고 망설이고 있고 의뢰인 변호에서 형량협상이라는 어중간한 위치에서 멈추려고만 한다. 과거의 결함과 결별하고 진정한 잠재력을 수용할 세 번째 기회가 캐피에게 다시 닥쳐오지만 이번에도 그의 의구심이 이기고 캐피는 다시 옛 습관으로 돌아가고 만다.

실패는 캐릭터가
새로운 방법을 수용할 수밖에 없도록 한다

기회 4 ⋯ 캐피에게 꼭 필요한 주요 증인이 자살을 하면서 계획은 수포로 돌아간다. 이제 상황은 갈 데까지 갔다. 재판은 증인 제섭에 대한 캐피의 반대심문으로 대단원의 막을 열고, 이제 캐피는 이기고 싶다면 꼭 해야 하는 정말 어려운 일을 하고 말 것인지 결정하는 운명에 다시 직면한다. 마침내 그는 모든 것을 걸고 커다란 모험을 감행한다. 그리고 모험은 성공으로 마무리된다. 영화사상 가장 기억에 남는 명장면 중 하나로 회자되는 마지막 장면에서 캐피는 제섭을 사정없이 몰아붙여 코드레드를 지시했다는 자백을 받아낸다. 대령은 교도소로 끌려가고 캐피는 마침내 진정한 의미의 명예를 회복한 후 자신감에 넘쳐 법정을 나간다.

이 마지막 기회를 통해 캐피는 아버지의 명망에 뒤지지 않는 삶을 살 수 있는지 알아보기 위해 자신을 시험대에 세우기로 결심한다. 그는 온갖 위험을 무릅쓴 후 마침내 자신의 낡고 보람 없는 습관을 버리고 진정한 의미의 탁월한 변호사로 거듭날 새로운 습관을 택한다.

'마침내'라는 말은 늘 인물호의 끝을 향해 있다. 성장은 과정이다. 〈어 퓨 굿 맨〉의 사례에서 캐피가 자신의 마음을 괴롭히는 악마를 정면으로 마주하기 위해서는 많은 갈등이 필요했다. 처음에 그는 요란하게 실패한다. 실패하면서 캐피는 자신에 대한 의구심이 더욱 커졌고 지금까지의 효력 없는 방식을 계속 고수해야겠다고 마음속으로 생각한다. 영화의 중반으로 갈수록 그는 조금씩 성공을 거두지만 단지 부분적인 승리에 불과하다. 성장은 여전히 필요하다. 결국 그는 의뢰인들과 사건에 온전히 헌신하면서 마침내 승리를 거둔다.

'일보전진 이보후퇴', 이야기에서 꽤 좋은 효과를 내는 공식이다. 이 공식이 효력이 좋은 이유는 현실을 반영하기 때문이다. 자신이 어떤 존재인지를 두고, 자신의 결함을 직시하고 결함과 한계를 던져버리는 힘든 길을 택하려면 시간과 용기가 필요하다. 성공과 실패는 서로 엮여 있기 마련이고, 둘 다 의미 있는 성장을 초래하는 과정의 일부다. 갈등은 이런 면에서 캐릭터에게 필요한 기회들을 제공하는 방편이다.

갈등과 실패 혹은 갈등과 성장 사이의 관계를 쉽게 도식화한 표를 보려면 부록 A(546쪽)를 참고하라.

3C: 갈등, 선택, 결과

이야기의 역학에 대해 생각할 때 즉시 떠오르는 두 가지. 바로 플롯과 캐릭터다. 플롯과 캐릭터는 소설이나 영화를 비롯한 픽션의 양대산맥이다. 이야기에는 중심인물과 그에게 도전을 가하고 그를 형성할 외적 사건이 필요하다. 하지만 캐릭터가 자신의 목표를 향해 적극적으로 움직일 수 있도록 이 두 가지 요소를 잘 엮지 못한다면, 인물과 플롯이라는 요소는 정체된 상태로 존재하며 그저 대기할 뿐이다. 이런 건 이야기가 아니다. 예컨대 웨딩드레스나 턱시도를 차려입고 홀로 제단 앞에 서 있는 거나 매한가지다. 아무 일도 일어나지 않는다. '다음'이 없기 때문이다.

그렇다면 캐릭터와 플롯을 어떻게 엮어야 이야기라는 공이 잘 굴러 갈까? 여러분이 처음 생각해볼 수 있는 아이디어는 캐릭터의 현 상태를 흔들어놓는 자극적인 사건, 즉 캐릭터를 때리는 기회나 갈등이나 문제일 수 있다. 그렇다. 갈등이나 문제는 이야기의 시동을 거는 데 도움을 주는 긴요한 요소다. 그런데 단순히 처음의 사건으로 주인공의 발이 바로 움직이지는 않는다. 다시 말해 캐릭터를 움직이게 하는 힘은 선택Choice이라는 형식으로 캐릭터에게서 직접 나오는 것이다.

이야기가 진행되는 내내 주인공은 선택을 마주한다. 이걸 할까, 아니면 저걸 할까? 여기 있을까, 아니면 다른 곳으로 갈까? 복종할까, 저항할까? 그리고 주인공의 결정은 곧 다음에 어떤 장면이 이어질지를 결정한다. 주인공이 처음 하는 중요한 선택은 주인공의 일상을 뒤흔들고 자극하는 도발적인 사건에 관한 것일 수도 있지만 이 역시 많은 사건 중에 하

나일 뿐이다. 선택은 되풀이해서 장면마다 이루어져야 한다. 각 사건은 마지막 페이지까지 계속해서 돌아가는 갈등-선택-결과라는 바퀴의 중요한 바큇살일 뿐이다.

갈등Conflict은 반응을 요구하는 사건이다. 사건의 성격이 외적이건 내적이건 갈등은 캐릭터로 하여금 결정을 내리도록 몰아간다. 결정을 피할 길은 없다. 선택을 하지 않는 것 역시 나름의 결과를 산출하는 사건이기 때문이다.

결과Consequence란 캐릭터가 한 선택의 결과이며 긍정적(보람을 초래하는 옳은 결정)일 수도 있고 부정적(캐릭터에게 상처를 주고 목표를 달성하기 더 어렵게 만드는 나쁜 결과)일 수도 있다. 스토리텔링에서 결과에는 대개 조건이 따라붙는다. 다시 말해 캐릭터가 최상의 선택을 내린다 해도 새로운 문제나 난제나 예상치 못한 상황이 발생하기 때문에 캐릭터는 다시 문제를 해결하거나 곤경에서 벗어나기 위해 행동해야 한다는 조건이다.

작가가 할 일은 갈등-선택-결과의 3C 패턴에 계속 압력을 가하고 절대로 내버려두지 않는 것, 캐릭터로 하여금 목적을 이루기 위해 가진 것 전부를 걸고 싸우게 만드는 것이다. 독자의 관심을 붙들어두려면 긴장과 위기를 점점 고조시켜 이야기가 진행될수록 바퀴가 더욱 빨리 회전하게 만들어야 한다. 작가는 결과와 실패가 초래하는 위기를 키움으로써 캐릭터가 내릴 결정을 점점 더 어렵게 만들어야 한다. 캐릭터가 목표에 접근할수록 실수를 하면 대가도 크다. 복잡하게 꼬인 문제들과 위험이 쌓이면서 캐릭터가 성공하는 방법은 올바른 선택을 내리는 길밖에 없다.

부정은 못하겠다. 이런 작업이 작가에게 꿀 같은 재미를 준다는 것. 작가라는 사람들은 내면의 악을 껴안고 캐릭터 주변에 악을 단단히 포진시킨 다음 난감한 선택을 강요한다. 하지만 정신이 약간 나간 것처럼 키득거리면서 캐릭터에게 다시 한 번 잽을 날릴 때조차 작가란 사람은 자신이 좋은 선택을 또 내리고 있다 확신하고 싶어 한다. 이야기를 앞으로

추진시킬 자극-반응 시나리오를 만드는 일을 제대로 하고 있다는 확신을 원한다는 뜻이다.

　작가는 인물호와 3C를 엮어 이야기를 추진시킨다. 캐릭터는 성장이나 변화를 도모하도록 충분히 도전받고 있는가? 캐릭터의 내적 성찰과 각성의 여지가 존재하는가? 그렇지 않다면 작가는 독자의 감정을 자신이 부려놓은 마법에 걸려들게 만들 귀중한 기회를 놓치고 있는 것이다. 독자가 진심으로 이야기에 관심을 갖고 집중하게 하려면 캐릭터가 올바른 결정을 내리도록 모진 애를 쓰면서 실패의 무게를 겪는 꼴을 보여줘야 한다. 이런 과정을 통해 독자는 이야기에 몰입하며 주인공의 역경에 더욱 깊이 공감할 수 있다.

선택을 사적인 것으로 만들 것

캐릭터는 한 장면도 빼놓지 않고 늘 크고 작은 선택을 내린다. 어떤 선택은 명백하고 생각할 필요도 거의 없지만 '더 나은' 선택이 분명치 않은 애매모호한 경우도 있다. 이러한 선택은 캐릭터가 관련 결정에 사적으로 연루되어 있다고 느끼는 경우, 일종의 시험대 기능을 하며 캐릭터의 진면목을 드러낸다. 캐릭터가 마주할 수 있는 선택지를 몇 가지 소개한다.

사소한Minor 선택
　이 경우는 비교적 단순하며, 결과도 큰 여파가 없다. 메뉴를 어떤 것으로 할까, 출근할 때 뭘 입고 갈까, 혹은 약속을 지금 할까 미룰까 따위가 사소한 선택이 필요한 문제에 해당된다.

모두에게 유리한Win-Win 선택

어떤 캐릭터든 누구나 원하지만 별로 얻지는 못하는 선택지다. 그 이유는 작가란 종자가 원체 사악하기 때문이다. 모두에게 유리한 선택지란 어떤 선택을 해도 캐릭터와 그 선택의 영향을 받는 모든 사람에게 이로운 선택지를 말한다. 어떤 선택을 해도 누구나 결과에 만족한다. 이런 선택지는 갈등을 죽이는 치명적인 요소다. 따라서 이런 선택지를 쓰는 경우, 예상치 못한 대가가 따라붙는다는 것을 염두에 둬야 한다.

승패가 갈리는Win-Lose 선택

승패가 갈리는 선택지는 빤해 보인다. 하나는 좋은 선택, 다른 하나는 나쁜 선택이다. 누군가는 만족하겠지만 누군가는 그렇지 않다는 뜻이고, 누가 어느 쪽에 있느냐에 따라 이 선택은 괜찮을 수도 있다. 가령 이 선택으로 주인공이 자신이 원하는 것을 얻고 맞수는 얻지 못한다면 그건 완벽한 해피엔딩이다. 하지만 이 시나리오는 진 쪽과 캐릭터가 가까운 관계일 때는 어려울 수 있다. 캐릭터와 그의 친구가 둘 다 중독되었는데 해독제가 한 명분밖에 없을 경우 캐릭터가 느낄 번민을 생각해보자. 주인공이 해독제를 먹으면 친구는 죽는다. 좀처럼 어려운 선택이다.

딜레마Dilemmas

어떤 선택도 이상적이지 않을 때, 딜레마에 빠진다고 한다. 결정은 저울질과 가늠이 많이 필요한 작업이다. 어떤 선택을 하건 출혈이 발생하기 때문이다. 이런 선택은 대개 캐릭터가 무엇을 희생할 것인지, 그리고 얼마나 오래 희생할 것인지로 압축된다. 선호하는 것 또한 선택을 발생시키는 요인이다. 주인공은 시간을 잃는 편을 택할까, 돈을 잃는 편을 택할까? 진실을 인정하고 잠깐 동안 조롱을 감내해야 할까, 아니면 결국 누구나 꿰뚫어보게 될 부정으로 일관하면서 시간을 질질 끌고 가야 할까?

홉슨의 선택Hopson's Choice

원하지는 않는데 받아들일 수밖에 없는 선택에 놓인 적이 있는가? 그것이 홉슨의 선택이다. 예를 들어 승진을 신청했는데 돌아온 선택지는 감봉이나 해고 중 하나인 것 같은 상황을 말한다. 재량권을 주는 듯하지만 실제로는 양자택일을 강요하는 선택이라 할 수 있다.

소피의 선택Sophie's Choice

어떤 쪽이건 둘 다 끔찍한 결과를 마주해야 하는 선택을 뜻한다. 『소피의 선택』이라는 소설(그리고 동명의 영화)의 이름을 빌린 것으로, 주인공 소피는 자식 둘 중 누구를 죽일 것인지 정하는 끔찍한 선택을 강요당한다. 소피의 선택은 도저히 할 수 없는 비극적 선택이라 흔히 알려져 있지만, 그저 시간과 공간에 관해 결정해야 하는 단순한 문제도 여기에 해당될 수 있다. 가령 캐릭터가 특정 시간에 한 곳에만 있을 수 있을 때 대학 졸업식에 가느냐 아니면 할머니의 100세 생신 파티에 가느냐를 선택하는 사소한 고민을 예로 들 수 있다. 선택이 파국을 불러오는 건 아니지만, 이 경우도 소피의 선택일 수 있다. 어떤 결정을 내리건 상관없이 이런 종류의 시나리오에도 캐릭터의 선택에 죄책감이 동반되기 때문이다.

모턴의 두 갈래 논법Morton's Fork

이 선택이 고통스러운 이유는 두 가지 선택 모두 똑같은 결과로 이어지기 때문이다. 가령 영화 〈매드 맥스Mad Max〉의 맥스는 곧 폭발할 가스탱크에 조니의 발을 수갑으로 묶어 둔다. 가스탱크가 폭발해 죽건 탈출하기 위해 자기 발목을 톱으로 잘라 출혈로 죽건 죽는다는 결과는 같다. 결과는 오직 하나이기 때문에 이는 기만적인 선택지다.

도덕적 선택Moral Choice

도덕적 선택(소피의 선택도 도덕적 선택의 한 종류다)은 경쟁적인 두 가지 신념 사이에서 결정하거나, 한 가지 도덕적 신념을 따를지 말지 결정할 것을 캐릭터로 하여금 요구하는 선택이다. 정직함이 중요하기 때문에 상대가 상처를 받아도 진실을 말해야 할까? 사랑하는 사람을 보호할까, 아니면 경찰에 신고할까? 유리한 고지를 이용해 남보다 앞서는 게 옳지 않다는 것을 알지만 그래도 그렇게 할까? 도덕적 선택을 내려야 하는 캐릭터는 특정한 결정을 내려도 괜찮다는 느낌을 갖기 위해 자신의 선택을 합리화한다.

하느냐 마느냐의 선택Do Something or Nothing

어떤 경우 캐릭터는 사건에 개입하거나 하지 않거나를 선택해야 할 때가 있다. 어떤 결과가 나오더라도 캐릭터 스스로는 직접 영향을 받지 않을 수 있지만, 대가가 따를 때도 있다. 아무것도 하지 않아 비겁하다는 평을 듣는다거나 평판이 안 좋아진다거나 위협이 될 사람을 구하는 바람에 결국 안전상의 위협을 초래하는 결과를 감내할 수도 있다는 뜻이다.

결론적으로 어떤 선택을 이야기에 짜 넣건 간에 내적 갈등을 만들 방안을 찾는 것이 중요하다. 한 가지 방법을 제안하면 어떤 방식으로건 쌍을 이루는 선택지를 만드는 것이다. 가령 두 가지 두려움, 두 가지 필요나 욕구 혹은 두 가지 유형의 위험이나 희생을 대표하는 선택지 같은 것들 말이다. 공포와 필요, 의무와 자유 혹은 욕망과 도덕적 신념을 대립시키는 등 서로 완전히 상반되는 요소들을 활용해볼 수도 있다. 서로 갈등하는 감정, 특히 부딪치는 큰 감정들도 독자들에게 의미 있는 내적 갈등으로 향하는 일등석을 선사하는 데 쓸 수 있다.

일단 결정을 내리면 심리적 동요는 의심과 선택 이후의 곱씹기 형태

로 지속될 수 있다. 캐릭터의 동기는 순수했나? 누군가 다른 사람이 결정을 내렸어야 했나? 선택의 후유증, 특히 결과가 타인들에게 부정적인 영향을 끼칠 경우, 캐릭터의 죄책감과 후회가 가중될 것이다. 또한 캐릭터가 자신이 한 선택의 영향을 받는 사람들과 가까울수록 부정적인 후유증은 더 커진다.

캐릭터의 선택에 복잡성을 더하라

캐릭터의 상황을 더 어렵게 만들려면 아래의 도전적인 질문들을 고려해 보라. 이 질문들은 캐릭터에게 스트레스를 가중시킬 뿐 아니라 위험이나 부정적 여파를 늘리는 복잡한 상황을 브레인스토밍할 수 있도록 도와 여러분의 시나리오에 참신한 전환점을 만들 수 있게 해준다.

- 이 선택 때문에 발생할 수 있는 예상치 못한 결과는 무엇인가?
- 결과의 역전이나 운명의 참신한 반전을 만들 수 있게 해주는 미지의 요인이나 빠진 정보가 있는가?
- 캐릭터의 선택에 엮어 넣은 희생들 중 무엇이 캐릭터를 안전망으로부터 분리시켜(특히 이러한 분리가 캐릭터의 성장과 변화에 필요할 때) 그를 막는가?
- 캐릭터가 옳지 않은 선택을 하도록 유혹하는 방법은 무엇일까?
- 위험 요소를 더욱 키우는 방법은 무엇일까?

제3의 선택지로 독자를 놀라게 하라

독자의 놀라움을 자아내는 기술 중에서도 절대로 실패하지 않는 기술은 바로, 제3의 선택지를 마련하는 것이다. 이제껏 살펴본 시나리오에서는 캐릭터에게 사방의 벽이 옥죄어 들어오는 동안 예상 가능한 선택지가 늘 두 개밖에 없었다. 독자들은 잔뜩 긴장한 채 캐릭터가 어떤 선택지를 고를지 궁금해한다. 어떤 것도 좋은 선택지라고는 없지만 앞에 다른 길 또한 전혀 없어 보인다.

바로 그때 기적의 스토리를 짜는 마법사인 당신은 참신하면서도 현실적인 선택지를 제공함으로써 캐릭터가 전혀 예상치 못한 방식으로 자신의 길을 개척해 나아갈 수 있게 해준다. 이 제3의 길에 독자들이 환호하는 이유는 그 길로 향하는 문을 스스로 봐야 했지만, 미처 보지 못했다고 느끼기 때문이다. 제3의 길은 독자들의 예상을 최고의 방식으로 뒤엎는다.

영화 〈야망의 함정The Firm〉은 제3의 선택지를 활용하는 탁월한 사례다. 법대를 갓 졸업한 미치 맥디어는 멤피스Memphis에 있는 한 로펌에 들어간다. 변호사들의 꿈의 직장이다. 그러나 이 기막힌 직장은 곧 악몽으로 바뀐다. 회사가 시카고의 조폭을 위해 범죄에 연루되어 있다는 것을 알게 되면서부터다. 연방수사국(FBI)의 추적을 당하면서 미치가 선택할 수 있는 방편은 두 가지다. 썩은 로펌과 협력해 결국 감방으로 가거나 FBI의 정보원으로 일을 해주고 감방을 면하되 조폭의 표적이 되는 것.

압박은 조여오고 다른 선택지는 전혀 없어 보인다. 하지만 미치는 제3의 선택지를 생각해낸다. 대형 범죄인 모롤토 범죄 조직 대신 가벼운 범죄(우편 관련사기)의 증거를 FBI에 내겠다고 조폭 조직에 제안한 것이다. 그렇게 되면 변호사 일도 계속할 수 있고 감방행을 피할 수도 있으며 FBI의 올가미도 피할 수 있다.

불쾌한 결과를 피할 수 있게 해주는 제3의 선택지를 찾아내면 캐릭터는 생존에 성공해 또 하루하루를 살아나갈 수 있다. 게다가 그의 기발한 지략 때문에 독자들이 캐릭터에게 열광할 이유가 또 하나 늘어난다.

캐릭터의 길을
방해하는 다양한 적

갈등은 대개 주인공의 목표 및 욕구와 욕망이 적의 목표 및 욕구와 욕망과 충돌할 때 발생한다. 주인공과 적, 두 인물은 과거를 공유하고 있을 수도 있고 새로 알게 된 사이일 수도 있다. 아니면 직접 만난 적은 없고 서로 알고만 있는 사이일 수도 있다. 어떤 경우건 마찰은 존재하며, 위기가 고조되고 캐릭터들의 목표가 가까워지면서 둘 사이의 갈등도 증대된다. 둘은 결국 의지와 힘과 정신의 경합에서 한쪽이 승리할 때까지 필사적으로 싸운다.

캐릭터의 적은 수많은 갈등을 일으키므로 이들의 의도와 동기를 꼭 알아야 한다. 전부 다는 아니지만 주인공이 맞붙게 되는 적의 유형을 일부 소개한다. 각각의 미묘한(그리고 중요한) 차이도 같이 살펴보자.

경쟁자Competition

경쟁자라는 적은 주인공과 목표가 같고, 주인공뿐만 아니라 목표를 향해 경합하는 모든 사람에게 도전을 가하는 자다. 경쟁자는 추악한 모습을 보일 수도 있지만, 그 추악함이 주인공 개인을 향한 것은 아니다. 여기서 경쟁이란 캐릭터가 장학금이나 직장이나 상이나 다른 어떤 것을 타기 위해 또래 학생이나 동료와 경쟁할 때와 마찬가지로 경쟁에 참여하는 사람들이 능력과 기술과 자원, 혹은 확실한 성과를 내는 다른 역량으로 동등하게 맞붙는 것을 뜻한다. 경쟁이 개인 간에 벌어지건 집단 간에 벌어지건 의지와 힘의 충돌은 갈등을 산출하며, 긴장을 일으키는 요인은

누가 이길 것인지 불확실한 상황 그 자체이다.

맞수Rival

맞수라는 적 역시 경쟁자의 경우처럼 주인공과 같은 것을 원하지만 차이가 있다. 맞수는 승리를 위해서만이 아니라 주인공을 쳐부수는 데 전념한다. 맞수에게 승리는 주인공 개인과 관련된 사적 문제라는 뜻이다. 주인공과 맞수 사이에 과거가 있기 때문이다. 둘은 과거의 경쟁에서 경쟁을 벌였을 수도 있고 이 경우 도전자는 승리의 탈환을 원하지만 승자는 승리를 지키려 싸운다. 필시 둘은 서로 다른 지역 출신일 수도 있고, 경합을 벌이는 팀이나 가문의 일원일 수도 있다. 아니면 신념, 배경 혹은 이익의 차이가 경쟁 관계에서 역할을 수행할 수도 있다. 그런 경우 승리는 곧 자신의 가치를 입증하는 일이 된다. 가장 흥미롭고 기억할 만한 경쟁 관계는 캐릭터 둘을 갈등 속으로 밀어 넣는 요인들이 하나가 아니라 다수 결부되어 있는 경쟁 관계이다.

드라마 〈코브라 카이Cobra Kai〉에 나오는 조니 로렌스와 대니얼 라루소 사이의 끝나지 않는 반목(그리고 훗날 이들의 가라테 도장 사이의 반목)을 생각해보라. 조니와 대니얼은 옛 영화 〈베스트 키드The Karate Kid〉에서 처음 맞붙었던 시합 이후 전혀 다른 인생 역정을 겪었다. 대니얼은 부유하고 성공한 사업가가 되었고 조니는 블루칼라 노동자가 되어 자신의 실패와 상실과 학대의 트라우마에서 탈출하기 위해 알코올 중독 상태를 들락거리고 있다. 대니얼의 딸이 조니의 차를 친 후 뺑소니를 치고, 조니가 코브라 카이라는 도장을 다시 열어 아이들을 투사로 키우고, 조니의 아들이 대니얼과 함께 훈련을 해 자기 아버지에게 앙갚음을 시도하면서 옛 상처가 다시 살아난다. 이들의 자식들이 데이트를 시작하고 조니가 변화를 통해 더 나은 사람이 되기 위해 노력하고 대니얼이 옛 편견에서 벗어나지 못하면서 갈등은 더욱 복잡한 양상으로 증폭된다. 이 모든 갈등의

결과는 무엇일까? 오해와 실수와 갈등이 무더기로 쌓여가는 것이다.

적수Antagonist

적수라는 용어는 여러분이 쓰는 이야기 속에 등장하는 수많은 적을 일컫는다. 적수는 중요한 특정 시점에서 주인공과 적대관계를 형성할 수도 있고, 이야기가 진행되는 내내 주인공과 맞붙을 수도 있다. 적수는 영화 〈가디언즈 오브 갤럭시Guardians of the Galaxy〉에 나오는 욘두 우돈타와 그의 라바저스 군단일 수도 있다. 대개 이야기의 주요 적은 이 적수에 해당된다. 적수는 주인공에게 개인적인 앙갚음을 할 수도 있고, 주인공이 목적을 이루는 걸 더 어렵게 하는 존재에 불과할 수도 있다. 적수가 사람일 경우, 그는 주인공의 사명이나 목적을 막기 위한 목표를 갖고 있기 때문에 고유한 인물호를 충분히 부여받을 만큼 눈에 띄게 두드러지는 인물일 때가 많다.

적대적인 힘Antagonist Force

캐릭터와 캐릭터가 지닌 목표 사이에 서서 방해를 일삼는 적은 반드시 사람이어야만 강력한 상대가 되는 것은 아니다. 이야기에 따라 적대적인 힘은 날씨나 자연력(영화 〈투모로우The Day after Tomorrow〉에 나오는 극지방의 소용돌이)이거나 동물(영화 〈더 그레이The Grey〉의 비행기 추락 생존자들을 사냥하는 늑대 무리)이거나 부조리한 사회 체제(영화 〈다이버전트Divergent〉의 당파들)일 수도 있다. 기술이 인간 세계에 통합되면서 기술의 음흉함이 소설과 영화에서 탐색 대상이 되는 사례도 많아지고 있다. 영화 〈아이, 로봇I, Robot〉과 〈터미네이터Terminator〉가 대표적인 사례다. 또 하나 흥미로운 사례는 캐릭터가 자신의 최악의 적이 되는 경우로, 공포와 희망 간의 싸움이 캐릭터의 내면에서 발생하는 경우이다.

악당 Villain

악당은 적수나 원수(바로 다음 항목 참고)와는 다르다. 악당에게는 악의 요소 혹은 타인들을 해치려는 구체적인 의향이 존재하기 때문이다. 악당의 세계관이 뭔가에 의해 비뚤어지는 바람에 현재의 악당이 된 것이며, 이에 악당의 도덕 규약은 평범한 인간들과 완전히 다른 궤적을 따르게 된 것이다. 악당은 자신의 목표와 욕망을 다른 모든 이들의 목표와 욕망보다 중시하기 때문에 자신을 방해하는 사람은 누구든 아무런 거리낌이나 가책도 없이 파멸시킨다.

악당은 사적인 이유로 주인공을 표적으로 삼는다. 주인공이 고통을 초래했거나 악당의 자부심을 위협하는 사람이나 가치를 대표하기 때문이다. 어떤 경우건 악당은 주인공을 제거하려는 동기를 갖는다. 주인공을 제거하는 것만이 자신의 목표를 안전하게 달성하는 길이라고 보기 때문이다.

관련된 위험(죽음의 위험)이 고조될수록 주인공과 악당 사이의 갈등 역시 고조되며, 실패의 여파는 파괴적이다. 이야기가 진행될수록 둘 사이의 감정도 증폭된다. 특히 둘의 힘이 비슷비슷할 때 감정은 더욱 고조된다. 내적 갈등 또한 둘이 무엇을 희생시키려 하느냐, 그리고 상대를 이기기 위해 어느 정도의 방법까지 쓰느냐에 비례해 커진다. 악당은 도덕적인 선을 아무 거리낌 없이 넘어버리지만 승리를 차지하기 위해서는 또 다른 목표나 필요를 포기해야 한다. 반면 주인공은 너무 많은 것이 위태로운 상황에서 선악까지 구별해야 하기 때문에 큰 고통을 겪는다.

원수 Enemy

원수는 주인공뿐 아니라 주인공과 연관이 있는 사람들에게도 위협이 된다. 원수는 개인일 수도 있고, 집단이나 가족이나 심지어 개념일 수도 있는 존재로 큰 위해를 가하겠다고 협박한다. 원수가 과거에 캐릭터

와 친밀한 관계를 맺었던 사람일 경우 두 사람이 대립을 선택하는 순간, 과거의 애착은 내팽개쳐지며 이때 양보란 없다.

둘의 관계에서 흥미로운 것은 갈등의 양편에 있는 당사자들이 상대를 '원수'라고 보는 방식 자체이다. 왜냐하면 이 경우 원수라는 표식은 사실보다는 당사자의 관점으로 생기기 때문이다. 전쟁에서 양편은 원수다. 가족의 반목에서 모든 참가자는 반대편 가족을 나쁜 인간이라고 본다. 종말 시나리오에서 동일한 생명 구제 자원을 놓고 싸우는 두 집단을 생각해보라. 누가 선하고 누가 악한가? 자신이 어떤 위치에 있느냐에 따라 달라질 뿐 절대적인 기준은 없다.

침략자Invader

현상을 파괴하려 애쓰는 자가 침략자이다. 침략자는 우리가 갖고 있는 것을 원한다. 그것이 땅이건, 권력이건 자원이건 생명이건 상관없다. 침략자는 영화 〈인디펜던스데이Independence Day〉에 나오는 외계인일 수도 있고, 호그와트를 포위하는 '죽음을 먹는 자들'일 수도 있다. 소설 『아, 바빌론Alas, Babylon』에 나오는 강도일 수도 있다. 침략자는 자신이 가져도 된다고 생각하는 것을 주저 없이 빼앗는다. 침략자는 그렇게 해야 사람들을 독재나 억압으로부터 해방시킬 수 있다고(그럴 수도 있고 아닐 수도 있다) 생각한다. 원수의 경우와 마찬가지로 이 적을 해방자가 아니라 침략자로 명명하는 것은 캐릭터가 어느 편에 서 있느냐에 따라 달라진다.

프레너미Frenemy◆

이 흥미로운 유형의 적은 캐릭터와 잘 지내는 편이고 때로는 서로 잘 맞기까지 하지만, 감정적인 방패를 늘 준비해둬야 하는 경쟁 상대이

◆ 친구friend와 적enemy의 합성어.

다. 캐릭터는 이익이 개입하기 전까지만 상대를 믿을 수 있다는 점을 인식하고 있다. 이익이 걸린 문제에서는 누구나 자신이 우선이다. 프레너미 관계는 대개 또래(직장 동료, 동일한 사회 집단의 구성원들, 전장 부대의 전사들 등) 사이에서 발생하며, 외부 조건이 변하지 않을 때는 평화가 유지된다. 그러나 (더 주목을 받거나, 이득을 받거나 기회를 받는 등) 한 캐릭터의 위상이 올라가자마자 평화는 끝나고 경쟁이 시작된다. 프레너미 관계는 우정을 압도하는 질투로 흐르기 쉬우므로 캐릭터들은 지배권을 되찾는 데 집중하게 된다. 때로 해결책은 현상 유지지만 두 캐릭터가 고정불변의 적이 되는 경우도 있다.

안티Hater

안티라는 상대는 주인공 캐릭터가 누리고 있는 좋은 것들이 있는데 캐릭터가 그걸 받을 가치가 없다고 생각하는 자다. 일반적으로 안티는 타인의 성공과 싸운다. 시기, 질투, 그리고 인간적으로 부족하다는 열패감 때문이다. 하지만 안티가 캐릭터에게 착 붙어온다면 그것은 안티가 원하는 구체적인 뭔가가 있기 때문이다. 안티들은 기만적이고 계산적이며 남을 조종하려 들 수 있으며, 캐릭터에게 과분하다고 생각하는 것은 무엇이건 빼앗는 짓을 자신의 소명으로 삼는다. 빼앗을 것이 상이건 존경이건 평판이건 행복이건 또 다른 무엇이건 상관없다. 안티들은 캐릭터에게 문제를 일으켜 콧대를 꺾을 기회를 호시탐탐 노리는 파괴자이자 방해꾼이다.

약자를 괴롭히는 자Bully

약자를 괴롭히는 유형의 적은 남들을 통제함으로써 힘을 얻는다. 이런 부류의 적은 직장에서 캐릭터를 압박하는 짓을 즐기는 비열한 상사부터 자기 형제에게 칼을 꽂는 짓이라면 지치는 법이 없는 형제자매, 그리

고 자기 외에 다른 모든 사람을 작아지게 만들어서 자아를 부풀리는, 무례하고 까다로운 고객까지 어떤 환경에나 존재할 수 있다. 약자를 괴롭히는 자는 누구나 될 수 있고, 그가 캐릭터와 거리가 가까울수록 캐릭터의 약점을 더욱 파고들어 이용해먹을 수 있다.

공격자Aggressor

사람들과 함께 있는 상황에서 자신의 감정을 제대로 조절하지 못하는 인간은 자기감정이 불편하거나 두려울 때 무조건 '공격' 반응을 보인다. 악의 없는 논평이나 얼굴 표정, 혹은 특정 사람의 존재를 오해하는 등의 자극만으로도 불안이 활성화되기 때문이다. 위협이 인지되면 공격자는 충동적으로 반응한다. 위협이나 언어적, 정서적 학대나 신체적 폭력을 이용해 위협을 무화하여 통제력을 되찾으려 하는 것이다. 공격자는 변덕스럽고 위험하다. 일단 이들의 활시위가 당겨지면 후퇴하는 법이 없고, 통제력을 되찾으려는 이들의 욕구는 대개 상대에게 해를 끼치는 결과로 나타나기 때문이다.

간섭자Meddler

캐릭터의 주변에는 자기 의견이 강할 뿐 아니라 그런 의견을 주저 없이 남들과 공유하려는 사람이 있기 마련이다. 그러나 이런 사람이 늘 간섭하려 들거나 자신의 의견을 아무때나 말하면서까지 선을 넘는다면 간섭자가 된다. 이런 유형의 적은 수동적인 공격 성향을 가진 사람인 경우가 많아, 청하지도 않은 피드백을 주고 지나친 충고나 조언을 제공하며, 특정 목적을 이루기 위해 적극적으로 간섭하기도 한다. 그것이 최선이라고 생각하기 때문이다. 간섭자는 상대하기 어려운 상대일 수 있다. 대개 간섭자는 가족이거나 캐릭터가 정서적으로 애정을 갖고 있는 사람이기 때문이다. 따라서 간섭자는 직접 맞붙어 싸우면서 그의 행동을 비

난하기보다 참고 인내하는 캐릭터를 결국 폭발시키는 경우가 대부분이다. 간섭자들은 복잡한 상황을 더욱 꼬이게 만들거나 관계상의 마찰을 독려하거나 수동적인 캐릭터가 자신의 인생과 결정을 직접 통제하도록 강제할 필요가 있을 때 유익하다.

최강의 적수Nemesis

이따금씩 아주 강력하고 무자비하며 지치지도 않는 적이 나타날 수 있다. 최강의 적수란 지금까지 한 번도 패배한 적이 없는 적이다. 캐릭터의 강적은 어두운 거리 끝에 숨은 그늘로, 늘 존재하지만 눈에 띄지 않을 뿐이다. 이런 적은 캐릭터의 행복과 성취를 방해한다. 그의 존재 자체가 신경은 계속 쓰이지만 제거할 수 없는 가시 같은 존재이기 때문이다. 슈퍼맨에게는 렉스 루터가, 자비에 교수에게는 매그니토가, 해리 포터에게는 볼드모트라는 최강의 적수가 있다.

도전자Challenger

때로 캐릭터는 먹이사슬의 최상단에 있다. 그 자리는 행복하고 안정적이며 모든 것을 통제하고 있는 자리다. 캐릭터는 정부의 중요한 분야를 지휘할 수도 있고, 도시에서 가장 번창하는 상점을 갖고 있을 수도 있고, 아니면 학교 최고 미녀와 데이트를 하고 있을 수도 있다. 캐릭터의 인생은 더할 나위 없이 만족스럽다. 그러나 영리한 작가는 행복한 세상의 행복한 사람들은 독자의 관심을 오래 붙들고 있지 못한다는 것을 잘 알고 있다. 이때 등장하는 것이 도전자이다. 도전자는 캐릭터가 갖고 있는 행복에 도전장을 내밀어 현 상태를 파괴하는 자다. 축구팀 선발전에 들어와 캐릭터의 포지션을 노리는 선수, 공직에 있는 캐릭터에 맞서기로 결정한 시의원 등 이들이 캐릭터에게 제기하는 도전이 곧 갈등이다. 과거에 확실했던 것이 불확실해지고 캐릭터는 편안한 승리를 만끽할 수 없

다. 캐릭터는 이제 자기 손에 피를 묻혀 가며 싸워 현재 누리고 있는 승자의 자리를 지켜야 한다. 도전자는 선한 자/악한 자의 역학을 대체하는 참신한 대안일 수 있다. 도전자는 캐릭터와 같은 것을 원해도 어둡거나 악마 같은 동기를 가질 필요가 없기 때문이다. 사실 이런 관계에서는 주인공이 도전자일 수도 있다.

초자연력Supernatural Force

인간이 아닌 적수는 주인공에게 다른 특정한 난제를 제공한다. 초자연력은 캐릭터가 갖고 있지 못한 힘과 능력을 갖고 있기 때문이다. 이 때문에 경쟁 자체의 성격은 불평등이다. 특히 주인공의 규칙과 법칙이 초자연력에 적용되지 않을 때 그러하다. 이런 상황에서 캐릭터는 엄청난 힘을 지닌 신적 존재의 욕망이나 관심과 대립 관계에 놓이기 때문에 도전이 마뜩잖을 것이다. 초자연력은 또한 본성상 사악할 수 있다. 캐릭터의 분별력이나 삶, 영혼(혹은 사랑하는 사람들의 정신, 인생, 영혼 등)을 위험에 빠뜨리기 때문이다.

다양한 적과의 갈등은 직접적이거나 간접적일 수 있지만, 존재의 이유가 반드시 필요하다. 단지 캐릭터가 처부수어야 할 상대가 필요하다는 이유만으로 적을 설정한다면 거기서 나오는 갈등은 공허할 뿐이다. 캐릭터와 적과의 관계를 깊이 파고들어 의미심장한 것으로 바꿔놓아야 한다. 각 캐릭터의 목표, 그리고 상대가 캐릭터가 가는 길에 어떤 방해 요인으로 작용하는지 규정함으로써 캐릭터가 적을 가져야 하는 '이유(Why)'를 파헤쳐야 한다. 캐릭터가 갈등에 처해야 하는 신뢰할 만한 다음의 두 가지 이유를 제공하라. '캐릭터에게는 위험한 길도 마다하지 않을 정도로 깊이 내재된 도덕적 이유가 있는가?', '캐릭터들의 정체성이 위기에 처해 있는가?'

주인공과 그의 적이 각자 무엇을 희생할 의지를 갖고 있는지, 그 이유가 무엇인지 고민해보고, 편견이나 과거의 고통 혹은 용서하거나 잊을 수 없는 무능 때문에 누가 조종당하고 있는지 생각해보라. 각 캐릭터의 동기를 파악하는 것은 그의 행동에 신뢰성을 부여하는 작업이다. 독자들이 캐릭터의 전략을 용서할 수는 없어도 왜 그가 그런 싸움을 벌이는지 존중은 해줄 수 있도록, 그에게 무엇이 위태로운지 알아줄 수 있도록, 그리고 승리가 어떻게 성취로 이어지는지 알아볼 수 있도록 해야 한다.

내 이야기에
딱 맞는 갈등 찾기

이제 갈등에 목적이 많다는 점과 이야기에는 다양한 층위의 갈등이 필요하다는 것을 확인했을 것이다. 갈등은 실패와 성장의 기회를 제공하며, 위기를 고조시키고 캐릭터와 독자 모두의 감정을 서서히 끌어올린다. 또한 이야기 전체 차원의 갈등(거시적 갈등)과 장면 층위의 갈등(미시적 갈등)이 모두 필요하다. 그렇다면 이제 어떤 종류의 갈등을 어떻게 섞어야 하는 것인지 알아보자.

가장 중요한 점 하나, 갈등은 이야기를 앞으로 진행시켜야 한다. 작가가 뒤쫓고 싶어 할 만한 흥미롭고 강력한 시나리오는 많지만, 스토리텔링의 모든 측면이 그러하듯, 작가는 창작 과정에서 분리되어야 한다. 자신(자신의 흥미와 욕망)을 캐릭터와 이야기에 투사하지 않아야 한다는 뜻이다. 예컨대 술에 취해 싸우는 장면을 쓰고 싶을 수 있다. 하지만 술에 취한 난투극이 주인공에게 있을 법한 장면인가? 그 장면은 약점이나 욕구 등 캐릭터에 대해 뭔가 드러내는가? 아니면 그저 지루한 장면에 '양념을 치기' 위해 존재하는 것인가를 곰곰이 따져봐야 한다.

이야기 전체의 관점에서 생각하면 특정 장면이 궤도를 벗어나지 않는지, 의미 있는 갈등을 각 장면의 기초에 섞고 있는지 확인할 수 있다. 단어 수나 채우자고 장애물을 마구 만드는 짓은 이야기를 진행시키기는커녕 퇴보시킬 뿐이다. 이야기가 각성과 변화를 초래하는 게 아니라 돌이나 던져대는 통에 질질 늘어지고 있다면 가위를 들고 덥석 잘라내야할 때다.

설득력 있는 갈등 시나리오를 통합하는 최선의 방법은 이야기에 이미 보탠 요소들로부터 갈등을 끄집어내는 것이다. 이 작업은 계획 단계에서 해도 좋고 이야기를 써나가는 과정에서 해도 좋다. 어떤 단계에서 하건 글을 쓰는 과정에 효과가 있는 것으로 하면 된다. 갈등은 캐릭터들과 이야기 세계의 주변 어디에나 도사리고 있으니, 막대기를 잡고 어떤 갈등을 꺼낼지 찔러보자.

이야기의 배역인 캐릭터에서 출발하라

갈등은 실제 삶의 어디에서 비롯될까? 바로 타인들이다. 사랑하는 사람들, 수많은 가족 구성원들, 룸메이트, 직장 동료, 이웃, 친구, 낯선 사람들. 이들이 캐릭터와 교류하는 존재라면 누구나 곤란과 문제를 일으킬 수 있는 잠재 자원이라 할 수 있다.

바로 이러한 이유로 이야기에 등장할 캐릭터들을 미리 정해 놓는 것은 큰 도움이 된다. 어떤 종류의 사람들이 어느 시점에서 나의 캐릭터와 충돌하게 될지, 캐릭터의 약을 올려댈지, 아니면 캐릭터의 목표와 상반되는 목표를 갖게 될지 고민해야 한다. 또한 어떤 특징이 캐릭터에게 붙어 잊히지 않을 만한 것이 될지, 어떤 태도나 윤리를 캐릭터가 받아들이기 힘들어 할지 생각해봐야 한다.

그런 다음, 그런 특징과 습관과 역사와 목표를 가진 캐릭터들을 이야기에 엮어 넣어야 한다. 각 캐릭터가 예상대로 이야기에 잘 엮여 들어가기만 하면 긴장은 당연히 발생한다. 계획을 짜는 데 영 소질이 없다고 해도 괜찮다. 특정한 결과를 도출할 합리적인 갈등 시나리오가 필요할 때는 캐릭터의 인생에서 누구를 이용해 갈등을 발생시킬지 생각해두자. 앞서 소개한 적의 유형을 보면 영감을 받을 수 있을 것이다.

말은 캐릭터에게 하게 하라

'캐릭터'에 관해 논의하는 김에 잠깐 짬을 내어 캐릭터들 사이에 불화를 조장할 수 있는 주된 수단 하나를 살펴보자. 대화는 갈등의 씨앗을 뿌리는 데 쓸 수 있는 최적의 재료다. 사소한 표면 층위의 긴장을 초래하거나, 관계의 종말이나 전 지구적 충돌처럼 뭔가 큰 것을 위해 공이 굴러가도록 만드는 것이 대화이기 때문이다. 대화는 이미 이야기에 포함되어 있겠지만, 바로 그 대화를 이용해 문제의 발단을 만듦으로써 대화에 이중의 의무를 부여하라.

뭔가 사소한 것이 필요할 때는 사람들이 대화할 때 발생할 수 있는, 일상의 짜증스러운 일들이나 불쾌한 일을 생각해보자. 무엇이건 상대가 하면 짜증을 유발할 일들, 캐릭터의 감정 상태를 상승시켜 과민 반응을 일으키거나 상대에 대한 관점의 변화를 초래할 만한 것이면 다 좋다.

의도하지 않은 충돌

수많은 갈등은 의도적으로 도출되지 않는다. 문제를 일으키는 당사자가 상대를 거슬리게 하려 하거나 그럴 의향을 갖고 문제를 일으키는 것은 아니라는 뜻이다. 아마 갈등의 원인은 성격상의 불협화음이기 쉽다. 가령 누군가 끝없이 방해를 한다거나, 자기도 모르는 사이에 불쾌함을 유발하는 요령부득의 사람이 있다거나, 이 일 저 일 부산하게 하면서 남의 말을 주의 깊게 들으려 하지 않는 만성적인 멀티태스커가 캐릭터에게 열패감을 안긴다거나 하는 경우에 갈등이 발생한다. 물론 이런 짜증나는 특징들을 주인공의 상대가 아닌 주인공 자체에게 적용해도 된다. 이렇게 감정을 악화시키는 사소한 요인들만 충분히 있어도 대화 내내(혹은 많은 대화의 과정에서) 갈등을 점증시켜 폭발을 야기할 수 있다. 캐릭터가 감정을 통제하지 못하는 지경에 이를 때 비로소 자신의 속마음을 터놓거나

상대를 쓰러뜨리거나 참고 있던 이야기를 꺼내놓을 수 있다. 이 모든 일은 어떤 결과를 낳을까? 바로 더 많은 갈등이다.

대립을 일삼는 대화 상대

대화에서 특정 목적을 위해 유발하는 갈등은 작가가 설정한 상황과 추구하는 목적에 따라 미묘한 것일 수도 있고, 노골적인 것일 수도 있다. 캐릭터는 특정 목표를 달성하기 위해 대화를 조종할 수도 있고 모든 사람의 감정을 악화시킬 수도 있으며, 평판에 해를 끼치거나, 말로 적을 완전히 후벼 파놓을 수도 있다. 긴장을 고조시켜 대립을 초래하기 위해 고안된 아래의 기법들을 참고하라.

- 거짓말, 누락, 과장을 통해 상대를 속인다.
- 협박을 하거나 위협을 가하는 말을 한다.
- 모욕과 냉소, 업신여기는 말을 한다.
- 특정 화제로, 혹은 특정 화제를 피하는 쪽으로 대화를 몰고 간다.
- 초점을 특정인 쪽으로 옮겨 그를 곤경에 빠뜨린다.
- 상대를 불편하게 만들 질문을 일부러 던진다.
- 상대의 감정 반응을 자극하려고 민감한 화제를 끄집어낸다.
- 맞수가 속한 집단에서 그의 위상에 손상을 입히기 위해 그의 비밀이나 입장이나 실수를 폭로한다.
- 상대가 대답 못할 게 뻔한 질문을 던져 상대에게 부정적인 이미지를 씌운다.
- (주인공의 자부심을 떨어뜨리기 위해) 주인공을 (실수나 말이나 행동 등으로) 비난한다.
- 일부러 언쟁을 일으킨다.
- (누군가의 의리나 능력 등에 관해) 은근한 암시를 풍겨 의심의 씨를

뿌린다.
- 비방하는 말을 던져놓고 농담이라며 빠져나간다.
- 상대가 동의하지 않으면 의리 없다는 식의 암시를 풍겨 상대의 동의를 강제한다.

둘이나 그 이상의 캐릭터가 대화로 싸움을 벌일 때 각자는 우위를 차지하려 한다. 둘의 대화는 남들이 지켜보고 있거나 일정 수준의 예의범절을 준수해야 할 때는 서로를 존중하는 듯 보일 수 있다. 이런 경우에 둘을 제외한 다른 사람의 머리에는 캐릭터들이 말하는 내용이 아니라 말하는 방식, 혹은 캐릭터가 타격을 가하기 위해 안전하게 쓰는 종류의 모호한 말이나 암시로 가득 차 있다. 말 한 마디로 뭔가 상대에게 흠집을 남겼다는 것을 보여주고 싶다면, 캐릭터가 억누르고 있는 감정이 점점 한계에 도달하고 있음을 드러내는, 몸짓, 얼굴의 씰룩임, 그리고 목소리의 변화를 주저 없이 활용하라.

상반되는 동기

대화의 갈등을 추진하는 요소 중 하나는 대화 상대들의 목적이 늘 같지는 않다는 것이다. 한쪽은 주인공과 친해지려 노력할 수도 있는 반면, 주인공은 정보만 얻으려 할 수도 있다. 한쪽에서는 비밀을 보호하려 애쓰는 반면, 다른 쪽은 비밀을 폭로하려 애쓴다. 한 사람은 지식을 공유하고 타인들을 계몽하고 싶어 대화를 하려 하는 반면, 다른 참가자는 자신이 옳다는 것을 입증하는 데만 관심이 있다.

동기는 모든 이야기 층위의 갈등 전개에서 엄청나게 큰 역할을 수행한다. 갈등은 대개 캐릭터들이 원하는 것을 얻지 못할 때 발생하기 때문이다. 그러니 주인공의 대화를 두고 계획을 세울 때는 그가 무엇을 얻고자 하는지 즉, 나의 주인공은 대화를 통해 무엇을 얻고 싶어 하는지 생각

하라. 그런 다음 주인공을 전혀 상반되는 목표나 동기를 지닌 인물과 대립시키면 된다.

지금까지 소개한 것들은 진정한 갈등을 유발하기 위해 대화에 통합시킬 수 있는 테크닉의 일부 사례에 불과하다. 아이디어가 없어서 고민이라면 짜증을 불러왔던 최근의 대화를 떠올려보라. 아주 사소한 것도 좋다. 관련 전략을 검토해보고, 해당 전략을 캐릭터와 타인들 간의 상호작용 장면을 쓸 때 적용해보라.

갈등을 불러올 배경을 택하라

캐릭터의 환경은 갈등을 발생시키거나 고조시킬 기회로 가득하며, 이야기 속 사건의 배경으로 쓸 선택지 또한 무한하다. 적절한 장소를 딱 맞춰 고르기만 해도, 심심했던 장면이 눈이 휘둥그레 떠지는 장면으로 변모할 때도 있다.

배경을 선택할 땐 심사숙고를 거듭하라

일부 배경 선택지는 빠르다. 캐릭터의 자동차가 고립된 지역에서 고장 나야 하는 경우 시골의 도로, 야영지나 채석장이 좋은 장소일 수 있다. 그러나 갈등은 대개 상점이나 집처럼 평범한 환경에서 벌어지는 경우가 많다. 이야기가 사건이 벌어질 장소를 좌지우지하는 이런 경우에는, 캐릭터에게 감정적인 가치가 있는 특정 장소를 선택함으로써 위기를 고조시키는 방법이 있다. 그저 평범한 상점 말고 감정의 연상 작용을 일으키는 상점, 가령 캐릭터가 십대 때 들치기(절도)를 하다 잡힌 상점 같은 곳을 선택하는 것이 바람직하다. 캐릭터의 정서적 불안을 바탕으로 작동하는 배경은 캐릭터로 하여금 후회할 말이나 행동을 할 가능성을 높여준다.

또한 감정적인 가치를 이야기하는 동안에도 장면 내에 배치되어 있는 물건들의 상징적인 무게를 과소평가해서는 안 된다. 예컨대 뒷마당은 보통 때와는 다른 대화를 나눌 수 있는 대표적인 장소. 여기서 조금 더 생각해 캐릭터를 그의 아들이 병에 걸리기 전에 놀았던 나무 위의 집 옆에 세워두면 어떨까? 그것만으로도 이미 캐릭터의 감정은 고조될 테고, 해당 장면에는 갈등이 하나 더 추가되는 효과를 볼 수 있다.

또 한 가지 중요한 점은 어떤 배경이 캐릭터의 목표를 이루기 더 어렵게 만드는 하부구조를 포함하고 있는지 생각해보는 것이다. 그것은 주인공이 건너야 하는 협곡일 수도 있고, 열어야 하는 잠긴 문, 혹은 피해야 하는 보안요원일 수도 있다. 캐릭터가 자신의 목표를 이루기 위해 거치는 여정이 공원의 한가로운 산책 정도에 그쳐서는 안 된다는 것을 기억하라. 갈등은 장면마다 필요하므로 물리적 장애물이나 통렬한 정서적 방해물을 담은 배경을 선택하라.

복잡함을 더하라

갈등이 어떻게 자연스럽게 진화하는지 생각해보라. 캐릭터는 목적이 있으며 계획을 짜고 목표를 추구하기 시작한다. 그러고나서 복잡한 일이 터지고 상황은 흥미진진해진다. 다행히 갈등 시나리오를 추가해 배경을 조종할 수 있는 방법은 무궁무진하다.

날씨를 이용하라

예상치 못한 소나기, 혹서, 얼음판이 된 도로, 토네이도의 위협, 크고 작은 날씨와 관련 문제들로 캐릭터에게 문제를 일으킬 수 있는 방법은 무엇일지 생각해보라.

교통수단을 치워버리라

어떤 배경을 선택하건 어쨌든 캐릭터는 한 곳에서 다른 곳으로 이동해야 한다. 이때, 어떤 교통수단을 망가뜨리면 캐릭터가 가야할 곳으로 가기가 더욱 어려워질지 생각해보라.

구경꾼을 보태라

혼자 넘어지는 것과 사람들 앞에서 넘어지는 것은 천지차이다. 둘 다 몸은 아프겠지만 사람들 앞에서 넘어지는 경우 감정적 고통의 요소가 추가된다. 작가로서 캐릭터의 실수나 불행을 구경할 목격자로 삽입할 구경꾼으로는 누가 있을지 생각해보라.

감정을 일으키는 민감한 상황을 만들라

냉정하고 정서적으로 침착한 캐릭터는 갈등에 더 쉽게 대처한다. 따라서 환경을 이용해 이런 캐릭터의 감정적 균형을 무너뜨려야 한다. 캐릭터가 생계를 유지하려 고군분투하고 있다면 다른 부유한 캐릭터들이 호화롭게 식사를 한 뒤, 남은 음식을 마구 버리는 공간에 그를 데려다 놓으라. 아빠와 문제가 있는 캐릭터라면 건강하고 다정한 아빠와 딸의 관계가 부각되는 환경에 그를 데려다놓으면, 정서적 자극을 느낄 수 있을 것이다. 장면에 쓸 배경을 계획 중이라면, 이 장면에 어떤 요소를 추가해야 캐릭터의 감정을 고조시킬 수 있을지 자문해보라.

캐릭터가 갖고 있지 못한 것을 활용하라

캐릭터에게 불을 켤 조명이 없다면, 동굴이나 버려진 지하철 터널처럼 어두운 곳에 그를 데려다놓으라. 캐릭터에게 무기가 없다면, 물리적인 위협이 가해지는 환경에 배치하라. 뭔가 중요한 것이 캐릭터에게 없다면 바로 그것을 활용하라.

캐릭터를 불편하게 하라

캐릭터는 취약할 때 날이 선 상태가 되며 감정도 고조된다. 따라서 가능할 때마다 캐릭터를 경험이 아예 없거나, 규칙을 모르거나, 난감한 장소에 데려다놓으라. 장소의 규모는 작건 크건 상관없다. 외계 행성을 가로질러야 하는 캐릭터부터, 아이들이라면 질색이지만 아이의 파티를 준비해야 하는 캐릭터까지. 캐릭터를 불편하게 해서 얻는 효과는 만점이다.

상징을 활용하라

공포, 그리고 자신을 향한 의심만큼 전진을 방해하는 요소는 없다. 어떤 상징을 보태야 캐릭터에게 약점, 과거의 실패, 힘을 쏙 빼놓는 공포, 혹은 해결되지 않은 상처를 상기시킬 수 있을까 생각하라.

시간이 촉박한 상황을 만들라

위험을 고조시키는 확실한 방법 하나는 캐릭터에게 데드라인을 제시하는 것이다. 목표를 완수할 시간을 무한히 주는 대신 바쁜 캐릭터가 자기 환경의 요소에 의지하게 만들라. 가령 교통량이 많은 시간대를 피하거나, 오후 4시까지는 은행에 꼭 가야 한다거나 해가 지기 전에 집에 가야 하는 등의 과제를 부여하라.

내적 갈등을 활용하라

가장 강력한 갈등은 대개 내적인 종류의 것이라는 걸 반드시 유념해야 한다. 어떤 종류의 내적 동요를 보태야만 안 그래도 이미 어려운 상황이 더욱 어려워질 수 있는지 여러분의 캐릭터와 캐릭터가 처한 상황을 면밀

히 살피라. 어느 지점에서 캐릭터가 갈등을 하거나 혼란스러워하거나 확신을 갖지 못하는지, 어떤 윤리적 질문이 캐릭터의 밤잠을 설치게 하는지, 캐릭터는 어떤 결정을 내리려 고군분투하며 그 이유는 무엇인지 관찰하라.

내적 갈등은 만들기가 가장 어렵다. 캐릭터에게 이치에 맞는 갈등이어야 하기 때문이다. 캐릭터의 성격, 윤리, 정체성 의식, 빠진 기본 욕구, 동기 그리고 욕망들 전부가 현재 겪고 있는 것에 대한 캐릭터의 생각과 감정을 결정한다. 그러므로 캐릭터를 아주 내밀하게 파고들어 파악하고 있어야만 중요한 갈등 퍼즐을 제대로 맞출 수 있다.

이 책의 갈등 유형을 활용하라

중요한 장면에 쓸 적절한 갈등 시나리오를 찾거나 캐릭터가 가야 할 곳으로 이끌어줄 완벽한 상황 조합을 생각해내는 것이 늘 쉬운 것은 아니다. 이 책은 작가 여러분이 뽑아 쓸 만한 다양하고 풍부한 갈등 유형과 아이디어를 제공한다. 항목을 훑어보고 가능성을 생각해본 다음, 여러분의 프로젝트에 쓸 선택지들을 브레인스토밍하라. 필요한 종류의 갈등이 무엇인지는 알지만 정확히 어떤 모습의 갈등인지 감이 오지 않는다면, 이 책에 구분해놓은 범주들을 활용하길 바란다. 가령 중요한 관계의 긴장을 원하거나 캐릭터가 중대한 실수를 저지르게 만들고 싶다면, 이 책의 1장 '관계상의 갈등'과 2장 '실패와 실수'를 보고 어떤 시나리오가 여러분의 프로젝트에 맞을지 살펴보라.

또한 이 책은 어떤 갈등 시나리오를 사용하고 싶다는 것은 자각하고 있지만, 그 구체적인 내용에 확신이 없을 때도 도움이 된다. 현재 벌어지고 있는 일에 대한 반응이 낮은 수준의 것으로도 충분하다면, 각 표제어

의 '사소한 문제' 부분을 참고하라. '초래할 수 있는 심각한 결과'도 찾아 활용할 수 있다. 그리고 '생길 수 있는 내적 갈등' 부분 또한 상황에 엄중함을 더하는 데 쓸 수 있는 다양한 내적 동요의 시나리오를 제공한다.

주위를 둘러보라

무슨 짓을 해도 잘 풀리지 않는다면, 어떤 종류의 갈등을 이용해야 할지 여전히 모르겠다면 주위를 둘러보라. 갈등이라는 선택지는 집에서, 일터에서, 운전을 하는 중에도 적과, 가족과 그리고 가장 가까운 친구와, 낮과 밤을 통틀어 시시각각 우리를 둘러싸고 있다. 최근에 벌어졌던 갈등을 목록으로 작성해보라. 아는 사람들에게 벌어졌던 일에 관해 생각해보고, 그들의 사적 긴장과 위기를 고조시켜보라. 타인들을 지켜보고, 그들의 갈등이 실시간으로 펼쳐질 때 그 순간 갈등 시나리오를 포착할 수 있게 항상 머리를 훈련시켜 대비하라.

　텔레비전만 켜 봐도 선택지는 쉽게 찾을 수 있다. 어떤 종류의 갈등이 보이는가? 어떤 수준의 갈등이 존재하는가? 그 시나리오는 어떻게 펼쳐지는가? 영화와 드라마와 책은 적절한 종류의 충돌과 논쟁을 찾기 위해 활용할 수 있는 영감의 커다란 원천이다. 경이로운 점은 이러한 갈등은 어떤 장소에서나 일어날 수 있다는 것이다. 배경을 조금만 틀어보면 이러한 갈등이 여러분의 비망록, 소설, 역사 소설, 디스토피아 소설 혹은 우주나 외계인을 소재로 한 픽션에 효과를 발휘하게 만들 수 있다.

작가를 위한
마지막 제언

갈등은 성공적인 이야기를 만들기 위한 중요한 요소다. 마구잡이식 갈등이 아니라 캐릭터의 삶 모든 영역에 긴장을 만들어내고, 캐릭터가 목표를 이루지 못하게 방해하며 심리적 동요를 일으키는 종류의 갈등이어야 한다. 갈등은 이야기의 전개 과정에서 점증되어야 하며 위기는 점점 더 개인적이고 파괴적인 양상을 보이는 종류여야 한다. 또한 갈등은 모든 이야기와 장면의 일부여야 한다. 이 책에서 소개하는 다채로운 갈등 유형을 참고해 여러분의 이야기에 적용해보길 바란다.

이야기를 복잡하게 만들기 위한 선택지는 무궁무진하기 때문에 모두 담을 수는 없었다. 대신 다양한 갈등의 유형과 층위를 혼합하고자 했다. 또 한 가지 주목해야 할 점은 갈등은 특정 사건에 의해 발생할 수도 있지만 대개는 선택을 해야 하는 단순한 행동과 더불어 시작된다는 것이다. 예컨대 부정행위를 하거나 속이고 싶은 유혹은 행위 자체로 끝나는 것이 아니라 캐릭터가 예상치 못한 결과를 초래해 더욱더 큰 긴장, 다시 말해 이야기에 포함시켜야 할 정말로 중요한 요소인 내적 긴장을 유발한다.

이 책이 이야기를 쓰는 모든 작가 여러분에게 부족했던 도구와 지식을 제공하기를, 스토리텔링의 수준을 높일 수 있도록 여러분을 돕는 안내자가 되기를 바란다. 마지막으로 여러분의 여정에 행운이 가득하고, 무엇보다 기쁨이 넘치기를 간절히 희망한다.

관계상의 갈등

- 가정 폭력
- 가족의 비밀이 밝혀지다
- 결혼을 강요당하다
- 당연하게 여겨지거나 대수롭지 않은 존재 취급을 받다
- 또래의 압력을 받다
- 모욕을 당하다
- 무시당하거나 없는 사람 취급을 받다
- 믿었던 내 편이나 친구에게 배신당하거나 버림받다
- 배우자나 연인이 바람을 피우다
- 배우자의 비밀을 알게 되다
- 불륜이나 부정을 들키다
- 사랑하는 상대의 마음을 아프게 해야 하다
- 상대가 노력하지 않는 어정쩡한 연애
- 상대를 실망시키다
- 상대를 용서할 수 없다
- 성기능 장애

- 소원해진 친척이 다시 나타나다
- 연애가 방해를 받다
- 연애에 경쟁자가 등장하다
- 연애하고 싶은 상대에게 거절당하다
- 연인이 다른 사람을 사귀다
- 원치 않는 연애가 진행되다
- 이혼 혹은 결별
- 자식이 헤어진 배우자와 같이 살고 싶어 하다
- 조종을 당하다
- 친구나 사랑하는 사람을 배신해야 하다
- 평정심을 잃고 화를 내다
- 헤어진 배우자나 연인이 인생에 끼어들다
- 헤어진 연인이 새 사람을 만난다는 사실을 알게 되다

ㄱ
ㄴ
ㄷ
ㄹ
ㅁ
ㅂ

ㅇ
ㅈ
ㅊ
ㅋ
ㅌ
ㅍ
ㅎ

가정
폭력

일러 두기

가정 폭력에 관한 사례 중 가장 흔한 경우는, 배우자나 파트너의 신체적 학대다. 이 항목에서는 캐릭터가 가족 구성원에 의해 당하는 육체적 폭력뿐만 아니라 성적, 심리적 폭력 및 언어폭력 그외의 파괴적 결과를 몰고 올 수 있는 다른 종류의 폭력도 다룬다.

사례

- 가족 구성원에게 지속적인 모욕과 비판에 가까운 언어폭력을 당한다.
- 배우자에 대한 신의를 입증하기 위해 친구나 다른 가족과의 관계를 끊을 수밖에 없다.
- 파트너가 캐릭터의 동선과 통화 목록, 메일함, 돈 씀씀이 등 삶의 모든 면을 낱낱이 통제한다.
- 아이가 보호자에 의해 성폭력을 당한다.
- 배우자나 아이가 가족의 폭력적인 분풀이로 지속적인 상처를 입는다.
- 아이가 교육을 받지 못하거나 외부와의 상호작용을 하지 못해 고립되고 통제당한다.

사소한 문제

- 친구, 가족, 고용주, 선생님의 걱정스러운 질문에 대답해야 한다.
- 상처와 멍을 숨기기 위해 화장을 하거나 선글라스를 쓰거나 긴 소매 옷이나 스카프를 착용해야 한다.
- 여파를 피하기 위해 학대자의 요구에 응해줘야 한다.
- 통제를 가하는 가족을 달래기 위해 계획을 계속해서 취소해야 한다.
- 폭력으로 인한 사소한 부상을 치료하기 위해 응급실을 찾는 일이 빈번하다.
- 하루 일과에 대해 학대자에게 거짓말을 해야 한다.
- 학대당한 것을 감추기 위해 가족과 친구들에게 거짓말을 해야 한다.
- 미성년자라서 도움을 받거나 대변해줄 변호사를 구할 수가 없다.

- 새 책을 사거나 친구와 커피를 마시는 등 일상적인 일을 즐길 경제적 자유가 없다.
- 학대자의 변덕으로 인해 (통증, 굶주림, 고독 등으로) 괴롭다.

초래할 수 있는 심각한 결과	

- 자신의 집에 갇힌 죄수가 된다.
- 가족과 친구의 지원을 포기하고 고립과 외로움에 빠져 학대에 취약한 상태가 된다.
- 아동의 경우 힘든 집안 환경을 피하기 위해 폭력배와 어울린다.
- 아동이 가정에서 도망쳐 인신매매 대상이 된다.
- 부모가 자식을 보호하기 위해 학대하는 사람의 분풀이를 대신 당한다.
- 몸을 숨기고 새로 신분을 만들어야 한다.
- 파트너에게 강간당한다.
- 심각한 부상이나 사망을 초래하는 폭력을 당한다.
- 캐릭터가 자신을 방어하려고 학대자를 다치게 하거나 살해한다.
- 캐릭터가 학대자를 피하려다 스스로 목숨을 끊는다.
- 의존적인 배우자가 자식들이 학대를 목격하거나 해를 당하는데도 학대자를 떠나지 못한다.
- 캐릭터가 학대자를 달래려는 자신의 욕망을 포기하고 한때 사랑했던 것들을 놓친다.

생길 수 있는 감정

수용, 분노, 불안, 배신감, 쓰라림, 패배감, 반항심, 절망, 공포, 두려움, 증오, 위협감, 고독, 예민한 상태, 무력함, 끔찍함

생길 수 있는 내적 갈등

- 자신이 가치가 없다고 말하는 학대자의 거짓말을 믿게 된다.
- 학대를 보고도 못 본 척하는 사람들을 향한 분노가 일어난다.
- 떠나고 싶지만 힘도 없고 능력도 없다는 느낌이 든다.
- 아이들을 구하기 위해 떠나고 싶지만, 어떻게 아이들을 부양할 수 있을지 방법을 알지 못한다.
- 학대를 피한 후에도 삶을 꾸려가느라 고생한다.
- 타인을 신뢰하는 것, 특히 친절하게 다가오는 사람들을 믿는 게 힘

들어진다.

상황을 악화시킬 수 있는 부정적인 특성

중독 성향, 맞대면, 통제 성향, 적대감, 충동적 성향, 억제, 남성적인 면을 과시(마초 기질), 애정 결핍, 신경과민, 굴종적인 태도

기본 욕구에 미치는 영향

- **자아실현 욕구** 학대를 받는 캐릭터는 학대 상황에서 벗어날 때까지 자신의 성장에 집중할 자유나 자원을 갖지 못할 가능성이 크다.
- **존중과 인정의 욕구** 지속적인 비판에 직면하면 캐릭터는 비판을 내면화해 학대를 신뢰하게 된다. 따라서 캐릭터는 스스로 무가치하다는 느낌을 받으면서 학대자의 존중을 원하게 되고 부당한 행동이나 요구를 받아들이려 하게 된다.
- **애정과 소속의 욕구** 학대자가 피해자를 사랑한다고 공언할 때 피해자는 애정에 대한 잘못된 관점을 갖게 되어 애정을 신체적·언어폭력과 연관 짓게 된다.
- **안전 욕구** 가정에 신체적 학대 위협이나 패턴이 존재하는 경우 캐릭터의 안전이 위험에 처하게 된다.
- **생리적 욕구** 학대는 대개 점점 심해진다. 실제로 학대가 우연히 혹은 의도적으로 캐릭터의 사망을 초래할 수도 있다.

대처에 도움이 되는 긍정적인 특성

적응 능력, 야심, 차분함, 신중함, 자신감, 외교술, 관찰력, 설득력, 선제적인 행동 능력, 보호하려는 태도

긍정적인 결과

- 학대자를 떠나 새로 시작할 용기를 낸다.
- 캐릭터가 스스로 더 나은 대접을 받을 가치가 있다는 것을 깨닫고 학대자에게 맞선다.
- 학대 상황을 벗어나 비영리단체를 세워 다른 생존자를 돕는다.

119

- 다른 사람에게서 학대의 징후를 알아채고 도움을 제공한다.
- 자신감을 키울 수 있고, 상황을 벗어나게 도와줄 취미나 좋아하는 일 혹은 전문 분야를 찾아낸다.
- 다른 사람에게서 조건 없는 애정을 경험하고 학대자의 애정이 거짓이며 바람직하지 않다는 것을 깨닫게 된다.

가족의 비밀이
밝혀지다

Family Secrets Being Revealed

사례

- 부모의 불륜이 밝혀진다.
- 배다른 형제의 존재를 알게 된다(가령 부모의 유언장을 읽다가 다른 형제자매의 존재를 알게 되는 등).
- (누군가가 돈을 받았거나, 가족이 뒷감당을 하지 않도록 학교로 멀리 보내졌거나, 피해자가 위협을 받았던 일로 숨겨져 있었던 범죄 등) 숨겨졌던 범죄를 알게 된다.
- 가족 구성원의 약물 남용이나 알코올 중독이나 도박 습관이 밝혀진다.
- 가족 구성원의 페티시나 관습에 위배되는 성적 취향을 알게 된다.
- 숨겨진 임신이나 입양에 대해 알게 된다.
- 조상이 전범, 인종 차별주의자 혹은 노예상인이었다는 것(혹은 비슷한 악행을 지지했다는 것)을 알게 된다.
- 주술이나 비술과의 관계를 알게 된다.
- 가족의 부나 권력이 불법적으로 혹은 부도덕한 수단으로 얻은 것임을 알게 된다.
- 가족 중 하나가 다른 가족을 위협하고 있음을 알게 된다.
- 불화의 원인을 알게 된다.
- 가정 폭력(신체적·정서적·성적)이 폭로된다.
- 가족력으로 정신병이나 다른 질환이 있음을 알게 된다.
- (심리적 민감성, 안전을 위해 늘 억압당했거나 숨겨진 재능 등) 혈통에 전해져오는 능력을 발견한다.

사소한 문제

- 가족 관계가 껄끄럽다.
- 가족의 비밀이 노출되어 관계가 어색해진다.
- 가족들의 편들기 행태가 벌어진다.
- 가족에게 비밀을 덮으라는 압력을 받는다.
- 비밀이 밝혀져 캐릭터에게 원치 않는 조사가 이루어진다.

- (위험을 피하거나 누군가를 보호하기 위해) 비밀에 대해 거짓말을 하거나 모르는 척을 해야 한다.
- 비밀을 알게 되어 순진무구함을 지우고 앞으로 가족을 바라보는 시각을 바꿔야 한다는 데 있어 부담을 느낀다.

초래할 수 있는 심각한 결과	- 가족 전체 혹은 구성원 중 하나를 표적 삼아 수사를 하거나 법정 소송을 하거나 다른 조치를 취해야 한다. - (가족을 빚 문제에서 구해내거나, 뭔가를 은폐하거나, 가족의 비행을 교정하는 등) 잘못된 일을 바로잡아야 한다. - 가족이 저지른 부정행위로 캐릭터의 평판이 해를 입는다. - '친인척의 죄' 때문에 캐릭터가 권력이나 지위, 기회를 잃게 된다. - 캐릭터가 가족의 비밀을 지키기를 거부했다는 이유로 축출당하거나 중상모략을 당한다. - 적에게 이득을 주는 정보가 있어 캐릭터나 가족에게 위협이 된다.
생길 수 있는 감정	배신감, 갈등, 파국, 불신, 혐오, 환멸, 당혹감, 감정이입, 죄의식, 공포, 상처, 노스탤지어(향수), 공황, 안도감, 분노, 경멸, 수치, 충격, 괴로움, 불확실성, 원한이나 복수심, 근심, 혐의를 벗었다는 느낌(정당성을 입증 받은 느낌)
생길 수 있는 내적 갈등	- 환멸과 씨름하게 된다. 자신의 인생이 거짓이었다는 느낌이 든다. - 롤 모델이었던 사람의 불미스러운 비밀이 폭로되면서 애정과 분노, 실망감이 찾아든다. - 답을 찾았다는 데 안도감이 들지만 그동안은 어둠속에 있었다는 생각이 들어 화가 난다. - 신뢰가 깨지고 가족에게서 떨어져 나와 방황하는 느낌이 든다. - 사연 전체를 몰랐을 때 자신이 했던 말과 행동에 후회를 느낀다. - 배신감이 들지만 정서적 상처를 입힌 사람을 여전히 사랑하고 있다. - 비밀을 유지하는 것과 발설하는 것 사이에서 갈등한다. - 말할 상대가 필요하지만 아무도 믿을 수 없다. - 달아나고 싶지만 달아나면 일이 악화되리라는 것을 잘 알고 있다.

- 모르는 시절로 돌아가고 싶고, 그런 마음 때문에 스스로 비겁하다는 느낌이 든다.

상황을 악화시킬 수 있는 부정적인 특성

중독 성향, 대적하려는 성향, 비겁함, 가십을 일삼는 성향, 상대를 너무 잘 믿는 성향, 불안정, 무책임함, 질투, 상대를 함부로 재단하는 성향

기본 욕구에 미치는 영향

- **자아실현 욕구** 캐릭터가 자신의 정체성에 의심을 품게 하는 뭔가를 알게 되는 경우, 자신이 누구인지에 의구심을 갖고 자아 분열로 고통을 받게 된다.
- **존중과 인정의 욕구** (자신이 입양되었다는 등의) 힘든 진실을 알게 되는 경우, 캐릭터는 자신의 가치에 대한 새로운 의구심이 생긴다. 특히 자신이 원치 않는 아이였기 때문에 마구 버려졌을 경우에 그러하다.
- **애정과 소속의 욕구** 비밀은 가족 관계를 파탄으로 몰고 캐릭터의 고립과 애정 결핍감을 초래한다.
- **생리적 욕구** 일부 비밀은 큰 위험이 따를 수 있다. 가족 구성원들이 비밀을 유지하려 무리를 하려 드는 경우, 위험을 감수하느니 캐릭터의 목숨까지 빼앗으려할 수 있기 때문이다.

대처에 도움이 되는 긍정적인 특성

신중함, 수양과 단련, 정직과 고결함, 의리, 끈기, 인내, 설득력, 선제적인 행동 능력, 창의력, 지지하는 태도, 이타심

긍정적인 결과

- 늘 의심해왔던 일에 대한 진실을 마침내 알게 되어 안도감을 느낀다.
- 늘 괴롭혀왔던 일들이 마침내 제대로 이해가 되기 시작한다.
- 불화하던 가족을 같은 편으로 돌려놓기 위해 진실을 밝힐(혹은 유지할) 필요가 있다.

- 상처가 된 사건이 온전히 알려짐으로써 캐릭터가 치유받게 된다.
- 이야기 전체에 접근하게 됨으로써 캐릭터는 더 나은 정보를 기반으로 결정을 내릴 수 있게 된다.
- 모든 것이 낱낱이 밝혀지면서 통제감을 되찾는다.
- 비밀을 폭로함으로써 그 비밀을 알고 있었거나 숨겨온 사람들이 갖고 있던 힘을 무너뜨릴 수 있다.

결혼을
강요당하다

Being Forced to Marry

<table>
<tr>
<td>사례</td>
<td>

- 결혼 당사자의 한쪽 또는 양쪽 모두가 동의하지 않는 중매결혼
- 가문이나 부, 권력, 정치에 기반을 둔 정략결혼
- 계획에 없던 임신으로 인한 결혼
- 보호를 위한 결혼
- 폭력의 위협 하에서 해야 하는 결혼(대개 분쟁지대, 포로로 잡힌 상황, 납치, 인신매매 등)
- 왕이나 공동체 지도자의 명령으로 인한 결혼

</td>
</tr>
<tr>
<td>사소한 문제</td>
<td>

결혼을 강요받는 상황에서는 사소한 문제란 거의 없지만, 즉각적인 문제는 분명 발생하며, 문제가 지속되거나 점차 커질 수 있다. 이러한 상황에 처한 캐릭터가 겪는 즉각적인 문제로는 다음과 같은 것들이 있다.

- 이사를 가야 한다.
- 가장 좋아하는 관심사, 취미, 오락 활동을 포기해야 한다.
- 집이나 편안한 장소를 떠나야 한다.
- (거리상의 문제, 특정한 사람들과의 연락을 제지당하는 것, 폭행의 위협 등으로) 관계를 끊어야 한다.
- 독립적인 선택을 할 자유를 잃는다.
- 자신의 진짜 감정을 숨겨야 한다.
- 준비되지 않은 새로운 책임을 떠안아야 한다.
- 연애 감정이 있던 다른 사람들을 떠나보내야 한다.

</td>
</tr>
<tr>
<td>초래할 수 있는 심각한 결과</td>
<td>

- 새로운 생활 방식, 믿음이나 종교를 받아들여야 한다.
- (통제력의 상실, 배우자의 폭력, 시민들의 소요, 성적 기대, 새로운 의무, 남들의 눈 등) 앞으로 닥칠 일에 대한 공포와 두려움이 크다.
- 캐릭터가 그간 걸어왔던 삶의 방향, 특히 상실한 것에 대한 우울감에 시달린다.

</td>
</tr>
</table>

ㄱ

- (새로운 인척관계, 가문의 복수, 암살 등으로 인해) 위험에 노출된다.
- 아이를 낳아야 한다.
- 폭력을 목격한다.
- 가정 폭력, 고문, 노예 살이 혹은 다른 형태의 학대를 경험한다.
- 애정 없는 결혼에 묶여 감방살이나 다름없는 생활을 하게 된다.
- 충실하지 않은 배우자와의 관계에 묶이게 된다.

생길 수 있는 감정	화, 비통함, 충격, 배신감, 저항감, 우울, 절망, 체념, 위협감, 공황, 무력감, 단념, 슬픔, 무방비 상태
생길 수 있는 내적 갈등	- 캐릭터가 자신이 원하는 것(개인의 욕망)과 가족 구성원들이 원하거나 필요로 하는 것(의무)사이에서 갈등한다. - 다수의 이익이나 소수의 이익 중에서 선택해야 하는 갈등 상황에 놓인다. - 좋은 선택지가 전혀 없다는 느낌(어떤 선택을 해도 좋을 수 없다는 것)이 든다. - 희망과 절망 사이의 싸움에서 지고 있다는 느낌을 받는다. - 다른 사람을 보호하려 결혼을 했는데 그 사람으로부터 고립을 당하면서 자신의 희생이 성과를 거두었는지 알 수 없어 고통스럽다. - 아기의 탄생 같은 중요한 사건들을 복잡한 감정으로 바라봐야 하는 상황에 처한다. - 자신의 의지에 반해 윤리적 선을 넘어야 한다. - 달아나고 싶지만 새로운 삶에 엮일 사람들에게 책임을 져야 한다. - (자식들, 친구들, 사랑하는 사람들, 혹은 저당 잡힌 다른 사람들)을 보호해야 하지만 그럴 힘이 하나도 없다. - 잃어버린 것 때문에 슬프지만 얻은 것(위험의 모면, 안정, 재정적 안락함) 때문에 안심이 되기도 한다. - 이런 운명으로 몰아넣은 사람들을 향한 분노가 크다. - 스스로 선택할 자유가 있는 사람들을 향한 질투와 괴로움으로 힘이 든다.

통제 성향, 충동, 비관적인 태도, 반항심, 분노, 자기 파괴적인 태도, 비협조, 원한, 끝없는 잔걱정

기본 욕구에 미치는 영향

- **자아실현 욕구** 강요당해 결혼을 하는 캐릭터는 진실한 행복이나 성취감을 결코 맛보지 못한다. 자신의 길을 스스로 선택할 자유라는 중요한 힘을 잃었기 때문이다.
- **존중과 인정의 욕구** 캐릭터의 가치가 결혼 자산으로 제공하는 것과 결부되면 캐릭터는 무기력과 낮은 자존감을 경험하게 될 수 있다.
- **애정과 소속의 욕구** 가족 구성원이 강요된 결혼을 막기 위해 아무것도 하지 않는 경우, 아니면 설상가상으로 그런 결혼을 아예 강요하는 경우, 부담과 불편함으로 가득한 관계가 되며, 캐릭터는 자신의 삶에서 중요한 사람들에게서 떨어져 나와 방황하게 된다.
- **안전 욕구** 캐릭터가 자신의 안전과 권리를 협상해야 하는 결혼 관계로 돌입하게 되면 안전과 안정욕구는 위험에 처할 수 있다.

대처에 도움이 되는 긍정적인 특성

적응 능력, 야심, 감사, 협조, 행복감, 충실함, 순종, 낙관적 태도, 설득하는 자세, 전통을 중시하는 태도

긍정적인 결과

- 어려운 상황에서도 새로운 목표를 발견한다.
- 개인적으로 회복력을 키운다.
- 새로운 상황에서 소중한 우정과 공동체를 꾸려간다.
- 상황을 수용하고, 시간이 지남에 따라 애정을 찾아낸다.
- 이 결혼으로 사랑하는 사람들을 보호할 수 있다(사랑하는 이들을 해악으로부터 구하거나, 그들에게 보호를 제공하는 것 등).

- 위험, 가난, 혹은 폭력에서 벗어날 수 있다.
- 더 나은 교육, 새로운 기회 그리고 더 강력한 경제적 지위, 권력, 가문의 이름으로 인한 위신을 얻고 그것을 활용하여 다른 사람들을 위해 더 나은 삶을 만들어줄 수 있다.

당연하게 여겨지거나
대수롭지 않은 존재 취급을 받다 Being Taken for Granted

<table>
<tr>
<td>사례</td>
<td>

- 자신은 가사일을 하고 자식들을 돌보는 데 반해 배우자는 자기 일에만 몰두하고 자기 직업상의 목표만 추구한다.
- 수당이나 인정 없이 장시간 일할 것이라는 기대를 받는다.
- 이기적이고 고마움이라고는 모르면서 상대를 조종하는 친구를 어려운 시기에 지원했는데 정작 친구는 받은 은혜를 갚을 줄 모른다.
- 자신의 소유물(자동차, 인터넷 데이터, 옷 등)을 친구나 룸메이트와 끊임없이 나누지만 그들은 호의를 당연시한다.
- 부모가 성인이 된 자식을 경제적으로 지원하고 자식은 으레 그러리라 기대한다.
- (학교, 직장, 자원 봉사나 양육 등의 일에서) 온갖 일을 도맡아 하는데 옆에 있는 사람은 거의 아무 일도 하지 않거나 아예 하지 않는다.
- 호의를 베풀거나 불쾌한 일을 떠맡아달라는 부탁이나 요청을 늘 받는다.
- (일이나 결혼, 우정 관계, 늙은 부모를 돌보는 일 등에서) 기여하는 바에 대해 한 번도 인정을 받지 못한다.

</td>
</tr>
<tr>
<td>사소한 문제</td>
<td>

- 노동 시간이 연장되어 가족이나 친구들과 시간을 보내지 못한다.
- 다른 사람의 긴급 상황을 돕느라 기대했던 이벤트를 놓쳐야 한다.
- 직장에 불만이 커져 그만두거나 다른 직장을 찾아보기로 결정한다.
- 집에 온 손님이 지나치게 오래 있어 사생활을 방해한다.
- 남들의 돈을 대신 내주느라 피해를 입고 있다(남의 돈 내주다 자신이 피해를 볼 만큼 변변찮은 취급을 받고 있다).
- 다른 사람의 필요나 욕망을 충족시키기 위해 (공작실을 침실로 바꾸거나 사교 활동을 놓치는 등) 캐릭터 자신이 하고 싶은 일들을 포기한다.
- 피로감이나 주의 산만 때문에 일에 영향을 받는다.
- 책임을 공정하게 분배하지 못해서 가정 내 분쟁이 발생한다.

</td>
</tr>
</table>

129

- (집에 온 손님이 지저분하게 하거나 기존의 조용한 시간을 무시해서) 자기 집에서 불편해진다.
- 타인들과 경계를 설정하면서 관계가 어색해진다.
- 과거에 즐기던 일에 관심을 잃는다.
- 당연하게 취급하는 건 아니지만, (불륜이나 학대자에게 엮이는 등) 바람직하지 않은 방식으로 영향을 미치는 타인과의 관계에 끌려 간다.

초래할 수 있는 심각한 결과	- 괴로움이 커져 언쟁과 싸움이 발생한다. - 불공정한 대우에 대해 불만을 제기한 후 직장에서 해고를 당한다. - 피곤한 나머지 (거액의 돈을 잃어버리거나 운전대 앞에서 조는 것 등) 심각한 혹은 위험한 실수를 저지르게 된다. - (폭음을 하거나 과소비를 하거나 위험한 드래그 레이싱을 하는 등) 주목을 끌기 위해 파괴적인 행동을 한다. - 고마움을 모르는 상대의 행동을 정상적이라고 여기거나 공정하다고 받아들인다. - 돌이킬 수 없는 말을 해서 중요한 관계를 망치거나 기회로 가는 문을 닫아버린다.
생길 수 있는 감정	분노, 짜증, 괴로움, 갈등, 경멸, 좌절, 환멸, 불만, 절망, 상처, 화, 방치되었다는 느낌
생길 수 있는 내적 갈등	- 무시당하고 과로하면서도 긍정적인 태도를 유지하려 애쓴다. - 인정을 받으려는 시도로 완벽에 집착하게 된다. - 순교자 콤플렉스에 걸려 인정이나 감사를 받지 못한다고 불평을 하면서도 계속 남을 돕는다. - 거절하고 싶으면서도 한편으로 배우자나 상사를 화나게 하고 싶지가 않다. - 고군분투하고 있는 친구나 가족을 돕고 싶지만 경계를 설정하는 법을 모르겠다. - 다른 사람에게 봉사하는 일에 집중하는 동안 정작 자신의 감정과

욕망을 신경 쓰지 못하게 된다.

- 인정받고 싶은데 자신이 한 일로 팀원들이 공을 차지할 때 화가
 난다.

상황을 악화시킬 수 있는 부정적인 특성

냉소, 불안정, 동정을 얻기 위해 순교자인 양하는 태도, 애정에 굶주려 있거나 자신감이 없는 상태, 집착이나 강박, 완벽주의, 억울함, 굴종적인 태도, 소심함

기본 욕구에 미치는 영향

- **자아실현 욕구** 자신의 욕구보다 남들의 욕구를 우선시하는 태도는 캐릭터 스스로 자신에게 중요한 것을 보지 못하게 하며 최상의 삶을 살아가지 못하게 방해한다.
- **존중과 인정의 욕구** 계속해서 당연하고 별 볼 일 없는 존재로 취급받는 캐릭터는 자신이 왜 그런 취급을 받는지 의구심을 갖게 되고, 자신이 건강하고 긍정적인 관계를 누릴 자격이 있는지 의심하게 된다.
- **애정과 소속의 욕구** 무심함에 대한 분노가 가족 관계에 영향을 주게 되면, 캐릭터는 자신이 애정으로 남들과 엮여 있는 것인지 의무로 엮여 있는 것인지 의구심에 빠질 수 있다.

대처에 도움이 되는 긍정적인 특성

적응 능력, 대담함, 자신감, 결단력, 독립성, 설득력, 얽매이지 않는 자유로움

긍정적인 결과

- 불만족스러운 근무 환경을 떠나 더 보람 있는 직장을 찾는다.
- 어른답지 못한 상대에게 스스로 경제적인 책임을 질 것을 요구함으로써 상대가 경제적으로 독립하게 만든다.
- 유해한 관계를 끝내고 자유를 경험한다.
- 건강하지 못한 연애를 끝내고 새로운 사람과 조건 없는 진정한 사랑을 경험

한다.

- 합리적인 경계를 세우는 법을 배운다.
- 인정을 요구해 결국 자신이 하는 일에 대한 감사를 받아낸다.
- 도움을 당연시하는 타인들의 태도나 이기심의 징후를 포착하고 그러한 행동에 정면으로 맞선다.
- 캐릭터가 자신에게 가치가 있으며 더 나은 대접을 받을 가치가 있다는 것을 깨닫는다.

또래의 압력을 받다 Peer Pressure

사례

- (약물 사용, 물가에 뛰어드는 행동 등) 다른 사람이 하는 무모하고 위험한 행동을 따라한다.
- (낯선 사람에게 싸움을 걸거나 기물을 파손하는 등) 객기로 하는 짓들을 압력에 굴복해서 하고 만다.
- 압력 때문에 무리한 신체 변화를 도모한다.
- 다른 사람을 따라 질 나쁜 농담을 옳지 않다고 생각하면서도 한다.
- 친구를 잃을까 두려워 나쁜 짓이나 잘못을 보고도 지적하지 않는다.
- 하면 안 되는 일을 저지른 사람을 덮어준다.
- 짓궂은 장난에 가담한다.
- (모욕을 웃어넘긴다거나 믿지도 않는 생각에 동의하는 것 등) 타인에게 비굴하게 군다.
- (컨트리클럽에 가입하거나, 스포츠 팀에 입단하는 등) 아끼는 주변 사람이 한다는 이유만으로 별로 열의도 없는 활동에 참여한다.
- (고급 차를 사거나 비싼 여행을 가거나 명품 옷만 입는 등) 체면치레를 이유로 현재 경제적 상황에 맞지 않는 생활을 한다.
- 자신이 실제로 믿지 않는 정치, 종교, 사회적 이상에 지지를 표명한다.
- 다른 사람처럼 보이려는 목적으로 특정 외모를 유지하기 위해 무리한다.
- (아이를 어느 학교에 보낼지, 어떤 직업을 택할지, 주거지를 어디로 정할지 등) 인생의 중요한 결정을 내릴 때 다른 사람이 하는 것을 따라서 한다.

사소한 문제

- 어리석은 결정을 내리는 바람에 창피해진다.
- 학교나 직장에서 곤란해진다.
- 평판이 안 좋아진다.
- 특정 주제에 관해 소속된 집단의 탐탁지 않은 관점을 택해야 한다.
- 동료들의 계획을 따르기 위해 자신의 계획을 재빨리 바꿔야 한다.

- 무리의 마음에 들기 위해 심부름을 하거나 불편해지거나 하찮은 일을 우선시해야 한다.
- 캐릭터의 평판이 무리의 평판에 따라 달라진다(개인으로 간주되지 못하고 동료들과 묶여서 평가를 받게 된다).

초래할 수 있는 심각한 결과	• 캐릭터가 자신의 정체성과 가치에 대한 의식을 잃게 된다. • 선택의 결과로 (임신을 하거나, 섭식 장애를 앓게 되거나, 학대를 당하거나, 자동차 사고를 당하는 등) 신체적, 정신적 혹은 정서적 트라우마를 경험한다. • 무리에 엮여 죄를 짓게 된다. • 건강한 관계 대신 불건전한 관계를 택한 캐릭터가 지혜로운 말을 해줄 친구와 사랑하는 사람들을 잃는다. • 통제력을 얻을 (자해, 문란한 생활, 또래 집단 밖에서 남들을 통제하려고 하는 행동 등) 다른 불건전한 방안을 찾는다. • 빚을 지게 된다. • 체포를 당한다. • 죄를 지은 동료 대신 죄를 뒤집어쓰라는 압력을 받는다. • 학교에서 정학이나 퇴학을 당한다. • 직장에서 해고당한다. • 관계에 의존적인 성향이 되어 스스로 생각하는 능력을 잃는다. • 불행하거나 성취감 없는 인생을 살게 된다. • (또래의 압박이 다른 사람을 억압하거나 괴롭히는 것일 경우) 다른 사람에게 상처를 준다. • 중요한 동료들의 부정적인 평가로 자존감이 심각하게 떨어진다.
생길 수 있는 감정	경악, 불안, 갈등, 혼란, 좌절, 두려움, 무기력, 당혹감, 허둥지둥, 죄의식, 수치심, 상처, 부족하다는 느낌, 불안정, 위협감, 예민함, 과민함, 후회, 내키지 않는 마음, 체념, 자기혐오, 수치, 근심

생길 수 있는 내적 갈등	• 자신의 인생을 책임질 수 없을 것만 같은, 무기력하고 막막한 느낌에 사로잡힌다.
	• 불안함과 자신에 대한 의구심에 시달린다.
	• 하고 있는 것과 실제로 원하는 것 사이에서 끊임없이 갈등한다.
	• 집단에서 받는 대우가 자신의 가치를 보여주는 거라는 생각 때문에 괴롭다.
	• 동료들이 조용해지거나 집단 내 다른 구성원에게 관심을 돌릴 때 불안하다.

상황을 악화시킬 수 있는 부정적인 특성

냉담함, 잔인함, 냉소적인 태도, 방어적인 태도, 남을 너무 잘 믿는 태도, 위선, 우유부단함, 불안정, 굴종적인 태도, 소심함, 의지박약

기본 욕구에 미치는 영향

- **자아실현 욕구** 무리에 끼고 싶은 욕구가 충분히 강해지면 캐릭터는 자신이 누구인지, 자신이 무엇을 원하는지 자각하지 못하게 될 수 있다. 결과적으로 캐릭터는 자신이 생각하는 진실이 아니라 타인의 진실에 따라 살아간다고 생각해 불만을 품게 된다.
- **존중과 인정의 욕구** 무리의 압력에 굴복한 캐릭터는 자존감을 잃게 된다. 자신의 의지력에 의구심을 품게 되고 자신이 만만한 대상이나 쉬운 표적이 될까 봐 불안을 느끼게 되기 때문이다. 이때 다른 사람들 또한 캐릭터를 유약하고 남의 말을 쉽게 따르는 사람으로 여기게 된다.
- **안전 욕구** 타인에게 쉽게 압력을 받는 경우, 캐릭터는 결국 위험하거나 건강하지 못한 일을 하게 될 수 있다. 심지어 자신의 신체적, 정서적 안녕을 위협할 수 있는 위험하거나 건전하지 못한 관계에 빠지기 쉽다.

대처에 도움이 되는 긍정적인 특성

경계심, 신중함, 외교술, 유머, 고결함, 독립성, 지적 능력, 통찰력, 설득력, 책임

감, 사회의식

- 타인들의 조종을 인식하고 이후에는 피할 수 있게 된다.
- 캐릭터가 타인의 유해함을 알게 되어 자신의 인생에서 그런 사람을 내치게 된다.
- 수수방관하여 일어난 일이라도 책임을 져야 한다는 것을 배우게 된다.
- 추종자가 아니라 리더가 되기로 결심한다.

모욕을 당하다

사례
- 옷이나 헤어스타일이 유행에 뒤쳐진다는 말을 듣는다.
- 신체적 결함 때문에 놀림을 받는다.
- 무례한 행동, 비속어, 혐오스러운 말로 공격을 받는다.
- 캐릭터보다 나이가 어린 사람이 연장자인 척하면서 정작 어른스러운 결정은 내리지 못하는 상황이다.
- 지능이나 능력, 온전함에 대한 억측 때문에 캐릭터가 타인에게 거부나 무시를 당한다.
- 다른 사람들보다 못한 취급을 받는다(다른 사람들이 받는 동일한 수준의 서비스를 거부당한다. 가령 결례를 범하는 상대를 만나거나, 자기는 되고 너는 안 된다는 태도를 보이는 상대를 만나는 것 등).
- 인종이나 종교 관련 모욕을 당한다.
- 지속적인 언어폭력을 통해 하찮은 존재 취급을 당한다.
- 세뇌, 가스라이팅을 당하며 모욕감을 느끼게 된다.

사소한 문제
- 모욕을 모욕으로 갚아 상황이 점점 악화된다.
- 아이나 감수성이 예민한 캐릭터가 모욕적인 행동을 목격한다.
- 향후 모욕을 한 사람 주변에서 불편을 느낀다.
- 부모 혹은 상사나 권위 있는 다른 사람에게 모욕을 당한 일을 알려야 한다.
- 모욕했던 사람을 만날 가능성이 있는 장소를 피하게 된다.
- 친구들이나 가족들이 대치 국면에 말려든다.
- 사과를 받으려 하지만 받지 못한다.
- 상대 쪽이 다른 사람들의 눈에도 캐릭터가 하찮아 보이게 만드는 식으로 대응한다.
- 신뢰하는 친구에게 모욕당한 것을 이야기했는데 그 친구가 대수롭지 않게 생각하거나 일을 합리화하려 한다.

초래할 수 있는 심각한 결과	• 모욕에 폭력으로 대응한다.
	• 모욕에 둔감해져서 다른 이들에게까지 무례하거나 혐오 가득한 태도를 취하게 된다.
	• 아무 대응도 하지 않아 무시받는 상황이 심해진다.
	• 모욕에 맞서 싸우고 싶지만 상사나 배우자에 의해 아무것도 하지 말라는 강요를 당한다.
	• 비난이나 나무람을 피하기 위해 태도를 바꾼다.
	• 대응해야 할 때 하지 않아 다른 사람들이 반기를 들지 못하게 만든다.
	• 모욕을 당하는 걸 캐릭터의 아이들이 목격해 똑같은 일이 자신들에게도 벌어질까 봐 불안해 한다.
	• 캐릭터가 자신을 방어하다 골칫거리로 낙인 찍혀 부당한 결과가 초래된다.
생길 수 있는 감정	분노, 짜증, 불안, 경악, 쓰라림, 혼란, 수세적 태도, 불신, 두려움, 수치심, 상처, 불안정, 위협감, 창피함, 충격
생길 수 있는 내적 갈등	• 비판을 피하려고 타인들에게 맞춰주거나 타인들을 만족시키는 데 집착하게 된다.
	• 남들에게 맞추려 변화를 꾀하면서 억압이나 갇혔다는 느낌에 사로잡힌다.
	• 모욕을 무시하고 싶지만 짜증만 심해지는 결과를 낳는다.
	• 모욕을 내면화해 급기야 그걸 믿기 시작한다.
	• 모욕당한 것을 곱씹으며 자신이 과잉 반응을 했는지 고민하다 결국 그것이 모욕이 아니라고 생각하기에 이른다.
	• 모욕이 어느 정도 진실이라 생각해 수치심으로 괴로워한다.
	• 모욕 사건을 알리고 싶으면서도 한편으로 누구든 그걸 알게 하고 싶지 않다.
	• 불평을 하면 벌을 받으리라는 것을 알기에 내면에서 고요한 분노가 쌓여간다.
	• 캐릭터는 자신이 바꿀 수 없는 것에 대해 수치심을 느끼고 그렇게

느끼게 될 수밖에 없는 데 대해 분노를 키운다.

상황을 악화시킬 수 있는 부정적인 특성

거슬리는 태도, 악의를 품는 태도, 유치함, 자만심, 대치성향, 불안, 감정 과잉, 징징대는 태도, 집착과 강박, 신경과민

기본 욕구에 미치는 영향

- **존중과 인정의 욕구** 지속적인 모욕을 당하는 캐릭터는 급기야 그걸 실제로 믿기 시작하고 이 경우, 자존감에 부정적 여파가 끼칠 수 있다.
- **애정과 소속의 욕구** 모욕이 캐릭터가 속한 집단에서 일어나는데 이를 외부로 표출하지 않고 덮는 경우, 캐릭터는 집단 내 자신의 위치가 다른 사람의 위치와 동등하지 않다는 것을 깨닫게 되고 이러한 환멸은 집단에 대한 소속감을 잠식해버린다.
- **안전 욕구** 캐릭터가 모욕을 방치하는 경우, 더욱 악화되어 신체적 해를 당하는 상황이 초래된다.

대처에 도움이 되는 긍정적인 특성

대담함, 차분함, 자신감, 협조적인 태도, 용기, 외교술, 자기 수양, 여유, 순진함, 공정함, 성숙함, 설득력, 유머, 전문성, 속박 없는 자유로움

긍정적인 결과

- 캐릭터가 자신과 같은 취급을 받은 다른 사람들과 유대감을 형성한다.
- 모욕에서 일말의 진실을 발견하고 (결함을 극복하거나 좋은 점을 수용함으로써) 개선하기 위해 노력한다.
- 모욕에 정면으로 맞대응한 후 자신감이 커진다.
- 차별과 상처가 되는 고정관념에 대항하기 위한 운동에 참여하게 된다.
- 왕따를 시키는 사람을 폭로해 모욕에서 자유로워진다.
- 모욕을 가하는 자에게 맞서 그들이 다른 사람들을 해치지 못하게 막는다.

- 다른 사람들의 생각에 크게 신경 쓰지 않는 법을 배우게 된다.
- 모든 모욕이나 공격에 맞대응할 필요는 없다는 것을 깨닫는다.
- 사실이 아닌 모욕이 캐릭터 자신보다는 모욕하는 자에 관해 더 많은 것을 알려준다는 것을 깨닫는다.

무시당하거나
없는 사람 취급을 받다

Being Ignored or Blown Off

<table>
<tr><td>사례</td><td>

- 캐릭터의 메일이나 문자에 상대가 답이 없다(잠수타기).
- 가족과의 식사 자리에서 사람들이 캐릭터를 놓고 뒷말을 한다.
- 대답하려 애쓰지도 않는 사람에게 말을 건다.
- 전화를 받는 법이라고는 없이 늘 음성메시지만 남기는 사람에게 접촉하려 한다.
- 데이트에서 바람을 맞는다.
- 캐릭터의 직접적인 개입이나 동의도 없이 캐릭터에 대한 어떤 사안에 결정이 내려진다.
- 캐릭터의 아이디어는 제대로 고려조차 되지 않고 거부당한다.
- 친구가 모임에 캐릭터 대신 다른 사람을 데리고 간다.
- 친구가 막판에 말도 안 되는 핑계로 약속이나 계획을 취소해버린다.
- 집단의 외곽으로 밀려난다.
- 허드렛일을 맡는다. 승진이나 중요한 프로젝트의 대상자가 되지 못한다.
- 캐릭터가 자신과의 계획을 취소한 친구가 다른 사람들과 어울리는 것을 보게 된다.

</td></tr>
<tr><td>사소한 문제</td><td>

- 시간을 낭비하게 된다.
- 다른 사람이 자신에게 일의 상황을 알리지 않았다는 것을 잊게 되면, 일에 실수가 생긴다(과제 수행이 잘 되지 않는다).
- 득 될 것이 없는 사람을 상대로 자기가 한 말을 옮긴 사람에게 캐릭터가 화풀이를 하게 된다.
- 아무것도 하지 않다가 타인들에게 나약한 인간 취급을 받게 된다.
- 무리에 끼기 위해 불청객이 되어야 한다.

</td></tr>
</table>

초래할 수 있는 심각한 결과	• 평정심을 잃고, 관계에 해를 끼치는 말을 하거나 상대가 나빠 보이게 하는 말을 한다.
	• 오해로 빚어진 일에 대해 고의적인 무시라 여기고 타인을 비난하게 된다.
	• 캐릭터가 자신의 삶에서 특정인을 성급하게 몰아낼 수 있다.
	• 밖으로 나가기를 더 피하고 남들과 어울리지 않게 된다.
	• 캐릭터가 직장에서 자신의 생각이나 의견을 나누지 않음으로써 동료나 상사의 눈에 별 볼 일 없는 사람으로 여겨진다.
	• 건전하지 못한 대처 전략을 쓴다(폭식이나 폭음, 아무나와 사랑하려 하는 것, 남을 기쁘게 하기 위해 스스로를 바꾸는 것 등).
	• 문제에 대처하지 않아 왕따를 당하거나 더 최악의 상황에 빠진다.
생길 수 있는 감정	분노, 짜증, 불안, 쓰라림, 혼란, 부정, 결단, 실망, 무기력, 당혹감, 허둥거림, 좌절, 창피, 불안정, 위협감, 무력함, 분개, 진가를 인정받지 못한다는 느낌, 무가치하다는 느낌
생길 수 있는 내적 갈등	• 자신의 감정을 터놓고 말하고 싶지만 한심하게 들릴까 봐 걱정이 된다.
	• 자신이 무엇을 잘못했는지, 어떻게 고쳐야 할지 몰라 불안이 심해진다.
	• 자신이 정말 다른 사람들의 생각대로 하찮고 무의미한 인간인지 의구심이 든다.
	• 다른 사람의 행동이 고의적인 것인지 우연한 것인지 판단하려다 생각이 같은 자리를 맴돌며 진전이 없다.
	• 다른 사람들을 끊임없이 분석하면서 그들에게 어떻게 존중을 받을 수 있을지 알아보려 한다.
	• 어떤 한 사람 때문에 다른 사람들도 자신을 무시하는 거라고 추측한다.

상황을 악화시킬 수 있는 부정적인 특성

남의 부아를 돋우는 태도, 집착, 불안정, 질투, 죽는 소리를 하는 성향, 감정 과잉, 애정결핍, 과민 반응, 편집증, 원한, 잔걱정이 많은

기본 욕구에 미치는 영향

- **자아실현 욕구** 직장에서 타인들에게 끝없이 무시를 당하는 캐릭터는 영향력과 기여 능력 면에서 한계를 보이게 된다. 무시를 기분 나쁘게 받아들이지 않는 다 하더라도 이 경우 캐릭터는 자신의 온전한 잠재력을 발휘하지 못하는 무능 함으로 인해 좌절한다.
- **존중과 인정의 욕구** 다른 사람들에게 계속 무시나 괄시를 당하는 대부분의 사람 들은 상처를 받으면서도 그러한 무시가 자신의 인격 결함 때문이라는 불안과 자기 의심을 키우게 된다. 한편으로 자신을 방어하지 못하는 사람들은 대개 무 시를 당하게 되고 이는 다시 사람들에게 낮은 평가를 받는 것으로 이어진다.
- **애정과 소속의 욕구** 무시를 받으면 생기는 자존감 문제 때문에 캐릭터는 타인들 의 영향에 취약해지고 타인과 의미 있는 인연을 맺기 힘들어진다.
- **안전 욕구** 타인의 무시에 캐릭터는 적절하지 않은 방식으로 대처하게 되고 이 는 캐릭터의 신체적, 정신적 안녕감을 위협할 수 있다.
- **생리적 욕구** 일관되게 무시를 당하는 사람들은 극단적인 경우 고립되고 우울해 지고 심지어 자살 충동을 느끼게 된다. 심각한 경우에는 보복을 하려 들 수도 있다. 보복 행동이 폭력으로 나타날 경우, 캐릭터는 경찰에 의해 죽거나 다칠 수도 있다.

대처에 도움이 되는 긍정적인 특성

집중력, 매력, 외교술, 외향성, 유머, 인내, 끈기, 설득력, 책임감, 재능, 기지와 재치

긍정적인 결과

- 자기주장을 강화하고 자신을 방어하는 법을 배울 수 있다.
- 피상적이거나 진심이 없는 사람들을 간파할 수 있게 된다.

- 상대와 마주해 오해 때문에 벌어진 무시임을 알게 됨으로써 성급히 결론을 내리기 전에 소통이 얼마나 중요한지 배울 수 있다.
- 무시하는 쪽에 대한 진실을 알게 되어 그들과의 접촉이나 연락을 제한한다.
- 긍정적이고 희망을 주는 사람들과 어울리려 노력한다.
- 더욱더 자각해 다른 사람들을 무시하는 태도로 대하지 않겠다고 결심한다.
- 상황을 활용하여 조용하거나 수줍거나 내향적인 사람들을 찾아내 그들과 인연을 맺는다.

믿었던 내 편이나 친구에게
배신당하거나 버림받다

**Being Betrayed or Abandoned
by A Trusted Ally or Friend**

사례

- 직장 동료가 자기 잘못을 덮기 위해 캐릭터에게 누명을 씌운다.
- 친구나 연인의 계략으로 캐릭터가 그들의 범죄를 대신 뒤집어쓴다.
- 전투나 폭력 혹은 기후 참사 따위의 생명을 위협하는 상황에서 같은 편에게 버림받는다.
- 캐릭터가 동업하던 사업에서 장기적인 파트너에 의해 퇴출당한다.
- 공개적으로 망신을 당하거나 괴롭힘을 당하는데 가장 친한 친구가 편을 들지 않는다.
- (성적 지향, 과거의 부끄러운 실수, 범죄 연루 등) 굳게 지켜온 비밀을 친구가 누설한다.
- (힘든 시기에 계속 친구로 지내는 것이 힘들다는 이유로, 더 좋은 친구와 만날 기회를 잡는다든가 하는 이유로) 친구가 자신의 목적을 위해 캐릭터를 멀리한다.
- 자신의 편인 줄 알았던 사람이 한 번도 진정한 자기편이 아니었다는 것을 알게 된다.

사소한 문제

- 누명을 쓰고 아무 잘못도 없다는 것을 입증해야 한다.
- 직장 동료의 거짓말 탓에 고용주에게 신뢰를 잃는다.
- 모임이나 좋아하는 헬스클럽, 커피숍에서 예전의 친구와 맞닥뜨린다.
- 오랜 동업 관계를 청산해야 하는 탓에 경제 상황이 꼬이고 시간 소모도 심하다.
- 배신이나 싸움 상황을 찍은 영상물이 퍼져나가면서 망신을 당한다.
- (범죄 혐의가 개입된 경우) 법적 분쟁이 발생한다.
- 친구를 잃었는데 여전히 일은 같이 해야 하는 상황이다.
- 내 편, 파트너를 다시 찾아야 하는 번거로움이 발생한다.
- 동업자가 떠난 후 사업을 안정시키기 위해 다른 목적을 일시적으로 보류시켜야 한다.

초래할 수 있는 심각한 결과	• 상황을 전체적으로 알지 못하고 배신자 편을 드는 다른 친구들까지 잃는다.
	• 해고를 당해 생계 수단을 잃게 된다.
	• 복수에 혈안이 된다.
	• 배신의 순간, 폭력으로 대응한다.
	• 사업에 투자했던 가족이나 친구들이 재정적 파국을 맞는다.
	• 생명을 위협하는 상황에 처해 심각한 부상을 입거나 죽고 만다.
생길 수 있는 감정	분노, 경악, 배신감, 쓰라림, 혼란, 수세적 태도, 저항감, 부정과 부인, 파괴, 실망, 불신, 환멸, 무기력, 증오, 상처, 무력함, 화, 망연자실, 과소평가
생길 수 있는 내적 갈등	• 품고 있는 원한으로, 진행되는 다른 상황에 대해 판단이 흐려진다.
	• 우정을 지키고 싶지만 배신을 넘길 수가 없다.
	• 다른 사람들을 신뢰하거나 그들에게 헌신하기가 어려워진다.
	• 전에 자기편이었던 자를 도와야 할 상황이 발생할 경우, 옳은 일을 행하기 더욱 힘들어진다.
	• 배신이나 버림을 내면화해 자기 탓으로 돌린다.
	• 상대가 배신을 선택한 이유를 이해할 수 있지만 여전히 상처를 받는다.
	• 상대의 진정한 본성을 알아보지 못했다는 이유로 힘들어한다.
	• 사람들에 대해 최악의 생각만 하게 되어 미래의 자기편 역시 배신하리라 예상하기 시작한다.
	• 타인들의 동기를 과도하게 분석한 탓에 더 많은 배신이 벌어지리라는 믿음에서 벗어나지 못한다.

상황을 악화시킬 수 있는 부정적인 특성

남을 지나치게 믿는 성향, 불안정, 남성적인 면을 과시, 애정결핍, 과민 반응, 편집증, 분노, 소심함, 불통, 앙심과 보복하려는 마음

기본 욕구에 미치는 영향

- **자아실현 욕구** 신뢰와 개방성이 없으면 대부분의 의미 있는 목표는 성취하기 힘들다. 따라서 배신에 집착하고 용서하지 않으려는 태도는 꿈을 온전히 좇는 캐릭터의 능력을 제약하게 된다.
- **존중과 인정의 욕구** 다른 사람들의 비난을 받고 있거나 놀림을 받고 있을 때 친구가 편을 들어주지 않는 경우, 캐릭터는 그 비판이 진짜라고 믿게 된다.
- **애정과 소속의 욕구** 사랑하고 믿는 사람에게 배신을 당하거나 버려지면 신뢰 문제가 생겨, 캐릭터는 앞으로 타인들과 의미 있는 인연을 맺어갈 때 방해를 받게 된다.
- **안전 욕구** 자유의 상실이나 재정적 어려움으로 이어지는 배신이나 버림의 경우, 캐릭터의 안정감을 훼손할 수 있다.

대처에 도움이 되는 긍정적인 특성

신중함, 자신감, 결단력, 여유, 독립심, 영감을 주는 성향, 낙관적인 태도, 통찰력, 설득력

긍정적인 결과

- 진실하지 못한 친구나 협력자의 징후를 앞으로 알아볼 수 있게 된다.
- 캐릭터가 스스로 성공해 자신감이 커진다.
- 전 동업자와의 법정 소송에서 승소하여 거액을 손에 쥔다.
- 직장을 잃거나 사업에 실패한 후, 더 보람 있고 성취감을 주는 경력을 새로 찾아낸다.
- 약속에 충실하기로 다짐하면서 자신의 끔찍한 경험을 누구에게도 겪지 않게 한다.
- 동일한 가치와 윤리와 목표를 지녔음을 입증하는 사람들과 한편이 된다.
- 타인의 잘못을 용서하고 잊음으로써 얻을 수 있는 이점을 알게 된다.
- 캐릭터가 자신의 삶에서 신뢰할 수 있는 사람들에 대한 가치를 더더욱 소중히 여기게 된다.

배우자나 연인이
바람을 피우다

사례

- 배우자가 다른 사람과 바람을 피우고 있다는 것을 알게 된다.
- 파트너의 휴대폰에서 성적인 뉘앙스가 있는 문자를 발견한다.
- 연애를 막 시작했고 조짐이 좋은데 상대가 여전히 전 연인과 잠자리를 한다는 것을 알게 된다.
- 집에 돌아왔는데 파트너가 자신의 절친한 친구와 침대에 누워 있는 모습을 발견한다.
- 파트너에게 결별 통지를 받고 그가 전부터 다른 사람과 연애를 했다는 것을 깨닫는다.
- 출장이 잦은 연인이 다른 도시에 가정이 따로 있다는 것을 알게 된다.

**사소한
문제**

- 뭔가 잘못되었다는 낌새를 눈치챈 아이들의 질문을 감당해야 한다.
- (부부가 아직 한집에 사는 경우) 가정 주변에서 마찰이 생긴다.
- 문제를 해결하기 위해 부부 상담을 받으러 가야 한다.
- 바람피운 상대와 결별한다.
- 상대의 바람 때문에, 불편하지만 치료는 가능한 성병에 걸린다.
- 이혼할 때 우위를 점하기 위해, 바람피운 상대의 현장을 포착하기 위한 행동을 취해야 한다(탐정을 고용하고, 몰래 카메라를 숨겨놓고, 휴대폰을 모니터링 하는 일 등).
- 바람피운 상대의 행동에 피할 수 없이 맞대면해야 한다.
- 바람피운 상대와 관계를 이어나가기 위해 어쩔 수 없이 '채찍을 드는' 역할을 해야 한다(바람피운 상대의 애인에게 멀리 떨어진 지역에서 새 직장을 구하라고 강요하거나, 돈 문제에 관한 명세서를 공개하라고 요구하는 일 등).
- 바람피운 상대에게 자신이 아는 바를(그리고 그로 인한 고통을) 숨기면서 파트너가 제정신으로 돌아와 상황이 저절로 해결되기를 바란다.
- 바람에 대해 알고 있는데 아무 말도 해주지 않은 사람들과의 관계

148

가 깨진다.

- 상대의 바람 때문에 에이즈나 C형 간염 같은 심각한 질병에 걸린다.
- 아이가 바람피우는 현장을 목격하고 어쩔 줄 모르는 상황에 빠진다.
- 분노가 폭력으로 이어져 바람피운 상대에게 심한 부상을 입히거나 상대를 살해한다.
- 캐릭터가 이런 상황에서 자신이 임신했다는 것을 알게 된다.
- 바람피운 상대가 다른 관계에서 임신을 하게 된다.
- 바람이 아주 오랫동안 지속되어왔음을 알게 된다.
- 상대의 지속적인 불륜을 가족들이 수년 동안 숨겨 왔음을 발견한다.
- 개인적인 이유(경제적 여력이 없어 돈 문제 때문에 상대에게 벗어날 수 없거나, 아이들이 안정적인 가정을 가질 수 있도록 원하는 것 등)로 바람피운 상대를 떠나지 않아, 쓰라린 고통과 불신과 분노로 망가진 관계에 갇혀버린다.
- 캐릭터가 파트너에게 가스라이팅을 당해 자신이 바람피우는 상대의 사랑을 받을 만하다는 것을 증명해야 한다고 생각하는 지경에 이른다.

생길 수
있는
감정

분노, 고통, 배신감, 부정, 절망, 무기력, 슬픔, 수치, 상처, 히스테리, 공포, 자기 연민, 부끄러움, 충격, 회의감, 망연자실, 아무것도 할 수 없다는 느낌, 자신이 하찮다는 느낌

생길 수
있는
내적 갈등

- 자기 확신이 흔들려 결국 상대의 바람이 자기 탓이라는 잘못된 생각에 이른다.
- 지지와 충고가 필요한데도 너무 창피해 상대의 부정을 가족과 친구들에게 털어놓지 못한다.
- 바람피운 상대를 매몰차게 차버리겠다는 마음과, 관계를 유지하고 싶다는 마음 사이에서 갈팡질팡한다.
- 바람피운 상대가 잘못되기를 바란 마음 때문에 죄책감이 든다.
- 아이들을 위해 바람피운 상대와 계속 살기로 선택하면서도 분노와 억울함을 어떻게 극복해야 할지 자신이 없다.

- 무엇을 어떻게 해야 할지 확신이 없다.
- 갑작스러운 변화(갑자기 한부모가 되어 혼자 아이를 키워야 하고, 처가나 시댁 가족이 차갑게 변하고 소통이 되지 않는 것, 다시 시작해야 하는 것)에 압도당하는 느낌이 든다.

상황을 악화시킬 수 있는 부정적인 특성

집착, 통제 성향, 냉소, 위선, 충동, 우유부단함, 불안, 상대에게 매달리는 것, 강박, 자기 파괴, 굴종, 의지박약

기본 욕구에 미치는 영향

- **자아실현 욕구** 캐릭터가 이루기 위해 노력하고 있던 의미 있는 목표나 더 높은 성취가 무엇이건 보류된다. 이 관계를 개선할 것인가 아니면 끝낼 것인가 결정하느라 에너지와 집중력을 다 빼앗기기 때문이다.
- **존중과 인정의 욕구** 자신의 파트너가 다른 사람에게 가서 친밀한 관계를 맺는다는 것을 알게 되는 일은 캐릭터의 자존감을 흔들어놓을 수 있다. 기저에 깔려 있던 근본적인 불안이 더욱 깊어지고 자존감을 더욱 잠식할 수 있다.
- **애정과 소속의 욕구** 상대가 바람을 피움으로써 캐릭터는 다른 연애 관계를 맺기 어려워질 수 있다. 다시 마음을 다칠 위험을 감수하느니 혼자 있는 편이 낫다는 결정까지 내릴 수도 있다.
- **안전 욕구** 상대의 바람이 성병이나 경제적 어려움 혹은 감정적 트라우마 같은 형태로 부작용을 초래할 경우, 캐릭터의 안전과 안정 문제가 나타날 수 있다.

대처에 도움이 되는 긍정적인 특성

분석적인 특성, 집중력, 자신감, 성숙함, 낙관적 태도, 선제적이고 적극적인 대처, 합리성과 분별력

긍정적인 결과

- 캐릭터가 스스로 더 나은 대접을 받을 가치가 있다는 것을 깨닫고 관계를

끝낼 수 있다.

- 커플이 상담을 받아 더 강력한 유대감을 형성할 수 있다.
- 상대를 떠나 새로 시작함으로써 독립심과 자신감을 키울 수 있다.
- 헌신적이고 충실한 사람과 연애를 할 수 있다.
- 동일한 고통을 겪은 타인들에게 의논 상대가 되어줄 수 있다.
- 부실한 관계를 끝낸 것이 평생의 불행과 실패로부터 구해주었다는 것을 시간이 가면서 조망할 수 있게 된다.

배우자의
비밀을 알게 되다　　　Discovering A Spouse's Secret

 일러두기　결혼 생활에서 신뢰는 매우 중요하다. 따라서 배우자가 비밀을 몰래 품고 있었다는 사실을 발견하게 되면 캐릭터는 엄청난 충격을 받을 수 있다. 인간이 서로에게 숨기는 것으로 알려진 일련의 사건과 정보들을 고려할 때 여러분의 캐릭터의 배우자가 숨길 수 있는 정보에 대한 선택지 또한 방대하다. 그중 몇 가지 가능한 사례를 소개한다.

사례
- 불륜
- 건강하지 못한 중독
- 해고
- 다른 가족의 존재
- 정체성의 측면들
- 정신병의 악화
- (연쇄살인범, 강간범, 아동학대범, 마약범죄자 혹은 인신매매상 등) 연쇄 범죄자
- (중대한 트라우마, 친부모, 병력 등) 과거의 사건
- 불치병이나 전염병
- 이례적이고 초자연적인 힘
- 조종, 잠재적 위협이 되는 가스라이팅
- (횡령, 다른 직원의 아이디어 도용, 협박 등) 직장 내 불법 행위

사소한 문제
- 걱정과 불안으로 인한 불면에 시달린다.
- 배우자와의 마찰과 갈등에 휘말린다.
- 정보를 캐내려다가 다른 사람들과의 대화가 어색해진다.
- 여태껏 몰랐다는 데서 느끼는 당혹감과 창피함을 감내해야 한다.
- 사랑하는 다른 사람들에게 상황을 설명해야 한다.
- (의사, 변호사, 사설탐정 등) 비밀을 캐러 사람들과 만나러 다니느라 일을 빼먹게 된다.

- 모든 혐의에 대해 배우자를 옹호하다 자신이 속았다는 것을 알게 된다.
- 비밀이 밝혀진 후 이웃들의 가십거리가 된다.

초래할 수 있는 심각한 결과	• 캐릭터가 비밀에 연루되어 있어 평판이 망가진다. • 결혼 생활이 이혼으로 끝난다. • 자식들에게 안 좋은 결과가 생긴다. • 비밀을 몰랐는데도 공범으로 연루된 것으로 상황이 돌아간다. • (배우자의 경제적 무책임과 청구서 미지불로 인해) 파산한다. • 공황 장애를 앓거나 우울증에 걸린다. • 심장병이나 성병 같은 심각한 신체 질환에 걸린다. • (한부모가 되어 빚은 많은데 교육도 받지 못했거나, 일을 해본 경험이 없어서 어려움에 처하는 것 등) 캐릭터가 스스로의 힘으로 다시 시작해야 하는 상황에 놓인다. • 엉뚱한 사람에게 비밀을 털어놓아 캐릭터 자신과 배우자에게 불리하게 이용당한다. • 배우자가 사라져 뒤처리를 혼자 감당해야 하는 상황에 몰린다.
생길 수 있는 감정	분노, 경악, 배신감, 혼란, 부정, 절망, 충격, 실망, 불신, 환멸, 당혹감, 감정이입, 동정, 두려움, 죄의식, 끔찍함, 수치, 상처, 어찌할 줄 모름, 무력함, 놀라움, 취약성, 근심
생길 수 있는 내적 갈등	• 배우자를 사랑하지만 그를 다시 신뢰하는 게 힘들다. • 일을 해결할 것인가 아니면 관계를 포기할 것인가 사이에서 갈등한다. • 자식과 다른 가족, 친구들에게 해야 할 말 때문에 괴롭다. • 무슨 일이 벌어지는지 몰랐다는 데서 오는 자기 의심 • 배우자가 그들의 갈등에 대해 털어놓지 않았는지, 자신이 배우자에게 필요한 것을 주지 않았던 건 아닌지 의심하게 된다. • 자신의 무지나 순진함 때문에 비밀을 알아차리지 못하고, 일을 그르친 것 같아 죄책감이 든다.

153

상황을 악화시킬 수 있는 부정적인 특성

중독 성향, 냉담함, 대결하려는 성향, 잔인함, 위선, 불합리성, 불안정, 재단하려는 성향, 상대를 지나치게 믿는 성향, 변덕

기본 욕구에 미치는 영향

- **존중과 인정의 욕구** 대부분의 캐릭터는 일어나고 있던 일을 자신이 어떻게 모를 수 있는지 스스로 탓하다가 결국 자기 의심에 빠지며 자신의 본능에 대해 불안감을 키우게 된다.
- **애정과 소속의 욕구** 자신이 배우자의 상황이나 정신 상태에 어쨌거나 기여했다고 생각하는 경우, (지나치게 요구가 많았다거나 충분한 지지를 보내지 못했다거나 하는 것 등) 캐릭터는 타인과 엮이는 것을 꺼리는 지경에 이르기까지 스스로를 의심하게 될 수 있다.
- **안전 욕구** 배우자의 비밀이 폭로되어 생기는 변화는 캐릭터의 안정과 안전에 영향을 끼칠 수 있다(이사를 해야 하거나, 경제적 안정이 약화되거나, 배우자에게 물리적 폭력을 당하거나, 아이들이 괴롭힘이나 왕따를 당하는 것 등).
- **생리적 욕구** 비밀이 노출된 것에 대한 배우자의 대응에 따라 캐릭터의 생명이 위험해질 수 있다. 가령 배우자가 폭력 성향이 있다거나, 어떤 대가를 치르더라도 비밀을 유지하고 싶어 하는 경우에 그러하다.

대처에 도움이 되는 긍정적인 특성

적응 능력, 차분함, 신중함, 감정이입과 연민, 부드러움, 예민함, 지각력, 보호하려는 태도, 창의력, 지원과 지지

> **긍정적인 결과**

- 다시는 이런 식으로 기습을 당하지 않으리라 결심한다.
- 자신의 삶을 스스로 통제하게 된다.
- 배우자에게 학대를 당한 사람들의 대변자로 나서게 된다.
- 배우자를 지지하기로 결정하고 앞에 놓인 난관을 극복해나간다.

불륜이나
부정을 들키다

One's Infidelity Being Discovered

사례

- 애인과 함께 있다 배우자나 자식에게 들킨다.
- 캐릭터와 전에 사귀었던 애인이 캐릭터의 배우자에게 연락해 부정한 관계를 알린다.
- 호텔 영수증이나 후한 선물 혹은 문자 메시지 같은 증거를 다른 주요 인물이 발견해버린다.
- 유명인사로서 불륜이 매체에 의해 폭로된다.
- 캐릭터가 배우자나 오래 함께 살던 파트너에게 성병을 옮긴 후 혹은 지나치게 많은 거짓말을 들킨 후, 죄의식에 사로잡혀 부정을 실토한다.
- 캐릭터의 배우자가 캐릭터와 불륜 상대를 현장에서 잡는다.
- 전 애인이 큰 유산을 남기는 바람에 난감한 대화를 나누거나 사실을 실토하는 상황이 초래된다.
- 배우자와는 낳을 수 없는 자식, 즉 사생아의 외모를 통해 불륜이나 부정이 발각된다.

사소한 문제

- 캐릭터가 죄질을 낮추기 위해 불륜의 세부사항을 약하게 말한다.
- 캐릭터가 거짓말을 하도 많이 해 스스로도 다 따라잡기가 힘들 정도다.
- 캐릭터가 불륜을 비밀로 유지하기 위해 자신의 부정을 발견한 사람을 설득해야 한다.
- 훨씬 더 심해진 감시를 견디며 혼외 관계를 유지하려고 노력한다.
- 수습책을 도모해도 (가령 아무 일도 아니라고 우기거나 사과하는 등) 먹히지 않는다.
- 잘못을 인정해야 하는 데서 오는 불편함과 어색함이 만만치 않다.
- 배우자에게 생각할 공간을 주기 위해 호텔이나 친구 집으로 몸을 잠시 옮겨야 한다.
- 불륜 문제를 어떻게 할지 고민하다가 결국 사실을 비밀에 부치기로

결정했고 부부는 서로 아무 일도 없었던 것처럼 행동해야 한다.

- 불륜이 공개되어 캐릭터의 배우자와 자식들이 수치에 직면한다.
- 캐릭터가 사랑하는 이들에게 자신의 행동을 설명하고 심판을 받아야 한다.
- 가족 구성원 일부나 친구들에게 회피 대상이 된다.
- 부정행위를 알게 된 친구나 가족들과 어색해진다.
- 불륜 상대와 관계를 끝냈지만 다른 자리에서 만나야 하거나 같이 일을 해야 하는 상황에 맞닥뜨린다.

초래할 수 있는 심각한 결과	
	- 캐릭터가 부정에 대한 비난에 불합리하게 반응하고 아이들이 그 파국을 목격하거나 누군가 상처를 받는다. - 악몽 같은 대인관계에 대처해야 한다. - 집에서 쫓겨난다. - 캐릭터가 외도로 성병에 걸리거나 파트너까지 성병에 감염시킨다. - 불륜을 알고 있는 아이들에게 비밀을 유지하라는 부담을 안긴다. - 부정을 발견한 사람에게 협박을 받는다. - 캐릭터의 배우자가 용서를 하지만 캐릭터에게 다시 신뢰를 주지는 않는다. - 캐릭터가 불륜을 계속하기로 선택한다. - 캐릭터가 부정 때문에 배우자나 오랜 파트너를 잃는다. - 캐릭터의 배우자가 캐릭터의 불륜 상대에게 폭력적인 복수를 하려 한다. - 아이들이 캐릭터의 불륜을 알고 캐릭터에게 반항하거나 캐릭터와의 대면을 피한다.

생길 수 있는 감정	
	불안, 초조, 우려, 수세적인 태도, 부정, 절망, 결단, 불신, 두려움, 공포, 허둥거림, 죄의식, 끔찍함, 수치, 공황, 후회, 안도감, 가책, 분노, 자기혐오, 자기 연민, 부끄러움, 충격, 망연자실

- 두 사람 다 사랑해서 둘 중에 누굴 선택해야 할지 갈등이 된다.
- 가정을 지켜야 하는 의무감이 들지만 떠나고 싶다.
- 고통을 초래해 끔찍하지만 애인과 같이 있고 싶다.
- (불륜이 어린 시절의 불행한 가정사에 영향을 받아 일어난 경우라면) 부모의 발걸음을 의도치 않게 따라간 것에 대해 죄의식이 들고 비통하다.
- 자신에게 무슨 문제가 있는지 의구심이 들고 자신은 일부일처제에서 행복하지 않은 것인지 걱정한다.
- 배우자와 가족에게 이런 일을 겪게 해 죄의식과 부끄러움에 무능하고 무기력하다.
- 발각되어 화가 나지만 비밀이 언젠가 밝혀져야 했다는 점에서는 안도감이 든다.

상황을 악화시킬 수 있는 부정적인 특성

무관심, 맞서는 경향, 통제 성향, 방어적인 태도, 일탈적 성향, 부정직함, 회피적인 태도, 적대적인 태도, 불합리한 태도, 무책임, 조종하려는 태도, 화를 내는 성향, 자기 파괴, 비협조적 태도, 폭력성, 변덕

기본 욕구에 미치는 영향

- **존중과 인정의 욕구** 불륜을 저지르면서도 자신이 잘못하고 있다고 생각하는 경우, 캐릭터는 무력하다는 느낌이 들고 자기혐오와 수치로 괴로움에 빠진다. 부정이 발각되면 캐릭터는 자신을 존경하고 좋아하던 많은 이들에게 배척을 받게 될 수도 있다.
- **애정과 소속의 욕구** 부정을 저지른 후 캐릭터는 자기 삶에서 중요한 많은 사람들에게 버려질 수도 있고 그 때문에 공동체나 주변에 지지해주는 사람들이 없는 채로 남겨질 수 있다.
- **안전 욕구** 캐릭터가 상황의 결과를 제대로 감당하지 못해 진실을 회피하려는 방법으로 약물이나 술에 빠지거나 일벌레가 될 수도 있다. 이런 병적인 대처는 시간이 갈수록 캐릭터의 문제를 더욱 악화시키고 그의 정신 및 육신의 건

강을 해칠 수 있다.

대처에 도움이 되는 긍정적인 특성

적응 능력, 차분함, 매력, 협조적 성향, 정직함, 고결함, 상상력, 열정, 끈기, 설득력, 책임

| 긍정적인 결과 |

- 더 이상 거짓말을 할 필요가 없고 이중생활을 할 필요도 없다.
- 상황을 자각하라는 신호로 받아들이고, 앞으로 더 책임감 있고 이타적으로 살기로 결심한다.
- 부부 상담에 참가하고 덕분에 결혼 생활이 더욱 견고해진다.
- 부부관계에 관한 문제를 받아들이고 해결하기 위해 노력한다.

사랑하는 상대의 마음을
아프게 해야 하다 Having to Break Someone's Heart

일러 두기 이 항목은 연애 관계에 있는 상대의 마음을 아프게 해야 하는 데서 발생하는 문제를 다룬다. 연애 관계가 아닌 사람의 마음을 아프게 하는 것과 관련된 유사 항목은 '상대를 실망시키다'(166쪽)와 '친구나 사랑하는 사람을 배신해야 하다'(212쪽) 편을 참고할 것.

사례
- 대학 진학을 앞둔 캐릭터가 고등학교 때 사귄 연인과 떨어지게 되어 연애를 끝내려 한다.
- 잘못된 이유로 약혼을 했다는 사실을 깨닫고 다가올 결혼식을 취소하려 한다.
- 끝없이 구애하는 상대에게, 아무 관심이 없다는 의사를 명확히 전하기 위해 퉁명스럽게 굴어야 한다.
- (캐릭터의 전 연인이 상대를 표적 삼아 위협을 하거나, 캐릭터가 불치병에 걸려 사랑하는 상대가 슬픈 일을 겪는 것을 원하지 않는다는 이유로) 캐릭터가 상대를 힘들게 하지 않기 위해 상대와 헤어지려 한다.
- (상처가 되는 사건 때문에) 자신이 사랑할 능력이 없고 상대는 자신보다 더 나은 사람을 만나야 한다고 생각해 관계를 끝낸다.
- 전기 공급이 안 되는 곳, 교도소, 증인 보호 프로그램처럼 상대가 따라올 수 없는 장소로 가거나 그런 상황에 처하게 되어 관계를 끊어내는 것이 상대에게 더 낫겠다고 판단한다.
- 중요한 비밀을 모르게 하기 위해 상대를 밀어내야 한다.

사소한 문제
- 소식을 전할 때 불편하고 고통스러운 대화를 감수해야 한다.
- 캐릭터의 행동을 받아들이지 못하는 친구나 가족의 지지를 잃는다.
- 결혼식에 금전적으로 기여했던 친구나 가족을 불편하게 한다.
- 결별을 오랜 시간 질질 끌게 된다.
- 같이 살던 집에서 이사를 나가야 하는 상황에서 발생하는 문제와 좌절을 감당해야 한다.

- 상대와 함께 하기로 했던 계획들을 취소해야 한다.
- 좋지 않은 소식(결별 소식)을 알리는 것을 미루면서 상황이 꼬인다.
- 상대 쪽에 있던 다른 좋은 사람들과의 소중한 우정을 잃는다.

초래할 수 있는 심각한 결과	• 상대가 폭력이나 보복으로 대응한다. • 캐릭터가 미적거리는 바람에 관계가 지속되다 끝나다를 반복해 마무리가 잘 되지 않아 이익보다 해악이 더 많다. • 결별을 당한 상대가 결별 때문에 우울증이나 정신 질환을 얻게 된다. • 자신의 결정을 후회해 시간을 되돌리고 싶어 한다. • 상대가 결별을 받아들이지 않는 바람에 더 심한 정서적 번민에 휩싸인다. 특히 캐릭터가 상대를 사랑해서 결별을 원하지 않지만, 그래야만 한다고 생각할 때 문제가 크다. • 상대와 결별하고도 계속 일을 같이 해야 하거나 아이를 양육해야 하는 데서 오는 부작용이 있다.
생길 수 있는 감정	번민, 불안, 근심, 쓰라림, 갈등, 우울, 욕망, 결단, 황폐함, 두려움, 슬픔, 죄의식, 상처, 외로움, 갈망, 공황, 안심, 내키지 않는 마음, 동정, 불확실함, 불편함, 애석함, 아쉬움
생길 수 있는 내적 갈등	• 상대가 어려운 시기를 잘 극복할 수 있도록 지원하고 싶지만 자신의 존재가 오히려 상대의 새 출발을 방해할 것만 같다. • 자신이 옳은 선택을 했다는 걸 알지만, 죄의식으로 여전히 힘든 감정을 느낀다. • 결별을 했다는 데 대한 안도감 때문에 죄의식이 든다. • 결정을 곱씹으면서 올바른 결정을 내린 것인지 의구심을 갖는다. • 죄의식이 일상생활을 영위하는 데 영향을 끼친다. • 상대가 결별 소식을 잘 받아들이지 못하는 데 대해 책임감이 든다. • 결별할 때의 대화를 곱씹으면서 일을 좀 더 잘 처리했어야 한다는 것을 깨닫는다. • 결별을 원한 게 아니었기 때문에 스스로도 마음이 많이 아프다.

상황을 악화시킬 수 있는 부정적인 특성

중독 성향, 냉담함, 비겁함, 잔인함, 오만함, 요령부득, 불통

기본 욕구에 미치는 영향

- **자아실현 욕구** 상대의 마음을 아프게 했다는 데서 오는 죄의식이 캐릭터를 황폐하게 만들어 꿈을 추구하거나 즐기기 어렵게 만들 수 있다. 결별이 짝사랑으로 이어지는 경우, 캐릭터는 상대에게 겪게 한 상처에 대해 스스로를 벌주기 위해 성취감을 느끼는 일을 능동적으로 피할 수 있다.
- **애정과 소속의 욕구** 똑같은 결별 상황으로 상대에게 상처를 주기가 두려워 새로운 연애 관계를 두려워하는 캐릭터는 내내 고립되어 불행해질 수 있다.

대처에 도움이 되는 긍정적인 특성

야심, 분석적 태도, 집중력, 결단력, 외교능력, 신중함, 효율성, 온화함, 정직함, 겸허함, 공정함, 친절, 선제적 태도를 취하는 능력, 소박함

긍정적인 결과

- 혼자만의 시간을 즐기게 되고, 보람찬 싱글라이프를 수용하게 된다.
- 상대에게 정직했던 터라 마음이 더 가볍고 자율성이 생긴 것 같다.
- 상대가 인정하지 않았던 활동을 자유롭게 할 수 있게 되어 기쁘다.
- 구애하는 사람의 원치 않는 관심으로 두려워했던 일상에서 벗어나 자유를 만끽한다.
- 자신에게 더 잘 어울리는 새로운 상대를 찾을 자유가 생겼다.
- 결별에 대해 정직하게 뜻을 밝힌 것에 대해 상대가 감사함을 느끼고 화기애애하게 상황이 마무리된다.
- 어려운 상황에서 자신이 옳은 일을 했다는 것을 안다.

상대가 노력하지 않는
어정쩡한 연애

사례

- 중요하게 생각하는 상대가 막상 결혼 생각이 없다.
- 상대가 동거할 마음이 없다.
- 다른 연애 상대가 없는데도 상대는 둘만 연애하는 독점적 관계를 맺기를 거부한다(다른 연애의 여지를 둔다).
- 결혼 계획을 세우는 것에 마음도 없는 상대와 오랜 기간 동안 연애하고 있다.
- 조금만 심각해지면 밥 먹듯이 결별을 선언하는 상대와 만났다 헤어졌다를 반복하고 있다.

**사소한
문제**

- 관계에서의 언쟁과 마찰이 있다.
- 집, 침대, 옷장과 옷 등 온갖 물건이 모두 두 세트씩 있다.
- 친구나 가족의 어색한 질문을 감당해야 한다.
- 외부 사람들의 입소문을 견뎌야 한다.
- 돈과 재산을 하나로 합치지 못해 금전적인 출혈이 발생한다.
- 파트너의 가족 주변에서 자신은 외부인 같다는 느낌을 받는다.
- 친구들이 결혼을 하거나 임신 소식을 알리면 시기심이 든다.
- 상황에 대해 누군가에게 이야기하고 싶지만 불쌍하다는 취급은 싫다.
- 관계가 어정쩡한데도 아무 대처도 하지 않는다는 이유로 가족이 상대에게 적개심을 보인다.
- 상대가 관계에 어정쩡한 것에 대해 구실을 붙여야만 한다.

**초래할 수
있는
심각한
결과**

- 캐릭터가 파트너에게 최후통첩을 보낸다.
- 파트너가 연애 관계를 끝낸다.
- 캐릭터가 자신이 바라는 헌신을 다른 곳에서 찾는다(감정적으로 상대를 속이거나 바람을 핀다).
- 경쟁 상대가 관계에 치고 들어온다.

162

- 임신 때문에 결정을 빨리 내려야 하는 상황이 되거나 관계가 위태로워진다.
- (파트너가 승진을 했지만 업무상 출장이 잦아서 함께 보내는 시간이 더욱 줄어드는 일 등) 촉매가 되는 사건이 생겨 상황을 악화시킨다.
- (부모나 나이든 가족을 돌보거나 직장 등의 이유로) 상대가 다른 도시로 이사를 가는 바람에 캐릭터에게 장거리 연애를 제안한다.
- 캐릭터가 상대에게 희망을 거는 바람에 (가령 연인을 따라 이사를 가야 해서 승진을 거절하는 등) 자신의 다른 꿈을 포기한다.
- (상대가 기혼자거나 상대의 가족이 인정하지 않는 것 등의 이유로) 상대가 자신과의 관계에 헌신하지 않는 치명적인 이유를 알게 된다.

생길 수 있는 감정	갈등, 실망, 좌절, 상처, 불안, 갈망, 방치당하는 느낌, 무력함, 체념, 자기 연민, 인정받지 못하는 느낌, 무방비라는 느낌, 아쉬움이나 애석함
생길 수 있는 내적 갈등	- 상대를 사랑하지만 헌신하지 않는 그의 일부 면모가 싫다. - 관계의 결함을 느끼지만 관계가 어정쩡한 이유가 상대의 고통스러운 과거에 있다는 것을 알고 있다. - 파트너의 두려움을 존중하고 싶고 조건 없이 상대를 사랑하고 싶지만 상대가 욕구를 충족시켜주지 못하거나 그럴 의지가 없다는 것 때문에 억울하고 화가 난다. - 어정쩡한 관계를 유지하는 것이 실수는 아닌지 불안하다. - 결혼을 해 가족을 꾸리고 싶지만 파트너도 '그러고 싶은지' 확신이 없다. - 어떤 선택을 해도 평생 후회할까 두렵다. 관계를 청산하고 평생의 사랑을 잃는 것도 두렵지만, 가령 부모가 될 꿈을 포기하면서까지 연애를 하기도 두렵다. - 남의 결혼식이나 임신 축하 파티에 가서 즐겁게 보내고 싶지만 오히려 질투심만 생긴다. - 상대의 동기가 의심스럽다. 관계에 헌신하지 않는 이유가 정말 과거의 고통 때문인지 자신의 결함이 원인인지 궁금하다. - 헌신을 요구하면 이기적이라는 생각이 든다.

- 관계에 뭔가 문제가 있다는 것을 알지만 헌신하면 문제가 개선되리라 생각한다.

상황을 악화시킬 수 있는 부정적인 특성

대립을 일삼는 성향, 불안, 질투, 죽는 소리를 하는 성향, 애정 결핍, 소유욕, 이기적인 태도, 소통 불가, 내성적인 성향, 군걱정이 많은 성향

기본 욕구에 미치는 영향

- **자아실현 욕구** 영원한 관계를 맺는 게 꿈이었던 캐릭터라면, 자신이 진정한 목적대로 살지 못한다는 느낌을 갖게 될 수 있다.
- **존중과 인정의 욕구** 헌신할 수 없는 파트너를 만나는 상황 때문에 캐릭터는 그 이유에 대해 고민하기 시작하고 자신에게 내적 결함이 있을 수 있다는 생각을 하기 시작할 수 있다.
- **애정과 소속의 욕구** 어정쩡한 관계가 초래하는 거리감 때문에 캐릭터는 자신이 충분한 사랑을 받지 못한다는 느낌, 진가를 인정받지 못한다는 느낌을 받을 수 있고, 관계에서 마찰을 야기할 수 있다.

대처에 도움이 되는 긍정적인 특성

감사하는 태도, 중심을 잃지 않는 태도, 여유, 정직함, 독립심, 친절함, 상대에게 충실한 태도, 성숙함, 인내, 관대함, 이타심

긍정적인 결과

- 관계의 개선을 기다리다 상대가 잘못된 짝이라는 것, 관계가 더 꼬이기 전에 엉킨 실타래를 끊어내야 한다는 것을 깨닫게 될 수 있다.
- 마찰이 생기는 상황 덕에 캐릭터는 관계가 어정쩡한 이유들을 탐색해보고 인간적 성장을 통해 긍정적인 삶의 변화를 이룰 수 있다.
- 관계를 끝냄으로써 '그저 충분히 좋은' 정도의 관계에 머물지 않고 더 나은 관계를 찾아 자신의 행복을 우선시할 수 있다.

- 미래에 대한 특정 비전을 놓아버리고 대신 행복과 충족감을 줄 수 있는 다른 일에 에너지를 집중할 수 있다.

상대를 실망시키다　　　　　Disappointing Someone

일러두기　　이 항목에서는 멘토나 코치와 같은 캐릭터가 존경하는 상대를 실망시키게 되는 문제를 다룬다. 또한 어린 동생이나 교회의 교구민처럼 캐릭터가 자신을 존경하는 사람을 실망시키는 문제 또한 다룬다. 이와 반대되는 시나리오상의 갈등 유형은 '믿었던 내 편이나 친구에게 배신당하거나 버림받다'(145쪽) 편을 참고할 것.

사례
- 부모가 원하는 직업과 다른 직업을 택한다.
- 멘토가 기회를 만들어준 면접이나 미팅을 완전히 망친다.
- 캐릭터가 과음하거나 약물을 복용하거나 다른 사람을 학대하는 모습을 어린 사촌이 목격한다.
- 부도덕한 행동을 했거나 둔감하고 몰상식한 언행을 저질러 코치 자리에서 쫓겨난다.
- (성직자인 캐릭터가 교회 돈을 횡령하거나 불륜에 휘말려 있음을 신도들이 알게 되는 것 등) 부도덕한 행동이 발각된다.
- 스포츠 선수인 캐릭터가 성적을 올리기 위해 스테로이드를 복용하고 있다는 것을 팬들이 알게 된다.
- 캐릭터가 자신의 지위나 권력을 이용해 다른 사람들에게 배정된 생명 관련 약물을 가로채거나 여분의 배급품을 가로챈다.
- 캐릭터가 다른 사람들을 결집시켜 팀에 참여하게 하거나 대의를 위해 싸우게 하거나 위험을 감수하게 만들어놓고 자신만 쏙 빠진다.

사소한 문제
- 소문이 돌 때 창피함과 수치를 감내해야 한다.
- 추한 가십거리가 된다.
- 멘토의 애정을 다시 받기 위해 설설 기어야 한다.
- 자신의 잘못된 행동을 만회하기 위해 지나치게 애를 쓰게 된다.
- 소셜 미디어에 일이 공개되면서 평판이 나빠진다.
- 성명을 발표하거나 사죄를 해야 하고 앞으로 더 잘하겠다고 약속해야 한다.

- 행사나 가족 모임에 초대받지 못한다.
- 타인의 영향에 예민한 어린 사촌이나 동생들의 신뢰를 잃는다.
- 상담을 받거나 감수성 훈련*에 참여하여 체면을 다시 세워야 한다.

초래할 수 있는 심각한 결과	- 평생 헌신했던 교회에서 파문당한다. - 해고를 당한다. - 장학금을 받지 못하게 되거나 부모님의 경제적 지원이 끊어진다. - 감수성이 예민한 젊은이가 캐릭터의 실책을 모방하다 심각한 곤란에 봉착한다. - 자신이 저지른 행동으로 체포당한다. - 멘토가 지지와 지원을 철회해 특권을 잃거나 기회를 잃는 결과가 초래된다. - (캐릭터가 저지른 실망스러운 행위가 불법일 경우) 소송을 당한다. - 평판에 대한 손상이 너무 심각해 필생의 목표를 포기해야 할 지경에 이른다. - 가족에게서 퇴출당한다. - 스스로 가족이나 공동체를 떠나 책임을 피한다. - 누구든 또 한 번 실망시킨다.
생길 수 있는 감정	마음의 동요, 번민, 불안, 경악, 근심, 우려, 파멸 실망, 죄의식, 후회, 가책, 자기혐오, 자기 연민, 수치, 무가치하다는 느낌
생길 수 있는 내적 갈등	- 수치심과 죄의식과 자기 의심으로 어쩔 줄을 모른다. - 당시에 달리 할 수 있었던 선택들을 생각하면서 이미 일어난 일을 곱씹는다. - 부모나 멘토가 자신을 못마땅해 한다는 것을 알게 된 후 어떤 선택

◆ **감수성 훈련**sensitivity training
자신과 타인과의 관계에 관한 감수성을 개발함으로써 자신의 내면 세계를 정확하게 인식하고 조화되도록 하며, 집단과 조직 속에서 타인과의 인간관계를 협동적이고 생산적인 것으로 발전시키는 소집단훈련.

을 하건 열의가 식어버린다.

- 누군가의 마음에 다시 들기 위해 어떤 일을 포기하는 것이 최상인지 의구심이 든다.
- 또 한 번 일을 망치는 데 대한 두려움으로 결정을 내릴 때 불안하다.
- 다른 사람들보다 더 엄격한 기준으로 평가를 받는다는 사실이 화가 나지만 그걸 보여줄(입증할) 길이 없다.
- 사람들에게 상처를 줘서 후회스럽지만 그것이 올바른 결정이었음을 안다.
- 일을 쉽게 하려고 절차를 무시한 것에 대해 가책을 느끼면서도 자신이 그렇게 할 수밖에 없도록 만든 부당한 기대 수준이나 압박에 분노가 치민다.

상황을 악화시킬 수 있는 부정적인 특성

우둔함, 불안정, 불합리성, 자신감 결여, 신경과민, 과민함, 완벽주의, 자기 파괴적인 태도, 내향적인 성향

기본 욕구에 미치는 영향

- **자아실현 욕구** 다른 사람들을 실망시키기 두려운 캐릭터는 자신을 행복하게 할 목표를 추구하지 않고 다른 사람들이 원하는 것을 기반으로 선택을 하게 된다.
- **존중과 인정의 욕구** 캐릭터가 실망시키는 사람은 누구든 캐릭터에 대한 존중을 잃을 공산이 크다. 그리고 캐릭터 자신이 누군가를 실망시켰다는 것을 인정한다면 그의 자존감 또한 떨어진다.
- **애정과 소속의 욕구** 사랑하는 친구들이나 가족을 실망시킴으로써 자신이 사랑받을 가치가 없다고 느낀 캐릭터는 뒤로 물러나 스스로를 고립시키게 된다.
- **안전 욕구** 타인을 다시는 실망시키고 싶어 하지 않는 캐릭터는 푸대접이나 학대를 받는 지경에 이르기까지 굴종하는 태도를 보일 수 있다.

고결함, 겸허함, 공정함, 성숙함, 설득력, 선제적인 행동 능력, 전문성, 책임감

긍정적인 결과

- 주도권을 쥐고 일을 바로잡음으로써 화해할 수 있게 된다.
- 타인에게 인상을 남기려고 애쓰지 않고, 자신의 꿈을 뒤쫓기로 결정한다.
- 실망스러운 행동을 고쳐 인격적으로 성숙해지겠다는 동기를 갖게 된다.
- 똑같은 실수를 되풀이하지 않기 위해 일부러 더 노력한다.
- 자신의 행동이 타인들에게 영향을 끼친다는 것을 인식하고 더 나은 영향력을 끼치기로 다짐한다.

상대를 용서할 수 없다 Being Unable to Forgive Someone

사례
- 어릴 때 자신을 버린 부모와 다시 연을 이을 마음이 없다.
- 배신한 배우자와 화해했지만 그가 다른 사람과 함께 했었다는 생각을 떨쳐버릴 수가 없다.
- 청소년기 때 경쟁자였던 형제자매와 신뢰 문제가 생겨 성인기까지 이어진다.
- 오래전에 배신했던 친구에게 원한을 품고 있다.
- 자식을 두고 편애했던 부모가 그런 일이 없었던 것처럼 구는 것을 더는 용서할 수가 없다.
- 무책임함이나 이기심으로 삶을 크게 바꿔놓은 사람을 용서할 수 없다.
- 유명한 사람에게 공격이나 학대를 당했지만, 모두가 새 출발을 할 수 있게 일을 그냥 잊어야 한다는 압박을 받고 있다.

사소한 문제
- 캐릭터가 모임이나 가족 행사 혹은 직장에서 자신을 불쾌하게 만든 사람에 대해 은근히 헐뜯으면서 긴장이 발생한다.
- 공격한 상대와의 사이에서 언쟁이 발생한다.
- (좋은 직장이나 비용을 전액 지원하는 여행 같은) 이로운 일이 자신이 용서할 수 없는 사람이 준 기회라는 사실 때문에 퇴짜를 놓는다.
- 형식적이고 시늉에 불과한 사과를 견뎌야 한다.
- 잘못을 저지른 사람이 선물이나 과장된 행동을 통해 용서를 받으려고 한다.
- 휴일 모임 때 소원해진 가족과 어색한 만남을 감당해야 한다.
- 가족이 논쟁에서 상대편을 들고 나선다.
- 캐릭터가 용서할 수 없는 사람에 대해 불평하는 것을 주변 친구들이 서서히 지겨워하게 된다.
- 동창회나 결혼식, 장례식에서 괴롭혔던 사람과 어울려야 한다.
- 괴로움에 대처하기 위해 정서적으로 힘든 상담에 참석해야 한다.

초래할 수 있는 심각한 결과	• 용서를 하고 넘어갈 수 없어 결혼이나 우정이 파국을 맞이한다.
	• 자신을 괴롭힌 사람의 연애, 직장, 가족 관계 등에 훼방을 놓아 복수하려 한다.
	• 폭력이나 죽음에 이르는 복수의 음모를 꾸민다.
	• 캐릭터가 소원해진 부모에 대한 풀리지 않은 감정으로, 자기 자식들과 유대감을 형성하는 능력에 있어서도 부정적인 영향을 받는다.
	• 신앙을 잃는다(가령 캐릭터가 믿는 종교에 있어서 '용서'는 중요한 위치를 차지하는데 캐릭터가 용서를 수용할 수 없거나 수용할 의지가 없는 상황에 있기 때문이다).
	• 가족에 대한 분노에 집착해 자식이 자신이 증오하는 가족과 관계를 맺는 것을 금지한다.
	• 의지를 발휘해 가족 관계나 전에 사랑했던 사람과의 관계를 원한에 가득 차 끊어버린다.
생길 수 있는 감정	분노, 배신감, 쓰라림, 갈등, 경멸, 의심, 죄의식, 증오, 강박, 후회, 화, 남의 불행에서 쾌감을 느끼는 것, 멸시, 수치, 인정받지 못한다는 느낌
생길 수 있는 내적 갈등	• 배신을 극복하고 싶지만 머릿속에 계속 그 일이 맴돌아 떨쳐버리기가 힘들다.
	• 자신을 괴롭힌 상대를 불행하게 만드는 데 집착하게 된다.
	• 똑같은 상처를 받지 않기 위해 미래의 관계에 벽을 친다.
	• 편집증이 생겨 악의가 전혀 없는 상황에서도 악의를 보려 한다.
	• 어린 시절의 학대 가해자에게서 유발된 불안을 성인기까지 가져간다.
	• 잘못한 사람과 과거에 공유했던 친밀함을 잃고 혼자가 된 느낌을 받는다.
	• 잘못한 사람의 인종, 국적, 성별, 종교 등이 비슷한 사람들에게 생기는 편견과 싸워야 한다.
	• 용서를 통해 미움을 끝내고 싶지만 그러려면 정의가 필요하다는 것 또한 잘 알고 있다.

상황을 악화시킬 수 있는 부정적인 특성

냉담함, 잔인함, 냉소, 방어적 태도, 유연하지 못한 태도, 조종하려는 태도, 비관주의, 반항심, 분노, 비협조적인 태도, 앙심

기본 욕구에 미치는 영향

- **자아실현 욕구** 원한을 품는 일은 엄청난 에너지가 소모되는 일이므로 캐릭터는 괴로움에 빠져 길을 잃고 건강한 목표, 성취감을 주는 목표를 향해 매진할 수 없게 된다.
- **존중과 인정의 욕구** 용서를 하고 싶지만 어렵다고 생각하는 캐릭터는 자신의 도덕성에 의구심을 품기 시작한다. 특히 옳은 일을 하라는 압력이 타인들에게서 오는 경우 더욱 그러하다.
- **애정과 소속의 욕구** 타인들의 손에서 고통을 겪은 캐릭터는 아주 작은 상처에도 과민 반응을 보이게 된다. 정상적인 위반조차 용서할 수 없는 자신을 발견하는 경우 캐릭터는 조건부의 애정밖에 줄 수 없게 된다. 이런 불구의 상태는 더 많은 관계를 파국으로 이끌고 캐릭터의 괴로움과 감정적 상처는 더욱 깊어진다.
- **안전 욕구** 타인을 용서하지 못하는 무능함은 캐릭터의 정신 건강에 심각한 손상을 입혀, 불안과 우울과 부정과 건강하지 못한 대처 메커니즘을 초래할 수 있다. 이 모든 것은 캐릭터의 정신적, 신체적 안녕에 영향을 끼친다.

대처에 도움이 되는 긍정적인 특성

협조적인 태도, 용기, 느긋함, 감정이입과 공감 능력, 관대함, 겸허함, 이상주의, 친절함, 자애로움, 돌보려는 태도, 영성

긍정적인 결과

- 캐릭터가 자신을 불행의 볼모로 삼았던 유해한 감정을 마침내 놓아버릴 수 있다.
- 용서하는 법을 배우려고 하면서 성장을 경험할 수 있다(비록 용서할 준비가 아직 안 되었거나 실제로 용서할 수 없다 하더라도).

- 자신을 다치게 한 사람을 굳이 포용하지 않고도 용서가 가능하다는 것을 깨달을 수 있다.
- 뒤돌아보지 않고 악한 사람이나 상황에서 벗어나 새 출발을 할 수 있다.

성기능 장애

사례

- 캐릭터가 발기부전으로 성관계를 하지 못한다.
- 성행위를 불가능하게 하는 병의 위험이나 부상 때문에 성관계를 하지 말아야 한다.
- (성적 학대나 폭행을 당한 경우, 공포증 등) 감정적, 정신적 이유로 성관계를 할 수가 없다.
- 약을 복용해야 하는 데서 오는 부작용 때문에 성관계를 하거나 즐길 수가 없다.
- 출산, 질병, 수술 후의 불편함이나 통증 때문에 성관계를 피한다.

사소한 문제

- 파트너가 성욕을 포르노그래피나 불륜을 통해 충족시킨다.
- 신체적, 정서적 유대가 없어 결혼 생활이 파탄 나고 이혼으로 이어진다.
- 성관계가 제한되어 있어 부부가 임신이 불가능하다.
- 성관계를 자제하라는 의사의 조언을 무시해서 부상을 당하거나, 기존 질환을 악화시키거나, 무리하다 심장발작이 일어난다.
- 캐릭터가 문제를 해결하지 못하는 데서 오는 죄의식에 압도당한다.

초래할 수 있는 심각한 결과

- 성관계를 하는 상대와 감정, 성욕, 친밀한 신체 부위에 관해 대화를 하는 데 어색함을 느낀다.
- 파트너와 성관계를 피하기 위해 거짓말을 하거나 핑계를 지어내야 한다.
- 자신의 기능 부진을 인정하거나 의논하는 일을 피하기 위해 오르가즘을 느끼는 척 연기를 한다.
- 성 문제로 처방을 받은 약물의 부작용을 감내해야 한다.
- 성욕 증강을 위해 특정 식품이나 약을 먹거나 침을 맞거나 전문가를 만나야 한다.
- 문제를 해결하기 위해 의사를 만나거나 치료에 (혼자 혹은 파트너와 같이) 참석해야 하는 게 창피하다.

- 의도는 선하지만 무지한 파트너가 '재미를 더하기 위한' 역할 놀이를 제안하는 등 효과 없는 방법으로 문제를 해결하려 한다.
- 성관계 문제 때문에 연애 관계에서 친밀함이 부족하다.
- 기저에 깔린 성관계 문제 때문에 다른 문제에 관해 사소한 언쟁이나 마찰이 벌어진다.
- 친구들이 성에 대해 터놓고 이야기할 때 창피하고 당황스럽다.
- 과거의 트라우마를 극복하려다 성관계 중에 공황 장애를 겪는다.
- 관계에서 분노나 화나 좌절감이 커진다.
- 수치스러움 때문에, 상대가 성욕을 채워줄 수 있는 다른 사람을 만날 수 있게 연애관계를 끝낸다.

생길 수 있는 감정	분노, 비통함, 짜증, 불안, 우려, 근심, 쓰라림, 혼란, 우울, 욕망, 체념, 파국, 불만, 의심, 공포, 무기력, 당황, 창피함, 공포, 좌절, 죄의식, 부족하다는 느낌, 신경과민, 열등감
생길 수 있는 내적 갈등	• 성 문제에 관해 파트너에게 정직하고 싶지만 수치심이 심하거나 거절이 두렵다. • 문제가 자신의 잘못 때문이 아니라는 것을 알지만 여전히 자신에게 결함이 있고 스스로 망가졌다는 느낌을 떨칠 수가 없다. • 파트너의 사랑을 받을 자격이 없다는 생각이 든다. • 성관계를 할 때나 친밀함을 주고받는 순간에 몸과 마음을 온전히 쏟으면서 여유를 찾고 싶지만 잘 되지 않는다. • 데이트를 하다 보면 결국 성관계를 해야 하고 그것이 문제가 될 것이란 생각 때문에 데이트가 힘들다. • 성관계를 하지 못해 성적으로 늘 좌절된 상태다. • 배우자의 욕구를 충족시키지 못해 죄책감이 든다.

상황을 악화시킬 수 있는 부정적인 특성

냉소, 회피, 짜증, 불안정, 예민함, 참견하는 성향, 과민함, 완벽주의, 비관, 분노, 자기 파괴적인 태도, 불통, 군걱정

기본 욕구에 미치는 영향

- **존중과 인정의 욕구** 성 불능인 캐릭터는 성관계가 어려운 문제를 약점이나 실패로 인식하면서 자신감과 자존감이 고갈될 수 있다.
- **애정과 소속의 욕구** 이해라는 깊은 유대감이 없거나 신체적 접촉이 오래 없는 경우, 연애 관계에 피해가 올 수 있고 좌절과 분노를 발생시킬 수 있다.
- **생리적 욕구** 성관계의 결과가 캐릭터에게 매우 중요한 상황인데(가령 혈통을 이어가거나, 사라져가는 중요한 마법의 능력을 이어가야 하는 경우 등) 성관계가 불가능한 경우, 생리적 욕구도 영향을 받게 된다.

대처에 도움이 되는 긍정적인 특성

다정함, 분석적인 성향, 감사하는 성향, 자신감, 협조적인 태도, 여유, 정직함, 친절함, 보살핌, 끈기와 인내, 창의성, 자유로움, 이타심

긍정적인 결과

- 캐릭터가 자신과 파트너를 충족시키는 대안을 찾거나 개선책을 찾아낸다.
- 배우자와 정직하게 개방적으로 대화를 나누고 그 결과 친밀성이 증가한다.
- 의료적 해결책을 찾아 신체의 건강과 무관한 문제를 찾아내 서서히 치료해 나간다.
- 캐릭터가 치료를 통해 과거에 해결되지 않은 상처를 인식하고 직면하여 기능을 회복한다.
- 커플이 신체적 친밀함이 부족한 것을 보완하고자 정서적 친밀감을 높이기 위해 노력한다.
- 성관계 문제에 대한 도움을 구하고 치료법을 찾아낸다.

소원해진 친척이
다시 나타나다

<div style="text-align:right">

**The Reappearance of
An Estranged Relative**

</div>

사례

- 소원했던 부모가 집에 연락도, 예고도 없이 나타난다.
- 수년 전에 연락을 끊었던 사촌이 도움을 청하러 다시 나타난다.
- 소원해진 부모가 손자를 만나러 병원에 나타난다.
- 수 년 동안 연락하려는 노력을 전혀 하지 않았던 형제자매가 돈을 달라고 청한다.
- 결혼식에 오지 못하게 했던 친척이 어찌 된 일인지 결혼식에 나타난다.
- 사랑하는 사람의 장례식이나 경야◆나 유언장 낭독 때 불화하고 있던 친척들이 나타난다.
- 통제 불능의 중독에 빠진 자식이 곤경에 빠지자 집으로 다시 돌아온다.
- 불치병에 걸린 친척이 말년에 캐릭터에게 용서를 구하러 나타난다.

**사소한
문제**

- 분노로 경솔해져 돌이킬 수 없는 말을 내뱉는다.
- 창피하다. 특히 상대가 술에 취해 있거나 남들 앞에서 부적절한 행동을 하는 경우 더욱 그러하다.
- 죽은 사람이라고 말해왔는데 이제 와 사실은 그렇지 않다고 다시 설명해야 하는 것과 같은 불편한 질문에 하나하나 해명을 해야 한다.
- 그 사람의 품행이 나빠 자신마저 타인들의 존경을 잃게 된다.
- 사랑하는 사람이 해로운 사람에게 노출된다.
- 친척이 캐릭터의 파트너와 자식에게 호의를 베풀면서 원하는 걸 얻어내려 한다.

◆ **경야**經夜
 죽은 사람을 장사 지내기 전에 가까운 친척이나 친구들이 관 옆에서 밤을 새워 지키는 일.

<table>
<tr>
<td>초래할 수
있는
심각한
결과</td>
<td>

- 갑자기 나타난 그 사람이 많이 변했다고 생각했는데 사실은 깜빡 속은 것이었고 그대로라는 것을 다시 알게 된다.
- 캐릭터의 아이가 다시 나타난 할아버지나 할머니와 친해졌는데 그들이 다시 떠나면서 결국 버려진다.
- 캐릭터가 어렵게 얻은 존경이 가스라이팅 때문에 무너진다.
- 캐릭터가 어렵게 떨쳐낸 나쁜 습관에 도로 빠져든다.
- 분노가 폭력으로 비화되어 경찰이 출동한다.
- 가족 간의 예기치 않은 만남 때문에 결혼식 피로연이나 졸업식 같은 중요한 행사가 엉망이 된다.
- 소원했던 상대가 나타난 뒤로, 돈이나 가치 있는 물건이 없어졌다는 것을 알게 된다.
- 소원했던 사람의 등장으로 다시 반목이 생겨나고 친척들이 둘로 갈라진다.
- 소원했던 가족 구성원이 캐릭터의 결혼 문제에 있어 마찰을 유발한다.
- 소원했던 상대의 등장으로 캐릭터의 과거를 사람들이 알게 된다.

</td>
</tr>
<tr>
<td>생길 수
있는
감정</td>
<td>분노, 경악, 배신감, 쓰라림, 확신, 갈등, 혼란, 경멸, 방어적 태도, 환멸, 공포, 수치, 허둥지둥, 좌절, 죄의식, 미움, 희망, 상처, 갈망, 후회, 충격, 회의적 태도, 의심</td>
</tr>
<tr>
<td>생길 수
있는
내적 갈등</td>
<td>

- 상황을 받아들이고 싶으면서도 또 싫다.
- 다른 사람을 대할 때 자신의 추한 면이 다른 면보다 크게 드러나지 않게 애를 쓰느라 힘들다.
- 상황을 개선하고 싶지만 불가능하다는 것을 안다.
- 사랑하는 이들에게 균열에 대한 진실을 말하고 싶지만 상처의 원인을 다시 건드리고 싶지 않다.
- 캐릭터가 소원해진 사람과 공통으로 갖고 있는 성질들을 불안하게 생각한다.
- 캐릭터가 자신의 기억을 의심한다(특히 가스라이팅이 원인일 경우).
- 소원해진 사람이 돌아온 바람에 무방비 상태로 노출된 느낌이 들

</td>
</tr>
</table>

고 다른 사람이 그걸 목격하게 되서 창피하다.
- 희망을 느끼면서도 결국 다시 상처를 받을 게 분명하기 때문에 희망을 갖는 자신에게 화가 난다.

상황을 악화시킬 수 있는 부정적인 특성

중독 성향, 냉담함, 맞서는 성향, 망각, 위선, 애정에 굶주린 상태, 굴종하는 태도, 소심함, 폭력성, 의지박약

기본 욕구에 미치는 영향

- **자아실현 욕구** 다시 나타난 친척이 캐릭터가 떨쳐버리려 애썼던 과거를 들추는 상황인 경우, 캐릭터는 그 일을 계기로 자신감과 정체성을 잃고 다시 살아난 과거의 트라우마에 갇혀 오도 가도 못하게 된다.
- **존중과 인정의 욕구** 캐릭터가 잊으려 애썼던 학대자가 나타나는 경우(특히 돌보던 사람이나 부모가 학대자일 때), 낮은 자존감과 부족하다는 느낌이 되살아날 수 있다.
- **애정과 소속의 욕구** 관계가 소원해졌다는 것은 그 사람이 한때는 캐릭터의 신뢰를 받을 만큼 캐릭터와 가까웠다는 뜻이다. 캐릭터의 인생에서 중요했던 사람이 돌아오는 사건은 가졌던 것을 다시 모조리 잃어버리고마는 느낌을 갖게 함으로써 캐릭터에게 공허감을 경험하게 한다. 고려해야 할 또 다른 시나리오가 있다면, 다음과 같은 것들이 있다. 가령 돌아온 사람이 음흉한 심보로 캐릭터와 캐릭터가 사랑하는 사람이 대적하도록 만든다거나, 용서를 구하려 한다거나 아니면 더 부도덕한 이유를 숨기고 사랑하는 사람들의 삶에 다시 들어가려고 시도할 수 있다. 어떤 식이건 캐릭터와 캐릭터가 사랑하는 사람들 사이에 이런 사람이 끼게 되는 일은 캐릭터가 맺고 있던 기존 관계에 마찰을 일으킬 수 있다.
- **안전 욕구** 돌아온 친척이 곤란을 함께 몰고 오는 경우, 캐릭터와 캐릭터가 사랑하는 사람들은 거기에 연루되어 위험에 처할 수 있다. 혹은 돌아온 사람이 캐릭터를 물주로 삼을 경우 캐릭터의 재정 상태가 악화될 수 있다.

대처에 도움이 되는 긍정적인 특성

경계심, 차분함, 집중력, 관찰력, 선제적인 행동, 보호하려는 태도, 분별력, 슬기
로움

| 긍정적인 결과 |

- 오랫동안 잃었던 친척을 용서하고 그와 화해할 수 있게 된다.
- 소원했던 사람과의 만남을 통해 관계를 매듭짓고 새 출발을 할 수 있게 된다.
- 소원했던 사람만이 줄 수 있는 병력病歷 등의 중요한 정보에 접근할 수 있게
 된다.
- 소원했던 친척과 형식적으로 관계를 맺은 다음, 그의 행동과 동기에 대한
 증거를 얻어 법원에 기소하려 한다.
- 가까운 이들 중 그(캐릭터와 소원했던 사람)의 편을 들었던 사람이 본색을 드
 러내며 진실을 알게 된다.

연애가 방해를 받다　　　　A Romance Being Stymied

 일러두기
연애 관계를 방해하는 장애물과 원인은 무궁무진하다. 이 항목에서는 통제할 수 있는 범위 밖에서 연애에 영향을 끼치는 방해요인만 다룬다.

사례
- 서로 종교가 다른 커플이 주변인들에 의해 방해를 받는다.
- 십대의 연인들이 부모의 반대로 관계를 이어갈 수 없다.
- 부유한 가족이 가난한 연인과의 교제를 허락하지 않는다.
- 서로 반목하는 가정의 아이들이 연애를 이어가려 애쓴다.
- 귀족이나 왕가의 구성원이 캐릭터와 상대가 서로 계급이 맞지 않는다는 이유로 연애를 좌절시킨다.
- 캐릭터가 아끼는 주위 사람들에 의해 건강하지 못하거나 해로운 연애를 저지당한다.
- (인종, 성 정체성 등의) 뿌리 깊은 편견이 있는 부모가 연애를 금지한다.

사소한 문제
- 사람들의 눈을 피해 몰래 만나야 한다.
- 연애 상대의 가족, 문화 혹은 종교 때문에 가족과 갈등을 빚게 된다.
- 가족 구성원들과 갈등 관계에 놓인다.
- 거짓말을 해야 하거나 비밀을 지켜야 하는 상황에 처한다.
- 연애 사실을 가족에게 알릴 경우 어떤 가족을 믿을 수 있을지 모르는 상황이다.
- 커플은 서로 소통할 수 있도록 창의적인 방안을 생각해내야 한다 (가령 암호로 편지를 보내거나 대포 폰을 사용하는 일 따위).
- 가족 간의 긴장이 연애 관계에까지 번져 마찰과 갈등을 유발한다.
- 캐릭터가 연애 상대의 가족으로부터 '허락을 받으려면 변화해야 한다'는 요구를 받는다.
- 가족의 바람을 존중하거나 의무에 충실해야 한다는 말을 아끼는 주변 사람들에게 들을 경우 캐릭터는 죄책감을 느낀다.

초래할 수 있는 심각한 결과	• 연애를 지속하기 위해 자기 삶에서 가족을 버리기로 선택한다. • 국가원수가 전통에 따르지 않는 결혼을 하는 경우 국가의 안정을 해치거나 국가 간 폭력사태를 불러일으키거나 심지어 전쟁을 초래하기도 한다. • 둘 사이의 연애가 인정받지 못한다는 이유로 커플 당사자의 아이들까지 가족이나 종교집단에서 거부당한다. • 연애를 끝내기를 거부하는 바람에 가족의 재정 지원이 끊긴다거나 아예 가족에게서 퇴출당한다. • 캐릭터가 연애 상대와 함께하기 위해 자신의 종교를 버린다. • 요란한 갈등을 피하기 위해 상대와 함께 달아난다(소식이 전해지면서 새로운 가족 간의 갈등을 초래한다). • 연애 관계가 좋지 않게 끝나 양 당사자 간에 깊은 정서적 상처를 남긴다. • 연애 당사자 둘 중 하나 혹은 둘 다 함께 한 결과로 처벌을 받거나 감방에 간힌다. • 결혼이나 임신을 가족이나 당국에 숨겨야만 하는 상황에 처한다. • 반목하는 두 가문 사이의 불화로 폭력사태나 심지어 사망까지 초래된다. • 다른 사람을 사랑하는데 가문이 선택한 사람과 결혼할 수밖에 없는 상황이 된다. • 필생의 동반자로 선택한 사람 때문에 문화나 종교로부터 퇴출당한다. • 연애 상대가 가족의 압력에 굴복해 관계를 끝낸다.
생길 수 있는 감정	분노, 번뇌, 불안, 배신감, 쓰라림, 방어적인 태도, 결단, 대대적인 손상, 두려움, 위협감, 고독, 후회, 경멸감
생길 수 있는 내적 갈등	• 연애가 다른 사람들의 감시 대상이 되는 상황에서 몹시 괴로움을 느낀다. • 그 정도 대가를 치를 만큼 지금의 연애가 가치가 있는지 의심을 하는 순간이 온다.

182

- 연애 상대의 가족을 향한 부정적인 감정이 상대를 대할 때도 영향을 끼치게 된다.
- 상대 가족에게 받아들여지기를 갈망하지만, 가족의 의혹으로 상황을 바꿀 수 있는 능력이 방해받는다(가령 인종이나 종교나 계급 따위).
- 일생의 사랑과 행복한 미래를 도모할 희망을 잃는다.
- '일을 더 쉽게 만들기 위해' 연애를 포기하라는 요청에 화가 나지만 또 한편으로는 사람들이 자신을 받아주었으면 하고 바란다.
- 가족의 편견과 선입견과 통제 문제가 드러나면서 캐릭터가 그간 가족에 대해 갖고 있었던 애정이 약화된다.

상황을 악화시킬 수 있는 부정적인 특성

상대에 대한 탐닉, 충동적 성향, 감정표현의 억제, 과장되거나 극단적인 행동, 소유욕, 반항심, 자기 파괴적인 태도, 불통, 원한

기본 욕구에 미치는 영향

- **자아실현의 욕구** 좌절된 연애의 핵심에는 억압이 있다. 캐릭터가 누구와 함께 시간을 보낼지 선택할 자유가 없는 경우, 충족감을 얻지 못할 수 있다.
- **존중과 인정의 욕구** 연애 상대를 택할 때 끊임없이 비판을 받는 캐릭터는 자신의 판단과 본능을 의심하기 시작할 수 있다.
- **애정과 소속의 욕구** 사랑하는 사람이나 가족으로부터 억지로 떨어져야 하는 경우, 캐릭터의 소속감이 영향을 받을 수 있다.
- **안전 욕구** 캐릭터가 가족의 소망을 저버리고 상대를 선택하는 경우 가족의 지원이 끊어지면 금전적 어려움이 닥칠 수 있다.
- **생리적 욕구** 상대를 잘못 선택하면 수감이나 사형으로 처벌하는 사회의 경우, 캐릭터는 연애를 계속하다 끔찍한 결과를 맞이할 수 있다.

애정, 용기, 신중함, 중심을 잡는 태도, 열정, 인내, 끈기, 설득하려는 태도, 보호하려는 태도

긍정적인 결과

- 커플은 결합에 대한 저항을 극복한 후 유대가 더욱 돈독해진다.
- 캐릭터가 연애 상대의 종교를 받아들인 후 엄청난 충족감을 경험할 수 있다.
- 캐릭터가 자신의 진정한 욕망을 추구함으로써 주변 친구들에게 좋은 영향을 끼친다.
- 연애가 깨진 후 캐릭터는 자신이 아끼는 사람들이 옳았고 연애 상대는 자신에게 어울리지 않았다는 것을 깨달을 수 있다.
- 연애를 반대하던 사람들이 자신들이 틀렸다는 것을 깨닫고 편견을 버리는 쪽을 선택할 수 있다.
- 파트너에게 버려진 뒤 자유를 되찾아 다른 무엇보다 사랑과 연애 상대에 대한 신의를 중시하는 사람을 찾을 수 있게 된다.

연애에 경쟁자가
등장하다

사례

- 연애 상대의 옛 연인이 나타나 관계를 재개하고 싶어 한다.
- 새로운 누군가가 캐릭터의 연애 상대에 대한 욕망을 표현한다.
- '그냥 친구'였던 상대에게 연인이 생기면서 그를 연인으로 원하게 된다.
- 경쟁자가 캐릭터에게 상처를 주기 위해 연애 상대를 가로채려 한다.
- 연애 상대가 캐릭터와 독점 연애에 동의하지 않는다.

**사소한
문제**

- 경쟁자를 한 수 앞설 방안을 찾아야 한다.
- 경쟁자에게 져서 특별한 행사에 연인 없이 혼자 가야 한다.
- 신경이 분산되어 직장이나 학교에서 곤란한 문제가 생긴다.
- 연애 상대에게 주목을 받기 위해 두 배로 노력해야 한다.
- 친구들에게 놀림감이 되거나 연민의 대상이 된다.
- 근심과 불안에 시간을 빼앗긴다.
- 질투심으로 상대와 언쟁을 일으킨다.
- (자신의 감정을 연애 상대에게 알리지 않았을 경우) 더 노력하거나 발 벗고 나서는 게 불편하고 괴롭다.

**초래할 수
있는
심각한
결과**

- 질투가 심해져 결별로 이어진다.
- 연애 상대가 경쟁자와 있는 모습을 몰래 살피다 들킨다.
- 강박감에 시달리다 상대가 결국 경쟁자에게 향하는 결과를 낳는다.
- 연애 상대에게 선택을 강요해서 결국 상대를 잃는다.
- 상대의 애정을 사려고 애쓰다 오히려 관심을 잃는다.
- 다른 사람에게 관심 있는 척하다 오히려 역풍을 맞는다.
- 경쟁자와 언쟁을 벌이다 연애 상대가 캐릭터와 경쟁자 모두 거절한다.
- (공개구혼을 하다 거절당하는 등) 절박한 심정에 사로잡힌 나머지 본의 아니게 창피한 짓만 하게 된다.

- (외모, 체중 감량, 건강에 해로운 방식으로 몸을 키우거나 특정한 사회적 지위를 얻으려 무리를 하는 등) 연애 상대의 애정을 얻으려 경쟁에 돌입하다 무리한다.
- 포기한 다음 후회하며 산다.
- (짝사랑으로 인한 좌절감 등) 결별 후 감정의 상처만 새로 생긴다.

생길 수 있는 감정	예감, 불안, 패배감, 우울, 욕망, 절망, 절박함, 결심, 실망, 의심, 시기, 희망, 수치심, 상처, 부족하다는 느낌, 불안정감, 위협감, 질투, 외로움, 갈망, 사랑, 강박, 자기 연민
생길 수 있는 내적 갈등	• 불안정한 느낌 때문에 상대의 애정을 더욱 구걸하게 되고 그러다 자기혐오에 빠진다. • 상대의 우유부단함 때문에 번민한다. • '상대에게 충분한 상대가 못되는 것 같다'는 느낌뿐 아니라 그렇게 느끼게 만든 상황이 화가 난다. • 경쟁 상대가 정말 좋은 사람이기 때문에 그를 향해 느끼는 분노가 수치스럽다. • 연애 상대에 대한 신뢰 문제로 갈등한다. • 경쟁자에 대한 부정적인 이야기를 주변에 하고 싶은데 심술궂거나 질투를 한다는 평가를 받고 싶지는 않다. • 앞서기 위해 윤리적 선을 넘고 싶은 유혹이 든다. • 경쟁 상황을 벗어나 자유롭고 싶지만 연애 상대를 놓아주기에는 애정이 너무 크다. • 무엇이 중요한지를 놓고 혼란에 빠진다. 연애 상대를 얻고 싶은 것인지 경쟁 상대를 이기고 싶은 것인지 헷갈린다.

상황을 악화시킬 수 있는 부정적인 특성

심술궂은 행동이나 태도, 유치함, 대립을 일삼는 성향, 상대를 통제 성향, 부정직함, 어리석음, 충동, 불안, 과장된 태도, 상대의 애정을 구걸하는 태도, 꼬치꼬치 캐묻고 참견하는 행동, 강박, 편집증, 소유욕, 가식, 지나치게 밀어붙이는 경향,

무모함, 의심, 불평과 투덜거림

기본 욕구에 미치는 영향

- **존중과 인정의 욕구** 경쟁자에 대해 알게 되면서 캐릭터의 자존감에 문제가 생길 수 있다. 누군가와 비교를 하면서 자신감이 흔들리고 불안이 노출되고 감정 상태가 아수라장이 될 수 있다. 이로 인해 캐릭터는 변덕스러운 행동을 하게 되어, 평상시 같으면 하지 않을 법한 행동을 하게 되고 창피함과 수치심을 느끼며 후회하게 된다.
- **애정과 소속의 욕구** 경쟁자의 등장은 기존 관계의 기초를 흔들어놓을 수 있다. 이는 연애 상대의 반응에 달려 있다. 캐릭터의 연애 상대가 애인을 바꿀 수도 있다고 생각할 경우, 실제로 그런 일이 벌어질 수 있다. 자신의 감정을 상대에게 알리지 않아서 그를 잃게 되는 경우, 캐릭터는 스스로 건전하지 못하거나 거짓인 것들을 믿게 되어 미래의 연애를 시작하는 데 더욱 어려움을 겪게 될 수 있다.
- **안전 욕구** 강박적일수록 연애 상대의 마음을 얻으려 어디까지 해야 하는지 가늠하지 못해 저축한 돈을 다 날릴 수도 있다. 그렇게 되면 캐릭터는 과도한 지출로 재정적 압박에 시달릴 수 있다.

대처에 도움이 되는 긍정적인 특성

애정, 매력, 창의력, 가벼운 시시덕거림, 유머, 여유, 친절함, 신의, 열정, 인내, 민감함, 끈기, 설득하는 태도, 장난기, 관능, 감상성, 엉뚱함과 기발함

긍정적인 결과

- 새로운 경쟁자가 연애 상대에게 오히려 캐릭터의 가치를 높이 평가하게 만들고 귀하게 여기도록 만들 수 있다.
- 지금의 연애 관계가 진정 싸워서 지켜야 할 만한 가치가 있는 것인지 성찰하게 되는 계기가 된다.
- 캐릭터가 자신을 막고 있던 정신적 장애물을 돌파할 힘을 마침내 발견해 연애 상대에게 진심을 고백하게 될 수 있다.

- 캐릭터가 자신의 장점을 찾는 걸 어려워하고 있을 경우, 경쟁 상대와 자신을 비교하면서 상대의 부족함을 발견하게 되면 그로써 자신의 가치를 명확히 알게 될 수 있다.

연애하고 싶은 상대에게 거절당하다

사례

- 낯선 상대나 지인에게 데이트 신청을 했다 거절당한다.
- 데이트 신청을 했다가 상대에게 '친구로 지내자'는 선긋기를 당한다.
- 데이트 신청을 할 계획을 세웠다가 상대가 관심이 없다는 것을 알게 된다(문자나 이메일 메시지를 중간에 보았거나 상대의 대화를 우연히 듣게 되는 일을 통해).
- (직장 동료, 절친한 친구의 옛 연인 등) 데이트하면 안 된다는 걸 빤히 알고 있는 상대에게 데이트를 신청했다가 결국 퇴짜를 맞는다.

**사소한
문제**

- 어색하게 반응하는 행동 때문에 창피한 상황이 악화된다.
- 상대를 (직장이나 학교나 교회나 동네 등에서) 계속 만나야 한다.
- 다른 누구에게도 데이트 신청을 하기가 꺼려진다.
- 데이트가 어떻게 되었는지에 관해 묻는 친구들에게 대답을 해줘야 한다.
- (거절이 공개적인 자리에서 혹은 온라인상에서 발생하면) 공개 망신을 당한다.
- 만남에 대한 거짓말을 했다가 (가령 만나지 않았다는 식으로 거짓말을 한다든지) 발각당한다.
- 상대에 대해 폄하하는 말을 다른 사람들에게 했는데 그 말이 상대의 귀에 들어간다.
- 거절의 상처를 치유하느라 친구와의 시간, 다른 연애 기회를 놓친다.
- 거절당하는 모습을 경쟁자나 적이 목격한다.

**초래할 수
있는
심각한
결과**

- 모든 미래가 산산조각난다(거절당한 상대를 너무 사랑하기 때문에).
- 자신을 좋아해주는 사람 혹은 그냥 아무나 옆에 있는 사람과 건강하지 못한 연애에 돌입한다.
- 상대에게 거절당한 것이 도화선이 되어 회복하던 중에 다시 중독

189

에 빠진다.

- 거절당한 후 기분 전환을 하기 위해 멍청한 짓을 저지른다(싸움을 벌이거나 하룻밤 상대를 구하는 등).
- (여러 번 거절당한 끝에) 연애는 영원히 하지 않겠다고 맹세하고 혼자가 된다.
- 상대의 거절을 진지하게 받아들이지 않고 상대를 계속 따라다니면서 스토킹을 하거나 위협한다.
- 거절한 상대의 질투심을 유발하기 위해 상대의 친구에게 추파를 던진다.
- (거절이 좋지 않게 끝났을 경우) 가십거리가 된다.
- 거절당한 후 데이트를 신청할 때 지나치게 신중을 기하다 기회를 놓친다.
- 거절당한 원인을 면밀히 검토하지 않으려고 함으로써 미래에는 피할 수 있는 문제점을 놓친다.

| 생길 수 있는 감정 | 우울, 투지, 실망, 무기력, 창피함, 허둥거림, 상처, 무능하다는 느낌, 불안정, 갈망, 슬픔, 자기 연민 |

생길 수 있는 내적 갈등

- 불안정한 느낌과 자기 의심으로 번민한다.
- 거절에 지나치게 의미를 부여해 스스로 우울해진다.
- (거절이 반복되는 경우) 거절의 두려움이 커진다.
- 데이트 신청을 거절당한 적이 없었다가 처음 거절을 당한 후 상처 난 자존심을 붙들고 씨름한다.
- 자신을 남들과 비교하고 남들보다 못하다고 생각하며 좌절한다.
- 자신에 관해 부정적으로 이야기를 하고 그 탓에 자존감이 더욱 낮아진다('넌 정말 바보야.', '넌 그 여자의 상대가 되려면 한참 멀었어.', '아무도 너 따위와는 함께 있고 싶어 하지 않아' 등).
- 친구로 남고 싶은지 아니면 포기하고 다른 연애 상대를 찾을지 결정하는 것이 힘들다.
- 상대의 사인을 제대로 읽을 수 있을 거라 생각했다가 거절을 당하자 자신의 본능에 의구심을 품게 된다.

- 짝사랑에 빠져 다른 연애를 할 수 없는 상태가 된다.

상황을 악화시킬 수 있는 부정적인 특성

집착, 통제 성향, 적대감, 불안감, 남성적인 면을 과시, 순교자인 양하는 태도, 소유욕, 자기 파괴적인 태도, 변덕

기본 욕구에 미치는 영향

- **존중과 인정의 욕구** 연애를 거절당하는 경우 캐릭터는 항상 '내가 뭘 한 거지?', '내게 어떤 문제가 있을까?'와 같이 자신에게 무슨 문제가 있는지 알아내려 자기 분석에 돌입한다. 여러 번의 거절(혹은 중요한 한 번의 거절)은 자존감을 쉽게 해치고 불안감을 초래한다.
- **애정과 소속의 욕구** 거절은 고통스럽다. 너무 많은 거절의 경험은 차라리 혼자 있는 편이 낫겠다는 생각을 하게 만들고, 결국 캐릭터는 불행하고 외롭다는 느낌에 사로잡힌다. 캐릭터가 거절이나 버림을 받아 감정적 상처를 겪을 경우 특히 그러하다.

대처에 도움이 되는 긍정적인 특성

과감함, 매력, 자신감, 여유, 유머, 성숙함, 낙관적인 태도, 끈기, 유희적인 태도, 얽매이지 않는 자유로움

긍정적인 결과

- 상대가 관심 없다는 것을 안 후 깨끗이 포기하고 다른 상대를 찾아본다.
- 자신의 구애 기술의 실수를 인정하고 다음번에는 방법을 개선한다.
- 상대가 자신에게 어울리지 않는다는 것을 알고 괜찮아진다.
- 자신에게 연애 상대가 없다는 것을 인정하고 거기서 오는 장점을 십분 이해한다.
- 거절의 패턴을 인식해 자신이 다른 사람에게 연애를 청할 때 (가령 자신과 잘 맞는지 여부를 따지는 것보다 외모에 더 집중하는 것과 같은) 잘못된 이유로

접근한다는 것을 깨닫는 데 도움을 얻는다.

- 처음 당한 거절이 생각한 것만큼 끔찍하지 않다는 것을 깨닫고 좀 더 쉽게 거절의 위험을 감수하면서 연애를 시도하게 된다.
- 다른 사람에게 불필요하게 상처를 주지 않기 위해 거절할 때 더 조심하기로 마음먹는다.

연인이
다른 사람을 사귀다

A Love Interest taking up
with Someone Else

사례
- 애인이 이별을 원하고, 전에 사귀었던 애인과 다시 만나려 한다.
- 온라인 어플리케이션에서 만난 상대가 다른 사람을 만났다는 이유로 데이트를 취소한다.
- 캐릭터가 관심 있는 상대가 캐릭터를 이용해 캐릭터의 친구나 룸메이트, 형제자매와 가까워지려 한다.
- 데이트 상대와 파티나 다른 모임에 갔는데 상대가 다른 사람과 나가버린다.
- 다른 사람과 데이트를 시작한 직장 동료에게 좋아하는 마음을 키워가고 있다.
- 오랫동안 좋아했던 사람이 다른 연애를 시작했다.
- 장거리 연애를 했던 연인이 현재 사는 곳에서 새 사람을 만나기 위해 관계를 청산하려 한다.
- 서로 끌리는데 행동이 너무 늦어 상대가 다른 사람을 만나러 떠나간다.

**사소한
문제**
- 관심 있는 상대와 우연히 마주치는 어색한 순간들을 견뎌야 한다.
- 상대의 집에 남은 물건을 갖고 와야 한다.
- 예약이나 극장표나 여행 계획을 취소해야 한다.
- 사람들에게 무슨 일이 벌어졌는지 설명해야 하는 게 당혹스럽다.
- 소셜 미디어에 상태명을 '싱글'이라고 고친 뒤 주변 사람에게 불쌍한 취급을 받는다.
- 행사에 갈 때 혼자 가야 한다.
- 데이트 세계에서 새로 시작해야 한다.
- 커플 사이에 낀 '불청객'이 되어야 한다.
- 우연한 만남이나 언쟁을 최소화하기 위해 활동이나 만남을 신중하게 선택해야 한다.

초래할 수 있는 심각한 결과	• 자신을 떠난 연인이나 그의 열렬한 연애를 질투의 시선으로 바라 봐야 한다. • 연인을 빼앗아간 사람이 자신의 친구였다는 사실을 알게 된다. • 예상치 못한 임신을 했다. • 강박에 사로잡혀 상대와 그의 새 연인을 스토킹한다. • 떠나간 연인이 성병을 옮겼음을 알게 된다. • 관계를 청산하는 것이 불가능해 의미 있는 새로운 연애 기회를 날 린다. • 떠나간 연인과의 관계를 복원할 생각으로 자신에게 구애하는 모 든 상대에게 불가능한 기준을 들이댄다. • 데이트를 완전히 끊어버린다.
생길 수 있는 감정	분노, 고뇌, 짜증, 배신감, 쓰디쓴 비애감, 혼란, 절망, 대대적인 손상, 실망, 환멸, 무력함, 당혹감, 시기, 상처, 무능하다는 느낌, 불안, 질투, 외로움, 갈망, 강박, 분노, 체념, 방어적인 태도, 우울함, 절망, 대대적 인 손상, 비애감, 상처, 불안정, 질투, 어이없다는 느낌, 인정받지 못한 다는 느낌
생길 수 있는 내적 갈등	• 관계를 완전히 잃고 싶지 않아 친구로 남아있고 싶으면서도 버려 졌다는 생각으로 분노가 사라지지 않는다. • 연애의 실패를 자신의 잘못이라고 느껴 결함 때문에 자신이 연애 상대로서 부적절할까 봐 걱정한다. • 떠나간 연인을 위해서라도 행복해지고 싶지만 실제로는 질투만 느끼고 상처를 받는 상태이다. • 새 사람과 데이트를 하려고 노력하지만 전 연인을 향한 감정을 떨 쳐버릴 수 없다. • 떠나간 연인이 만나는 새로운 상대와 자신을 비교하고 자신이 그 보다 못났다고 여긴다. • 연애 실패의 징후를 놓친 것, 가령 충분히 성실하지 못했다거나 행 동이 너무 굼떴다거나 하는 이유 등으로 자신을 자책한다.

상황을 악화시킬 수 있는 부정적인 특성

심술궂음, 유치함, 자만심, 통제 성향, 불안정, 죽는 소리를 하는 성향, 소유욕, 자기 파괴적인 태도, 원한, 변덕

기본 욕구에 미치는 영향

- **자아실현 욕구** 잃어버린 연인과 미래를 생각해온 캐릭터라면, 적응하는 데 어려운 시간을 보낼 것이고 미래가 불안하다고 느낄 수 있다.
- **존중과 인정의 욕구** 캐릭터가 예상하지 못한 방식으로 관계가 끝나면 자신이 어디서 잘못했는지, 왜 상대에게 충분히 좋은 상대가 아니었는지 질문을 거듭하다 결국 자존감을 해치게 된다.
- **애정과 소속의 욕구** 새로운 연애를 바로 시작할 가능성이 없는 채로 혼자가 된 뒤 캐릭터는 세상에 자기 혼자뿐이라는 고독감에 시달리며 사랑과 소속감을 원하게 된다. 결별이 추한 결말이었을 경우, 캐릭터는 연애를 두려워하게 되고 미래의 연애에서도 영향을 받는다.

대처에 도움이 되는 긍정적인 특성

적응 능력, 모험심, 야심, 분석적 태도, 집중하는 태도, 자신감, 여유, 독립심, 성숙함, 낙관적인 태도, 합리적인 태도, 지지하고 힘을 보태주려는 태도, 이타심

긍정적인 결과

- 새롭게 싱글이 된 삶을 즐기고 친구들과 동료들에게 고마워하는 법을 배우게 된다.
- 자신에게 더 어울리는 새로운 연애 상대가 시야에 들어오면 새 사람과 사귈 정서적인 여유가 생긴다.
- 해롭거나 막다른 관계에서 빠져나왔다는 것을 깨닫게 된다.
- 버려진다는 것이 얼마나 상처가 되는지 새삼스레 알게 되어 앞으로 친구들이나 연인과 헤어질 때 더 주의를 기울이기로 마음먹을 수 있다.
- 전 연인의 새 연인(전 연인이 만나지 않았다면, 자신 역시 만나지 못했을 상대)

과 우정을 쌓아갈 수 있다.
- 일이나 공부, 다른 연애 등 중요한 일에 집중할 수 있다.
- 연애 상대에게 무엇을 원할지, 원하지 말아야 할지 더 명확하게 파악할 수 있는 능력이 생긴다.

원치 않는
연애가 진행되다　　　　　　An Unwanted Romantic Advance

사례

- 친구 이상의 관계를 원하는 친구가 있다.
- (상사, 대학 교수, 건물주, 건물의 보안 담당 등) 권력이 있거나 힘이 있는 자리에 있는 사람이 구애한다.
- (가장 친한 친구에게 중요한 사람, 언니의 전 파트너, 약혼자의 어머니 등) 넘지 말아야 할 선을 넘는 사람과 연애가 진전된다.
- (신념이나 정이 가지 않는 인성 혹은 본능적으로 꺼려지는 무언가 미묘한 문제로) 불편하게 만드는 지인이 있다.

**사소한
문제**

- 상대가 주위를 쫓아다녀서 어색하고 싫다.
- 당장 당혹스럽고 허둥거리게 된다.
- (상대를 만나지 않을 핑계를 마련하는 일, 다른 사람이 꼭 함께 있어야 하는 것, 관심으로 오해받을 말이나 행동은 절대로 하지 않는 것 등) 상황이 더 진전되지 않을 전략을 생각해내야 한다.
- (배우자, 절친한 친구, 형제자매 등) 중요한 사람에게 이 상황을 비밀로 유지해 과도한 오해나 여파를 피해야 한다.
- 구애하는 사람을 피하기 위해 노력해야 하는 데서 비롯되는 여러 불편과 애로사항이 있다.

**초래할 수
있는
심각한
결과**

- 다른 사람들이 상황을 알게 되어 중요한 관계가 망가진다(상대에게 그런 여지를 전혀 주지 않았는데도 말이다).
- 상대의 감정을 다치지 않게 하려고 애쓰다 의도치 않게 오히려 그릇된 희망만 주게 된다.
- 사귀고 싶은 사람에게 자신이 이미 연애 중이라고 오해를 받아 지레 포기를 당한다.
- 관계가 악화된다. 가령 친구가 구애를 하다 원하는 것이 점점 많아지고 캐릭터는 이에 동의하지 않아서 친구 관계를 잃게 된다.
- 구애를 하는 쪽이 거절을 거절로 받아들이지 않는다(오히려 집착이

심해져 캐릭터를 스토킹하고 조종하려 드는 행동을 한다).
- 구애하는 쪽이 캐릭터의 거절에 우울해하거나 자살을 시도하려 한다.
- 원치 않는 연애를 받아들이라고 다른 사람들에게 압력을 받는다.
- 구애하는 사람의 감정을 온전히 받아줄 수 없는데도 그냥 받아준다.
- 구애하는 사람에게서 도망치기 위해 직장이나 학교나 동네를 떠나야 한다.
- 거절당한 구애 당사자가 권력이나 지위를 이용해 캐릭터에게 형벌을 준다.

생길 수 있는 감정	불안, 갈등, 불신, 두려움, 당혹감, 감정이입, 허둥대는 행동, 좌절, 죄의식, 연민, 무력감, 꺼리는 마음, 망연자실, 우려와 근심
생길 수 있는 내적 갈등	• 상대와 다른 쪽으로 관계를 진전시키는 자체가 갈등이 된다. 특히 두 사람이 친한 친구일 때 갈등은 고조된다. • 구애 상대를 거절해야 하는 데서 오는 죄책감으로 인한 갈등이 있다. • 존중하는 태도로 대응하고 싶지만 이런 상황에 놓인 것이 화가 나고 당혹스럽다. • 연애 관계를 원하지 않지만 구애 상대가 정서적으로 약한 상태라 그에게 더 큰 상처를 주기가 두렵다. • 캐릭터가 자신이 했던 말이나 행동에 오해의 여지가 있었는지 살피기 위해 자신의 동작, 농담, 행동거지 따위를 세세히 분석하게 된다. • 상대가 연애 상대로 받아들여지지 않지만 거절하면 무슨 일이 일어날지 두렵다. • 구애 상대가 자신에게 뭔가 영향력을 행사할 수 있기 때문에 덫에 갇힌 느낌이 든다.

상황을 악화시킬 수 있는 부정적인 특성

부아를 돋게 하거나 불쾌감을 조성하는 태도, 무관심, 냉담함, 냉혹함, 무시, 가십, 과민, 요령 없는 행동, 쓸데없는 군걱정

기본 욕구에 미치는 영향

- **자아실현 욕구** (직장을 옮기거나 중요한 프로젝트를 거절하는 등) 캐릭터가 구애 상대를 피하기 위해 극단적인 조치를 취하는 경우, 기회의 제약을 받게 된다.
- **존중과 인정의 욕구** 여러 사람이 연애를 원하며 달려드는 경우, 캐릭터는 자신이 어떤 낌새를 풍겼기에 바라지도 않는 사람들이 자신에게 다가오는지 의구심을 갖게 될 수 있다. 또한 자신이 지나치게 까다로워서 누구에게도 만족하지 못하는 게 아닌가 불안해질 수 있다.
- **안전 욕구** 구애 상대가 권력이 있는 지위에 있을 경우, 캐릭터는 직장을 잃거나 집에서 쫓겨날 수 있어 안정적인 생활이 위태로워진다.
- **생리적 욕구** 상황이 더 깜깜해져 구애 상대가 집착에 빠지는 경우, 캐릭터의 생명이 위협을 받을 수도 있다.

대처에 도움이 되는 긍정적인 특성

예의, 설득의 기술, 온화함, 친절, 의리, 자애로움, 설득력, 선제적 대처, 전문성

긍정적인 결과

- 상대에게 애정의 대상이 된 데서 비롯되는 자신감 상승을 경험한다.
- 나쁜 소식을 정중하고도 기품 있게 전하는 법을 배울 수 있다.
- 원치 않는 상대에게 구애를 받는 상황은 어떤 면에서는 진정한 감정을 명확히 깨닫게 해준다. 가령 자신이 누군가 다른 사람을 사랑하고 있음을 깨닫거나, 인생에서 꼭 필요한 관계의 중요성을 인식하게 된다.
- 연애 관계에서 자신이 원하는 것 혹은 원치 않는 것을 성찰할 기회를 얻게 된다.
- 쉽게 오해를 살 수 있는 태도와 행동에 대해 자각이 더욱 커질 수 있다.
- 의미 없는 시시덕거림이 늘 재미있지 않다는 것, 그걸로 사람들이 상처를 받을 수도 있다는 것을 깨닫게 된다.

이혼 혹은 결별

A Divorce or Breakup

사소한 문제

- 다른 사람들과 같이 있는 상황에서 전 배우자나 애인을 만나면 어색하다.
- 외롭고 고독하다.
- 사람들이 모이는 행사나 의식에 혼자서 참석해야 한다.
- 상대와 달리 재결합을 원한다.
- 직장이나 학교에서 성적이나 실적이 떨어진다.
- 전 배우자나 애인과 부딪치지 않기 위해 습관이나 일상을 바꿔야 한다.
- 싱글이 되어, 연애 중이거나 부부관계에 있는 친구들과 멀어진다.
- 재산, 집 안에 물건이나 반려동물을 상대와 나눠야 한다.
- 사랑하는 사람들이 도움이 되지 않는 조언을 내놓는 상황에 대처해야 한다. '훨씬 더 좋은 사람을 찾게 될 거야.' 혹은 '그런 변변찮은 인간 때문에 얼마나 더 슬퍼할 건데?' 따위의 말을 들어야 한다.
- 전 배우자나 애인과 공유했던 취미나 관심사 때문에 슬퍼져서 하는 일 없이 빈둥거리게 된다.

초래할 수 있는 심각한 결과

- 이혼 합의가 어려워 시간만 질질 끈다.
- 극심한 양육권 분쟁에 휘말린다.
- 아이들이 심하게 고통을 겪는다.
- 한쪽을 선택한 친구들이나 가족 구성원을 만나지 못하게 된다.
- 혼전 계약이나 공동 채무로 인한 법정 소송 비용 때문에 재정 상황이 어려워진다.
- 새 집을 구하거나 다른 동네, 도시로 이사를 가야 한다.
- (스토킹, 상대를 조종하는 것, 헤어진 상대에 대한 정보를 얻으려 상대의 친구들을 괴롭히는 짓 등) 헤어진 상대를 되찾을 목적으로, 하면 안 될 짓까지 하게 된다.
- (캐릭터가 결별을 통보한 입장인 경우) 헤어진 상대가 쫓아다닌다.
- (우울증, 공황발작, 강박증 등) 결별 때문에 정신병이 찾아오거나 악

200

화된다.

- 헤어진 상대가 소문을 퍼뜨리거나, 캐릭터의 친구들을 일부러 가로채거나, 캐릭터에게 불리하도록 그들의 아이들에게 해로운 영향을 끼친다.
- 헤어진 상대가 직장 동료거나 사업 파트너라서 계속 함께 일해야 하는 상황이다.
- 헤어진 상대를 잊으려 해로운 연애 관계에 성급히 돌입한다.
- 결별 과정에서 했던 부정적인 역할을 인정하지 않아, 결국 미래의 관계에서도 동일한 실수를 반복하게 되고 만다.

생길 수 있는 감정	분노, 괴로움, 비통함, 갈등, 부정, 우울, 절망, 체념, 감정적 손상, 무기력, 슬픔, 죄의식, 향수, 상처, 불안, 질투, 외로움, 공포, 무력함, 후회, 억울함, 체념, 비탄, 고민, 자기 연민

생길 수 있는 내적 갈등	- 결별을 두고두고 곱씹는다. - 결별이란 결정이 모든 이들에게 최선임을 알면서도 아이들에게 끼칠 영향 때문에 죄의식을 느낀다. - 정도를 걷기로 택해 헤어진 배우자의 부정을 아이들에게 밝히지 않았지만, 상대가 결혼 파탄에 책임이 있다는 사실이 억울하고 분하다. - 관계가 끝나 안심하면서도 더 나은 관계나 인연이 없을까 봐 걱정이 된다. - 새로운 삶을 살고 싶으나 자기 성격에 대해 자신이 없고 좋은 상대를 찾을 수 있을지 확신이 없다. - 다시 사랑하고 싶지만 신뢰가 부족하고 마음이 약해진 터라 쉽게 마음을 열지 못하겠다. - 관계가 끝난 것에 안심하면서도 결혼이나 아이들을 낳아 기르는 것 같은 꿈이 깨지고 미뤄져서 슬프다. - 연애를 해 봤자 또 안 좋은 결과를 겪을까 봐 더 이상 하고 싶지 않지만, 혼자서는 또 만족을 못하리라는 것도 알고 있다. - 억울함과 슬픔으로 새로운 연애까지 악화될까 걱정이 된다.

상황을 악화시킬 수 있는 부정적인 특성

중독 성향, 통제 성향, 냉소적인 성격, 남을 너무 쉽게 믿는 성향, 불안한 성격, 남을 조종하려는 경향, 순교자인 양하는 태도, 자신감 결핍, 강박적 성향, 비관적 성향, 자기 파괴적인 태도

기본 욕구에 미치는 영향

- **자아실현 욕구** 특정 나이가 될 때까지 결혼이나 가정을 꾸리는 일 혹은 아이를 낳는 일에 정체성이 묶여 있는 캐릭터는 이혼이나 결별을 겪으면서 자신의 꿈이 좌절되리라고 생각할 수 있다.
- **존중과 인정의 욕구** 상대에게 차인 캐릭터는 자신에게 결함이 있어 다른 사람들이 자신을 연애를 할 만한 가치가 없는 상대로 볼까 걱정할 수 있다.
- **애정과 소속의 욕구** 지나치게 많은 결별(혹은 정말로 심각한 한 번의 결별)은 캐릭터로 하여금 앞으로 연애를 하지 않게 만들 수 있다. 시간이 가면서 이러한 자기방어 전략은 역효과를 빚어 캐릭터의 애정과 소속감에 대한 욕구가 위험에 빠질 수 있다.
- **안전 욕구** 상대에게 의존이 심하거나 강박적인 성향이 있거나 정신적으로 불안한 캐릭터는 이혼이나 결별 후 현실감을 잃고 타인에게 고통스러운 감정을 토로하면서 상대를 괴롭힐 수 있다.

대처에 도움이 되는 긍정적인 특성

감사하는 태도, 집중력, 창의성, 친근함, 유머, 행복감, 독립성, 객관성, 낙관적인 태도, 장난기, 제약 없는 자유로움

> **긍정적인 결과**
>
> - 캐릭터가 결별을 맞이한 것에 있어 자신의 몫을 인정하고, 변화하기 위해 노력함으로써 성장한다.
> - 파트너 없는 시간을 최대한 활용하고, 스스로 편안하고 행복할 수 있는 방법을 배워나간다.

202

- 내면을 탐구할 기회를 포착하거나, 자신의 예민한 부분이나 결별을 유발한 계기들을 파악하기 위해 노력하며 이러한 노력을 방해하는 트라우마에 대처한다.
- 상대와의 거리는 그동안 마주하지 않으려 했던 상대에 대한 진실을 드러낸다.
- 자신에게 더 잘 맞는 상대를 자유롭게 찾게 된다.
- 의미 있는 활동과 취미를 쫓을 시간이 많아진다.
- 다른 독신자들과 평생 갈 수 있는 깊은 인연을 맺는다.

자식이 헤어진 배우자와 같이 살고 싶어 하다

A Child Wanting to Live with One's Ex

사례
- 이혼 후 같이 사는 십대인 자식이 전 배우자와 살기를 택한다.
- 아이가 틈만 나면 캐릭터가 아닌, 전 배우자인 부모와 살면 얼마나 더 좋을지 이야기한다.
- 양육권 공판에서 아이가 전 배우자와 살기를 희망한다고 말한다.
- 자식들이 갈라져서 각각 다른 부모를 선택해 두 집으로 갈라져 살게 된다.

사소한 문제
- 자식이 전 배우자와 같이 보내는 날에는 '텅 빈 둥지'처럼 공허한 상황을 견뎌야 한다.
- 아이의 짐을 다 싸서 새 집으로 보내줘야 한다.
- 휴가나 중요한 행사 때 자식과 함께 보내지 못한다.
- 형제자매들이 떨어져서 자라거나, 서로 다른 집에 사는 바람에 불평등한 대접을 받고 살아야 한다.
- 두 가족이 섞이거나 가족이 늘어서 다양한 문제가 새로 생겨난다.
- 자식이 원하는 것을 얻기 위해 부모를 서로 농간질하고 부모는 거기에 이용당한다.
- 캐릭터가 크리스마스 콘서트나 졸업식 혹은 다른 중요한 행사 때 전 배우자, 둘 사이의 자식과 시간을 보내면서 겉도는 느낌을 받게 된다.
- 전 배우자의 스케줄을 고려하고 거기에 맞춰야 한다.
- 헤어진 배우자의 집에서 자식을 데려올 때마다 아이가 탐탁지 않아 하는 것을 상대해야 한다.
- 다른 사람들에게 양육 상황을 설명해야 하는 부담이 크다.

초래할 수 있는 심각한 결과	• 길고 지루한 양육권 분쟁에 휘말린다.
	• 규칙이나 신념, 훈육에 대한 생각이 서로 다른 전 배우자와 함께 부모 노릇을 계속해야 한다.
	• 전 배우자가 사는 환경이 아이의 건강에 좋지 않거나 위험할 수도 있다는 의구심이 든다.
	• (자식의 바람과 달리) 캐릭터가 자기 혼자 양육권을 갖고 싶어 하는 바람에 자식의 분노와 억울함을 유발하는 상황이 생긴다.
	• 죄책감 때문에 부모로서 형편없는 선택들을 하게 된다.
	• 자신에 대한 전 배우자의 거짓말이나 부정적인 태도에 자식이 영향을 받는다.
	• 아이에 대한 어색함과 거리감이 커진다.
	• 필요할 때 자식에게 지침이나 지원, 조언을 해주지 못한다.
생길 수 있는 감정	분노, 불안, 근심과 걱정, 배신감, 쓸쓸함, 우려, 방어적인 태도, 우울함, 절망, 대대적인 손상, 비애감, 상처, 불안정, 질투, 방치당한 느낌, 무력함, 내키지 않는 마음, 억울함, 체념, 자기 연민, 수치심, 인정받지 못한다는 느낌
생길 수 있는 내적 갈등	• 아이가 자기와 살기를 바라는 한편, 아이의 바람대로 전 배우자에게 아이를 보내야 한다는 생각도 든다.
	• 일이 계획대로 되지 않을 때는 아이에게 실망감을 안겨야 한다.
	• 잘못이 자신에게 있는데도 전 배우자에 대해 부정적인 이야기를 하고 싶은 마음이 크다.
	• 전 배우자와 살고 있는 자식보다 자신이 데리고 사는 자식들과 더 가깝게 보내는 데에 죄책감을 느낀다.
	• 다른 쪽 부모에 대해 자식에게 묻고 싶지만 참아야 한다.
	• 아이가 없는 시간을 자유롭게 누리는 데서 오는 죄책감과 싸워야 한다.
	• 재미있는 부모가 되려고 노력함으로써 자식의 애정을 더 얻고 싶은 경쟁심을 느낀다.
	• 자신이 자식의 우선적인 선택지가 되지 못한 데서 오는 열패감에

시달린다.

상황을 악화시킬 수 있는 부정적인 특성

부아를 돋게 하는 성격, 심술궂음, 통제 성향, 방어적, 수세적 태도, 불안, 불합리한 태도, 질투, 상대를 조종하려는 태도, 자신감 결핍, 과민 반응, 독점욕, 강요하고 밀어붙이는 성향, 억울해하는 태도, 고집, 비협조적 태도, 원한이나 앙심

기본 욕구에 미치는 영향

* **자아실현 욕구** 자녀의 일에 깊게 관여하는 부모가 되고 싶은 캐릭터였다면, 이혼으로 인한 변화에 맞춰 만족과 행복을 찾기 위해 더 고군분투해야 할 수 있다.
* **존중과 인정의 욕구** 자식이 다른 부모를 선택한 경우라면, 캐릭터는 자신의 가치에 의심을 품고 부모로서 실패했다고 생각할 것이다. 자식이 다른 쪽 부모와 살기로 선택했다는 것 때문에 다른 사람들이 자신을 부정적으로 바라볼 수도 있다.
* **애정과 소속의 욕구** 자식을 세상의 전부라 생각하는 캐릭터는 부모 역할에 지나치게 몰입해서 다른 연애관계를 맺을 여유가 없을 수 있다. 어느 시점부터 외로움은 점점 커지지만, 그걸 인정하지 않으려 하거나 어떻게 상황을 개선해야할지는 알지 못한다.

대처에 도움이 되는 긍정적인 특성

감사하는 태도, 자신감, 여유, 감정이입과 공감 능력, 관대함, 객관성, 낙관적인 태도, 지지하고 지원하려는 태도, 너그러움, 이타심, 지혜

긍정적인 결과

* 따로 보내는 시간 덕에 부모와 자식의 관계가 더 돈독해질 수 있다.
* 자식이 전 배우자와 얼마간 살게 된 후, 캐릭터에게 새삼스레 고마움을 느낄 수 있다.
* 혼자만의 시간을 내적 성찰의 계기로 삼아 더 좋은 부모의 역할을 통찰한다.

- 혼자만의 시간을 잘 활용해 여행을 가거나, 새로운 취미를 갖거나, 공부를 함으로써 생활의 균형을 찾게 된다.
- 새로운 생활 환경에서 아이가 잘 지내게 되고 그로써 이혼이 옳은 선택이었음을 깨닫는다.
- 주변에 똑같은 상황을 겪고 있는 다른 부모들에게 공감해주고 지원이나 지지를 해줄 수 있다.
- 자식이 다른 한부모와 인연을 맺고 삶을 공유하게 될 수 있다.

조종을 당하다

Being Manipulated

사례

- 가스라이팅을 당해 캐릭터가 자신이 아는 것이 진실인지 의심하게 된다.
- 위장경찰이 친구에게 잠입해 정보를 얻으려 한다.
- 마음을 둔 상대가 연애 감정을 위장해 캐릭터의 주변 친구에게 접근하려 한다.
- 납치당한 뒤 스톡홀름 증후군◆에 걸려 납치범에 대한 애정을 키운다.
- 부도덕한 행동에 연루되었다는 증거로 협박을 당한다.
- 종교집단이나 정부 기관이 선동을 통해 캐릭터를 세뇌하려 한다.
- 자식들이 부모의 죄책감을 이용해 부모가 자신이 원하는 대로 움직이게 만들려 한다.
- 조직폭력배 두목이 명령을 따르지 않을 경우, 사랑하는 사람들을 해치겠다고 위협한다.
- 사기꾼에게 속아 사기를 당하거나 피싱을 당한다.
- 경쟁자가 캐릭터의 약점을 빌미로 삼고 자기 의심을 하게 만든다.
- 부모가 자식의 죄책감이나 강요를 이용하여 자식의 행동을 조종한다.
- 캐릭터가 마음에 둔 상대에게 속아 상대가 보여주는 것만 상대가 원하는 방식으로 보게 된다.
- 돈을 노리는 구혼자가 신원을 속이고 캐릭터에게 접근한다.
- 조종하는 사람이 절반의 진실만 말하거나 에둘러 말하는 방법을 써서 캐릭터가 잘못된 결론에 이르도록 유도한다.

◆ **스톡홀름 증후군**stockholm syndrome
두려움으로 인해 인질이 인질범에게 동조하며 애착이나 온정 등의 긍정적인 감정을 느끼는 비합리적인 현상.

- 보통 때 같으면 하지 않을 짓을 강요당해 하지 않을 수 없는 상황이 된다(가령 거짓말을 하거나 동료의 일을 대신 처리하는 것 등).
- 조종하려는 사람에게 맞섬으로써 어색함과 불안이 싹튼다.
- 조종당하는 피해자가 조종하는 학대 당사자에게 연애 감정을 키워 연애 관계를 맺는다.
- 협박을 당해 거짓말을 하게 되어서, 주변 사람들이 캐릭터가 조종당하고 있다는 사실을 알아내지 못한다.
- 자신이 속았다는 것을 알고 당혹감을 느낀다.
- 자신이 조종당한다는 사실을 받아들이지 못해 사랑하는 사람들과 조종하는 자를 놓고 대치하면서 마찰이나 갈등이 초래된다.
- 조종하는 사람과 관계를 단절하는 데서 오는 불편함이 크다(새로운 회계사를 찾아야 한다거나, 카풀을 하는 사람을 잃는 바람에 아이들을 매일 학교까지 태워다 주어야 하는 불편 등).

- 조종 당사자에게 민감한 정보를 부지불식간에 제공해 정보가 자신과 주변인들에게 불리하게 이용된다.
- 생계수단이나 자유를 잃게 된다.
- 조종 당사자와의 대치국면이 폭력 사태가 된다.
- 캐릭터가 조종 당사자를 만족시키기 위해 근본적으로 변한다.
- 캐릭터가 조종당하지만 않았더라면 절대로 하지 않았을 부도덕하거나 불미스러운 행동을 저지른다.
- 협박을 가하는 자나 범죄 조직의 두목의 말을 듣지 않을 경우, 캐릭터가 사랑하는 사람들이 피해를 입는다.
- 납치 피해자가 납치범이 추가 범죄를 저지르거나 더 많은 피해자를 만들도록 돕는다.
- 조종으로부터 정신적 혹은 정서적 트라우마를 겪는다.
- 캐릭터가 자신의 삶에서 중요하고 건전한 사람들과 관계를 끊는 바람에 그 어떤 지지나 지원 체계도 갖지 못한 상태가 된다.
- 캐릭터가 과잉 보상을 하고 통제를 일삼는 쪽으로 바뀐다.

생길 수 있는 감정	불안, 경악, 근심, 배신감, 혼란, 부정하는 상태, 황폐함, 공포, 부족하 다는 느낌, 위협감, 공황, 무력함, 수치, 의심
생길 수 있는 내적 갈등	• 조종당한다는 것을 인식하면서도 갈등을 피하려는 욕망 때문에 조종에 대적하지 못한다. • 억지로 저질러야 하는 행동에 대해 죄책감으로 괴롭다. • 자신에 대한 의심으로 고통스럽다. 다시 조종당할까 봐 걱정이 된다. • 옳고 그른 것을 구별하면서 올바른 선택을 하느라 여전히 씨름해 야 한다. • 자신의 행동에 대한 책임을 지기가 꺼려진다. 조종하는 자를 탓 한다. • 조종을 행하는 조직이나 집단을 향해 뿌리 깊은 분노를 키운다.

상황을 악화시킬 수 있는 부정적인 특성

무관심, 속아 넘어가기 쉬운 상태, 우유부단, 불안정, 남성적인 면을 과시하는 태도, 자신감 없고 애정을 갈구하는 태도, 편집증, 분노, 소심함, 의지박약

기본 욕구에 미치는 영향

• **자아실현 욕구** 조종당하는 캐릭터는 자신의 욕구와 욕망을 충족시키지 못한다. 때문에 자신의 열정을 추구하지 못하며 온전한 삶을 살아갈 수 있는 능력에 제약을 받는다.
• **존중과 인정의 욕구** 조종의 정도에 따라 캐릭터는 자신이 스스로 조종을 당하게 만들었다는 생각 때문에 깊은 수치심이나 자기혐오를 느낄 수 있다.
• **애정과 소속의 욕구** 캐릭터를 조종하는 사람이 캐릭터가 사랑하는 사람이라면, 캐릭터는 무력한 자신이 불편해지고 앞으로 다른 사람들에게도 개방적인 태도를 취할 수 없게 된다.
• **안전 욕구** 상대에게 종속된 관계를 맺고 있는 캐릭터는 자신이 조종당하고 있다는 것을 알고 난 이후에도 건강하지 못한 관계를 유지하기 쉽다. 결국 캐릭

터는 그 때문에 정신적, 신체적 트라우마를 겪게 된다.

대처에 도움이 되는 긍정적인 특성

적응 능력, 야망, 대담함, 자신감, 공정함, 예민함, 분별력, 투지, 속박을 허용하지 않는 자유로움

| 긍정적인 결과 |

- 조종 당사자에게 맞서 관계를 끝낸다.
- 향후에는 더 쉽게 조종당하는 상황을 눈치챌 수 있다.
- 조종의 징후를 잘 알고 있기 때문에 친구들이 조종을 당할 때 도와줄 수 있다.
- 스스로를 지키는 것이 중요하고 건강하다는 것을 깨닫는다.
- 조종 전략을 인식하고 가족 구성원과 고용주와 친구들 사이의 명확한 경계를 설정한다.

친구나 사랑하는 사람을 배신해야 하다

**Having to Betray
A Friend or Loved One**

 **일러
두기**

배신은 신의를 저버릴 때 발생한다. 대개는 이기적인 이유 때문에 배신이 벌어진다. 혹은 욕망을 충족시키기 위해서, 출세를 위해, 개인의 욕구를 우선시하기 위한 이유도 있다. 한편 캐릭터가 타당한 이유로 신의를 제쳐두기로 선택하는 경우도 있다. 가령 친구가 자신에게 위험할 때, 사랑하는 사람이 도움이 필요하지만 도움을 얻지 못할 때 혹은 다른 사람들이 치러야 할 대가가 지나치게 크리라 예상될 때 어쩔 수 없이 배신을 하기도 한다.

사례

- 범죄를 저지른 연인을 고발한다.
- 가족의 약물 남용 문제에 개입해 맞선다.
- 친구의 배우자에게 친구가 불륜을 저지르고 있다고 말해준다.
- 사랑하는 가족의 평판에 해가 될 비밀을 폭로하라는 협박을 받는다.
- 가족에 대한 위협을 피하려 친구에게 해를 끼칠 정보를 폭로한다.
- 친구의 자살 생각이나 자살 계획을 상담자나 교사, 가족에게 알린다.
- 사랑하는 사람이 갖고 있는 정신 건강 문제에 개입해, 그가 정신 감정을 받게 만든다.
- 친구의 아동학대를 의심해 당국에 신고한다.
- 부모에게 형제자매의 위험한 행동을 알린다.
- 거짓말을 하거나, 거짓 알리바이를 제공하거나 법을 어겨서 가족이 감옥에 가지 못하도록 협조하는 것을 거부한다.

**사소한
문제**

- 배신한 친구와 사이가 어색해진다.
- 잘못의 증거를 제공하느라 귀중한 시간을 낭비한다.
- 부부의 결혼 분쟁이나 양육권 공판에 끌려 다녀야 한다.
- 배신이 분열을 초래할 때 친구나 가족이 특정 편을 선택해야 한다.
- 진술을 하거나 서류 제출 때문에 개인적인 시간을 따로 내야 한다.
- 배신당한 사람이 상황에 대해 거짓말을 할 때 다른 사람들에게 해

명해 자신을 방어해야 한다.

- 지지해주는 사람들에게 거부당한다.
- 뒷말을 좋아하는 친구들이나 가족이 자꾸 정보를 달라고 해 시달림을 당한다.

초래할 수 있는 심각한 결과	• 배신 때문에 중요한 관계를 잃는다. • 친구나 사랑하는 사람이 똑같은 방식으로 배신함으로써 복수를 한다. 캐릭터의 비밀을 폭로하거나, 캐릭터의 적을 돕거나, 캐릭터 주변에 불화의 씨를 뿌리고 사람들과 등 돌리게 만드는 등의 짓을 한다. • 캐릭터가 비판한 사람이 캐릭터의 주장을 반박하고, 관련한 증거 또한 없을 경우 도리어 캐릭터의 평판이 망가진다. • 캐릭터에게 비판을 받은 친구나 사랑하는 사람이 자살을 한다. • 경찰의 압력으로 사랑하는 사람의 휴대폰이나 컴퓨터 혹은 금고에 접근해 그가 잘못한 것에 대한 증거를 찾음으로써 그의 사생활을 위반해야 하는 상황에 놓인다. • 상담이나 입원을 통해 사랑하는 사람을 지원하다가 경제적 압박을 받는다. • 친구가 스스로 한 행동 때문에 직장을 잃거나 결혼이 파탄 나는데 주변인들이 그 탓을 캐릭터에게 돌린다.
생길 수 있는 감정	번민, 불안, 갈등, 파국, 실망, 두려움, 공포, 죄의식, 연민, 꺼리는 마음, 단념, 경멸, 자신 없음, 취약성, 걱정
생길 수 있는 내적 갈등	• 사랑하는 사람에 대한 신의와 옳은 일 사이에서 갈등한다. • 일상생활을 누리는 데 있어서 죄의식이 깊어진다. • 자신의 비밀을 숨겨야 하는 데서 스스로 위선을 떨고 있다는 느낌이 들어 괴롭다. • 진실을 알면서도 상대의 거짓말을 믿고 싶은 유혹이 든다. • 자신의 행동을 뒤늦게 다시 곱씹으면서 자신이 올바른 결정을 했는지 의구심을 품게 된다.

- 잘못한 상대가 자신의 행동에 대해 거짓말을 하거나 눈을 감아달라는 요청을 하는데 거기에 응하고 싶은 유혹이 든다.

상황을 악화시킬 수 있는 부정적인 특성

맞서려는 태도, 통제 성향, 가십을 일삼는 성향, 위선, 충동적 성향, 남을 함부로 재단하는 태도, 순교자인 양하는 태도, 감정 과잉, 부도덕함, 의지박약, 군걱정이 많은 성향

기본 욕구에 미치는 영향

- **자아실현 욕구** 캐릭터가 사랑하는 사람을 배신한 데 대해 죄책감에 시달리거나 배신의 결과를 감당하느라 상당한 시간을 소모해야 하는 경우, 단순히 생존에만 몰두해서 살아가야 하기 때문에 자신에게 기쁨과 성취감을 주는 일을 추구할 수 없게 된다.
- **존중과 인정의 욕구** 그 어떤 것보다 가족이 가장 중요하다고 믿는 사람들은 있기 마련이다. 이런 사람들이 하는 배신에 대한 판단과 경멸은 옳은 일을 했다고 믿는 캐릭터의 신념을 흔들어놓을 수 있다.
- **애정과 소속의 욕구** 배신이 옳은 일이었다 해도 사랑하는 사람이나 친구를 잃는 것은 힘들다.
- **안전 욕구** 잘못을 저지른 사람의 행동이 다른 범죄자들과 관련이 있거나 어떻게든 일을 덮으려는 사람들이 개입되어 있을 경우, 캐릭터의 안전이 위험해질 수 있다.

대처에 도움이 되는 긍정적인 특성

분석 능력, 자신감, 용기, 결단력, 외교술, 신중함, 정직함, 고결함, 공정함, 객관성, 책임감, 사회의식, 전통을 존중하는 태도

긍정적인 결과
- 배신당한 친구가 (시간이 흐른 후) 캐릭터의 개입에 고마워한다.

- 잘못을 지적당한 사람이 캐릭터의 행동 덕에 인생을 바꾼다.
- 캐릭터가 자해를 하는 친구의 생각을 알림으로써 (비록 친구는 쓸데없는 간 섭이라 생각하고 인정하지 않는다 하더라도) 친구의 생명을 구했다는 데서 위 안을 받을 수 있다.
- 자식들이 사건이 펼쳐지는 것을 보고 어려워도 옳은 일을 하는 것이 얼마나 중요한지 알게 된다.
- 친구에 의해 영향을 받았던 사람들이 해로운 행동을 멈추게 되어 이제 더 행복하고 안전하게 살 수 있게 된다.

평정심을 잃고
화를 내다

Losing One's Temper

<table>
<tr>
<td>사례</td>
<td>

- 상사, 아이의 코치, 시끄러운 이웃 등이 부당한 짓을 했다고 생각했을 때 마구 화를 내며 비난한다.
- (직장이나 가족 식사 모임 등에서) 상대의 불합리한 기대, 존중의 결여, 무례함 때문에 폭발해 한바탕 소란을 피운다.
- 분노에 사로잡혀 상대를 밀거나 치거나 때린다.
- 절망과 분노에 사로잡혀 하지 말아야 할 말을 한다. 비밀을 폭로하거나 누군가의 중독 상태를 공개해버리거나 상대를 모욕하는 짓을 한다.
- 분노에 사로잡혀 (면접이나 게임 등의 중간에) 자리를 박차고 나간다.
- (아이나, 민감한 상태의 사람 등을) 울릴 정도의 말을 내뱉는다.
- 고래고래 고함을 지른다.
- 뭔가에 손상을 가하거나 부수거나 고장을 낸다.
- 노발대발한다.
- (뭔가를 끝내기 위해서 혹은 상대가 자신의 입장에 처하게끔 만들기 위해서 등) 다른 사람들을 협박하거나 괴롭히거나 왕따를 시킨다.
- 상대에게 완전히 불합리한 최후통첩을 날린다.
- 아이가 무언가 위반했을 때 이해하는 태도를 보이거나 인내하는 대신 다짜고짜 화를 낸다.

</td>
</tr>
<tr>
<td>사소한
문제</td>
<td>

- 기존 시설이나 단체에서 쫓겨난다.
- 학교나 직장에서 꾸중을 듣는다.
- 타인들의 존경을 잃게 된다.
- (장식품을 깨거나, 벽에 구멍을 뚫어놓거나, 자동차 문을 찬다거나 하는 등의) 사소하게 물건을 고장 내서 수리가 필요해진다.
- 캐릭터가 화를 내는 바람에 관계에 균열이 생겨 해결해야 하는 상황이 된다.
- 캐릭터가 화를 내는 모습이 녹화되어 공개된다.

</td>
</tr>
</table>

초래할 수 있는 심각한 결과	• 친구를 잃거나 개선이 불가능할 정도로 관계가 망가진다.
	• 공격, 기물 파손, 중상, 비방, 침입 등의 문제를 일으켜 체포된 후 기소당한다.
	• 해고를 당한다.
	• 상황이 물리적 싸움으로 번진다.
	• 누군가가 심각한 부상을 입는다.
	• 상대의 신뢰나 존중을 잃게 된다.
	• 모욕으로 응수해 표적이 된 사람의 자존감이나 자신감에 손상을 입힌다.
	• (골동품, 상대에게 정서적 의미가 큰 물건 등) 중요한 물건을 파손한다.
	• 자동차 사고에 휘말린다.
	• (자식, 조카, 제자나 후배 등) 사랑하는 사람이 족적을 밟아 학대 행동을 반복한다.
	• 화가 나면 화를 마구 발산하는 기형적인 행동 패턴을 반복하는 악순환에 빠진다.
	• 화를 내는 경향을 무례하고 교정이 필요한 행동이 아니라 정상이라고 보게 된다.
	• 화를 내는 행동이 캐릭터가 지닌 직업, 인종, 성별, 출생지 등에 대한 해로운 고정관념을 강화시킨다.
생길 수 있는 감정	분노, 자기방어, 반항, 환멸, 당혹감, 좌절, 죄의식, 공포, 수치, 화, 후회, 남의 불행을 기뻐하는 마음, 자기혐오, 수치심
생길 수 있는 내적 갈등	• 화를 분출한 후 죄의식이 심해진다.
	• 화를 분출하는 것이 옳지 않다는 것을 알지만 그 행동이 초래하는 권능감을 즐긴다.
	• 다르게 대응하고 싶지만 당장 그 순간이 되면 어쩔 수 없이 화를 내게 된다.
	• 수치와 자기혐오 때문에 미칠 지경이다.
	• 타인들을 실망시켰다는 감정에 휩싸인다.

상황을 악화시킬 수 있는 부정적인 특성

남의 부아를 돋우는 성향, 통제 성향, 잔인함, 자기방어적 성향, 무례함, 적대감, 짜증, 끈기 부족, 충동, 남성적인 면을 과시, 완벽주의, 완고함, 폭력성, 변덕

기본 욕구에 미치는 영향

- **자아실현 욕구** 돌출 행동이 잦은 캐릭터는 책임자 자리나 남들을 이끄는 자리에 임명을 받지 못한다. 캐릭터의 부족한 자기 통제력은 한계를 만들고 야심이나 열망을 좌절시킨다.
- **존중과 인정의 욕구** 캐릭터가 부정적인 감정을 제어하지 못해 돌출 행동을 보이면 평판에 손상을 입게 된다.
- **애정과 소속의 욕구** 대개 화를 분출하는 표적은 캐릭터가 사랑하는 사람이 된다. 가까운 사람들에게 화를 푸는 게 안전하다고 느끼기 때문이다. 이런 식으로 통제력을 잃는 일이 잦아지면서 상대방에게 생기는 피해는 용서받거나 변명을 하기 어려워지고, 대체로 지워지지 않는다.
- **안전 욕구** 분노는 신체적, 정신적으로 위험한 상황으로 쉽게 비화될 수 있다.
- **생리적 욕구** 제어되지 않은 분노는 극단적이고 의도하지 않은 상황, 심지어 사망까지 얼마든지 초래할 수 있다.

대처에 도움이 되는 긍정적인 특성

차분함, 집중력, 감정이입, 온화함, 정직함, 친절함, 의리와 충직함, 자애로움, 객관성, 사색적인 성향, 인내, 보호하려는 태도, 영성, 너그러움

> #### 긍정적인 결과
> - 해로운 결과를 확인하고 자신을 더욱 통제하겠다고 맹세한다.
> - 위험한 행동의 패턴을 인식하고 변화를 결심한다.
> - 통제력을 되찾아 사태를 대화를 통해 만족스럽게 마무리한다.
> - 언제나 침착한 사람과 갈등에 빠졌을 때 그를 통해, 분노를 차분하게 관리하는 것이 타인들의 존중을 얻을 수 있다는 걸 알게 된다.

헤어진 배우자나 연인이
인생에 끼어들다

An Ex Interfering
in One's Life

사례

- 전 배우자 혹은 연인이 새 연애 상대와 갈등한다.
- 과거의 연인에게 스토킹을 당한다(특정 커피숍이나 일터 등 자주 가는 곳에 출몰한다).
- 전 배우자나 연인이 같이 아는 친구들에게 결별에 관해 왜곡하고 누구 편을 들지 선택하라는 식으로 조종한다.
- 전 배우자나 연인에게 내밀하고 사적인 생활 문제로 협박을 받는다.
- 전 배우자나 연인이 이혼 수당이나 재산 분배 혹은 양육권 문제로 불합리한 요구를 한다.
- 전에 사귀었던 사람이 직장 동료들이나 친구들에게 잘못된 루머를 퍼뜨린다.
- 전의 파트너가 캐릭터가 다니고 있는 직장의 소유자나 고객이 된다.
- 전 배우자가 캐릭터에게 중요한 것들(아이들, 직장 등)을 갖고 앙갚음을 하거나 통제하려는 방편으로 뒤쫓는다.

**사소한
문제**

- 전 배우자나 애인 때문에 현재 애인과 마찰이 생긴다.
- 전 파트너와의 만남을 피하기 위해 일상을 바꿀 수밖에 없다.
- (돈이나 재산 문제가 얽힌 경우) 결정을 내리기 전에 전 배우자나 연인에게 의논해야 한다.
- 전 배우자나 연인과 잦은 다툼이 생긴다.
- 과거 파트너의 변덕 때문에 새로운 연애를 시도하기가 망설여진다.
- 전 배우자나 연인에게 마음을 쓰는 가족, 친구 혹은 직장 동료들과 신뢰 문제가 생긴다.
- 결별 후, 전 배우자나 연인을 택한 친구를 잃게 된다.
- 전 배우자나 연인의 요구, 질투, 불합리한 행동에 대처하느라 일이나 우정 문제에서 곤란을 겪는다.
- 전 배우자나 연인과 소통을 피하다 다른 중요한 소통까지 놓치게 된다.

219

- 늘 조마조마하고 예민해진다. 또 무슨 일이 닥칠지 늘 불안하기 때문이다.

초래할 수 있는 심각한 결과	• (전 파트너의 재산에 손실을 입히거나 그의 자동차 타이어를 찢거나 물건을 훔치는 등) 캐릭터가 분노를 참지 못하고 화를 풀다 체포되어 기소당한다. • 캐릭터의 가장 내밀한 비밀이 만천하에 공개된다. • 전 파트너가 캐릭터의 고용주에게 영향을 끼쳐 캐릭터가 해고당하게 만든다. • 전 파트너와의 다툼이 폭행으로 이어진다. • 전 파트너의 간섭이 지나치게 심해 새로운 관계가 끝난다. • 감정적 상처 때문에 캐릭터가 새로운 연애를 고의로 망치거나 완전히 피하게 된다. • (온라인상에 누드 사진을 공개하거나, 술 취한 영상을 공개하거나, 개인 정보나 금융 정보를 게시하는 짓 등) 과거의 배우자가 캐릭터에 대한 은밀한 정보를 이용하여 보복한다.
생길 수 있는 감정	분노, 불안, 근심, 저항감, 자포자기, 두려움, 무력화, 당혹감, 공포, 좌절감, 위협감, 고통스러움, 불편함, 걱정
생길 수 있는 내적 갈등	• (결별을 잘 처리하지 못했거나 관계가 끝난 이유를 제공했다는 등의 이유 때문에) 캐릭터가 좋지 않은 결별에 책임감을 느끼게 된다. 그래서 일정 부분 자신이 그런 잘못된 대접을 받을 만하다는 생각이 든다. • 사랑은 늘 끝이 안 좋다는 생각을 하게 되어 미래의 관계에서도 영향을 받는다. • 분노 때문에 진정으로 중요한 것을 놓친다. • 순탄한 길을 가려 고군분투하며 전 파트너처럼 바닥으로 가라앉고 싶다는 욕망에 필사적으로 저항한다. • 애초에 전 파트너를 선택한 일을 후회하면서 자신이 처한 곤경을 감당해야 한다고 느낀다.

- 저항하는 것보다 그저 굴복해버리고 전 파트너가 원하는 대로 해주는 게 더 쉽겠다는 유혹에 휩싸인다.
- 전 파트너와의 관계를 경고했던 가족이나 친구들에게 심판을 받는다는 느낌을 받는다.

상황을 악화시킬 수 있는 부정적인 특성

대치 성향, 통제 성향, 상대를 너무 쉽게 믿는 성향, 억제, 불안정, 죽는 소리를 해대는 것, 상대의 애정을 구걸하는 것, 과민함, 강박, 무모함, 굴종적인 태도, 폭력성

기본 욕구에 미치는 영향

- **자아실현 욕구** 전 파트너의 간섭과 싸우느라 캐릭터의 에너지가 죄다 소진되면 인생에서 중요한 것들을 추구하는 데 필요한 여분의 에너지가 남아 있지 않게 된다.
- **존중과 인정의 욕구** 전 파트너가 퍼뜨린 소문과 거짓말 때문에 캐릭터는 창피를 당하고 평판에 오점이 생겨 사람들이 캐릭터를 보는 시선이 달라진다.
- **애정과 소속의 욕구** 전 파트너의 행동에서 비롯된 감정의 상처 때문에 캐릭터가 사랑이 가능하다는 것을 의심하게 되고, 다른 연애의 기회를 거부하게 된다.
- **안전 욕구** 원한에 찬 전 파트너가 캐릭터를 (온라인이나 실생활에서) 스토킹할 경우, 캐릭터의 안전과 안정이 위험해질 수 있다.

대처에 도움이 되는 긍정적인 특성

과감함, 차분함, 자신감, 교섭력, 수양과 절제력, 독립심, 공정함, 인내, 설득력, 사전 대책 강구, 상황 선도, 보호하려는 태도, 창의성, 지혜

긍정적인 결과

- 캐릭터가 헤어진 파트너를 만나기 전에 인생에서 원했던 목표를 떠올리고 추구하게 된다.

ㅎ

221

- 실패한 관계에서 교훈을 얻어 다음번 관계를 더욱 탄탄하게 맺을 수 있다.
- 전 파트너의 과장된 행동에 진절머리가 나 자신의 삶에서 영원히 그를 제거하기 위한 조치를 취한다.
- 전 파트너를 자신의 세계에서 몰아내고 마침내 새 사람과 새로 시작할 준비를 하게 된다.
- 스스로 행복할 수 있는 법을 배운다.

헤어진 연인이 새 사람을
만난다는 사실을 알게 되다

**Seeing an Ex with
Someone New**

**일러
두기**

헤어진 연인이 다른 사람을 만나고 있다는 것을 알게 되는 일은 고통
스러운 경험일 수 있다. 특히 캐릭터가 여전히 그 연인에게 마음을 두
고 있을 때 그러하다. 이러한 상황이 캐릭터에게 발생시키는 갈등은
많은 요인에 따라 달라진다. 그중 여파가 가장 큰 것은 캐릭터가 전
연인이 누구와 함께 하는지 그들을 어디서 보았는지다.

사례

• 캐릭터가 전 애인과 그의 새 연인을 자신이 가장 좋아하는 식당에
 서 맞닥뜨린다.
• 전 애인의 새 연인이 친구나 가족이라는 것을 알게 된다.
• 치료사, 목사 등의 신뢰할 만한 멘토와 그의 데이트 상대를 우연히
 만났는데 그 데이트 상대가 바로 자신의 전 애인이다.
• 팀 스포츠 경기에 나갔는데 전 애인이 경쟁자와 함께 있다.
• 전 애인이 전에 좋아하지 않는다고 말했던 상대와 사귀고 있는 걸
 보게 된다. 캐릭터가 과거에 애인의 부정을 의심했었다면, 이중의
 타격이 된다.
• 회사 모임에 나가서 상사가 중시하는 상대가 전 연인임을 알게
 된다.
• 전 애인을 장례식에서 만났는데 그가 다른 사람의 위로를 받고 있다.
• 물건을 찾으러 예전에 연인과 살던 집에 갔는데 문간에서 그의 새
 연인을 맞닥뜨린다.
• 교실이나 학교 댄스파티에 가서 전 애인이 자신이 싫어하는 적이
 나 경쟁자와 함께 있는 것을 보게 된다.

**사소한
문제**

• 나중에 후회할 말을 내뱉는다.
• 어색하고 불편해 (음료를 쏟거나, 모든 게 괜찮다는 듯 과장된 행동을
 하거나) 창피한 짓을 저지른다.
• 갑자기 눈물이 나와 공개적으로 창피한 상황이 된다.

ㅎ

223

- 새 커플을 피하려 학교를 빼먹거나 병가를 내는 바람에 곤란에 처한다.
- 전 연인과 같이 알던 친구와의 계획을 취소함으로써 전 애인을 피하다가 친구 관계에서도 긴장이 생긴다.
- 옛 감정이 다시 나타나 현재의 연인에 대해 일시적으로 확신을 느끼지 못한다.
- 자신의 연애 상대에게 소유욕을 갖게 되거나 집착하게 된다.

초래할 수 있는 심각한 결과

- 전 연인의 새 애인과 육탄전을 벌이게 된다.
- 전 애인 생각으로 씨름하다 (면접을 망치거나, 아이에게 소리를 지르거나, 바보 같은 문제를 놓고 친구와 다투는 등) 차분함과 침착함을 잃는다.
- 결별에 집착해 현재 하고 있는 연애를 망친다.
- 전 애인에게 보복을 하려 든다.
- (과음이나 폭음, 과소비 등) 건전하지 못한 대처 방식에 빠진다.
- 현재 사귀고 있는 연인이 준비가 되지 않았는데도 연애를 진전시키려 압박을 가한다.
- 전 애인과 다시 만나려 시도한다(전 애인이 자신과 맞지 않거나 관계가 득 될 것이 하나도 없는 등 다시 만날 이유가 없는데도 불구하고).
- 만나서 따지려 전 애인에게 연락을 하려 든다.

생길 수 있는 감정

감정의 동요, 분노, 배신감, 갈등, 경멸, 우울, 욕망, 허둥지둥, 상처, 부족하다는 느낌, 질투, 외로움, 갈망, 향수, 집착, 무력함, 화, 슬픔, 자기연민, 충격, 경악, 복수심, 상처받기 쉬운 상태

생길 수 있는 내적 갈등

- 자신을 전 애인의 새 연인과 비교하고 실망한다.
- 옛 관계를 낭만적으로 미화한다(좋은 추억만 떠올린다거나, 실제보다 더 긍정적인 기억을 억지로 만드는 짓 등).
- 새로운 정보를 알고 싶어 하면서도 자신의 감정을 숨겨야 한다.
- (전 연인이 새로 만나는 사람이 캐릭터가 자주 마주치는 사람인 경우) 관계 정리가 어렵다.

ㅎ

- 전 연인에게 감정이 남아있는데 어떻게 해야 할지 모르겠다.
- 애초에 결별 결정을 왜 내렸는지 곱씹는다.
- 캐릭터가 (자신은 늘 혼자일 것이라거나, 자신은 사랑받을 자격이 없다거나, 자신은 망가졌고 부족하다는 부정적인 생각 등) 음울한 생각으로 괴롭다.
- (우울, 불안, 자살 생각 등) 기존의 좋지 않았던 정신적 상태로 계속 더 깊이 빠져든다.
- 결별에 역할을 했던 일을 두고두고 후회하거나 죄의식을 느낀다.
- 전 애인이 새 출발을 한 것이 기쁘지만 자신보다 먼저 출발을 했다는 게 화가 난다.

상황을 악화시킬 수 있는 부정적인 특성

부아를 돋우는 성향, 중독성향, 심술, 싸우려는 성향, 통제 성향, 충동, 불안정, 질투, 남성적인 면을 과시, 감정 과잉, 애정에 굶주린 태도, 집착, 과민 반응, 소유욕, 자기 파괴적인 태도, 방종, 원한, 의지박약

기본 욕구에 미치는 영향

- **존중과 인정의 욕구** 캐릭터가 결별에 책임이 있는 경우(가령 부정을 저질렀거나 어떤 식으로건 연애에 해로운 행동을 한 경우 등) 전 애인을 다시 보는 것은 스스로 무가치하다는 느낌을 되살려놓을 수 있다.
- **애정과 소속의 욕구** 전 애인에 대한 감정을 처리하지 못하는 한 새로운 사람과 연애를 이룰 수 없을 것이다.
- **안전 욕구** 결별 후, 고군분투하고 있는 캐릭터는 전 애인이 다른 사람과 데이트하는 장면을 보면 마음이 다시 살아나 건강하지 못하거나, 자기 파괴적인 대처 행동의 패턴으로 빠질 수 있다.

대처에 도움이 되는 긍정적인 특성

심지 굳은 태도, 자신감, 여유, 친근함, 성숙함, 끈기, 올바른 태도, 합리성, 지지하

는 태도, 관대함, 기발함, 재치와 기지

| 긍정적인 결과 |

- 전 애인이 새 출발 했음을 결국 인식하고 관계를 정리한다.
- 새 연인이 전 연인보다 자신에게 훨씬 더 맞는 상대라는 것을 깨닫는다.
- 자신의 잘못을 더 명확히 보게 되어 그 결함을 고치려는 동기를 갖게 된다.
- 지난 감정을 떠나보내고 새로운 관계를 맺을 수 있게끔 자유로워진다.

실패와 실수

- 거짓말을 들키다
- 거짓말이 타인에게 영향을 끼치다
- 그릇된 판단을 내리다
- 내기에 지다
- 부지불식간에 틀린 정보를 공유하다
- 비밀을 알면 안 될 사람에게 털어놓다
- 술을 먹거나 약에 취한 상태에서 어리석은 짓을 저지르다
- 실패하다
- 엉뚱한 사람에게 사적인 메시지를 보내다
- 엉뚱한 사람에게 조언을 받다
- 위험을 과소평가하다
- 자동차 사고를 내다
- 작업장에서 위험을 초래하다
- 잘못을 저지르다 발각당하다
- 준비가 되어 있지 않다
- 중요한 물건을 고장 내거나 파손하다
- 직장 동료와의 원 나이트 스탠드

- 직장에서 중대한 실수를 저지르다
- 짓궂은 장난으로 상황이 악화되다
- 책임 맡은 일을 실수로 망치다
- 투자를 잘못하다
- 휴대폰을 잃어버리다

ㄱ
ㄷ
ㄹ
ㅁ
ㅂ
ㅅ
ㅇ
ㅈ
ㅋ
ㅌ
ㅍ
ㅎ

거짓말을 들키다 Getting Caught in A Lie

 대부분의 사람들은 거짓말이 옳지 못하다는 것을 알기 때문에 피하려고 애쓰지만, 누구나 항상 완전히 정직한 것은 아니다. 캐릭터가 거짓말을 하다 발각당한 뒤의 여파는 애초, 거짓말을 하게 된 이유에 달려 있다. 아래는 캐릭터가 솔직하지 못한 선택을 하게 되는 이유에 관한 사례들이다.

사례

- 다른 사람의 감정을 보호하기 위해
- (해악에서 다른 사람을 보호하거나, 다른 사람들이 누군가의 연루 사실을 알지 못하게 하는 등) 누군가를 보호하기 위해
- 곤란에 처하지 않기 위해
- 진짜 의견이나 감정을 숨기기 위해
- 원하는 것을 얻기 위해
- 상대가 듣고 싶어 하는 말을 해주기 위해
- 특정한 이미지를 보여주거나 유지하기 위해
- 타인들에게 깊은 인상을 남기기 위해
- 평화를 유지하는 방편으로
- 타인들을 방해하거나 조종하거나 통제하기 위해
- 캐릭터가 병적으로 거짓말을 하는 사람이기 때문에
- 캐릭터가 거짓말이 나쁜 행동이라고 생각하지 않기 때문에

사소한 문제

- (특히 설명할 시간이나 장소가 마땅치 않을 경우) 상황을 신속하게 가라앉혀야 한다.
- 약속을 하거나, 뇌물을 주거나 특정 조건에 동의함으로써 타인의 침묵을 얻어내야 한다.
- 캐릭터의 정직성이 추후 의심의 대상이 된다.
- 사람들이 캐릭터와 특정 화제를 꺼내기를 꺼리게 된다.
- 그 순간 속내를 드러내 다른 사람들이 기억하게(그리고 주시하게) 될 수 있다.

- 조종한다는 비난을 받게 된다.

초래할 수 있는 심각한 결과

- 평판이 손상된다.
- (배우자, 자식, 친구들을 비롯하여) 사랑하는 사람들이 캐릭터의 정직성을 의심하게 된다.
- 공개적으로 호출을 당한다.
- 고용주에게 나쁜 인상을 주는 거짓말 때문에 해고를 당하거나 좌천을 당한다.
- 중요한 관계가 손상을 입거나 아예 끝난다.
- 캐릭터가 특정 권한이나 세력을 이용하여 침묵을 종용하려다가 자신의 진짜 본성을 드러내게 된다.
- (캐릭터가 영향력이 있는 인물일 경우) 사람들이 중요한 사람이나 중요한 것에 대한 신뢰를 잃는다.
- 단체나 조직(그리고 그와 관련된 사람들)이 한 사람의 거짓으로 고통을 받게 된다.
- 유해한 고정관념이나 편견이 강화된다.
- 캐릭터가 완강하게 버티면서 거짓을 인정하지 않아 갈등이 발생한다.
- 체면을 챙기려 하거나 더 큰 거짓말을 하거나, 거짓말을 보태거나 비난하는 사람의 신뢰를 떨어뜨리려 하는 등 상황을 뒤집으려고 애를 쓴다.
- 책임을 지는 대신 오히려 분노하면서 남에게 폭언을 퍼붓는다.

생길 수 있는 감정

분노, 우려, 방어적인 태도, 반항, 절망, 창피함, 공포, 죄의식, 수치심, 불안정, 공황, 후회, 자기혐오, 수치, 경악, 고통, 불편함, 원한, 근심, 자신이 하찮다는 느낌

생길 수 있는 내적 갈등

- 불안, 죄의식, 수치 혹은 자기혐오와 싸워야 한다.
- 거짓말을 한 이유를 밝힐 경우, 다른 사람에게 상처나 해가 될까 두려워 이유를 밝힐 수가 없다.
- 거짓말이 정당했다고 생각한다.

- 사실을 부정확하게 기억하거나 사실을 외면하면서 거짓이 진실이라고 믿는다.
- 자신을 믿을 수가 없다.
- 특정 사람들을 어둠 속으로 몰아넣는 일은 동기가 아무리 선하다 해도 죄의식이 든다.
- 별 이유도 없이 거짓말을 했던 게 너무 창피해 인정할 수가 없다.

상황을 악화시킬 수 있는 부정적인 특성

무관심, 냉담함, 거만함, 싸우려는 태도, 방어적인 자세, 적대감, 남성적인 면을 과시, 순교자인 양하는 태도, 자기 파괴적인 태도, 고집, 요령과 눈치가 없음

기본 욕구에 미치는 영향

- **자아실현 욕구** 캐릭터의 거짓말이 직업적 혹은 개인적 한계를 불러온다면 평생의 후회로 이어질 수 있다.
- **존중과 인정의 욕구** 수치와 죄의식은 심리적으로 파국에 이르게 할 수 있다. 캐릭터의 실책으로 캐릭터가 받는 존경이 추락할 경우, 불안과 씨름하게 되거나 목표를 이루지 못하게 되는 등 원치 않던 정서적인 변화가 초래된다.
- **애정과 소속의 욕구** 캐릭터가 거짓말을 한 것이 처음이 아닐 경우(혹은 큰 거짓말을 한 경우) 우정이나 연애관계에 치명타가 될 수 있다.
- **안전 욕구** 캐릭터가 다시는 얻을 수 없는 것을 잃을 경우, 자신에게 형벌을 주려 할 수 있다. 위험한 행동, 중독 그리고 다른 부실한 대처 등으로 캐릭터의 건강이 위험에 처할 수 있다.

대처에 도움이 되는 긍정적인 특성

협조적인 태도, 외교술, 신중함, 친근함, 정직성, 겸손함, 무고함, 충실함, 대적하지 않고 받아주는 태도, 설득력, 올바른 태도, 보호하려는 태도

- 항상 진실을 말하는 일이 얼마나 중요한지 깨닫게 된다.
- 명성이라는 것이 쉽게 파괴될 수 있다는 것을 깨닫고, 잘 지켜야겠다고 다짐한다.
- 거짓이 중요한 폭로로 이어지고, 성장을 이끈 상황에서는 오히려 거짓말이 들통난 데 대해 감사하게 된다.
- 거짓말이 들통난 사건이 스스로 도덕적 위상을 점검할 수 있게 자극을 주어 캐릭터의 성장과 변화를 이끌어낼 수 있다.
- 거짓의 발각으로 불의가 만천하에 드러난다.

ㄱ

거짓말이 타인에게
영향을 끼치다

사례

- 질병을 숨긴다(혹은 질병에 걸렸다고 거짓말을 한다).
- 연애에 관해 다른 사람들에게 잘못된 정보를 준다.
- 엉뚱한 사람을 범죄자로 몰고 간다.
- 목격한 범죄와 관련해 까다롭게 굴면서 정보를 다 주지 않는다.
- 자신의 진짜 정체성을 숨긴다.
- 법률 문서나 자격증, 증명서 등의 자격에 대해 거짓말을 한다.
- 중독을 은폐한다.
- 임신이나 유산을 속인다.
- 다른 사람의 알리바이를 입증하겠다고 거짓말을 한다.
- 다른 사람에 관한 소문을 퍼뜨린다.
- 데이트 웹사이트에 신상에 관해 거짓된 내용을 올린다.
- 캐릭터가 자신의 죽음을 속인다.
- 자식에게 혈통을 숨긴다.
- 학생인 캐릭터가 자기 점수나 등수에 대해 거짓말을 한다.
- 딴살림을 차렸다는 것을 숨긴다.
- 불법에 연루되었다는 것을 감춘다.
- 정치적 신념이나 종교 신앙을 숨긴다.
- 다른 사람에 대해 품은 진짜 감정을 숨긴다.
- 이력서를 속인다.
- 자신의 기술이나 능력에 대한 진실을 왜곡한다.

**사소한
문제**

- 캐릭터가 자신의 거짓말을 대면하게 될 때 대화가 불편해진다.
- 허울을 유지해야 하는 데서 오는 스트레스와 피곤함에 빠진다.
- 서로 다른 사람들에게 거짓말을 계속해야 한다.
- 자신의 주장에 대한 증거를 요구받는다.
- 다른 사람들이 진실을 캐지 못하도록 조치를 취해야 한다.
- 진실이 알려질 때 다른 사람들이 불편함을 겪는다. 가령 캐릭터가

자신이 경험해봤다고 주장했지만, 사실 그렇지가 않아 다른 사람들이 프로젝트를 대신 떠맡는 불편함이 초래된다.

초래할 수 있는 심각한 결과

- 관계가 망가져 회복이 불가능해진다.
- 캐릭터가 한 거짓말 때문에 범죄자나 잘못을 저지른 사람이 벌을 면하게 된다.
- 잘못에 대해 정직하게 말하지 않아서 건강 문제가 악화될 수 있다.
- 캐릭터의 아이들이 거짓말을 '해도 되는 행동'이라고 생각하게 된다.
- 해고를 당한다.
- 캐릭터의 행동 때문에 캐릭터가 사랑하는 사람들이 트라우마를 겪고 타인들을 신뢰하지 못하게 된다.
- 결혼 관계가 파탄에 이르거나 양육권을 잃게 된다.
- 피해를 입은 사람들이 보복을 하려 한다.
- (거짓 맹세나 범죄 연루 등에 대해) 범죄 기소를 당한다.
- 다른 사람들이 캐릭터의 거짓말이나 범죄를 몰랐다는 이유로 거짓이나 범행에 끌려 들어간다.
- 거짓말에 둔감해져 거짓말을 문제로도 여기지 않는 지경이 된다.

생길 수 있는 감정

괴로움, 불안, 우려, 갈등, 방어, 부정, 결단, 의구심, 공포, 두려움, 허둥지둥, 죄의식, 신경과민, 수치, 경악, 불확실성, 불편함, 근심, 자신이 하찮다는 느낌

생길 수 있는 내적 갈등

- 알면서도 타인들을 배신한 데서 오는 죄의식과 불안
- 잘잘못을 가리는 데 어려움을 겪는다.
- 배우자, 부모, 친구, 직원으로서 자신의 가치를 의심하게 된다.
- 다른 사람이 진실을 알게 될까 전전긍긍한다.
- 진실을 밝히고 싶지만 결과가 너무 두렵다.
- 자기와 사랑하는 이들의 안전 중 하나를 선택해야 한다.
- 아무도 모르는 진실을 혼자만 알고 있다는 사실 때문에 고립되어 있다는 느낌이 든다.

상황을 악화시킬 수 있는 부정적인 특성

반사회성, 무관심, 냉담함, 비겁함, 잔인함, 일탈, 배신, 망각, 위선, 충동, 무책임
함, 조종하려는 태도, 편집증적인 태도, 무모함, 이기심

기본 욕구에 미치는 영향

- **존중과 인정의 욕구** 거짓말이 발각되어 다른 사람들에게까지 여파가 미치는 경
우 캐릭터는 자기 행동의 결과를 감당해야 한다. 캐릭터의 거짓말에 영향을
받는 사람이 캐릭터가 사랑하는 사람이거나 무고한 사람일 경우, 캐릭터는 자
신의 행동을 정당화하기 어렵고 무거운 수치심 때문에 자존감을 잠식당한다.
- **애정과 소속의 욕구** 거짓말은 사람들에게 장벽을 쌓게 만든다. 따라서 캐릭터가
자기 주변 사람들에게 자신이 변했다는 것을 납득시킬 수 없을 경우, 캐릭터
가 원하고 필요로 하는 친밀한 관계는 더 이상 유지할 수 없게 된다.
- **생리적 욕구** 세상은 위험한 곳이 될 수 있다. 캐릭터가 위험한 사람들에게 의심
을 사는 거짓말을 할 경우, 거꾸로 큰 타격을 입게 되고 목숨까지 위태로워질
수도 있다.

대처에 도움이 되는 긍정적인 특성

야심, 분석적 능력, 신중함, 자신감, 창의력, 결단력, 외교술, 근면, 지적 능력, 꼼
꼼함, 끈기, 설득력, 자발성

긍정적인 결과

- 거짓이 부른 해악을 돌이킬 수 있는 기회를 얻을 수 있다.
- 거짓말이 끼치는 여파를 깨닫고 다시는 하지 않겠다고 결심할 수 있다.
- 캐릭터가 정직을 수용하고 자신과 같은 사람들의 진면목을 발견해 스스로
에 대해 거짓말이 필요하다는 잘못된 믿음을 없앨 수 있다.
- (거짓말이 캐릭터를 감옥에 보낼 정도일 경우) 아이러니하지만 자유를 느낄 수
있다.

그릇된 판단을
내리다

Having Poor Judgment

일러두기 실수는 의도적이지 않다. 그래서 실수는 실수에 불과하다. 대부분의 실수는 캐릭터가 근시안이거나 생각을 완벽하게 하지 않아 생기는 결과이고, 따라서 결과도 사소하거나 그리 심각하지 않다. 이 항목에서는 이런 종류의 갈등 시나리오를 다룬다. 부상이나 사망을 일으키는 더 심각한 종류의 실수에 대해서는 '위험을 과소평가하다'(266쪽)편을 참고할 것.

사례

- 캐릭터가 또래나 동료의 압력에 굴복하여 해를 끼치는 짓을 한다.
- 과거에 상처를 주었던 비슷한 부류의 사람과 연애로 계속 얽힌다.
- 사랑하는 사람과 같이 있으려는 생각으로 대학을 선택하거나 먼 곳으로 이사한다.
- 연애 초기에 상대의 이름을 새긴 문신을 한다.
- 잠자리를 해선 안 될 사람과 잠자리를 한다.
- (취업 시험, 취업 면접, 미래의 가족이 될 사람과의 만남, 결승전 등) 중요한 행사를 앞두고 과음한다.
- 미래를 생각하거나 미리 계획을 세우지 않고 순간적인 결정을 내린다.
- 시험에서 부정행위를 저지른다.
- (계좌 비밀번호나 신용카드 정보 등) 민감한 정보를 타인들에게 알려준다.
- 끔찍한 결과를 초래하는 어리석은 장난에 참여한다.
- 잠깐은 기분이 좋지만 장기적으로는 해악이 더 많은 방식으로 대립이나 대치 상황에 대응한다.
- 일어날 수 있는 역효과를 고려하지 않고 친구를 위한답시고 알리바이를 제공한다.

사소한 문제	• 이용당한다.
	• 돈이나 소유물을 잃는다.
	• 당한 일에 앙갚음하기 위해 돈이나 시간을 써야 한다.
	• 인생에 형편없는 영향을 끼치는 관계를 끝내야 한다.
	• 평판이 손상을 입는다.
	• 어리석은 짓을 저지른 대가로 놀림감이 된다.
	• (통금 시간이 빨라지거나 근신을 당하는 등) 권한이 있는 사람에 의해 규칙이 늘어나거나 원치 않는 감시를 받게 된다.
초래할 수 있는 심각한 결과	• 파괴를 부르거나 유해한 사람 혹은 나쁜 영향력을 행사하는 사람과 한데 나란히 얽히게 된다.
	• 개인 금융 정보나 범죄 관련 비밀이 공개 및 공유된다.
	• 가족과 친구들의 존경을 잃게 된다.
	• 캐릭터가 자신의 판단이 어리석었다는 것을 보지 못하거나 보려고 하지 않아 비슷한 실수를 계속 저지르게 된다.
	• 캐릭터가 더 이상 책임 있는 선택을 내리지 못한다고 생각해 사람들이 캐릭터를 신뢰하지 못하게 된다.
	• 고소나 고발을 당한다.
	• 캐릭터 혹은 다른 사람에게 심각한 부상이 발생하거나 사망에 이르게 된다.
	• 교도소에 복역해야 한다.
	• 무책임하거나 신뢰성이 없거나 미숙하게 보인 탓에 전도유망한 기회를 놓치거나 잃는다.
	• 캐릭터 자신의 운명이 남의 운명과 엮이게 된다. 가령 알리바이를 제공했거나 짐꾸러미를 맡아줬다는 등의 이유로 조력자로 기소를 당할 수 있다.
생길 수 있는 감정	분노, 짜증, 불안, 혼란, 방어적인 태도, 저항, 체념, 상심, 불신, 낙담, 환멸, 수치, 공포, 좌절, 죄의식, 초라함, 후회막급, 참회, 단념, 자기연민, 창피함, 상처받기 쉬운 상태

생길 수 있는 내적 갈등	• 캐릭터가 자책으로 씨름하고 자신은 일을 당해도 싸다고 생각하게 된다.
	• 더 나은 결정을 내리고 싶으면서도 충동적으로 행동하는 데서 오는 자유와 즉각적인 만족도 원해 혼란스럽다.
	• 캐릭터가 자신의 행동이 부적절했거나 판단이 형편없었다는 것을 깨닫기가 어렵다.
	• 창피나 후회에 압도되어 어쩔 줄 모른다.
	• 영향을 받은 사람들에게 보상을 하고 싶지만 창피함이 앞서 그러기가 어렵다.
	• 캐릭터가 믿지 말아야 할 사람을 믿었거나 친구에게 이용을 당해 정서적 상처가 생긴다.

상황을 악화시킬 수 있는 부정적인 특성

중독 성향, 무관심, 냉담함, 충동성, 방어적 태도, 어리석음, 경박함, 남을 너무 잘 믿는 성향, 무지, 충동에 따라 행동하는 경향, 무책임함, 짓궂음, 완벽주의, 편견, 무모함, 자기 탐닉, 의지박약

기본 욕구에 미치는 영향

- **자아실현 욕구** 형편없는 판단을 내리는 것이 반복적인 행동 패턴이 되는 경우, 캐릭터는 스포츠 팀을 이끌 기회나 비영리단체의 장을 맡는 등의 자아실현 기회를 놓치는 대가를 치러야 한다.
- **존중과 인정의 욕구** 그릇된 선택은 타인들로 하여금 캐릭터를 깔보게 만들고 하찮게 생각하게 하며, 결국 캐릭터의 자존감을 떨어뜨리는 결과를 낳는다.
- **애정과 소속의 욕구** 캐릭터의 행동이 주변 사람들을 고립시키고 소외시키는 경우, 사람들은 캐릭터를 피할 것이고 단체나 행사나 사교모임에서 캐릭터를 제외시키게 된다.
- **안전 욕구** 사안을 온전하고 꼼꼼하게 생각하지 못하는 캐릭터는 대개 너무 늦을 때까지도 위험을 감지하지 못한다.

대처에 도움이 되는 긍정적인 특성

감사하는 태도, 신중하고 차분한 태도, 수양과 단련, 집중력, 영감을 주는 창의력, 성숙함, 남의 말을 잘 들어주는 성향, 철학적으로 사유하는 능력, 올바른 판단 능력, 합리성, 학구적인 태도

긍정적인 결과

- 캐릭터가 자신의 자발성과 충동성을 무해한 일로 돌려 긍정적인 결과를 만들어낸다.
- 실수로부터 뭔가 배워 다음에는 더 나은 결정을 내린다.
- 상황이 더 나빠지지 않아 감사하게 된다.
- 누구나 실수를 할 수 있다는 것, 실수로 사람을 규정해서는 안 된다는 것을 깨닫게 된다.
- 두 번째 기회를 얻고, 향후 다른 사람들에게도 다시 기회를 주려는 태도를 갖게 된다.

내기에 지다

일러
두기

사람들은 늘 내기를 한다. 대개 친구들 사이에서 가볍게 벌어지는 경우가 많지만 꼭 그렇지 않을 때도 있다. 판이 클수록 판돈도 높아지며 이는 곧 손실이 감내하기 힘들 정도로 커진다는 뜻이다.

사례

- 캐릭터가 자신의 평판이 손상될 수 있는 면목 없는 짓을 벌일 수밖에 없도록 강요당한다.
- 캐릭터가 승자에게 영합하거나 승자의 이익에 부합할 수밖에 없는 손실을 입는다.
- 낯선 사람을 치거나, 사람들 앞에서 노래를 부르거나, 머리를 밀거나, 경쟁 팀의 유니폼을 입어야 하거나 문신을 하는 등 민망한 일을 해야 한다.
- 경쟁자의 목표나 야심이나 생각을 지지해야만 하는 상황에 처하게 된다.
- (경연이나 관계 등에서) 옆으로 비켜나거나 아예 밀려나는 데 동의하게 된다.
- 자동차, 전문 장비 혹은 합의금 같은 귀중한 것을 빼앗겨야 한다.
- 잘못했다는 것을 공개적으로 인정하거나 적에게 사과를 하거나 용서를 빌어야 한다.
- 시간을 들여야 하거나, 돈이 더 필요해지거나, 곤란한 책임을 더 져야 한다.
- 소셜 미디어상에서 유행하는 위험한 도전에 응하는 등 무모한 일을 해야 한다.
- 뭔가 중요한 일이 걸려 있지만, 참여하지 않는다고 약속해야 한다.
- 승자에게 부당한 이익을 줄 수 있는 민감한 정보를 공유해야 한다.
- (직장이나 살던 고장이나 단체 등을) 떠나는 것에 동의함으로써 사람들과 맺은 관계를 포기해야 한다.

사소한 문제	• 놀림을 당하거나 놀림감이 된다. • 타인들에게 존경할 만한 사람이 아니라는 평가를 받게 된다. • 기회를 놓친다. • 계획을 변경해야 하거나, 고통스러운 지연을 겪거나 중요한 것을 희생해야 한다. • 일을 바로잡기 위해 도움을 청해야 하고 이때 캐릭터의 수치는 배가된다. • '내 그럴 줄 알았다'라는 말을 되풀이하며 고소해하는 사람들의 비난을 감내해야 한다.
초래할 수 있는 심각한 결과	• 창피한 장면이 영상으로 찍혀 소셜 미디어에 게시된다. • 법을 어겨 체포와 기소와 처벌을 감내해야 한다. • 누군가 내기의 결과로 다친다. • 내기 과정에서 우정이 깨진다. • 캐릭터가 계약을 지키기 위해 다른 사람을 배신하거나 도덕적 선을 넘어야 한다. • 내기의 내막을 알게 된 권력자에 의해 실직하거나 좌천을 당한다. • 추구하는 목표를 포기할 수밖에 없게 된다. • 내기에 대한 내부 정보를 알고 있는 누군가에게 협박을 당한다. • 실패가 캐릭터의 과거 상처를 건드려 (중독에 다시 빠지거나 어렵게 성취한 자존감을 파괴하는 부정적인 자기 평가에 사로잡히는 등) 파탄일로를 걷게 된다.
생길 수 있는 감정	분노, 근심, 쓰라림, 열패감, 방어적인 태도, 반항심, 상심, 실망, 불신, 공포, 무기력, 당혹감, 창피함
생길 수 있는 내적 갈등	• 애초에 내기를 한 자신에게 화가 난다. • (내기에서 이기기 위해 캐릭터가 자신의 신념을 희생해야 하는 경우) 도덕적 갈등이 생긴다. • 내기에 참가하게 된 선택을 곱씹는다. 가령 결과가 다 나온 다음에도 아까운 마음이 들어 계속 같은 생각에 집착한다.

241

- 내기를 끝까지 했을 때 해가 클지, 얻게 될 자부심이나 명예가 클지 저울질하게 된다.
- 상대가 속였거나 결과를 조작했다는 의심이 들지만 입증할 수가 없다.
- 자신을 지원하던 이들이 어느 정도 고통을 겪을 것을 알고 그들을 보호하고 싶다.

상황을 악화시킬 수 있는 부정적인 특성

신경을 긁거나 부아를 돋우는 태도, 싸우려는 태도, 비겁함, 믿음을 주지 않는 행동거지, 어리석음, 적대적인 태도, 충동적인 성향, 불합리성, 질투, 과장이나 극단적인 태도

기본 욕구에 미치는 영향

- **자아실현 욕구** 감정이 고조된 상태에 있는 사람들은 자신이 행한 행동의 장기적인 결과를 고려하지 않는다. 캐릭터가 내기에 져서 의미 있는 것을 희생해야 하는 경우, 자신이 잘못 살았다고 생각하게 되며 자신이 진정으로 되고 싶은 존재가 될 수도 없고 하고 싶은 일을 할 수도 없게 된다.
- **존중과 인정의 욕구** 내기에 진 대가가 창피함일 경우, 캐릭터는 다른 사람들의 눈에 하찮게 비치게 된다. 기회를 잃어버리고, 지지를 잃고, 전문가로서 거리가 생기는 등의 대가들은 캐릭터의 자존감까지 떨어뜨릴 수 있다.
- **안전 욕구** 어떤 내기나 결과는 무해하지만 그렇지 않은 내기도 있다. 위험 요소가 있는 내기의 경우 캐릭터의 안전까지 위협할 수 있다.
- **생리적 욕구** 지나치지만 않으면 내기는 괜찮은 재밋거리다. 그러나 내기에 져서 치러야 할 바보 같은 대가로 사람들이 죽음을 당하기도 한다.

대처에 도움이 되는 긍정적인 특성

모험심, 신중함, 경계심, 외향성, 유머, 상상력, 설득력, 기발함, 창의력, 자유로움, 기지와 재치

- 즉각적으로 반응하기 전에 먼저 생각을 하는 것이 중요하다는 것을 잘 알게 된다.
- 조종당하는 일이 다시는 없도록 경계심을 더욱 품게 된다.
- 캐릭터가 자신의 자아가 얼마나 약한지 깨닫고 그 이유를 파악하고, 변화할 수 있는 방법을 알아내기로 결심한다.
- 내기에 진 경험이 깨달음으로 이어져 이제 다른 사람들을 압박해 바보 같은 내기에 참여하게 하지 않겠다고 맹세하게 된다.
- 손해를 거의 입지 않는 섬세한 기술을 발휘해 내기를 마친다.
- 내기에서 조종을 당했다는 증거를 발견함으로써 상대가 부당하게 얻은 승리를 도로 뺏어온다.
- 모든 내기가 공정하지는 않다는 것, 그리고 위험하거나 과다한 대가를 치러야 하는 내기는 결과를 감내하지 않아도 된다는 것을 깨닫는다.

ㄴ

부지불식간에
틀린 정보를 공유하다

사례

- 캐릭터가 사실인 줄 알고 공유한 정보가 사실은 틀린 정보로 판명된다.
- 온라인상에 인용한 정보가 가짜 뉴스로 판명된다.
- 통계치를 잘못 인용한 걸 발견한다.
- 평판이 좋지 않은 자료에서 정보를 모아 유통시킨다.
- 반박을 당했던 케케묵은 정보를 공유한다.
- 치명적인 오자가 있는 숫자와 관련된 팩트를 유통시킨다.
- 캐릭터가 답을 알아야 하는 질문을 받았는데 부정확한 추측으로 대답을 한다.
- 의견을 사실로 말한다.
- 잘못된 지침을 전달한다.
- 상관이나 고위층에서 얻은 정보를 유통시켰는데 정보가 틀린 것으로 입증된다.

사소한
문제

- 비웃음거리가 된다.
- 시간이 지난 뒤에도 사람들이 실수를 다시 화젯거리로 삼아 창피함을 일깨운다.
- 틀린 정보를 공개적으로 교정당한다.
- 사람들이 캐릭터를 더 이상 진지하게 생각해주지 않는다.
- 가짜 뉴스를 유포했다는 이유로 소셜 미디어상에서 논란이 된다.
- 틀린 정보를 퍼뜨렸다는 이유로 공식적인 철회를 발표하거나 사과를 해야 한다.
- 실수가 어떻게 벌어졌는지 사람들에게 설명하려 노력했는데 오히려 변명을 하고 있거나 실수의 여파를 피하려고 애쓴다는 인상만 주게 되는 결과를 낳는다.

244

	• 캐릭터가 틀린 입장을 오히려 더 세게 밀어붙이며 진실을 보거나 인정하려 하지 않는다(그 입장이 오래 견지했던 정치적 신념이거나 편견인 경우 더욱 그러하다). • 잘못된 정보가 의사결정에 사용되어 훨씬 더 심각한 여파를 많은 사람들에게 남기는 결과를 초래한다. • 중요한 고객을 잃는다. • 익명성이 중요한 누군가의 신원이 탄로 난다. • 캐릭터가 직장에서 신뢰를 잃고 중요한 프로젝트에 더 이상 끼지 못한다. • 친구들, 업무상 만나는 사람들, 친지 등이 온라인상에서 캐릭터를 멀리 한다. • 음모론자나 비주류 정치집단의 일원으로 낙인찍힌다. • 더 큰 단체(사업, 비영리단체 등)가 캐릭터와 연관이 있다는 이유로 홍보상의 피해를 본다. • 캐릭터가 다른 어떤 정보도 편견이 없는 건 없으며, 타인들이 공유한 정보도 다 믿을 수 없다고 생각하게 된다. • 잘못된 정보에 책임이 있는 사람이 나서서 책임을 지지 않을 경우 캐릭터는 환멸감에 빠진다.
생길 수 있는 감정	경악, 혼란, 방어적 태도, 부인, 환멸, 당혹감, 허둥지둥, 좌절, 죄의식, 수치심, 분개, 불안정, 위협감, 신경과민, 공황, 자책, 꺼리는 태도, 회한, 반신반의, 불편함, 취약성, 근심
생길 수 있는 내적 갈등	• 캐릭터가 자신에 대한 의심과 싸우다 다른 사람들의 생각에 지나치게 의존하게 된다. • 미래에 공유할 정보도 틀릴까 봐 공유 자체를 망설이게 된다. • 사람들을 향해 억울한 마음이 든다. 실수를 한다는 이유로 누군가를 얼마나 재빨리 공격할 수 있는지 알게 되어 상처를 입는다. • 정보를 유통시키기 전에 이중으로 점검하지 않은 자신이 한심스럽다. 이중점검이 꼭 해야 할 일이 아니었어도 마찬가지다. • 캐릭터가 자신을 지지해주는 이메일이나 메시지를 확인하여 고마

움을 느끼면서도 다른 사람들도 공개적으로 이런 메시지를 받았으면 얼마나 좋을까 생각한다.

상황을 악화시킬 수 있는 부정적인 특성

싸우려는 태도, 통제 성향, 냉소적인 태도, 방어적인 자세, 어리석음, 위선, 무지, 충동적 성향, 융통성 없음, 불안정, 불합리성, 순교자인 양하는 태도, 감정 과잉, 과민 반응, 완벽주의, 완고한 고집

기본 욕구에 미치는 영향

- **존중과 인정의 욕구** 이런 종류의 갈등이 빚어내는 가장 큰 문제 중 하나는 사람들로 하여금 캐릭터에 대한 존경심을 잃게 만든다는 것이다. 그 잘못이 순전히 실수였거나 사실 확인에 책임이 있던 다른 사람들은 욕을 먹지 않고 피해가는 경우, 캐릭터는 억울하다는 마음을 품게 된다.
- **안전 욕구** 만약 잘못된 정보가 원한을 갖고 있는 사람, 그 정보로 권력을 위협받는 사람들에게 영향을 끼칠 경우, 캐릭터의 안전이 위험해질 수 있다.

대처에 도움이 되는 긍정적인 특성

차분함, 협조적인 태도, 용기, 정직성, 공정함, 의리와 충직성, 인내와 끈기, 애국심, 설득력, 전문성, 책임감

긍정적인 결과

- 실수를 통해 배우고 난 뒤에는 정보의 사실 여부를 더욱 꼼꼼히 점검하게 된다.
- 익숙하지 않은 주제에 관해서는 괜히 끼어들지 않고 좀 더 신중하게 말하려고 노력한다.
- 의견은 사실이 아니라는 것, 따라서 늘 공유해야 하는 것이 아니라는 것을 깨닫게 된다.
- 메모나 메시지를 보내기 전에 오탈자를 더욱 주의 깊게 점검하게 된다.

- 실수를 지적받을 때 (방어적이 되거나 완고해지지 않고) 감사함을 느끼기로 마음먹는다.
- 비슷한 실수가 다시는 발생하지 않도록 불완전하거나 흠결이 있는 프로세스를 개선한다.

비밀을 알면
안 될 사람에게 털어놓다 Confiding in The Wrong Person

사례

- 비밀을 간직할 수 없는 사람에게 비밀을 털어놓는다.
- 개인 정보나 내밀한 정보가 타블로이드 신문에 팔린다.
- 정보가 어떤 식으로건 캐릭터에게 불리하게 사용된다.
- 직장 내 체제의 결함이나 안전상의 위험에 대해 정직하게 말했다가 해고당한다.
- 부정부패를 폭로하고 희생양이 되어 관련된 사람들이 징역형을 면하도록 한다.
- 상대를 믿고 이야기했던 정보를 빌미로 협박을 당한다.
- 친구와 민감한 정보를 공유했는데 그가 자기 이익에 정보를 이용한다.
- (파트너의 부정 같은) 일을 잘못 알고 남에게 털어놓았는데 그걸 들은 상대가 캐릭터의 파트너에게 일러바친다.
- 직장 동료에게 정보를 주었는데 그가 출세를 위해 정보를 이용한다.
- 인터뷰에 응했는데 선정적으로 다루어지거나 맥락에서 따로 떨어진 채 인용되어 오해를 산다.
- 다른 사람과 공유했던 감정을 그의 동의 없이 남에게 털어놓는다.
- 아무리 비밀이라도 남의 잘못을 알게 되면 윤리적인 이유로 폭로해버릴 사람에게 잘못을 털어놓는다.
- 개인 정보를 공유해 자신의 위치를 취약하게 만들고, 결국 이용당한다.
- 익명의 내부고발자의 신원이 새어나간다.

**사소한
문제**

- 가족의 비밀이 새 나갔다고 배우자에게 말을 해야 한다.
- 민감한 정보가 누설되는 바람에 화가 난 사람들의 손해를 막을 수습책을 마련해야 한다.
- (기자, 수사관, 가족 구성원 혹은 자기도 모르는 사이에 발각된 연루자들에 의해) 더 많은 정보를 밝히거나 질문에 대답하기 위해 곤혹스

러운 상황에 처한다.

- 상사나 직장 동료에 의해 불려간다.
- 낯 뜨거운 상황에 처한다.
- 비밀이 새 나가 생긴 문제에 대해 부당하게 비난을 받게 된다.
- 상황을 해결하기 위해 원치 않는 일을 할 수밖에 없게 된다.
- 손상을 복구하기 위해 대가가 큰 호의를 요청해야 한다.
- 창피를 면하고 체면을 지키거나 더 이상의 피해를 막기 위해 거짓말을 해야 한다.
- 소중히 여기던 물건(혹은 사람)에 더 이상 접근할 수 없게 된다.
- 공유된 정보 때문에 공개적으로 재단을 당한다.
- 관계가 망가지고 불신이 생겨난다.
- 비밀을 들은 사람이 퍼뜨렸을 수 있는 다른 비밀 때문에 걱정하느라 시간을 낭비하게 된다.

초래할 수 있는 심각한 결과	- 개선이 불가능할 정도로 관계가 망가져 끝이 난다. - 명망을 잃는다. - 어렵게 얻은 이득을 잃게 된다. - 평판이 망가진다. - 가까운 사람에게 배신을 당해 감정적 상처를 입는다. - 협박을 당한다. - 기피 대상이 되거나 종교 단체에서 파문을 당한다. - 잘못 때문에 법원에서 기소 대상이 된다. - 피해를 돌이키기 위해 법을 어겨야 하거나 윤리적인 부분을 포기할 수밖에 없는 상황에 몰린다. - 중요한 것을 얻을 기회를 망친다. - 평생 한 번 있는 기회를 놓친다. - 고소를 당하거나 협박을 당하거나 법정에 끌려 다니면서 경제적 시련에 직면한다. - 용서를 받거나 망친 일을 회복할 기회를 잃는다. - 사랑하는 사람이 진실이 아닌 것을 믿게 된다.

생길 수 있는 감정	분노, 괴로움, 배신감, 쓰라림, 상심, 실망, 불신, 환멸, 죄의식, 수치, 상처, 공황, 무력함, 화, 후회, 가책, 못마땅함, 자기혐오, 자기 연민, 충격, 원한과 복수심, 상처받기 쉬운 상태
생길 수 있는 내적 갈등	• 신뢰를 배신한 사람이라 하더라도 그를 좋아하고 걱정하는 마음을 멈출 수가 없다. • 소중히 여겼던 추억들이 뒤통수를 맞아 훼손되거나 망가졌다는 데서 오는 분노를 느낀다. • 캐릭터가 자신의 순진함에 대한 죄의식이나 자기 비하에 시달리다가도 비밀로 득을 본 사람에 대한 분노가 치민다. • 벌어진 일에 속상하고 화가 나지만 어쨌거나 비밀이 폭로되어 속이 편하기도 하다.

상황을 악화시킬 수 있는 부정적인 특성

대립을 일삼는 성향, 통제 성향, 의리 없음, 가십을 일삼는 성향, 위선, 신경과민, 의심, 원한

기본 욕구에 미치는 영향

• **존중과 인정의 욕구** 신뢰는 인간관계와 직업적 관계에서 엄청나게 중요한 덕목이다. 신뢰를 잃은 캐릭터는 대개 타인들에게 경시를 당하게 마련이다.
• **애정과 소속의 욕구** 캐릭터가 가장 신뢰하는 사람에게 배신을 당하면 상처는 매우 깊기 마련이다.
• **생리적 욕구** 캐릭터가 위험한 사람에 대한 비밀을 누군가에게 털어놓고 그 민감한 정보가 폭로되는 경우, 캐릭터는 공격에 취약한 상태에 빠지게 될 수도 있고 아예 영원히 침묵하게 될 수도 있다.

대처에 도움이 되는 긍정적인 특성

차분함, 정직, 지성, 비밀을 지키려는 태도, 선제적인 행동 능력, 보호하려는 태

도, 책임감, 관대함, 지혜

긍정적인 결과

- 의도하지 않았던 결과가 나왔다 해도 자신이 했던 역할에 책임을 진다.
- 캐릭터가 자신의 믿음과 의리를 어디에 두어야 할지, 자신의 삶에서 누가 해로운 영향을 끼칠지 제대로 보게 된다.
- 비밀이 일단 공개되면 자유롭게 문제를 해결할 수 있게 된다.
- 신경을 써줄 수 있는 더 좋은 친구들이 필요하다는 것을 알게 된다.
- 앞으로는 사적이나 개인적인 정보를 공유하는 것에 더 유의하고 세심하게 신경을 쓰게 된다.

술을 먹거나 약에 취한 상태에서 어리석은 짓을 저지르다

Doing Something Stupid While Impaired

사례

- 전 애인에게 전화를 걸거나 문자를 해서 비난을 퍼붓는다.
- 상사나 직장 동료들에게(다른 상사나 동료, 혹은 회사에 관해) 실제로 생각하는 것을 말해버린다.
- 전 애인에게 재회의 희망을 걸고 술에 취해 전화를 하거나 소셜 미디어에 게시물을 올리거나 문자 메시지를 보낸다.
- (캠프파이어 위를 뛰어넘거나, 별을 보러 지붕 위로 기어 올라가거나, 용감하다는 걸 과시하려고 높은 절벽 바위 위에 서거나, 위험한 인근 지역을 배회하는 등) 어리석은 위험을 감수한다.
- 음주 운전을 한다.
- 옷을 다 벗고 민망한 부위를 노출한다.
- 가장 친한 친구, 동료 혹은 선을 넘으면 안 될 사람의 애인과 잔다.
- 잘 안 될 걸 빤히 알면서 친구 이상의 선을 넘으려고 한다.
- 기념행사나 축하하는 행사 자리에서 소란을 일으킨다.
- 법을 어긴다.
- 위험한 장난을 쳐 남들을 다치게 한다.
- 친구들을 버려두고 낯선 사람들과 자리를 뜬다.
- 캐릭터가 자신 혹은 다른 사람과 연관된 어떤 사람의 비밀을 마음대로 폭로한다.

사소한 문제

- 상처를 입는다.
- 창피하고 당혹스럽다.
- 남에게 나쁜 인상을 준다.
- 아끼는 사람에게 신뢰나 존경을 잃는다.
- 사랑하는 사람들을 걱정시킨다.
- 다른 사람을 실망시킨다.
- 위태로운 상황에서 잠을 깬다(전날 밤 일어났던 일에 대한 기억이 하나도 없는 상태로 너저분한 호텔에서 혼자 깨어난다거나, 지갑을 도난

당한다거나, 안전하지 못한 성관계를 했다는 것을 발견하거나, 보통 때 먹지 않는 약을 먹었다는 것을 발견하는 것 따위).

초래할 수 있는 심각한 결과	• 자신이 한 행동이 영상으로 찍혀 그 영상이 인터넷에 돌아다닌다. • 직장을 잃는다. • (배신, 다른 사람의 비밀을 알고 신뢰를 영원히 깬 것, 중요한 거짓말을 발각당하는 것, 부적절한 감정을 드러내는 것 등) 나쁜 선택 때문에 관계를 망가뜨린다. • (안전하지 못한 섹스나 약물 사용 때문에) 병에 걸린다. • (음주 운전으로 사람을 치어 죽이는 일 등) 돌이킬 수 없는 짓을 저지른다. • 범죄로 유죄 판결을 받아 양육권을 잃는다. • 고소를 당한다. • 범죄로 유죄 판결을 받아 교도소에 복역한다. • 다른 사람을 다치게 했는데 전혀 기억이 나지 않는다. • 공격을 받거나 강도를 당한다. • 미디어가 사소한 사건을 기괴하고 끔찍한 짓으로 크게 왜곡한다.
생길 수 있는 감정	번뇌, 경악, 부정, 우울, 불신, 무기력, 수치와 당황, 죄의식, 두려움, 창피함, 공황, 무력함, 후회, 자기혐오, 창피함
생길 수 있는 내적 갈등	• 판단 착오 때문에 스스로에게 화를 내면서도 동시에 술이나 마약 사용을 부추긴 이들을 비난한다. • 책임을 수용하면서도, 나쁜 행동에 대해 전혀 대가를 치르지 않는 듯한 사람들에게 화가 난다. • 자신의 행동이 끔찍하지만 그로 인한 처벌이 너무 심하다는 생각도 든다. • 위기에 빠졌다는 것을 알지만 기대거나 의논할 사람이 하나도 없다.

상황을 악화시킬 수 있는 부정적인 특성

중독 성향, 교만, 불성실, 어리석음, 잘 속아 넘어가는 성향, 충동, 무책임, 질투, 남성적인 면을 과시, 반항적 기질, 무모함, 소란스러움, 자기 파괴적인 태도, 요령 부득, 신경질적이고 괴팍한 성향, 부도덕함, 원한, 폭력성, 변덕

기본 욕구에 미치는 영향

- **자아실현 욕구** 캐릭터가 음주 운전으로 평판이나 신뢰에 큰 손상을 입는 경우, 기회를 놓칠 수도 있고, 중요한 것에 대한 접근 권한을 잃을 수도 있으며, 이익을 포기해 평생 후회하게 될 수도 있다.
- **존중과 인정의 욕구** 어리석은 결정이 창피와 수치를 초래해 다른 사람들로 하여금 캐릭터를 달리 보게 만들 뿐 아니라 캐릭터 스스로도 자신을 보는 방식이 달라질 수 있다.
- **애정과 소속의 욕구** 창피한 행동의 결과로 사랑하는 사람들이 그 여파에 얽혀 들 수 있다. 그 때문에 분노와 마찰이 생겨 캐릭터의 핵심적인 관계가 손상될 수 있다.

대처에 도움이 되는 긍정적인 특성

집중력, 협조적 성향, 정직함, 고결함, 겸허함, 성숙함, 순종적인 성향, 사색적 성향, 설득력, 적절하고 올바른 태도, 책임감

긍정적인 결과

- 실패를 겪어 바닥을 치고 다시는 똑같은 일을 벌이지 않겠다고 다짐한다.
- 책임을 받아들이고 인생의 더 큰 변화를 향해 발걸음을 내디딘다.
- 자신의 음주가 문제였음을 알게 되어 도움을 청한다.
- 캐릭터가 자신도 인간일 뿐이라는 것을 깨닫고 완벽주의를 버린다.
- 늘 경직되어 있던 캐릭터가 이제는 긴장을 풀고 (실제 해를 끼치지 않는 선에서) 바보처럼 굴 수도 있는 능력과 여유를 찾게 되어 더욱 인간적인 태도를 보이고 관계도 개선하게 된다.

실패하다 Failing at Something

사례

- 해고당한다.
- (고객이나 파트너를 확보하지 못하거나, 승진 기회를 날리거나, 좌천을 초래할 말이나 행동을 하는 것 등) 중요한 사업 기회를 날린다.
- 파산 신청을 해야 한다.
- 이혼 소송을 해야 한다.
- 학교에서 퇴학을 당한다.
- 성공할 기회를 맞기도 전에 사업을 지레 포기해야 한다. 위험하거나 캐릭터가 전에 한 번도 해 본 적 없는 일이거나 예상보다 더 어려운 일이기 때문이다.
- 중요한 경기나 대회에서 진다.
- (적절히 개입을 하지 않거나, 정서적으로 의논 상대가 되어주지 못하거나 늘 일을 중시하는 등) 캐릭터가 부모 노릇을 제대로 해내지 못해 자식과 소원해지거나 관계가 망가진다.
- 중독, 건강에 나쁜 습관, 망가진 행동 패턴 등을 극복하지 못한다.
- (스카우트, 연애 혹은 시집 사람들이나 처가 사람들과의 관계 등에서) 남에게 좋은 인상을 남기지 못하거나 호의를 끌어내지 못한다.

사소한 문제

- 이상적이지 못한 상황에서 계속해서 살아가야 한다.
- 진정한 잠재력을 제대로 발휘하지 못하고 살아간다.
- 실패나 변화에 대한 공포 탓에 늘 일을 성취하지 못하는 패턴을 되풀이한다.
- 새로운 직장이나 목표를 갖고 다시 시작해야 한다.
- 친구들이나 사랑하는 사람들에게서 원치 않는 조언이나 평가를 받아 이를 감내해야 한다.
- 사람들의 뾰족하고 날카로운 질문으로 인해 실패를 곱씹게 된다.
- 똑똑한 척하는 가족이나 친구들, 직장 동료 등을 상대로 '내가 너 그럴 줄 알았지'라는 말이 오가는 대화를 참아내야 한다.
- 남들의 가십거리가 되거나 연민의 대상으로 전락한다.

초래할 수 있는 심각한 결과	• 새로운 경제상황 때문에 생활 방식을 완전히 바꿔야 한다.
	• 과거의 잘못을 만회하거나 잘못된 것을 바로잡거나 종결지을 기회를 잃는다.
	• 실패가 공개된다.
	• 실패가 중독, 부정적으로 생각하는 방식 등 건전하지 못한 대응을 유발한다.
	• (새 직장을 찾아보거나, 더 싼 집으로 옮겨야 하는 등) 이사를 가거나 자리를 옮겨야 한다.
	• 실패로 인해 꿈이 멀리 달아나 버린 것 같아 더 이상 쫓을 수 없다.
	• 고립되거나 쫓겨나거나 사랑하는 사람들과의 관계가 소원해져버린다.
	• 결함이나 잘못이라고 생각한 것에 대해 (과소비를 하거나 빚을 지게 되거나, 과도하게 책임을 지거나, 자신의 능력이나 지식으로 할 수 없는 일을 하게 되는 등) 과잉 보상을 하게 된다.
	• 새로운 기회로 뛰어들면 실패의 고통을 맛볼까 두려워 모험을 회피하게 된다.
	• 실패 후 자신을 증명하기 위해 위험하거나 무모한 일을 도모한다.
	• 자존감을 잃은 캐릭터가 사람들을 밀어낸다.
	• 자그마한 자극에도 반발하고 싸움을 걸고 '잃을 게 없다'는 식의 태도로 평판과 관계를 더 망친다.
생길 수 있는 감정	고뇌, 부인, 낙담, 실망, 무력한 상태, 죄의식, 창피, 무능함, 침울함, 동경, 슬픔, 자기혐오, 자기 연민, 쓸모없다는 열패감
생길 수 있는 내적 갈등	• 실패에 집착해 곱씹기만 하다가 다 놓아버리거나 새 출발을 하지 못하게 된다.
	• 실패에 잠식당해 자신의 강점을 보지 못하게 된다.
	• 실패가 자신의 잘못이 아니라는 것을 알면서도 수치심에 몸부림친다.
	• 실패한 자신에게 실망하면서도, 애초에 실패할 상황에 몰린 것이 억울하고 화가 난다.

256

- 자신이 할 수 있는 일은 다 했다는 것을 알면서도 성공하지 못했다는 이유로 벌을 받아도 싸다고 여전히 생각한다.
- 순교자 콤플렉스에 걸려 자기 연민에 시달린다.
- 우유부단함이나 실패에 대한 공포에 아무것도 하지 못하는 마비 상태가 된다.
- 실패한 데 대해 남몰래 안도감이 들면서도 한편으로는 다른 사람들을 실망시켜 창피하다(가령 자신의 꿈이 아니라 부모의 꿈을 대신 좇은 상황이었고, 그간 압박이 너무 심했기 때문에).
- 실패를 놓아버리고 다시 시작해야 하는데 쉽지 않다.

상황을 악화시킬 수 있는 부정적인 특성

중독 성향, 통제 성향, 방어적인 태도, 충동, 불안정, 무책임, 무모함, 분노, 자기 파괴적인 태도, 앙심

기본 욕구에 미치는 영향

- **자아실현 욕구** 실패로 대가를 치러야 해서 캐릭터가 더 많은 일을 해야 하거나 더 높이 올라가지 못할 경우, 스스로 성공과는 멀어진 채 정체되어 있는 것처럼 느끼기 시작할 수 있다.
- **존중과 인정의 욕구** 실패는 개인의 문제이다. 대개 자존감과 엮여 있다는 뜻이다. 캐릭터의 실패가 끔찍한 결과를 몰고 오는 경우(특히 사랑하는 사람이나 무고한 사람에게 해가 미칠 경우) 캐릭터의 자존감은 스스로의 가치를 다시 확인할 수 있을 때까지 수많은 내적 고뇌에 빠지며 하락할 수 있다.
- **애정과 소속의 욕구** 캐릭터가 과거의 관계에 관한 실패 때문에 다시 인연을 맺기를 두려워하게 될 경우, 의미 있는 우정 관계를 만들 기회를 놓치게 되거나 연애 감정이 있는데 행동을 하지 않아 짝사랑의 고통에 시달릴 수 있다.

대처에 도움이 되는 긍정적인 특성

적응 능력, 야심, 집중력, 근면함, 성숙함, 객관적인 태도, 통찰력, 끈기, 철학적이

고 사색적인 성향, 전문성

- 실패에서 배운 것을 통해 실패를 되풀이하지 않게 된다.
- 처음으로 스스로를 현실적이고 정확한 눈으로 보게 된다.
- 실패의 대가나 결과를 감당하는 동안 자신이 지닌 내적인 힘을 발견하게 된다.
- 실패의 경험을 남들을 돕는 교육이나 코칭 경험으로 승화할 수 있다.
- 캐릭터가 타인들의 부당한 요구에 영합하지 않고 스스로 원하는 바를 따르기로 결단을 내린다.
- 실패하지 않았다면 불가능했을 새로운 기회를 얻게 된다. 가령 새로 사업을 시작하거나 직장을 옮기거나 새로운 관계를 맺는 대신, 자신만의 시간을 만끽하는 일 등.

엉뚱한 사람에게
사적인 메시지를 보내다

**Sending A Private Message
to The Wrong Person**

사례

- 문자 메시지나 이메일을 엉뚱한 사람에게 보낸다.
- 사내 메일을 보내면서 무심코 '전체 회신'을 누른다.
- 대답을 다른 사람에게 전달만 해야 하는데 직접 답을 한다.
- 문자 메시지 답장을 개별 수신자에게 하지 않고 집단 문자로 보내 버린다.
- 공개 토의장이나 토론 게시판이나 소셜 미디어 페이지에 사적 메시지를 무심코 게시한다.

**사소한
문제**

- 공개적으로 바보 같은 실수를 저지른 탓에 창피를 감수해야 한다.
- 수신자가 메시지를 삭제하고 내용에 대해 함구해줄 의향이 있는지 넌지시 타진해봐야 한다.
- (모욕적인 내용이거나 논란이 되는 문제일 경우) 관계상의 마찰이 일어날 수 있다.
- 피해 수습을 하느라 시간을 낭비해야 한다.
- 메시지를 잘못 받은 상대가 자신이 대화에서 제외될 뻔했다는 것을 메시지를 통해 알게 된 후 캐릭터와 어색한 거리가 생긴다.
- 잘못 간 메시지에 신경을 쓰며 걱정하느라 생산성이 감소한다.
- 경쟁 상대인 직장 동료가 캐릭터의 계획이나 아이디어에 대해 알게 되어 그걸로 이득을 보려 한다.
- 캐릭터의 능력과 신뢰성이 의구심의 대상이 된다.
- 벌어진 상황 때문에 잠을 못 자고 스트레스가 높아진다.
- 그런 상황에 연루된 데 실망한 수신자와 갈등에 빠진다.

**초래할 수
있는
심각한
결과**

- (성관계 관련 문자 주고받기(섹스팅), 동료에게 잠자리를 청하는 것, 성희롱 등) 부적절한 목적으로 사내 이메일을 사용했다는 이유로 해고당한다.
- 메시지 내용이 회사 수익에 손실을 내거나 고객을 잃게 만들거나

홍보상의 문제를 일으켜 해고당한다.

- (문자의 내용이 캐릭터의 불법 행동을 암시한 경우) 체포나 고발을 당한다.
- 개인의 비밀이 신뢰하는 상대에게뿐 아니라 널리 공개되어버리는 꼴을 당한다.
- 메시지의 내용 때문에 연애가 끝장이 난다.
- 이메일을 캡처한 영상이 소셜 미디어에 공개되어 더 큰 해를 낳는다.
- 침묵을 대가로 수신자에게 협박을 받는다.
- 이메일에서 비방 상대가 된 사람에게 보복을 당한다(가령 캐릭터에 대한 개인 정보를 누설한다거나 집단 내 캐릭터의 지위에 손상을 입히는 등).
- 고혈압, 위궤양이나 우울증 같은 심각한 건강 문제에 시달린다.
- 공유된 내용과 관련하여 불만이 터져 나온다. 가령 캐릭터의 농담이나 행동 때문에 성희롱을 당했다거나 불편했다는 식의 주장이 사람들에게서 나온다.
- 메시지의 내용이 맥락을 벗어나 캐릭터의 평판을 떨어뜨리려는 경쟁자나 전 애인에게 이용당한다.

생길 수 있는 감정	불안, 불신, 공포, 당혹감, 두려움, 죄의식, 창피함, 불안정, 신경과민, 편집증, 후회, 자기 연민, 부끄러움, 충격, 근심

생길 수 있는 내적 갈등	- 메시지가 밝히고 있는 내용(캐릭터가 지닌 편견, 찌질함이나 잔인함 같은 결함 등) 때문에 창피하다. - 관련 당사자들 때문에 마음이 불안하다. - 일어난 일이 초래할 수 있는 장기적 여파가 우려스럽다. - 관련자들과 대적하거나 마주하기보다 숨고 싶다. - 손상을 최소화하기 위해 상황에 대해 거짓말을 하고 싶은 유혹이 든다. - 사건이 일으킨 곤란 때문에 사랑하는 사람들이나 직장 동료들에게 죄책감이 든다.

상황을 악화시킬 수 있는 부정적인 특성

심술궂음, 거만함, 방어적인 태도, 과장하거나 극단적인 성향, 편집증적 성향

기본 욕구에 미치는 영향

- **자아실현 욕구** 실수의 여파가 꿈을 실현하는 캐릭터의 능력을 제한할 만큼 클 경우, 캐릭터는 자신이 목표로 하는 성취가 미래에 이루어질 수 있을 거란 희망을 잃기 시작한다.
- **존중과 인정의 욕구** 이런 사례는 자신이 정말 바보 같다고 느끼게 하는 실수들 중 하나로 이 경우, 당사자가 자신의 가장 큰 비판자가 되며 자신의 판단을 다시 믿을 만큼의 자존감을 되찾는 데 상당한 시간이 소요될 수 있다.
- **애정과 소속의 욕구** 메시지의 내용이 중요한 관계에 상처를 줄 만큼 해악이 큰 경우(가령 바람이 밝혀진다거나, 무분별한 행동이 발각된다거나 배우자의 비밀이 폭로되는 경우 등) 사랑과 소속감의 욕구는 위협을 받을 수 있다.
- **안전 욕구** 메시지의 내용이 힘 있는 사람의 이익을 위협하거나 손상시키는 경우, 그들이 캐릭터에게 보복을 시도할 수 있다.

대처에 도움이 되는 긍정적인 특성

매력, 관대함, 설득력, 선제적인 행동 능력, 책임감, 이타심

긍정적인 결과

- 향후 문자 메시지나 메일로 소통할 때 더욱 주의하는 법을 배운다.
- 캐릭터가 자신의 성격 중 맹점(결함이나 편견 등)을 발견하고 바꾸기로 결심한다.
- 가십이 해롭고 분열적이라는 점을 깨닫고 더 이상 하지 않기로 결단을 내린다.
- 이런 사건이 아니었으면 시작하지 않았을, 필요한 대화가 이루어진다.
- 논의에서 배제되었던 대상자가 일이 발생하지 않았다면 결코 알지 못했을 중요한 진실을 우연히 알게 된다.

엉뚱한 사람에게
조언을 받다

Taking Advice from
The Wrong Person

사례

- 캐릭터가 자신에게 불리한 일을 몰래 벌이고 있는 사람에게 엉뚱하게 조언을 구한다.
- 자신의 이익만 챙기는 사람의 말에 귀를 기울인다.
- 선의는 있으나 자신이 무슨 말을 하고 있는지 알지 못하는 사람의 조언을 받는다.
- 캐릭터가 늘 듣고 싶은 이야기만 해주는 사람, 늘 맞다고 말하며 동조하는 사람의 말에 귀를 기울인다.
- 직접 찾거나 조사를 해보지 않고 소셜 미디어상에서 조언을 구한다.
- 한물간 의견을 개진하는 전문가(오랫동안 업계를 떠나 있었거나, 자신의 전문 분야에서 현직에 있지 않거나, '구식'이 최상이라고 믿는 사람들)의 말을 열심히 듣는다.
- 시간이 없고 결정을 빨리 내려야 한다는 이유로 첫 조언만 듣고 바로 따른다.

**사소한
문제**

- 자신의 정보를 타인들에 의해 교정받은 것이 창피하다.
- 데이터를 재점검하고 조사 과정을 처음부터 다시 시작해야 한다.
- 캐릭터와 조언을 준 사람 사이의 관계에 마찰이 생긴다.
- 타인들의 신뢰를 잃는다.
- 한시가 급한 상황인데 엉뚱한 조언으로 자기만족에 빠져 안주하게 됨으로써 결국 중요한 일을 그르친다.
- 실책에 대해 사과해야 한다.
- 잘못된 정보 때문에 캐릭터의 직장 동료, 배우자, 자식 등이 창피한 상황에 빠진다.
- 캐릭터가 '전문가의 조언'을 자신의 것으로 속였기 때문에 이중으로 창피한 상황에 처한다.
- 최악의 비판자(경쟁하는 교수, 시아버지 등)의 눈에 형편없고 무능한 꼴을 보인다.

초래할 수 있는 심각한 결과	• 타인들을 신뢰하는 데 어려움을 겪게 된다.
	• 중요한 일에서 앞으로 신뢰를 받지 못하게 된다.
	• 타인의 조언을 일부러 찾지 않게 되고 그 때문에 지식의 제약이 생긴다.
	• 잘못된 정보로 인해 중요한 협력자나 후원자를 잃게 된다.
	• 엉뚱한 사람에게 조언을 받아 오히려 차질이 생겨 시간이 얼마 남지 않게 되는 상황이 벌어지고, 그 때문에 전반적인 목표 성취가 어려워진다.
	• 캐릭터가 부정확한 정보에 근거해 행동한 결과 누군가가 해를 입거나 죽는다.
	• 경쟁자가 정확한 정보를 갖고 끼어들어 승리를 가로챈다.
	• 해고당한다.
	• 캐릭터가 방어적이 되고 나쁜 조언을 지지하기 위해 완강한 태도를 취하게 된다.
	• 잘못된 투자로 많은 액수의 돈을 잃는다.
	• 부지불식간에 법률을 어기거나 사기 범죄를 저지른다.
	• 친구의 친구를 고용했는데 그가 회사 돈을 훔치고 있거나, 거래 기밀을 팔고 있거나, 생산 라인을 파괴하고 있다는 등의 사실을 발견한다.
	• 조사에 집착하게 되어 정보를 과다하게 취하게 된다.
	• 조언이 큰 실책을 낳고 그 여파가 널리 퍼져나간다.
	• 누구의 조언도 받기를 꺼리게 되고 늘 모든 일의 전문가가 되어야 하는 상황에 처한다.
생길 수 있는 감정	분노, 혼란, 방어적인 태도, 부정, 당혹감, 창피, 수치, 상처, 자신감 상실, 억울함, 자기 연민, 회의감, 충격
생길 수 있는 내적 갈등	• 좋은 조언과 나쁜 조언을 구별하는 데 있어 자신의 판별력을 의심하게 된다.
	• 자신의 육감이 틀릴까 봐 걱정하게 된다.
	• 엉뚱한 사람을 신뢰했다는 것, 정보의 출처를 의심하지 않았다는

263

것 때문에 자책하게 된다.

- 상대에게 똑같은 수치심을 안겨 앙갚음하고 싶은 유혹이 든다.
- 생길 수 있는 차질 때문에 전전긍긍하게 된다.
- 정보의 출처에 대해 상반되는 감정이 든다. 특히 캐릭터가 정보 출처가 되는 사람과의 관계를 중시하는 경우에 더욱 그렇다.

상황을 악화시킬 수 있는 부정적인 특성

무관심, 거만함, 자기방어적 태도, 남을 잘 믿는 성향, 불안정, 순교자인 양하는 태도, 과장과 극단적인 성향, 과민 반응, 완벽주의, 요령이나 눈치 없음, 변덕, 의지박약

기본 욕구에 미치는 영향

- **자아실현 욕구** 적절하지 않은 조언을 받는 일로 캐릭터에게 문제가 생길 수 있다. 캐릭터가 중요한 결정들을 내릴 때 자신이 좋아하는 것과 자신의 욕구를 파악하는 데 시간과 에너지를 투자하지 않고, 다른 사람들의 정보에만 기댄다면 원하는 것을 제대로 이룰 수 없다.
- **존중과 인정의 욕구** 믿을 만한 가치가 없는 사람을 믿었던 캐릭터는 자신이 잘 속아 넘어간다고 생각하기 쉽기 때문에 그 과정에서 지나친 자기 의심이 생겨날 수 있다.
- **안전 욕구** 캐릭터가 기존의 상식과 정보를 뒤집고 허약한 조언을 받아들인다면, 바로 눈앞에 있는 위험을 간과할 수 있다. 이 경우 캐릭터가 스스로 상처를 받거나 잘못 때문에 기소를 당하거나, 큰돈을 잃을 수도 있다.

대처에 도움이 되는 긍정적인 특성

외교술, 정직함, 고결함, 무고함, 지성, 성숙함, 설득력, 전문성, 올바른 태도, 창의력

- 스스로 알아보고 조사하는 일의 중요성을 깨닫게 된다.
- 앞으로 누구를 믿어야 할지 더 조심하고 경계하게 된다.
- 다수의 사람들에게 조언을 구함으로써 견제와 균형을 이루는 시스템을 만든다.
- 진정성이 없거나 믿어서는 안 될 사람을 더 잘 가릴 수 있게 된다.
- (캐릭터가 자신의 직감을 믿지 않아 실수를 했을 경우) 자신의 직감을 더 믿게 된다.
- 형편없는 조언이 고의적인 것이었을 경우, 캐릭터는 누구를 믿을 수 있고 없는지에 관해 통찰력을 얻게 된다.

위험을
과소평가하다

Underestimating Danger

일러두기 이 장에서는 캐릭터가 위험한 상황이나 생명을 위협하는 상황을 잘못 파악해 초래되는 갈등 시나리오를 주로 다룬다. 상대적으로 심각하지 않은 실수에 대해서는 '그릇된 판단을 내리다'(236쪽) 편을 참고할 것.

사례
- 차를 태워주겠다는 낯선 사람의 제안을 받아들인다.
- 하이킹을 하거나 스키를 타거나 배를 타는 동안 위험 징후를 무시해서 부상을 입는다.
- 위험한 상황에서 운전을 감행한다.
- 친구가 마신 술의 양을 과소평가하고 운전을 해도 된다고 생각한다.
- 위험천만한 수술을 선택해 받았는데 결과가 잘못된다.
- 허리케인이나 눈보라를 헤쳐 이동하기로 결정했는데 상황이 예상보다 훨씬 더 심각하다.
- 이웃집 방문객이라 주장하는 사람에게 아파트 문을 열어주었는데 실제로는 폭력을 저지를 의도가 있는 자다.
- 은밀한 장소에서 온라인상의 친구를 처음 만난다.
- 아이들이 아직 어린데 아이들만 두고 집을 나선다.
- 캐릭터가 중독을 스스로 조절할 수 있다고 믿는다.
- 주먹다짐을 말리려다 누군가 무기를 꺼내 상황이 더욱 위험해진다.
- 깊이를 모르거나 물속에 무엇이 있는지도 모른 채 물속으로 뛰어든다.
- 캐릭터가 자신이나 가족에게 중요한 치료를 미룬다.

사소한 문제
- 멍이 들거나 팔이 부러지는 등 경미한 부상을 입는다.
- 딱지를 떼거나 벌금을 부과받는다.
- 악천후를 넘길 자원을 충분히 확보하지 못해 굶주림에 처한다.
- 낯선 사람의 도움에 의지해야 한다.

- 휴대폰 서비스가 고장이 나 도움을 청하기 어려운 상황에 빠진다.
- 의료 종사자와 길고 지루한 법정 다툼을 벌여야 한다.
- 경미한 자동차 사고를 당한다.
- 좋아하지 않는 사람들과 오랜 시간 같이 있어야 하는 상황에 빠진다.
- 경찰이나 소방관이나 응급요원들에게 구조를 받는 상황에 처한다.
- 어떤 도움도 없이 혼자서 위험에 맞서야 한다.

초래할 수 있는 심각한 결과	- 캐릭터가 심각한 부상을 입어 입원하거나 사망한다. - 캐릭터를 돌보던 사람이 죽는다. - 구조원들이 캐릭터를 구하려다 부상을 입는다. - 캐릭터가 다른 사람들의 부상에 책임이 있다. - 팔다리를 잃거나, 시각, 청각, 미각, 후각, 촉각 중 하나를 잃거나, 걷는 능력 등을 상실한다. - 캐릭터가 아이들을 위험에 빠뜨려 양육권을 잃는다. - 잠재적 위험이 삶에 영향을 끼칠까 봐 편집증에 가까운 걱정을 한다.

생길 수 있는 감정	괴로움, 불안, 경악, 방어적 태도, 부인, 우울, 절망, 체념, 상심, 공포, 두려움, 비탄, 죄의식, 끔찍함, 히스테리, 공황, 무기력함, 화, 억울함, 후회, 가책, 자기혐오, 수치, 쓸모없다는 생각

생길 수 있는 내적 갈등	- 위기 내내 공포에 쩔쩔매면서도 살아남기 위해 공포를 억눌러야 한다는 것은 알고 있다. - 다른 사람들이 위험에 처해 있다는 것을 알면서도 자신만 빠져나가고 싶은 유혹을 느낀다. - 위험을 과소평가한 자신이 밉다. 자책감을 떨칠 수가 없다. - 일이 벌어진 후 신에 대한 분노로 씨름한다.

상황을 악화시킬 수 있는 부정적인 특성

거만함, 통제 성향, 비겁함, 냉소적인 태도, 부정직함, 의리 없음, 별종, 어리석음, 무지, 충동적인 성향, 부주의, 우유부단, 경직된 태도, 불합리성, 무책임, 다 안다

는 듯한 태도, 게으름, 과민 반응, 무모함

기본 욕구에 미치는 영향

- **존중과 인정의 욕구** 위험을 과소평가한 데 대해 자책하는 캐릭터는 자신의 직감이나 육감이 결함이 있다고 여겨 자신을 하찮게 여기게 된다.
- **애정과 소속의 욕구** 캐릭터가 사랑하는 사람을 위험에 빠뜨려 다른 사람들의 용서를 구하기 힘든 경우, 관계가 삐걱거리게 된다.
- **안전 욕구** 위험을 과소평가하는 경우, 의료비나 법정 소송 비용 등에 있어 재정적 어려움이 생기거나 손실을 입을 수 있다.
- **생리적 욕구** 캐릭터가 위험한 상황에서 빠져나오지 못하거나 구조를 받지 못하는 경우, 사망에 이를 수도 있다.

대처에 도움이 되는 긍정적인 특성

적응 능력, 모험심, 경계태세, 분석적 성향, 차분함, 조심스러움, 용기, 호기심, 결단력, 수양과 단련, 효율성, 정직성, 겸손함, 객관성, 관찰력, 끈기, 선제적인 행동 능력, 창의력, 자유로움, 이타심

긍정적인 결과

- 캐릭터와, 캐릭터를 돌봐 건강하게 만들어준 사람 사이에 연애 감정이 꽃핀다.
- 위험을 예상하는 본능이 더욱 발전한다.
- 캐릭터가 자신이 겪은 똑같은 위험을 다른 사람들이 마주할 때 어떻게 해야 할지 알려줄 수 있게 된다.
- 목숨을 위협하는 시련에서 살아남은 후 자신감을 얻는다.
- 더욱 신중하고 관찰력이 뛰어난 사람이 되어 다른 데서도 그러한 능력을 발휘할 수 있게 된다.
- 자신만이 아니라 다른 사람들에 대해서 생각하는 법을 배운다.
- 자신이 갖고 있는 줄 몰랐던 새로운 자질이나 강점을 발견하게 된다.

자동차 사고를 내다 Causing A Car Accident

사례	• 운전 중에 문자를 주고받다 가벼운 교통사고를 낸다.
	• 과음한 상태에서 운전하다 다른 차량과 접촉 사고를 낸다.
	• 운전 부주의로 동물이나 걸어가던 사람을 친다.
	• 운전대를 잡고 졸다가 도로를 벗어나 나무나 구조물을 친다.

사소한 문제	• 경찰이나 견인차를 기다려야 해 지각한다.
	• 대기 중에 법석을 떠는 아이들을 달래야 한다.
	• 자동차가 수리 불가능할 정도로 파손되어 캐릭터가 탈것이 없어진다.
	• 교통 위반 딱지를 뗀다.
	• 다른 운전자와 갈등 상황에 빠진다.
	• 신참 운전자나 젊은 운전자가 사고 처리 절차를 모른다.
	• 사고로 (두통, 근육통, 멍이나 찰과상 등)일시적인 건강 문제가 생긴다.
	• 남의 차를 손상시켜 금전적으로 수리 책임을 져야 한다.
	• 자동차가 운전할 상태가 아니거나 압수를 당하는 경우 다른 사람을 불러 차를 얻어 타야 한다.

초래할 수 있는 심각한 결과	• 내출혈, 폐허탈, 장기 손상 등 생명을 위협하는 부상을 입는다.
	• (마비, 외상성 두부 손상, 허리 통증 등) 만성 통증이나 장애를 초래하는 부상을 당한다.
	• 사망한다.
	• 부주의로 인한 사고로 사망자가 생긴다.
	• 심각한 부상을 입었는데 보험이 하나도 없다.
	• 사고가 너무 외딴 곳에서 발생해 당분간 도움의 손길을 받을 수 없다.
	• 소송을 당한다.
	• 자동차에 갇힌다.
	• (음주 운전이었거나 처음이 아니라는 이유 등으로) 캐릭터가 면허증

을 잃는다.
- 회복 기간이 길어진다.
- 부상 또는 회복 기간 동안 놓친 시간 때문에 일을 할 수 없게 된다.
- 의료 비용과 법정 비용이 누적되어 부채가 늘어난다.

생길 수 있는 감정	괴로움, 불안, 우려, 방어적 태도, 상심, 불신, 공포, 당혹감, 감정이입, 경악, 허둥지둥, 고마움, 죄의식, 두려움, 신경과민, 공황 상태, 후회, 가책, 자기혐오, 충격
생길 수 있는 내적 갈등	• (사고 현장을 떠나거나, 다른 운전자에게 책임을 전가하기 위해 거짓말을 하는 등의 방법으로) 책임을 회피하고 싶은 유혹이 든다. • 캐릭터가 사고를 피하기 위해 무엇을 할 수 있었을지 끊임없이 자문한다. • 죄의식에 사로잡힌다. • 우울하다. • 마음속에서 사고를 되풀이해 그려본다. • (운전 공포, 병원 공포 등) 사고와 관련된 공포증이 생긴다. • 일어날 수도 있었던 일을 생각하는 것에 강박적으로 매달리게 된다 ('누군가를 죽였다면 어떻게 하지?', '집을 30초만 늦게 떠났다면 이 모든 일을 피할 수 있었을 텐데.', '파티에서 술을 왜 그리 많이 마셨지?' 등). • 배우자나 부모님에게 듣게 될 말 때문에 걱정이 태산이다.

상황을 악화시킬 수 있는 부정적인 특성

중독 성향, 방어적 태도, 거짓말, 괴짜거나 별난 성격, 아둔함, 충동적인 성향, 부주의, 무책임, 감정 과잉, 병적인 성향, 신경과민, 강박적인 성향, 응석, 변덕

기본 욕구에 미치는 영향

- **자아실현 욕구** 사고로 인한 공포나 불안 때문에 심하게 제약을 받거나 신체적 장애가 생겨 목표를 이룰 수 없게 되는 경우, 캐릭터는 자신이 꿈꿨던 인생을

살 수 없게 된다.
- **존중과 인정의 욕구** 캐릭터가 사고에 대한 책임을 스스로의 내면이나 타인들에게서 추궁당하는 경우, 자존감이 하락할 뿐 아니라 다른 사람들의 존경심도 얻지 못하게 된다.
- **애정과 소속의 욕구** 캐릭터가 책임이 있는 심각한 사고의 여파로 사랑하는 사람들 혹은 스스로를 용서하기가 힘든 경우, 자신이 사랑받고 포용받을 자격이 없다고 생각하게 된다.
- **안전 욕구** 자동차 사고는 캐릭터의 안전을 위협한다. 다른 사람들이 연루되어 보복을 하기로 결심하는 경우, 안전은 계속 문제가 될 수 있다. 특히 연줄 때문에, 혹은 사고 당시에 미성년이었다는 이유로, 혹은 잘못된 경찰 조사 절차로 범죄 혐의가 기각되어 법망과 처벌을 피하는 경우 캐릭터는 위험에 처할 수 있다.
- **생리적 욕구** 사고로 일어나는 이런 종류의 갈등은 캐릭터나 캐릭터가 사랑하는 사람의 목숨을 잃는 상황을 초래할 가능성이 얼마든지 있다.

대처에 도움이 되는 긍정적인 특성

감사하는 태도, 집중력, 협조적인 태도, 감정이입과 공감, 관대함, 고결함, 성숙함, 객관성, 낙관

긍정적인 결과

- 감사하게도 상황이 생각했던 것만큼 험한 결과로 이어지지 않는다.
- 삶에서 중요한 것이 무엇인지 다시 한 번 깨닫게 된다.
- 더 신중하고 끈기 있는 운전자로 거듭난다.
- 처벌 대신 용서를 받고 관대함을 얻고 용서할 줄 아는 사람이 된다.
- 캐릭터가 자신에게 문제가 있다는 것(알코올 중독, 운전 중 문자 주고받기 등)을 알고 문제를 해결하기 위해 조치를 취한다.
- 단체와 협력하여 음주 운전으로 인한 여파와, 뒷감당을 하며 살아간다는 것이 어떤 것인지에 관해 다른 사람들에게 전한다.

작업장에서
위험을 초래하다 Causing A Workplace Hazard

사례
- 도구나 기계나 기술을 잘못 사용한다.
- 사고로 화재를 낸다.
- 화학 물질이나 위험한 재료를 올바르지 못한 방식으로 다룬다.
- 안전 규정을 따르지 않는다.
- 직장 동료를 전염병에 노출시킨다.
- 안전 교육을 실시하지 않는다.
- 평소에 해야 할 보수 관리, 업데이트나 점검을 게을리한다.
- 왕따나 괴롭힘, 차별 혹은 폭행 등으로 작업장을 소란스럽게 만든다.
- 위험한 동물을 직장에 데려온다.
- 권한이나 자격이 없는 사람을 작업장에 허용하여 들인다.
- 작업장에서 폭행을 저지른다.
- 유해 폐기물이나 위험 폐기물을 제대로 처리하지 못한다.
- 근무 시간에 잠이 들거나 딴짓을 한다.
- 민감한 정보를 부주의하게 공유한다.
- 직장 동료들을 알레르기 물질에 노출시킨다.
- 인건비를 줄여 돈을 아끼다 작업장의 안전 수준을 떨어뜨린다.

사소한
문제
- 창피하다.
- 직장 동료들에게 놀림감이나 조롱감이 된다.
- 잘못을 인정하고 영향을 받은 이들에게 알려야 한다.
- 직장 동료들의 불신을 감당해야 한다.
- 스트레스가 높아진다.
- 안전 관련 과목 수강을 하거나 교육 과정을 밟아야 한다는 요구를 받는다.
- 사과를 해야 한다.
- 상급자에게 꾸중을 듣는다.
- 벌금을 내거나 손상된 도구, 기계, 기술의 수리 비용을 지불해야

한다.

- 회사 내에서 봉급이 깎이거나 다른 일을 맡게 되거나 노동 시간을 삭감당한다.

초래할 수 있는 심각한 결과	• 동료 노동자에게 부상을 입히거나 사망을 초래한다. • 재산 손실을 입힌다. • 기업과 직원 수입에 부정적인 영향을 끼친다. • 손해 또는 인명 손실에 대한 책임을 진다. • 해고당한다. • 사람들이 위반에 대해 알게 된다. • 새 일자리를 구하기 어려워진다. • 고소를 당하거나 범죄 혐의를 받게 된다. • 직장 동료들의 개인 정보나 금융 정보가 믿을 수 없는 소식통에 노출된다.
생길 수 있는 감정	괴로움, 불안, 경악, 근심, 체념, 상심, 두려움, 공포, 죄의식, 무서움, 창피함, 어안이 벙벙함, 공황, 후회, 자기 연민, 수치, 충격, 고문당하는 느낌, 걱정
생길 수 있는 내적 갈등	• 캐릭터가 판단상의 실수와 남들에게 끼친 여파로 죄의식과 수치를 느낀다. • 명백한 실수였음을 알지만 스스로 용서하기가 쉽지 않다. • 캐릭터가 자신의 잘못된 선택을 끊임없이 곱씹는다. • 일어날 수 있는 법적, 경제적 여파를 걱정한다. • 캐릭터가 실수한 원인을 모두 떠올리며 그중 변론할 수도 있는 것을 기억하려고 애쓴다. • 직장 동료들에게 연락해 도움을 요청하고 싶지만 그들이 할 말을 듣기가 두렵다. • (캐릭터에게 책임이 있다는 증거가 전혀 없는 경우) 책임을 부정하는 유혹을 감당해야 한다. • 외상 후 스트레스와 씨름해야 한다.

ㅈ

273

- 의사 결정을 어렵게 만드는 다른 사고를 일으킬까 봐 걱정이 된다.

상황을 악화시킬 수 있는 부정적인 특성

반사회적 성향, 무관심, 아둔함, 위선, 부주의, 완벽주의, 기만적 행태, 분노, 비협조적 태도, 부도덕

기본 욕구에 미치는 영향

- **자아실현 욕구** 실수로 인해 직장 내에서 승진에 제약을 받는 경우, 캐릭터는 만족스럽거나 성취감이 없는 일에 묶여 오도 가도 못하게 될 수 있다.
- **존중과 인정의 욕구** 캐릭터가 사고에 대해 자기 탓을 하면서 강렬한 죄의식과 수치심을 경험할 수 있다. 나쁜 결과를 미리 막지 못했다는 자책감을 느낄 수 있다는 뜻이다.
- **애정과 소속의 욕구** 직장 동료나 팀원들의 신뢰를 잃는 경우, 위험이 우연히 벌어진 것이라 해도 캐릭터는 직장 내에서 자신의 기반이 흔들리고 있다고 생각할 수 있다.
- **안전 욕구** 캐릭터가 일정 기간 동안 급료를 받지 못하고 정직을 당하는 경우 혹은 부상을 입어 일을 할 수 없게 되는 경우, 경제 사정이 악화될 수 있다.
- **생리적 욕구** 실수나 실책의 정도에 따라 심각한 위험이나 사망까지 초래될 수 있다.

대처에 도움이 되는 긍정적인 특성

적응 능력, 감사하는 태도, 차분함, 자신감, 협조적인 태도, 외교술, 수양과 단련, 공감 능력, 정직성, 객관성, 낙관주의, 끈기, 선제적인 행동 능력, 책임감

긍정적인 결과

- 더 나쁜 결과를 초래했을 수 있는 위험을 미리 노출시키는 것은 득이다.
- 미래의 위험을 예방하기 위해 기존의 안전 규정을 강화할 수 있다.
- 해고당하지만 성취할 수 있는 더 나은 직장을 구하게 된다.

- 새로운 기술을 배울 수 있는 덜 위험한 직종으로 옮겨 가 결과적으로 더 큰 성취감을 맛볼 수 있다.
- 용서를 받아본 덕에 스스로도 타인에게 더 쉽게 용서를 베풀 수 있게 된다.

잘못을 저지르다
발각당하다

일러두기

캐릭터가 실수를 하다 발각당하는 경우는 무궁무진하다. 이 항목에서 가능한 한 많은 사례를 제시했지만 더 구체적인 정보를 확인하려면, '불륜이나 부정을 들키다'(155쪽), '술을 먹거나 약에 취한 상태에서 어리석은 짓을 저지르다'(252쪽), '짓궂은 장난으로 상황이 악화되다'(295쪽) 편을 참고할 것.

사례

- 세금을 내지 않아 회계감사를 받게 된다.
- 고용인이 현금등록기에서 돈을 훔치거나 상품을 친구들에게 공짜로 주다 발각된다.
- 캐릭터가 수도나 전기 같은 시설을 몰래 빼다 쓰는 것을 이웃이 알게 된다(케이블 선을 쪼갠다거나, 와이파이를 가져다 쓴다거나, 이웃의 전원 콘센트에서 가전제품 전기를 쓴다거나 하는 등).
- 직장 동료가 다른 사람이 잘한 일의 공을 가로채다 발각된다.
- 학생이 시험 때 부정행위용 쪽지를 갖고 있다 발각된다.
- 캐릭터가 누군가를 협박하거나 괴롭히는 내용을 담은 문자 메시지 영상이 공개된다.
- 십대가 통금 이후 몰래 돌아다니거나, 수업을 빼먹거나, 약물을 사용하다 발각된다.
- 저작권이 있는 음악이나 책이나 영화를 인터넷에서 불법으로 다운로드 받다 걸린다.
- 속도위반이나 신호 위반과 같은 교통 법규 위반으로 제지당한다.
- 권한이 있는 지위에 있는 사람이 뇌물을 받아 발각된다.
- 자선 단체의 자원 봉사자가 시설 구성원들을 위해 모은 자금이나 물품을 가로챈다.
- 거짓말이 발각된다.
- 다른 사람을 함정에 빠뜨리다 발각된다.
- 범죄 혐의로 유죄 판결을 받는다.

ㅈ

사소한 문제	• 친구들이나 가족이나 직장 동료들의 신임과 존중을 잃는다.
	• 학생이 부정행위로 정학을 당한다.
	• 변호사 비용을 내야 한다.
	• 법정, 청문회 혹은 의무 교육 과정에 다니느라 시간을 소모해야 한다.
	• 캐릭터의 잘못으로 해를 입은 사람에게 사과를 해야 한다.
	• 면허증을 잃어버려 어디를 가건 걷거나 버스를 타야 한다.
	• 외출 금지를 당하거나, 감시를 당하거나, 기자나 시위자들에 둘러싸여 집을 나설 수가 없는 등 자유를 잃는다.
	• 신뢰를 잃은 탓에 감시가 늘어난 상태로 살아가야 한다.

초래할 수 있는 심각한 결과	• 캐릭터가 저지른 행동 때문에 해고를 당하거나 전문직 영업을 금지당한다.
	• 범죄 행위 때문에 징역살이를 해야 한다.
	• 불법 행위 때문에 양육권을 잃는다.
	• 피해를 입은 친구가 캐릭터와 다시는 연을 맺고 싶어 하지 않는다.
	• 피해를 바로잡아야해서 재정적으로 어려워진다.
	• 캐릭터의 사기나 횡령으로 비영리단체가 기부금을 잃거나, 자선단체 지위가 취소된다.
	• 캐릭터의 부도덕한 행동 때문에 고용주가 사업을 못하게 된다.
	• 신뢰가 깨질 뿐 아니라, 타인들이 캐릭터의 실망스럽거나 비윤리적인 행동이 지속된다고 생각해 캐릭터에게서 거리를 둔다.
	• 캐릭터가 자신의 행동을 변명하고 핑계만 대는 바람에 위반 행위가 오히려 더 공고해진다.
	• 조사와 감시가 늘어나 피해 사항이 더 발견된다.

생길 수 있는 감정	분노, 번민, 불안, 경악, 우려, 배신감, 쓰라림, 확신, 갈등, 방어적 태도, 부정, 절망, 상심, 두려움, 공포, 좌절, 죄의식, 수치심, 신경과민, 공황 상태, 무력함, 후회, 안심, 자기 연민

생길 수 있는 내적 갈등	잘못한 일을 바로잡고 싶지만 사과나 사죄를 하기에는 자존심이 허락하지 않는다.더 나은 사람이 되거나 더 좋은 선택을 할 수 없다고 생각하게 된다.규칙이 불합리하다는 생각을 바꾸지 않아 변화에 저항한다.캐릭터가 상황 때문에 자신의 행동을 정당화할 수 있다고 생각한다.진단이 확정되지 않았거나 치유되지 않은 정신 질환으로 씨름한다.

상황을 악화시킬 수 있는 부정적인 특성

무관심, 유치함, 충동적 성향, 호전성, 냉소주의, 의리 없음, 반항심, 제멋대로인 성향, 앙심

기본 욕구에 미치는 영향

- **자아실현 욕구** 캐릭터의 행동이 범죄기록으로 남으면, 인생에서 성취했던 유의미한 경력이나 성취를 추구하는 것에 대한 역량에 제약을 받을 수 있다.
- **존중과 인정의 욕구** 잘못을 저질렀다는 것을 알면서도 그만두지 못하는 경우, 캐릭터는 더 나은 선택을 하지 못하는 자신을 혐오하게 될 수 있다.
- **애정과 소속의 욕구** 사랑하는 사람들에게 자신의 행동을 인정받지 못하는 경우, 캐릭터는 절실히 필요한 지원 없이 홀로 대가를 치러야 한다.
- **안전 욕구** 캐릭터의 자식들이 위탁 가정에 가게 되거나, 캐릭터가 직장을 잃거나, 교도소에 가게 되는 경우 등 잘못을 발각당한 대가가 캐릭터뿐 아니라 캐릭터가 사랑하는 사람들의 안전까지 위협하게 되는 상황이 수없이 벌어진다.

대처에 도움이 되는 긍정적인 특성

경계심, 야심, 감사하는 태도, 신중함, 매력, 협조적인 태도, 결단력, 외교술, 수양, 공감 능력, 정직함, 상상력, 독립심, 결백함, 충실함, 설득력, 책임감

긍정적인 결과

- 가족이 애정을 갖고 주위에 머물면서 캐릭터가 일탈하지 않도록 올바른 길

로 이끌고 지원한다.
- 캐릭터가 잘못을 저질러 피해를 끼친 사람들을 위한 자선 단체를 세워 자신의 행동을 만회한다.
- 행동에는 대가가 따른다는 것을 알게 되어 더 큰 실수를 저지르기 전에 바뀌기로 결심한다.
- 캐릭터가 피해를 입은 사람들에게 연민과 이해를 얻게 된다.

ㅊ

준비가 되어 있지 않다 Being Unprepared

일러두기

중요한 행사나 일에 대해 준비가 되어 있지 않다는 것은 파국을 불러올 가능성을 높일 뿐만 아니라, 캐릭터가 해야할 일을 하지 않은 것에 대해 스스로를 비난하게 만들 수도 있다. 캐릭터가 근무 관련 회의, 면접, 발표, 연설, 대화 혹은 법정 소송 등에 준비가 되어 있지 않은 이유는 다양하다. 아래에 드는 사례는 그중 몇 가지를 다루고 있다.

사례

- 비상사태가 발생해 준비할 시간을 빼앗긴다.
- 막판에 일을 할당받아 '즉석에서 빨리 처리할 수밖에' 없는 상황이다.
- 시간 관리가 엉망이었다.
- 지나치게 많은 일을 떠맡아 제대로 끝낸 일이 하나도 없다.
- 근본적인 공포나 걱정 때문에 꾸물거리며 일을 미룬다.
- 잠재의식에서(가령 캐릭터가 승진을 진심으로 원하는 게 아니라는 이유로) 스스로 태업을 한다.
- 일에 연루된 다른 사람을 방해하고 싶다.
- 프로젝트에 윤리적으로 반대하는 입장이다.
- 이동이나 날씨로 인한 지연 때문에 막판에 준비할 시간이 없다.
- (원안을 망치거나, 노트북 컴퓨터를 훔치거나, 기록을 파손하는 등) 경쟁자가 캐릭터의 자료에 손을 댄다.
- 술이 취했거나 술이 다 깨지 않은 채로, 혹은 몹시 아프거나 다른 어떤 식으로건 몸이 정상이 아닌 상태로 발표에 임한다.
- 캐릭터가 대비하지 못한, 예기치 않은 조사나 점검이 생긴다.

사소한 문제

- 전문성이 떨어져 보인다.
- 신뢰를 잃는다.
- 또래나 영향력 있는 사람들 앞에서 창피를 당한다.
- 다른 사람들을 실망시킨다.
- 동료나 기업 등 캐릭터 주변에 있는 타인들의 평판에 누를 끼친다.

- 계약을 마무리하지 못했다는 이유로 급료를 받지 못한다.
- 한 걸음 도약해 두각을 드러낼 기회를 놓친다.
- 다른 사람과의 관계를 개선하거나 다시 인연을 맺을 기회를 잃어 버린다.

초래할 수 있는 심각한 결과	• 원하던 직장, 승진, 고객을 얻지 못한다. • 프로젝트에서 제외되어 미래의 기회를 놓친다. • 캐릭터가 집회에서 연설을 하거나, 목격자 증언을 하거나, 위원회 앞에서 변호를 하는 등의 상황에서 결국 변화를 이루어내지 못한다. • (고혈압, 궤양, 불면증 등) 스트레스나 과로로 인해 건강에 문제가 생긴다. • 해고당한다. • (캐릭터가 화해하거나 상대를 회유하는 대화를 하는 상황에서) 관계를 회복할 수 없다. • 책임을 지지 않고 상황이나 타인을 탓한다. 실수로부터 배우는 것이 없다. • 향후 비슷한 프로젝트를 피한다. • 경쟁자가 가까스로 승리한다. 어쩌면 경쟁자가 애초부터 캐릭터를 방해했기 때문일 수 있다.
생길 수 있는 감정	걱정, 불안, 혼란, 방어적 태도, 수치, 허둥지둥, 면목없음, 부족하다는 느낌, 신경과민, 무력함, 부끄러움, 자신 없음, 근심
생길 수 있는 내적 갈등	• 캐릭터가 계획을 제대로 세우고 준비하지 못해 다른 사람들이 영향을 받아 죄의식을 느낀다. • 스스로 능력이 부족하고 불안하다는 느낌과 싸운다. 특히 실수가 처음이 아닐 경우 더욱 그러하다. • 비교의 악순환에 빠져 다른 사람들은 잘하는데 자신은 왜 못하는지 의구심을 품는 일이 반복된다. • 상황을 복기하면서, 말해야 했거나 했어야 하는 행동 때문에 자책

한다.

- 상황을 개선하거나 재도전할 길을 생각해내려 고군분투한다.
- 함정에 빠졌거나 부당하게 표적이 된 느낌이 든다. 특히 다른 사람들이 불공정한 이득을 받거나 캐릭터와 똑같은 기대를 받지 않을 때 그러하다.

상황을 악화시킬 수 있는 부정적인 특성

무관심, 자만심, 방어적인 태도, 방만함, 별난 성격, 무책임함, 게으름, 예민함, 완벽주의, 소심함, 군걱정이 많은 성격

기본 욕구에 미치는 영향

- **자아실현 욕구** 캐릭터가 다른 사람을 돕거나 봉사하는 마음이 강한데 약점 때문에 성취하기가 어려운 경우, 좌절해버리고 의미 있는 목표를 포기하게 된다.
- **존중과 인정의 욕구** 최상의 결과를 내놓지 못하는 사람, 특히 그룹 프로젝트나 발표에서 그런 경향이 있는 사람이라면, 결과는 불 보듯 빤하다. 이런 상황에서 캐릭터의 평판과 신뢰성은 타격을 입으며, 타인들의 평가도 낮아지는 결과가 초래된다.
- **애정과 소속의 욕구** 준비가 되어 있지 않은 상태는 직장뿐만 아니라 인간관계에서도 문제를 초래할 수 있다. 캐릭터가 필요한 노력을 기울이지 않는다고 생각하는 가족이나 연애 상대는 캐릭터를 회피하거나 관계를 끊을 수도 있다.
- **안전 욕구** 준비가 되어 있지 않은 사람은 대개 무모하게 서두르고 지름길로 가려고 하다가 사고나 손상을 초래할 수 있다.

대처에 도움이 되는 긍정적인 특성

협조적인 태도, 수양, 단련, 효율성, 친근함, 정직성, 근면, 지성, 꼼꼼함, 상황주도, 전문성

- 미리 계획을 세우거나 주도면밀하게 스케줄을 짜거나 소통을 더욱 명확히 하여 같은 일이 반복되지 않게 한다.
- 실수에 대한 주도권을 갖는다.
- 캐릭터가 특정 직업이나 목표에 자신이 적합하지 않다는 것을 깨닫는다.
- 준비 부족에 대해 개방적이고 정직한 태도를 갖고 두 번째 기회가 왔을 때 보람찬 결과를 맞이한다.
- 준비할 시간을 상대에게 더 요구하고 요청이 받아들여진다.

중요한 물건을
고장 내거나 파손하다

사례

- (정비를 제대로 하지 않아 자동차가 더 이상 작동하지 않는다거나, 자전거를 고장 내 더 이상 탈 수 없게 만든다거나, 배에 구멍을 내는 것 등) 캐릭터의 운송 방식 때문에 사고가 난다.
- 집안의 가보를 훼손한다.
- (멘토, 돌아가신 부모님, 자식의) 소중한 물건을 실수로 내다 버린다.
- 휴대폰이나 노트북을 물에 빠뜨린다.
- 캐릭터가 아이가 항상 끼고 자거나 편안하게 느끼는 봉제 인형, 담요 등을 망가뜨린다.
- 캐릭터의 할머니가 잘 기른 베고니아 꽃을 개가 파내어 버린다.
- 학교의 과제나 직장 프로젝트가 막판에 엉망이 된다.
- 친척의 유골함 항아리를 깬다.
- 중요한 정보가 담긴 지도나 편지가 물에 크게 젖어 손상된다.
- 집에 불이 나 가치 있는 소유물을 캐릭터가 가질 자격이 있다고 적시해놓은 유언장이나 증서가 소실된다.
- 심각한 질병을 치유한다고 알려진 유일한 약이 든 약병이 깨진다.
- 국가나 일군의 사람들을 보호하는 데 필요한 수백 년 된 무기나 마법의 물품이 파괴된다.
- 시간 여행자를 제자리로 되돌려놓을 기계가 폭파되어 망가진다.
- 악령이 들어 있는 램프나 상자가 열려버린다.

**사소한
문제**

- 캐릭터가 손실을 낸 일에 관해 사람들에게 실토하여 소식을 들은 사람들이 실망하고 화를 낼 것이다.
- 부주의함으로 꾸중을 듣거나 비난을 받는다.
- 망가진 물건을 치우고 처리해야 한다.
- 발각되지 않기 위해 망가진 물건의 증거를 숨긴다.
- 파손된 물건을 고치기 위해 필수품을 사거나 구하러 다녀야만 한다.
- 물건이 파손될 때 캐릭터 또한 경미하게 다친다.

- 중요한 의견을 내는 사람들 앞에서 나쁜 사람이 되어버린다.
- 망가뜨린 물건을 다시 마련해야 해서 경제적 부담을 져야 한다.
- 망가진 물건을 고치거나 대체물을 찾으려다 시간을 낭비한다.
- 캐릭터가 자신이 파손에 연루되었다는 데 거짓말을 해야 한다.
- (버스를 타고 출근하거나, 휴대폰 없이 지내야 하거나, 처음부터 과제를 다시 해야 하는 불편 등) 손실로 인해 불편이 발생한다.
- 과제에서 형편없는 점수를 받거나 직장에서 질책을 받는다.

초래할 수 있는 심각한 결과	· 대체할 수 없는 귀한 물건을 망가뜨렸다.
	· 귀한 물건을 망가뜨린 캐릭터를 가족들이 용서해주지 않는다.
	· 위험한 장소에서 오도 가도 못하게 된다.
	· 법률 위반으로 교도소에서 징역을 살게 생겼다.
	· 증거가 없어 받을 수 있는 큰돈을 눈앞에서 놓친다.
	· 국민 전체가 외부의 영향에 취약해진다.
	· 마법이 더 이상 통하지 않는다.
	· 악령의 힘이 외부로 풀려나왔다.

생길 수 있는 감정	분노, 번민, 짜증, 불안, 경악, 근심, 열패감, 방어적 태도, 체념, 절망, 각오, 두려움, 공포, 좌절, 죄의식, 소름끼침, 히스테리, 격앙, 예민함, 후회, 단념, 우려

생길 수 있는 내적 갈등	· 잘못을 실토하고 싶지만 사람들의 반응이 두렵다.
	· 책임을 온전히 지는 대신 남들을 탓하고 싶은 유혹이 든다.
	· 물건이 망가지는 순간을 머릿속으로 계속 생각하게 되어 고문이며 망가뜨리지 않았던 순간으로 돌아가고 싶은 마음뿐이다.
	· 물건이 망가진 게 내심 안심이 되지만 그렇지 않은 척 해야 한다.
	· 죄책감이 몰려온다.
	· 물건이 자신보다 더 소중하게 여겨지는 것 같아 화가 난다.

상황을 악화시킬 수 있는 부정적인 특성

무관심, 방어적 태도, 솔직하지 못한 태도, 경박함, 야단스러운 행동, 충동, 무책임, 게으름, 완벽주의, 무모함, 분개, 소란, 응석, 군걱정

기본 욕구에 미치는 영향

- **자아실현 욕구** 파손된 물품이 캐릭터의 꿈을 좇지 못하게 만들 정도로 귀중한 물건일 경우, 캐릭터는 꿈을 접어두어야 할 것이고, 그런 상황은 진정한 행복과 만족감을 주지 못할 수 있다.
- **존중과 인정의 욕구** 사람들이 중시하는 물건을 파손한 캐릭터는 눈엣가시 같은 존재가 될 수 있고, 이런 상황을 내면화하는 캐릭터는 자신을 하찮게 여기게 될 수 있다.
- **애정과 소속의 욕구** 큰 실수를 하게 됐을 때, 캐릭터는 오히려 진정한 친구가 누구인지를 바로 알 수 있다. 사람들이 용서와 지지로 뭉치기보다 거리를 두는 경우, 캐릭터는 소외감을 느끼고 홀로 떠돌 수 있다.
- **생리적 욕구** 파손한 물건이 가령 종교나 국가의 안전에 영향을 미치는 매우 중요한 물건일 경우, 많은 사람들이 위험에 처하거나 사망할 수 있다.

대처에 도움이 되는 긍정적인 특성

적응 능력, 분석력, 과감함, 차분함, 창의력, 과단성, 외교술, 단련과 수양, 집중력, 고결함, 바지런함, 끈기, 선제적 행동, 보호하려는 태도, 책임감, 신중함과 세심함

긍정적인 결과

- 용서를 받고, 사람이 물건보다 더 중요하다는 것을 깨닫는다.
- 자신의 행동에 책임을 지는 법을 배우게 된다.
- 물건을 다룰 때 더욱 조심하게 된다.
- 캐릭터가 자신의 행동이 남들에게 문제를 일으킬 수 있음을 알게 된다.
- 캐릭터가 파손된 물건의 대체물을 찾거나 파손으로 인한 문제를 해결하면서 자신이 갖고 있는지도 몰랐던 능력과 기량을 발견하게 된다.

직장 동료와의
원 나이트 스탠드

사례

- 출장 중에 상사와 얽힌다.
- 직장 내 파티에서 과음을 한 후 직장 동료와 동침한다.
- 저녁을 먹으면서 회사의 승리를 자축하다 일이 지나치게 진전되게끔 방치한다.
- 예상치 못한 환경(콘서트장, 클럽, 경기장 등)에서 직장 동료와 만나 함께 시간을 보내다 서로에게 공통점이 많다는 것을 알게 된다.
- 최근에 끝난 연애에서 회복할 심산으로 직장 동료를 이용한다.

사소한 문제

- 직장에서 하룻밤 정사 상대와 만나 일하는 것이 어색해진다.
- 일이 벌어진 후 동료가 일을 너무 심각하게 생각하지 않도록 달래야 한다.
- 아무 일도 일어나지 않았던 것처럼 행동하면서 상대와 업무적으로 가까이 얽혀야 한다.
- 회사의 연애에 관한 방침에 따라 있었던 일을 인사부에 실토해야 한다.
- 캐릭터가 자신이 이용당했다는 느낌을 갖게 된다.
- 한쪽이 다른 쪽보다 상대를 좋아하는 바람에 관계가 진전되는 데 있어 어긋나는 부분이 있다.
- 상대가 회사 사람들에게 캐릭터와 있었던 경험에 대해 시시콜콜 떠들어댄다.
- 상대가 사건 후, 둘이 있는 것을 피한다거나 조용히 무시하는 등 캐릭터를 대하는 행동이 돌변한다.
- 캐릭터가 스케줄을 바꿔 상대와 직접 얽혀 일하게 되는 상황을 피한다.
- 동침한 동료가 이후 캐릭터에게 지시를 하는 지위로 승진을 한다.

ㅈ

287

초래할 수 있는 심각한 결과	• 직장에서 성희롱의 표적이 된다. • 상대가 기혼자라는 것을 알게 된다. • 임신을 하거나 심각한 성병이 전염된다. • 상대가 캐릭터를 상대로 성희롱을 당했다고 공식적으로 이의를 제기한다. • 직장 동료가 사진이나 비디오로 하룻밤 일을 촬영했다는 것을 알게 된다. • 직장 동료와의 사건이 직장 내 감시 카메라에 찍혔다. • (캐릭터가 직장 동료에 대해 지속적으로 생각하고 환상을 품는 바람에) 실적이 형편없어져 꾸중을 듣게 된다. • 캐릭터와 동침한 관리자가 자신의 판단 실수를 상기하고 싶지 않아 캐릭터를 다른 부서나 매장으로 부당하게 전근을 보낸다. • 캐릭터가 상대와 일하는 것을 피하려고 좋은 기회를 그냥 보낸다. • 동침한 동료 혹은 상사의 배우자가 둘 사이의 일을 알게 된다.
생길 수 있는 감정	애정, 즐거움, 기대, 불안, 갈등, 혼란, 유대감, 멸시, 불만, 공포, 열의, 우쭐함, 창피함, 흥분, 죄의식, 희망, 상처, 무심함, 불안정함, 갈망, 욕정
생길 수 있는 내적 갈등	• 상대와 더 길게 만나고 싶지만 끝이 좋지 않을까 봐 걱정이 된다. • 상대와 다시 만나고 싶은 유혹을 느낀다. • 동료를 모욕하게 될까 봐 두려워 그의 직장 내 실적을 타당하게 비판하는 것도 꺼리게 된다. • 캐릭터가 자신과 시간을 보낸 동료의 아이디어를 지지하거나 일을 칭찬함으로써 편파적이 된다. • 직장 사람들이 죄다 자신의 부주의함을 알게 될까 걱정이 되어 미칠 지경이다. • 캐릭터가 승진을 하게 되고, 그 이유가 상사와 잤기 때문인지 순전히 자신의 능력으로 이루어진 일인지 의구심을 갖는다. • 후회스럽다. 일이 일어나지 않았으면 얼마나 좋았을까 생각한다.

상황을 악화시킬 수 있는 부정적인 특성

심술궂음, 통제 성향, 가십을 일삼는 성향, 남을 지나치게 잘 믿는 성향, 불안정, 질투, 조종하려는 태도, 애정에 굶주려 있는 상태, 강박적인 태도, 소유욕, 지나친 강요나 밀어붙이는 태도, 무모함, 자기 파괴적인 태도, 추잡한 행실, 의심, 원한

기본 욕구에 미치는 영향

- **존중과 인정의 욕구** 사건이 회사 내에 모조리 알려지는 경우, 캐릭터는 당황하고 동료들이 어떻게 생각할까 걱정한다. 상사와 동침을 했다는 걸 알게 된 동료들은 캐릭터가 성관계를 이용해 승진을 도모했으리라 의심하고, 캐릭터는 이 일로 멸시의 대상이 될 수 있다.
- **애정과 소속의 욕구** 캐릭터가 하룻밤 상대에게 짝사랑을 품고 있는데 상대가 자신을 피하는 경우, 더 무리를 하게 되어 원래 있던 우정마저 잃게 될 수 있다.
- **안전 욕구** 평판이 손상되거나 기회의 제약이 생기거나 상사의 불편을 덜기 위해 원치 않는 직위로 옮겨가는 경우, 캐릭터는 직장 내 구성원들 간의 교류가 끊겨 경력상 좋지 않은 영향을 받게 된다. 또한 일련의 사건으로 캐릭터의 근무 시간이 줄거나 승진을 하지 못하는 경우, 경제적 손실이 있을 수 있다.

대처에 도움이 되는 긍정적인 특성

모험심, 애정 어린 태도, 야심, 과감함, 집중력, 신중함, 성숙함, 공과 사를 구분하는 태도, 전문성, 보호하려는 태도, 자발성

긍정적인 결과

- 하룻밤 정사가 진정한 감정으로 발전해 동료와 연애를 완성한다.
- 동료와의 만남에서 자신감을 얻어 직장에서 자기 목소리를 더 낼 수 있게 된다.
- 아이가 생겨 삶의 또 다른 성취감을 얻게 된다.
- 동료와의 경험에서 온 불만이 캐릭터에게 스스로 원하는 바와 원치 않는 바를 깨닫게 해주는 계기가 된다. 그리하여 더 온전한 성취감을 얻는 쪽으로

마음가짐이 변화하게 된다.

- 다른 직장을 찾기로 결심하고 승진 기회가 더 많은 좋은 직장을 찾게 된다.
- 경계를 구분해야 한다는 것을 자각하게 되고, 오히려 일과 사생활의 균형을 잘 맞출 수 있게 된다.

직장에서 중대한
실수를 저지르다

Making A Crucial Mistake at Work

일러 두기

일터에서 보내는 시간은 아주 길기 때문에 갈등의 가능성도 그만큼 높을 수밖에 없다. 이 항목에서는 캐릭터가 직장에서 저지를 수 있는 실책의 다양한 사례를 살펴본다. 캐릭터가 생각이 없거나 상식이 모자라 생기는 더 일반적인 갈등에 대해서는 '그릇된 판단을 내리다'(236쪽) 편을 참고할 것.

사례

• 중요한 면접이나 회의 준비를 제대로 하지 못하다.
• 엉뚱한 방으로 잘못 들어가 직원들에게 나중에 후회할 말을 해버린다.
• 사적인 이메일을 작성해놓고, 실수로 '전체메일'을 눌러버린다.
• 사소한 문제의 징후를 놓쳐 심각한 상황을 초래한다.
• 부적절한 사진을 직장 동료나 동급생에게 보낸다.
• 사적인 이야기를 털어놓았다가 루머의 주인공이 된다.
• 대안도 없이 직장을 그만둔다.
• 회사의 돈을 횡령하거나 평판에 손해를 끼치는 사람을 고용한다.
• 회사의 성장을 과대평가해, 하면 안 될 지출을 승인한다.
• 잘못된 사람과 동업을 한다.
• 상사나 직원과 연애로 얽힌다.
• 판매실적이나 평판도 알아보지 않고 회사를 대신해 고용이나 사업 계약을 체결한다.
• 캐릭터가 경보장치를 설정하는 일을 잊는 바람에 건물이 털린다.
• 부도덕한 행동을 하거나 범죄를 저지른다.
• 뇌물을 받고 부정행위를 눈감아준다.
• 캐릭터가 자신의 기량을 과신하여 완성 못할 프로젝트에 참여한다.
• 회사 내에서 경쟁자를 방해하다 발각된다.
• 캐릭터가 다른 사람의 아이디어를 훔쳐 자신의 것인 양 행세한다.

ㅈ

사소한 문제	• 자신이 저지른 실수임을 인정해야 한다.
	• 상이 걸려 있거나 전도유망한 프로젝트에서 제외된다.
	• 불건전한 관계에서 몸을 빼야 한다.
	• 회사 내 가십거리가 된다.
	• 홍보에 부적절한 영향을 끼치므로 위원회에서 나가달라는 요청을 받는다.
	• 캐릭터가 해를 끼친 사람들과 같이 일을 해야 한다.
	• 상황을 바로잡기 위해 여분의 시간을 투자해야 한다.
	• 새로운 절차를 따르거나 특정 결정을 다시 검토해야 한다.
	• 캐릭터가 사랑하는 사람들에게 자신이 한 짓에 관해 털어놓아야 한다.

초래할 수 있는 심각한 결과	• 직장을 잃게 된다.
	• 전문가로서의 평판이 망가진다.
	• 실수가 부상이나 사망을 초래한다.
	• 회사를 파국으로 모는 경제적 손실을 초래한다.
	• 법정 소송이나 형사 소송을 치러야 한다.
	• 너무 창피해서 직장을 떠나 다른 직장을 찾아야 한다.
	• 불법 행동에 가담했다가 그걸 아는 사람에게 협박을 당한다.

생길 수 있는 감정	분노, 번민, 불안, 우려, 배신감, 좌절, 결단, 불신, 공포, 당혹감, 경악, 죄의식, 창피, 공황, 후회, 가책, 화, 자기 연민, 수치심, 억울함, 고단함, 애석함, 근심, 부질없다는 생각

생길 수 있는 내적 갈등	• 캐릭터가 자신의 결정 능력을 의심하게 된다.
	• 상사나 관리자에게 책임이 있다는 것을 알면서도 일의 성격상 기밀을 유지해야 하기 때문에 말을 할 수가 없다.
	• 실책을 곱씹으며 다른 선택을 했으면 어땠을까 상상한다.
	• 비난을 다른 데로 돌리고 싶은 유혹을 느낀다.
	• 우울증에 빠진다.
	• 자신의 실수 때문에 영향을 받는 사람들에게 빚진 기분이 든다.

- 직장을 그만두고 다른 곳에서 새로 시작할까 고민하게 된다.
- (캐릭터의 실책으로 다치거나 죽은 사람들 때문에) 죄책감이 너무 커서 자살을 생각한다.

상황을 악화시킬 수 있는 부정적인 특성

유치함, 거만함, 방어적인 태도, 부정직함, 오만함, 위선, 우유부단함, 불안정한 상태, 무책임, 무모함, 분노, 산만함, 이기심, 지저분한 행실, 부도덕함, 일중독

기본 욕구에 미치는 영향

- **자아실현 욕구** 직장에서 치명적인 실수를 저지른 경우, 캐릭터는 인생의 큰 결정을 내릴 때마다 마비되고 결정을 내리지 못하게 된다. 편안함에만 안주하다 보면, 행복과 성취감을 가져오는 인생의 목표를 이루는 데 있어 필요한 위험을 감수하지 못하게 된다.
- **존중과 인정의 욕구** 캐릭터가 스스로를 들여다보는 데 있어 수치심과 죄의식 등의 부정적인 감정이 영향을 미칠 수 있다.
- **애정과 소속의 욕구** 캐릭터가 자신의 행동 때문에 직장에서 퇴출되었을 경우, 집단 내에서 자리를 잃고 타인들과의 유대감을 잃게 된다.
- **안전 욕구** 재정이 고갈된 상태라면 생활비를 내는 데 문제가 생기거나 집을 팔아야 하는 상황에 처할 수 있다.

대처에 도움이 되는 긍정적인 특성

야심, 분석적인 태도, 감사하는 태도, 자신감, 협조적인 태도, 외교술, 수양과 단련, 집중력, 고결함, 부지런함, 인내와 끈기, 설득력, 선제적인 행동 능력, 전문성, 창의력, 책임감, 사리 분별력, 재능

긍정적인 결과

- 준비를 더 철저히 하게 되고 신중해야 한다는 것을 배운다.
- 캐릭터가 자신의 직업상의 약점(성격을 잘 판단하지 못한다거나, 숫자에 약하

다거나, 비전이 부족하다는 등)을 인식하고 보완해 성장하려 노력하게 된다.

- 멘토나 코치를 영입해 직장에서 더 나은 선택을 할 수 있게 도움을 받는다.
- 책임을 지고 일을 바로잡아 동료들의 찬사와 경탄을 이끌어낸다.

짓궂은 장난으로
상황이 악화되다

A Prank Going Wrong

사례

- 캐릭터가 어리석은 짓을 저질러 체포당한다.
- 중요한 면접을 앞둔 가족이 있는데 캐릭터가 만우절에 시계를 돌려놓는 장난을 치는 바람에 면접을 놓치게 만든다.
- 다른 사람의 집 문간에 불타는 주머니를 던져 현관이 전소된다.
- 무작위로 하는 약물 검사 전날, 사무실에 있는 간식을 마리화나가 든 브라우니 등으로 바꾼다.
- 친구에게 장난을 치려고 계획했다가 엉뚱한 사람에게 불똥이 튄다.
- 다른 사람의 자동차를 장난으로 몰거나 장식을 하다가 도색을 손상시킨다.
- 남을 골리고 못살게 구는 일을 주도하다 상대가 부상을 입거나 죽는다.
- 장난에 가담했다가 온라인에 퍼져 비난을 받게 되고, 캐릭터의 무지나 인종 차별에 관한 정황이 영구적으로 남는다.
- 거짓말을 했는데 진실로 받아들여져 히스테리나 공포가 널리 퍼지는 결과를 낳는다.
- 캐릭터가 친구 차에 시동이 안 걸리게 장난을 치는 바람에 친구가 결국 걸어서 집으로 가던 중 강도를 당한다.

사소한
문제

- 장난친 일을 두고 사과해야 한다.
- 학교에서 정학을 당하거나 직장에서 꾸중을 듣는다.
- 장난 탓에 친구와의 관계가 나빠진다.
- 장난 때문에 재산 손해가 나 물어줘야 한다.
- 짓궂은 장난을 잘 치는 걸로 소문이 나 아무도 캐릭터를 진지하게 상대해주지 않는다.
- 무고한 사람이 옆에 있다 장난에 피해를 당한다.
- 보복을 피하기 위해 정신을 바짝 차리고 있어야 한다.
- 사람들이 소셜 미디어에 장난을 공유해 공개 망신을 당한다.

ㅈ

- 또래 집단에서 장난을 더 치라는 압력을 받게 된다.
- 장난으로 신뢰를 잃게 되어 직장이나 학교에서 캐릭터가 요주 인물이 된다.

초래할 수 있는 심각한 결과	- 장난이 부상이나 사망을 초래한다. - 벌금형, 보호관찰형이나 징역형을 비롯해 법적 처벌을 받는다. - 캐릭터가 장난에 연루되면서 학교나 직장에서 기회를 잃는다. - 캐릭터가 퇴학을 당하거나 해고당한다. - 캐릭터가 아닌 다른 사람이 장난 때문에 비난을 받는다. - 장난이 규모가 커져 파괴적인 피해를 일으키면서 캐릭터와 피해자 사이에 전쟁이 발생한다. - 사랑하는 사람의 존경을 잃는다. - 우정을 잃는다. - 캐릭터가 주목과 관심을 얻거나 받아들여지기 위해 계속해서 장난을 저지른다.
생길 수 있는 감정	불안, 경악, 근심, 절망, 투지, 낙담, 상심, 불신, 공포, 당혹감, 감정이입, 두려움, 죄의식, 공포, 무관심, 신경과민, 편집증, 후회, 슬픔, 자기연민, 충격, 불편함, 걱정
생길 수 있는 내적 갈등	- 사실을 털어놓을까 다른 사람에게 잘못을 덮어씌울까 고민한다. - 장난을 끝내고 싶으면서도 상대에게 승리의 만족감을 주고 싶지 않다. - 집단에 끼고 싶지만, 구성원이 되기 위해 완수해야 하는 장난 때문에 갈등에 휩싸인다. - 장난이 창의적이어서 자랑스럽지만, 결국 계획대로 되지 않아 후회막급이다. - 장난을 친 것이 후회스러우면서도 여파가 지나치게 가혹해 억울하다.

상황을 악화시킬 수 있는 부정적인 특성

무관심, 충동, 잔인함, 방어적 태도, 거짓말, 어리석음, 속아 넘어가기 쉬운 성향, 부주의, 무책임, 짓궂음

기본 욕구에 미치는 영향

- **자아실현 욕구** 캐릭터의 명성이 장난에 연루되었거나 그로 인한 범죄 기록으로 영향을 받는 경우, 꿈의 직업이나 경력을 좇는 데 능력을 펼치지 못하고 발목을 잡혀버린다.
- **존중과 인정의 욕구** 장난에 연루되어 일이 잘못된 것이 부끄럽고 후회스럽다 못해 자책감을 느끼는 캐릭터는 결국 자신을 비하하게 된다.
- **애정과 소속의 욕구** 캐릭터의 장난이 사랑하는 사람의 감정을 해치거나 부상을 초래하거나 재산 손실을 입히는 경우, 당한 사람은 원한을 품거나 관계를 끊어버릴 수 있다.
- **안전 욕구** 장난은 위험할 수 있다. 기발한 아이디어나 무해한 재미로 보이는 것이 캐릭터를 다치게 하는 악몽이 될 수도 있다.
- **생리적 욕구** 장난이 캐릭터나 다른 사람을 위험한 상황에 빠뜨리는 경우, 일이 잘못되어 심각한 부상이나 사망을 초래할 수 있다.

대처에 도움이 되는 긍정적인 특성

매력, 협조적인 태도, 관대함, 정직함, 고결함, 무고함, 정의로움, 친절함, 돌보려는 태도, 순종과 충정, 책임감

긍정적인 결과

- 캐릭터가 자신의 방식이 틀렸다는 것을 알게 될 때 새롭고 긍정적인 방식으로 행동을 바꾸게 된다.
- 캐릭터가 웅장한 장난을 쳐서 또래의 인정을 받고 학교에서 인기를 누린다.
- 캐릭터가 정교한 장난을 치던 자신의 성향을 파티나 학교 활동 조직처럼 더 생산적인 쪽으로 돌린다.

- 캐릭터가 장난에 대한 보상으로 특정 활동을 하다가 세차나 조경 설계 같은 새로운 기술이나 열정을 발견한다.
- 장난 때문에 위기에 빠졌다가 구사일생으로 살아난 캐릭터가 앞으로 자신의 무모한 행동을 바꾸지 않으면 자칫하다 죽을 수도 있다는 것을 깨닫는다.

책임 맡은 일을
실수로 망치다

Dropping the Ball

**일러
두기**

이 항목에서는 캐릭터가 일을 잘할 것으로 기대를 받았으나 망치는 경우의 시나리오를 살핀다. 캐릭터가 타인들의 기대를 충족시키지 못하는 경우에 해당하는 정보를 더 살펴보고 싶다면 '상대를 실망시키다'(166쪽) 편을 참고할 것.

사례

- 아이의 연주회나 부모와 교사 간 면담 약속을 지키지 못한다.
- 배우자가 기념일이나 중요한 다른 사람의 생일을 잊어버린다.
- 캐릭터가 시간을 잘못 파악해버려 연설 시간에 맞춰 나타나지 않는다.
- 학생이 중요한 그룹 프로젝트에서 자기 몫을 완전히 해내지 못한다.
- 운동선수가 치명적인 실책을 저질러 팀의 패배를 초래한다.
- 지각 때문에 중요한 가족 모임에 빠지게 된다.
- 신부 측 사람인 캐릭터가 술에 취해 결혼식 전체를 놓친다.
- 중요한 회의에서 충분히 준비하지 못해 중대한 질문에 대답을 하지 못한다.
- 제품이나 서비스로 계약을 했는데 약속한 수준의 품질을 제공하지 못한다.

**사소한
문제**

- 발생한 일에 대한 심문을 내내 견뎌내야 한다(실수나 실책을 다시 곱씹어야 한다).
- 비판을 받거나 꾸중을 크게 당하거나 위협을 당한다.
- 캐릭터와 그가 속한 그룹이 프로젝트에서 낙제점을 받는다.
- 중요한 고객을 잃는다.
- 자식이나 배우자를 실망시킨다.
- 캐릭터가 약속을 지키지 못해 실없다는 평판을 얻게 된다.
- 캐릭터가 속한 팀이 결승전에 진출하게 될 수도 있었던 중요한 경기에서 패배한다.

- 캐릭터가 실수 때문에 언어폭력을 견뎌야 한다.
- 중요한 행사에 오겠다고 했던 캐릭터의 말을 더 이상 믿지 못하게 되어버린 가족들에게 행사가 얼마나 중요했는지 끊임없이 잔소리를 들어야 한다.
- 앞으로 약속을 지킬 수 있는지에 대해 끝도 없이 심문을 당해야 한다. '기억하겠어?', '이거 처리할 수 있어?', '달력에 표시해 놨니?' 따위의 질문에 시달려야 한다.

초래할 수 있는 심각한 결과	- 사람들이 캐릭터(그의 능력, 그의 약속을 지키는 능력, 관련된 다른 모든 자질)에 대한 신뢰를 잃는다. - 실수를 저지른 후 책임을 져야 할 일 자체를 덜 맡게 되거나 강등 및 좌천을 당하거나 아예 해고당한다. - 학생의 학점 평균이 기존 점수 이하로 떨어져 장학금을 받지 못하게 된다. - 운동경기 팀에서 제명당한다. - 캐릭터의 삶에서 중요한 사람들이 자신이 캐릭터에게 우선순위가 아니라거나 사랑받지 못한다는 느낌을 받게 만든다. - 큰 고객이나 단골을 잃는 바람에 경제적으로 타격을 입는다. - 앞으로 누군가의 팀에 와 달라는 말을 듣지 못하게 된다. - 캐릭터가 자신의 실수를 만회하느라 지나치게 애를 쓰다가 다른 사람들에게 짜증을 유발한다. - 최후통첩을 받는다.
생길 수 있는 감정	격분, 비통함, 짜증, 불안, 투지, 불신, 창피함, 갈팡질팡, 좌절, 죄의식, 무능하다는 느낌, 예민함, 후회, 반신반의
생길 수 있는 내적 갈등	- 캐릭터가 자신의 실수를 용서하려 애를 쓰지만 잘 되지 않는다. - 후회로 어찌할 바를 모르겠다. - 남 탓을 하고 싶기도 하고 핑계를 만들고 싶은 유혹도 든다. - 실수를 머릿속으로 되풀이하다가 일을 수행하는 것에 대한 불안이 생긴다.

- 남들이 자신을 어떻게 생각할까 불안하고 걱정이 된다.
- 실패, 실수 혹은 지각에 대한 불합리한 공포가 생긴다.
- 의미 있는 기여를 하고 싶지만 스스로의 능력에 대한 불신으로 괴롭다.
- 더 잘하기를 바라지만 자신에게 놓인 압력 때문에 또 실패를 계속할 운명이라는 생각이 든다.

상황을 악화시킬 수 있는 부정적인 특성

유치함, 자만심, 부정직함, 의리 없음, 망각, 융통성 결여, 불안정, 무책임, 남성적인 면을 과시, 불안 초조, 강박, 과민함, 편집증, 완벽주의, 미신을 믿는 성향, 잔걱정이 많은 성향

기본 욕구에 미치는 영향

- **자아실현 욕구** 캐릭터가 계속해서 실수를 저지르는 경우, 우선순위를 정하고 해야 할 일을 수행하는 자신의 능력을 의심하게 된다. 실패에 대한 공포 때문에 캐릭터는 인생에서 진정으로 원하는 바를 시도하지 못하고 안주하게 된다.
- **존중과 인정의 욕구** 캐릭터는 다른 사람들을 실망시킨 자신을 용서하지 못해 괴롭다. 실수를 놓아버리지 못하는 상황에서 캐릭터의 자존감은 낮아진다. 특히 다른 사람들이 자신보다 상황을 더 잘 처리했으리라고 생각하는 경우에 더욱 그러하다.
- **애정과 소속의 욕구** 캐릭터가 참석해야 할 곳에 가지 못하는 경우, 사람들이 얼마간은 관대하게 봐줄 수 있다. 그러나 같은 일이 되풀이되는 경우, 결국 캐릭터는 다른 일을 제쳐두고 관계에 집중하거나 아니면 관계를 포기해야 하는 어려운 선택에 직면하게 된다.

대처에 도움이 되는 긍정적인 특성

적응 능력, 모험심, 야심, 자신감, 예의범절, 외교적 수완, 단련과 수양, 여유, 꼼꼼함, 인내와 끈기, 상황을 주도하는 태도, 책임감

- 실패라는 사건이 캐릭터와 그가 사랑하는 이들에게 불만을 말하고 해결할 기회를 만들어준다.
- 앞으로 더 믿을 만한 사람이 된다.
- 캐릭터가 자신을 실망시키고 다음번에는 더 높은 목표를 갖겠다는 동기를 부여받는다.
- 캐릭터가 완벽주의를 버리고 행복하고 편안한 삶을 사는 법을 배우게 된다.
- 캐릭터가 자신의 적성을 다시 생각해보고 자신의 강점에 더 잘 어울리는 활동이나 직업을 찾아낸다.
- 동일한 실수가 향후에 반복되는 일이 없도록 약점을 보완한다.

투자를 잘못하다 Making A Bad Investment

사례

- 임대용 건물을 샀는데 막대한 수리가 필요한 상태다.
- 가족에게 사업 자금을 빌려주었는데 사업이 영 시작되지 않는다.
- 회화나 서명이 들어간 기념품, 희귀한 수집품을 샀는데 위작으로 판명이 된다.
- 중고차를 샀는데 계속 수리를 해야 하는 상황이다.
- 캐릭터가 상당한 저축액을 주식이나 물건이나 사업에 투자했는데 가격이 폭락하거나 사업이 망한다.
- 세금 여파를 모른 채 거액의 투자를 한다.
- 충분한 지식이나 경험 없이 투자를 한다.
- 관리자를 고용했는데 알고 보니 사업을 말아먹으려는 사람이었다.
- 정직하지 못한 파트너와 동업을 한다.
- 확실하다고 생각하는 베팅을 했는데 큰돈을 잃는다.

사소한 문제

- 돈을 잃어 다시 벌어야 한다.
- 캐릭터가 배우자에게 경제적 손실을 해명해야 한다.
- 캐릭터에게 돈을 빚진 가족과 마찰이 생긴다.
- 잃은 돈을 만회하기 위해 부업을 시작한다.
- 되팔기도 쉽지 않은 원치 않는 물건과 함께 오도 가도 못하게 된다.
- 돈을 저축하기 위해 (직장에 도시락을 싸가거나 스포츠센터 등록을 포기하거나 택시를 타는 대신 걸어 다니거나 하는 등)생활 방식을 바꿔야 한다.
- 캐릭터가 동업을 하게 되었던 친구와 관계가 삐걱거리게 된다.
- 캐릭터가 투자에 관해 친구들이나 가족에게 거짓말을 한다.
- 캐릭터가 자신의 불행에 대해 남들을 탓하게 된다.
- 실패의 여파를 줄이기 위해 시간과 에너지를 쏟아야 한다(실패한 사업을 다시 일으키기 위해 개입하고, 집중 공격받는 사람들과 신뢰를 쌓고, 앞으로 할 일에 대해 조언을 구하는 일 등).
- 조언을 해주었거나 투자를 하라고 끌어들인 사람을 향해 캐릭터

303

가 분노를 품게 된다.
- 법을 어긴 사람에 대해 법적 조치를 취해야 한다.

초래할 수 있는 심각한 결과	- 평생 저축한 돈을 잃는다. - 부정적인 사업상의 거래가 가족이나 친구들 사이의 분열을 초래한다. - 잘못한 투자를 만회하기 위해 다음번에는 규모가 큰 거래에 집착하게 된다. - 차나 집을 수리할 때 조금 불안하지만 신속하게 처리할 수 있는 방법을 택했다가 안전상의 위험을 초래한다. - 마약 판매나 장물을 매매하는 등의 불법 활동을 함으로써 잃은 돈을 만회하려 한다. - 캐릭터가 자신에게 피해를 준 사람과 폭력적으로 대치하게 된다. - 캐릭터가 투자한 돈을 벌려다 훨씬 더 많은 돈을 잃는다. - 파산 신청을 해야 할 상황에 처한다. - 지금 사는 집보다 크기가 작은 집으로 옮기거나 살고 싶지 않은 지역으로 이사를 가야 한다.
생길 수 있는 감정	분노, 괴로움, 불안, 경악, 우려, 배신감, 쓰라림, 패배감, 부정하고 싶은 마음, 절망, 결심, 상심, 실망, 불신, 죄의식, 증오, 창피함, 무력감, 압도적인 실망, 공황, 화, 후회, 자기 연민, 수치심
생길 수 있는 내적 갈등	- (구입한 물건이 진품이 아니라는 것을 알릴까, 아니면 눈 딱 감고 진짜로 속여 빨리 팔아버릴까 하는 것 따위의) 도덕적 딜레마를 마주하게 된다. - 잘못된 투자에 대한 분노로 일상생활이 힘들어진다. - 보복을 해 봐야 잃은 돈을 회수할 수 없으리라는 것을 알면서도 그에 대한 생각을 하지 않는 것이 힘이 든다. - 캐릭터가 자신을 신뢰받을 수 없는 패배자로 보게 된다. - 실망, 우울 혹은 열패감과 씨름해야 한다.

E

상황을 악화시킬 수 있는 부정적인 특성

통제 성향, 냉소주의, 부정직함, 낭비벽과 사치, 어리석음, 탐욕, 남을 너무 잘 믿는 성향, 무지, 충동적인 성향, 똑똑한 척하는 성향, 물질만능주의, 강박적인 성향, 무모함, 자기탐닉, 부도덕

기본 욕구에 미치는 영향

- **자아실현 욕구** 경제적으로 상당한 손실을 입은 캐릭터는 자신을 진정으로 행복하게 해줄 것들을 구입하는 데 어려움을 겪게 된다. 사업을 키우고 싶어 하는 캐릭터의 경우, 실패가 두려워 다시 도전하지 못할 수 있다.
- **존중과 인정의 욕구** 사기를 당한 캐릭터는 자신이 남의 말을 너무 잘 믿는다고 생각하게 되고 이러한 자기 의심은 큰 결정을 내리는 데 장애물로 작용한다.
- **애정과 소속의 욕구** 돈과 가족이 얽히는 경우 상황은 급속도로 나빠질 수 있다. 무가치한 것으로 판명된 사촌의 투자 조언, 돈을 두 배로 불려주겠다고 약속한 친인척의 말, 퇴직연금을 굴리는 형제자매의 능력을 과신한 것 따위의 일들이 후회와 관계의 파국을 초래할 수 있다.
- **안전 욕구** 잘못된 투자로 파산하는 경우, 캐릭터는 집을 잃거나 생활비를 벌어들이느라 악전고투하게 될 수 있다.

대처에 도움이 되는 긍정적인 특성

적응 능력, 분석 능력, 과감함, 창의력, 수양과 단련, 정직함, 근면함, 지성, 인내, 비상한 수완, 학구적인 태도, 지혜

긍정적인 결과

- 일확천금을 달성하기 위한 계획은 위험을 알리는 신호라는 것을 깨닫고 비슷한 전략을 향후에는 피하게 된다.
- 실패한 사업을 다시 일으키는 데 필요한 기량을 배우게 된다.
- 캐릭터가 사랑하는 사람의 경제적 도움으로 다시 일어선 후, 자기도 남들에게 그렇게 할 수 있기를 희망하게 된다.

E

- 앞으로 더 똑똑한 투자자로 거듭날 수 있게 교육을 받으려 한다.
- 부정직한 동업자의 잘못을 교정함으로써 향후 다른 사람에게는 사기를 치거나 상처를 줄 수 없게 만든다.

E

휴대폰을 잃어버리다

사례
- 캐릭터의 휴대폰이 떨어져 고장이 난다.
- 휴대폰을 어딘가 두고 왔는데 어딘지 모르겠다.
- 휴대폰을 도둑맞는다.
- 십대 청소년이 벌로 휴대폰을 압수당한다.
- 휴대폰을 수리하는 동안 쓰지 못한다.
- 휴대폰의 배터리가 나갔는데 충전기가 없다.
- 휴대폰 신호를 잡을 수가 없어 대부분의 기능이 쓸모없어진다.

사소한 문제
- (줄을 서거나 자동차에 승객으로 탔을 때 등) 지루함을 견뎌야 한다.
- 심 칩을 잃어버려 새 휴대폰으로 (전화번호와 주소를 다시 청하고 선호하는 프로그램을 재설정해야 하는 등)정보를 처음부터 다시 등록해야 한다.
- 이메일이나 음성 메시지나 문자를 바로바로 확인할 수 없다.
- 휴대폰의 위치 추적 장치(GPS)를 쓰지 못해 길을 잃는다.
- 달력을 확인하지 못해 약속을 놓친다.
- 캐릭터가 문자에 답을 보내지 못해 잠수를 탔다는 비난을 받는다.
- 문자 메시지를 통해 이루어진 즉석 만남을 놓친다.
- 의미 있는 사진을 잃고 백업을 받지 못한다.
- 수리비를 내지 못해 휴대폰 없이 지내야 한다.
- 휴대폰이 없어 불편하고 불안해진다.

초래할 수 있는 심각한 결과
- 휴대폰을 도둑맞아 캐릭터의 민감한 정보가 다른 사람에게 공개된다.
- 도둑이 신용카드 정보를 이용해 캐릭터가 원치 않은 구매를 한다.
- 도난당한 휴대폰으로 범죄에 연루된다.
- 사랑하는 사람들이 캐릭터와 연락하려 필사적으로 애쓰지만 되지 않는다.
- 캐릭터가 (차량 도난, 외딴 곳에서 차의 기름이 떨어진다거나 구급차

를 불러야 하는 상황 등)응급 상황을 경험하게 된다.

- 중요한 업무 관련 회의에 참석하지 못한다.
- 통화를 놓치면 치명적인 대가를 치러야 하는 직업을 갖고 있다(가령 변호사인 캐릭터가, 체포를 당해서 도움을 청하려 했던 친구의 중요한 전화를 놓쳐버린 경우).
- 이메일에 신속하게 답을 하지 못해 사업 기회를 놓친다.
- 캐릭터의 일정표를 이용해 위치를 추적하려는 도둑에게 쫓긴다.
- 도둑이 휴대폰에서 부적절한 영상이나 사진을 발견해 그걸 구실로 캐릭터를 협박한다.
- (불안 장애, 강박 장애 등의) 질병으로 고통을 받고 있기 때문에 휴대폰을 잃어버리면 상황이 훨씬 더 악화된다.
- 위급한 상황에 처해 있는데 (납치나 아동이 부모와 연락할 방법이 전혀 없어 곤란에 처한 경우 등)휴대폰을 써야만 목숨을 구할 수 있다.

생길 수 있는 감정	감정의 동요, 분노, 짜증, 불안, 실망, 당혹감, 좌절, 조급증, 안달, 무능하다는 느낌, 공황, 불편함, 근심
생길 수 있는 내적 갈등	- 휴대폰을 잃어버렸거나, 어딘가에 잘못 놓아둔 것에 대해 스스로를 부주의하고 멍청한 사람으로 여기게 된다. - 휴대폰을 도둑맞아 사랑하는 사람들이 (휴대폰 속 정보 때문에) 위험에 빠질까 걱정이 된다. - (주소나 금융 정보 등) 개인정보 관련 위험에 빠질까 봐 근심이 크다. - 친구에 대해 폄하해놓은 문자 메시지를 받은 것이 있는데 친구가 휴대폰을 발견해서 그것을 읽게 될까 봐 걱정이다.

상황을 악화시킬 수 있는 부정적인 특성

중독 성향, 강박적인 성향, 통제 성향, 체계나 정리 능력 부족, 과장이나 극단적인 태도, 자신감 부족, 완벽주의, 괴팍함, 잔걱정이 심한 성향

기본 욕구에 미치는 영향

- **존중과 인정의 욕구** 불안으로 고통받는 캐릭터의 경우, 휴대폰을 잃어버린 데 대해 불필요한 자책에 빠져 휴대폰을 잃어버린 것이 자신이 차분치 못하거나 무책임하다거나 무능하다는 증거라고 생각해버린다.
- **안전 욕구** 휴대폰은 많은 상황에서 타당한 안정성을 제공하기 때문에 그 자원을 분실하는 경우, 캐릭터가 안정을 잃거나 안전이 위험해질 수 있다.
- **생리적 욕구** 휴대폰이 없는 경우, 생과 사의 기로에 놓이게 되는 상황들이 있다. 가령 캐릭터가 하이킹을 하다 길을 잃어 도움이 필요한 경우, 캐릭터가 몰던 자동차가 눈보라에 갇히는 경우 혹은 망망대해에서 배에 문제가 생기는 경우에는 목숨을 잃을 수도 있다.

대처에 도움이 되는 긍정적인 특성

고마움을 아는 태도, 차분함, 집중력, 여유, 친근함, 상상력, 독립심, 자연 친화력, 소박함, 관대함, 기발함

긍정적인 결과

- (휴대폰만 끼고 있지 않고) 사람들과 함께 하는 법을 배울 수 있다.
- 타인과 일대일로 더욱 돈독한 관계를 형성할 수 있다.
- 휴대폰에 낭비하는 시간이 줄어들어 효율성이 커진다.
- 소셜 미디어에 얼마나 많은 시간을 뺏겼는지 깨닫고 앞으로 절제하겠다고 결심한다.
- 만족을 미루는 일의 가치를 깨닫는다. 가령 일어나는 모든 일을 즉시 보고, 즉시 대응할 필요가 없다는 것을 깨닫는다.
- 책임감을 강화하는 법을 배운다.
- 휴대폰이 제공하는 사치와 추가적인 이득에 고마움을 느낄 수 있게 된다.
- 인생에서 중요한 것과 필요한 것에 대해 새로운 관점을 얻게 된다.
- 캐릭터가 뉴스와 소셜 미디어에서 멀어진 시간 동안 마음가짐이 달라졌다는 것을 깨닫고, 소셜 미디어에 쓰는 시간을 더 의미 있는 활동에 쓰기로 결심한다.

도덕적 딜레마와 유혹

- 결과의 조작을 알게 되다
- 더 큰 선을 위해 윤리나 도덕을 희생하다
- 먹거나 쓰지 말아야 할 것에 탐닉하다
- 부정부패를 목격하다
- 부정을 저지를 기회가 생기다
- 부정한 돈을 제안받다
- 사랑하면 안 될 사람을 사랑하게 되다
- 상대가 저지른 행동의 대가를 치르도록 내버려두다
- 상대를 이기려 고의로 방해 공작을 해야 하다
- 상대에게 도움을 줄지 말지 결정해야 하다
- 생명 유지 장치를 떼다
- 선한 일을 하기 위해 법을 어기다
- 손쉬운 출구를 제안받다
- 쉬운 대책이 없는 결정에 직면하다
- 악행을 들키다

- 유대감이나 친구 관계를 위협하는 내용을 알게 되다
- 중요한 것을 얻기 위해 도둑질을 해야 하다
- 차별을 목격하다
- 친구의 방패막이가 되라는 압력을 받다
- 학대를 목격하다

ㄱ
ㄷ
ㄹ
ㅁ
ㅅ

ㅈ
ㅋ
ㅌ
ㅍ
ㅎ

결과의 조작을
알게 되다

사례

- 경연 대회의 참가자가 제작자나 심사위원 등 영향력 있는 위치의 사람과 연애로 얽히면서 승자가 된다.
- 학생이 선생님의 총애를 받는다는 이유로 독창자나 독주자의 자리, 장학금 혹은 대표나 지도자 자리를 얻는다.
- 선망해왔던 직책에 지원했는데 알고 보니 그 자리는 상사의 친인척에게 이미 내정된 자리였다.
- 경기에서 상대 선수가 이기도록 일부러 져준다.
- 편파 판정을 내리는 심판들이 결승전의 승자를 결정한다.
- 선거 결과가 사기로 판가름난다(투표 집계기가 해킹을 당하거나, 투표용지의 이름이 누락되거나 특정 사람들이 투표권을 얻지 못한 것 등을 이유로).
- 학교에서 선거에 나선 후보가 동급생들에게 뇌물을 먹이거나 자신에게 투표할 것을 협박해서 승리한다.

**사소한
문제**

- 승리했다면 얻었을 이익을 잃는다(구직, 최고가 되는 것, 좋은 일을 할 수 있는 직위에 선출되는 것 등).
- 지루하고 긴 선거 조사로 최종 결과가 미루어진다.
- 캐릭터가 정의를 이루기 위해 해당 단체를 상대로 소송을 제기해야 한다.
- 캐릭터가 부당한 결과에 대해 불만을 제기하다가 패배를 인정할 줄 모르는 사람, 문제를 일으키는 사람 혹은 음모론자로 낙인이 찍힌다.
- 열정이 식고 무관심이 커진다.
- 캐릭터가 자신이 한때 우상화할 만큼 숭배했던 인물이나 조직에 대해 신뢰와 존경심을 잃는다.
- 절대 이루어지지 않을 꿈을 뒤쫓다 시간과 돈을 낭비해버렸다.
- 캐릭터를 사랑하는 친지가 이 문제를 두고 난리를 치는 통에 캐릭

터가 원치 않는 주목을 받게 된다.
- 조작된 결과로 지게 되어 그에 따른 실망을 감당해야 한다.
- 결과에 베팅했다가 조작으로 돈을 잃는다.
- 조작 정보를 공개하고 싶지만 가족들이 말려서 좌절된다.

<table>
<tr><td>초래할 수 있는 심각한 결과</td><td>
- 마침내 독재자나 불안정한 지도자를 만나게 되고, 이들을 제거할 방안을 찾지 못한다.
- 사람들이 선거 과정에 대해 신뢰를 잃는다.
- 캐릭터가 소리를 높여 조작을 공개적으로 밝히고 반대를 표명하려다가 평판이 망가진다.
- 직장 내 정실 인사에 맞서다가 왕따가 되거나, 좌천을 당하거나, 냉대를 당한다.
- 책임이 있는 당사자와 가족을 상대로 협박의 표적이 된다.
- 다른 사람이 자신의 운명을 결정하는 어떤 상황에서도 캐릭터는 경쟁을 피하려 하게 된다.
- 캐릭터가 대학을 다니는 데 꼭 필요한 장학금을 잃는다.
- 캐릭터의 재정 상황을 개선해주거나 아픈 가족을 치료할 돈을 벌 직장을 잃는다.
- 어차피 결과가 정해져 있는데 뭐하러 애를 쓰는 것인가 하는 생각으로 자포자기해 캐릭터가 꿈을 포기한다.
</td></tr>
</table>

분노, 경악, 배신감, 쓰라림, 혼란, 부인, 상심, 실망, 의구심, 혐오, 환멸, 좌절, 증오, 피해망상, 무력함, 억울함, 화, 체념, 슬픔, 멸시, 자기연민, 회의적인 태도, 망연자실

생길 수 있는 감정

생길 수 있는 내적 갈등
- 조작을 공개하고 싶지만 파란을 일으키고 싶지는 않다.
- 뭔가 하고 싶지만 상황이 너무 거대해 망연자실하게 되고 아무것도 할 수 없을 것 같은 느낌이 든다.
- 모든 게 미리 다 정해져 있는데 뭘 시도하건 무슨 의미가 있겠느냐는 생각에 낙담하게 된다.
- 참여건 투표건 다 포기하고 싶은 유혹이 든다.

- 모든 일에 싫증이 나서, 편견이 존재하지 않는 상황에서도 부당함과 편견만 보인다.
- 결과가 조작되었다는 것을 알면서도 캐릭터가 자신의 능력을 의심한다. 자신이 충분히 잘났다면 그런 반대나 장애물도 극복했어야 한다고 생각하기 때문이다.

상황을 악화시킬 수 있는 부정적인 특성

무관심, 심술궂음, 유치함, 거만함, 대적하는 성향, 냉소주의, 부정직함, 광신적인 열의, 적대감, 남성적인 면을 과시, 순교자인 양하는 태도, 피해망상, 편견, 원한, 투덜거리고 불만만 많은 성향

기본 욕구에 미치는 영향

- **자아실현 욕구** 이미 정해진 결과에 낙담한 캐릭터는 앞으로 다시는 경쟁을 하지 않겠다는 마음을 먹게 되고, 장차 개인으로 발휘할 수 있는 능력을 제대로 발휘할 수 없게 된다.
- **존중과 인정의 욕구** 실패와 상실을 내면화한 캐릭터는 자신에게 재능이 더 있거나 충분히 똑똑했다면 승리할 수 있었을 것이라는 불합리한 생각에 빠질 수 있다.
- **애정과 소속의 욕구** 환멸에 빠진 캐릭터가 스포츠 팀이나 직장, 그 외의 단체를 나가버리는 경우 상실감은 더욱 커진다.
- **안전 욕구** 캐릭터가 불의를 폭로하려는 시도로 권력자나 해로운 자들의 표적이 되는 경우, 안전을 보장할 수 없다.

대처에 도움이 되는 긍정적인 특성

적응 능력, 야심, 대담함, 매력, 자신감, 협조적인 태도, 과단성, 수양과 단련, 고결함, 이상주의, 공정함, 정돈되고 짜임새 있는 성향, 열정, 인내, 애국심, 끈기, 설득력, 사회적인 자각, 재능

- 부정이 벌어지는 상황에 관심을 끌어, 다시는 같은 일이 되풀이되지 못하도록 한다.
- 앞으로 유사한 비리나 불의를 찾아낼 수 있다.
- 캐릭터가 자신의 이상주의를 적정 수준의 현실주의로 완화시켜 환멸과 체념을 피한다.
- 캐릭터가 불의에 맞서 탁월함을 발휘하는 노력을 배가한다.

더 큰 선을 위해
윤리나 도덕을 희생하다

**Sacrificing Ethics or Morals
for The Greater Good**

사례

- 캐릭터가 독재자의 권력 차지를 막으려는 목적으로 부정 선거를 저지른다.
- 마약 사건을 담당하는 경찰이 마약 조직을 소탕하려는 목적으로 감쪽같이 위장하고자 마약을 복용한다.
- 캐릭터가 상대에게 신뢰를 얻어 유죄를 입증하는 불리한 증거를 찾을 목적으로 상대와 동침한다.
- 비열한 정치가지만 정책이나 이상이 경쟁 상대보다 그나마 더 낫기 때문에 그에게 투표해준다.
- 범죄를 해결하거나 목숨을 구할 목적으로 정보를 구해야 하는 상황이기 때문에 정보를 가진 상대를 흠씬 두들겨 팬다.
- 고통에 시달리는 사람들에게 생필품을 제공하기 위해 부정부패한 고용주에게서 도둑질을 해온다.
- 사람들로 그득한 도시를 구하기 위해 한 사람을 죽음에 이르게 방치한다.
- 회사의 파산을 막기 위해 부정부패한 직원에게 누명을 뒤집어씌운다.
- 유죄인 사람이 방면되는 것을 확실히 막기 위해 증거를 심거나 거짓 증언을 한다.
- 유명한 아동학대범이나 강간범을 살해한다.
- 더 큰 계획을 진행시킬 목적으로 적의 음료에 술이나 독을 타 일시적으로 방해 요인을 제거한다.
- 특정 활동 혹은 특정인들과 다시는 연루되지 않겠다는 약속을 어긴다(캐릭터가 올바른 일을 하기 위해서는 어쩔 수 없기 때문이다).
- 감시를 피해서 은밀한 작전을 지속하기 위해 야비한 사람들을 좋아하는 척하거나 그들에게 동의하는 척 연기한다.

사소한 문제	• 자신이 혐오하는 사람들의 비위를 맞춰야 한다.
	• 막으려고 노력하는 사람들과 친밀하게 엮여야 한다.
	• 적이 캐릭터를 의심하게 된다.
	• 캐릭터가 지닌 은밀한 동기를 모르는, 사람들의 모욕이나 비난을 받아야 한다.
	• 의심을 사지 않기 위해 평소와 다른 시간대에 몰래 움직여야 한다.
	• 무슨 일을 하는지 어떤 이유로 하는지에 대한 질문을 회피해야 한다.
	• 사랑하는 친구나 가족이 캐릭터의 행동을 문제 삼는 상황을 캐릭터가 감내해야 한다.
	• 경찰의 의심을 받는다.
초래할 수 있는 심각한 결과	• 범법 행위로 교도소에 간다.
	• 임무를 성공시키는 데 필요한 자원, 돈 혹은 강력한 협조자에게 접근할 수 없게 된다.
	• 평판이 나락으로 떨어진다.
	• 적이 보복을 하려고 캐릭터의 가족을 쫓는다.
	• 캐릭터가 심각한 부상을 당하거나 살해된다.
	• 캐릭터의 윤리가 목적을 달성하는 과정에서 변질된다.
	• 희생을 했는데 보람도 없이 결국 적이 승리를 거둔다.
	• 희생을 했는데 일이 보이는 게 다가 아니었다는 것을 알게 된다.
	• 캐릭터가 자신이 다른 사람의 노리개였다는 것을 알게 된다.
	• 캐릭터의 행동을 통해 이득을 본 사람들이 캐릭터가 한 일에 전혀 고마워하지 않는다.
	• 스트레스로 공황 장애나 불안 장애에 시달린다.
	• 캐릭터의 성격이 냉담해진다. 공감이나 연민을 잃고 오직 임무에만 골몰하게 된다.
생길 수 있는 감정	불안, 염려, 갈등, 결단, 환멸, 불만, 의구심, 공포, 두려움, 죄책감, 고독, 피해망상, 꺼리는 마음, 후회, 체념, 자기혐오, 수치, 억울함, 자기편이 아무도 없다는 느낌

생길 수 있는 내적 갈등	• 목적을 이루지 못하고 모든 희생이 허사로 돌아갈까 걱정한다.
	• 너무 깊이 빠지기 전에 포기하고 싶은 유혹이 든다.
	• 적이 진실을 알게 될까 봐 노심초사하게 된다.
	• 지켜오던 도덕성을 희생한 일로 인한 죄책감과 수치를 감내해야 한다.
	• 캐릭터가 종교를 믿는 경우 내세의 운명, 죄를 용서받지 못한다는 두려움이 커진다.
	• 적의 관점에서 사안을 바라보기 시작하면서 의심이라는 위기에 빠진다.
	• 사랑하는 사람들에게 사안의 진실을 설명하고 싶지만 그럴 수가 없다.
	• 자신의 행동에 대한 혐오와 씨름해야 한다.
	• 은밀한 활동을 유지하다 뭔가 심오하고 근본적인 것이 손상될까 두렵다.

상황을 악화시킬 수 있는 부정적인 특성

냉소적인 태도, 거만함, 남을 재단하는 성향, 예민함, 편집증적인 성향, 무모함,
굴종적인 태도, 소심함, 변덕, 의지박약, 군걱정

기본 욕구에 미치는 영향

- **자아실현 욕구** 캐릭터가 옳고 그른 것을 분명하게 구분하고 있는 인물일 경우,
 아무리 선한 명분을 위해서라 하더라도 자신의 윤리 규약에 위배되는 일을 온
 전히 정당화할 수는 없을 것이다.
- **존중과 인정의 욕구** 잘못을 교정하기 위한 짓이라 해도, 부도덕하다고 믿는 일을
 하는 자신을 혐오하지 않을 도리는 없다. 또한 캐릭터는 자신의 동기나 행동
 을 이해하지 못하는 사랑하는 사람들의 비난과 경멸까지 감내해야 한다.
- **애정과 소속의 욕구** 캐릭터가 부도덕한 방법을 수용하다 자신의 행동에 동의하
 지 않는 소중한 친구들이나 공동체 사람들 전체를 잃을 위험도 감수해야 한다.
- **안전 욕구** 캐릭터가 택한 방법으로 인해 위험한 사람들의 노여움을 사거나 감

옥에 가게 되는 경우, 캐릭터의 안전과 안정감은 위험에 처할 수 있다.

대처에 도움이 되는 긍정적인 특성

적응 능력, 집중력, 자신감, 결단력, 외교술, 신중함, 독립심, 근면함, 객관성, 질서 정연함, 창의력, 책임감, 사회성, 거리낌 없는 태도, 이타심

긍정적인 결과

- 수많은 사람들을 해악에서 구한다.
- 범죄를 해결하거나 범인을 법정에 세운다.
- 특정 집단의 사람들에게 사회를 더 안전한 곳으로 만들어준다.
- 희생을 치렀지만 결국 옳은 일을 해냄으로써 큰 만족을 직접 얻는다.
- 체제의 불의나 결함이 만천하에 알려져 다른 이들이 대의를 받아들일 수 있게 된다.

먹거나 쓰지 말아야
할 것에 탐닉하다

사례

- 다이어트 중에 케이크나 다른 단 음식을 마구 먹는다.
- 무작위로 테스트를 받게 될 가능성이 있을 때, 성적을 향상시키는 스테로이드제를 쓴다.
- 폭식한다.
- 처방약을 복용하고 있는데 폭음을 한다.
- 의심스러운 동기로 접근하는 인물에게서 유혹적인 음식이나 음료를 받아먹거나 마신다.
- 중요한 행사 혹은 일정 전날에 폭음하거나 약물을 사용한다.
- 알레르기가 심해지거나 다른 병이 생길 걸 알면서도 해로운 음식을 마구 먹는다.
- 과도한 소비나 불필요한 소비에 빠진다.
- 비디오 게임을 하거나 좋아하는 텔레비전 프로그램을 계속 보려고 수업을 계속해서 빠진다.
- 집까지 운전을 해서 가야 하는 것을 알면서도 폭음을 한다.
- 집에 반려동물이 넘치는데도 또 한 마리를 데려온다.
- 임신 중인데 흡연이나 약물이나 술이 지나치다.
- 경제 상황이 빠듯한데도 카지노에서 돈을 더 벌겠다고 현금인출기로 다시 향한다.

**사소한
문제**

- 면접 때, 교회 예배 때 혹은 시험 때 숙취에 시달린다.
- 폭음으로 잠을 너무 오래 자서 직장이나 학교에 지각한다.
- 학교나 직장에서 성적이나 실적이 나빠진다.
- 체중이 늘어난다.
- 먹은 음식과 약물이 상호작용을 일으켜 고생한다.
- 과식 후, 배가 터질 것처럼 불편하고 토할 것 같다.
- 경미한 알레르기 반응을 겪거나 과민성 대장증후군 같은 음식 관련 질환에 시달린다.

- 신용카드 사용 한도가 초과될 지경에 이른다.
- 오래 연애하기를 원하는 파트너와 문제가 생긴다.

초래할 수 있는 심각한 결과	• 알코올 중독으로 고생한다. • 약물 남용으로 고생한다. • 임신을 하게 된다. • 음주 운전으로 딱지를 떼거나 면허를 잃는다. • 캐릭터가 음주 운전으로 사고를 내 누군가를 다치게 한다. • 늦잠을 자는 통에 (공항에서 친인척을 데려오는 것 같은)중요한 일을 놓친다. • 입원과 약물 치료가 필요한 심각한 알레르기 반응이 생긴다. • 갚을 수 없을 만큼 빚이 쌓인다. • 무책임한 행동 때문에 부모나 배우자와 다툼이 생긴다. • 신의를 깼다는 것을 파트너가 알게 된다. • 술이 캐릭터에게 필요한 약물에 방해 작용을 해 약이 효력을 내지 못하게 된다.
생길 수 있는 감정	끔찍함, 갈등, 창피함, 환락, 죄책감, 무심함, 후회, 안도감, 슬픔, 만족, 자기혐오, 부끄러움, 불편함, 자신이 하찮다는 느낌
생길 수 있는 내적 갈등	• 위험한 대가를 치러야 하는데도 계속 탐닉하고 싶다. • 옳은 일을 해야 한다는 것을 알지만 또래의 압력과 힘들게 싸워야 한다. • 탐닉하는 데 죄책감이 들거나 부끄럽다. • 자신의 행동이 다른 사람들에게 여파를 일으켜 후회가 막심하다. • 탐닉 행동이 문제라는 것을 알지만 스스로 이미 파괴될 대로 파괴되어 멈출 수가 없다.

상황을 악화시킬 수 있는 부정적인 특성

중독 성향, 유치함, 위선, 충동적 성향, 무책임함, 신경과민, 완벽주의, 반항심, 자

기 파괴적인 태도, 탐닉 성향, 이기심, 버릇없음, 의지박약

기본 욕구에 미치는 영향

- **자아실현 욕구** 캐릭터가 좋지 않은 타이밍에 탐닉하여 의미 있는 목표를 이루지 못하게 된 경우, 미래에 악영향을 미치게 된다.
- **존중과 인정의 욕구** 캐릭터가 탐닉 행위 후 수치스럽거나 무책임한 방식으로 행동할 경우, 타인에게 좋지 않은 시선을 받을 수 있다. 옳지 않다는 것을 알면서도 멈추지 않았고 특히 한두 번에 그치지 않았다면 캐릭터는 스스로를 낮잡아 보게 된다.
- **애정과 소속의 욕구** 탐닉이 가족과 친구가 염려하는 유해한 강박이거나 중독일 경우, 캐릭터는 수치심 때문에 자신이 가장 필요로 하는 사람들로부터 멀어질 수 있다.
- **안전 욕구** 탐닉으로 잘못된 결정을 내리고 위험을 감지하는 능력이 손상될 경우, 캐릭터의 안전과 건강이 위협받게 된다.
- **생리적 욕구** 위험한 물질이나 알레르기를 일으키는 물질 혹은 위험한 활동에 탐닉하는 경우, 캐릭터는 목숨을 잃을 수도 있다.

대처에 도움이 되는 긍정적인 특성

감사하는 태도, 수양과 단련, 정직함, 겸허함, 성숙함, 남의 말을 잘 듣는 태도, 순응적인 성향, 낙관주의, 선제적인 행동 능력, 보호하려는 태도, 책임감, 분별력, 사회적 인식, 영성, 지혜

긍정적인 결과

- 유혹을 거절하는 법을 배우게 된다.
- 탐닉의 정도를 적절히 조절하는 법을 배우게 된다.
- 해로운 오락이나 물질에 탐닉하면서 근본적인 문제를 피하기보다 문제와 마주해 부딪치기로 결심한다.
- 절제가 필요하며 탐닉을 피해야 하는 상황을 알게 된다.
- 중독 상태임을 깨닫고 도움을 청한다.

- 탐닉 행동에 대해 주변인과 솔직하게 의논함으로써 오랜 고통을 알리고 정
서적인 치유를 통해 관계를 새롭게 출발한다.

부정부패를
목격하다

사례

- 누군가 뇌물을 받는 것을 목격한다.
- 누군가 정실 인사의 혜택을 받고 있음을 알게 된다.
- 권한이 있는 자의 권력 남용을 목격한다(경찰의 포악 행위, 증거 조작 등).
- 누군가 업무 관련 돈을 은닉하는 것을 목격한다.
- 비윤리적인 수단이 동원되어 특정 의제가 추진되고 있는 상황을 목격한다(편견 가득한 미디어 보도, 검열, 협박 등).
- 강력한 로비가 정부 관료들에게 불법적인 영향을 끼쳐, 로비 목적에 적합한 입법이 추진되고 있다는 것을 알게 된다.
- 공정하다고 정평이 난 기업이나 단체가 사실은 의도가 빤한 개인이나 특정 기업의 소유라는 것을 알게 된다.
- 배심원이 매수되거나 협박을 받거나 휘둘리는 대상이 된다.
- 명백히 죄가 있는 당사자가 부나 지위나 정치적 연줄 덕에 빠져나가는 것을 본다.

사소한 문제

- 캐릭터가 본 것이 사실과 다르다는 말을 듣는다.
- 부정부패에 관해 누구에게 알려야 할지 모르겠다.
- 캐릭터가 본 것이 공개되지 않길 바라지 않는 자들이 캐릭터를 은근히 협박한다.
- 부정부패를 알린 후 특전이나 이익을 잃는 등 부당한 보복을 마주한다.
- 캐릭터의 신뢰성을 떨어뜨리기 위해 부정부패한 세력이 되려 캐릭터를 조사하려 든다.
- 기자, 수사관, 탐정들과의 인터뷰에 늘 응해야 한다.
- 불만은 이제 그만두라는 타인들의 협박 섞인 조언을 듣게 된다.
- 참견하기 좋아하는 이웃, 친지, 직장 동료들이 캐릭터가 해야 할 일에 도움도 안 되는 조언을 해댄다.

- (부정부패 연루자가 캐릭터가 아는 사람인 경우) 캐릭터가 오히려 존경을 잃게 된다.
- 부정부패 당사자가 사실이 밝혀지면 자신의 삶이 얼마나 파국을 맞을지에 대해 호소하면서 캐릭터의 죄책감을 자극하려 한다.

초래할 수 있는 심각한 결과	- 기관, 조직, 제도, 개인에 대해 캐릭터가 갖고 있던 믿음이 무너진다. - 부정부패를 알리지 않았다가 캐릭터 또한 연루된 것 아니었냐며 오해를 받는다. - 캐릭터가 자신이 목격한 것이 부정부패가 아니었다고 스스로를 속인다. - 내부 고발자 노릇을 한 후 직장에서 해고되거나 좌천당한다. - 부정부패에 관해 당국에 알렸다가 오히려 폭력적인 앙갚음의 피해자가 된다. - 처벌의 형태로 사찰을 받아 캐릭터 자신과 가족이 위험에 처하게 된다. - 캐릭터의 이름과 평판이 무차별적인 공격으로 더러워진다. - 캐릭터가 필사적으로 숨기고 싶은 과거의 행동이 공개되어 신뢰도에 금이 간다. - 가족이 표적이 된다(가족의 사적 정보가 범죄자들에게 흘러가거나, 차량이 알 수 없는 일로 압류를 당하는 것 등). - 부정부패에 대해 관리자나 상급자에게 몰래 이야기했는데 믿었던 그 사람도 부패에 연루되었다는 것을 알게 된다.
생길 수 있는 감정	분노, 당혹감, 불안, 경악, 배신감, 쓰라림, 경멸, 부인, 결단, 상심, 실망, 혐오감, 환멸, 흥분, 공포, 좌절, 두려움, 무력감, 분개, 체념, 충격, 근심
생길 수 있는 내적 갈등	- 뭔가 하고 싶지만 연루되는 게 두렵다. - 무관심하려고 애쓴다. 행동해야 한다는 것을 알지만 아무것도 개선되지 않으리라는 것을 알기 때문이다. - 아무것도 하지 않기로 선택했지만 부정부패가 지속되면서 죄책감

이 든다.

- 캐릭터 스스로 나름의 부도덕한 짓에 연루되어 있어 괜히 조사를 받는 일을 만들고 싶지 않기 때문에 목격한 부정부패에 대해 어떻게 대응해야 할지 고민한다.
- 부정부패가 옳지 않다는 것을 알지만 자신도 이득을 보고 있기 때문에 굳이 알리고 싶지 않다.
- 부패에 연루된 사람과 가깝기 때문에 상황을 알리기가 두렵다.
- 부정부패를 저지른 기관(조직)과 유사한 기관(조직)도 이젠 믿기가 어렵다.

상황을 악화시킬 수 있는 부정적인 특성

반사회성, 무관심, 맞서는 성향, 통제 성향, 부정직함, 광적인 열의, 위선, 신경과민, 편집증적인 성향, 소심함

기본 욕구에 미치는 영향

- **자아실현 욕구** 체제의 부패를 목격한 캐릭터는 거기 연루되지 않겠다고 결심할 수 있지만, 꿈을 이루는 데 해당 조직이나 기관이 필요한 경우, 그 결심 때문에 다른 의미 있는 목적을 희생시켜야 한다.
- **존중과 인정의 욕구** 불안감이나 열등감 때문에 행동을 취하지 않는 캐릭터는 자신의 행동 때문에 더욱 괴롭다.
- **애정과 소속의 욕구** 캐릭터가 부정부패를 알리지 않고 넘어갔는데, 주변 사람들이 이 일을 알렸어야 했다고 여긴다면, 그들과 캐릭터의 관계는 멀어질 수 있다.
- **안전 욕구** 부정을 저지른 사람들이 자신의 행동을 누군가 목격했다는 사실을 알게 되는 경우, 캐릭터나 캐릭터의 가족이 표적이 될 수 있다.

대처에 도움이 되는 긍정적인 특성

야망, 차분함, 용기, 결단력, 외교술, 신중함, 고결함, 이상주의, 공정함, 명민한 관찰력, 열정, 보호하려는 태도, 책임감, 자유로움, 이타심

- 옳은 일을 해내고 그 덕에 자신감이 상승한다.
- 부정부패로 인해 어떤 조직이나 기업을 지지하지 말아야 할지 알게 된다.
- 부정부패에 맞서 시작 자체를 막아야겠다는 결의가 더욱 강해진다.
- 캐릭터가 다른 사람들의 심중을 읽어내는 자신의 본능을 신뢰하게 된다.
- 당국에 알린 다음 부정부패 당사자들이 사법부의 심판을 받는 것을 보게 된다.
- 더 강력하고 윤리적인 직장을 만드는 데 도움이 될 수 있다.
- 단순히 부정부패를 알리는 데 그치지 않고, 연루되어 있는 네트워크 전체를 폭로해 무너뜨릴 수 있다.
- 부패를 고발하려는 캐릭터를 지지하거나 혹은 만류하는 친구의 행동을 통해 그 친구의 진정한 도덕성을 발견하게 된다.

부정을 저지를 기회가 생기다

사례

- 캐릭터가 친구에게서 가짜 신분증을 받게 된다.
- 강사나 교사가 캐릭터에게 통과 점수를 줄 테니 대가를 달라고 제안한다.
- 친구가 캐릭터에게 시험지 사본을 주고 공부하자고 꼬드긴다.
- 다른 사람이 해 놓은 일의 공을 차지하고 싶은 유혹이 든다.
- 운동선수가 점수를 부당하게 올릴 목적으로 스테로이드제를 복용한다.
- 경연 참가자가 다른 참가자들은 접근할 수 없는 정보에 접근할 수 있게 된다.
- 판사나 공직자에게 금전적인 인센티브를 제공하면 특정인에게 유리한 방식으로 판결을 내리거나 공무를 집행할 것이라는 정보를 입수한다.
- 투자를 하는 데 쓸 수 있는 내부자 정보를 입수한다.
- 회사나 프로그램이 캐릭터가 연계되어 있다는 이유로 특정 요건을 포기하겠다고 제안한다.
- 가족이나 친구들 중에 부정행위를 해서라도 남들보다 앞서는 걸 아무렇지도 않게 생각하는(혹은 심지어 그걸 장려하는) 사람들이 있다.

**사소한
문제**

- 끔찍한 거짓말쟁이가 되어 탄로가 날까 봐 걱정이 된다.
- 발각되어 창피한 상황에 처한다.
- 뇌물로 받은 돈이 어디에 쓰였는지 (부모나 배우자에게) 숨겨야 한다.
- 부정행위를 알게 되어 좋아하지 않는 친구들과 마찰이 생긴다.
- 경계하는 보안 요원, 조직책 심판 혹은 모두를 위해 공정함을 지키는 임무를 맡은 다른 사람들의 주목을 받게 된다.
- 경쟁자가 캐릭터의 부정을 의심하게 된다.
- 부정행위를 포기하고 결과를 감수해야 한다(낙제점수, 경기 패배,

최고로 꼽히지 못하는 것, 특정 또래 집단에 들어가지 못하는 것 등).

- 부정행위의 길로 들어서지 않는 대신, 다른 사람들이 부정행위를 저지르고 달아나는 모습을 지켜보아야 한다.

<table>
<tr>
<td>초래할 수
있는
심각한
결과</td>
<td>

부정을 저지르다 발각당한다.
팀에서 퇴출되거나 경연에 참가하지 못하게 된다.
부정행위를 알아낸 사람에게 협박을 당한다.
타인들의 신뢰를 잃는다. 사람들이 캐릭터가 부정행위를 한다고 늘 의심한다.
캐릭터가 지위를 유지하기 위해 계속 부정행위를 해야 한다.
가족들이 캐릭터의 재정 상황이 앞뒤가 맞지 않는다는 것을 눈치채고 해명을 요구한다.
소중히 여기던 멘토, 코치, 선생님 혹은 친구의 애정과 존중을 더 이상 받지 못하게 된다.
부정행위가 발각되어 꿈이 좌절된다(꿈꾸던 대학에 입학하지 못하거나, 스포츠 팀에서 쫓겨나거나, 장학금을 받지 못하게 되는 등).
(부정행위가 불법일 경우) 기소를 당한다.
캐릭터가 올바른 선택을 하고 이후, 능력으로 우수함을 증명했는데도 여전히 부정행위를 했다고 비난을 받는다.
부정행위를 하지 않기로 결심한 후, 팀원들이나 친구들에 의해 비방이나 중상의 표적이 된다.

</td>
</tr>
<tr>
<td>생길 수
있는
감정</td>
<td>경악, 걱정, 갈등, 경멸, 호기심, 욕망, 좌절, 열의, 우쭐함, 흥분, 죄의식, 희망, 신경과민, 즐거움, 안심, 꺼리는 마음, 회의적인 태도, 반신반의, 불편함, 경계심</td>
</tr>
<tr>
<td>생길 수
있는
내적 갈등</td>
<td>

부정행위를 하고 싶지 않지만 방법은 그것밖에 없는 것 같다.
타인들의 요구와 기대에 부응하기 위해 어쩔 수 없이 부정행위를 해야 할 것만 같다.
부정행위는 삶의 다른 영역에서 계속되고 있는 부당함을 만회해줄 수 있다는 생각까지 든다(가령 다른 이들은 갖고 있는 정치적 연

</td>
</tr>
</table>

줄이 없을 때 부정행위가 어쩔 수 없다고 생각하는 것 등).

- 부정행위를 하고 싶지 않지만, 경쟁자가 이기면 많은 이들이 경쟁자의 권력 밑에서 고통을 받을 거라는 걸 알고 있어 고민이다.
- 열등감에 시달리다 부정행위를 하고 싶다는 유혹이 생긴다.
- 부정행위를 하고 싶다는 생각만 해도 죄책감이 든다.

상황을 악화시킬 수 있는 부정적인 특성

중독 성향, 반사회적 성향, 통제 성향, 비겁함, 냉소적인 성향, 기만하는 성향, 부정직함, 의리 없음, 탐욕, 위선, 불안정, 무책임, 질투, 다 안다는 듯한 태도, 남성적인 면을 과시, 조종하는 태도, 완벽주의, 무모함, 자기 탐닉

기본 욕구에 미치는 영향

- **자아실현 욕구** 부정행위를 하고 싶은 마음은 캐릭터에게 의미 있는 꿈이나 목표를 빠르게 성취할 수 있는 해결책처럼 여겨질 수 있다. 하지만 도덕성이 개입하는 경우, 부정행위를 하겠다는 결정은 캐릭터를 괴롭히고 기쁨을 앗아갈 것이다.
- **존중과 인정의 욕구** 부정행위는 캐릭터가 지닌 존중과 인정에 대한 욕구에 영향을 미친다. 또한 부정행위에 대한 유혹 자체만으로도 캐릭터는 문제를 마주할 수 있다. 쉬운 길을 택하고 싶어 하면서도 한편으로 자신을 낮잡아 보게 되고, 자신의 윤리적 흠결을 혐오하게 되기 때문이다. 더불어 부정행위를 하려는 욕망은 캐릭터가 지닌 약점과 취약성을 더욱 강조함으로써 캐릭터 스스로 자기 의심에 빠지게끔 만든다.
- **애정과 소속의 욕구** 캐릭터가 무조건적인 사랑이 아니라 조건에 따라 달라지는 사랑을 바탕으로 중요한 관계를 맺고 있는 경우, 부정행위야말로 상대에게 사랑을 받고 인정을 받는 유일한 길이라고 생각할 수 있다.

대처에 도움이 되는 긍정적인 특성

신중함, 굳은 심지, 자신감, 용기, 결단력, 수양과 단련, 정직성, 고결함, 이상주

의, 독립심, 근면함, 영감, 공정함, 낙관주의, 전문성, 영성, 학구적인 태도, 재능, 현명함

- 부정행위의 기회를 단호히 거절할 만큼 스스로 강하다는 사실이 자랑스럽고 자아의식이 높아진다.
- 중요한 관계에서 신뢰가 얼마나 중요한지 새삼 자각하게 된다.
- 캐릭터가 자신의 결정이 몰고 올 장기적 여파를 고려하는 능력을 기르게 된다.
- 자신의 인격과 윤리의 중요성에 대해 생각하는 능력을 기르게 된다.
- 부정행위를 했다는 데 대한 후회로 캐릭터는 결과가 아니라 노력을 중시하게 되고 좀 더 나은 방향으로 발전할 수 있게 된다.
- 과도하게 경쟁심이 강한 캐릭터가 늘 이겨야 한다는 자신의 욕구를 포기하는 건설적 자각을 하게 된다.

부정한 돈을
제안받다

Being Offered Dirty Money

일러두기
'부정한 돈'이란 어떤 식으로건 더럽혀진 돈이나 선물을 뜻한다. 때로는 돈을 주는 '사람'이 부정할 때도 있지만 대개 그 돈을 벌어들인 '수단'이 부정하거나 '명분'이 미심쩍고 옳지 않은 경우가 많다. 부정한 돈이나 선물을 받아 이득을 취하는 것을 싫어하는 캐릭터의 경우, 그러한 제안은 도덕적 딜레마를 야기한다. 이러한 갈등 상황에 해당하는 구체적 사례를 소개한다.

사례
- 음주 운전으로 인한 교통사고로 캐릭터의 아이가 휠체어 신세를 지게 됐는데 사고를 낸 운전자가 휠체어 값을 부담하려 한다.
- 캐릭터의 인생에서 사라졌던 부모가 다시 나타나 캐릭터의 결혼 비용을 대겠다고 제안한다.
- 캐릭터를 학대하는 배우자나 부모가 미안하다며 캐릭터에게 선물을 사준다.
- 캐릭터를 돌보지 않았던 부모가 값비싼 여행으로 과거의 허물을 만회하려 한다.
- 부모나 파트너의 불쾌한 직업(가령 성매매, 마약 판매, 인신매매 등)을 통해 캐릭터에게 정기적으로 수입이 들어온다.
- 마피아 보스나 평생 범죄를 저질렀던 사람에게서 유산을 받게 된다.
- 끔찍한 일을 완수한 대가로 봉급 인상이나 상여금을 받는다.
- 캐릭터에게 상처를 주면서 부도덕한 관행을 여전히 자행하는, 성업 중인 조직에게서 정착금을 받는다.

사소한 문제
- 부정한 돈을 받을까 말까 고민하느라 불면에 시달린다.
- 돈을 받지 않으면 캐릭터의 삶이 더욱 고단해진다.
- 부정한 돈을 쓰거나 선물을 볼 때마다 죄책감이 든다.
- 돈의 출처를, 사랑하는 사람들에게 말할 수가 없다.
- 돈의 출처에 대해 거짓말을 해야 한다.

- (돈이 선물이거나 기부금일 경우) 돈을 준 사람에게 빚진 느낌이다.
- 선물을 저당 잡혀 돈을 받았기 때문에 일이 틀어질 경우, 선물을 준 사람의 화를 돋우고 만다.
- 곤란한 선물 혹은 예상치 못한 상태로 온 선물을 받는다.

초래할 수 있는 심각한 결과	• 캐릭터가 부정한 선물이나 돈을 거절해 가족이 경제적으로 어려워진다. • 용서의 대가로 들어온 선물을 거절함으로써 괴로움과 분노에 휩싸인다. • 선물을 받음으로써 캐릭터가 자신의 삶을 통제하고 균형을 깨뜨리는 사람을 받아들여야 하는 상황에 처한다. • 선물을 받는 일과, 선물을 준 사람 혹은 그의 행동을 수용하는 것을 혼동해 선물을 받으면 상대를 수용할 수 있다고 생각한다. • 선물이나 선물을 준 사람만 봐도 불안감이 생긴다. • 캐릭터가 부정한 돈이나 선물을 받았다는 것을 가족이 알고 절연한다. • 부정한 돈이나 선물을 준 사람이 선물을 빌미로 캐릭터를 조종하거나 자신의 인생에 억지로 끌어들인다.
생길 수 있는 감정	분노, 고뇌, 경악, 불안, 배신감, 쓰라림, 갈등, 경멸, 좌절, 불신, 두려움, 허둥지둥, 죄의식, 증오, 공포, 위협감, 짜증, 신경과민, 공황, 울분, 꺼리는 마음, 멸시, 수치, 충격, 의구심
생길 수 있는 내적 갈등	• 부정한 돈이나 선물을 받을까 말까 결정하지 못해 미칠 지경이며 도무지 어떻게 해야 할지 모르겠다. • 돈은 필요하지만 받고 싶지는 않다. • 돈이나 돈의 출처에 대해 생각하지 않으려 애쓴다. • 다른 사람들이 돈의 출처에 대해 알게 될까 노심초사한다. • 돈이나 선물을 받는 데 거리낌이 없는데 뭐가 잘못된 것인지 모르겠다. • 학대하는 사람의 화를 돋울까 두려워 선물을 받긴 했지만 선물을

보기도 싫다.
- 부정한 돈을 받을 생각을 했다는 것 자체만으로 자신이 밉고 혐오스럽다.

상황을 악화시킬 수 있는 부정적인 특성

싸우려는 태도, 통제 성향, 망각, 경박함, 욕심, 남을 너무 잘 믿는 성향, 남을 함부로 재단하는 성향, 물질만능주의, 자기 파괴적인 태도, 자기 탐닉, 버릇없음, 고집, 의심 많은 성향, 요령 없음

기본 욕구에 미치는 영향

- **자아실현 욕구** 부정한 돈이나 선물은 자아실현에 전혀 도움이 되지 않는 절망적 상황을 초래할 수 있다. 캐릭터가 부정한 돈이나 선물을 받기 싫어하는데 돈을 받는 경우, 후회로 점철된 인생을 살게 되기 때문이다. 한편, 특정한 목표를 이루는 데 필요한 돈임에도 곧은 심지로 거절하는 경우, 이후 캐릭터는 후회를 덜고 안정적인 삶을 누릴 수 있게 된다.
- **존중과 인정의 욕구** 부정한 선물이나 돈을 받는 일을 도덕적으로 반대하면서도 결국 받아들이는 경우 캐릭터는 자존감을 잃게 된다. 다른 사람들이 부정한 돈이나 선물을 받는다는(혹은 거절한다는) 이유로 캐릭터를 경멸하게 될 때도 마찬가지다.
- **애정과 소속의 욕구** 캐릭터가 부정한 돈의 유혹을 두고 고군분투하는데, 사랑하는 사람이나 가족이 명확한 선을 지키는 태도를 보이면 캐릭터는 그들과 마찰을 빚을 수 있다.
- **안전 욕구** 캐릭터가 부정한 돈이나 선물을 받아 '돈을 준 미심쩍은 사람'의 심기를 거스르거나, 그가 삶에 영향력을 행사하게 만들 경우 캐릭터의 안전이 궁극적으로 위험해질 수 있다.

대처에 도움이 되는 긍정적인 특성

분석적인 태도, 굳은 심지, 결단력, 효율성, 집중력, 고결함, 독립심, 근면함, 객관

성, 창의력

- 캐릭터의 생활이 돈 덕분에 나아진다.
- 캐릭터가 돈을 받아 가난한 사람들을 돕는 데 쓴다.
- 선물 덕분에 망가진 관계를 회복하는 계기가 만들어진다.
- 선물이나 돈을 제안받은 일을 계기로 캐릭터가 타인과 적정 거리를 유지하기로 마음먹는다.
- 용서를 배우고, 사람이 변할 수 있다는 것을 깨닫는다.
- 나쁜 상황에서도 좋은 일을 할 수 있다는 것을 깨닫는다.

사랑하면 안 될 사람을
사랑하게 되다

사례

- 적이나 반대편의 사람 혹은 재소자를 사랑하게 된다.
- 가족의 배우자에게 마음을 품게 된다.
- 친구의 중요한 파트너와 연애를 하고 싶다.
- 교수가 학생에게(혹은 학생이 교수에게) 사랑하는 마음을 품고 있다.
- 고용주가 고용인과 사귀고 싶어 한다.
- 다른 사람과 사귀는 직장 동료를 좋아한다.
- 기혼자가 (역시 자신에게 마음이 있는)다른 사람에 대한 마음을 키워간다.
- 나이차가 심한 상대에게 연애 감정이 있다.
- 장교가 부하를 사귀고 싶어 한다.
- 애인이 따로 있는 친구와 우정 이상의 관계를 맺고 싶다.
- 특정 성별, 종교 혹은 문화를 가진 사람에게 끌리는데 상대가 받아주지 않으리라 생각한다(따라서 캐릭터는 스스로 그런 감정을 키우면 안 된다고 믿는다).

**사소한
문제**

- 자신의 감정이 알려지거나 받아들여지지 않을 때 민망하고 어색하다.
- (죄의식이나 수치심이나 비밀을 품은 탓에) 다른 관계에 잡음이 생긴다.
- 마음을 품은 상대 주변에서 시간을 더 보내느라 일상생활이 유지가 안 된다.
- 친구가 캐릭터의 이상한 행동 변화를 눈치채고 질문을 할 때 대답을 해야 한다(그러다 보면 회피하거나 부인하거나 거짓말을 해야 할 때도 있다).
- 소문이 삽시간에 퍼지기 시작한다.
- 캐릭터의 평판이 나빠진다.
- 다른 일에 제대로 집중할 수가 없다.

초래할 수 있는 심각한 결과	• 어떻게 해야 할지 알 수 없어 걱정하느라 잠을 자지 못한다.

초래할 수 있는 심각한 결과	• 배우자가 캐릭터가 몰래 품고 있는 감정을 알게 되고 마음의 상처를 받는다.
	• 불륜이 발각되어 결혼이 파국으로 끝난다.
	• 캐릭터가 자신의 마음을 키우다 행동으로 옮겨 부적절한 관계가 발각되는 경우, 직장을 잃는다.
	• 캐릭터가 품은 마음이 알려지는 경우 우정이나 다른 관계가 깨진다.
	• (승진, 장학금, 특수 단체 가입 자격 등) 기회를 잃는다.
	• 이해관계의 상충을 피하기 위해 단체나 조직을 떠나야 한다.
	• 교회나 공동체나 집안에서 쫓겨난다.
	• 좌천당하거나 새 부서나 직위로 자리를 옮겨야만 한다.
	• (짝사랑 때문에) 마음의 상처가 깊어 새 출발을 할 수가 없다.
	• 캐릭터의 상황을 두고 의견 차이가 생겨 가족 관계에 금이 간다.

생길 수 있는 감정	흠모, 번민, 기대, 불안, 갈등, 유대감, 욕망, 절망, 실망, 열정, 우쭐함, 수치심, 시기심, 환희, 흥분, 공포, 허둥지둥, 죄의식, 희망, 갈망, 애정, 욕정, 공황

생길 수 있는 내적 갈등	• 캐릭터가 자신의 욕망을 이루고 싶은 꿈을 포기하지 않으면서 죄책감이나 수치심을 느낀다.
	• 일부일처제가 자연스러운 일인가를 놓고 회의감이 든다.
	• 자신의 욕망 때문에 다른 사람에게 나쁜 짓을 시키는 문제를 놓고 고민이 깊어진다.
	• 자신의 감정과 결함을 합리화하려고 애쓰게 된다.
	• 캐릭터가 마음을 품은 상대와 만날 때마다 상대도 자신과 감정이 같다는 실낱같은 실마리라도 찾으려 애쓰게 된다.
	• 상대에 대한 욕망 때문에 자신에게 화가 난다.
	• 운명의 역할에 의구심이 든다. 만일 상대에게 품은 마음이 '운명'이라면 자신의 감정을 통제하는 게 이렇게 어렵지는 않은 것이기 때문이다.

- 상대에게 말할까 침묵을 지킬까를 놓고 마음이 흔들린다.
- 가족이나 사회의 신념을 지킬 것인가 아니면 자신의 마음을 따를 것인가를 놓고 윤리적 질문에 맞닥뜨린다.

상황을 악화시킬 수 있는 부정적인 특성

중독 성향, 충동적 성향, 신의 부족, 어리석음, 충동적인 성향, 질투, 애정에 굶주려 있는 상태, 예민함, 강박적인 성향, 소유욕, 무모함, 이기심

기본 욕구에 미치는 영향

- **자아실현 욕구** 사랑하면 안 될 사람을 상대로 마음을 품었는데 사실이 알려질 경우, 캐릭터는 자기 앞의 문이 닫히는 것을 느낀다. 조직에서 퇴출당하거나, 꿈에 그리던 직장에 들어갈 수 없게 되거나, 무엇이건 자신에게 행복을 주는 것을 더 이상 갖지 못하게 되면 캐릭터는 크게 상심하게 된다. 특히 시간이 가면서 마음을 품은 상대에 대한 애정이 식을 경우 더더욱 그러하다.
- **존중과 인정의 욕구** 금지된 관계 혹은 금기시되는 관계를 맺고 있다는 소문이 나는 경우, 캐릭터는 이제껏 누렸던 지위와 위상을 급속히 잃게 된다.
- **애정과 소속의 욕구** 캐릭터의 마음을 상대가 알게 되었는데 같은 마음이 아닌 경우, 캐릭터는 거절당했다는 느낌을 받게 되고 결국 (우정이나 직업 관계 등) 현재 맺고 있는 관계까지 깨진다.

대처에 도움이 되는 긍정적인 특성

신중함, 수양과 단련, 분별심과 사려가 깊은, 친절한, 남을 보살피는 태도, 인내, 통찰력, 장난기 많고 놀기 좋아하는 성향, 비사교적인 성향, 올바른 태도, 거리낌이 없는 성향, 현명함

긍정적인 결과
- 캐릭터가 자신의 불행이 연애(하고 싶어 하는) 상대에 대한 감정에서 비롯되고 있다는 사실을 깨닫고 문제를 해결하기 위해 결단을 내린다.

- 자신이 진정으로 원하는 것(기존 관계를 유지하거나 아니면 새 출발을 하는 것)이 무엇인지 알게 된다.
- 진정성 없고 부적절한 욕망은 좋은 것이 아님을 깨닫고 욕망을 채우기 전에 먼저 도움을 청한다.

상대가 저지른 행동의 대가를 치르도록 내버려두다

Leaving Someone to The Consequences of Their Actions

사례	• 동기도 없고 책임감도 없는 십대를 낙제생이 되게 내버려둔다.
	• 돈 관리를 제대로 못해 경제적으로 늘 궁핍한 사람에게 돈을 빌려주지 않는다.
	• 회사의 재정 상태를 회복시킬 수 있는 방안을 되풀이해 이야기했는데도 퇴짜를 맞아 그 후로는 회사가 망하도록 내버려둔다.
	• 체포당한 아들이나 딸의 보석금을 내주지 않는다.
	• 사랑하지만 죄를 지은 사람이 법의 심판을 받도록 내버려둔다.
	• 사랑하는 사람이 중독자일 때 개입을 더 이상 하지 않기로 한다.
	• 사랑하는 사람이 자신의 정신병을 인정하기를 거부하거나 치료하기를 거부할 때 그의 선택에 더 이상 개입하지 않는다.
	• 사랑하는 사람이 거짓말을 부탁하거나, 허물을 덮어달라거나, 알리바이를 대달라고 할 때 거절한다.

사소한 문제	• 사랑하는 사람이 캐릭터의 결정을 거부하거나 이해하지 못할 때 이유를 설명해야 한다.
	• 상대와 충돌을 빚게 된다.
	• 상대가 캐릭터를 조종하려들다가 결국 캐릭터를 버린다.
	• 상대가 제대로 못하고 있다는 소식을 전해 듣고 슬픔을 감내해야 한다.
	• 캐릭터 대신, 다른 사람들이 상대가 똑같은 짓을 계속할 수 있게 해준다.

초래할 수 있는 심각한 결과	• 상대가 끔찍한 대가를 치르게 된다(징역살이를 하거나 평생 지속될 질병에 걸리는 것 등).
	• 무고한 사람들이 상대의 행동 때문에 원치 않아도 대가를 치러야 하는 상황이 된다.
	• 상대가 건강에 나쁜 행동을 지속하다 생긴 해악으로 고통을 겪는다.

341

- 캐릭터가 상대에게 협박이나 언어폭력을 당한다.
- 상대가 캐릭터를 (소셜 미디어로, 교회에서, 가족 모임 등에서) 대놓고 비난하거나 공격한다.
- 캐릭터가 상대를 돕기를 바라는 배우자와 갈등에 빠진다.
- 캐릭터가 상대를 돕지 않아 화가 난 가족들에게 외면이나 배척을 당한다.
- 캐릭터에게 거절당한 상대가 나쁜 영향을 끼치는 사람들이나 유해한 사람들에게 도움을 청한다.
- 상대가 직장을 그만둘 수밖에 없는 상황에 빠진다.
- 상대가 집을 잃는다.
- 상대가 자살을 시도한다.

생길 수 있는 감정	분노, 번민, 불안, 쓰라림, 우려, 갈등, 열패감, 우울, 상심, 공포, 슬픔, 죄책감, 공황, 연민, 무기력함, 후회, 안도감, 꺼리는 마음, 자책, 억울함, 단념, 슬픔, 수치, 반신반의, 근심

생길 수 있는 내적 갈등	• 상대를 필사적으로 구하고 싶어 하면서도 그럴 수 없을까 봐 걱정한다. • 상대가 끔찍한 대가를 치르고 있을 때 죄책감이 든다. • 끊임없이 갈등을 해야 하는 상황이 억울하다. • 예상했던 대로 일이 돌아가면 자신의 말이 맞았다는 생각이 들면서도 그런 생각이 드는 게 또 죄책감이 든다. • 돌아가서 상대를 도와야겠다는 유혹과 부단히 씨름한다. • 상대를 두고 부정적인 생각이 들어 부끄럽고 후회스럽다. • 더 서둘러 조치를 취했어야 한다고 생각해 아쉬워한다. • 거리를 두고 물러나는 것이 자신의 안정을 유지하는 올바른 선택임을 알지만, 그런 자신이 나쁜 사람처럼 느껴진다.

상황을 악화시킬 수 있는 부정적인 특성

부아를 돋우는 성격, 중독 성향, 통제 성향, 비겁함, 괴상한 기벽, 남을 잘 믿는 성

향, 적대적인 성향, 위선, 충동적인 성향, 불안정, 불평이 심한 성향, 애정 결핍, 참견하기 좋아하는 성향, 강박적인 성향, 소유욕, 지나치게 밀어붙이는 성향, 원한, 의지박약, 잔걱정이 많은 성향

기본 욕구에 미치는 영향

- **자아실현 욕구** 사랑하는 사람의 기본적인 생존을 걱정하는 캐릭터는 자신의 꿈과 높은 야심을 추구하기가 어렵다. 문제가 있는 상대에 대한 책임을 온전히 벗어던지지 않는 한 캐릭터가 자아를 실현하는 일은 어려울 것이다.
- **존중과 인정의 욕구** 상대가 겪는 문제에 (상대가 그런 일을 하게 됐다는 이유로, 상대를 효과적으로 다루지 못했다는 이유로, 올바른 결정을 너무 늦게 내렸다는 이유로) 책임을 느끼는 캐릭터는 상대의 불행에 자신의 몫이 일부라도 있다고 생각하며 자책한다.
- **애정과 소속의 욕구** 자신이 한 행동의 대가를 감당하도록 상대를 내버려두기로 선택하는 것은 그 사람과의 관계에 균열을 초래할 확률이 높다.
- **안전 욕구** 캐릭터가 사랑하는 사람의 선택에 병적으로 집착해 적당한 거리를 유지하지 못하는 경우 정신적, 신체적 에너지가 고갈될 수 있다.

대처에 도움이 되는 긍정적인 특성

분석 능력, 차분함, 자신감, 정중함, 결단력, 외교술, 수양과 단련, 친근함, 공정함, 돌보는 태도, 낙관적인 태도, 끈기, 인내, 설득력, 지지하는 태도, 이타심, 슬기로움

긍정적인 결과

- 상대가 바닥을 찍고 변화한다.
- 캐릭터가 자신이 조종을 당하고 있거나 이용당하고 있다는 것을 알게 된다.
- 끝없는 감정 소모와 갈등에서 벗어나 평온을 찾는다.
- 스스로의 입장을 지킬 수 있는 능력을 깨닫고 자신감을 얻는다.
- 상대의 행동과 선택에 자신의 책임이 없다는 것을 받아들인다.
- 다른 사람들이 무슨 생각을 하건 신경 쓰지 않는다.

- 인생에서 자신을 돌봐주고 지지해주는 사람들이 얼마나 소중한지 알고 감사하게 된다.

상대를 이기려 고의로
방해 공작을 해야 하다

**일러
두기**

캐릭터에게 외적인 동기는 매우 중요하다. 목적을 성취하는 지점에
도달하는 것은 캐릭터에게 있어 우선되는 목표이자 욕구다. 따라서
타인 혹은 어떤 요소에 의해 자신의 목적이 위협을 당할 때 캐릭터는
무슨 짓을 해서라도 이기려고 노력한다. 다른 사람을 방해하는 행동
은 그 자체만으로도 갈등 요인으로 충분히 기능하지만, 캐릭터가 본
격적으로 행동하기 전에 겪게 되는 "그걸 할까? 하지 말까?" 하는 식
의 내적인 갈등과 동요는 이야기나 장면에 흥미로운 질문을 던짐으
로써 한층 더 풍성한 의미를 더해줄 수 있다.

사례

- 캐릭터가 면접이나 큰 경기 전에 경쟁자의 음료나 음식에 술이나
 독을 탄다.
- 정치가가 정적의 부정부패를 캐낸다.
- 경쟁자를 덫에 빠뜨려 궁지로 몬 다음, 그들을 상대로 불리한 증거
 를 얻는다.
- 상대에게 중요한 시험의 오답을 알려준다.
- 유용한 정보를 혼자만 알고 상대에게 주지 않는다.
- 자식을 자기편으로 끌어오려고 전 배우자에 관해 부정적인 말을
 한다.
- 언론에 경쟁자에 관해 호의적이지 않거나 불리한 사연을 누설한다.
- 경쟁자에게 불리하게 쓰일 수 있는 정보를 알면서 일부러 주위에
 공유한다.
- 경쟁자의 주의를 분산시켜 경연에서 제외시키기 위해 경쟁자의
 가족에게 응급상황을 만든다.
- 사람을 고용해 경쟁자를 방해해서 경쟁자가 경연에 아예 참가하
 지 못하게 만들어버린다.

<table>
<tr>
<td>사소한
문제</td>
<td>

- 발각되지 않고 계획을 세워야 한다.
- 캐릭터가 상대를 전복시키고 교활하게 구는 일에 서툴러도 해야 만 한다.
- 경쟁 상대의 흠을 발견하기가 녹록하지 않다.
- 캐릭터가 정보원으로 삼는 사람들에게 환심을 사고 친해져야 한다.
- 자신의 기량을 완벽하게 다듬는 데 써야 할 시간과 에너지를 경쟁자를 방해하는 데 써야 한다.
- 음흉하고 더러운 일을 함께 할 수 있는 음지에서 일할 사람들을 고용해야 한다.
- (사설탐정을 고용하거나 정보원들에게 돈을 주는 등) 비용이 들어간다.
- 경쟁자를 매일 상대하면서도 아무 일 없는 듯 연기를 해야 한다.

</td>
</tr>
<tr>
<td>초래할 수
있는
심각한
결과</td>
<td>

- 캐릭터가 자신의 행동이 잘못되었다는 것을 부인한다(자신의 행동이 정당하다고 생각한다). 따라서 이 경우는 캐릭터가 목표를 뒤쫓다 도덕적 신념을 완전히 버린 꼴이나 마찬가지다.
- 누군가 방해 공작을 발견하고 캐릭터의 짓임을 폭로하겠다고 위협한다.
- 계획이 잘못되어 캐릭터의 발목을 잡는다.
- 무고한 사람이 캐릭터와 경쟁자의 십자 포화에 얽혀 들어 피해를 본다.
- 캐릭터가 방해 공작을 하다 제거된다(팀에서 퇴출되거나 퇴학을 당하거나 경연에서 빠지는 상황에 처하는 등).
- 해고당한다.
- 상황이 공개되어 캐릭터의 비행이나 악행이 원치 않게 세간의 이목을 집중시킨다.
- 사랑하는 사람들이 진실을 알게 된 후, 캐릭터와의 관계를 끊어버린다.
- 캐릭터가 계획을 성공시킨 후, 의기양양해 다른 경쟁자가 나타날 때도 똑같이 할 수 있다는 자신감을 얻게 된다.
- 방해 공작으로 인한 스트레스에 대처하거나 자책으로 인한 자기 형벌의 방법으로 중독에 빠진다.

</td>
</tr>
</table>

- 경쟁자를 방해한 다음, 결국 다른 사람에게 패배한다.

생길 수 있는 감정	쓰라림, 갈등, 자포자기, 의구심, 공포, 수치심, 시기심, 두려움, 좌절, 죄의식, 증오, 자신감 결여, 불안정, 위축, 질투, 가책, 억울함, 고소함, 경멸, 자기혐오, 창피함
생길 수 있는 내적 갈등	• 캐릭터는 자신의 도덕률을 깨고 싶지 않으면서도 필사적으로 이기고 싶다. • 부정한 방법으로 상대를 이긴다 해도 정정당당한 승리가 아니므로 마음속 깊은 곳에서는 이 승리를 누릴 가치가 없다는 사실을 잘 알고 있다. • 앞으로 자신은 결코 선해질 수 없다는 느낌이 든다. • 자기혐오와 싸워야 한다.

상황을 악화시킬 수 있는 부정적인 특성

거만함, 충동적인 성향, 남을 통제 성향, 아둔함, 강박적인 성향, 질투, 신경과민, 무모함, 부도덕함, 지적 능력의 결여, 폭력성

기본 욕구에 미치는 영향

- **자아실현 욕구** 캐릭터가 경쟁자를 방해하려는 자신의 시도에 대해 감정이 좋지 않을 경우, 승리의 환희는 수명이 짧다. 윤리와 행동이 일치하지 않기 때문에 정체성에 위기가 뒤따를 수밖에 없다.
- **존중과 인정의 욕구** 캐릭터가 자신이 승리할 자격이 없다는 것을 알고 있는 경우, 방해 공작은 캐릭터의 근원적인 자존감 문제와 불안을 악화시킬 뿐이다.
- **애정과 소속의 욕구** 자신의 행동이 남들의 비난을 받는 경우, 캐릭터는 자신이 아끼는 조직이나 공동체에서 퇴출당한다고 생각하게 된다.
- **안전 욕구** 큰 위험을 감수하며 방해 공작을 벌이는 캐릭터의 경우, 일이 발각되면 직장이나 이익이 되는 거래, 다른 수입원을 비롯한 모든 것을 잃을 수 있다.

대처에 도움이 되는 긍정적인 특성

감사할 줄 아는 능력, 집중력, 자신감, 협조적인 성향, 공감 능력, 온화함, 고결함, 근면함, 영감을 주는 능력, 친절함, 돌보려는 태도, 객관성, 낙관주의, 영성, 재능, 이타심

| 긍정적인 결과 |

- 방해 공작을 하지 않기로 결심하고 자존감을 회복한다.
- 경쟁자가 참가하지 못하게 되어 캐릭터가 방해 공작을 하지 않아도 승리할 수 있게 되는 상황이 된다.
- 윤리적 문제를 직시한 캐릭터가 마음을 고쳐먹고 승리가 다가 아니라는 것을 알게 된다.
- 윤리적인 비난을 여기저기서 받은 캐릭터가 더 나은 사람으로 거듭난다.
- 경쟁자에 대한 부정적인 정보를 발견해 폭로함으로써 오히려 사람들이 희생자가 되지 않도록 예방한다.

상대에게 도움을 줄지
말지 결정해야 하다

**Having to Decide to
Help or Do Nothing**

**일러
두기**

캐릭터가 누군가를 도울 수 있는 상황에 맞닥뜨리는 경우가 종종 있다. 그런데 도와야 할지 말지 결정하는 일이 실제로는 늘 쉽지 않다. 캐릭터(혹은 타인들)에게 위험한 요소가 있는 시나리오, 그리고 도덕적 함의를 포함하고 있는 시나리오에서, 캐릭터는 행동을 해야 할지 말지 확신이 서지 않아 머뭇거릴 수 있다.

사례

- 거리에서 벌어진 낯선 사람들 간의 싸움에 개입할까 말까 결정해야 한다.
- 차별이나 인종 차별 현장을 목격했는데 말을 해야 할지 말지 결정해야 한다.
- 아동 인신매매가 의심되는데 확신도 증거도 없다.
- 친구가 연루된 법정 수사에서 진실을 말하기가 망설여진다.
- 옆집에서 불법 행동이 벌어지고 있다는 의심이 드는데 더 개입해 진실을 밝혀볼까 고민이 된다.
- 관심을 바라지 않는 가족의 문제에 개입을 해야 할지 말지 결정해야 한다.
- 형제자매가 자기 파괴적인 생각이나 행동을 할까 고민하는데 그 문제를 부모님께 말씀드려야 할지 말지 모르겠다.
- 집 없는 사람을 돕고 싶은데 책임질 일이 너무 많아 고민이다.
- 아이가 위험한 상황을 피할 수 있도록 다른 곳으로 이사를 가야 할지 살던 곳에 계속 살아야 할지 결정해야 한다.
- 동물이 고통을 받고 있지만 도움을 주다 위험에 빠지고 싶지는 않다.
- 친구가 돈을 빌려 달라고 부탁하는데 도움을 준다고 해도 돈을 제대로 쓰지 못하고 늘 빈곤한 상태를 벗어나지 못할 것 같아 망설여진다.

- 캐릭터가 마음을 정하는 동안 상황이 악화된다.
- 도움을 원치도 않는 사람을 도우려고 애쓰는 상황이다.
- 도움이 필요한 사람이 망설이는 캐릭터에게 서운함을 비친다.
- 캐릭터에게 문제가 생길 수도 있어 희생을 치러야 한다.
- 도움을 주었다가 예상치 못하게 복잡한 상황이 생겨 더 많은 노력과 희생이 필요해진다.
- 누군가에게 도움을 주었는데 다른 사람들이 비슷한 요청을 해와 감당이 안 될 지경이다.
- 캐릭터가 도왔던 사람이 캐릭터에게 도움을 계속 받을 수 있으리라 기대한다.
- 캐릭터가 자신이 사기를 당했다는 것을 알게 된다.
- 가족들이 불편해지는 게 싫다는 이유로 캐릭터에게 남의 어려운 상황을 무시하라고 압력을 행사한다.
- 돕지 않기로 결정했는데 그런 결정을 내린 것이 후회막급이다.

- 남을 도우려다 부상을 당한다.
- 상황을 오독하거나, 거짓 정보나 편견에 근거해 결정을 내린다.
- 도움을 주었는데 도움을 받은 사람이 지나친 권한을 얻거나 반대로 하찮은 꼴이 되어버리게 만드는 결과를 낳는다.
- 캐릭터가 사랑하는 사람들이 캐릭터가 자신들에게 영향을 끼치는 희생을 한 것에 대해 화를 낸다.
- 캐릭터가 도움을 주기로 결정을 했다가 중간에 마음을 바꿔 도움을 청한 사람의 희망을 짓밟는 꼴이 된다.
- 도움을 주지 않기로 결정했는데, 이에 무정하거나 이기적인 사람으로 비춰진다.
- 자신이 아니더라도 누군가 다른 사람이 상대를 도우리라 생각했는데 아무도 돕지 않아 끔찍한 일이 벌어진다.
- 거짓 희망을 줘버렸다. 도울 능력이나 자원도 없으면서 돕겠다고 말만 하게 된 꼴이 되었다.
- 도움을 주긴 하지만 전문성이나 역량이 부족해 상황이 오히려 악화된다.

생길 수 있는 감정	감정의 동요, 억울함, 번민, 짜증, 불안, 우려, 갈등, 방어적 태도, 두려움, 공포, 허둥지둥, 죄의식, 무능하다는 느낌, 신경과민, 벅차다는 느낌, 연민, 꺼려지는 마음, 분노, 체념, 자기 연민, 회의감, 의구심
생길 수 있는 내적 갈등	• 도움을 주고는 싶은데 자신이 자격이 안 되는 것 같고 할 수 있다는 생각이 들지 않는다. • 모두에게 최선의 일을 해주기가 어렵다(특히 다른 이에게 도움을 제공할 때 또 다른 사람이 고통을 받는 경우). • 개인의 희생이 필요한 도움을 제공하는 게 꺼려져 죄책감이 든다. • 도움을 주지 않아 상대의 상황이 악화되는 것에 책임감을 느낀다. • 도움을 내리는 결정이 너무 힘들어 자신이 나쁜 사람이라는 생각이 든다. • 어려운 선택을 내려야 하는 상황에 처하게 되어 화가 나고 억울하다. • 다른 사람이 도움을 주겠거니 하는 희망으로 직접 도우려는 결정을 미루고 있다.

상황을 악화시킬 수 있는 부정적인 특성

무관심, 냉담함, 통제 성향, 잔인함, 냉소적 성향, 방어적 성향, 남의 뒷말을 좋아하는 성향, 남의 말을 너무 잘 믿는 성향, 우유부단함, 남을 재단하는 성향, 게으름, 편견, 분노, 산만함, 이기심, 인색함, 의심 많은 성향, 원한

기본 욕구에 미치는 영향

- **자아실현 욕구** 평소에 남들을 돕거나 남들을 우선시하는 가치관을 가진 캐릭터의 경우, 남을 도울지 혹은 어떻게 도울지 쉽게 결정을 내리지 못한 경험 때문에 자신의 도덕성을 의심하게 될 수 있다.
- **존중과 인정의 욕구** 희생이 따른다는 걸 감당해야 해서 도움이 필요한 사람을 돕는 것을 주저하는 경우, 캐릭터는 자존감에 의문을 품게 된다.
- **애정과 소속의 욕구** 캐릭터가 도움을 청한 친구에게 기꺼이 도움을 주지 않는 경

우, 친구는 상처를 입을 수 있다. 반대로 도움을 주는 경우, 캐릭터가 이러한 상황에 끼어드는 것을 꺼려하는 가족이 화를 낼 수 있다. 어떤 경우에서건 캐릭터는 결국 중요한 관계를 손상시킬 수 있다.

- **안전 욕구** 도움을 제공함으로써 위험에 처할 수 있는 경우, 캐릭터는 자신의 안전과 남을 도우려는 욕망 사이에서 균형을 잡아야 한다.

대처에 도움이 되는 긍정적인 특성

모험심, 분석적 능력, 결단력, 공감 능력, 관대함, 이상주의, 객관성, 열의, 통찰력, 지혜

긍정적인 결과

- 상황이 저절로 해결되어 캐릭터가 결정을 내려야 할 필요가 없게 된다.
- 앞으로 사람들의 의중을 잘 읽고 더 나은 결정을 빨리 내릴 수 있게 된다.
- 캐릭터가 누군가에게 이 선택의 무게에 대해 털어놓았는데 그가 캐릭터의 편이 되어 도움을 주기로 결정한다.
- 캐릭터가 자신이 처한 상황의 어려움을 인식하고 결정을 내리려 씨름하는 일에 대해 더 이상 기분 나빠하거나 상처받지 않기로 과감히 결심한다.

생명 유지
장치를 떼다

Pulling The Plug on Someone

사례

- 사랑하는 사람의 생명 유지 장치를 떼기로 선택한다.
- 죽고 싶어 하는 사람의 뜻을 받아들여 생명을 연장하기 위한 조치를 취하지 않는다.
- 다른 선택지가 없어 환자를 그저 운명에 맡긴다.
- 사랑하는 반려동물을 사망에 이르게 한다.
- 상대의 죽음에 개입하지 않는다.
- 상대의 죽음을 초래할 결정을 내린다.
- 한 사람만 구할 수 있는 상황에서 두 사람 중 하나를 선택한다.
- 상대의 자살을 돕는다.

**사소한
문제**

- 캐릭터의 결정에 반대하는 친지의 분노를 상대해야 한다.
- 다른 모든 책임과 약속을 일시적으로 제쳐두어야 한다.
- 결정을 정당화하기 위해 관련된 다른 이들에게 반복해서 설명해야 한다.
- 모든 형식적 절차를 서둘러 챙겨야 한다.
- 환자의 마지막 소원을 신속히 챙겨야 한다(변호사와 만날 약속 잡기, 사랑하는 사람들 방문시키기, 장례식 준비하기 등).
- 죄의식이라는 마음의 짐을 감당해야 한다.
- (캐릭터는 생명 유지 장치를 떼고 싶지 않지만) 부탁을 하는 환자 때문에 죄책감을 느낄 수밖에 없다.
- 기소나 고발을 피하기 위한 방식으로 여러 가지 일을 처리해야 한다.
- 환자의 마지막 순간까지 함께 있어야 해 마음이 괴롭다.

**초래할 수
있는
심각한
결과**

- 캐릭터가 결정한 선택에 반대했던 사람들이 캐릭터를 위협하고 폭행한다.
- 생명 유지 장치를 떼고 난 후 다른 선택지가 있었다는 것을 알게 된다.

353

- 서류 실수나 오기 문제가 있었다는 것, 결국 생명 유지 반대 의사 표현이 무효였음을 알게 된다.
- 가족 간에 균열이 생긴다.
- 가족에게 고소를 당하거나 가족에게서 퇴출당한다.
- 환자의 죽음을 바란 사람들에게 노리개로 이용당했다는 것을 알게 된다.
- 죽은 사람의 지지자나 협력자나 가족이 캐릭터에게 복수를 하려 든다.
- 악몽, 불안증, 우울증 그리고 외상 후 스트레스 증후군의 증세로 고통을 받는다.
- 캐릭터의 행동을 둘러싸고 거짓된 비난이 빗발쳐 캐릭터의 평판이나 커리어가 파멸로 이어진다.
- 생명 유지 장치를 뗀 후 간병인의 실수를 발견하게 된다(가령 오진이나 약물 투여량의 오류로 말기 환자의 증상이 발현된 것이었다는 진실 등).

생길 수 있는 감정	괴로움, 불안, 갈등, 유대감, 체념, 절망, 환멸, 공포, 비애, 죄책감, 압도당하는 느낌, 무력함, 꺼리는 마음, 후회, 단념, 슬픔, 우울함, 고통, 취약하다는 느낌
생길 수 있는 내적 갈등	• 올바른 결정이었음에도 불구하고 죄책감이 물밀듯 밀려든다. • 결정을 실행하고 난 후에도 계속해서 판단과 행동을 곱씹어 생각한다. • 캐릭터가 자신이 한 행동으로 벌을 받게 되지 않을까 불안함을 느낀다. • (캐릭터가 속았을 경우) 속았다는 데 대해 자신이 멍청하고 무가치하다는 느낌에 휩싸인다. • 후회와 자책으로 고통스럽다. • 대책도 없이 비난만 하는 타인들의 반응에 충격과 배신감과 분노를 느낀다. • 죽은 사람에게 화가 나다가도 화를 낸 것이 부끄럽다.

- 환자의 죽음을 두고 사람들이 덜 고통스러워하게끔 할 수가 없는 것이 괴롭다.
- 용서를 해주거나 구하지 못한 것, 균열을 치유하려 애쓰지 않은 것, 미리 상황을 되돌려놓지 못한 게 크게 후회된다.

상황을 악화시킬 수 있는 부정적인 특성

중독 성향, 비겁함, 방어적인 태도, 무례함, 불안정, 병적으로 음울한, 애정 결핍, 자기 파괴적인 태도, 내향성

기본 욕구에 미치는 영향

- **자아실현 욕구** (어머니와 자식 사이 같은) 어떤 관계에서 캐릭터가 보호자인 경우, 사랑하는 사람의 생명 연장을 포기하는 일은 자신의 역할을 제대로 해내지 못했다는 자괴감, 그로 인한 정체성 위기를 초래할 수 있다.
- **존중과 인정의 욕구** 타인의 죽음에 억지로 관여할 수밖에 없는 상황은 다른 선택지가 없다는 것을 안다 해도 캐릭터의 자존감을 잠식할 수 있다.
- **애정과 소속의 욕구** 캐릭터의 선택을 반대했던 사람들이 캐릭터를 몰아내, 캐릭터가 가족이나 가정을 잃게 될 수 있다.
- **생리적 욕구** 누군가 예기치 않게 죽었을 때, 사랑하는 사람들이 죽음을 직접 확인하지 못한 경우, 부당한 비난을 누군가에게 전가할 수 있다. 극단적으로는 눈에는 눈, 이에는 이라는 논리로 죽은 이의 가족들이 캐릭터를 쫓아와 목숨을 위협하려 할 수 있다.

대처에 도움이 되는 긍정적인 특성

차분함, 집중력, 용기, 결단력, 공감 능력, 온화함, 고결함, 친절함, 자애로움, 통찰력, 영성, 건전함

긍정적인 결과

- 환자의 고통을 끝내게 해주어 안심이 된다.

- 캐릭터는 무지막지하게 어려운 결정을 내릴 만큼, 자신이 강하다는 것을 깨닫는다.
- 생명에 대한 더 큰 감사를 느끼게 되고 삶을 알차게 사는 일이 중요하다는 것을 새삼 깨닫는다.
- 조치를 취하는 과정 내내 지지해줬던 사람들과의 관계가 더욱 돈독해진다.
- 죽음이 환자에게 가져온 평화를 보고 죽음에 대한 공포를 극복한다.
- 죽음이 일종의 계기가 되어 캐릭터는 자신의 습관과 태도를 바꿔 과거의 고통을 떠나보내고, 의미 있는 목표를 추구하게 된다.

선한 일을 하기 위해
법을 어기다

<div style="text-align: right">

**Breaking the Law
for a Good Reason**

</div>

사례

- 캐릭터가 부상자를 병원으로 이송하기 위해 속도 위반을 한다.
- 굶주리거나 고통을 받는 사람을 위해 생필품을 훔친다.
- 사냥이 허락되지 않는 곳에서 먹을거리를 구하기 위해 사냥을 한다.
- 사회 정의를 증진시키거나 사회적 약자들의 권익을 향상시키는 활동가들의 일에 참여한다.
- 무고한 도망자를 부패한 체제로부터 숨겨준다.
- 누명을 쓴 사람을 보호하기 위해 거짓말을 해준다.
- 캐릭터가 더 나은 삶을 살기 위해 폐쇄적인 조국을 떠난다.
- 압제 정부를 타도하기 위해 반란을 이끈다.
- 시민들이 무장해 전제 군주제에 맞서 싸운다.
- 금서나 금지된 라디오 프로그램처럼 체제가 금지하는 정보를 몰래 입수해 보고 듣는다.
- 비밀 종교 집회를 연다.
- 정부가 선동이라고 막는 진실을 퍼뜨린다.
- 도덕적 신념에 반하는 법(종교나 성적 지향에 근거해 당국에 누군가를 신고한다거나 노인들을 안락사시키는 행위 등)을 지키는 것을 거부한다.

**사소한
문제**

- 캐릭터가 사랑하는 사람에게 자신의 행동을 해명해야 한다.
- 발각될까 봐 걱정하다 (불면이나 위장병 등) 사소한 건강 문제가 생긴다.
- (위장결혼이나 집에 사람들을 숨기는 등) 위장과 은폐를 유지하는 불편을 감수해야 한다.
- 캐릭터의 선택을 이해하지 못하는 친구들이나 직장 동료들에게 질책을 당해야 한다.
- 직장에서 꾸중을 들어야 한다.
- 남들을 돕기 위해 금전적 희생을 감수해야 한다.

- 자신이 잡히면 가족이 고통을 받을 것이라는 것을 알고 있다.
- 사랑하는 사람이 부패한 정부나 종교를 맹목적으로 지지하고 있는 경우, 자신의 믿음과 행동을 숨겨야 한다.
- 경찰의 검문 시 확신을 갖고 거짓말을 해야 한다.

초래할 수 있는 심각한 결과	- 법을 위반했다는 이유로 교도소에 가야 한다. - 중요한 정보에 접근하지 못해 더 이상 도움이 되지 못한다. - 누군가 캐릭터의 행동에 대해 알아내고, 일을 중단하지 않으면 모조리 공개하겠다고 위협한다. - 캐릭터의 행동을 알게 된 사람이 캐릭터를 협박한다. - 심각한 부상을 입는다(격렬한 시위에서 공격을 받거나, 속도를 내다 자동차 사고를 당하는 등). - 캐릭터의 행동에 동의하지 않는 가족, 직장 동료, 공동체 사람들에게 악인 취급을 받게 된다. - 캐릭터가 자신의 행동에 금전적 보상을 해야 하는 상황에 처한다. - 실수를 저지르고 캐릭터와 캐릭터가 보호하는 사람들이 발각될 위기에 처한다. - 가족이나 친구들에게 배신당해 경찰관에게 넘겨져 체포당한다.
생길 수 있는 감정	번민, 짜증, 불안, 우려, 쓰라림, 반항심, 결단, 의심, 공포, 의기양양, 흥분, 두려움, 죄의식, 고독함, 서글픔, 씁쓸함, 침울함, 신경과민, 어찌할 바를 모르겠는 상태, 자부심, 꺼리는 마음, 체념, 만족, 남의 불행이 고소하다는 느낌
생길 수 있는 내적 갈등	- 올바른 일을 하고 싶은 마음과 법을 어기고 싶지 않다는 마음 사이에서 갈팡질팡한다. - 캐릭터가 타인을 위한 자기 행동의 장점과 자신이 치러야 할 대가를 저울질한다. - 캐릭터는 자신이 옳은 일을 하고 있음을 알지만 법을 어기거나 남들에게 거짓말을 해야 하는 데서 오는 죄의식으로 괴롭다. - 잡힐 확률이 높아지지만 용기를 잃지 않으려 노력해야 한다.

- 선택을 지지해주지 않는 친구들과 가족에게 섭섭하고 화가 난다.
- 조국을 사랑하지만 조국이 허용하는 것들 중 일부는 혐오한다.

상황을 악화시킬 수 있는 부정적인 특성

남의 속을 긁는 성향, 유치함, 무례함, 괴짜 기질, 어리석음, 참을성 결여, 충동적인 성향, 과민함, 편집증적 성향, 무모함, 산만함, 요령 없음, 비협조적 성향, 변덕, 의지박약

기본 욕구에 미치는 영향

- **자아실현 욕구** 도덕성은 자아실현의 중요한 요소이므로 도덕적 선택 상황을 마주하는 캐릭터는 상반되는 신념, 다시 말해 옳은 일을 할 것인가 아니면 법을 지킬 것인가 하는 갈등으로 괴로워하게 된다.
- **존중과 인정의 욕구** 타인의 인정을 갈망하는 캐릭터의 경우, 위험을 무릅쓰고 해냈던 좋은 일에 대해 감사나 존경을 받지 못하는 데 있어 불만을 품을 수 있다.
- **애정과 소속의 욕구** 가족 중 다른 구성원의 생각과 캐릭터의 견해가 상충될 경우, 캐릭터는 자신의 행동을 숨길 수밖에 없다. 이에 캐릭터는 고립감을 느낄 것이고, 위험한 상황에서 사랑하는 사람들이 자신을 지지해주지 못할 거라 생각해서 억울할 수 있다.
- **안전 욕구** 법을 어기는 캐릭터는 권위자에게 맞서게 되고, 그 결과 자유를 빼앗기거나 신변이 위험해질 수 있다.

대처에 도움이 되는 긍정적인 특성

모험심, 대담함, 차분함, 굳은 심지, 용맹함, 결단력, 외교술, 단련과 수양, 신중함, 고결함, 이상주의, 영감을 주는 능력, 자애로움, 열정, 설득력, 사회적 자각, 자유로움, 이타심

긍정적인 결과
- 공정한 법과 여론의 긍정적 변화의 토대를 놓는다.

- 사회적인 약자들이나 오해를 받던 사람들에 대한 이해도가 향상된다.
- 인기 있는 것보다 옳은 것을 지지하는 것이 더 중요하다는 것을 자식들에게 본보기로서 알려준다.
- (어렵지만) 옳은 일을 했다는 데서 큰 만족감을 느낀다.
- 캐릭터가 고귀한 대의명분을 놓고 용기를 보여줌으로써 다른 사람들을 설득해 자신의 편으로 끌어들이는 데 힘을 발휘한다.

손쉬운 출구를
제안받다

사례

- 누군가에게 향후에 편의를 먼저 제공하겠다고 약속하면, 문제를 해결해주겠다는 제안을 받는다.
- 누군가 캐릭터가 씨름하고 있는 어려운 상황을 떠맡아 주겠다고 제안한다.
- 강력한 연줄이 문제를 해결해주겠다고 제의한다.
- 친구가 거짓말을 해서라도 캐릭터가 나쁜 여파를 피할 수 있도록 해주겠다는 의지를 보인다.
- 성공이나 목표를 빨리 달성할 수 있는 쉬운 과정이나 방법을 제안하는 내부자가 있다.
- 누군가 캐릭터가 '망하지 않을 수 있는' 증거를 확보해주겠다고 제의한다.
- 캐릭터가 곤란을 겪고 있는데 내부자가 일을 해결할 요량으로 기록을 조작해주겠다고 제의한다.
- 캐릭터가 직장이나 건강상에 있어 위험할 수 있는 문제를 발견한 후, 관련자에게 모른 척해주는 대가로 뇌물이나 기부를 제안받는다.
- 경쟁자에게 불리한 증거를 발견하고 그를 실격시키거나 실패하게 만들도록 그 증거를 쓰고 싶은 유혹이 든다.
- 원치 않은 대가를 피할 수 있도록 친구에게 가짜 알리바이를 제공받는다.
- 캐릭터가 관심을 잃은 연애 상대가 캐릭터가 관계를 끝내기도 전에 먼저 이별을 선언한다.

**사소한
문제**

- 제안을 받아들인 탓에 캐릭터가 사랑하고 신경 쓰는 사람들에게 거짓말을 할 수밖에 없다.
- 제의를 받아들인 탓에 공식적으로는 거짓말을 해야 한다.
- 유혹에 굴복한 후 나중에 후회한다.
- 유혹에 저항하기로 하고 뒷감당을 한다.

361

- 제의를 거절한 후 위협이나 공갈 협박을 당한다.
- 진실이 밝혀져 다른 사람들을 실망시킨다.
- 부정행위를 통해 승리나 성취를 얻은 탓에 결과를 온전히 만끽할 수가 없다.

초래할 수 있는 심각한 결과	• 호의나 이득을 베풀면 안 될 사람에게 베풀어야만 하는 상황에 맞닥뜨린다. • 캐릭터를 대변해 행동하는 사람이 비양심적인 짓을 하는 경우, 곤란이 점점 커진다. • 협박을 당한다. • 진실이 밝혀지는 바람에 평판이나 지위에 손상을 입는다. • 몹시 좋아하는 사람의 신뢰를 잃는다. • 거짓 인생을 살아야 한다. • 편의를 제공받은 대가로 (위험하거나 도덕적으로 옳지 않은 일 등) 불편한 일을 해야만 한다. • 자신의 영향력을 이용해 문제를 해결해준 사람들이 앞으로 캐릭터를 통제하고 캐릭터에게 힘을 행사하려 한다.
생길 수 있는 감정	불안, 갈등, 공포, 두려움, 감사, 죄의식, 공황, 편집증, 무력함, 후회, 안도감, 꺼리는 마음, 자기혐오, 수치심, 고뇌
생길 수 있는 내적 갈등	• 누군가 진실을 알아낼까 봐 전전긍긍하면서도 아무 문제가 없는 듯 행동하려 애쓴다. • 도덕적인 선을 넘는 바람에 정체성의 위기를 맞는다. • 실패에 대해 정직할 수 있는 용기를 찾고 싶지만, 자신의 성공에 너무 많은 기대를 걸고 있는 사람들을 실망시키고 싶지 않다. • 자신의 행동으로 남들이 대가를 치르게 된 상황에 대해 죄책감이 든다. • (쉬운 탈출구를 택했을 경우) 자신의 허약함이 혐오스럽다. • 캐릭터가 실제 일어난 일을 밝히지 않는 방식으로 자신이 한 짓을 만회하려고 노력하지만 그렇다고 해서 죄의식이나 수치심이 사라

지지 않는다는 것을 알게 된다.

- 누군가에게 실수에 대해 털어놓고 싶지만 너무 창피하다.

상황을 악화시킬 수 있는 부정적인 특성

거만함, 비겁함, 어리석음, 가십을 일삼는 성향, 남을 너무 잘 믿는 성향, 편집증적 성향, 자기 파괴적인 태도, 의지박약, 불평불만이 심한 성향, 군걱정

기본 욕구에 미치는 영향

- **자아실현 욕구** 윤리적으로나 도덕적으로 옳지 못하다고 생각하는 유혹에 굴복하는 경우, 캐릭터는 그로 인한 죄책감이나 수치로 양심에 큰 부담을 얻게 되며 자신의 정체성에 의구심을 품을 수 있다.
- **존중과 인정의 욕구** 쉬운 탈출구를 선택함으로써 캐릭터는 자존감에 상처를 입는다. 자신의 능력만으로도 성공할 수 있다는 믿음이 약해졌기 때문이다. 이러한 캐릭터는 앞으로 나아가면서 계속해서 부당한 이득을 추구하려 들기 쉽다. 누군가 자신의 성공이 사기라는 것을 알게 될까 봐 두렵기 때문이다. 한편 다른 이들이 캐릭터가 '도움을 받아' 성공했다는 것을 알게 되는 경우, 그들은 캐릭터를 낮게 평가하고 경멸하게 될 수도 있다.
- **안전 욕구** 안전을 지키기 위한 명목으로 편법을 쓰는 것과 같은 쉬운 길을 택하는 경우, 캐릭터는 (그리고 다른 사람들까지) 오히려 해를 입을 수 있다. 또 다른 위험은 도움을 제안하거나 제공하는 사람에게 있다. 문제를 해결해주겠다고 제의하는 사람에게 수상쩍은 동기가 있는 경우, 캐릭터는 도움을 거절했다가 오히려 위험에 처할 수도 있기 때문이다.

대처에 도움이 되는 긍정적인 특성

분석 능력, 신중함, 용기, 단련과 수양, 고결함, 지성, 통찰력과 직관력, 전문성, 올바른 태도, 현명함

- 유혹에 저항하고 책임을 수용한다.
- 캐릭터가 제의를 거절하고 자신의 능력만으로 이기거나 성공해 자존감이 높아진다.
- 대비의 가치를 배운다.
- 곤란에 처하게 만든 동일한 실수를 하지 않겠다고 결심한다.
- 앞으로 윤리적이거나 정직하려는 노력을 배가한다.
- 책임을 수용하는 사람들을 존중함으로써 자신이 다치게 되더라도 그들을 존중하게 된다.
- 근시안적인 승리와 이루기 어렵지만 깊은 만족감을 주는 장기적 목표 사이의 차이에 관해 더욱 지혜로운 식견을 갖추게 된다.

쉬운 대책이 없는
결정에 직면하다

사례

- 사랑하는 사람에게 상처가 되는 일에 대해 말해야 한다.
- 아이가 부모 둘 중 누구와 살아야 할지 선택해야 한다.
- 직원이 상사의 부도덕한 명령을 따르지 않으면 해고당한다.
- 멀리 이사를 가서 대학에 다녀야 할지 아니면 집에서 직장에 다니며 친지를 돌봐야 할지 결정해야 한다.
- 권력을 쥐고 있는 사람에게 친구의 유죄 사실을 폭로하라는 강요를 받고 있다.
- 꿈에 그렸지만 위험한 직장과 성취감을 느낄 수 없는 안정적인 직장 중에서 선택해야 한다.
- 가족이 친인척의 생명 유지 장치를 떼어야 할지 말지 결정해야 한다.
- 충실하고 성과 좋은 직원들을 해고해야만 한다.
- 한 사람만의 생명을 구할 수밖에 없는 시간과 자원이 있는 상태에서 도대체 누구를 구해야 할지 선택해야 한다.
- 많은 사람을 구하기 위해 한 사람을 희생시켜야 한다.
- 캐릭터가 살아남기 위해 자신의 윤리를 희생시킨다.
- 두 가지 악 중 차악을 선택해야 한다.

**사소한
문제**

- 속상한 정보를 누군가와 공유해야 한다.
- 고뇌에 찬 선택을 하고도 감사나 좋은 평가를 받지 못한다.
- 캐릭터의 결정에 영향을 받는 사람들과 캐릭터가 다투는 상황이 빚어진다.
- 캐릭터의 선택에 반대하는 사람들에게 캐릭터가 비판을 받는다.
- 사람들에게 특정 결정을 내리라고 강요를 당하거나 괴롭힘을 당한다.
- 캐릭터의 결정으로 인해 변화에 적응해야 한다(새로운 곳에서 새 출발을 해야 하거나 아이가 부모 중 한 사람을 다른 한 사람보다 자주 못 보게 되는 등).

- 일을 미루고 지연시키다 상황을 더욱 악화시킨다.
- 선택지와 가능한 결과를 과도하게 조사하다 혼란만 가중된다.
- 정보를 바탕으로 현명한 결정을 내리려면 더 많은 시간과 정보가 필요한데 둘 다 부족한 상황이다.

초래할 수 있는 심각한 결과	캐릭터가 내린 결정 탓에 사랑하는 사람들에게 배척당하거나 공동체에서 쫓겨나거나 거부당한다.직장에서 비윤리적인 명령을 따랐다 발각되어 기소당한다.즐거움도 성취감도 없는 인생을 살아야 하는 직장을 선택한다.쉬운 선택지가 없는 결정을 내려야 하는 상황 때문에 괴롭거나 불안하거나 우울증이 생긴다.스트레스로 인해 고혈압, 편두통, 체중 감량 등의 심각한 건강문제를 겪는다.결정 때문에 번민하고 있는데 상황이 더 나쁜 쪽으로 변한다(가령 병에 걸린 친지를 보살피려 대학 장학금을 포기했는데 친지가 사망하는 경우).결정을 내린 후의 여파가 예상보다 훨씬 나빠 캐릭터의 죄책감이 배가된다.
생길 수 있는 감정	감정의 동요, 분노, 번민, 불안, 우려, 쓰라림, 갈등, 패배감, 체념, 낙담, 공포, 두려움, 끔찍함, 자격지심, 예민함, 망연자실, 공황 상태, 꺼리는 마음, 억울함, 반신반의, 불편함, 걱정
생길 수 있는 내적 갈등	각 결정의 장단점을 저울질했지만, 어떤 선택을 해야 할지 여전히 모르겠다.더 이기적인 결정을 내리고 싶어 죄책감이 든다.자신의 도덕성을 지키고 싶지만 지킬 수 있는 방법이 보이지 않는다.사랑하는 수많은 사람들에게 지켜야 할 서로 다른 의리 사이에서 무엇을 지켜야 할지 모르겠다.정말 올바른 결정을 내린 것인지 불안해하며 이미 내린 결정을 계

속 곱씹게 된다.

- 결정을 내릴 수 없어 미칠 지경인데도 도무지 내릴 수가 없다.
- 어떤 쪽으로 결정을 내리건 잘못된 결과가 나올 것 같아 두렵다.
- 자신의 결정을 다른 사람들이 이해하는 데 도움이 되는 정보를 알고 있지만 그것을 알릴 수가 없다.
- 논리와 상황 간의 갈등이 전쟁을 방불케 할 만큼 심해 선택을 하기가 불가능하다.

상황을 악화시킬 수 있는 부정적인 특성

비겁함, 무질서, 기벽, 어리석음, 경박함, 남을 너무 잘 믿는 성향, 무지, 인내 결핍, 우유부단, 불안정, 신경과민, 강박적 성향, 완벽주의, 무모함, 이기심, 소심함, 식견 부족, 의지박약

기본 욕구에 미치는 영향

- **자아실현 욕구** 캐릭터는 자신의 욕구를 남보다 앞세울 때, 특히 자신의 성취와 관련한 욕구의 문제가 개입될 때 갈등할 수 있다. 죄책감이나 극심한 의무감으로 타인의 욕구를 위해 자신의 가장 큰 욕망을 희생할 수밖에 없을 경우, 대개 후회가 뒤따른다.
- **존중과 인정의 욕구** 결정의 여파가 좋지 않을 때 캐릭터는 자신에게 부당할 정도로 가혹해져 어떤 상황에서도 더 나은 결정을 내려야만 했다고 자책하게 된다.
- **애정과 소속의 욕구** 가족이 캐릭터를 통제하려고 드는 해로운 사람들일 경우, 자신의 조언이 먹혀들지 않으면 배신감을 느껴 캐릭터를 더 이상 아끼지 않는 방식으로 보복할 수 있다.
- **안전 욕구** 쉽지 않은 결정으로 씨름해야 하는 경우 캐릭터는 정신적, 신체적으로 건강에 악영향을 받을 수 있다.

분석적 능력, 차분함, 신중함, 집중력, 자신감, 창의력, 결단력, 외교술, 수양과 단련, 여유, 효율성, 독립심, 공정함, 성숙함, 객관성, 인내심, 직관과 통찰, 집요함, 설득력, 책임감

긍정적인 결과

- 위험을 감수하고 난 캐릭터가 자신이 생각보다 유능하다는 것을 알게 된다.
- 사랑하는 사람들이 캐릭터가 처한 상황의 어려움을 이해해준다.
- 캐릭터가 어려운 상황에서 자신이 잘했다는 것을 깨달으면서 자신감이 커진다.
- 경험을 통해 어려운 상황에서 용이하게 결정을 내릴 수 있는 지혜를 얻는다.
- 캐릭터가 무엇을 우선시해야 할지에 관해 더 명확한 시각을 갖게 된다.
- 처음에는 캐릭터의 개입이 원망을 살 수도 있지만, 결과적으로는 누군가의 삶을 개선하는 데 도움을 주게 된다.
- 어려운 상황에서 자신을 용서하는 법을 배운다.

악행을 들키다

**일러
두기**

사람들이 잘못에 대해 늘 자책하는 것은 아니다. 이는 인간 본성의 서글픈 진실이라 할 수 있다. 어떤 사람들은 잘못보다는 발각된 걸 아쉬워한다. 자신의 행동을 비밀로 유지하려던 캐릭터가 누군가 자신의 행동을 목격했다는 것을 알게 되는 경우, 목격자를 어떻게 할지를 놓고 갈등을 겪게 된다.

사례

- 잘못을 저지르던 중에 발각된다.
- 감시 카메라가 자신의 비행이나 악행을 녹화했을 수 있다는 것을 알게 된다.
- 캐릭터가 자신의 비행을 목격했다고 주장하는 사람에게서 익명의 이메일이나 문자를 받는다.
- 근처의 누군가가 자신의 행동을 목격했을지도 모른다는 것을 알게 된다.
- 캐릭터의 비행을 목격한 사람이 캐릭터에게 정면으로 따진다.
- 사건의 세부사항을 알고 있는 사람에게 공갈협박을 당한다.
- 자신에게 구체적인 질문을 던지는 사람이 있는데 이미 답을 알고 있는 것이 분명해 보인다.

**사소한
문제**

- 목격자가 따지는 것을 들어야 한다.
- 발각된 것이 창피하거나 잘못했다는 죄책감이 든다.
- 비행을 목격했다고 생각하는 사람에게 생각일 뿐, 사실을 본 게 아니라고 납득을 시켜야 한다.
- 상대를 설득할 거짓 이야기를 신속히 꾸며내야 한다.
- 목격자가 누구에게도 이야기를 하지 못하도록 하기 위해 그에게 이득이 되는 일을 해줘야 한다.
- 목격자가 무엇을 정확히 보거나 들었는지 모르겠다.
- 가시방석에 앉은 것마냥 살아야 한다. 언제 목격자가 나타나 따지

고 비난할지 모르기 때문에 늘 불안하다.

- 피해 대책을 세우며 시간을 보낸다.
- 목격자가 누구에게 이야기를 하는지 보려고 그를 감시해야 한다.
- 필요할 경우 목격자의 입을 막을 수 있는 비장의 무기를 마련하기 위해 목격자의 뒤를 밟아 조사한다.
- (목격자가 비밀을 발설할 경우를 대비하여) 증거를 조작하거나 알리바이를 확보해야 한다.
- 목격자가 다른 사람에게 비밀을 누설한다. 캐릭터가 자신의 말을 믿도록 설복시켜야 하는 사람이 더 늘어난다는 뜻이다.
- 잠도 오지 않고 밥맛도 없다.
- 직장이나 학교에서 집중이 되지 않는다.
- 차분함을 유지하고, 몸짓으로 티가 나지 않도록 조심하며 무심하고 서두르지 않는 어조로 말함으로써 거짓말에 신빙성을 부여해야 한다.
- 목격자가 무엇을 알고 있는지, 무슨 조치라도 취해야 하는 것인지 알아내야 한다.

초래할 수 있는 심각한 결과

- 목격자가 캐릭터의 배우자, 선생님, 상사 등에게 캐릭터의 악행을 누설한다.
- 캐릭터가 심문에 불려나간다.
- 발각되어 행동의 여파(체포, 정학이나 정직, 고소 등)를 마주하게 된다.
- 목격자를 믿고 진실을 이야기했는데 목격자가 경찰에 알리거나 적에게 말하거나 자신에게 이익이 되도록 정보를 이용하는 식으로 캐릭터를 배신한다.
- 목격자에게 겁박을 당한다.
- 목격자를 함구시키려고 협박하거나 납치하거나 살해하는 등 극단적인 조치를 쓴다.
- 캐릭터가 스트레스를 받는 것으로 인해 불안정한 결혼이 파국을 맞는다.
- 캐릭터가 한 짓을 가족과 친구들이 알고 캐릭터를 멀리하기 시작

한다.

- 캐릭터의 악행이 발각되자 공범이 이에 대한 조치로 캐릭터를 비난하고 퇴출시키기로 결정한다.
- 범죄 공동체에 소문이 돌아 캐릭터에 대한 신뢰가 깨지고 캐릭터는 (사안이 불법 활동일 경우) 일을 얻을 수 없게 된다.

생길 수 있는 감정	감정의 동요, 분노, 불안, 우려, 좌절, 결단, 공포, 당황, 불안정, 자기연민, 충격, 불편함, 취약성, 근심
생길 수 있는 내적 갈등	• 목격자가 입을 다물어 더 심한 짓을 하지 않았으면 좋겠는데 그렇게 생각하기에는 좋지 않은 경험이 너무 많아 갈등이 된다. • 악행을 더 잘 숨기지 못해 자신에게 화가 난다. • 목격자를 달래 목격자가 아는 바를 무효로 되돌리고 싶지만, 그렇게 하면 안 될 것 같기도 하다. • 자신을 곤란한 상황에 밀어 넣은 목격자를 탓한다.

상황을 악화시킬 수 있는 부정적인 특성

맞서는 성향, 통제 성향, 잔인함, 적대감, 불합리함, 신경과민, 피해망상, 부도덕함, 원한, 변덕

기본 욕구에 미치는 영향

- **자아실현 욕구** 부끄러운 짓을 하다 잡혔다는 것을 자각하고 있어 창피해하거나 후회하는 캐릭터는 새 출발을 해서 제대로 살기가 어렵다고 생각한다. 이 경우 캐릭터는 자신의 역량을 발휘하지 않고 그 이상으로 나아가지 않는 삶을 살아가는 것에 정착하게 될 수 있다.
- **존중과 인정의 욕구** 캐릭터가 자신의 악행을 후회하고 있는데 누군가 악행을 목격해 수치심이 더해지면 캐릭터의 자존감은 최악으로 치닫는다.
- **애정과 소속의 욕구** 늘 벼랑 끝에 서 있는 캐릭터는 같이 있기에는 악몽 같은 존재가 될 수 있다. 그러다 보면 캐릭터는 자신과 가장 가까운 사람들을 멀리하

게 된다.

- **생리적 욕구** 캐릭터가 다른 사람 대신 행동하고 있는데 목격자에게 들켰다는 소문이 퍼지는 경우 일의 마무리를 위해 캐릭터가 제거될 수도 있다.

대처에 도움이 되는 긍정적인 특성

과감함, 신중함, 결단력, 외교술, 정직함, 공정함, 충실함과 의리, 자애로움, 관찰력, 인내, 설득력, 보호하려는 태도, 투지

긍정적인 결과

- 목격자의 개입 덕에 일을 바로잡을 수 있게 된다.
- 목격자로 하여금 아무 일도 몰래 벌이는 일이 없다는 것을 납득시켜 목격자가 더 이상 그 일을 들먹이지 않게 만든다.
- 목격자가 캐릭터의 행동에 동정적이라는 것을 알게 된다(가령 정치적인 동기의 반달리즘◆같은 경우).
- 캐릭터가 악행에서 손을 떼고 양심을 회복한다.
- 캐릭터가 목격자의 입을 막으려 도덕적인 선을 넘으려다 오히려 그 일을 계기로 정신을 차리게 된다.

◆ **반달리즘** Vandalism
문화유산이나 예술, 공공시설, 자연 경관 등을 파괴하거나 훼손하는 행위.

유대감이나 친구 관계를 위협하는 내용을 알게 되다

사례

- 친구의 과거에서 비밀을 발견한다(가령 친구가 또래를 괴롭히고 왕따에 앞장섰다거나, 동물을 학대했다거나 남들을 위험에 빠뜨리는 무모한 행위를 했던 것 등).
- 친구가 파트너 몰래 불륜을 저지르고 있다는 것을 알게 된다. 그 상대가 캐릭터의 배우자일 수도 있다.
- 친구가 인종 차별이나 성차별 등 극단적인 정치 혹은 사회적 견해를 갖고 있다는 사실을 발견한다.
- 친구가 타인들에게 영향을 끼친 중요한 실책(정작 친구는 자신에게 책임이 있다는 것을 부인했던 실책이다)에 책임이 있다는 것을 알게 된다.
- 캐릭터가 친구가 직장이나 연애 상대, 포상 등을 놓고 자신과 몰래 경쟁을 벌이고 있다는 것을 알게 된다.
- 친구가 캐릭터의 가치관과 맞지 않는 일(자금 횡령이나 희롱, 괴롭힘 등)에 연루된다.
- 친구가 캐릭터에 관해 안 좋은 이야기를 하고 있는 걸 캐릭터가 우연히 듣게 된다.
- 친구가 캐릭터의 비밀이나 힘든 사연을 남들에게 이야기했다는 것을 알게 된다.

사소한 문제

- 친구와 맞서야 한다.
- 친구를 기피하게 되어 어색한 관계가 되어버린다.
- 어찌할 바를 모르겠지만 아무 일도 없는 듯 행동해야 한다.
- 다른 사람에게 상황을 이야기했는데 그가 친구 편을 든다.
- 친구가 캐릭터 몰래 은밀한 일을 벌여 그에게 좌절하고 실망한다.
- 다른 사람들이 사실을 알고 있으면서도 캐릭터에게 제대로 말해주지 않았다는 것을 알게 된다.
- 편을 들어야 하고 중립을 지킬 수 없다고 느끼는 친구들과 갈등에

빠진다.

- 캐릭터가 그 친구와 알고 지낸다는 이유로 캐릭터의 평판에 문제가 생긴다.

초래할 수 있는 심각한 결과	절교로 친구를 완전히 잃게 된다.사실을 알면서 아무 말도 하지 않아 친구의 범죄 행동이나 부도덕한 행동에 공모한 꼴이 된다.잘못한 친구를 지지하고 돕다 다른 친구들에게 거부당한다.캐릭터가 친구에게 따질 때 친구가 변덕을 부리거나 폭력으로 대응한다.고통, 고립 혹은 신체적 위해를 초래한 친구에게 보복을 하려 한다.친구의 보복 대상이 되어 다치거나 사회적으로 고립되거나 금전 손실을 입거나 관계가 깨진다.친구가 비난을 부정해서 오히려 역풍을 맞고 캐릭터의 평판에 대한 의구심만 생긴다.캐릭터가 사실을 알고도 부당한 일을 바로 잡지 않고, 편의적으로 친구와 계속 어울린다.친구가 변할 거라는 희망으로 유해한 관계를 지속하기로 선택한다.친구의 배신을 용서하지만 또다시 배신당한다.
생길 수 있는 감정	감정의 동요, 분노, 괴로움, 짜증, 경악, 우려, 배신감, 갈등, 경멸, 부인, 결단, 실망, 불신, 공포, 상처, 과민함, 어리벙벙한 느낌, 마음이 내키지 않는 상태, 억울함, 슬픔, 충격, 회의감
생길 수 있는 내적 갈등	우정을 깨고 싶지 않지만 친구를 용서하기가 힘들다.좋은 친구가 되고 싶지만 발견한 진실을 감내할 수가 없다.친구를 용서하지만 이제 친구를 전처럼 바라볼 수가 없다.친구에게 맞서야 하지만 어떻게 해야 할지 모르겠다.상황에 대처해야 할지 그냥 눈감고 지나가야 할지 모르겠다.친구의 행동이 자신에게 불리하거나 해로운 행동은 아니었음에도 불구하고 친구에게 배신감이 든다.

상황을 악화시킬 수 있는 부정적인 특성

심술궂은, 맞서는 성향, 통제 성향, 의리 없음, 무례함, 회피 성향, 광신적인 열의, 남의 뒷말을 좋아하는 성향, 오만함, 위선, 우유부단, 융통성 없는 태도, 남을 함부로 재단하는 태도, 과장과 감정 과잉, 애정에 굶주린 상태, 남을 밀어붙이는 태도, 분노, 굴종적인 태도

기본 욕구에 미치는 영향

- **존중과 인정의 욕구** 속거나 조종당했다고 느끼는 캐릭터는 자존감에 타격을 입었다고 느끼고 어쩌다가 이런 일이 다가오는 것을 스스로 알지 못했는지 이해할 수 없어 자책한다.
- **애정과 소속의 욕구** 아무리 정당한 이유로 절교를 했더라도 캐릭터는 이제 자신의 비밀을 털어놓거나 함께 인연을 이어갈 사람이 없다는 느낌을 받을 수 있다. 배신을 당한 경우 캐릭터는 남들을 신뢰하는 게 어려워지고 관계에서 거리를 더 두는 데 집착하게 될 수도 있다.
- **안전 욕구** 친구가 위험하거나 불법적인 일을 저질렀을 경우, 그걸 알고 있는 것만으로도 캐릭터의 안전에 위협이 될 수 있다. 이러한 위험은 캐릭터가 불법을 공개하기로 선택한다면 더욱 커질 수 있다.

대처에 도움이 되는 긍정적인 특성

과감함, 차분함, 신중함, 외교술, 분별력, 여유, 공감 능력, 겸허함, 독립심, 영감을 주는 성향, 친절, 의리, 성숙함, 객관성, 낙관주의, 인내, 보호하려는 태도, 이타심, 지혜

긍정적인 결과

- 상황을 돌파할 수 있어 친구와 더 깊은 우정을 쌓게 된다.
- 누구나 실수를 할 수 있다는 것과 용서가 가능하다는 것을 깨닫게 된다.
- 캐릭터가 관계를 끝내고 더 새로운, 자신과 어울리는 친구와 사귈 수 있게끔 자유로워진다.

- 부정적인 영향이 사라져 친구 관계가 더욱 돈독해진다.
- 캐릭터가 사람들에 관해 자신의 직관을 따르는 법을 배우게 된다.
- 캐릭터가 더 성장할 수 있는 의견을 교환하고 솔직한 대화를 할 줄 알게 된다.
- 친구가 자신의 결함과 실수를 깨닫게 된다.
- 캐릭터가 자신과 친구의 공통점(남들을 대하는 방식, 자기 파괴적인 행동 등)을 발견하고 변화를 꾀하기로 결심한다.

중요한 것을 얻기 위해 도둑질을 해야 하다

사례

- 생존을 위한 약물이나 식품 같은 생필품을 훔치라고 강요당한다.
- 많은 사람들의 생명을 구하려면 기계를 만들어야 하고, 필요한 부품이나 기술을 훔쳐야 한다.
- 압제에서 도망치기 위해 문서를 훔쳐 위조 서류를 만들어야 한다.
- 필요한 정보를 얻기 위해 누군가의 열쇠나 암호나 패스워드를 빌려야 한다.
- 불공정한 판을 조금이나마 공평하게 만들어 반란을 성공으로 이끌기 위해 무기나 탄약을 탈취해야 한다.
- 중요한 마감 기한이 만료되기 전에 목적지에 가기 위해 차를 훔쳐야 한다.
- 부자들에게서 재산을 훔쳐 가난한 사람들에게 재분배한다(로빈 후드 시나리오).
- 훨씬 더 중요한 것과 맞바꾸기 위해 특정 물건을 확보해야 한다.

사소한 문제

- 도둑질을 해야 하느냐를 두고 다른 캐릭터들과 갈등이 있다.
- (머리 셋 달린 개가 문을 지키고 있는 상황, 물건이 있어야 할 곳에 없는 상황 등) 예상치 못한 문제를 만나 계획이 꼬인다.
- 훔치는 과정에서 경미한 부상을 당한다.
- 발각당해 상황을 설명해야 한다.
- 우연히 잘못된 물건을 훔치거나 맞는 물건이어도 충분한 양을 확보하지 못한다.
- 충동적이거나 서투르거나 산만한 공범과 함께 일을 완수해야 한다.
- 다른 사람들에게 절도 계획을 비밀로 해야 한다.
- 경쟁자가 똑같은 물건을 훔치려고 한다는 것을 알게 된다.
- 임무에 추가적인 책임이 부가된다(난민이나 망명자들을 이동시키거나, 어린 동생을 데려가 요령을 가르쳐야 하거나, 위험을 가중시키는 다른 물건까지 확보해야 하는 책임 등).

초래할 수 있는 심각한 결과	• 긴장이나 불안, 미숙한 경험 때문에 일 처리를 제대로 못한다.
	• 훔친 물품을 갖고 달아나려다 심각한 부상을 입는다.
	• 체포당한다.
	• 절도를 발각당해 직장을 잃는다.
	• 현장을 급히 떠나려다 중요한 물건에 손상을 가하거나 물건을 아예 잃어버린다.
	• 캐릭터의 머리에 포상금이 걸리게 돼 몸을 숨길 수밖에 없는 상황이다.
	• 절도를 저지르던 중에 길을 잃거나 덫에 걸려 갇히거나 잡힌다.
	• 캐릭터의 절도 연루 때문에 다른 가족들이 원치 않는 관심의 대상이 된다.
	• 상황이 악화되어 물건이 당장 필요해졌다.
	• 물품에 대한 필요성이 널리 퍼져 공급이 훨씬 더 힘들어진다.

생길 수 있는 감정	수용, 분노, 짜증, 불안, 우려, 쓰라림, 갈등, 결단, 의심, 공포, 열의, 흥분, 두려움, 죄책감, 무능감, 꺼리는 마음, 고소한 마음, 불편함, 취약하다는 느낌, 근심

생길 수 있는 내적 갈등	• 도둑질을 해야 해서 죄책감이 든다.
	• 도둑질을 하고 싶지 않지만 대안이 전혀 없다는 것을 알고 있다.
	• 훔친 물건을 전달하지 않고 자신이 직접 갖고 싶다는 유혹이 든다.
	• 물건의 주인이 캐릭터 못지않게 그 물건을 필요로 하는 사람이라는 것을 알기 때문에 마음의 갈등이 심하다.
	• 절도를 해야 하는 상황을 감내할 필요가 없는 사람들을 향해 억울하고 분한 마음이 든다.
	• 물건이 절박하게 필요한 상황과 함께 훔치다 잡힐 가능성도 같이 고려해야 한다.
	• 이렇게 중요한 일을 해내고 싶지만 발각되는 경우, 자신에게 딸린 사랑하는 사람들에게 일어날 일이 걱정스럽다.
	• 훔쳐야 할 필요성은 인정하지만 성공적으로 해낼 수 있을지 자신의 능력이 미덥지 못하다.

상황을 악화시킬 수 있는 부정적인 특성

배신, 어리석음, 탐욕, 성급함, 충동적인 성향, 짓궂은 성향, 무모함, 소심함

기본 욕구에 미치는 영향

- **자아실현 욕구** 생존을 위해 도둑질을 해야 할 정도로 기본적인 욕구가 위협받는 캐릭터는 생계 문제를 해결할 때까지는 자아실현을 할 수 없다.
- **존중과 인정의 욕구** 자신을 필요한 물자의 공급자나 남을 구하는 사람으로 여기는 캐릭터는 사랑하는 이들에게 생존에 필요한 것들을 제공할 수 없을 경우, 수치심을 느낄 것이다.
- **안전 욕구** 필요한 물품이 귀한 것이거나 보호가 잘 되어 있는 경우, 누구든 그걸 훔치려는 사람은 일신의 안전을 보장할 수 없다.
- **생리적 욕구** 캐릭터가 생존에 필요한 자원을 훔치지 못하는 경우, 생명이 극히 위협을 받는 상황에 처할 수 있다.

대처에 도움이 되는 긍정적인 특성

모험심, 신중함, 매력, 자신감, 협조적인 성향, 용기, 신중함, 공감 능력, 열정, 설득력, 보호하려는 태도, 사회적 자각

긍정적인 결과

- 캐릭터가 사랑하는 사람들 혹은 많은 사람의 기본적인 욕구를 충족시킬 수 있게 된다.
- 캐릭터가 훔친 물건의 위치를 잘 추적해놓았다가 나중에 돌려줄 수 있게 된다.
- 도둑질이 아닌 새로운 일(미심쩍은 일일 수도 있다)을 배운다.
- 캐릭터가 중요한 물건을 얻기 위해 절도를 저지르며 윤리적인 갈등에 휩싸이는 상황에서 자신의 가치를 훼손당하지 않고 잘 헤쳐나온다.
- 생필품 확보 임무를 함께하는 사람들과 우정과 존경의 연대를 맺는다.
- 타인에게 의존하는 느낌이 싫어 자립을 실현하기로 다짐한다.

- 생존을 목적으로 절도를 하게 만드는 부정부패한 체제에 관해 널리 알리게 된다.
- 중요한 자원이 점점 더 부족해지면서 적절한(그리고 풍부한) 대체물을 발견하게 된다.

차별을
목격하다

일러두기

차별의 피해를 입는 것은 그 자체로도 갈등이 된다. 한편 차별을 목격하는 사람에게서는 약간 다른 갈등의 형식을 확인할 수 있다. 이 항목에서는 캐릭터가 '목격'하는 차별을 다룬다.

사례

- 고용주가 인종이나 성별이나 성적 취향 때문에 특정인을 선호한다.
- 부모가 습관적으로 한 자식을 다른 형제자매보다 더 가혹하게 교육한다.
- 직원이 상사와 가까운 관계나 친인척이라서 승진을 한다.
- 누군가 동아리나 교회나 단체의 소속이라는 이유로 직장을 얻게 된다.
- 기자가 기사를 한쪽 편에 유리하도록 쓴다.
- 고객이 외양 때문에 남과 다른 대접을 받는다.
- 정신병이나 피부색 등의 이유로 특정인에게 서비스가 거부된다.
- 직무나 경험이나 교육 수준이 동일한데도 남녀 직원들의 급여 차이가 크다는 것을 알게 된다.
- 집주인이 동성애 커플에게 세를 내주지 않으려 한다.
- 직원이 임신했다는 이유로 해고당한다.
- 환자가 인종 편견 때문에 약물이나 치료를 거절당한다.
- 특정 인종에 속하거나 특정 종교를 믿는 범죄자가 더 가혹한 선고를 받는다.
- 특정 이웃이 언어가 다르다는 이유로 동네 행사에 초대받지 못한다.
- 타인의 취향(좋아하는 음식이나 음악 취향 등)에 대해 특정 요인을 근거로 주변인들이 마음대로 억측한다.

사소한 문제

- 고용주가 차별을 할 때(가령 보모가 한 아이가 다른 아이보다 무조건적인 사랑을 부모에게 받고 있는 것을 본 상황) 부당한 차별 문제를 어떻게 언급해야 할까 고민이 된다.

- 차별을 받는 사람 편을 들려 애쓰다 거절이나 무시를 당한다.
- 비판에 예민한 친지들에게 차별 문제를 화제로 꺼낼 방법을 모르겠다.
- 농담을 농담으로 받아들이지 못한다고 조롱을 받는다.
- 차별에 관한 화제가 나오면 즉시 공세를 취하는 사람들과 터놓고 이야기를 나누기가 어렵다.
- 대화가 논쟁으로 비화한다.
- 남의 문제에 신경 끄고 자기 일이나 잘하라는 핀잔을 듣는다.
- 차별이 화제로 다루어지면서 관계가 삐거덕거리다 위태로워진다.
- 차별에 대해 누구에게 이야기해야 할지 모르겠다. 특히 차별과 편견이 널리 퍼져 있을 때 그러하다.
- 차별을 겪은 사람의 편을 들려고 애쓰는데 오히려 비슷한 편견을 드러내는 말을 한 꼴이 된다.

초래할 수 있는 심각한 결과

- 캐릭터의 무지 때문에 차별 행동에서 잘못된 점을 하나도 찾아내지 못해 오히려 아무 일도 하지 않고 암묵적으로 차별을 장려하는 결과를 낳는다.
- 아무도 목소리를 내어 반대하지 않은 탓에 차별과 편견이 더욱 널리 퍼진다.
- 아이가 부모나 교사의 편견 때문에 행동 질환이나 정신 질환에 걸린다.
- 직장 내 차별에 이의를 제기했다는 이유로 직장을 잃는다.
- 일부 친구들은 캐릭터가 과민 반응을 한다고 생각해 캐릭터는 그 친구들을 잃는다.
- 옳지 못한 일에 충분히 반대하는 행동을 하지 않아 끔찍한 일이 생긴다(폭도들이 개인을 공격하거나, 왕실 기마대가 집을 파괴하거나 아이가 다치는 등).
- 캐릭터가 자신의 편견 어린 사고를 인식하지만 잘못을 직시하거나 대처하지 않고 무시한다. 그 사이에 차별은 주변에서 지속된다.
- 타인들을 차별하는 사람들에게 맞선다는 이유로 부당한 대접이나 학대를 당한다.

생길 수 있는 감정	분노, 불쾌감, 불안, 경악, 갈등, 방어적인 태도, 부인, 결단, 실망, 낙담, 환멸, 좌절, 증오, 무관심, 연민, 분개, 화, 체념, 만족, 고소한 마음, 경멸, 충격
생길 수 있는 내적 갈등	• 차별에 반대하는 목소리를 내고 싶지만 보복이 두렵다. • 차별 후에 새로 발견한 자신의 편견을 처리하고 고치려 고군분투한다. • 편견이 있는 사람과 (인종, 성별, 종교 등) 특정 성질이 비슷하다는 점 때문에 죄책감이 든다. • 차별에 반대하는 목소리를 내다 예방은커녕 차별 행동을 더욱 악화시키기만 할까 봐 두렵다. • 차별을 막는 일이 너무 거대하고 벅차 변화를 이끌기에는 자신이 무능하다는 느낌이 든다.

상황을 악화시킬 수 있는 부정적인 특성

불쾌감을 주는 성향, 비겁함, 배신, 광신적인 열의, 자신의 감정이나 생각을 내보이기 꺼리는 성향, 불안정, 과장과 감정 과잉, 편집증적 성향, 편견, 소심함, 폭력 성향

기본 욕구에 미치는 영향

- **자아실현 욕구** 적대적이고 폐쇄성이 강한 환경에서 차별에 맞서다 보면 캐릭터는 처벌을 받게 될 것이며 그의 목표는 점점 더 멀어질 수도 있다.
- **존중과 인정의 욕구** 자신의 행동이 옳다는 것을 알고 있지만, 고군분투하게 되면서 캐릭터는 자신을 부정적으로 평가하게 될 수 있다.
- **애정과 소속의 욕구** 차별(그리고 차별을 규정하는 것)은 많은 이들에게 감정적인 문제다. 캐릭터가 목소리를 높이건 침묵을 지키건, 자신의 결정에 반대하는 친구들로부터 자신이 고립되는 모습을 발견하게 된다.

과감함, 자신감, 정중함, 확고함, 고결함, 이상주의, 공정함, 돌보려는 태도, 설득력, 보호하려는 태도, 사회의식

긍정적인 결과

- 차별을 변화시키는 실제적 혁신과 진보를 일굴 수 있는 토론 공간을 만든다.
- 차별을 받는 사람들과 더욱 강한 유대관계를 형성해 지지하고 후원한다.
- 집단 간의 이해심이 커져서 마찰이 줄어든다.
- 캐릭터가 자신의 편견을 고치고 더 나은 협력자가 되려고 노력한다.

친구의 방패막이가 되라는
압력을 받다

Being Pressured to cover for a Friend

사례

- 친구를 거짓으로 칭찬하거나 좋은 쪽으로 추천해달라는 요청을 받는다.
- 친구가 직장에서 잘못된 행동을 했는데 그에 대해 캐릭터에게 책임을 져달라고 한다.
- 친구가 캐릭터에게 자신의 알리바이를 제공해주기를 원한다.
- 위험한 상황에서 누군가의 지원군이나 대체물이 되어 달라는 요청을 받는다(마약을 살 때 동행하거나, 채무 청산에 동행하거나 도주 차량을 모는 등).
- 직장 동료가 하면 안 될 다른 일을 하느라 자기가 하지 못하는 근무를 캐릭터에게 대신 서 달라고 요청한다.
- 학생이 다른 사람의 학교 숙제를 대신해달라는 요청으로 괴롭힘을 당한다.
- 거짓말할 것을 맹세하라는 압력을 받는다.
- 친구 대신 약물 검사를 받아달라고 요청을 받는다.
- 돈 관리에 늘 젬병인 사람에게 돈을 빌려주라는 권유를 받는다.
- 캐릭터의 집에 친구가 뭔가 불법적이거나 수상쩍은 것(마약, 도둑질한 물건, 가짜 신원)을 숨기고 있다는 것을 캐릭터가 발견한다.

사소한 문제

- 친구를 보호할 이야기를 꾸며 사람들에게 거짓말을 해야 한다.
- 친구를 돕기 위해 경제적 곤경에 빠진다.
- 친구에게 빌린 돈을 돌려달라고 싫은 소리를 해야 한다.
- 캐릭터가 하지 않은 일 때문에 꾸지람을 듣는다.
- 친구의 근무 시간 교대를 대신 하기 위해 캐릭터의 계획을 취소해야 한다.
- 친구를 보호하기 위해 (부정행위나 거짓말 등을 해서) 발각을 피해야 한다.
- 친구를 보호해달라는 요청을 거절해 친구가 실망한다.

385

- 친구를 보호하기 위해 위태로운 상황에 빠졌는데 친구는 고맙다는 인사도 없다.
- 친구의 일을 대신 해주다 가족을 불편하게 한다.
- 친구가 구조와 도움을 필요로 해, 배우자와의 약속에 매번 지각해 배우자를 속상하게 한다.

초래할 수 있는 심각한 결과	중요한 사람에게 거짓말을 하다 발각당한다.캐릭터가 배우자의 반대를 무릅쓰고 친구에게 돈을 주었는데 배우자가 알게 된다.범죄 관련 형사 고발을 당한다.학교에서 정학이나 퇴학을 당한다.캐릭터가 나쁜 짓에서 자신이 했던 역할 때문에 죄인 취급을 받게 된다.직장에서 해고당하거나 질책을 받는다.압력으로 인한 스트레스로 우정이 깨진다.친구가 캐릭터에게 앞으로도 계속해서 자신의 방패막이가 되어주기를 기대한다.친구가 다음번에는 더 위험한 일을 해달라고 요청한다.캐릭터의 평판이 망가진다.친구가 비행이나 악행의 책임을 캐릭터가 지게끔 방치함으로써 캐릭터를 모함한다.
생길 수 있는 감정	분노, 약오름, 불안, 우려, 근심, 갈등, 소속감이나 유대감, 실망, 불신, 열의, 공감, 두려움, 허둥지둥, 좌절, 신경과민, 연민, 무력함, 꺼리는 마음, 억울함, 진가를 인정받지 못하는 기분, 불편함, 안달
생길 수 있는 내적 갈등	어떻게 해야 할지 모르겠다.구석으로 몰린 느낌이다.우정에 의심이 간다.이용당했다는 느낌이 든다.친구를 돕고 싶지만 다른 사람들에게 거짓말로 배신을 해야 한다

는 게 화가 난다.
- '이게 그렇게 큰 잘못인가?'하는 윤리적인 의문이 든다.
- 서로 상충하는 의리 관계 사이에서 선택하기가 괴롭다.
- 친구를 좋아하지만 자신이 친구 때문에 이런 상황에 몰린 게 화가 난다.
- 어떤 일이 벌어질지 두렵지만 예상할 수 없는 상황과 위험이 주는 스릴감을 몰래 만끽한다.

상황을 악화시킬 수 있는 부정적인 특성

배신, 별종 성향, 남의 뒷이야기를 하는 성향, 남을 너무 잘 믿는 성향, 불안정, 게으름, 순교자인 양하는 태도, 애정에 굶주린 상태, 신경과민, 분노, 인색함, 굴종적인 성향, 소심함, 비협조적인 태도, 부도덕, 의지박약, 잔걱정이 많은 성향

기본 욕구에 미치는 영향

- **존중과 인정의 욕구** 캐릭터가 타인의 요구를 받는 걸 좋아하는 경우, 누군가를 구출하는 일을 하면 자존감이 높아진다. 그러나 캐릭터의 행동과 희생에 상대가 충분히 감사하지 않는 경우, 캐릭터는 이용당했다는 느낌을 받고 자존감이 하락할 수 있다.
- **애정과 소속의 욕구** 캐릭터가 늘 남을 위해 위험을 감수해 달라는 요청을 받는 경우, 관계의 균형이 깨져 있다고 느낄 수 있다. 그러나 우정을 중요하게 생각한다면, 요청에 응하지 않았을 때 우정을 잃게 될까 봐 겁먹을 수 있다. 어떤 경우건 긴장과 불안으로 점철된 관계는 깨지기 쉽고 그 경우 캐릭터는 박탈감을 경험하게 된다.
- **안전 욕구** 캐릭터는 친구를 보호하려다 큰 위험에 직면할 수 있다. 직장을 잃거나 학문적 위상을 잃거나 재정적 안정을 잃게 될 수도 있다.

대처에 도움이 되는 긍정적인 특성

모험심, 과감함, 신중함, 매력, 자신감, 공감 능력, 고결함, 독립심, 공정함, 의리,

남의 말을 잘 듣는 성향, 객관성, 장난기, 보호하려는 태도, 분별력, 감상주의, 영성, 지지하고 지원하려는 태도, 전통을 중시하는 태도, 사람을 잘 믿는 성향, 이타적인 성향

긍정적인 결과

- 도움을 주는 것과 아예 일을 다 해주는 것의 차이를 깨닫게 된다.
- 캐릭터가 더 자족적이 되어 친구가 자신을 보호해야 하는 상황을 절대 만들지 않겠다고 결심하게 된다.
- 나쁜 경험을 거울삼아 캐릭터가 친구들을 더 현명하게 골라 사귀게 된다.
- 건강한 경계를 설정하는 법을 배운다.
- 친구의 방패막이가 되어 본 경험을 통해 의리, 신뢰성, 관대함 같은 캐릭터의 긍정적인 자질이 강화된다.
- 친구가 캐릭터의 도움을 고마워하고 추후 캐릭터가 도움을 필요로 할 때 기꺼이 도와준다.
- 친구를 돕기로 선택해서 우정의 결속력이 더욱 강화된다.

사례

- 누군가 반려동물을 학대하거나 방치하거나 물리적인 해를 가하는 모습을 목격한다.
- 옆집이나 아파트에서 비명이나 고성이 오가는 싸움 소리를 듣게 된다.
- 낯선 사람이 자식을 때리거나 자식에게 언어폭력을 행사하는 모습을 보게 된다.
- 누군가 인신매매를 당하고 있다는 의심이 든다.
- 이웃이 자기 배우자를 가스라이팅하는 모습을 목격한다.
- 친구가 직장 동료를 멸시하거나 놀림으로써 지속적으로 학대하고 있다는 것을 알게 된다.
- 아이가 어른이 자기 형제자매에게 해를 가하는 모습을 본다.
- 요양원 환자의 방치를 목격한다.
- 파티에서 성폭행을 목격한다.
- 전쟁포로 수용소나 억류 수용소 혹은 난민 수용소에서 벌어지는 학대 상황을 보게 된다.

사소한 문제

- 캐릭터가 자신이 목격한 것이 학대로 간주되는지 확신이 없다.
- 경찰과 이야기하고 서류에 서명하고 법원에 출석하는 등의 일을 하느라 시간을 소비해야 한다.
- 개입하려고 시도하다 경미한 부상을 입는다.
- 다른 사람들이 캐릭터와 학대 상황에 대해 뒷말을 주고받고 싶어 한다.
- 학대 당사자에게서 위협과 협박을 받는다.
- 누군가에게 상황을 털어놓았는데 무시당하거나 아무것도 아니라는 이야기를 듣는다.
- 다른 사람들이 심각할 일은 전혀 없다는 생각을 굳힌다.

초래할 수 있는 심각한 결과	• 개입하지 않다가 책임을 지게 된다.
	• 다른 사람들이 캐릭터가 아무 개입도 하지 않게 되었다는 것을 알게 되어 불화가 생긴다.
	• 당국에 신고를 하러 갔는데 수사 거부를 당한다.
	• 다른 누군가 개입할 거라 생각하고 개입하지 않았는데 아무도 개입하지 않는다(방관자 효과).
	• 무엇을 해야 할지 미적거리는 사이 끔찍한 일이 벌어진다.
	• 캐릭터가 학대를 계속해서 묵인하는 동안 시간이 지나면서 마음이 무뎌져 학대가 아무렇지도 않게 여겨진다.
	• 학대를 막으려 개입하다 심각한 부상이나 손해를 입는다.
	• 캐릭터의 개입이 학대를 저지른 사람을 분노하게 만들어 학대가 더욱 심해지거나 앙갚음을 당하게 된다.
	• 타인의 학대를 반복해서 목격하다가 외상 후 스트레스 증후군에 걸린다.
	• 지속적으로 학대를 목격한 아이가 성장한 뒤, 학대를 직접 하게 된다.
	• 학대 문제를 직접 해결하다 폭행이나 법 위반 혹은 다른 범죄로 기소당한다.

생길 수 있는 감정	분노, 피로움, 경악, 걱정, 갈등, 부인, 절망, 결단, 혐오, 환멸, 공포, 두려움, 끔찍함, 무관심, 위협받는다는 느낌, 감정의 동요, 신경과민, 연민, 무기력, 화, 충격, 반신반의, 복수심

생길 수 있는 내적 갈등	• 개입하고 싶지만 자신의 안전이 위협받을까 봐 두렵다.
	• 무엇인가 하고 싶지만 캐릭터가 자신의 능력에 확신이 없다.
	• 개입을 했지만 그 후 피해자가 학대범의 손에서 또 어떻게 지낼지 걱정스럽다.
	• 무엇을 해야 할지 결정을 못해 무기력한 느낌이다.
	• 아무것도 하지 않기로 선택하니 죄책감이 든다.
	• 생존자로서 죄책감 때문에 괴롭다.
	• 오랜 학대를 당한 피해자 캐릭터가 이번에는 자신이 당한 게 아니

라고 생각하며 안심하면서도 그런 자신의 태도가 수치스럽고 혐오스럽다.

상황을 악화시킬 수 있는 부정적인 특성

무관심, 비겁함, 잔학성, 불성실, 의리 없음, 회피 성향, 사악함, 부주의, 우유부단함, 감정표현을 꺼리는 성향, 게으름, 지나친 예민함, 편견, 이기심, 소심함, 비협조적인 성향

기본 욕구에 미치는 영향

- **존중과 인정의 욕구** 학대를 목격하고 나서 개입을 하지 않거나 어떤 종류건 도움을 제공하지 않는 경우, 캐릭터는 자존감에 상처를 입을 수 있고 다른 사람이 캐릭터를 바라보는 태도에도 영향이 미칠 수 있다.
- **애정과 소속의 욕구** 친구나 사랑하는 사람을 대신해 개입하지 않는 경우, 캐릭터는 사회집단의 일원으로서 지위가 위태로워질 수 있다. 개입하지 않음으로써 학대를 막지 못했기 때문이다.
- **안전 욕구** 감정적으로 폭발 직전의 상황에 처한 사람을 돕고 지원하다가 캐릭터가 위험에 처할 수도 있고 아니면 피해자가 더 큰 위해를 입을 수도 있다.
- **생리적 욕구** 감정이 고조되고 관련자들이 불안한 극단적인 상황에서는 학대받는 사람을 구하려 애쓰는 캐릭터가 살해당할 위험도 있다.

대처에 도움이 되는 긍정적인 특성

경계심, 과감함, 용기, 과단성, 외교술, 감정이입, 고결함, 이상주의, 공정함, 친절, 성숙함, 돌보려는 태도, 통찰력, 열정, 직관, 보호하려는 태도, 책임감, 사회의식, 자발성과 즉흥성

긍정적인 결과

- 학대를 당하던 피해자가 위험한 상황을 모면하도록 돕는다.
- 피해자와 인연을 맺어 그의 상황에 힘을 더하고 지원한다.

- 학대 당사자에 불리한 증언을 제공해 학대를 종결짓는다.
- 업체나 조직이 학대를 자각하게 되어 미연에 방지하는 계획을 세운다.
- 반려동물 학대 사실을 당국에 신고하여 반려동물을 구한다.
- 어려운 상황에서 옳은 일을 한 데 대해 자부심을 느낀다.

의무와 책임

- 관료주의 요식 절차에 발이 묶이다
- 교통수단을 잃다
- 나쁜 소식을 전하는 일을 떠맡다
- 나이든 친지를 돌봐야 하게 되다
- 낮은 실적 평가를 받다
- 달갑지 않은 사람을 떠맡다
- 달갑지 않은 일을 떠맡다
- 상대를 처벌해야 하다
- 아이 돌보기가 계획대로 되지 않다
- 약속을 깨야 하다
- 일과 사생활의 균형이 위협받다
- 자식이 아프다
- 자식이 학교에서 문제에 휘말리다
- 적과 함께 일을 해야 하다
- 지시나 명령에 불복해야 하다
- 직장을 잃다
- 형편없는 리더 때문에 애를 태우다

ㄱ
ㄴ
ㄷ
ㄹ
ㅁ
ㅂ
ㅅ
ㅇ
ㅈ
ㅊ
ㅋ
ㅌ
ㅍ
ㅎ

관료주의 요식 절차에 발이 묶이다

Bureaucracy Tying One's Hands

일러 두기

여기서 관료주의는 가차 없는 규칙이나 규정 체제를 일컫는 말로 캐릭터가 과제를 완수하기 어렵게 만드는 시스템을 뜻한다.

사례

- 한시가 급한 상황에서 정부기관 사이의 입장을 조율해야 한다.
- 사업을 시작하기 위해 필요한 증서를 갖추거나 허가를 받아야 한다.
- (학대나, 혐오 발언 등으로) 친구나 가족에 대해 보고를 해야 한다.
- 보험사의 요식 절차 때문에 필요한 치료를 받지 못하게 된다.
- 직원이 한 행동의 이유가 이해가 되는데도 그를 해고해야 한다.
- 온갖 규정과 규칙 때문에 직원을 해고할 수가 없다.
- 학위나 임명이나 인가 교육과 관련된 규정을 바꾸거나 건너뛸 수가 없다.
- 규정 절차 때문에 법원 소송이 끝도 없이 길어진다.
- 의료 제공자가 병원 규정을 어길 수가 없다.
- 법률 규정이나 방침에 의거해 특정 처벌을 내려야만 한다.
- 주택관리협회 규정 때문에 집주인으로서의 권리에 제약을 받는다.
- 비밀 취급 인가를 받지 못해 내부고발을 할 수가 없다.

사소한 문제

- 생산성이 하락한다.
- 짜증나는 마음과 좌절감, 화를 다스려야 한다.
- 캐릭터의 창의력이 줄어들거나 제약을 받는다.
- 자격증이나 인증서에 돈을 써야 한다.
- 지시 체계가 한없이 늘어져 사람들이 기다림에 지쳐간다.
- 직원들의 사기가 저하된다.
- 필요한 양식을 채우고 절차상 필요한 자료를 모아 다음 단계로 넘어가느라 시간 낭비가 심하다.
- 지연과 지체를 겪어야 한다.
- 표준 관행을 지키지 않아 벌금을 내거나 벌칙을 받아야 한다.

- 항소하는 동안 어정쩡한 상태에 발이 묶여 있어야 한다.
- 캐릭터가 무신경한 시스템에 의해 자신의 운명이 좌지우지된다는 느낌을 받는다.

초래할 수 있는 심각한 결과	• 절박하게 도움이 필요한 사람을 도울 수가 없다. • 사소한 실수 때문에 일자리를 잃는다. • 부당한 형사 기소를 당한다. • 요식 절차를 슬쩍 피하거나 지름길로 가려다 발각된다. • 사업주가 요식 절차가 너무 부담스러워 꿈을 포기한다. • 하찮은 위반 사항 때문에 누군가를 해고해야 한다. • 불의나 학대 및 혹사에 대해 목소리를 낼 수 있는 합법적인 통로가 없다. • 감금이나 형사고발에 직면한다. • 과정에 대해 불만을 제기하다 일이 악화된다. • 정책이나 방침에 있는 차별 요소를 확인하고 지적했는데 바꿀 수가 없다. • 학대나 사기나 다른 범죄 혐의가 있는 사람이 정치가라 면책권이 있어 기소가 불가능하다.
생길 수 있는 감정	분노, 짜증, 괴로움, 경멸, 좌절, 결단, 불신, 환멸, 실망, 안달, 무관심, 위협감, 억울함, 무기력, 울화
생길 수 있는 내적 갈등	• 부당하고 제약이 많은 법률이나 조항 때문에 의미 있는 목표를 포기할지 고민한다. • 현 상태에 도전할까 말까 자문한다. • 원하는 것을 얻기 위해 체제를 우회하고 싶은 유혹이 든다. • 무관심과 싸워야 한다. • 상황을 더욱 악화시키는 일만은 피하기 위해 분노를 참아야 한다. • 차별과 불평등이 사회에 여전히 만연해 있다는 데(그리고 정책으로 보호받고 있다는 데) 환멸감이 든다. • 법과 도덕률을 어기더라도 옳은 일을 하고 싶은 유혹이 든다.

- 느린 진보를 초래하는 긴긴 싸움의 시간 동안 절망과 싸워야 한다.

상황을 악화시킬 수 있는 부정적인 특성

화를 돋우는 성향, 무관심, 냉소주의, 부정직함, 무질서, 안달복달하는 성향, 적대적인 성향, 짜증, 충동적인 성향, 감정표현을 꺼리는 성향, 잔소리와 불평이 심한 성향, 애정에 굶주린 성향, 반항심, 무모함, 산만한 성향, 괴팍함

기본 욕구에 미치는 영향

- **자아실현 욕구** 요식 절차 방침을 따를 수밖에 없는 상황에서는 자유롭게 창조하고 비판적으로 생각하는 캐릭터의 능력이 심각한 제약을 받게 된다.
- **존중과 인정의 욕구** 관료주의 체제에서 옳은 일을 할 수가 없는 경우, 캐릭터는 자신이 더 똑똑하거나 역량이 뛰어나거나 힘이 더 있었다면 일을 마칠 수 있을 것이라고 자책을 하게 된다.
- **애정과 소속의 욕구** 관료주의는 직원들 간, 직원과 경영진 간 그리고 사업체와 고객 간의 관계에 심한 압박과 긴장을 초래할 수 있다.

대처에 도움이 되는 긍정적인 특성

차분함, 자신감, 협조적인 성향, 창의성, 외교술, 여유, 효율성, 이상주의적 성향, 근면함, 공정함, 질서정연함, 끈기, 설득력, 선제적인 행동 능력, 지략과 기지, 투지, 자유로움

긍정적인 결과

- 끈기와 근면함 덕에 유용한 성과를 산출한다.
- 캐릭터가 끈기 있게 버틴 덕에 긍정적인 변화를 불러와 인정을 받게 된다.
- 관료주의가 실제로 효과가 있었다는 것을 나중에 깨닫게 된다.
- 창의적인 사고를 통해 관료주의를 에둘러 가는 방안들을 찾아낸다.
- 캐릭터가 절차 때문에 기다리던 중에 자신의 행동이 잘못된 방향으로 가고 있었음을 깨닫게 된다.

교통수단을
잃다

사례

- 카풀을 같이 하던 친구가 그룹에서 빠진다.
- 대중교통 보수나 노선 감소나 폐쇄 때문에 선택할 수 있는 교통수단이 적어진다.
- 자동차가 사고로 수리하기도 힘들 만큼 심각하게 파손되었다.
- 오토바이를 수리해야 한다.
- 대중교통 요금을 낼 형편이 안 된다.
- 버스 정기승차권을 잃어버렸다.
- 휘발유 값이나 교통 관련 요금을 낼 형편이 안 된다.
- 차량이 몰수나 압류를 당했다.
- 자전거를 도둑맞았다.
- 이사를 가서 새 차가 나올 때까지 기다려야 한다.
- 가족 중 다른 사람들과 자동차를 같이 써야 한다.

**사소한
문제**

- 차량을 수리하거나 새 차를 사느라 시간을 소모한다.
- 몰수당한 차를 되찾는 데 비용이 든다.
- 다른 교통수단을 찾을 방안을 강구해야 한다.
- 경찰에 신고하는 등의 번거로운 일을 해야 한다.
- 아이를 학교에 데려가거나 다른 활동에 데려다줄 수가 없다.
- 보험료가 사고 때문에 올라간다.
- (차량 공유를 하거나 대중교통을 이용하게 되는 등) 교통편을 이용하는 데 있어 적응해야 한다.
- 친구나 이웃이나 가족의 도움을 청해야 한다.
- 차를 대여해야 한다.
- 가족을 학교나 직장까지 데려다주는 타인을 신뢰해야 한다.
- 차량이나 교통수단을 모르는 사람들과 공유하는 것이 불편해진다.
- 버스, 기차 등 새로운 차편을 알아내야 한다.

초래할 수 있는 심각한 결과	• 집에서 더 가까운 새 직장을 알아봐야 한다.
	• 중요한 회의나 수업이나 예약이나 행사를 교통편이 없어 놓친다.
	• 대중교통 이용이 쉬운 지역으로 이사해야 한다.
	• 도로 한쪽에 갇혀 꼼짝 못하게 된다.
	• 지각이나 결근이 잦아 해고당한다.
	• 모르는 사람이 태워주는 차를 타게 된다.
	• 사고나 절도의 피해로 트라우마에 시달린다.
	• 교통수단 문제를 해결하려다 빚을 지게 된다.
	• 예기치 못한 새로운 지출 때문에 금전 상황이 어려워진다.
	• 캐릭터가 차를 훔칠 수밖에 없는 상황에서 발각되어 체포된다.
생길 수 있는 감정	분노, 불안, 쓰라림, 체념, 절망, 낙담, 당혹감, 실망, 죄의식, 열패감, 짜증, 압도당하는 느낌, 무기력함, 꺼리는 마음, 포기, 자기 연민, 자신감 상실, 불편함, 취약함, 근심
생길 수 있는 내적 갈등	• 생면부지의 사람이 태워주는 차를 타고 싶은 유혹이 든다.
	• 비싼 수리비나 교통편을 대체하는 데 드는 비용을 감당하지 못해 창피하다.
	• 교통수단을 확보하는 일과 다른 필요한 일에 돈을 지불하는 일 중에서 선택할 수밖에 없다.
	• 대중교통을 이용하는 것이 불안하다.
	• 교통수단을 잃게 되어버린 결정을 내린 일에 죄책감이 든다.
	• 통제력을 잃은 것 같은 느낌이 든다.
	• 자신이 늘 경멸했던 일을 (차량 도움 요청이나 남의 차에 대한 신뢰를 보이는 일) 스스로 해야 하는 상황에서 자아에 타격이 온다.

상황을 악화시킬 수 있는 부정적인 특성

거만함, 통제 성향, 무질서함, 약속을 자주 어기는 성향, 융통성 없음, 게으름, 물질만능주의, 신경과민, 소유욕, 가식, 무례함, 완고함, 불평불만, 일중독

기본 욕구에 미치는 영향

- **자아실현 욕구** 특정 장소를 오고가는 능력을 상실하는 경우, 캐릭터는 소중히 여기던 취미생활을 즐길 수 없게 되거나 학교 교육을 못 받게 되거나 봉사활동을 할 수 없게 된다.
- **존중과 인정의 욕구** 교통편을 잃어 독립적으로 활동할 여력이 없어지면 캐릭터는 남의 눈치를 보게 된다. 특히 남을 함부로 재단하기 좋아하는 동료나 또래들이 이러한 상황을 목격하게 되는 경우, 캐릭터는 더욱 괴로움을 느낀다.
- **애정과 소속의 욕구** 교통편이 여의치 않아 캐릭터가 가족 행사 등에 참석하지 못하게 되는 경우, 융통성 없고 요구하는 것이 많은 깐깐한 친지들이 이를 두고 문제를 삼게 된다.
- **안전 욕구** 교통편을 새로 구하지 못한 캐릭터는 직장을 잃게 될 수도 있고, 그 경우 재정 상황이 어려워져 생활비를 감당하지 못하는 상황에 빠질 수 있다.

대처에 도움이 되는 긍정적인 특성

적응 능력, 모험심, 감사하는 태도, 예의범절, 수양과 단련, 여유, 친근함, 겸허함, 성숙함, 낙관적인 태도, 낙관주의, 질서정연함, 설득력, 능동적인 행동력, 창의력, 책임감, 자발성, 지혜

긍정적인 결과

- 새로 카풀을 하는 사람과 친구나 연인이 되거나 업무상 친밀한 관계가 된다.
- 예기치 않은 사건에 대비할 수 있도록 금전 계획을 더 잘 수립하게 된다.
- (자가용 대신 대중교통을 이용하는 경우) 독서와 음악 감상, 일이나 소통을 할 수 있는 시간이 더 많아진다.
- 친환경적인 선택을 통해 올바른 일을 했다는 생각이 들어 기분이 좋다.
- 교통편 스케줄 때문에 더 효율적인 시간 관리법을 습득할 수밖에 없다.
- 억지로 이사는 했지만 통근 및 통학거리가 짧아지거나 새로 간 학교가 더 낫다.
- 새 교통편 덕에 시간이나 돈을 아끼게 된다.

나쁜 소식을 전하는 일을 떠맡다

사례

- 친구들이나 가족에게 이사 계획을 알려야 한다.
- 세입자에게 집을 비우라는 통보를 해야 한다.
- 누군가에게 그가 범죄의 피해자였다는 사실을 설명해야 한다.
- 심각한 질병 진단에 대해 알려야 한다.
- 사랑하는 사람의 사망 소식을 알려야 한다.
- 유산 소식을 알려야 한다.
- 자신의 심각한 질병을 사랑하는 사람들에게 알려야 한다.
- 가족들에게 실직을 알려야 한다.
- 친구나 가족에게 배우자의 부정을 말해야 한다.
- 배우자에게 더 이상 사랑하지 않으니 이혼하고 싶다고 실토해야 한다.
- 상대가 법원 소송이나 기소를 당했다는 것을 알려야 한다.
- 고객에게 일에 차질이 빚어졌다거나 비용이 늘어났다거나 혹은 불만을 야기할 결정에 대해 알려야 한다.
- 배심원단의 불리한 평결을 전달해야 한다.
- 기자회견에서 인기 없는 뉴스나 정보를 공개해야 한다.

사소한 문제

- 소식을 듣는 사람에게(그들이 친구나 가족이라서) 마음이 쓰인다.
- 뉴스를 전할 적절한 장소와 시간을 찾으려 애쓴다.
- 나쁜 소식을 들어야 할 사람이 어디 있는지 찾을 수가 없다.
- 소식을 듣는 사람이 충격을 받거나 속상해 하거나 화를 낸다.
- 낯선 사람에게 위로나 지지를 해줘야 한다.
- 제대로 말하지 않은 데 대해 불안하고 예민해진다.
- 추가 정보를 제공하거나 대답을 해야 하는 곤혹스러운 처지에 빠진다.
- 소식을 따로 이야기하기 위해 소식을 들을 사람과 둘이만 있기가 힘들다.

- 언어 장벽을 극복해야 한다.
- 캐릭터가 갖고 있거나 갖고 있지 않은 증거를 요청받는다.
- 소식을 듣는 사람이 소식 자체에 반응하지 않고 소식을 전하는 사람에게 폭행을 가한다.
- 나쁜 소식을 전해 화를 초래할 상황을 마지막까지 미룬다.

초래할 수 있는 심각한 결과	• 소식을 들은 사람과의 관계가 회복 불능 상태로 망가진다. • 엉뚱한 사람에게 소식을 전한다. • 시의적절할 때 소식을 전하지 못한다. • 틀린 진단이나 검사 결과를 전한다. • 사실을 잘못 전달해 슬픔을 가중시킨다. • 나쁜 소식 때문에 비난을 받는다. • 소식을 전하는 것을 누군가가 우연히 듣고 자신의 이익에 이용한다. • 소식을 들은 사람이 폭력적으로 돌변한다. • 소식을 형편없는 태도로 전하거나 민감한 소식인데도 별일 아닌 듯이 전한다. • 소식을 들어야 할 사람에게 알리기 전에 소식이 공개된다. • 캐릭터가 나쁜 소식을 전달한다는 이유로 공개적으로 위협이나 멸시를 당한다. • 캐릭터가 (나쁜 소식을 전해들을 사람이 그런 소식을 들어도 싸다고 생각할 때) 고소한 심경을 숨기지 못해 그걸로 추궁을 당한다.
생길 수 있는 감정	감정의 동요, 번민, 불안, 우려, 걱정, 결단, 공포, 감정이입, 두려움, 당혹감, 죄책감, 무능하다는 느낌, 예민함, 압도되는 느낌, 후회, 분노, 체념, 슬픔, 고소하다는 감정, 불편함, 근심
생길 수 있는 내적 갈등	• 나쁜 소식을 전해야 하는 의무를 다른 사람에게 떠넘기고 싶은 유혹이 든다. • 개인적인 두려움과 의무를 다해야 할 필요 사이의 균형을 맞추려 애쓴다. • 소식을 들을 사람이 정말 그 소식을 들어야 하는지(혹은 전부 다 들

어야 하는지) 의구심이 든다.
- 자신이 상황에 올바르게 대처할 수 있는 능력이 있는지 스스로 미덥지 못하다.
- 다른 사람들이 떠넘겼거나 거절한 의무를 자신이 떠맡아 화가 난다.

상황을 악화시킬 수 있는 부정적인 특성

남의 화를 돋우는 성향, 무관심, 대적하는 성향, 비겁함, 잔인함, 무례함, 신뢰를 주지 못하는 성향, 남의 이야기를 뒤에서 하는 성향, 병적인 성향, 남의 일에 참견하는 성향, 요령 없음, 소심함, 말이 없는 성향, 수다스러운 성향, 앙심

기본 욕구에 미치는 영향

- **자아실현 욕구** 힘든 순간 사람들에게 봉사하는 데 소명 의식을 느끼는 캐릭터라면 이러한 일을 통해 자아실현을 할 수 있다.
- **존중과 인정의 욕구** 캐릭터가 민감한 상황을 아주 품위 있고 조심스럽게 수행을 하지 못하는 경우, 여론이 그에게 등을 돌리게 될 수도 있다.
- **애정과 소속의 욕구** 나쁜 소식의 전달자와 소식을 분리하지 못하는 친구는 캐릭터에게 소식을 전해 듣고 이를 인생에서 아주 고통스러운 일로 기억함으로써 캐릭터를 비난하거나 멀리하게 되고 결국 캐릭터는 고립되어 고독해진다.

대처에 도움이 되는 긍정적인 특성

야심, 분석 능력, 감사하는 능력, 차분함, 신중함, 용기, 외교술, 현명함, 감정이입, 환대하는 능력, 겸허함, 친절함, 돌보는 성향, 객관성, 통찰력, 지혜

긍정적인 결과

- 캐릭터가 분별력, 객관성, 요령 등 살아가면서 필요한 새로운 능력을 배울 수 있다.
- 아주 나쁜 소식을 잘 전달해 듣는 사람의 괴로움을 덜어주게 된다.
- 경험을 공유함으로써 새로운 관계를 맺을 수 있다.

- 나쁜 소식이 소식을 듣는 사람으로 하여금 생명을 구하는 치료를 찾거나 더 나은 직장을 찾거나 해로운 관계를 끝내도록 독려하는 역할을 함으로써, 소식을 들은 사람이 자신의 삶을 개선하게 된다.
- 생색도 나지 않고 보상도 없는 일을 잘 해냈다는 데 만족감을 느낀다.

나이든 친지를
돌봐야 하게 되다

사례

- 캐릭터의 어머니가 암 진단을 받아 즉시 수술을 받아야 한다.
- 알츠하이머나 치매에 걸린 할아버지를 지속적으로 지켜봐야 하는 상황이다.
- 뇌졸중에 걸린 대부가 회복하기 위해 도움이 필요한 상황이다.
- 나이 드신 부모님을 병원에 모시고 다녀야 한다.
- (당뇨 등) 고질병이 있는 삼촌이 완고해 병 관리를 제대로 하지 않는다.
- 옆집에 사는 노인이 친지가 아무도 없어 돌봐드려야 한다.
- 소원해졌던 부모가 불치병에 걸려 캐릭터에게 도움을 청하러 연락을 해 온다.
- 아는 이모가 불운이 닥쳐 독립적으로 생활을 꾸릴 여유가 없어 돌봐드려야 한다.

**사소한
문제**

- 부모를 병원으로 모셔 가야 하는 상황인데 고용주가 그런 상황을 달갑게 받아들이지 않는다.
- 집에서 돌볼 수 있는 여력이 없다.
- 돌봐야 할 친지를 집에 데려왔는데 같이 살고 있는 가족과 갈등이 일어난다.
- 자유를 잃게 된다.
- 친지가 캐릭터의 도움을 받는 상황이 괴로워 캐릭터에게 고마워하지 않는다.
- 수면부족을 겪는다.
- 경제적으로 쪼들린다.
- 사람들을 만나거나 취미 생활을 할 시간이나 에너지가 전혀 없다.
- 친지를 돌보느라 다른 관계를 맺고 있는 사람들을 챙기지 못해 관계가 위태로워진다.
- 다른 가족 구성원들이 아픈 사람을 돌보는 캐릭터의 방식에 동의

하지 않는다.

초래할 수 있는 심각한 결과

- 책임 분배를 놓고 형제자매와 다툼이 생겨 사이가 멀어진다.
- 고집 센 부모가 간병을 거부하다 낙상해 다친다.
- 캐릭터가 돌봄 노동을 하느라 자유를 빼앗겨 마음속에 억울함이 생긴다.
- 출장을 가야 하는 상황인데 중요한 시기에 부모를 돌보지 못한다.
- 의료비가 올라간다.
- 돌보는 일과 일상생활을 모두 잘 해내려고 노력하다 (수면제를 복용하거나 과음하는 등) 특정 습관이나 중독 문제가 생긴다.
- 어떤 가족이 부모에게서 금전적 이득을 받고 있다는 증거를 발견한다.
- 과거의 돌보미가 (욕창이나 발진, 부상, 잘못된 복약 등으로) 환자를 방치했다는 것을 알게 된다.

생길 수 있는 감정

불안, 우려, 갈등, 유대감, 우울함, 좌절, 감사, 슬픔, 죄의식, 희망, 안달, 쓸쓸함, 연민, 무기력함, 억울함, 체념, 슬픔, 자기 연민, 수치심, 인정받지 못한다는 느낌, 아쉬움, 근심

생길 수 있는 내적 갈등

- 돌봄 부담에 화가 나지만 화를 낸 것이 죄스럽다.
- 책임을 지려 하다 다른 사람에게 떠넘기고 싶은 유혹이 든다.
- 힘들게 하는 부모에게 화가 나지만 만약 캐릭터가 그런 처지였다면 부모가 똑같이 돌봐주었으리라는 것을 잘 알고 있다.
- 자식으로서 이제는 부모를 돌봐야 한다는 게 슬프지만 해야 하는 일이라는 것을 잘 알고 있다.
- 캐릭터가 사랑하는 사람을 계속 돌볼지 말지 선택할 수밖에 없게 만드는 위기가 찾아온다.
- 캐릭터가 간호를 해야 하는 병든 부모와 특별한 관심을 쏟아야 하는 자식 등 서로 다른 관심을 필요로 하는 사람들 사이에서 괴로움에 처한다.

상황을 악화시킬 수 있는 부정적인 특성

비겁함, 충실하지 못한 성향, 정리정돈이 안 되는 성향, 인내심 부족, 부주의, 무책임, 과도하게 예민한 성향, 비관주의, 잔걱정이 많은 성향

기본 욕구에 미치는 영향

- **자아실현 욕구** 부모를 끝없이 돌봐야 하는 상황에 처하는 캐릭터는 자신의 인생에서 의미와 목표를 품은 것에 시간과 능력을 충분히 할애하지 못한다. 예컨대 캐릭터는 부모를 돌보기 위해 학교를 떠나거나 시간을 낼 수 없어 열의를 갖고 추구하던 목적을 포기하게 되며, 자신이 원하는 것, 운명이라고 생각했던 일과는 멀어지고 부모를 돌보는 역할로서 정체성이 고착된다는 느낌을 받게 된다.
- **애정과 소속의 욕구** 환자들은 몸이 쇠약해지면서 정신 상태가 점점 불안해지고 기분도 나빠지면서 돌보는 사람에게 화를 내게 된다. 그럴 경우, 캐릭터는 가장 사랑받아야 할 상대에게 버려지거나 거부당한다는 느낌을 받게 된다.
- **안전 욕구** 캐릭터가 사랑하는 사람의 의료비와 생활비까지 감당해야 하기 때문에 생계 문제로 고통을 받는 경우, 금전상의 곤경이 닥칠 수 있다.

대처에 도움이 되는 긍정적인 특성

다정함, 차분함, 용기, 효율성, 공감 능력, 온화함, 환대, 친절, 의리와 충실함, 자애로움, 돌보는 성향

긍정적인 결과

- 사랑하는 사람과 그동안 놓쳤던 유대감과 친밀감을 다시 쌓을 수 있다.
- 연민과 품위를 회복할 수 있다.
- 자녀들과 강한 유대를 형성하게 해준 부모에게 더욱 감사하는 마음을 가진다.
- 잃어버린 시간(혹은 과거의 실수)을 보상할 기회를 갖게 된다.
- 자신의 삶을 성찰하고 의미 있는 변화를 만들어 후회할 일을 피할 수 있다.
- 과거의 상처와 모욕에 거리를 두게 되어 필요한 만큼 상처를 극복한다.

낮은 실적
평가를 받다

사례

- 캐릭터의 사업체가 언짢은 고객에게서 형편없는 평가(별점이 1개에 그친다거나)를 받는다.
- 미적지근한 판매 실적을 놓고 매니저와 불편한 대화를 해야 한다.
- 경기 결과를 두고, 미디어의 비평가들에게 가루가 되도록 비판을 듣는다.
- 캐릭터가 자신이 쓴 책에 대해 보기 힘들 정도로 심한 악평을 받는다.
- 캐릭터가 최근 발매한 비디오 게임에 대해 수많은 버그와 형편없는 디자인을 언급하는 악평을 받는다.
- 집주인이 캐릭터의 리모델링 작업이 마음에 들지 않는다며 지적한다.
- 스포츠 방송진행자가 텔레비전 방송 내내 선수의 경기를 심하게 비판한다.
- 기자가 캐릭터의 사업을 상대로 윤리 관련 폭로 기사나 사생활 침해 관련 기사를 낸다.
- 경기에서 분하게 석패를 당한 뒤 탈의실에서 코치가 캐릭터에게 심하게 고함을 질러댄다.
- 데이트 상대가 사람들에게 캐릭터와의 섹스가 실망스러웠다고 말하고 다닌다.

**사소한
문제**

- 부정적인 평가를 받아 창피하다.
- 실적(실력) 향상을 위한 행동 계획을 받는다.
- 훈련을 더 받아야 한다.
- 동료들의 조롱감이 된다.
- 이해를 받지 못하고 있다는 느낌이 든다.
- 일하는 것이 만족스럽지 않다.
- 특정 분야에서 재교육을 받거나 상급 교육을 더 받아야 한다.

- 연습을 더 하거나 운동량을 늘려야 한다.
- 잃어버린 시간을 벌충하기 위해 더 오랜 시간 일이나 작업이나 운동 혹은 공부를 해야 한다.
- 승진에서 밀리거나 상여금을 받지 못해 그만큼 소득이 줄어든다.

초래할 수 있는 심각한 결과	캐릭터가 자신의 직업상의 운명을 결정지을 협의체의 사람들을 대면해야 한다.가족들이 원하는 것과는 상충되는 일과 스케줄을 할당받는다.패배자가 된 느낌이 든다.해고당한다.직업인으로서의 평판이 영구적인 손상을 입는다.다른 직위를 받게 되거나 근무지를 옮겨야 하는 상황에 처한다.책임을 스스로 지지 않고 남들에게 떠넘긴다.부당하게 표적이 되거나 재단의 대상이 되는 것 때문에 마음의 안정을 찾을 수가 없다.부진을 만회하라는 부당한 기대에 부응해야 한다.나쁜 소식에 난폭한 반응을 보인다.우울감과 통제력을 상실했음을 느낀다.창의력이 고갈된다.소셜 미디어에 화풀이를 하거나 자신이 당한 일을 엉뚱한 사람에게 털어놓는다.파괴적인 습관이나 중독에 의지한다.
생길 수 있는 감정	분노, 짜증, 불안, 배신감, 혼란, 경멸, 방어 자세, 결단, 상심, 실망, 의구심, 낙담, 무기력, 시기, 좌절, 죄의식, 창피함, 열등감, 억울함, 자신이 무가치하다는 느낌
생길 수 있는 내적 갈등	비판을 받아들일 것인지 맞설 것인지 갈등하게 된다.앙갚음을 하고 싶은 유혹이 든다.자존감과 열패감에 시달리게 된다.일과 사생활 사이의 균형을 맞추기가 힘들다.

- 적대적인 직장 환경에서 낙관적인 태도를 유지하느라 힘이 든다.
- 일을 잘 해내기 위해 자신의 가치관과 타협을 할 수밖에 없다는 느낌이 든다.
- 자기 대신 직장 동료를 곤경에 빠뜨리고 싶은 유혹이 든다.
- 직장을 그만두고 싶지만 창피하다. 퇴직은 도망치거나 패배를 인정하는 것 같은 느낌이 들기 때문이다.
- 상사와 사적이거나 개인적인 문제를 공유해야 할지 말아야 할지 생각이 많다.

상황을 악화시킬 수 있는 부정적인 특성

화를 돋우는 성향, 무관심, 대적하는 성향, 통제 성향, 냉소적인 태도, 무례함, 충동적인 태도, 책임감 결여, 다 안다는 듯한 태도, 감정 과잉, 상황을 극단적으로 보려는 성향, 완벽주의, 반항심, 비협조적인 태도, 변덕

기본 욕구에 미치는 영향

- **자아실현 욕구** 나쁜 실적 평가를 받은 캐릭터는 승진을 하거나 원하는 자리로 옮길 확률이 낮다. 캐릭터가 직업적으로 승진이라는 목표와 꿈을 품고 있었을 경우, 직장에서 자연히 성취감을 느낄 수 없다.
- **존중과 인정의 욕구** (공정하건 말건) 실적을 두고 비판을 받는 경우, 캐릭터는 삶의 다른 분야에까지 영향을 받아 깊은 불안을 얻게 될 수 있다.
- **애정과 소속의 욕구** 캐릭터가 조직이나 공동체 내에서 수용이 되느냐의 여부가 특정 성과나 상에 달려 있는 경우, 나쁜 평가를 받으면 조직이나 공동체 내에서 캐릭터의 위상이 위태로워지고 심지어 조직이나 공동체에서 퇴출을 당할 수도 있다.
- **안전 욕구** 실적 평가가 좋지 못해 직장을 잃는 경우, 캐릭터는 심각한 재정적 곤란에 빠질 수 있다.

야심, 집중력, 매력, 자신감, 협조적인 태도, 수양과 단련, 정직성, 공정함, 끈기, 인내, 설득력, 선제적인 행동 능력, 전문성, 창의력, 책임감

긍정적인 결과

- 일에 다시 헌신하게 된다.
- 개선을 통해 일을 잘 마무리하고 만족감을 느낀다.
- 동료나 경영진에게 도움을 청하는 법을 배운다.
- 대화를 시작함으로써 회사의 평가 과정을 다시 점검하는 결과를 낳는다.
- 캐릭터가 현재의 직장 내 자리가 자신에게 맞지 않는다는 것을 깨닫고 자신의 역량과 윤리에 더 잘 맞는 새 직장을 구한다.
- 캐릭터가 받은 비판을 오히려 비판자들의 오류를 입증하는 기회로 이용해 남들이 시기할 만한 성공을 결국 거둔다.
- 자존감을 잠식하는 유해한 직장, 관계 혹은 환경과 연을 끊는다.

달갑지 않은
사람을 떠맡다

사례

- 인턴인 캐릭터가 직장 상사의 대책 없고 무례한 자식을 떠맡게 된다.
- 경찰관이 신참에게 엮여 꼼짝 못하게 된다.
- 부모에게 옆집에 새로 이사 온 아이와 친구가 되라는 말을 듣는다.
- 열의도 없는 아이와 학교 프로젝트를 함께 해야 한다.
- 직장에서 게으름뱅이와 짝이 되어 책상을 쓰게 되었다.
- 견딜 수 없는 사람과 작업이나 일을 해야 한다.
- 노동 윤리가 형편없는 사람과 파트너가 되었다.
- 실적이나 성적이 형편없는 사람을 배정받아 그를 변화시켜야 한다.
- 성격이 맞지 않는 사람과 함께 일을 해야 한다.
- 통제 성향이 너무 강해 캐릭터의 기여를 허용하지 않는 사람과 일을 해야 한다.
- 수준에 미치지 못하는 파트너를 배정받아 스포츠 팀이나 예술 팀에서 함께 운동을 하거나 작업을 해야 한다.
- 중매결혼 상대의 결혼 제안이 싫다.

**사소한
문제**

- 권한 문제로 알력이나 충돌이 생긴다.
- 인성이나 개성이 충돌한다.
- 언쟁이나 불필요한 침묵이 생긴다.
- 책임, 일의 부담, 의무의 불균형이 생긴다.
- 상대가 일을 제대로 하는지 점검하느라 시간을 낭비하게 된다.
- 일을 제대로 확실히 마무리하기 위해 세심하게 신경 쓰고 관리를 해야 한다.
- 관리자에게 알릴 문제들을 기록하느라 시간 소모가 크다.
- 상대를 도우려고 노력하다 의도치 않게 상대의 감정을 다치게 한다.

초래할 수 있는 심각한 결과	• 양편 모두에게 최악의 결과를 초래하는 불화가 싹튼다. • 상대의 뒤에서 험담을 하다 상대가 험담 내용을 듣게 된다. • 팀 플레이어 노릇을 하지 않는다는 이유로 꾸중을 듣는다. • 사내 방해공작으로 해고당한다. • 악행으로 좌천당한다. • 감사가 벌어져 사기나 불법 활동이 밝혀지는 데 캐릭터가 연루된 것으로 부당하게 욕을 먹는다. • 가족과의 관계가 끊어진다(중매가 잘못되는 경우). • 상대와 잘 지내라는 압력을 받아 나중에는 심한 불행의 늪에 빠진다. • 캐릭터의 실적이 파트너의 것과 연동되어 있어 꾸중을 듣거나 상여금 액수가 떨어진다. • 파트너 때문에 경기나 경연에 지거나, 고객 혹은 다른 중요한 기회를 놓친다.
생길 수 있는 감정	괴로움, 경멸, 결단, 공포, 좌절, 짜증, 화, 무기력, 분노, 고소함, 자기연민, 억울함
생길 수 있는 내적 갈등	• 성공하고 싶지만 무능한 파트너까지 성공의 득을 보게 될까 봐 화가 난다. • 일단은 선의로 파트너를 믿어주고 싶지만 너무 많은 일이 잘못되니까 그러기가 힘들다. • 마찰이 증대될수록 전문가로 행동할까, 아니면 유치한 행동을 해버릴까 두 가지 선택지 사이에서 고민이 크다. • 누군가를 탓하고 싶은데 실제로 그럴 상대가 하나도 없다. • 부당한 상황 때문에 애정을 갖고 있던 회사에 신뢰나 충성심이 흔들린다. • 파트너의 행동을 덮어주고 보호해줘야 하는 게 화가 나지만 불리한 일을 겪지 않으려면 상대를 보호해야만 한다. • 캐릭터가 달갑지 않은 이를 떠넘긴 사람들의 결정을 존중하고 싶지만, 그러면서도 자신의 행복에는 높은 가치를 두지 않는 그들의 행동 때문에 분노와 배신감을 떨칠 수가 없다.

상황을 악화시킬 수 있는 부정적인 특성

화를 돋우는 성향, 대적하려는 성향, 신의가 없는 성향, 까다로운 성미, 심술, 적대적인 태도, 유연성 부족, 완벽주의, 요령 없음, 신경질적이고 괴팍한 성향

기본 욕구에 미치는 영향

- **자아실현 욕구** 성공의 길이 다른 사람과 엮여 있는 상황에 처한 캐릭터는 환멸이 커져 성취감을 덜 느끼게 되고 그런 중에 온전히 자신의 힘만으로 할 수 있는 일 쪽으로 방향을 틀 결심을 하게 된다.
- **존중과 인정의 욕구** 다른 사람의 존경을 받는 일이 중요한데 파트너가 존경을 받지 못하는 사람이라면 캐릭터의 자존감은 영향을 받게 된다.
- **애정과 소속의 욕구** 가족이 중매결혼을 시키는데 상대에게 불만이 있는 경우, 캐릭터는 자신의 연애 욕구에 맞는 상대를 선택할 자유를 갈망하게 될 것이다.
- **안전 욕구** 위험이 따라다니는 파트너를 떠맡게 되는 경우, 캐릭터 역시 해를 당할 위험이 커질 수 있다.

대처에 도움이 되는 긍정적인 특성

경각심, 야심, 매력, 외교술, 근면함, 영감을 주는 능력, 정리 능력, 끈기, 설득력, 선제적인 행동 능력, 현명함

긍정적인 결과

- 당사자 양쪽이 차이를 제쳐두고 서로의 개성을 존중하며 높이 평가하게 된다.
- 어려운 사람들과 잘 지내는 전략을 학습한다.
- 싫은 상대를 부당하게 떠맡긴 책임자가 누구건(부모나 상사 등) 그에게 맞서 자신에게 부당하게 맡겨진 일을 거부한다.
- 캐릭터가 자신의 감정에 거리를 두고 상황을 객관적으로 보는 법을 배운다.
- 상대의 부정적인 자질을 통해 캐릭터 또한 자신의 자질을 점검하고 부정적인 면을 극복하기 위해 노력한다.
- 싫어하는 파트너라도 그의 멘토가 되어 파트너의 인격 향상을 돕는다.

달갑지 않은
일을 떠맡다

일러두기 비슷한 맥락에서 참고할 수 있는 항목은 '나쁜 소식을 전하는 일을 떠맡다'(401쪽), '달갑지 않은 사람을 떠맡다'(412쪽), '상대를 처벌해야 하다'(418쪽), 그리고 '예상치 못한 책임을 떠맡게 되다'(487쪽)가 있다.

사례
- 캐릭터가 직원을 꾸짖어야 하는데 하필 그가 자신의 친구다.
- 만족시키기 불가능한 고객을 떠맡았다.
- 다른 사람이 흘린 체액을 치워야 한다.
- 누군가의 유언을 앙숙인 가족들을 상대로 집행해야 한다.
- 물건을 강박적으로 쌓아둔 사람의 쓰레기더미 집을 청소해야 한다.
- 질질 끄는 재판의 배심원 노릇을 해야 한다.
- 중독이나 다른 난감한 화제를 놓고 상대와 싸워야 한다.
- 재난이 벌어진 지역에서 생존자나 시신을 찾아야 한다.
- 영장, 이혼 서류, 법원 소환장이나 다른 법률 문서를 송달해야 한다.
- 사형을 집행해야 한다.
- (목욕, 화장실 사용, 이 제거 등) 개인위생을 도와야 한다.
- 아이들이나 반려동물을 위험한 집에서 옮겨야 한다.
- 불쾌한 의료 처치를 실행해야 한다.
- 누군가에게 사랑하는 사람의 죽음을 알려야 한다.
- 환자에게 큰 상심을 안길 진단을 해야 한다.

사소한 문제
- 일을 미루다 문제를 악화시킨다.
- 캐릭터가 책임을 회피해 다른 사람이 떠맡게 된다.
- 공포와 불안과 압력을 마주한다.
- 핵심적인 세부사항을 빠뜨려 해야 할 일이 더욱 어려워진다.
- 스트레스가 몰고 온 (구토, 복통, 식욕 감퇴 등의) 질환을 감당해야 한다.

- 상황을 잘 받아들이지 못할 사람에게 나쁜 소식을 전해야 한다.
- 싫은 일을 할 준비를 하지만 또 미루게 된다.
- 무슨 말을 해야 할지 모르거나 올바른 대답을 듣지 못할까 봐 걱정이 된다.

초래할 수 있는 심각한 결과	- 과제를 실행하는 것을 거부해 여파를 감당해야 한다. - 과제가 정서적으로 상처를 줘서 외상 후 스트레스 장애에 걸린다. - 객관성을 잃고 감정적으로 생각하며 일을 처리하게 된다. - 싫을 일을 빨리 마무리하려 서두르다 오히려 그르친다. - 불쾌한 일을 오래 끌게 된다. - 캐릭터가 자신의 행동이나 말이 상대에게 상처가 된다는 것을 알지만 달리 어쩔 수가 없다. - 캐릭터는 단지 전달만 할 뿐인데도 비난을 받거나 폭행을 당한다.
생길 수 있는 감정	화, 괴로움, 짜증, 불안, 반항심, 실망, 공포, 두려움, 좌절, 무능함, 격앙, 어쩔 줄 모르겠는 기분, 공황, 꺼리는 마음, 분개, 체념, 자기 연민, 의구심, 근심
생길 수 있는 내적 갈등	- 맡은 일을 거절하고 싶지만 대가를 치르기는 싫다. - 일을 처리할 수 있을지 자신이 없다. - 개인 생활과 직업 생활을 분리하느라 고군분투한다. - 도덕적 신념에 위배되는 일을 하라는 요청을 받는다. - 최선의 일을 해야 할 필요와 그것이 타인들에게 끼칠 괴로움을 저울질해야 한다. - 당장 인내하고 존중하는 태도를 보이려 애쓴다. - 상황에 대처했던 방식을 나중에 와서 곱씹는다.

상황을 악화시킬 수 있는 부정적인 특성

화를 돋우는 성질, 유치함, 대적하는 성향, 잔인함, 무례함, 거만함, 참을성 부족, 무책임함, 게으름, 신경과민, 비관주의적인 성향, 반항적인 성향, 이기심, 제멋대

로 하는 성향, 외고집, 요령 없음, 신경질적이고 괴팍한 성향, 비협조적인 성향

기본 욕구에 미치는 영향

- **자아실현 욕구** 하기 싫은 과제를 떠맡는 일이 잦은 캐릭터는 결코 성취감을 느끼지 못한다.
- **존중과 인정의 욕구** 자신의 지위나 자격보다 못한 일을 한다고 생각하는 캐릭터는 자존감 하락으로 힘겨움을 느낀다.
- **애정과 소속의 욕구** 자신의 도덕성과 맞지 않는 일을 억지로 떠맡는 캐릭터는 그 일을 거절할 것이고 그 경우, 일을 맡긴 사람 간의 관계는 삐걱거리게 된다.
- **안전 욕구** 불쾌한 상황이 어떤 식으로건 위험이 결부되어 있는 경우(가령 체액이나 위험한 화학물질 혹은 불안정한 사람들을 다루는 일), 캐릭터는 일을 하다 위해를 입을 수 있다.

대처에 도움이 되는 긍정적인 특성

적응 능력, 야심, 감사하는 태도, 과감함, 자신감, 협조적인 성향, 외교술, 여유, 열의, 집중력, 고결함, 겸허함, 근면함, 온순한 성향, 책임감, 분별력, 소박함, 이타심

긍정적인 결과

- 상대가 자신의 잘못을 알아보고 새로운 길을 개척할 수 있도록 돕는다.
- 고통이나 상실의 시기 동안 다른 일에서 오는 걱정은 덜 수 있다.
- 누군가의 목숨을 구하기 위해 제시간에 개입할 수 있다.
- 기본적인 돌봄을 필요로 하는 사람의 존엄을 지켜줄 수 있다.
- 다른 사람이 적절히 처리하지 못하는 필요한 역할을 수행할 수 있다.
- 스스로 도울 수 없는 사람들을 돕는다.
- 타인들로부터 인정이나 평가를 추구하기보다는 자신만의 동기로 움직일 수 있는 성숙한 인간이 된다.
- 사랑하는 사람을 잃거나, 불치병 진단을 받거나, 신앙의 위기를 맞이했거나, 범죄로 기소를 당하는 등의 어려운 상황을 겪는 상대에게 잘 이겨낼 수 있도록 도움을 줄 수 있다.

상대를
처벌해야 하다

Having to Punish Someone

사례

- 자식이 나쁜 선택을 내렸거나 부적절한 행동을 했다는 이유로 벌을 줘야 한다.
- 잘못된 행동(비행)을 한 학생을 대상으로 휴식 시간이나 동아리 회장직 등의 교내 또는 교과 외의 특권을 박탈해야 한다.
- 과제를 게을리한 학생에게 낙제 점수를 줘야 한다.
- 법을 어긴 사람에게 딱지를 떼거나 당사자를 체포한다.
- 권위를 공공연히 무시했다는 이유로 직원을 좌천시킨다.
- 학생에게 정학이나 퇴학 처분을 내린다.
- 공정한 스포츠맨십이 없거나 규정을 위반했다는 이유를 들어 운동선수의 경기 참가를 금지한다.
- 계약을 위반했거나 집세를 내지 않는다는 이유로 누군가를 집에서 퇴거시킨다.
- (소셜 미디어나 은행 등의) 계정을 이용 조항 위반으로 폐쇄한다.
- 유죄 판결을 받은 범죄자에게 신체적인 형벌을 가한다.
- 방치했다는 이유를 들어 아이들이나 동물을 상대에게서 빼앗아버린다.

**사소한
문제**

- 처벌을 받는 사람이 폭언을 퍼붓는다.
- 처벌 결정과 관련해 영향을 받는 다른 사람들(팀원, 고객 등)이 분개해 캐릭터를 비난한다.
- 스포츠 경기에서 캐릭터의 불참 때문에 캐릭터의 팀이 패배한다.
- 학생이나 선수의 부모가 결정에 항의한다.
- 팀이나 직장 내의 사기가 떨어진다.
- 다른 관련 당사자들은 처벌을 피한다.
- 처벌받는 사람에게 협박을 당한다.
- 처벌을 받는 당사자가 자신의 행동에 책임지기를 거부해 캐릭터의 상황이 어려워진다.

초래할 수 있는 심각한 결과	• 처벌받는 사람이 윗선의 경영진에게 로비를 벌여 (받아야 할) 처벌을 면한다. • 캐릭터가 엉뚱한 사람을 처벌한다. • 아이들이나 반려동물을 옮겨야 하는 상황에서 트라우마가 생긴다. • 사람들이 처벌 때문에 폭력적으로 행동한다. • 처벌을 받아야 하는 당사자를 찾거나 잡을 수가 없다. • 캐릭터가 처벌 문제로 고소를 당한다. • 죄를 지은 쪽이 저항의 의미로 직장이나 위원회를 나가거나 학교에서 자퇴해버린다. • 캐릭터가 처벌에 대한 앙갚음으로 폭력의 표적이 된다. • 캐릭터가 처벌을 집행한다는 이유로 대중이 항의한다. • 범죄에 대한 처벌이 지나치게 경미해 피해자가 언론에 나가야 한다.
생길 수 있는 감정	감정의 동요, 분노, 번민, 짜증, 불안, 우려, 갈등, 멸시, 환멸, 공포, 열의, 두려움, 자책감, 무심함, 위협감, 신경과민, 연민, 후회, 꺼리는 마음, 고소한 마음, 동정
생길 수 있는 내적 갈등	• 상대를 처벌해야 한다는 것을 알면서도 관계에 해를 끼칠까 두렵다. • (처벌을 집행할 수밖에 없다는 이유로) 캐릭터가 자기의 일을 싫어한다. • 벌을 받은 사람이 과연 그만큼 벌을 받을 만한지 자꾸 생각하게 된다. • 규칙이나 법이나 방침을 위반한 것이 정당한 처사였던 것 같은 생각이 든다. • 선택한 처벌이 적절했는지 혹은 효과적이었는지 확신이 없다. • 애초에 위반을 피하기 위해 달리 할 수 있는 일이 있었는지 의구심이 든다. • 다른 사람이나 더 큰 정부 기관을 대신해 처벌을 집행하는 것이 불편하다. • 자기 자식에게 형벌을 주고 싶지 않지만 뒤따를 나쁜 결과 때문에 어쩔 수가 없다.

- 캐릭터가 스스로 사건에 대해 정확한 사실을 다 알지 못할까 봐 걱정이 된다.
- 처벌이 상대에게 끼칠 영향(재정 상황, 관계, 정서적인 측면 등) 때문에 죄책감과 씨름해야 한다.

상황을 악화시킬 수 있는 부정적인 특성

남의 화를 돋우는 성향, 통제 성향, 잔학함, 무례함, 남의 험담을 즐기는 성향, 위선, 우유부단, 불합리함, 편견, 가식, 요령 없음, 부도덕함, 원한, 의지박약

기본 욕구에 미치는 영향

- **존중과 인정의 욕구** 동의하지 않는 처벌을 집행해야 하는 경우, 캐릭터는 규율에 도전하지 않았다는 이유로 스스로를 비겁하다고 생각하기에 이른다.
- **애정과 소속의 욕구** 처벌하는 역할을 하는 경우, 캐릭터는 불만과 분노의 씨앗을 상대에게 심는 바람에 관계에 손상을 입는다.
- **안전 욕구** 처벌을 받는 상대가 변덕스럽거나 불안하게 반응하는 경우, 캐릭터의 안전이나 안정이 위협받을 수 있다.

대처에 도움이 되는 긍정적인 특성

분석 능력, 차분함, 신중함, 자신감, 용기, 예의, 현명함, 효율성, 공정함, 설득력, 전문성, 지지하는 태도

긍정적인 결과

- 캐릭터와 벌을 받을 상대 간의 관계가 더욱 돈독해진다.
- 처벌을 받은 당사자가 성장을 경험하고 행동이 개선된다.
- 캐릭터가 벌을 받은 상대방의 잘못된 선택을 뿌리 뽑고, 그의 행동 변화에 도움을 준 셈이 된다.
- 정의가 실현된다.
- 처벌을 받은 사람이 처벌 덕에 오히려 더 나쁜 결과를 피하게 된다.

- 캐릭터가 부당하거나 효과 없는 처벌의 지속을 막기 위해 개혁을 주장한다.
- 처벌을 받아야 하는 상황이 교훈으로 작용하여 상대가 더 나은 선택을 하도록 독려하게 된다.
- 유해하거나 실적이 나쁜 직원이 나가는 바람에 업체가 번영을 구가한다(처벌을 받은 상대 때문에 업체는 그동안 해악을 입어 왔기 때문이다).

아이 돌보기가
계획대로 되지 않다 Childcare Falling Through

사례	• 베이비시터가 아이를 돌보러 오는 약속을 잊어 차질이 생긴다.
	• 보모가 일을 그만두거나, 아프다고 쉬거나 휴가를 간다.
	• 학교나 어린이집이 날씨나, 질병 발발 혹은 건물 유지 보수 문제 때문에 문을 열지 못한다.
	• 아이를 돌봐주는 사람이 집에 오는 길에 사고를 당한다.
	• 어린이집에서 방과 전이나 방과 후 프로그램을 취소한다.

사소한 문제	• 아이를 돌볼 사람을 다시 구해야 한다.
	• 무료 서비스를 쓰지 못해 돈을 새로 들이거나 예상보다 높은 비용을 치러야 한다.
	• 가려고 했던 장소에 늦는다.
	• 아이를 돌보기 위해 재택근무를 해야 한다.
	• 계획하지 않았던 휴가를 내야 한다.
	• 예약이나 사교 모임이나 만남 등 계획의 스케줄을 변경하거나 취소해야 한다.
	• 아이를 돌볼 사람이 없어 직장으로 데려가야 한다.
	• 출발 시간이 늦어 교통이 막히거나 기차 혹은 비행기를 놓친다.
	• 미리 예약했던 교통수단을 바꾸는 바람에 수수료가 나가게 생겼다.
	• 교대 시간을 취소하는 바람에 임금 손해를 본다.
	• 일과 홈스쿨링을 병행해야 한다.
	• 일상이 무너져 정서적 스트레스를 받게 되고 이를 감당해야 한다.
	• 친구나 가족이나 이웃에게 도움을 청해야 한다.
	• 사생활 문제가 직업의 영역에 영향을 미쳐 창피하고 당혹스럽다.

초래할 수 있는 심각한 결과	• 아이를 돌볼 다른 사람을 찾는 일이 예상보다 오래 걸린다.
	• 새로운 돌보미와 시간을 맞추기 위해 직무 시간을 조정해야 한다.
	• 면접이나 중요한 일과 관련된 약속을 지키지 못하게 된다.
	• 직장을 잃는다.
	• 법원 심리에 참석하지 못하게 된다.
	• 적절한 돌봄을 제공하지 못해 아이의 안전과 행복이 위험해진다.
	• 직장에서 믿지 못할 직원으로 찍혀 승진에서 누락된다.
	• 사랑하는 사람의 중요한 행사나 마지막 순간을 놓친다.
	• 연애 상대가 참을성이 없거나 이기적일 때 아이 문제로 결별하게 된다.
	• 친구들과 세운 계획에서 혼자만 빠져야 한다.
	• 아이 때문에 생긴 책임을 부부 간에 제대로 나누지 못해 처음부터 불안정했던 부부관계에 긴장이 더욱 높아진다.
	• 달갑지 않은데 도움을 청할 수밖에 없는 상황이다(관계가 소원한 조부모에게 도움을 부탁하거나, 사이가 좋지 않은 전 파트너에게 도움을 청하는 일 등).

생길 수 있는 감정	분노, 짜증, 불안, 실망, 의구심, 좌절, 어쩔 줄 모르겠는 마음, 공황, 억울함, 경악, 근심

생길 수 있는 내적 갈등	• 가족과 일 사이에서 선택을 해야 하는 상황에 죄책감이 든다.
	• 새 돌보미가 마음에 들지 않지만 달리 방도가 없다.
	• 파트너가 필요할 때 없다는 게 화가 난다.
	• 다른 사람의 도움을 청한 뒤, 부채감이 든다.
	• 사람들이 모이는 행사를 짜 놓았는데 즐길 수 없게 되어 슬프다.
	• 똑같은 일이 다시 벌어질까 봐 두렵다.
	• 일과 가정 생활 간의 균형을 맞추려 고군분투한다.
	• 분노와 좌절을 숨기려 애를 쓴다.
	• 일상이 바뀌고 경제적으로도 충격이 있어 스트레스가 심해진다.
	• 돌보미가 안됐다는 마음이 들면서도 또 한편으로는 약속을 취소해야 해서 화가 난다.

- 아이를 돌봐야 해 억울하고 그런 마음이 드는 게 또 자책감이 든다.

상황을 악화시킬 수 있는 부정적인 특성

대립을 일삼는 성향, 통제 성향, 안달복달하는 성향, 유연성 부족, 불합리성, 순교자인 양하는 태도, 분노, 잔걱정이 많은 성향

기본 욕구에 미치는 영향

- **존중과 인정의 욕구** 직장에서 무능해 보이지 않기 위해 걱정하면서 일과 사생활 사이의 균형을 맞추려 고군분투하다보면 자존감이 떨어진다.
- **애정과 소속의 욕구** 아이를 돌보는 문제로 타인들에게 도와달라고 부담을 주게 되면 관계의 피로도가 올라가거나 관계가 부정적으로 바뀔 수 있다.
- **안전 욕구** 임금을 받지 못해 생기는 재정적 어려움은 캐릭터가 자신이나 가족을 부양하지 못하는 상황을 초래할 수 있다.

대처에 도움이 되는 긍정적인 특성

적응 능력, 매력, 협조적인 성향, 창의성, 외교술, 친근함, 짜임새 있는 성향, 설득력, 창의력

긍정적인 결과

- 돌봄 노동자 비용과 교통비를 아낄 수 있다.
- 아이와 집에서 시간을 더 보낼 수 있게 된다.
- 예상치 않게 일을 하루 쉴 수 있다.
- 상황 탓에 재택근무를 할 기회를 얻고 캐릭터는 오히려 이러한 변화에 만족하게 된다.
- 악천후의 교통사고와 같은 예상치 못한 재난을 피할 수 있다.
- 외출할 필요 없이 집에서 사람들을 만나 대접할 수 있게 된다.
- 아이를 돌보는 사람이 마음에 들지 않아도 어쩔 수 없다고 생각했는데 오히려 적극적인 대처를 하게 되어 안심할 수 있게 된다.

- 아이를 돌봐줄 사람이 절실히 필요할 때, 애인이나 전 배우자가 도움이 되어 균열이 생겼던 관계가 오히려 개선된다.

약속을
깨야 하다

Having to Break A Promise

사례

- 파혼한다.
- 참사를 미리 막기 위해 누군가의 신의를 배반해야 한다.
- 업무나 다른 제약 때문에 연인과 중요한 날 만나기로 한 약속을 지키지 못한다.
- 이혼을 결심한다.
- (등록금이나, 생계비 보조, 이혼 수당이나 양육비 등) 재정적 지원을 할 수 없게 된다.
- 아이를 돌보거나 양육할 능력이 없어 부모로서의 권리를 박탈당한다.
- 법을 지키기 위해 신앙을 버려야 한다(혹은 신앙을 지키기 위해 법을 어겨야 한다).
- 업무상 합의했던 마감 기한을 지키지 못한다.
- 친구와의 여행이나 계획을 취소해야 한다.
- 업무 관련 계약이나 구두로 한 합의를 깬다.
- 병마와 싸우겠다고 맹세했는데 치료를 중단한다.
- 전문직 관련 서약을 어긴다.
- 사랑하는 이들에게 약속했던 직업과 다른 직업을 택하기로 결심한다.

**사소한
문제**

- 다른 사람들을 실망시키고 속상하게 한다.
- 지불이 늦은 경우 벌금이나 이자를 물어야 한다.
- 여행 계획을 취소해 수수료를 물어야 한다.
- 다른 사람들을 실망시켜 죄책감이 든다.
- 시간을 더 달라고 요청하거나, 이해나 용서를 구해야 한다.
- 타인들의 신뢰를 잃는다.
- 원했던 가족과의 시간 혹은 중요한 행사에 참석하지 못하게 된다.
- 친구나 연인에게 없는 사람 취급을 당한다.

초래할 수 있는 심각한 결과	• 계약을 이행하지 못해 법정 소송을 치러야 한다.
	• 파산신청을 해야 한다.
	• 실직한다.
	• 이혼 소송을 하거나 이혼을 당한다.
	• 학교 보낼 비용이 없거나, 이사를 해야 해서 아이가 다니던 학교를 그만두게 해야 한다.
	• 사랑하는 사람을 집이나 요양시설에서 더 이상 돌볼 수 없게 된다.
	• 형사 기소를 당하거나 교도소에 복역해야 한다.
	• 연인 관계가 돌이킬 수 없을 만큼 망가진다.
	• 전문직 면허나 자격증을 박탈당한다.
	• 우울증을 겪는다.
	• 사업상 예상치 못한 어려움이 생겨 직원들을 해고해야 한다.
	• 약속을 깬 이유에 대해 변명이나 거짓말을 하다 발각된다.

생길 수 있는 감정	감정의 동요, 번민, 불안, 우려, 갈등, 방어적인 태도, 체념, 결심, 두려움, 수치심, 공포, 당혹감, 죄책감, 어찌할 바를 모르겠는 느낌, 후회, 안도감, 꺼리는 마음, 불편함, 근심

생길 수 있는 내적 갈등	• 승산 없는 절망적인 상황에 묶여 꼼짝 못할까 봐 괴롭다.
	• 스스로를 용서하기 위해 고군분투한다.
	• 약속을 지키려고 부도덕하거나 불법적인 일이라도 하고 싶은 유혹이 든다.
	• 약속을 깨게끔 한 선택을 한 것이 후회스럽다.
	• 캐릭터가 자신의 윤리나 도덕성에 의구심을 갖게 된다.
	• 직장인으로, 관리자로, 친구로, 가족의 구성원으로 혹은 연인으로서 자신이 실패자라는 느낌이 든다.
	• 용서받고 싶지만 용서받을 자격이 없다는 생각이 든다.

상황을 악화시킬 수 있는 부정적인 특성

무관심, 비겁함, 방어적인 태도, 부정직함, 신의 없음, 망각, 충동적인 성향, 조종

427

하려는 성향, 무책임, 순교자인 양하는 태도, 자기탐닉, 이기심, 완고함

기본 욕구에 미치는 영향

- **존중과 인정의 욕구** 타인들을 실망시킨 경험으로 캐릭터는 무능한 자아상을 갖게 되고, 자신을 용서할 수 없게 된다.
- **애정과 소속의 욕구** 약속을 깬 뒤 수반되는 신뢰 상실로 인해 타인들과의 관계가 삐걱거리게 된다.
- **안전 욕구** 약속을 지키지 못하는 무능함은 고용 안정성, 주거지, 재정 상태 혹은 다른 안정 관련 방편의 심각한 손실을 초래한다.

대처에 도움이 되는 긍정적인 특성

매력, 자신감, 협조적인 성향, 외교술, 감정이입, 관대함, 고결함, 근면함, 친절, 신의, 설득력, 전문성, 책임감, 이타심

긍정적인 결과

- 캐릭터가 자신의 한계나 신념, 충성심을 더욱 잘 파악하고 이해하게 된다.
- 타인들에게 이해와 친절을 얻게 된다.
- 앞으로 약속을 할 때 더욱 신중을 기하게 된다.
- 회복하기 어려웠던 상황을 성공적으로 해결한다.
- 해로운 약속을 깬 것이 캐릭터에게 오히려 전화위복이 되어 더 밝고 건강한 미래가 찾아온다.
- 캐릭터가 주변 상황이 문제임을 직시하고, 독립적인 결정을 내려 끝까지 완수할 수 있도록 능동적인 조치를 취한다.

일과 사생활의
균형이 위협받다

사례

- 이혼 문제로 일에 집중하기가 어렵다.
- 사업이 가장 잘 되고 바쁠 때 사랑하는 사람의 장례식 계획을 세워야 한다.
- 동료가 직장을 그만두는 바람에 일의 부담이 두 배가 되었다.
- 고용주가 캐릭터에게 육아휴직을 미뤄야 한다는 암시를 내비친다.
- 형제자매를 구류 상태에서 빼내기 위해 중요한 회의에 참석하지 못하게 생겼다.
- 부상이나 만성 질환 때문에 일에 제약을 받는다(오래 앉아 있기가 어렵거나, 움직임이 여의치 않다거나, 화면을 보고 있으면 편두통에 시달리는 등).
- 지불해야 할 청구서가 쌓이는 바람에 부업을 더 해야 하는 상황이다.
- 새 직장을 구한 뒤 집이 팔려 이사를 해야 한다.
- 노인인 가족이 요양원에서 쓰러져 직장에서 일하다 호출을 받는다.
- 자식이 정학을 당하거나 파트너까지 재택근무를 하는 바람에 재택근무가 쉽지 않아진다.
- 중독이나 정신 질환을 벗어나려 고군분투한다.
- 중요하게 지켜야 하는 마감 기한이 하필 배우자와 약속한 데이트 날짜와 겹쳤다.
- 주말에 일을 해야 하는데 팀의 코치 일까지 맡게 되었다.
- 출장이 잦아지면서 이미 원만하지 못한 결혼 관계의 갈등이 더욱 심해진다.

**사소한
문제**

- 시간을 조정해 일할 시간을 내야 한다.
- 다른 사람들이 부정적인 영향을 받는다.
- 사랑하는 가족이나 친구들과 마찰을 빚게 된다.
- 스케줄이 완전히 엉망이 된다.

- 일에 온통 골몰하느라 가족과 함께 있지 못하게 된다.
- 약속을 취소하거나 조정해야 한다.
- 여가나 개인적인 돌봄 활동을 포기해야 한다.
- 다른 사람들의 공감을 얻지 못한다.
- 직장에서 질책을 당하거나 직업상 전도유망한 기회를 놓친다.
- 직장 내 사람들의 험담의 표적이 된다.

초래할 수 있는 심각한 결과	• 실직하거나 사업이 망한다. • 중요한 가족 행사에 참석하지 못하게 된다. • 일시적 어려움이 영구적인 어려움으로 바뀐다. • 조정하지 않고 일과 사생활의 균형을 맞추려 고군분투하는데 잘 되지 않는다. • 직장이나 가정에서 필요한 중요한 일들을 잘 해내지 못한다. • 중독 문제가 직장 내 실적에 영향을 끼친다. • 감정적인 스트레스가 심하다. • 스트레스 때문에 건강이 악화된다. • 중요한 마감 기한을 맞추지 못한다. • 일하는 시간에 개인적인 문제를 해결하려 애쓴다. • 적응을 하려 애쓰는 동안 상황이 또다시 변한다.
생길 수 있는 감정	짜증, 불안, 우려, 괴로움, 열패감, 우울, 상심, 낙담, 공포, 좌절, 죄책감, 무능하다는 느낌, 불안정, 신경과민, 상황에 치인다는 느낌, 공황, 자기 연민, 걱정
생길 수 있는 내적 갈등	• 자기 역할을 해야 한다는 압박이 심하다. • 직장에서나 집에서 해야할 일을 더 잘 하지 못해 죄책감이 든다. • 모든 일을 통제할 수 없는 상황인데도 통제할 수 있는 척한다. • 여러 상이한 요구들 사이에서 우선적인 것을 선택하지 못해 괴롭다. • 불안, 스트레스, 열패감에 시달린다. • 다른 사람들은 더 쉽게 산다는 사실 때문에 화가 난다. • 전에 했던 선택이 후회스럽고 어찌할 바를 몰라 꼼짝도 못할 지경

이다.
- 모든 책임을 벗어나 새로 시작한다는 환상에 시달린다.

상황을 악화시킬 수 있는 부정적인 특성

중독 성향, 무관심, 강박적인 성향, 통제 성향, 무질서, 어리석음, 부주의, 융통성 없음, 불안정, 감정 과잉, 완벽주의, 분노, 완고함, 일중독

기본 욕구에 미치는 영향

- **자아실현 욕구** 직장일이나 가정사 중 한 가지 일에 잠재력을 온통 바치고 있는 경우, 캐릭터는 제대로 완수하고 싶어 하지만 결국 둘 다 잘해내지 못한다.
- **존중과 인정의 욕구** 모든 사람의 욕구를 충족시키려 애쓰는 캐릭터는 집에서나 직장에서 혹은 두 곳 모두에서 자신이 패배했다고 느낀다.
- **애정과 소속의 욕구** 캐릭터가 현장에 온전하게 있지 않은 경우, 가족이나 직장 동료들은 캐릭터를 믿지 못하거나 무능하다고 여길 것이고 이 경우 캐릭터는 부당한 평가를 받는다는 생각을 하게 된다.
- **안전 욕구** 직장을 잃거나 혹은 집안일과 직장 일을 병행하느라 과로에 시달리는 캐릭터는 신체적, 정신적 건강에 해를 입게 된다.

대처에 도움이 되는 긍정적인 특성

적응 능력, 차분함, 집중력, 과단성, 효율성, 근면함, 질서정연함, 능동적인 행동 능력, 전문성, 기지와 지략, 책임감

긍정적인 결과

- 삶의 중요한 측면들에 우선순위를 매길 줄 알게 된다.
- 자신을 옹호하고 자신의 상황을 해명하려는 캐릭터의 노력이 이해와 존중을 받게 된다.
- 가정생활이나 사생활과 더 잘 맞는 다른 직업을 선택한다.
- 남들의 도움을 받는 법을 배운다.

- 캐릭터가 자신이 감당하기 버거운 상황에 있다는 것을 인정하고 거절하는 법을 배운다.
- 다른 사람이 힘든 일을 겪을 때 (자신도 경험한 적이 있기 때문에) 이해하고 인정해주게 된다.
- 명상, 기도, 휴식, 경계를 긋기, 운동 등의 긍정적인 대처 방안을 배운다.

자식이 아프다 A Child Getting Sick

일러두기 자식이 아파 시간을 내야 하는 상황의 결과는 크게 두 가지 경로로 나눌 수 있다. 캐릭터의 스케줄이 엎어지는 일시적인 불편에 그치거나, 캐릭터의 세계가 완전히 뒤집어지는 파괴적인 사건이 될 수도 있다.

사례
- 아이가 축농증, 폐렴, 인두염 등에 걸린다.
- 아이가 심각한 알레르기 반응을 보인다.
- 아이가 식중독에 걸린다.
- 아이가 결막염, 독감, 성홍열 등 전염이 되는 병에 걸린다.
- 아이가 차를 오래 탄 탓에 멀미에 시달린다.
- 아이가 인체면역결핍바이러스(HIV)나 뇌전증, 근위축증, 당뇨 등의 난치병 진단을 받는다.
- 아이가 암에 걸린다.
- 아이가 천식 발작을 겪는다.

사소한 문제
- 아이를 돌봐야 해서 직장에 나가지 못한다.
- 아픈 아이를 집에 혼자 두고 일을 나가야 해서 죄책감이 든다.
- 아이가 학교를 빠져 어려움이 생긴다.
- 정해진 스케줄대로 아이에게 약을 먹여야 한다.
- 아이가 울거나 불평으로 칭얼대는 걸 받아줘야 한다.
- 제시간에 병원 예약을 잡을 수가 없다.
- 더럽혀진 침구나 옷을 세탁해야 한다.
- 아이의 식사나 주변 환경을 더 신경 써서 병의 증세를 호전시켜야 한다.
- 말 못하는 어린아이의 욕구나 통증을 알아차려야 한다.
- 아픈 아이를 돌보면서 다른 아이들도 챙겨야 한다.
- 전염성 질환에 걸린 아이를 다른 가족으로부터 격리시켜야 한다.
- 집안의 다른 사람들이 아이가 걸린 감기나 독감에 함께 걸린다.

- 의사들이 병 진단을 내리지 못한다(혹은 오진을 한다).
- 질병으로 자식이 사망한다.
- 약값이나 치료비나 장비 비용을 낼 형편이 못된다.
- 아픈 아이를 돌보느라 결근이 잦아 일자리를 잃는다.
- 심각한 알레르기 반응으로 목이 막힌다.
- 약물이 아이를 치료하는 데 아무 효과를 내지 못한다.
- 보험사가 의료비 청구를 거절한다.
- 알레르기의 원인인 반려동물을 다른 곳으로 옮겨야 한다.
- 치료를 위해서 혹은 특수한 병을 치료할 수 있는 전문의를 만나기 위해 장거리를 이동해야 한다.
- 아이가 질병 때문에 영구적 장애를 갖게 된다.
- 아이의 병이 빈번히 재발하는 만성 질환이 된다.
- 아픈 아이에게 필요한 것을 해주기 위해 이사를 가야 한다.
- 질병에 따라붙는 낙인을 상대해야 한다.
- 아이가 앓는 심각한 병을 아이에게 설명해야 한다.

곤혹감, 골치 아픔, 불안, 우려, 의구심, 공포, 감정이입, 두려움, 좌절, 안달, 어찌할 바를 모르겠는 상태, 공황, 무기력, 억울함, 체념, 슬픔

- 모르는 사이 질병을 일으켰을 수도 있는 결정들을 스스로 내린 것이 죄스럽고 괴롭다.
- 아픈 아이를 치료하는 중요한 일 때문에 타인들을 믿어야 한다.
- 장기적인 질환이 가져온 새로운 일상을 받아들이려 애쓴다.
- 불법적이거나 비윤리적인 방법으로라도 돈을 벌거나 치료를 받게 하고 싶은 유혹이 든다.
- 아이에게 화가 나고 또 그런 감정을 느꼈다는 것 때문에 자신이 혐오스럽다.
- 심각한 질병의 진단을 받은 후, 혹은 (심한 통증, 잦은 발작 등)질병에 관한 끔찍한 요소에 대해 알고 나서 무기력하고 무능하다는 느낌이 들어 힘들다.
- 다른 사람들이 질병의 진짜 원인(가령 뮌하우젠 증후군♦과 같은)을

알게 될까 두렵다.

상황을 악화시킬 수 있는 부정적인 특성 상황을 악화시킬 수 있는 부정적인 특성

무관심, 강박적인 성향, 잔인함, 무질서, 망각, 짜증, 부주의, 무책임, 순교자인 양하는 태도, 감정 과잉과 과장, 소유욕, 강요하는 성향, 이기심, 외고집, 완고함, 비협조적인 성향, 일중독, 잔걱정이 많은 성향

기본 욕구에 미치는 영향

- **자아실현 욕구** 심한 병에 시달리는 아이를 돌보다 보면 다른 목표는 미뤄두어야 한다. 특히 의미 있는 자기계발 관련 목표는 이루기 어렵다.
- **존중과 인정의 욕구** 캐릭터가 질병을 일으키는 요인을 부지불식간에 제공했다는 이유로 자책을 하게 되면(혹은 타인들이 캐릭터를 질책하는 경우), 캐릭터는 결국 자기혐오에 빠질 수 있다.
- **애정과 소속의 욕구** 심각한 병을 앓는 아이를 돌본다는 것은 캐릭터가 다른 가족에게 시간과 에너지를 쏟을 수 없다는 뜻이다. 더 어린 자식들은 이런 상황을 이해하기 힘들어 억울해 하거나 억울함과 분노를 행동으로 표출할 수 있다.
- **안전 욕구** 자식의 병으로 과로하고 정신까지 챙기기 힘든 캐릭터는 정신 건강을 유지하는 데 어려움을 겪을 수 있다. 그뿐 아니라 경제 상황까지 팍팍해지는 경우, 자식의 안전은 필요한 치료나 돌봄을 받지 못해 위협받을 수 있다.
- **생리적 욕구** 매일매일 아픈 아이를 돌보다 보면 수면부족에 시달릴 수 있다.

ㅊ

◆ **뮌하우젠 증후군**munchausen syndrome
실제로 신체적인 이상이 있거나 질병을 앓는 것이 아닌데도 주위 사람의 관심과 동정을 끌기 위해 아픈 척하거나 자해 등을 하는 정신 질환의 일종. 부모로서 이 질환을 앓는 경우, 자식을 일부러 아프게 만들어서 궁극적으로 아동 학대를 저지르는 사례도 발견된다.

대처에 도움이 되는 긍정적인 특성

적응 능력, 감사하는 태도, 집중력, 여유, 공감 능력, 고결함, 근면함, 친절함, 충실함, 돌보는 성향, 낙관주의, 정돈하는 성향, 끈기, 인내, 보호하려는 태도, 창의성, 이타심

| 긍정적인 결과 |

- 캐릭터가 아픈 아이를 돌보다 자신의 강점과 역량을 자각하게 된다.
- 질병에 관해 다른 사람들을 교육하거나 병에 대한 각성을 촉진시킬 수 있다.
- 캐릭터가 자신의 우선순위가 엉망이 되었다는 것을 깨닫고 상황을 개선하기 위해 조치를 취한다.
- 삶의 어려움에 대처하기 위해 (신앙, 명상, 운동 등) 건강한 방안을 찾는다.
- 타인들의 도움을 받을 줄 아는 것이 중요하다는 것을 깨닫고 도움을 받아들이는 법을 배운다.

자식이 학교에서
문제에 휘말리다

A Problem at A Child's School

일러두기

모든 부모들은 자식이 잘 되기를 바란다. 자식에게 가장 좋은 것을 바라기 때문일 수도 있고, 자신이 불편해지고 싶지 않아서일 수도 있다. 따라서 캐릭터가 학교에서 걸려오는 전화를 받는 상황이 펼쳐지면 긴장은 당연히 고조된다. 자식이 연루된 문제 때문에 캐릭터에게 갈등을 유발할 수 있는 아래의 시나리오들을 고려해보라.

사례

- 아이가 싸움에 휘말렸다.
- 아이가 다른 아이들을 괴롭히거나 왕따를 시켰거나 반대로 괴롭힘이나 왕따를 당하고 있다.
- 아이가 약물이나 술, 무기, 포르노그래피나 다른 금지 물품을 발각당했다.
- 아이가 학교에서 부적절한 문자 메시지를 보내거나 받았다.
- 아이가 다른 학생에 관한 부적절한 내용을 소셜 미디어에 올렸다.
- 아이가 무단결석을 하거나 수업에 계속해서 지각을 한다.
- 아이가 과제를 완수하지 못하거나 수업 참여 태도가 불량하다.
- 아이가 학습 환경을 방해한다.
- 아이가 교사나 다른 교직원을 존중하지 않는다.
- 아이가 학교의 복장 방침을 위반한다.
- 아이가 교실이나 교정을 허락 없이 나간다.
- 아이가 다른 학생과 성관계를 하다 발각되었다.
- 아이가 컴퓨터 등의 학교 기물을 부적절하게 사용했다.
- 아이가 교과 과정의 목표를 제대로 숙달했음을 보여주지 못하고 있다.
- 아이가 알린 정보 때문에 학교가 아동보호서비스를 호출할 수밖에 없게 된다.

ㅈ

- 학교를 방문하거나 정학당한 아이와 집에 있기 위해 직장을 빠져 야 한다.
- 아이를 학교 등하교 때 차로 직접 데려다주고 데려와야 한다.
- 학교에서 한 행동 때문에 아이를 벌줘야 한다.
- 아이가 학교를 가게 하는 데 어려움이 있다(아이가 괴롭힘의 대상이 거나 두려워하는 경우).
- 아이의 비행의 밑바닥까지 보는 것을 감당해야 한다.
- 공식 평가와 시험 비용을 치르느라 애써야 한다.
- 아이를 지원하기 위해 도움이 되는 자원을 찾아내야 한다.
- 부모가 자식의 행동 때문에 창피하다.
- 다른 부모들의 비난에 직면한다.

- 아이가 다른 반으로 옮겨야 하거나 전학을 가야 해서 통학 시간이 늘어난다.
- 학교가 아이를 괴롭힘이나 신체적 위해로부터 보호해주지 않아 아이가 다시 다친다.
- 아이가 규칙을 어기거나 다른 아이들을 다치게 하는 등 잘못을 저 지르는데 부모가 모르는 척한다.
- 부모가 아이의 성적이 나쁜 걸 교사 탓으로 돌린다.
- 행정 당국이 아이의 정서적 혹은 심리적 상태를 돌보고 지원하지 않고 징벌로만 대응한다.
- 십대 아이가 법원의 기소에 직면한다(마약 소지, 다른 학생에게 가한 위해, 성희롱이나 성폭행 등의 이유로).
- 아이가 질병이나 장애가 있는데 진단도 치료도 받지 못했다.
- 아이가 1년 유급을 당하거나 수업을 다시 들어야 한다.
- 아이가 신체적, 정신적 혹은 정서적인 이유로 병원에 입원한다.
- 아이가 학교에 다니는 것 혹은 과제를 마치는 것을 거부해 부모에 게 문제를 초래한다.
- 아이가 학교에서 (사이버 왕따, 성적 이미지를 통해 특정 행동을 강요 당하는 것 등의 이유로) 피해자가 되어 자살을 한다.

생길 수 있는 감정	분노, 당혹감, 불안, 근심, 혼란, 열패감, 방어적인 태도, 부인, 좌절, 실망, 낙담, 공포, 창피함, 절망, 자책감, 마음의 상처, 어찌할 바를 모르겠는 느낌, 꺼리는 마음, 억울함, 체념, 놀라움, 불편함
생길 수 있는 내적 갈등	• 다른 사람을 탓하고 싶은 유혹이 든다. • 아이, 교직원 혹은 배우자에 대해 화가 나는 마음을 눌러야 한다. • 아이의 행동이나 학교 성적을 통제하지 못하는 상황에 맞서 싸워야 한다. • 캐릭터가 부모로서의 자신의 능력을 의심하게 된다. • (적절한 때) 아이가 혼자서 문제를 해결하게 하는 대신 나서서 개입하고 싶다. • 아이의 행동이 단지 일시적인 문제인지 근원적인 문제에서 유래된 것인지 알기 어려워 괴롭다.

상황을 악화시킬 수 있는 부정적인 특성

부아를 돋우는 성향, 무관심, 대적하는 성향, 통제 성향, 방어 성향, 부주의, 재단하는 성향, 잔소리, 완벽주의

기본 욕구에 미치는 영향

• **존중과 인정의 욕구** 자식의 선택을 내면화하는 캐릭터는 자식의 일로 자책할 수 있다. 마찬가지로 캐릭터가 타인들의 비난을 수용하다 보면, 부모로서 역할을 잘하고 있는지 자신의 능력에 대한 자신감이 떨어질 수 있다.
• **애정과 소속의 욕구** 문제가 있는 아이를 다른 가족들이 피할 경우, 부모는 자신이 과거에 속했던 공동체를 빼앗겼다는 느낌을 받게 된다.
• **안전 욕구** 자식과 자식의 장래에 대한 끊임없는 걱정은 부모에게 감정적 고통을 초래하고 심지어 건강 문제까지 일으킬 수 있다.

대처에 도움이 되는 긍정적인 특성

차분함, 협조적인 성향, 외교술, 신중함, 충실함, 돌보려는 성향, 관찰력과 통찰력, 끈기와 인내, 보호하려는 태도, 지지하고 지원하는 태도

> **긍정적인 결과**

- 학교와 가족과 공동체가 한데 힘을 합쳐 아이의 욕구를 충족시켜준다.
- 올바른 의학적 혹은 심리적 진단으로 아이를 돕는다.
- 사소한 행동 문제가 심각해지기 전에 잘 대처한다.
- 부모가 아이에게 더 주의를 기울이고 관심을 제공함으로써 관계가 더욱 나아진다.
- 아이가 도움을 청하는 법을 배우게 된다.
- 아이에게 더 잘 맞는 새 학교를 찾게 된다.

적과 함께
일을 해야 하다

<div align="right">

**Having to Work
with An Enemy**

</div>

사례

- 캐릭터가 자신의 성격과 맞지 않는 사람과 억지로 일을 해야 한다.
- (어려운 병을 진단 받았다거나, 우울증에 걸린 아이 문제 등) 힘든 일이 생긴 시기 동안 마음이 맞지 않는 전 배우자와 부모 노릇을 같이 해야 한다.
- 가업을 어려움에서 구하기 위해 소원해진 가족과 힘을 합쳐야 한다.
- 발각되면 인생이 망가질 일을 덮기 위해 동일한 이해관계에 있는 적과 협력해야 한다.
- 상호 위협을 피하기 위해 견딜 수 없는 상대와 협력해야 한다.
- 학대하거나 방치하는 부모에 맞서 싸우기 위해 싫어하는 형제자매와 협력해야 한다.
- 한 번도 좋아해본 적이라고는 없는 친척과 같이 사랑하는 가족의 장례식 계획을 세워야 한다.
- 부정부패한 조직이나 조합이나 정부를 무너뜨리기 위해 적과 함께 자원 및 재능 있는 인사들을 모아야 한다.
- 협잡꾼을 잡기 위해 남편의 여자 친구와 팀을 이루어 일을 해야 한다.

**사소한
문제**

- 감정 폭발과 언쟁이 그칠 날이 없다.
- 다른 사람들까지 불편하게 만들어야 한다.
- 더 큰 선을 위해 자존심을 눌러야 한다.
- 집단의 분열을 피하기 위해 말조심을 하고 분노 조절을 해야 한다.
- 분노와 부정적 감정 때문에 일에 집중하지 못한다.
- 갈등을 피하고 평화를 지키기 위해 사소한 빈정거림과 말들은 모르는 척해야 한다.
- 상대의 동기를 캐느라 에너지를 낭비한다.
- 불신과 싸워야 한다.
- 일이 잘못되어 가는 게 보이는데 아무것도 하지 않는 게 불편하다.

초래할 수 있는 심각한 결과	• 이익을 지키려 자료나 정보를 알려주지 않다가 결국 자기 일을 방해하는 꼴이 된다. • 위기가 끝난 후에도 큰 여파를 몰고 올 비밀을 폭로한다. • 훗날 적이 이용할 수 있는 정보를 의도치 않게 그에게 제공한다. • 교묘히 조종당해 이익을 포기하게 된다. • 캐릭터가 경계심을 늦추고 빈틈을 보이다 다시 위기를 맞게 된다. • 장기적으로 적에게 도움이 되는 기술, 사업 기밀, 전략, 과정 등을 폭로한 꼴이 된다.
생길 수 있는 감정	흥분, 분노, 쓰라림, 확신, 갈등, 경멸, 방어적인 태도, 저항감, 공포, 좌절, 짜증, 질투, 편집증, 무기력함, 꺼리는 마음, 억울함, 고소함, 멸시, 회의감, 의기양양함, 의구심, 경계심
생길 수 있는 내적 갈등	• 미워해야 하는 상대에게서 좋아할 만한 특징을 발견한다. • 화가 나지만 또 다행이다 싶다(도움을 청해야 하는 상황이 싫지만 받게 되어 기쁘기도 하다). • 이득을 유지하기 위해 지식이나 강점을 자기만의 것으로 하고 싶지만, 당면한 문제를 해결하기 위해 상대와 공유해야 한다는 것을 잘 알고 있다. • 협동에 대해 다른 사람들이 뭐라고 생각할지 걱정이 된다. • 위기가 끝나고 무슨 일이 벌어질까 걱정된다. • 적에게 피드백이나 조언을 받아도 그것을 믿을 수 있는 것인지 알 수가 없다. • 상대와의 공통점을 발견했는데 편하지가 않다. • 적의 기량, 능력, 행동을 어쩔 수 없이 인정하지만 그에게 뭐든 조금이라도 배울 게 있다는 사실에 화가 난다. • 멋진 아이디어의 출처가 적에게 있다는 이유로 무시하고 싶다.

상황을 악화시킬 수 있는 부정적인 특성

화를 돋우는 성향, 심술궂음, 유치함, 거만함, 대치하려는 성향, 통제 성향, 부정

직함, 유연성 부족, 질투, 과민함, 편집증적 성향, 고집, 요령 없음, 괴팍한 성질, 소통 부족, 비협조적인 성질, 원한

기본 욕구에 미치는 영향

- **존중과 인정의 욕구** 상황을 통제하지 못하고 통제를 되찾기 위해 적과 함께 일을 해야 하는 상황은 캐릭터의 자아에 엄청난 타격을 입힐 수 있다. 캐릭터는 자신이 전과 다르게 움직이고 있다고 생각하며 자존감이 떨어질 것이다.
- **애정과 소속의 욕구** 적이 위험하거나 악감정이 관련된 역사가 깊을 경우, 캐릭터와 적이 함께 일하면서 협조하는 상황은 캐릭터가 사랑하는 사람들에게는 도저히 이해시킬 수 없는 상황이다. 따라서 그들은 자신의 안정을 위해 캐릭터를 밀어내게 된다.
- **안전 욕구** 모든 이야기가 행복한 결말을 맞는 것은 아니다. 적이 적대감을 버리지 못하는 경우, 캐릭터는 배신당하고 해를 입을 수도 있다.

대처에 도움이 되는 긍정적인 특성

차분함, 자신감, 예의범절, 신중함, 효율성, 유머, 환대, 통찰력, 끈기, 전문성, 관대함, 슬기로움

> **긍정적인 결과**

- 어려운 상황을 극복하는 데서 자신감이 꽃을 피운다.
- 적이 캐릭터의 단점을 거리낌 없이 지적한 덕에 캐릭터가 자신의 결함이나 단점을 자각하게 된다.
- 적과 일한 경험 덕에 캐릭터는 같이 일하기 힘든 사람들과 협업하는 능력을 갖추게 된다.
- 캐릭터는 상대와 적대적일 때보다 함께 일할 때 더 많은 것을 얻을 수 있다는 것을 깨닫게 된다.
- 적이었던 상대가 상호 존중 덕에 적대감을 씻어버린 후, 건강한 경쟁자로 거듭난다.
- 적과 일해야 하는 역경의 압박 하에 캐릭터와 상대는 스스로의 발전을 가로

막고 있던 심적 장애에 억지로라도 대처할 수 있게 된다.

- 캐릭터와 적 사이의 공통점이 발견되어 둘 다 더 좋은 관점을 얻게 된다.

지시나 명령에
불복해야 하다

사례

- 캐릭터가 통치자의 불법 명령이나 부도덕한 칙령에 저항한다.
- 캐릭터가 자신의 권리나 신앙을 위반하는 명령에 따르기를 거부한다.
- 학대나 방치당한 사람이나 동물로부터 떨어지라는 명령을 거부한다.
- 위험한 상황에 개입하라는 압제적인 명령을 어긴다.
- 은폐 공작을 폭로하기 위해 함구령 혹은 보도 금지령을 무시한다.
- 중매결혼을 시키려는 부모의 시도를 거부한다.
- 안전을 지키기 위해 비자 기간 만료 후에도 체류한다.
- 누군가를 보호하기 위해 경찰이나 당국에 거짓말을 한다.
- 법원의 양육권 명령을 거역한다.
- 작동 중인 편향된 시스템에 따르기를 거부한다.
- 교사나 사회복지사가 아이에게 해로운 부모의 지시를 무시한다.
- 응급 상황일 때 경찰관이 차를 세우라 하는데 세우기를 거부한다.
- 군인이 자신의 신체 및 정신적 불행을 막기 위해 무단이탈을 저지른다.

**사소한
문제**

- 명령 불복의 여파로 위협을 당한다.
- 명령이나 지시를 내린 사람들을 화나게 만든다.
- 꾸중을 듣는다.
- 다른 사람들을 실망시킨다.
- 캐릭터가 자신의 선택을 타인들에게 해명해야 한다.
- 캐릭터의 행동의 원인을 모르는 사람들이 캐릭터를 비방한다.
- 캐릭터가 자신의 불복이 발각될까 늘 전전긍긍한다.

445

초래할 수 있는 심각한 결과	• 앙갚음의 표적이 된다.
	• 해고당한다.
	• 형사 고발이나 법정 소송에 직면한다.
	• 윤리적 용기가 시험에 든다.
	• 잘못된 선택을 하는 바람에 명령을 따랐을 때보다 더 나쁜 결과가 초래된다.
	• 평판이 손상을 입는다.
	• 관련 없는 가족이 대가를 함께 치르게 된다.
	• 남들의 신뢰를 잃는다.
	• 부모로서의 권리나 기본권이 위험에 처한다.
	• 가족의 명령을 어겼다는 이유로 절연당한다.
	• 파문을 당한다.
	• 부정확한 것으로 밝혀질 정보를 바탕으로 행동한 셈이 된다(명령을 어긴 일이 헛된 일이 되어버린다).
	• 익명을 포기하고 정보를 공개했는데 위험에 처하게 된다.
생길 수 있는 감정	번민, 불안, 우려, 갈등, 부인, 좌절, 결단, 환멸, 의구심, 공포, 열의, 두려움, 죄책감, 안달, 위협감, 신경과민, 후회, 억울함, 자기 연민, 고통, 반신반의, 취약성
생길 수 있는 내적 갈등	• 자신을 보호할 것인지 타인들을 보호할 것인지 선택해야 한다.
	• 상반되는 충성심이나 신의 사이에서 선택해야 한다는 느낌이 든다.
	• 상황에 관해 거짓말을 하고 싶은 유혹이 든다.
	• 자신의 도덕적 원칙이 위험에 빠지는 느낌이 든다.
	• 그때그때 봐 가며 상황에 맞는 결정을 내리려 고군분투한다.
	• 신의를 저버렸다는 느낌이 든다.
	• 알면서도 규칙을 어겼다는 자책감을 감당해야 한다.
	• 자신의 판단에 의구심이 든다.
	• 결과는 생각하지 않고 해야 하는 일만 하려고 애쓴다.

상황을 악화시킬 수 있는 부정적인 특성

대적하는 성향, 신의 없음, 광신적인 열정, 경박함, 안달복달, 충동적인 성향, 우유부단, 표현을 꺼리는 성향, 짓궂음, 완벽주의, 이기심, 굴종적인 성향, 군걱정

기본 욕구에 미치는 영향

- **자아실현 욕구** 명령 불복은 언제나 여파를 몰고 오기 마련이다. 문제를 일으키는 주범으로 낙인찍히는 캐릭터는 일에서 성공하기 위해, 혹은 자신의 온전한 잠재력을 발휘하게 해주는 집단에 받아들여지기 위해 곱절로 고군분투해야 하는 상황에 처한다.
- **존중과 인정의 욕구** 캐릭터의 상황을 다른 사람들이 온전히 모르거나 이해하지 못하는 경우, 캐릭터는 억울하게 평판에 손상을 입을 수 있다.
- **애정과 소속의 욕구** 캐릭터를 사랑하는 가족이나 걱정하는 이들이 명령에 불복하는 캐릭터의 결정에 동의하지 않고 여파를 염려할 경우, 마찰이 생길 수 있다.
- **안전 욕구** 명령에 불복하는 캐릭터는 직장이나 집, 보호막이나 다른 자원 같은 여러 가지를 앗아갈 지위에 있는 사람을 적으로 돌리게 될 수 있다.
- **생리적 욕구** 명령권자가 힘이 막강하거나 부정부패한 자인 경우, 그의 명령에 불복하면 캐릭터의 목숨이 위험해질 수도 있다.

대처에 도움이 되는 긍정적인 특성

과감함, 신중함, 자신감, 용기, 결단력, 고결함, 이상주의, 영감, 객관성, 열정, 끈기, 보호하려는 태도, 사회의식, 자유로움

긍정적인 결과

- 불의나 압제를 밝혀낼 수 있다.
- 명령 불복에 필요한 용기를 냈다는 이유로 상을 받거나 명예를 누린다.
- 다른 사람의 목숨을 구한다.
- 알려진 위험을 감수했다는 이유로 다른 사람들의 존경을 받게 된다.
- 다른 사람들이 도덕적인 용기를 낼 수 있게 귀감이 된다.

사례	• 해고당한다.
	• 이사, 아픈 친척 간호 혹은 움직일 수 없는 부상 등 어쩔 수 없는 개인 상황 때문에 마음에 들었던 직장을 그만둬야 한다.
	• 예산 삭감이나 합병 등으로 해고당한다.
	• (차별이나 희롱 등을 통해) 직장을 그만두라고 종용당한다.
	• 직장 내 마찰(무능하거나 불쾌한 상사를 상대하거나, 승진을 할 수 없다거나 회사 분위기의 변화를 지지할 수 없는 것 등)로 회사를 그만두고 싶지 않아도 그만두게 된다.
	• 급료도 싸고 기량도 더 뛰어난 다른 직원 혹은 더 쉽게 쓸 수 있는 직원으로 교체당한다.

사소한 문제	• 다른 직장을 찾기가 어렵다.
	• 역사를 공유한 소중한 동료들을 떠나야 한다.
	• 다른 사람들에게 실직을 설명해야 한다.
	• 창피한 방식 혹은 공개적으로 다른 사람들에게 이끌려 회사 건물에서 쫓겨난다.
	• 실직이나 이직에 동반되는(이메일 계정 접근을 못하게 되거나 새 보험을 찾아야 하거나 스케줄이 망가지는 등) 불편함을 감수해야 한다.
	• 더 이상 그 직장을 다니지 않는데도 실직에 대해 모르는 고객의 연락을 받게 되어 같은 일, 같은 이야기를 반복해야 한다.
	• 직장을 떠나는 과정이 체계적이지 못해 실제로 나오기까지 시간을 질질 끈다.

초래할 수 있는 심각한 결과	• 직장을 그만두는 과정에서 화를 내면서 말하고 일을 처리하는 모습을 보여, 긍정적인 추천을 받아 다른 직장으로 갈 가능성이 줄어든다.
	• 고소를 하겠다고 위협하다 배척당한다.
	• 원하지 않거나, 자신보다 수준이 떨어지거나 성취감을 별로 주지

않는 직장을 받아들여야 한다.

- 경제 상황이 나쁘거나 취업 시장 상황이 좋지 못해 급료 삭감을 받아들여야 한다.
- 실직에 책임이 있는 당사자에게 복수를 하려 한다.
- (직장을 떠나는 것이 캐릭터의 선택일 경우) 배우자나 자식들에게 지지를 받지 못한다.
- 해고에 대해 배우자에게 이야기하지 않았는데 어떻게 된 일인지 배우자가 알고 있다.
- 실직당한 이유에 관해 거짓말을 했는데 결국 진실이 밝혀진다.
- (살림 규모를 줄이고 지출을 줄이는 등) 가족이 감소한 수입에 적응하려 애쓴다.
- 같이 일했던 직장 동료, 친구들에게 거절당한다.
- 실직의 여파로 허우적댄다. 결정을 제대로 내리지 못한 채로 있거나 망연자실해 새 출발을 하지 못한다.
- 독립해 성공하려고 고군분투한다.

생길 수 있는 감정	분노, 배신감, 쓰라림, 부인, 상심, 불신, 환멸, 무기력, 수치, 공포, 상처, 억울함, 공황, 무력함, 화, 분개, 체념, 자기 연민, 충격, 인정받지 못한다는 느낌, 원한, 자신이 무익하고 하찮다는 느낌
생길 수 있는 내적 갈등	• 애정이 컸던 직장에서 억지로 밀려나 괴롭고 화가 난다. • 직장을 그만두게 되어 창피하다. 다른 사람들이 뭐라고 말하거나 생각할지 걱정이 된다. • 실직으로 초래한 부당한 비난이나 주장이 정말 맞는 것 같다는 생각이 든다(비난의 내면화). • 직장을 그만둔 결정을 곱씹는다. • 자신이 누구인가에 대한 의식과 정체성을 잃어버린다. • 실직을 슬퍼하는 과정에 사로잡혀 새 출발을 할 동기를 갖지 못한다. • 자신이 실직을 당할 만하다고 어느 정도 생각하면서도 직장에서 밀려나 화가 난다.

449

- 실직에 관해 말하고 싶은 것들이 있지만 가만히 있는 것이 최선이라는 생각도 든다.
- 복수할 방안들에 대해 망상을 한다. 그런 생각 탓에 새 출발을 하지 못한다는 것을 빤히 알면서도 어쩔 수가 없다.

상황을 악화시킬 수 있는 부정적인 특성

불쾌하게 구는 성향, 유치함, 대적하려는 성향, 무례함, 불안정, 감정 과잉, 분노, 비협조적인 태도, 폭력성

기본 욕구에 미치는 영향

- **자아실현 욕구** 실직은 인생에 차질을 빚는 큰일이다. 특히 그 직업이 캐릭터가 특정한 결과나 성과를 이루거나 중요한 분야에서 두각을 드러내는 데 꼭 필요한 일이었다면, 문이 닫혀버린 느낌을 받을 것이다.
- **존중과 인정의 욕구** 아무도 자신이 해고당했다는 것을 인정하고 싶어 하지 않는다. 캐릭터의 가족이 남을 재단하거나 비판하는 경향이 있을 경우, 자존감 문제는 더욱 심각해진다.
- **애정과 소속의 욕구** 실직의 스트레스, 자존감 하락 그리고 경제적인 어려움은 캐릭터로 하여금 화를 내고 남을 비난하게끔 만들 수 있다. 이미 취약한 인간관계에 이런 식으로 마찰을 보탤 경우, 캐릭터는 고칠 수 없는 수준까지 관계를 망가뜨리게 된다.
- **생리적 욕구** 캐릭터가 새로운 직장을 구하지 못하는 경우, 생리적 욕구가 위협받게 된다.

대처에 도움이 되는 긍정적인 특성

차분함, 외교술, 수양과 단련, 근면함, 성숙성, 질서정연함, 선제적인 행동 능력, 창의력, 소박함, 관대함

- 성취감과 보람이 더 큰 새 직장을 찾아 새로운 생활을 할 수 있다.
- 가족을 위해 더 나은 곳으로 이사할 자유를 누리게 된다.
- 부당한 실직에 맞서 싸우기로 선택함으로써 잘못을 바로잡을 수 있게 된다.
- 회사가 감원을 계획할 수 있다는 단서를 교훈으로 삼아 미래에 대해 늘 대비할 수 있게 된다.
- 과거에 집착하는 대신 긍정적이고 미래 지향적인 사고방식을 택할 수 있게 된다.
- 실직에서 자신이 한 역할을 수용하고 더 잘 하기로 결심한다.
- 캐릭터가 직장을 떠난 후 추문이 밝혀져 회사를 진즉에 떠난 것이 오히려 전화위복이 된다.

형편없는 리더 때문에
애를 태우다

Chafing Under
Poor Leadership

사례

- 동의하지 않는 리더의 명령을 실행해야 한다.
- 서열이 높은 사람을 보호하기 위해 억지로 거짓말을 해야 한다.
- 재앙을 피하기 위해 상관의 자리를 빼앗아야 한다.
- 무책임하거나 예측 불가능한 리더를 따라야 한다.
- 직무 수행에 필요한 자원이나 지시가 부족하다.
- 형편없는 결정은 리더가 내렸는데 책임은 캐릭터가 져야 한다.
- 열심히 일했다는 것을 리더가 알아주지 않는다.
- 경영진보다 캐릭터가 더 많이 알고 있고 똑똑하다.
- 지도층에서 정보나 피드백에 폐쇄적이다.
- 짜임새 없고 조직적이지 못한 리더를 상대해야 한다.
- 지원이나 지지를 받지 못하고 있다.
- 결정이나 행동을 할 만한 권한을 부여받지 못한다.
- 무의미한 회의나 과제 때문에 시간을 낭비한다.
- 상사와 소통이 잘 되지 않는다.
- 상사가 비현실적인 걸 하라고 해놓고 평가를 해댄다.
- 고용인들의 필요는 경영진이 이해해주지 않는다.
- 리더가 사업 목표보다 개인의 영달을 우선시한다.
- 갖고 있는 역량이나 경험 수준에 맞지 않는 과제를 감당해야 한다.

**사소한
문제**

- 직장 내의 긴장과 갈등을 견뎌야 한다.
- 자신의 목표가 보이지 않는다.
- 누가 이야기를 엿듣거나 신중히 다루지 않는다는 느낌이 있다.
- 일은 압도적으로 많은데 자원이 부족해 감당할 수가 없다.
- 부당한 평가를 받는다.
- 직장에 가고 싶지가 않다.
- 다른 사람들의 실수 때문에 캐릭터가 무능하게 보여진다.
- 좌절과 억울함을 감내해야 한다.

ㅎ

- 전문가로서 한곳에 꼼짝 없이 묶여 승진이 불가능하다.
- 비전이 없는 리더 때문에 직원들의 사기가 정체되어 있고 좌절과 체념이 팽배해 있는 분위기다.

초래할 수 있는 심각한 결과	- 프로젝트가 실패한다. - 고객이나 회사의 명성을 잃는다. - 좌절이 심해 직장을 그만둬야 한다. - 재능 있는 직원을 데리고 있거나 모집하기가 어렵다. - 상사의 허물을 덮어주다 발각된다. - 상사가 캐릭터가 발견한 공을 가로채 미디어에서 캐릭터를 제치고 스포트라이트를 받는다. - 리더의 무능 때문에 사람들이 (신체적으로, 경제적으로, 정신적으로, 그리고 정서적으로) 위험해진다. - 무례하고 말을 듣지 않는 직원이라는 낙인이 찍힌다. - 문제에 대해 발언했다 해고당한다. - 리더의 지시 사항이 불법이었다는 걸 모르고 이행했다가 조력자로서 기소당한다. - 불만이 파업, 폭동 혹은 다른 종류의 저항으로 변진다. - 고위층의 스캔들로 회사와 캐릭터의 경력이 무너진다.
생길 수 있는 감정	감정의 동요, 분노, 짜증, 불안, 우려, 경멸, 열패감, 우울, 체념, 낙담, 불만, 공포, 좌절, 무관심, 위협감, 억울함, 방치된다는 느낌, 무기력, 울화, 포기, 올바른 평가를 받지 못한다는 느낌
생길 수 있는 내적 갈등	- 돈을 벌기 위해 타협하느라 자신의 가치를 포기할 수밖에 없다. - 윗선의 지시를 어기고 싶은 유혹에 직면한다. - 지원도 받지 못한 채 갈등을 해결해야 한다. - 일과 관련해 자신이 가치가 있다는 것을 입증해야 한다. - 지금 직장을 그만두고 다른 직장을 찾아야 한다는 생각이 시도 때도 없이 든다. - 형편없는 리더에 대해 뭔가 시도하고 싶지만 누구에게 이런 이야

기를 해야 안전할지 알 수가 없다.

상황을 악화시킬 수 있는 부정적인 특성

충동적인 성향, 대치하는 성향, 통제 성향, 비겁함, 무례함, 아둔함, 강박적인 성향, 똑똑한 척하는 성향, 잔소리가 심한 성향, 자신감 없음, 과도하게 예민한 성향, 완벽주의, 반항심, 분노, 요령 없음, 잔걱정이 많은 성향.

기본 욕구에 미치는 영향

- **존중과 인정의 욕구** 인정이나 독려를 받지 못하는 캐릭터는 자신의 능력에 대한 자신감을 잃는다.
- **애정과 소속의 욕구** 직장에서 받는 스트레스는 집까지 따라와 가족 관계에서도 긴장을 불러일으킨다. 특히 캐릭터가 직장에서 스스로 통제하지 못하는 상황에 대한 보상을 집에서 가족들을 통제하려는 것으로 풀려고 할 때 문제가 심각해진다.
- **안전 욕구** 실직을 두려워하는 캐릭터는 회사 상사의 부도덕한 행동이나 학대를 폭로하는 일이 위험하다고 느낄 수 있다.

대처에 도움이 되는 긍정적인 특성

적응 능력, 야심, 감사하는 태도, 자신감, 협조적인 성향, 결단력, 열의, 상상력, 근면함, 영감, 충성심, 낙관적인 태도, 열정, 끈기, 주도적인 행동 능력, 전문성, 창의력

긍정적인 결과

- 리더가 형편없어도 캐릭터는 동료들의 존경을 받는다.
- 상황에 개의치 않고 일을 마무리할 창의적인 방안들을 찾아낸다.
- 리더와 관계를 맺고 소통하는 방법을 찾아간다.
- 캐릭터의 노력과 긍정적인 태도로 직장 환경이 개선된다.
- 캐릭터가 나서서 직장 내 환경을 조사하게 만들어 문제가 되는 리더가 회사

에서 쫓겨난다.

- 캐릭터가 회사에서 비전과 영감으로 동료들을 독려하는 인물로 등극한다.

압력 증가와
시간 압박

- 기다려야 하다
- 길을 잃다
- 마감 날짜가 당겨지다
- 무고함을 입증해야 하다
- 문제가 생겨 지각하다
- 스포트라이트를 받다
- 예상치 못한 비용이 발생하다
- 예상치 못한 책임을 떠맡게 되다
- 원치 않는 주목이나 조사를 받게 되다
- 일을 마칠 시간이 촉박해지다
- 자신이 불리한 처지임을 깨닫다
- 중요한 회의 및 모임이나 마감 기한을 놓치다
- 최후통첩을 받다
- 추격당하다
- 협박당하다

ㄱ
ㄴ
ㄷ
ㄹ
ㅁ
ㅂ
ㅅ
ㅇ
ㅈ
ㅊ
ㅋ
ㅌ
ㅍ
ㅎ

기다려야 하다 Being Made to Wait

사례

- 전화 통화 중에 대기 상태로 기다린다.
- (의사, 변호사, 뷰티 서비스 등) 전문가와의 예약에 제시간에 왔는데 기다려야 한다.
- 상품을 사거나, 서비스를 받거나, 시설을 이용하기 위해 줄을 선다.
- 입양이 성사되었는지 여부를 듣기 위해 기다린다.
- 사랑하는 사람이 (대학이나 출장이나 작전지에서) 돌아오기를 기다린다.
- (의료나 학업 시험 등의) 검사나 시험 결과를 기다린다.
- 부상을 입었거나 병에 걸린 가족 혹은 사랑하는 사람에 대한 새로운 소식을 고대한다.
- 방문객의 도착이나 출발을 고대한다.
- (기차나, 차량 서비스 등) 교통수단이 도착하기를 기다린다.
- 진급이나 승진 기회를 놓치는 바람에 다음 기회를 기다려야 한다.
- 급료가 입금되거나 돈 문제가 해결되기를 기다린다.
- 교통 혼잡이나 공사나 경로 변경 혹은 사고로 이동이 지연된다.
- 범죄 수사에 관한 법집행부의 소식을 기다린다.
- 배심원단이 평결을 내리기를 기다린다.
- (음주, 투표, 도박 등) 특정 권리를 누릴 수 있는 법정 연령이 될 때까지 기다리기가 힘들다.
- 결혼이나 가정을 꾸리는 일 등 중요한 인생의 사건을 고대한다.
- 누군가 혼수상태에서 깨어나기를 기다린다.
- 전염병으로 인해 격리되는 것을 감당해야 한다.

사소한 문제

- 시간을 빼앗긴다.
- 스케줄이 망가지거나 지연된다.
- 더 빠른 대안을 모색해야 한다.
- 좌절, 불안, 안달, 불확실함, 스트레스를 겪는다.
- (일자리를 잃거나, 격리되거나, 일을 빨리 진척시키기 위한 수수료를

459

물어야 하는 경우) 금전 손실을 겪는다.

- 전화나 이메일이나 다른 형태의 연락을 놓쳤을까 봐 불안하다.
- 일상사에 집중하기가 힘들다.
- 캐릭터가 정보를 계속해서 재촉하는 바람에 다른 사람들이 미칠 지경이다.
- 사랑하는 사람을 위한 선물을 확보하지 못한다.
- 직장 내 사기가 떨어진다.
- 기다리게 만든 장본인에게 화가 난다.
- 성질을 부리거나 짜증을 피우게 된다.

초래할 수 있는 심각한 결과	

- 중요한 진찰 예약이나 시술 및 치료를 오랜 시간 기다려야 한다.
- 새치기를 해서 앞줄에 서려고 뇌물을 바치려다 발각된다.
- 무모하거나 충동적인 결정을 내려 상황을 악화시킨다.
- 생계를 위해 빚을 진다.
- 봉급 인상이나 상여금에 의지하려 했는데 받지 못하게 된다.
- 일시적인 기다림이 영구적인 기다림이 된다(경찰이 용의자를 체포하지 못하거나, 사랑하는 사람이 영구적인 혼수상태에 빠지거나, 가족이 필요한 중독 문제에 도움을 청하지 않는 등).
- 특정 상황이나 문제가 해결될 때까지 기다려야 하는 바람에 고용 기회나 교육을 받을 기회를 놓친다.
- 기다리는 일에 젬병인 상사나 고객을 상대해야 한다.
- 자신에게 필요한 것을 갖지 못하게 되고 다시는 오지 않을 기회를 놓친다.
- 약물이나 다른 유해한 대처 전략에 의지하게 된다.
- 파트너가 기다리다 지쳐 관계가 파국을 맞이한다.

생길 수 있는 감정	감정의 동요, 분노, 짜증, 불안, 우려, 멸시, 절망, 체념, 낙담, 환멸, 공포, 열의, 좌절, 희망, 안달복달, 침울함, 무기력함, 억울함, 진가를 인정받지 못한다는 느낌

생길 수 있는 내적 갈등	• 끝날 것 같지 않은 상황 앞에서도 굴하지 않고 기운을 내려 노력한다.

생길 수
있는
내적 갈등

- 끝날 것 같지 않은 상황 앞에서도 굴하지 않고 기운을 내려 노력한다.
- 최신 정보를 알려달라고 사람들을 닦달하고 싶은 욕망과 끝없이 싸운다.
- (뇌물, 부정행위 등) 부도덕한 행동을 해서라도 결과를 빨리 내고 싶은 유혹이 든다.
- 자신이 같이 있기 짜증나는 존재라는 것을 알지만 어떻게 해야 할지 모르겠다.
- 상황을 책임지되 신속히 해결할 수 있는 방안을 찾고 있다.

상황을 악화시킬 수 있는 부정적인 특성

화를 돋우는 성향, 심술궂음, 유치함, 대적하는 성향, 무례함, 불만 가득한 성향, 안달복달, 충동적인 성향, 남을 갈구는 성향, 강박적인 성향, 과민 반응, 버릇없음, 투덜거림

기본 욕구에 미치는 영향

- **자아실현 욕구** 중요한 결정이나 판결이 내려지기를 기다리는 경우, 캐릭터의 목표는 미정 상태에 놓인다.
- **존중과 인정의 욕구** 참을성이 없거나 충동적인 캐릭터는 기다리는 동안 자신의 본모습을 보이게 되어 다른 사람들이 캐릭터를 보는 시각이 바뀔 수 있다.
- **애정과 소속의 욕구** 사랑하는 사람들과 다시 만나기를 기다려야 하는 경우, 캐릭터는 외로움과 버려졌다는 느낌에 시달린다.
- **안전 욕구** 인생을 바꿀 결정을 기다리는 스트레스는 불안, 불면, 체중 감소, 그리고 다른 종류의 신체적, 정서적 곤란을 초래할 수 있다.

대처에 도움이 되는 긍정적인 특성

적응 능력, 감사하는 태도, 차분함, 자신감, 협조적인 성향, 여유, 공감 능력, 만족하는 태도, 성숙함, 인내, 현명함

- 불확실성에 대처할 수 있는 인내심과 다른 긍정적인 태도와 방법들을 배우게 된다.
- 다른 대처 방안을 생각하는 일이 중요하다는 것을 알게 된다.
- 자신을 지지해주는 사람들과의 관계가 돈독해진다.
- 기다리고 있는 일이 자신이 진정으로 원하는 것인지 아닌지 고려해볼 수 있는 시간을 얻게 된다.

ㄱ

길을 잃다 Getting Lost

사례
- 목적지에 가려다 분주한 도시에서 길을 잃는다.
- 도움을 받을 수 없는 야생의 자연환경에서 길을 잃는다.
- 아이나 취약한 성인이 돌보는 사람과 떨어져 혼자가 된다.
- 관광객이 가이드나 자신이 속한 그룹의 사람들과 떨어져 혼자가 된다.
- 안전한 만남의 장소까지 갔는데 길을 찾을 수가 없다.
- 특정 시간까지 어떤 지역을 벗어나야 하는데 탈출구를 찾을 수가 없다.

사소한 문제
- 약속이나 예약 시간에 늦는다.
- 언쟁을 걸거나 말이 많거나 어떤 식으로건 귀찮게 하는 사람과 상대하느라 발이 묶인다.
- 유일한 지도가 들어 있는 캐릭터의 휴대폰이 작동하지 않는다.
- 구조가 필요하다.
- 엉뚱한 장소에서 곤란에 직면한다.
- 길을 묻느라 가던 길을 계속 멈춰야 한다.
- 불안이나 공황이 엄습해 명확하게 생각하기가 더욱 어려워진다.
- 다른 사람들의 눈에 어리숙하고 바보스럽게 비친다.
- 친구들이나 동료들에게 욕을 먹는다.
- 통금시간 이후에 돌아다니다 잡힌다.
- 캐릭터가 어디 있는지 궁금해하는 사람들의 걱정을 산다.
- 주도적으로 길을 찾으려 애쓰면서도 다른 사람들까지 챙겨야 한다.
- 고함을 지르거나 욕을 하거나 멸시를 하는 등 길을 잃어 생기는 좌절감을 타인들에게 푼다.

463

초래할 수 있는 심각한 결과	• 부상을 당한다.
	• 길을 헤매다 자기도 모르게 위험한 지역으로 들어간다.
	• 고약한 인간들의 공격을 받는다.
	• 해를 끼치려는 사람의 도움을 받는다.
	• 위험을 피하는 동시에 길도 찾아야 한다.
	• 악천후에 갇혀버린다.
	• 위험을 과소평가하다 필요한 생필품이나 물건들을 너무 빨리 다 써버린다.
	• 그룹의 나머지 사람들을 책임져야 한다는 압박 하에서 지쳐버린다.
	• 언쟁이 벌어져 캐릭터가 그룹을 떠나는 바람에 사람들이 위험에 처하게 된다.
	• 그룹 내의 누군가가 사라진다.
	• 오랜 시간이 지난 후 캐릭터가 같은 자리를 맴돌고 있었다는 것을 알게 된다.
	• 목적지에 도착하는 시간이 더욱 지연되는 중대한 사건이 새로 발생한다(심각한 부상을 입은 그룹 멤버, 밤이 되어 새로운 위험이 등장하는 등).
	• 기온 하락으로 인한 추위, 피로 혹은 위험한 동물의 공격으로 사망자가 발생한다.

생길 수 있는 감정	감정의 동요, 분노, 짜증, 불안, 우려, 걱정, 방어적인 태도, 절망, 결단, 당혹감, 공포, 허둥지둥, 좌절, 죄책감, 열패감, 불안정, 고독, 압도당하는 느낌, 공황, 놀라움, 자신감 상실, 경계심

생길 수 있는 내적 갈등	• 도움을 청해야 하는데 부상당한 사람을 두고 떠날 수가 없다.
	• 책임을 받아들이는 대신 비난을 모면하고 새 출발을 하고 싶다.
	• 길이 교차하는 지점에 들어섰는데 어느 길로 가야 할지 모르겠다.
	• 그룹의 다른 사람들을 실망시키지 않기 위해 침착하게 통제력을 발휘하는 것처럼 행동해야 한다.
	• 그룹 리더의 의견에 동의하지 않지만 그렇다고 따로 확신이 있는 것도 아니어서 발언을 하고 싶지 않다.

- 애초에 그룹을 데리고 가서 길을 잃어버린 사람에게 화가 난다.
- 다른 사람들에게는 차분하고 낙관적인 태도로 대하지만 사실 마음속은 두렵고 엉망이다.

상황을 악화시킬 수 있는 부정적인 특성

화를 돋우는 성향, 무관심, 통제 성향, 기만, 망각, 불평불만, 충동적인 성향, 부주의, 자신감 결여, 무모함, 산만함, 외고집, 소심함, 잔걱정이 많은 성향

기본 욕구에 미치는 영향

- **존중과 인정의 욕구** 유능하고 믿을 만한 사람으로 보이고 싶은 캐릭터라면, 길을 잃는 것은 자존감에 부정적인 영향을 끼친다.
- **애정과 소속의 욕구** 사랑하는 사람들이나 동류 인간들에게서 오랫동안 떨어져 있는 경우, 캐릭터는 사회 및 사람들과의 교류를 그리워하게 된다.
- **안전 욕구** 위험한 환경에서 길을 잃는 경우, 캐릭터는 즉각적으로 신체적 위험에 직면할 수 있다.
- **생리적 욕구** 멀리 떨어진 곳에서 길을 잃는 경우, 추가될 수 있는 악조건은 많다. 가령 도움의 손길이 전혀 없는 곳에서 부상을 입거나, 중요한 생필품이 다 떨어지거나, 병에 걸리는 일 등이다. 이런 일이 하나라도 벌어질 경우 실제로 캐릭터가 사망할 수도 있다.

대처에 도움이 되는 긍정적인 특성

적응 능력, 모험심, 경계심, 분석 능력, 차분함, 신중함, 용기, 호기심, 수양과 단련, 근면함, 자연 친화성, 통찰력, 질서정연함, 끈기, 검약

긍정적인 결과

- 캐릭터가 가려고 했던 곳보다 더 흥미로운 곳으로 가게 될 수 있다.
- 캐릭터가 자신에게 있는 줄 몰랐던 역량과 강점을 발견하게 될 수 있다.
- 앞으로는 미리 대비를 철저히 하는 상황 주도적인 인간, 더욱 능동적인 인

간으로 거듭날 수 있다.

- 스스로 생각하는 능력을 키울 수 있다.
- 길을 잃지 않았다면 결코 마주치지 않았을 새로운 사람들을 만난다.

마감 날짜가 당겨지다

사례

- 약속을 지킬 날짜나 시간이 앞당겨진다.
- 중요한 문서를 잘못 작성하는 바람에 계획보다 더 빨리 작업을 마쳐야 한다.
- 예상보다 빨리 열리는 회의에 필요한 자료를 준비해야 한다.
- 책임을 맡은 집회나 대화 혹은 행사 날짜가 변경되는 바람에 준비를 서둘러 마무리해야 한다.
- 교수가 학생에게 과제 제출일이나 발표 날짜를 바꾸라고 요청해서 마감 날짜가 앞당겨졌다.
- (임박한 전투나 위험 등에 대비해) 예상보다 일찍 자원을 확보해야 한다.
- (탈출하거나, 장애물을 극복하거나, 관련자들에게 깊은 인상을 주거나, 자신의 무고함을 입증하거나, 누군가의 목숨을 구할) 기회의 문이 예상보다 더 일찍 닫힌다는 것을 알게 된다.

사소한 문제

- 스케줄과 사적인 계획이 틀어진다.
- 과제를 마치기 위해 도움을 받아야 할 다른 사람들에게 불편을 끼쳐야 한다.
- 애를 태우느라 잠을 자지 못한다.
- 사랑하는 이들의 요구를 뒤로 미루는 바람에 그들을 실망시킨다.
- (약해 보일까 봐, 보상을 해야 하거나, 도움을 받을 사람이 경쟁자거나 적이라는 이유로) 도움을 청하기 싫어도 어쩔 수 없이 청해야 한다.
- 새로 당겨진 시간표에 맞추기 위해 계획을 변경할 수밖에 없다(프로젝트의 규모를 줄이거나, 장소를 변경하거나, 필요한 것을 얻기 위해 돈을 더 지불하는 일 등).
- 다른 사람들이 캐릭터를 준비가 안 되어 있거나 계획을 제대로 세울 줄 모르는 사람으로 인식하게 된다.
- 일을 제시간에 맞추려고 상사를 무시했다가 상사의 노여움을 산다.

467

초래할 수 있는 심각한 결과	• 서두르다 안전에 문제가 생긴다(누군가 다친다).
	• 소중한 목표를 희생시키거나, 비싼 호의를 제공하거나, 자신을 해롭게 하는 등 높은 대가를 치러야 하는 거래를 해야 한다.
	• 실적 관련 수치가 적거나 성과가 엉성하다고 비난을 받는다.
	• 바뀐 마감 시간표를 도저히 맞출 수 없어 결국 일을 마치지 못한다.
	• 일의 결과가 수준 이하라는 이유로 캐릭터의 평판에 손상이 간다.
	• 예산 폭증에 대해 책임을 져야 한다.
	• 스트레스를 받아 사람들을 형편없이 대해 관계가 돌이킬 수 없을 정도로 망가진다.
	• 마감 기한을 맞추려 지름길을 택하거나 법을 어기다 발각된다.
생길 수 있는 감정	분노, 근심, 열패감, 절망, 결단, 공포, 무기력, 창피함, 허둥지둥, 좌절감, 무능하다는 느낌, 압도당하는 느낌, 공황, 억울함, 체념, 회의감, 망연자실, 제대로 평가를 받지 못한다는 느낌, 걱정
생길 수 있는 내적 갈등	• 마감 기한을 지킬 방안 때문에 불안해 자신의 능력에 대한 믿음에 위기가 닥친다.
	• 스스로 비난할 필요가 없다는 것을 알면서도 다른 사람들을 어려운 상황에 몰아넣어 기분이 좋지 않다.
	• (마감 기한이 당겨져) 화가 나지만 의무감과 책임감도 느낀다.
	• 필요한 것을 얻기 위해 법을 어기거나 거짓말을 하고 싶다는 유혹이 든다.
	• 마감 기한을 지킬 것인지, 늦더라도 자랑스러울 수 있는 성과물을 만들 것인지 선택의 기로에 선 느낌이다.
	• 친구나 가족들이 희생되는 경우, 많은 사람들에게 이익이 되는 일을 할지 소수에게 이익이 되는 일을 할지 즉시 선택해야 한다.
	• 그만 두는 것이 더 쉽기 때문에 그만두고 싶다.
	• (가족의 사망, 질병 등) 핑계를 지어내서라도 시간이 더 있었으면 좋겠다.

상황을 악화시킬 수 있는 부정적인 특성

화를 돋우는 성향, 거만함, 체계 없음, 과장하는 성향, 망각, 부주의, 우유부단, 무책임, 순교자인 양하는 태도, 감정 과잉, 자신감 결여, 완벽주의, 산만함, 의지박약, 불평불만, 잔걱정이 많은 성향

기본 욕구에 미치는 영향

* **자아실현 욕구** 캐릭터가 마감 기한을 지키기 위해 자신이 도저히 할 수 없다고 생각하는 일까지 하게 되는 경우, 정체성 위기를 맞게 된다.
* **존중과 인정의 욕구** 캐릭터가 희생양으로 이용당하는 경우, 평판에 손상을 입고 앞으로 나아갈 가능성도 제약을 받게 된다.
* **애정과 소속의 욕구** 상황을 개선해야 해서 (일 때문에 휴가를 취소하거나, 의무를 다하려 가족에게 뭔가 하라고 강요하는 등) 희생이 필요한 경우, 가족이 늘 이해를 해주는 것은 아니다.
* **안전 욕구** 마감 기한이 촉박한 경우, 캐릭터는 보통 때 같으면 감수하지 않을 위험을 감수하게 된다. 일이 잘못될 경우 캐릭터나 캐릭터가 사랑하는 이들이 다칠 수도 있고, 위험에 노출되거나 예기치 못한 부작용으로 어려움을 겪을 수도 있다.

대처에 도움이 되는 긍정적인 특성

적응 능력, 모험심, 차분함, 결단력, 효율성, 집중력, 남의 말을 잘 듣고 이행하는 자세, 체계적인 성향, 끈기, 설득력, 기지와 지략, 분별력, 슬기로움

> **긍정적인 결과**
>
> * 시간 관리를 더욱 잘하게 된다.
> * 조직력과 계획성을 더욱 벼릴 수 있게 된다.
> * 일이 잘못될 때 적응할 수 있는 역량이 커진다.
> * 전면에 나서서 일을 추진할 기회를 얻어 귀중하고 가치 있는 경험을 하게 된다.

- 다른 사람들과 함께 일하는 능력이 향상된다.
- 어려울 때 끝까지 자신을 돕는 사람과 돕지 않는 사람이 누군지 알게 됨으로써 진정한 친구가 누구인지 깨닫게 된다.
- 스스로 다른 사람들이 생각했던 것보다 역량이 훨씬 더 탁월하다는 것을 새삼 알게 된다.
- 마감 기한을 지키고, 그럼으로써 팀원들이나 직장 동료들에게서 감사와 존경을 받게 된다.

무고함을
입증해야 하다

Having to Prove One's Innocence

<table>
<tr>
<td>사례</td>
<td>

- 캐릭터가 하지 않은 일로 고소나 고발을 당한다.
- 캐릭터가 다른 사람의 범죄로 누명을 쓴다.
- 신원의 혼동으로 부당한 고소나 고발이 생긴다.
- 캐릭터가 엉뚱한 시간에 엉뚱한 장소에 있다가 진범 대신 범죄에 연루된 것으로 오해를 받는다.
- 아무 해도 되지 않지만 의심을 살 만한 행동을 하는 장면이 포착된다(가령 자기 차를 어디 주차했는지 잊고 엉뚱한 차의 문을 열려고 애를 쓰다 수상하다는 의심을 받는 경우 등).
- 실제로는 무고한데 과거에 비슷한 행동으로 유죄 판결을 받은 전력이 있다는 이유로 의심을 받는다.

</td>
</tr>
<tr>
<td>사소한
문제</td>
<td>

- 자신의 무고함을 주장하는 캐릭터가 자신을 의심하는 사람과 대화를 나누다 어색해진다.
- 무고함을 입증하기 위해 다른 활동을 할 시간을 빼앗긴다.
- 자신의 무고함을 설명하거나 사람들과 만나느라 일할 시간을 쪼개야 한다.
- 허위 사실로 고소나 고발을 당한 데 대해 좌절과 분노를 느낀다.
- 자신의 결백을 증명할 수 있을지 불안하다.
- 증거를 모아야겠는데 어디서부터 시작해야 할지 모르겠다.
- 캐릭터의 유죄를 증명하려 혈안이 된 다른 캐릭터들과 갈등 관계에 놓인다.
- 강압적인 상황 속에서 어려운 질문에 대답을 해야 한다. 사람들이 유죄라고 의심해서 그 부담을 져야 한다.
- 결백을 받아들이지 못하는 친구들과 관계를 더 이상 이어갈 수가 없다.
- 무고함을 입증한 후에도 자신의 결백을 온전히 증명하기 위해 씨름해야 한다.

</td>
</tr>
</table>

초래할 수 있는 심각한 결과	• 캐릭터가 억울함으로 충동적인 행동을 하다 오히려 고발인의 부정적인 의구심을 강화시키는 결과를 낳는다.
	• 사랑하는 사람들이 캐릭터가 유죄라고 생각하고 캐릭터는 그들에게 절연당한다.
	• 사랑하는 사람들이 캐릭터와 관련이 있다는 이유로 죄인 취급을 당한다.
	• 길고 지루한 재판 과정을 견뎌야 한다.
	• 제대로 된 법률 대리인을 구하지 못해 판사를 설득할 변론을 받지 못한다.
	• 피해자들이 캐릭터를 상대로 보복을 하려 한다.
	• 허위 혐의로 평판에 괴멸적인 손상을 입는다.
	• 혐의 때문에 직장을 잃거나 이혼을 당한다.
	• 시간이 많이 소요되고 불필요한 회복 프로그램을 감내해야 한다.
	• 유죄 판결을 받고 수감된다.
	• 스트레스와 불안 때문에 무고한 캐릭터가 유죄인 듯 보여진다. 가령 거짓말탐지기 검사에서 유죄 결과가 나온다.
	• 캐릭터의 과거로부터 불리한 증거가 나와 유죄 의심을 더욱 굳히게 된다.
생길 수 있는 감정	감정의 동요, 분노, 불안, 쓰라림, 우려, 방어하려는 마음, 체념, 절망, 결단, 공포, 당혹감, 두려움, 허둥지둥, 좌절, 위협감, 짜증, 신경과민, 압도당하는 느낌, 억울함, 자기 연민, 수치심, 회의감
생길 수 있는 내적 갈등	• 자신의 무고함을 입증하고 싶은데 방법을 전혀 모르겠다.
	• 고립감, 불안감과 씨름하고 있다.
	• 진실을 말하고 싶지만 그럴 경우 사랑하는 사람을 연루시켜야 한다.
	• 잘못을 전혀 저지르지 않았는데도 죄책감이 든다.
	• 무고한 사람을 고발하는 사람에게 앙갚음을 하고 싶은 욕망과 싸우느라 힘들다.
	• 정상적인 일상으로 돌아가려 노력하다가도 분노, 억울함, 괴로움 때문에 숨이 막힌다.

- 어쩌다 무고한 자신이 의심을 받게 되었는지 이해하려고 실마리를 찾다 보면 악몽 같은 만남과 사건을 곱씹어야 한다.

상황을 악화시킬 수 있는 부정적인 특성

남의 부아를 돋우는 성향, 무관심, 대립을 일삼는 성향, 부정직함, 체계적이지 못한 성향, 무례함, 망각, 안달, 충동적인 성향, 감정표현을 꺼리는 성향, 예민함, 소통에 서툰 성향, 비협조적인 성향, 부도덕함

기본 욕구에 미치는 영향

- **자아실현 욕구** 캐릭터가 유죄 판결을 받았다가 나중에 무죄 판결을 다시 받는다 해도 의미 있는 삶의 목적을 추구하는 캐릭터의 능력은 손상을 받는다. 세간의 이목을 끄는 범죄일 경우 잊히지 않을 것이고, 그 경우 캐릭터의 이름은 늘 그 범죄와 엮여 사람들의 입에 오르내리게 되기 때문이다.
- **존중과 인정의 욕구** 캐릭터가 입는 평판의 손상은 고소나 고발로 이미 시작된다. 캐릭터의 결백이 입증된다 해도 일부 사람들은 캐릭터가 애초에 그런 상황에 연루되었다는 이유만으로 그를 존중하는 마음을 잃는다.
- **애정과 소속의 욕구** 캐릭터가 여전히 유죄라고 생각하는 사람들은 그와 연을 끊을 것이고 캐릭터는 지지와 지원이 가장 필요할 때 고립된다.
- **안전 욕구** 캐릭터에 대한 고소 고발이 수감으로 이어지는 경우, 캐릭터는 교도소에서 위험한 상황을 경험할 가능성이 매우 높다.
- **생리적 욕구** 중죄로 유죄 판결을 받는 경우 캐릭터는 극형, 즉 사형 선고를 받을 수도 있다.

대처에 도움이 되는 긍정적인 특성

분석 능력, 과감함, 차분함, 매력, 자신감, 협조적인 태도, 용감함, 신중함, 효율성, 정직함, 부지런함, 관찰력과 통찰력, 낙관적인 태도, 질서정연함, 인내와 끈기, 설득력, 기지와 지략

- 캐릭터가 자신의 결백을 입증하고 낙인에서 깨끗이 벗어난다.
- 구속될 뻔한 경험을 통해 인생에서 새로운 출구를 찾고 새로운 길을 선택한다.
- 실제로 유죄인 범인을 기소할 증거를 제공함으로써 세상을 더 안전한 곳으로 만든다.
- 캐릭터가 죄인이 될 뻔한 상황을 전화위복으로 삼아 자신의 진정한 친구가 누구인지를 깨닫게 된다.
- 고소 혹은 고발을 한 사람을 용서할 수 있게 된다.
- 사법체계의 결함을 인식하고 변화를 위해 싸운다.
- 캐릭터가 자신의 결백을 입증해야 하는 상황에서 성공할 경우, 무슨 일이건 결국은 견뎌낼 수 있다는 것을 깨닫게 된다.

문제가 생겨
지각하다

A Delay That Makes One Late

사례

- (알람시계가 꺼지거나 숙취 등의 이유로) 늦잠을 잤다.
- 나갈 준비를 하고 있는데 아기의 터질 듯한 기저귀를 갈아야 한다.
- 집을 나간 개를 쫓아가 집안으로 들여놓아야 한다.
- 배수관이 터지거나 화재경보가 울리는 등 집안 설비에 문제가 생긴다.
- (자동차 시동이 걸리지 않거나 자전거를 도둑맞는 등) 탈것에 문제가 생긴다.
- 중요한 물건(지갑, 여권, 휴대폰 등)을 놓고 와서 다시 가지러 가야 한다.
- 교통 혼잡으로 길이 막히거나, 학교 버스 뒤에서 혹은 도개교♦가 열리기를 기다리느라 오도 가도 못하게 된다.
- 길을 잘못 들었다.
- 경찰관에게 딱지를 끊겼다.
- 자동차 사고에 휘말렸다.
- (상관이나 의사 혹은 아이의 학교에서 오는) 중요한 전화를 받아야 한다.
- 카풀 운전자, 늦어지는 학교 버스나 베이비시터 등 다른 사람이 오지 않아 기다려야 한다.
- 다른 일들이 너무 많거나 계획을 형편없이 세워 지각하게 생겼다.

**사소한
문제**

- 캐릭터의 지각으로 불편해진 사람들과 캐릭터 사이에 갈등이 생긴다.
- 캐릭터의 신뢰도가 손상을 입는다.

♦ **도개교**
한쪽이나 양쪽이 올라가, 배가 지나갈 수 있도록 만든 다리.

475

- 서두르다 중요한 뭔가를 깜빡 잊어버린다.
- 모든 일을 다 하기란 불가능하기 때문에 일부 일에 차질이 빚어진다.
- 스트레스 때문에 다른 사람들에게 성질을 부린다.
- 수업, 발표, 회의 등을 준비할 귀중한 시간을 잃는다.
- (고혈압이나 위궤양 악화 등) 사소한 건강 문제를 겪는다.
- 식사를 걸러 짜증을 내게 된다.

초래할 수 있는 심각한 결과	· 면접에 늦어 취직에 실패한다. · 비행기를 놓친다. · 연애의 마지막 기회를 날려버린다. · 서두르다 사고를 당한다. · 도로에서 난폭 운전을 하게 된다. · 약 복용을 잊는 바람에 (당뇨 쇼크, 발작 등) 겪지 않아도 될 증상을 겪는다. · (이웃집 아이를 어린이집에서 데려오거나, 노인인 친척을 진찰 예약에 맞춰 병원으로 모시고 가는 등의) 약속을 잊어버린다. · 법정의 의무 출석을 놓친다. · 공황 발작이나 정신 발작을 겪게 된다. · 평정심을 잃고 엉뚱한 사람을 비난하다가 상황이 녹화되어 온라인에 공개된다.
생길 수 있는 감정	분노, 방어적인 태도, 절망, 결단, 공포, 당혹감, 허둥거림, 죄책감, 안달, 망연자실, 공황, 무기력함, 후회
생길 수 있는 내적 갈등	· 무능해보이고 싶지 않아 지각의 원인에 대해 거짓말을 하고 싶은 유혹이 든다. · 캐릭터가 시간 엄수에 까다로운 성격이라 지각할 상황에서 애를 태운다. · 세상이 자신에게 불리한 음모를 꾸미는 것만 같지만 말도 안 되는 이야기라는 것을 모르지 않는다.

- 준비가 부족했던 자신에게 화가 나면서도 상황을 바꿀 힘이 없다.
- 인간이라면 저지를 실수를 저지른 것뿐인데도 (완벽주의 성향 탓에) 자신을 도저히 용서할 수가 없다.
- (지각의 여파가 심각할 경우) 패배주의적 생각에 자꾸 빠지게 된다.

상황을 악화시킬 수 있는 부정적인 특성

대적하려는 성향, 방어적인 태도, 짜임새와 체계 없음, 약속을 지키지 않는 성향, 어리석음, 망각, 야단법석을 떠는 성향, 안달, 무책임, 순교자인 양하는 성향, 감정 과잉, 신경과민, 강박적인 성향, 과민성, 완벽주의, 산만함, 잔걱정이 심한 성향

기본 욕구에 미치는 영향

- **존중과 인정의 욕구** 평생 한 번 있을까 말까 한 기회를 놓쳤는데 그것이 캐릭터 자신의 잘못일 경우, 자존감에 큰 상처를 입는다.
- **애정과 소속의 욕구** 실수가 지나치게 잦은 경우, 캐릭터의 가족 관계나 연애 전선에 부담이 가중되어 관계에 문제가 생길 수 있다.
- **안전 욕구** 늦었거나 주의가 산만한 일 때문에 서두르는 경우, 캐릭터가 사고를 당하거나 부상을 입을 가능성이 커진다.
- **생리적 욕구** 캐릭터가 지체하는 경우 암살자를 피할 배나, 쓰나미를 피할 장소나 긴급히 필요한 백신 등 생명을 구하는 데 꼭 필요한 것들을 제시간에 확보하지 못할 수 있다.

대처에 도움이 되는 긍정적인 특성

적응 능력, 감사하는 태도, 차분함, 자신감, 수양과 단련, 친근함, 무고함, 친절함, 낙관적인 태도, 끈기와 인내, 기지와 지략, 재치

긍정적인 결과

- 캐릭터가 제시간에 당도했다면 일어나지 않았을 우연한 만남이 이루어진다.

- 앞으로는 계획을 더 잘 세워야 한다는 귀중한 교훈을 배운다.
- 자신의 실수에 책임을 지고 용서를 받는다.
- 자신이 과도하게 일에 집중했다는 것을 인식하고 향후 그런 실수를 미연에 방지하는 조치를 취한다.
- 가스 폭발이나 기차 탈선으로 인한 승객 전원 사망 등의 끔찍한 운명을 오히려 지각 덕에 피할 수 있게 된다.
- 적절한 시간에 있어야 할 장소에 당도하게 된다(그래서 다른 사람의 목숨을 구하거나, 인재를 발굴하러 다니는 스카우트 담당자와 같은 승강기에 타게 되어 스카우트되거나, 혹은 위험을 미리 감지해 사고를 막을 수 있게 된다).

스포트라이트를 받다

사례	• 대역배우가 갑자기 원치 않는 주역 연기를 해야 한다.

- 대역배우가 갑자기 원치 않는 주역 연기를 해야 한다.
- 비디오나 소셜 미디어 계정의 내용이 급속히 퍼져나가 캐릭터가 갑자기 유명세를 탄다.
- 캐릭터의 상품(책이나 영화나 노래 등)이 즉시 히트를 친다.
- 캐릭터의 배우자가 하룻밤 사이 유명해진다.
- 세간의 이목을 끄는 경연이나 콘테스트에서 상을 탄다.
- 캐릭터의 초능력이나 마법이 밝혀진다.
- 용감하거나 감화를 주는 일을 한 공로로 신문 1면의 뉴스감이 된다.
- 악명 높은 범죄를 목격한 후 재판에서 스타 증인이 된다.
- 일상적인 일을 하다 스카우트 담당자에게 발견된다.
- 캐릭터가 자신이 유명 인사나 정부 고위층과 친인척이라는 것을 알게 된다.
- 유명인과 데이트를 한다.
- 세간의 이목을 끌거나 특별히 악랄한 범죄로 기소된다.
- 이례적인 상황에서 누군가의 목숨을 구한다.

사소한 문제

- 유명세를 치르는 통에 사생활을 침해당한다.
- 캐릭터가 자신의 외모, 말 등에 대해 늘 신경 써야 한다.
- 혐오를 표하는 우편물을 받거나 이메일을 받거나 소셜 미디어상에서 욕을 먹는 표적이 된다.
- 캐릭터의 돌연한 명성을 시샘하는 친구들과 갈등하게 된다.
- 캐릭터와 주변 모든 사람에 대한 감시가 심해져 기존의 관계가 변화한다.
- 사생활이 없어졌다고 가족이나 룸메이트와 언쟁을 벌인다.
- 과거의 잘못이 발견될까 봐 전전긍긍한다.
- 일등 자리를 유지하기 위해 계속 일하고 혁신해야 한다.
- 늘 검토하고 살펴야 하는 새로운 기회가 부담스럽다.

- 캐릭터의 취미와 관심사가 바뀌는 바람에 옛 친구들과 멀어진다.

- 갑작스럽게 유명해진 탓에 캐릭터가 신체적으로 위해를 입거나 사랑하는 사람들이 위해를 입는다.
- 유명세가 삽시간에 나락으로 떨어진다.
- 캐릭터의 망신거리가 공개되어 전 세계가 볼 수 있게 전시된다.
- 갑작스러운 유명세를 치르느라 중독에 빠지거나 정신 질환에 시달리게 된다.
- 스토킹을 당하거나 살해 위협을 받는다.
- 유명세가 허위임이 밝혀진다. 캐릭터가 사실은 그 유명한 인물이 아니었다.
- 캐릭터가 주변 사람들에게 맞추기 위해 가치관과 윤리를 바꾼다.
- 남들이, 대중이 어떻게 생각할까에 집착하고 끊임없이 걱정한다.
- 캐릭터가 자신에게 잘 해주는 새 친구들 때문에 평생의 우정을 헌신짝처럼 버린다.
- 캐릭터가 스포트라이트를 계속 받아야 한다고 위협을 당하거나 괴롭힘을 당한다.
- 기자들이나 촬영하는 이들에게 난폭한 행동을 하게 된다.
- 하지 않은 일로 인한 체포를 피하기 위해 도망을 다니게 된다.

수용, 숭앙, 즐거움, 짜증, 불안, 갈등, 의구심, 불만, 열의, 의기양양, 흥분, 허둥지둥, 좌절, 불안정, 위협받는 느낌, 분개, 압도당하는 느낌, 공황, 만족감, 꺼리는 마음, 분한 마음

- 자신의 진짜 모습을 버리지 않고도 계속 대중의 관심을 받고 싶다.
- 새로 얻은 인기가 자신의 관계를 망치고 있다는 것을 알면서도 인기를 포기하고 싶지가 않다.
- 스포트라이트를 계속 받기 위해 도덕적인 선을 넘고 싶은 유혹이 든다.
- 잘못하지 않았다는 것을 입증하기 위해 도덕적인 선을 넘어야 한다.
- 미디어가 떠드는 나쁜 기사를 믿는 사람들에게 버려져 배신당했

다는 느낌이 든다.

- 스포트라이트를 포기하고 싶지만 그런 결정을 내리면 사랑하는 사람들이 실망하리라는 것을 안다.
- 스포트라이트 덕에 새로 생긴 친구들이 진정한 친구들인지 그저 자신의 명성에 이끌려온 것인지 확신이 없어 힘들다.
- 캐릭터가 명성이 부당하다고, 자신은 그런 유명세를 누릴 자격이 없다고 생각한다.

상황을 악화시킬 수 있는 부정적인 특성

화를 돋우는 성향, 중독 성향, 강박적인 성향, 대적하는 성향, 신의 없음, 무례함, 어리석음, 남을 너무 잘 믿는 성향, 충동적인 성향, 자기 억제, 불안정, 물질만능주의, 편집증적 성향, 무모함, 요령 없음, 상스러움, 장황함

기본 욕구에 미치는 영향

- **자아실현 욕구** 갑자기 스포트라이트를 받게 된 캐릭터는 외모와 평판을 유지하려다 결국 자신의 진정한 모습을 잠식당할 위험에 빠질 수 있다.
- **존중과 인정의 욕구** 부정적인 스포트라이트에 갇혀버린 캐릭터는 자존감을 지키려 씨름해야 한다. 특히 가장 가까운 사람들이 캐릭터에 대한 부정적인 이야기들을 믿는 경우에 그러하다.
- **애정과 소속의 욕구** 캐릭터는 사람들에게 둘러싸여 있어도 고립감과 고독을 느낄 수 있다. 유명세 탓에 자신의 바탕을 이루는 사람들과 더 이상 만나지 못하게 되었거나 진정한 자신으로 남아 있지 못하게 되었기 때문이다.
- **안전 욕구** 스포트라이트를 받게 되는 사람들의 경우 미친 사람들이 가할 수 있는 신체적 위협도 문제지만, 부당한 비판을 지속적으로 받아 생기는 정신적인 문제 또한 크다.

대처에 도움이 되는 긍정적인 특성

적응 능력, 야심, 감사하는 태도, 집중력, 자신감, 외교술, 신중함, 여유, 열정, 외

향적인 성향, 겸허함, 영감을 주는 능력, 지성, 충실함, 객관성, 사색적인 성향, 통찰력, 분별력

긍정적인 결과

- 캐릭터가 새로 얻은 명성을 영향력으로 삼아 다른 사람들에게 이로운 일을 하게 된다.
- 명성을 통해 금전적으로 혜택을 보게 된다.
- 사람들과 연을 맺고 어울리면서 새로운 세계를 향해 나아가는 법을 배운다.
- 갑작스러운 유명세의 시련을 겪은 후 친구들, 사랑하는 가족들과 관계가 더욱 돈독해진다.
- 진정으로 중요한 것이 무엇인지 깨닫고 스포트라이트를 포기한다.
- 캐릭터가 자신을 희생시키지 않고도 유명인의 인생을 사는 법을 습득한다.
- 무고함을 뒷받침하는 증거가 밝혀져 캐릭터의 죄가 사라진다.

예상치 못한
비용이 발생하다

사례

- 자연재해로 캐릭터의 집이 피해를 입는다.
- 사랑하는 사람이 부상을 당하거나 갑자기 병에 걸려 의료비가 많이 든다.
- 사랑하는 사람의 사망 때문에 이동 경비나 다른 장례 관련 비용이 발생한다.
- 여행 계획이 변경되는 바람에 수수료가 발생해 남은 돈이 줄어든다.
- 교통법 위반으로 딱지를 떼는 바람에 범칙금을 내야 한다.
- 지역 조례나 법률을 위반해 벌금을 물어야 한다.
- 변호사를 고용해야 한다.
- 숨어 있던 수수료를 꼼짝없이 내야 한다.
- 살던 집에 건강에 해를 끼치는 위험이 발생해 당분간 호텔에서 지내야 한다.
- 자식의 과외 선생님을 고용해야 한다.
- 자동차 사고로 캐릭터의 자가용이 박살나 새 차를 살 수밖에 없다.
- 캐릭터의 반려 동물이 병에 걸려 광범위한 치료가 필요하다.
- 친구나 가족을 금전적으로 지원해야 한다.
- 고소를 당해 합의금을 물어야 한다.

**사소한
문제**

- 예상치 못한 비용을 감당하기 위해 다른 쪽의 예산을 줄여야 한다.
- 비용을 충당하기 위해 부업을 해야 해 개인 시간을 희생해야 한다.
- 비용의 압박을 심하게 느낀다(특히 예상치 못한 비용을 연속으로 부담하는 경우).
- 캐릭터가 자신의 금전이 충분치 못한 데 대해 수치심을 느낀다.
- 문제를 다른 식으로 해결해서 돈을 아끼려다 오히려 상황을 악화시킨다.
- 소중한 취미나 여가 활동을 비용 절감 때문에 포기해야 한다.
- 주유 비용을 아끼기 위해 걸어서 출근한다.

- 아이들에게 새 물건이나 아이스크림을 전처럼 사 줄 수 없는 이유를 설명해야 한다.
- 비용 때문에 친구나 지인들과의 약속을 피하게 된다.
- 사랑하는 사람들이 경제적인 희생을 감수해야 한다.
- 가족에게 돈을 빌려 당혹스럽게 한다.

초래할 수 있는 심각한 결과	- 신용등급에 문제가 생긴다. - 사랑하는 사람의 결혼식, 졸업식 혹은 중요한 행사에 참석하지 못한다. - 파산신청을 해야 한다. - 직장을 다니지 못하게 되거나 돈을 내지 못하는 상황 때문에 노숙자가 된다. - 면허증이나 업무 관련 특권을 잃는다. - 악덕 사채업자에게 돈을 빌리는 바람에 완전히 새로운 문제를 초래해 상황을 악화시킨다. - (돈을 빌리거나, 대가족 전체가 이사를 가야 하거나, 배우자가 캐릭터가 세세한 돈 문제를 숨겼다는 것을 알게 되는 등의 이유로) 관계가 삐걱거린다. - 돈을 아끼느라 (의료 시술 등의) 중요한 비용을 쓰지 못하게 된다. - 비용을 감당하기 위해 부업을 하나 (혹은 두 개) 더 해야 한다.
생길 수 있는 감정	분노, 고뇌, 짜증, 불안, 쓰라림, 우려, 열패감, 절망, 결단, 상심, 의심, 공포, 두려움, 좌절, 자책감, 압도당하는 느낌, 무력함, 자기 연민, 충격, 취약하다는 느낌, 근심
생길 수 있는 내적 갈등	- 상황이 달라져 돈을 어디에 어떻게 써야 할지 쉽지 않은 선택들을 해야 한다. - 부도덕한 방법이나 불법을 이용해서라도 돈을 벌고 싶은 유혹이 든다. - 자신이 필요한 것과 원하는 것 사이에서 선택을 해야 한다. - 돈 문제에 관한 결정을 더 잘 내리지 못한 것, 대비를 철저히 하지

못한 것 때문에 밀려드는 후회를 감내해야 한다.

- 배우자나 자식들이 돈 없이 지내게 하는 게 미안하고 싫어 현명하지 못한 방식(선물을 사주거나 아이들에게 아무거나 뭐든 다 사주는 식)으로 죄책감을 덜고 싶은 마음이 굴뚝같다.
- 돈을 더 제공할 수 없는 자신이 무능하다는 느낌이 터무니없다는 것을 알면서도 그런 느낌에 시달린다.

상황을 악화시킬 수 있는 부정적인 특성

강박적인 성향, 방어적인 성향, 과장하는 태도, 어리석음, 탐욕, 융통성 없음, 무책임, 질투, 물질만능주의, 가식, 자기탐닉, 이기심, 완고함, 속을 털어놓지 않는 성향

기본 욕구에 미치는 영향

- **존중과 인정의 욕구** 물건에 자존감이 달려 있는 캐릭터인 경우, 소비를 갑자기 줄이거나 중단해야 할 때 크게 힘겨워할 수 있다.
- **애정과 소속의 욕구** 돈은 가족 간의 마찰을 불러오는 흔한 원인이다. 캐릭터가 사랑하는 사람들이 생활 습관을 바꾸려 하지 않거나 금전 상황이 나빠진 데 대해 캐릭터를 비난하려 한다면 중요한 관계에 균열이 생길 수 있다.
- **안전 욕구** 의료비 혹은 집과 같이 꼭 필요한 자원이나 생업을 유지할 수 있는 능력을 위협할 정도의 금전적인 어려움은 캐릭터의 안정감을 급속히 해칠 수 있다.

대처에 도움이 되는 긍정적인 특성

분석 능력, 감사하는 태도, 창의력, 결단 능력, 수양과 단련, 효율성, 근면함, 꼼꼼함과 세심함, 질서정연함, 인내, 선제적인 행동 능력, 보호하려는 태도, 기지와 지략, 책임감, 분별력, 근검절약, 이타심

- 예상치 못한 지출에 대비할 수 있는 예산을 세우는 법을 배운다.
- 재정 계획을 요령 있게 세워 다른 사람들을 금전적으로 도울 수 있는 방향으로 갈 수 있다.
- 비용을 들여 (집에서 곰팡이를 퇴치하거나 완전히 망가질 차량을 수리함으로써) 수리를 함으로써 캐릭터의 삶이 더욱 안전해진다.
- 타인들에게 도움을 청하고 의지하는 법을 배운다.
- 향후 금전 문제로 고군분투하는 다른 사람들에게 자신이 성공한 대응 계획을 공유할 수 있게 된다.
- 지출을 검토하고 필요한 것과 필요 없는 것을 결정함으로써 능률적이고 간소하게 비용을 들이는 법과 중요한 일에 돈을 할당하는 법을 배운다.

예상치 못한 책임을
떠맡게 되다

Being Saddled with
Unexpected Responsibility

사례

- 나이 드신 부모가 갑자기 캐릭터의 돌봄을 받아야 할 지경까지 쇠약해진다.
- 부모님이 돌아가시고 캐릭터에게 집과 재산을 돌볼 책임을 남긴다.
- 캐릭터가 대부/대모를 선 아이의 부모가 살해되어 법적인 부양책임을 맡게 된다.
- 캐릭터가 예상치 못한 임신을 하게 된다.
- 캐릭터가 자신도 모르게 아버지가 되었다는 것을 알고 아이의 아버지 노릇을 해야 한다.
- 직장에 다니는 부모가 갑자기 아이를 홈스쿨링으로 지도하거나 아이의 비대면 학습을 챙겨야 하는 상황에 놓인다.
- 불의의 사고로 캐릭터의 아이가 신체적으로나 정신적으로 불구가 된다.
- 직장의 감원으로 캐릭터의 책임이 가중된다.
- 캐릭터의 직무가 변해 책무가 가중된다.
- 고객이나 손님이 늘어 직원들의 업무가 늘어난다.
- 위원회 구성원들이 그만 두는 바람에 남은 사람들이 일을 챙겨 해야 한다.
- (테러, 시민 소요, 태풍 등) 자연재해나 인재가 벌어져 캐릭터가 맡은 책임이 늘어난다.

**사소한
문제**

- 새 책무를 수행하기 위해 교육이 더 필요하다.
- 일에 너무 치여 한계를 느낀다.
- 장시간 노동을 해야 한다.
- 새 스케줄에 적응하기 위해 직장을 바꿔야 한다.
- 동료나 팀원들과 갈등 관계에 놓인다.
- 직장이나 자원봉사 단체의 사기가 저하된다.
- 휴직을 해야 한다.

- 업무량이 늘어 가족과 갈등에 빠진다.
- 스트레스나 경험 부족, 시간 관리의 어려움 때문에 실수를 저지른다.
- (부양할 아이가 늘거나 부모의 병원비 때문에) 경제적으로 압박이 커진다.
- 여가 활동 시간이 전혀 없다.
- 친구들과 보낼 시간이 줄어든다.
- 도움이 필요한 사람을 돌보거나 챙기지 못할까 봐 두렵다.
- 책임자에게 화가 난다.

초래할 수 있는 심각한 결과	- 책임을 제대로 이행하지 못해 심각한 결과가 생긴다(양육권을 잃게 되거나 큰 실수로 좌천당하는 등). - 캐릭터가 휴가를 너무 많이 쓰거나 병가를 자주 써 해고당한다. - 그만두는 사람들이 늘어나는 바람에 남은 사람들의 업무 부담이 수행 불가능할 정도로 늘어난다. - (직장에서나 아이 돌보는 일 등에서) 급하게 도우미를 고용했는데 고용한 도우미가 무능하다는 것을 너무 늦게 알게 된다. - 스트레스가 가중되어 불안한 결혼이 결별을 맞는다. - 캐릭터가 친구들에게 시간을 내주지 못해 우정에 금이 가거나 결국 깨진다. - 책임 때문에 자기를 돌보지 못하고 영양실조, 고혈압, 수면부족 등의 병에 걸린다.
생길 수 있는 감정	분노, 번민, 짜증, 불안, 우울, 체념, 결단, 불신, 공포, 두려움, 좌절, 열패감, 방치된다는 느낌, 압도당하는 느낌, 공황, 억울함, 감수하겠다는 마음, 자기 연민, 충격, 억울함, 근심, 하찮다는 느낌
생길 수 있는 내적 갈등	- 일에 압도당하거나 일에 대한 두려움으로 힘들어도 긍정적인 척 해야 한다. - 일을 하고 싶고 유능하다는 평가를 받고 싶긴 하지만, 늘어난 책무가 지나치게 많다는 것을 알고 있다.

- (캐릭터에게 책임을 떠맡는 일에 대한 선택권이 있는 경우) 어떻게 해야 할지 결정해야 한다.
- 옳은 일을 하고는 싶지만 현재의 생활 방식을 복잡하게 만들고 싶지 않다.
- 자신이 맡은 사람에게 화가 나고 화가 난다는 사실이 부끄러워 미칠 지경이다.

상황을 악화시킬 수 있는 부정적인 특성

중독 성향, 무관심, 무질서, 과장, 약속을 어기는 태도, 경박함, 무책임, 게으름, 신경과민, 완벽주의, 비관적인 태도, 분노, 이기심, 괴팍함, 변덕, 일중독, 잔걱정이 많은 성향

기본 욕구에 미치는 영향

- **자아실현 욕구** 책무에 압도당하는 캐릭터는 꿈과 욕망을 제쳐둬야 하기 때문에 자아실현이 불가능해진다.
- **존중과 인정의 욕구** 일에 치이는 캐릭터는 직장이나 가정이나 관계에서 신통치 않을 것이다. 결국 불안, 열패감, 자신에 대한 불신 등의 추가적인 부담까지 져야 한다.
- **애정과 소속의 욕구** 예상치 못한 책임을 떠맡은 캐릭터는 해야 할 일의 우선순위를 조정해야 하고, 결국 관계보다 해야 할 책무를 우선시하게 된다. 이러한 변화는 캐릭터를 지지하는 사람들 내에서 갈등을 일으킬 수 있다.

대처에 도움이 되는 긍정적인 특성

적응 능력, 야심, 분석 능력, 감사하는 태도, 차분함, 신중함, 자신감, 협조하려는 태도, 수양과 단련, 여유, 효율성, 집중력, 만족하는 태도, 고결함, 근면함, 돌보려는 태도, 낙관적인 태도, 질서정연함

- 돌봄이 필요한 사람에게 귀중한 돌봄과 관심을 제공할 수 있게 된다.
- 열심히 일한 데 대해 봉급 인상이나 승진으로 보상을 받는다.
- 기여한 바에 대해 상이나 칭찬으로 인정받는다.
- 예기치 않은 책임을 통해 캐릭터의 인생이 더욱 심오해지고 의미심장해진다.
- 가정과 일 사이의 균형을 맞추는 법을 배우게 된다.
- 효율성을 배움으로써 캐릭터 자신이 가능하다고 생각했던 것보다 더 많은 일을 할 수 있게 된다.
- 자신의 능력 범위를 벗어나는 상황을 단호히 거절해도 된다는 것을 알게 된다.

원치 않는 주목이나
조사를 받게 되다

사례

- 쥐죽은 듯 있으려고 애쓰고 있던 캐릭터가 (우연히 뭔가 떨어뜨리거나, 소리를 내거나 너무 크게 말해) 원치 않는 주의를 끌게 된다.
- 누군가의 일거수일투족을 감시하라는 임무를 받는다.
- 실수로 무슨 일을 저질러 남들의 의심을 산다.
- 판단 착오로 타인들이 캐릭터를 경계하게 된다.
- 신뢰를 잃어 누군가 캐릭터의 일거수일투족을 면밀히 감시하게 된다.
- 추적이나 수사를 당한다.
- 캐릭터가 테스트를 통해 (결정이나 판단 등)의 실적을 평가받는다.
- 캐릭터의 신의가 의심의 대상이 되어 자유와 자율성이 줄어든다.
- 안전 관련 조치가 심해져 피하거나 막기가 더 힘들어진다.
- 우연히 (엉뚱한 장소나, 엉뚱한 시간에) 뭔가를 하다 발각되어 추가적인 위반 가능성 때문에 감시 대상이 된다.
- 인종 차별이나 편견 때문에 감시를 당한다.
- 유명 인사로서의 지위 때문에 캐릭터의 활동이 공개되거나 공적 관심의 대상이 된다.

**사소한
문제**

- 사생활이 거의 없어진다.
- 상대해야 할 요식 절차가 늘어난다.
- 전에는 필요하지 않았던 활동 보고를 해야 하게 생겼다.
- 감시의 강화나 새로 생긴 절차 때문에 일이 지체된다.
- 독립적으로 일을 하지 못하고 파트너나 팀을 할당받게 된다.
- 일을 승인해줄 사람이 생겨서 캐릭터가 새로운 절차를 꼭 지켜야 한다.
- 감시나 조사가 끝날 때까지 이루려던 목표 성취를 미룰 수밖에 없다.
- 기회를 놓친다.

- 캐릭터가 자신이 말할 내용이나 말할 상대를 함부로 선택할 수 없다.

초래할 수 있는 심각한 결과	압박이 심해 큰 실수를 저지른다.캐릭터가 거짓말을 하거나 해서는 안 될 일을 하다 걸린다.감시나 조사 때문에 중요한 목표를 성취할 수 없다.신뢰 문제로 관계가 돌이킬 수 없을 만큼 손상을 입는다.캐릭터의 적이 감시나 조사를 통해 캐릭터의 동기에 대한 의심을 더욱 강화시킨다.캐릭터가 궁지에 몰려 법을 어기거나 반대자가 된다(그러나 법을 어긴 이유는 정당하다).편견이나 부당한 편향 때문에 제약을 받는다.조사와 그로 인한 실패를 피하려 애쓴다.캐릭터가 관찰과 녹음을 당한 뒤 그 자료를 빌미로 협박을 당한다.캐릭터가 위치 추적 장치가 자신의 차에 장착되어 있다는 것을 발견한다.캐릭터가 사적인 공간이라고 생각했던 장소에서 숨겨져 있던 카메라를 발견한다.
생길 수 있는 감정	감정의 동요, 분노, 짜증, 배신감, 쓰라림, 경멸, 방어적인 태도, 저항, 결단, 실망, 의구심, 환멸, 좌절, 억울함, 공황, 편집증, 울화, 충격, 제대로 평가받지 못한다는 느낌, 반신반의, 근심
생길 수 있는 내적 갈등	자신을 불신하는 사람들을 용서하려 애쓴다.감시나 조사를 초래한 실수나 실책을 저질러 화가 난다.중요한 시기에 자신이나 타인들에 대한 신뢰를 잃어버린다.집안에 배신자가 정보를 누출시키고 있다는 것을 알고 누구인지 알아내려 애쓴다.캐릭터가 (가령 유명 인사이거나 중앙정보부 작전 요원이거나 밀고 집단의 구성원이거나 범죄자라서) 상황상 감시를 받을 수밖에 없다는 것을 알면서도 끊임없는 감시에 분노를 느낀다.

상황을 악화시킬 수 있는 부정적인 특성

화를 돋우는 성향, 거만함, 대립을 일삼는 성향, 무질서, 안달복달, 충동적인 성향, 남을 함부로 재단하는 성향, 남성적인 면을 과시, 감정 과잉, 짓궂음, 강박적인 성향, 반항심, 무모함, 자기 파괴적인 태도, 장황함, 원한, 변덕

기본 욕구에 미치는 영향

- **자아실현 욕구** 감시나 조사에 노출되는 캐릭터는 자신의 꿈이 족쇄에 묶여 자유와 자율성을 침해당한다는 것을 알게 되어 결국 꿈을 이루지 못한다.
- **존중과 인정의 욕구** 조사나 감시 강도가 높아지는 이유는 대개 신뢰 부족 때문이다. 이는 캐릭터를 둘러싼 주변 사람들이 캐릭터를 인정하지 않는다는 뜻이다 (캐릭터가 무능하다거나 부도덕하다거나 믿을 수 없는 사람이라고 생각한다는 뜻). 이러한 상황은 캐릭터를 낙담시킨다. 특히 이러한 평가에 스스로도 동의하는 경우 더 그러하다.
- **애정과 소속의 욕구** 캐릭터와 가까운 사람들은 원치 않는 감시나 주의가 지속되는 상황을 견뎌내지 못할 수 있고, 그런 경우 캐릭터는 고립되어 홀로 상황을 감내할 수밖에 없다.

대처에 도움이 되는 긍정적인 특성

신중함, 자신감, 협조적인 태도, 단련과 수양, 정직함, 고결함, 겸손, 지성, 내향적인 성향, 충실함, 순종적인 성향, 관찰력, 과묵함, 기지와 지략, 분별력, 소박함, 학구적인 성향, 재능, 건전함, 재치

긍정적인 결과

- 속도를 늦추고 상황을 심사숙고함으로써 성공을 촉진시킨다.
- 자신의 진정한 친구가 누구인지 새삼 알게 된다.
- 자립을 배우고 자신의 능력에 자신감을 얻게 된다.
- 감시자를 방해해 사생활을 지킬 수 있는 창의적인 방안과 요령을 발견한다.

일을 마칠 시간이
촉박해지다

사례

- 캐릭터가 병에 걸리거나 다쳐서 일을 마칠 시간이 부족해졌다.
- 마감 기한이 앞으로 당겨졌다.
- 고객이 프로젝트 중간에 일을 더 추가한다.
- 재판 당일 직전에 증거를 수집하거나 목격자를 찾아야 한다.
- 정해진 시간까지 목적지에 가야 하는데 도중에 교통 혼잡이나, 건설 현장이나, 시가행렬을 만나 도착이 늦게 생겼다.
- 버스나, 배나, 다른 교통수단을 놓쳤다.
- 사랑하는 사람들이 캐릭터에게 뭔가 개선하라고 최후통첩을 내린다.
- 재난을 피할 시간이 거의 없어 긴박한 상황이다(폭탄이 터지거나 소행성이 충돌하는 등).

사소한 문제

- 며칠째 밤새 일을 해 수면부족이 심하다.
- 삶의 다른 영역에서 생산성이 떨어진다.
- 서두르다 실수를 저지른다.
- 일을 끝내느라 긴장을 푸는 활동이나 취미 활동을 할 수가 없다.
- 일을 배워가면서 해야 한다.
- 진행하는 일이 너무 많아 정신이 산만해지고 잊어버리는 것도 많아진다.
- (사람들에게 떽떽거리거나, 무례해지는 등) 참을성을 잃는다.
- 상사나 고객이 뒤처진 캐릭터를 더 이상 신뢰하지 않게 된다.
- 일을 끝내는 데 '그저 괜찮은 정도'에 만족하게 된다.
- 마감 기한을 맞추느라 희생이 필요해서 가족들과 마찰이 생긴다.
- 자신의 행동에 책임을 지지 않고 남들을 탓한다.

초래할 수 있는 심각한 결과	• 임시방편으로 도와줄 사람들을 구했는데 도움이 되기는커녕 문제만 더 보탠다.
	• 무모하게 운전하다 사고를 낸다.
	• (커피나 약물 등) 자극이 되는 흥분제에 중독된다.
	• 스트레스로 (편두통, 소화불량, 고혈압, 궤양 등) 질환이 생긴다.
	• 일을 망쳐 해고를 당하거나, 대학에서 퇴학을 당하거나, 프로젝트에서 제외되는 등의 처분을 당한다.
	• 경연이나 경쟁에서 패배한다.
	• 서비스나 실적이 부진해 결국 중요한 고객을 잃고 만다.
	• 후원자나 스폰서를 실망시켜 재정적 지원을 잃는다.
	• 제시간에 목표를 달성하지 못한 일로 공개 망신을 당한다.
	• (마감 기한이 자연재해나 테러 공격일 경우) 대대적인 파괴가 발생한다.
	• 실패가 캐릭터의 평판을 망쳐놓는다.
	• 해고를 당하거나, 일이 줄거나, 일에서 배제되는 바람에 파산에 직면한다.
생길 수 있는 감정	불안, 우려, 근심, 결단, 의심, 흥분, 공포, 짜증, 압도당하는 느낌, 공황, 반신반의, 불편함, 애태움
생길 수 있는 내적 갈등	• 다른 사람에게 돈을 주고서라도 일을 시키고 싶은 유혹이 든다.
	• 자신 때문에 일이 엉망이 되었음을 깨닫고 죄책감이나 수치심을 느낀다.
	• 업무와 가정의 의무 사이에서 조화를 이루기 위해 고군분투한다.
	• 상황이 절망적이라 생각해 스스로 태업을 한다.
	• 자신이 진척시킨 일과 경쟁자의 일을 비교하면서 열등감과 씨름한다.
	• (자신이 부당한 대우를 받는다고 느끼는 경우) 순교자 콤플렉스와 씨름한다.
	• 화가 난 가족과 생긴 틈을 메우고 싶지만 어떻게 해야 할지 모르겠다.

- 마감 기한이 바뀌는 문제를 전혀 겪지 않거나, 변화를 꾀할 수 있는 자원이 많은 사람들에게 화가 난다.

상황을 악화시킬 수 있는 부정적인 특성

무관심, 강박적인 성향, 무질서, 우유부단, 게으름, 완벽주의, 산만함, 비협조적인 태도

기본 욕구에 미치는 영향

- **자아실현 욕구** 마감 기한을 맞추려다 보면 캐릭터의 세계에서 융통성, 창의성, 자발성이 사라져 자신만의 속도로 향상을 꾀할 수 있는 능력을 발휘하지 못하게 된다.
- **존중과 인정의 욕구** 자존감과 정체성이 일에 달려 있는 캐릭터의 경우, 마감 기한을 놓치는 일로 인해 스스로를 부정적으로 보게 될 수 있다.
- **애정과 소속의 욕구** 일부 관계에서 마감 기한은 다른 관계에서의 기한보다 더 중요한 일일 수 있다. 특히 여러 당사자들 간에 마찰이 있을 경우에 더욱 그러하다. 가령 캐릭터가 딸이 대학으로 떠나기 전에 관계를 개선할 길을 찾지 못한다면, 둘 사이의 관계는 시간이 지날수록 더욱 삐걱대고 멀어질 것이다.
- **생리적 욕구** 촉박한 시간에 뭔가 끝내야 하는 일이 임박한 재난일 경우, 타인들의 생명이 경각에 달린 문제가 될 수 있다.

대처에 도움이 되는 긍정적인 특성

적응 능력, 모험심, 야망, 자신감, 결단력, 효율성, 집중력, 근면함, 자발성

긍정적인 결과

- 시간을 더 잘 관리하는 법을 습득하게 된다.
- 우선순위를 정하는 일의 중요성을 새삼 깨닫게 된다.
- 마지막 순간에 서두르지 않기 위해 일 사이의 균형을 맞추는 법을 발견한다.
- 더욱 양심적인 사람이 된다.

- 신속히 대응하는 능력을 개발하게 된다.
- 가족의 중요성을 깨닫게 된다.
- 시간이 촉박했던 경험을 살려 더욱더 계획성을 갖추고, 만일의 시나리오를 준비할 수 있게 된다.
- 모든 목표가 비용을 들일 만한 가치가 있는 게 아니라는 것을 깨닫고 도전에서 한발 물러남으로써 균형을 찾게 된다.

자신이 불리한
처지임을 깨닫다

 어떤 사회건 구성원들의 재능과 자질과 경험과 배경은 다 다르기 마련이다. 이러한 차이 덕에 사람들이 고유하고 흥미로운 존재가 되긴 하지만, 불행한 현실은 사회가 특정 유형의 사람들에게 이롭게 돌아가는 바람에, 사회에 맞지 않는 유형의 사람들에게 불이익을 준다는 것이다. 교육, 역량, 계층 이동의 수준, 인지 능력, 인기 등의 차이는 기회의 불평등을 만들고 구성원들마다 다른 대접을 받게 만드는 결과를 초래할 수 있다. 그뿐 아니라 차이의 인식은 편견과 차별을 초래함으로써 불평등을 심화시킬 수 있다. 따라서 불이익을 당하는 캐릭터는 더 큰 난제를 만나고 특정 유형의 갈등을 경험하게 된다.

사례

- 캐릭터가 (피부색, 성적 지향, 마법 능력 등) 사람들이 생각하는 차이 때문에 자신이 배척을 당하거나, 주변으로 밀려나거나, 기회를 충분히 누리지 못한다는 것을 알게 된다.
- 캐릭터가 자신에게 필요한 돈이 부족해 꿈을 이룰 수 없다는 것을 알게 된다.
- 목표를 이루는 데 필요한 기술이나 교육이 부족하다.
- 이기는 데 필요한 재능이 충분치 않다.
- 이롭다고 생각했던 특징이 오히려 결함이었으며 현재 겪고 있는 문제의 원인임을 알게 된다.
- 불이익을 끼쳤던 사람과 알고 지낸다(그 사람이 인기가 없거나, 범죄자거나, 인종 차별주의자여서 캐릭터에게 불이익을 끼친 것이다).
- 캐릭터가 과거에 있었던 특정 사건이 공개되면 자신의 성공이 어려워진다는 것을 알게 된다.
- 공황 장애나 외상 후 스트레스 장애나 기분 장애 등 정신 질환을 앓고 있다.
- 오감 중 하나를 잃는다.
- 암이나 관절염 등의 퇴행성 질환이나 불치병 진단을 받는다.

- 파킨슨병이나 다발성경화증을 앓는다.
- 평생 기억 문제를 일으키거나 인지능력을 손상시킬 부상을 입는다.
- 부당하거나 제약을 가하는 해로운 고정관념의 희생자가 된다.
- 다른 사람들이 수용할 수 없는 신념 체계를 갖고 있어 (마법을 신봉하고 실천하거나, 신앙을 기반으로 한 사회에서 불가지론자임을 공개하거나, 집단혼을 실천하는 등) 그 문제로 배척당한다.

사소한 문제

- 불이익을 당하는 상황을 바꿀 수 없어 화가 나거나 절망한다.
- 자신이 통제할 수 없는 이유로 표적이 되어 억울하다.
- 상황에 적응할 수 있는 새로운 방안을 찾아야 한다.
- 동정과 편견과 편협함을 상대해야 한다.
- 캐릭터가 타인들에게 부단히 자신의 가치를 설명해야 하고 평등을 위해 투쟁해야 한다.
- 특정 스케줄에 따라 약을 복용하는 일을 잊지 않는 등 새로운 일상에 적응해야 한다.
- 존중을 받거나 원하는 결과를 얻기 위해 두 배로 열심히 노력해야 한다.
- (경쟁에서 지거나, 대학에 떨어지거나, 스포츠 팀에 들어가지 못하거나 전도유망한 기회를 놓치는 등) 불이익을 당해 상실감을 겪는다.
- 일을 쉽게 만들기 위해 (실제 혹은 편견으로 인한) 불이익을 숨기려 애쓴다.

초래할 수 있는 심각한 결과

- 관용이 없거나 차이를 두려워하는 사람들의 섣부른 재단이나 보복 혹은 폭행을 겪는다.
- 불리한 처지에 있다는 것이 밝혀져 버림을 받는다.
- 병을 고치기 위해 비싸거나 위험하거나 실험적인 치료에 의지해야 한다.
- 자신이 처한 어려움을 인정하기를 거부해 대처할 수 있는 역량을 발휘하지 못하거나, 힘든 싸움을 상쇄할 수 있는 치료를 받지 못하게 된다.
- 경쟁에서 이길 수 있는 새로운 역량을 기르는 데 있어 시도조차 하

지 않고 섣불리 포기해버린다.

생길 수 있는 감정	분노, 번민, 쓰라림, 방어적인 자세, 부인, 우울함, 결단, 당혹감, 좌절, 불안, 무기력, 자기 연민, 수치

생길 수 있는 내적 갈등	• (캐릭터가 자신의 행동으로 불리한 처지에 빠지게 된 경우) 자기를 탓하느라 고달프다. • 도움이 필요하다는 것을 알지만 도움을 청하기에는 자신의 자존심이 너무 강하다는 것을 알고 있다. • 자신이 통제할 수 없는 이유들로 앞길이 막혀 괴롭다. • 삶을 더 나아지게 해줄 수 있는데도 그렇게 하지 않으려는 배려 없는 사회를 향해 화가 치밀어 오른다. • 자신이 지닌 정체성과 관련된 차이를 바꿀 수 있었으면 하고 바라면서도 그런 바람을 갖고 있는 것 자체가 죄책감이 들고 부끄럽다.

상황을 악화시킬 수 있는 부정적인 특성

안달복달, 불안정, 남성적인 면을 과시, 과도한 예민함, 완벽주의, 편견, 분노, 자기 파괴적인 태도, 비협조적인 태도

기본 욕구에 미치는 영향

• **자아실현 욕구** 소중한 목표를 달성할 능력을 제약하는 질환을 앓는 경우, 캐릭터는 새로운 일(하지만 못지않게 의미 있는 일)로 초점을 옮겨야 한다.
• **존중과 인정의 욕구** 근원적인 정체성이나 조건 때문에 자신의 가치가 낮아진다고 생각하는 캐릭터는 자신을 수용하기 위해 그런 생각을 극복해야 한다.
• **애정과 소속의 욕구** 캐릭터가 어찌할 수 없는 이유로 다른 취급을 받는 경우, 괴로울 것이고 자신을 있는 그대로 받아들이고 사랑하는 사람들을 찾지 못하는 한 고독할 것이다.
• **안전 욕구** 다르다는 이유로 박해하는 사람과 교류하는 경우, 캐릭터는 결국 불안정하고 위험한 상황에 처할 수 있다.

적응 능력, 야심, 감사하는 태도, 지성, 열의, 인내, 끈기, 선제적인 행동 능력, 기지와 지략, 투지

> **긍정적인 결과**

- 타인들과 공통의 토대를 발견해 연대하게 된다.
- 어려움에도 불구하고 성공하는 법을 배우게 된다.
- 다른 사람들이 차이에 대해 재고할 수 있도록 돕는다.
- 정체성과 자신의 내적 강점에 대해 더욱 깊이 이해하게 된다.
- 자신과 의견 차이를 갖고 있는 사람들을 향한 부당한 관행을 알리게 된다.

ㅊ

중요한 회의 및 모임이나
마감 기한을 놓치다

사례
- 중요한 행사의 날짜나 시간을 혼동한다.
- 병에 걸리거나 부상을 입어 부탁을 받은 일을 수행할 수 없게 된다.
- 그룹의 구성원들이 프로젝트를 제대로 이행하지 않아 업무 부담이 가중된다.
- 꾸물거리며 일을 미루다 시간이 모자라는 지경에 이른다.
- 늦잠을 자서 사회복지사나 변호사나 가석방 담당자와 만날 약속을 어기게 된다.
- 집에서 비상사태가 벌어져 시간을 뺏기는 바람에 마감 기한을 놓치게 된다.
- (경연이나 직장 면접 등) 전도유망한 기회를 발견했는데 마감 기한이 지난 후에 알게 되어 기회를 놓친다.
- 사업상의 고객과 골프를 치는 동안 휴대폰을 무음으로 해놓았다가 자식이 태어나는 중대사를 놓친다.

**사소한
문제**
- 그룹 구성원들이 캐릭터 대신 일을 해야 해서 언짢아한다.
- 불면증이나 두통 등 경미한 건강 문제가 생긴다.
- 동료들이나 관리자 앞에서 전문성이 떨어져 보인다.
- 일을 제대로 마무리하지 못해 캐릭터가 다른 사람들에게 무능하게 보인다.
- 캐릭터의 직무 관련 평판이 나빠진다.
- 가족들이 캐릭터가 약속을 제대로 지키지 않는다고 실망한다.
- 하겠다고 공언한 일을 하지 않아 친구가 화가 난다.
- 회의나 만남 일정을 다시 잡아야 해 다른 사람들이 불편해진다.
- 마감 기한이 미루어지는 통에 고객이 실망하고 동료들도 언짢아진다.
- 배우자가 캐릭터의 말을 듣지 않는다.
- 캐릭터가 책임을 지지 않고 핑계와 변명만 늘어놓는다.

- 어긴 약속과 관련된 사람들을 피한다.

<table>
<tr><td>초래할 수
있는
심각한
결과</td><td>

- (낙제, 장학금을 놓치는 등) 학업 면에서 대가를 감내해야 한다.
- 일어난 일에 대해 배우자에게 거짓말을 했다가 들켜 신뢰가 더욱 낮아진다.
- 꿈에 그렸던 직장의 면접 기회를 놓쳐버린다.
- 낙제나 형편없는 실적으로 캐릭터의 평판이 엉망이 된다.
- 남 탓을 하다 관계가 파탄이 난다.
- 큰 고객을 잃는 바람에 회사에 금전적인 손해를 끼친다.
- 직장에서 이익을 볼 수 있는 자리를 놓친다.
- 좌천당한다.
- (회의에 아프다고 빠지는 등) 준비 부족을 은폐하려다 발각된다.
- 중요한 행사 때문에 다른 사람의 도움을 구한 다음 똑같은 일을 또 벌여 신뢰를 잃는다.
- 의무적으로 만나야 하는 약속을 지키지 못해 양육권 분쟁에서 진다.
- 일에 너무 치여서 결국 도망을 치다가 비판을 받고 상황을 더욱 악화시킨다.
- 캐릭터가 신뢰를 잃는 짓을 많이 해 연애 상대가 질려서 관계를 끝낸다.

</td></tr>
<tr><td>생길 수
있는
감정</td><td>감정의 동요, 분노, 번민, 불안, 방어적인 태도, 실망, 수치, 좌절, 죄책감, 열패감, 신경과민, 압도당하는 느낌, 공황, 후회, 경악, 불편함, 근심</td></tr>
<tr><td>생길 수
있는
내적 갈등</td><td>

- 캐릭터가 자신이 초래한 문제 때문에 자책감이나 수치심으로 씨름한다.
- (일에 만족을 못한다거나 무능하다는 느낌 등) 일을 미루는 이유들로 인한 문제가 있다는 것을 인정하고 싶지 않다.
- 놓친 대가를 피하기 위해 거짓말을 지어내고 싶은 유혹을 느낀다.
- 놓친 기회가 별 게 아니라고 스스로를 납득시킨다.
- 캐릭터가 탈출구를 찾느라 고통스러운 생각에 빠져 크게 당황했

</td></tr>
</table>

다는 것, 도움이 절실히 필요하다는 것만 더욱 부각된다.

상황을 악화시킬 수 있는 부정적인 특성

무관심, 방어적인 태도, 부정직함, 신의 없음, 회피하는 태도, 무책임, 완벽주의, 제멋대로 구는 성향, 완고함, 괴팍함, 비협조적인 태도

기본 욕구에 미치는 영향

- **자아실현 욕구** 중요한 회의 일정과 마감 기한이 설정되는 데는 이유가 있다. 그러므로 기한을 놓치는 대가는 캐릭터의 인생 전반에 여파를 남기며, 결국 캐릭터가 원하는 목표를 달성할 역량을 크게 제한하게 된다.
- **존중과 인정의 욕구** 다른 사람들에게 신뢰하지 못할 사람, 무책임하거나 이기적인 사람이라는 평가를 받게 되는 캐릭터는 스스로도 그런 식으로 보게 된다.
- **안전 욕구** 일을 할 기한을 놓쳐 탈출할 시간을 잃는 경우, 캐릭터의 곤란이 커져 안전도 보장할 수 없는 상황이 닥칠 수 있다.

대처에 도움이 되는 긍정적인 특성

야심, 매력, 자신감, 협조적인 태도, 외교술, 정직함, 고결함, 성숙함, 열정, 설득력, 전문성, 이타심

긍정적인 결과

- 마감 기한을 맞춰 일의 부담을 미리 계획하는 능력을 키우게 된다.
- 자신의 약점을 인식하고 인정하게 된다.
- 놓친 기회가 최상의 기회는 아니었음을 인식하게 된다.
- 캐릭터가 자신의 실수를 책임지고 기회를 또 한 번 얻게 된다.
- 다른 사람들이 자신의 의무를 게을리 한 것인데 캐릭터가 오해를 받은 것으로 드러난다.
- 캐릭터가 향후 가족들에게 두 배로 열심히 노력해 자신의 헌신을 입증하고 가족의 신뢰를 되찾는다.

최후통첩을
받다

Being Given an Ultimatum

'최후통첩Ultimatum'이라는 영어 단어는 원래 '최후의 것'이라는 의미의 라틴어에서 유래됐다. 최후통첩은 캐릭터가 상대의 요구를 들어주지 않을 경우 (사랑하는 뭔가를 잃거나 자신에게 불리한 공격을 당하는 등) 심각한 대가를 치르게 하겠다는 최후의 통보를 뜻한다. 최후통첩을 하는 사람은 이런 일을 벌이는 합당한 이유가 있을 수도 있고 아니면 그저 상대를 통제하고 싶을 수도 있다. 최후통첩을 내리는 사람은 캐릭터와 가까운 사람일 수도 있고 캐릭터의 약점을 잡고 있거나 권위를 행사하는 인물일 수도 있다. 다음의 내용은 캐릭터가 최후통첩을 내리는 사람에게 받을 수 있는 요청의 사례다.

사례

- 관계를 끝내야 한다(유해한 우정을 끊거나, 누군가를 그만 만나거나, 불륜을 그만두고 한 사람에게 헌신할 것 등).
- 중독치료를 시작하거나, 의사에게 진찰을 받거나, 교사나 경찰관에게 사실을 털어놓는 등의 형태로 도움을 받아야 한다.
- 나쁜 습관을 끊어야 한다(음주, 마약, 사람들을 염탐하는 짓, 무모한 행동 등).
- 특정 행동을 그만두어야 한다(부모 역할에 간섭하는 일, 다른 사람 몰래 일을 벌이는 것, 부부의 결혼 생활에 감 놔라 배 놔라 하는 짓, 거짓말, 부정행위, 법 위반, 사람들을 조종하는 짓 등).
- 약 복용, 운동, 식사 개선 혹은 부부 상담 참석 등 특정 행동을 꼭 해야 한다.
- 최후통첩을 내리는 사람의 말에 복종해야 한다. 모든 요구가 합리적이지 않거나 설명할 수 있는 건 아니며, 일부 사람은 그저 통제력을 행사하려 최후통첩을 이용하는 것일 수도 있다. 이런 상황은 통첩을 받는 사람을 위한 것일 수도 있고(가령 아이가 차에 당장 타지 않으려 할 때 부모가 최후통첩을 내리는 것), 아니면 사악한 동기로 인한 것일 수도 있다(가령 불안정한 사람이 자신의 요구를 들어주

지 않으면 폭행을 가하겠다고 협박하는 것).

사소한 문제	• 최후통첩을 받은 이후 밤잠을 설친다. • 학교 공부나 직장 일에 집중하기 힘들어 걸핏하면 불려나간다. • (캐릭터가 비밀을 털어놓지 않거나 자식들에게 스트레스를 풀거나 하기 때문에) 다른 관계가 힘들어진다. • 체중 감소나 위장 장애, 두통, 피로감 등 경미한 건강 문제가 생긴다. • (부인하기, 꾸물대기, 회피를 통해) 일을 질질 끌고 미루다 번민이 더욱 깊어간다. • 최후통첩을 내린 사람을 피해 다녀야 한다.
초래할 수 있는 심각한 결과	• 최후통첩을 내린 상대를 진지하게 고려하지 않는다. • 자기 몸이나 마음을 상하게 하거나 파괴하는 행동을 계속하는 방식을 택한다. • 불합리한 최후통첩에 굴복한다. • 달갑지 않은 최후통첩에 응하기를 거부하다가 친구나, 배우자나, 자식과의 중요한 관계가 어긋난다. • 어리석은 조언자의 말에 귀를 기울이다 잘못된 선택을 한다. • 잘못된 선택을 내려 불만이나 불안 혹은 후회로 점철된 삶을 살아가게 된다. • 자신이 진실로 사랑하고 소중히 여기는 것을 포기한다.
생길 수 있는 감정	분노, 고민, 배신감, 쓰라림, 갈등, 방어적인 태도, 반항심, 부인, 절망, 결단, 공포, 두려움, 공황, 무력함, 화, 체념, 자기혐오, 자기 연민, 수치, 반신반의, 취약함, 걱정, 열등감
생길 수 있는 내적 갈등	• 결정을 내릴 수 없어 괴롭다. 무엇을 해야 할지 모르겠다. • 최후통첩이 애정에서 나오는 것이라는 것을 알면서도 통첩을 내린 사람에게 화가 난다. • 간섭을 받기 싫지만 스스로도 도움이 필요하다는 것을 알고 있다. • 특정 행동이나 중독에 노예처럼 얽매어 있다는 느낌은 들지만 그

행동을 버림으로써 올 고통이 두렵다.
- 최후통첩을 받는 상황까지 온 것 혹은 남들이 자신에게 뭔가를 강
 요하는 지경까지 온 것이 창피하고 스스로가 혐오스럽다.
- 다른 사람들은 동일한 요구를 받지 않는데 혼자서만 희생을 강요
 당하는 것 같아 억울하다.
- 자신의 본능이나 식별력이 미덥지 않다.
- 끔찍한 두 가지 선택지에 직면해 있는데 뭘 선택하건 둘 다 지는
 것은 마찬가지인 것 같다.
- 다른 사람들에게 영향을 끼칠 결정을 내려야 하는 것이 괴롭다.
- 최후통첩을 내린 상대를 사랑하면서도 그가 내린 불합리한 결정
 이 뿌리 깊은 문제를 드러낸다는 걸 알고 있다.

상황을 악화시킬 수 있는 부정적인 특성

중독 성향, 반사회적 성향, 무관심, 대적하는 성향, 방어적인 성향, 부정직함, 불
합리함, 감정 과잉, 애정에 굶주린 상태, 과민 반응, 편집증적인 성향, 외고집, 독
립심 결여, 비협조적인 태도, 원한, 의지박약

기본 욕구에 미치는 영향

- **자아실현 욕구** 귀중한 것을 포기하거나 불합리한 요구를 하는 사람의 말을 들
 을 경우, 캐릭터는 자신의 인생이 다른 길로 향하는 것에 대해 쉽게 불만을 갖
 게 된다.
- **존중과 인정의 욕구** 캐릭터가 자신의 행동 때문에 최후통첩을 받게 되었다는 것
 을 인정하건, 아니면 최후통첩을 내리는 사람이 자기 이익을 위해 그랬다는
 것을 알건, 어쨌거나 캐릭터의 자존감은 떨어질 수 있다. 다른 사람들이 캐릭
 터가 부당한 요구에 맞서지 않고 굴복했다는 생각을 하게 되는 경우, 캐릭터
 의 평판 역시 손상을 입을 수 있다.
- **애정과 소속의 욕구** 최후통첩에 대해 캐릭터가 보인 반응으로 그가 맺고 있는 관
 계에서 거리감이 생기는 경우, 캐릭터는 고독감을 느낄 수 있다.
- **안전 욕구** 부당하거나 건강하지 못한 최후통첩에 굴복하는 경우, 캐릭터는 결

국 자신의 신체적, 정서적 안녕을 위협하는 위험한 관계를 맺게 될 수 있다.

대처에 도움이 되는 긍정적인 특성

과감함, 협조적인 태도, 용기, 온화함, 공정함, 친절, 신의, 성숙함, 객관성, 설득력, 창의력, 분별력

긍정적인 결과

- (최후통첩이 좋은 의도로 이루어지는 경우) 변화의 필요성을 깨닫는다.
- 최후통첩이 벌어진 후 그것이 유익했다는 것을 깨닫고 통첩에 감사하게 된다.
- 우선시해야 할 사항들을 재평가하여 중요한 것이 무엇인지 명확히 알게 된다.
- 최후통첩을 긍정적인 변화의 기폭제로 삼는다(파괴적인 것을 포기하고, 통첩을 내리는 사람이 해를 끼치거나 정신적으로 문제가 있거나 도움이 필요하다는 것을 알게 된다).
- 어려운 상황에서 올바른 결정을 내렸다는 데 대해 자신감이 커진다.

<table>
<tr>
<td>

사례

</td>
<td>

- 경찰이나 다른 법집행 기관에 의해 추적당한다.
- 관계 당국에서 캐릭터를 두고 현상금을 걸었다.
- 연쇄살인범이나 스토커의 표적이 된다.
- 캐릭터가 알고 있는 정보나 목격한 것 때문에 위험한 사람에게 쫓긴다.
- 포식 동물이 마구 돌아다니는 폐쇄된 환경(섬이나, 우주선, 과학연구 시설 등)에 갇혀 있다.
- 미친 스포츠 활동의 일환으로 다른 사람들이 말 그대로 캐릭터를 사냥한다.

</td>
</tr>
<tr>
<td>

사소한 문제

</td>
<td>

- 불안이나 스트레스로 괴로워 충동적인 결정을 내리게 된다.
- 자신이 쫓기고 있다는 것을 모르고 잡히기 더 쉬운 짓을 저지른다(신용카드를 사용하거나 소셜 미디어에 들어가거나 친구들에게 어디 갈지 이야기하는 것 등).
- 탈출구를 찾느라 시간을 낭비한다.
- 다른 사람들의 도움에 기대야 한다.
- 도움을 주지 않으려는 친구나 가족들과 갈등하게 된다.
- 결정을 신속하게 내렸는데 그 결정이 문제를 오히려 악화시킨다.
- 거짓말을 해야 한다(그리고 그 거짓말에 맞추어 또 다른 거짓말을 계속해야 한다).
- (차에서 자야 하거나, 현금이 부족해지는 등) 사소한 불편을 감수해야 한다.
- 잡히지 않고 필요한 물건을 확보하기 위해 무모하지만 (먹을 걸 훔치거나, 빈집에 들어가서 안전하게 잠을 청하는 등) 범죄를 저지를 수밖에 없다.
- 잡히지 않으려다 (근육이 결리거나 발목을 삐는 등) 경미한 부상을 입는다.

</td>
</tr>
</table>

초래할 수 있는 심각한 결과	• 경찰이나 현상금 사냥꾼을 피하지 못해 결국 체포된다. • 배우자나 형제자매 등 가까운 사람이 캐릭터가 숨어 있는 곳을 신고한다. • 후회라고는 모르거나 인간성을 찾아볼 수 없는 사람에게 잡힌다. • 식량이나 무기 등 생필품이나 방어책이 고갈된다. • 옆에서 구경하다 졸지에 잡혀 부상을 입거나 죽는다. • 사냥꾼이 사랑하는 사람이나 친구들을 잡아놓고 협박한다. • 절도나 매춘 등 하기 싫은 일을 하며 돈을 벌어야 한다. • 쫓기는 경험 때문에 외상 후 스트레스 증후군을 앓게 된다. • (어디나 위험이 도사리고 있다는) 편집증적인 망상에 시달린다. • 심각한 부상을 입거나 심지어 사망한다.
생길 수 있는 감정	고통, 불안, 저항감, 우울, 절망, 결단, 의구심, 공포, 두려움, 죄책감, 끔찍함, 히스테리, 고독, 압도당하는 느낌, 공황, 편집증, 무기력함, 억울함, 체념, 충격, 경악, 괴로움, 취약하다는 느낌
생길 수 있는 내적 갈등	• 도움을 구하고 싶은 마음과 계속 숨어 있어야 한다는 생각 사이에서 갈등이 심하다. • 공포스럽고 절망적인 상황 한가운데서도 명료하게 생각하려 고군분투한다. • 자신이 정말 쫓길 만한 죄가 있는지 알아내려 애쓴다. 죄책감, 책임감, (운명 따위의) 실존적 개념들과 씨름한다. • 싸움을 끝내고 싶은 마음과 살아남고 싶은 마음 사이에서 갈등한다. • 도움이 필요하지만 누구를 믿어야 할지 모르겠다. • 살아남기 위해 도덕적인 선을 넘어야 할지 말지 결정을 내려야만 한다. • 사랑하는 사람들이 걱정하는 것을 알기 때문에 죄책감이 든다. • 사랑하는 이들에게 연락해 자신이 괜찮다는 것을 알리고 싶지만 그러다 그들까지 위험에 빠뜨릴까 두렵다.

상황을 악화시킬 수 있는 부정적인 특성

통제 성향, 어리석음, 야단법석, 남을 너무 잘 믿는 성향, 무지, 충동적인 성향, 부주의, 게으름, 순교자인 양하는 태도, 병적인 성향, 무모함, 산만함, 배은망덕

기본 욕구에 미치는 영향

- **자아실현 욕구** 죽고 사는 문제에 시달리는 상황에 처한 캐릭터는 자아실현에 집중할 수 없다. 다시 말해 자아실현 욕구는 더 즉각적인 욕구가 안정적으로 채워지고 나서야 비로소 충족 가능해진다.
- **존중과 인정의 욕구** 스스로를 강인하거나 굳세거나 힘이 있다고 생각하는 캐릭터에게, 쫓기는 상황이 닥치면 자신을 보는 시각에 지대한 영향을 받는다.
- **애정과 소속의 욕구** 도주 중인 캐릭터는 사랑하는 사람들과 가족에게서 급속히 멀어진다. 캐릭터가 사랑하는 사람들을 안전하게 보호하기 위해 일부러 거리를 두는 경우, 특히 그러하다.
- **안전 욕구** 도망을 다니는 캐릭터의 정서적, 신체적 안정감은 쫓기고 있다는 단순한 행위에 의해서 위협받는다.
- **생리적 욕구** 쫓는 자들이 살인을 하려 작정한 경우, 캐릭터는 정말 목숨을 잃을 위험에 처할 수 있다.

대처에 도움이 되는 긍정적인 특성

분석 능력, 과감함, 차분함, 자신감, 창의성, 호기심, 결단력, 독립심, 세심함, 관찰력과 통찰력, 끈기, 인내, 기지와 지략, 투지, 자유로움

긍정적인 결과

- 문제를 해결해 위협을 무효로 돌린다.
- 내면의 회복력을 발견해 앞으로 닥칠 시련을 잘 극복한다.
- 혐의가 벗겨지면서 쫓길 이유가 사라진다.
- 돕는 사람들과 더욱 강한 유대감을 형성하게 된다.
- 중요한 생존 기술을 습득하게 된다.

- 자신을 쫓는 사람들에게 불리한 증거를 발견해 자유를 얻는다.
- 살인자가 잡혀 더 이상 쫓기지 않게 되어 시련을 벗어난다.

협박당하다 Being Blackmailed

일러두기

'협박'은 협박 당사자가 상대인 캐릭터에게 불리한 정보(정보가 진실이건 허위건 상관없다)를 폭로하지 않는 대가로 보상을 요구하는 것이다. 협박 시나리오의 가능성은 피해자인 캐릭터가 밝히고 싶지 않은 수많은 비밀과 협박 당사자의 다양한 요구사항을 함께 고려하면 그야말로 무궁무진하다.

사례

협박 당사자가 폭로하겠다고 위협하는 캐릭터의 비밀

- 불륜
- 범죄 증거(캐릭터의 뺑소니 사고, 살인, 부적절한 성적 행동 등)
- 캐릭터의 자식이 범죄를 저질렀다는 증거
- 캐릭터와 상대 간의 해로운 연락이나 서신 교환
- 가족에 대한, 특정 시대나 환경에서 금기시되는 정보(정신 질환, 성적 지향, 1940년대 공산당 모임 참석 등)
- 인종 차별 언급이나 행동에 대한 기록
- 함구나 은폐의 대상이 된 기소나 고발
- 고위직의 정실 인사
- 거짓말, 사기 혹은 간첩행위의 증거

침묵을 해주는 대가로 협박 당사자가 캐릭터에게 요구할 수 있는 보상

- 돈이나 귀중품(보석, 예술품 컬렉션의 회화, 특허 등)
- 성행위
- 협박 당사자나 그의 대의에 대한 지지 표명
- 협박 당사자의 경쟁자나 적을 처벌하기 위한 캐릭터의 조력
- 특정 인물이나 시설이나 민감한 자료에 대한 접근권을 제공하는 인증이나 자격
- 특정 법률이나 허가나 문서의 강행 처리
- 피해자가 협박 당사자의 범죄 행동을 묵과하는 것
- 피해자가 영향력 있는 직위에서 내려오는 것

사소한 문제	• 비밀이 공개될까 봐 노심초사하느라 잠을 이루지 못한다.
	• 일이나 학교 공부에 집중할 수가 없다.
	• 상황에 대해 누구에게도 말을 할 수가 없다. 오롯이 혼자 모든 일을 겪어내야 한다.
	• 많은 사람에게 거짓말을 해 누구에게 어디까지 이야기했는지 생각조차 나지 않는다.
	• (협박범이 누구인지, 지난 세 시간 동안 어디 갔다 왔는지, 왜 돈을 인출했는지 등에 관해) 거짓말을 지어내야 한다.
	• 비밀을 털어놓는 절친한 친구와 앞으로 어떤 행동을 취해야 할지 의견이 맞지 않는다.
초래할 수 있는 심각한 결과	• (가짜건 진짜건) 결국 비밀이 폭로된다.
	• 협박범이 다시 돌아와 더 많은 보상을 요구한다.
	• 법을 어기거나 어떤 식으로건 법을 어기는 데 공모해야 하는 요구에 굴복한다.
	• 비밀을 알게 된 사랑하는 사람들과의 관계가 어그러진다.
	• 협박범이 캐릭터가 사랑하는 사람들을 위협하거나 상해를 입힘으로써 자신의 힘을 캐릭터에게 상기시킨다.
	• 협박범이 요구하는 돈을 주느라 파산한다.
	• 비난이 사실이 아니기 때문에 협박이나 요구에 굴복하지 않았는데, 이야기가 폭로되었을 때 다른 사람들이 캐릭터의 말을 믿어주지 않는다.
	• 협박범과 연루되어 수사 대상이 된다.
	• 직장, 결혼 혹은 다른 귀중한 것들을 비밀 유지 때문에 포기해야만 한다.
생길 수 있는 감정	분노, 번민, 불안, 부인, 절망, 좌절, 공포, 두려움, 죄책감, 경악, 공황, 무기력, 후회, 자기혐오, 처참함, 취약하다는 느낌

ㅎ

상황을 악화시킬 수 있는 부정적인 특성

방어적인 태도, 충동적인 성향, 과민함, 편집증적인 성향, 무모함, 자기 파괴적인 태도, 비협조적인 성향, 원한, 잔걱정이 많은 성향

기본 욕구에 미치는 영향

- **자아실현 욕구** 협박을 당하는 사람은 대개 레이더망을 벗어나려 하고 타인의 주목을 피하려 애쓰기 마련이다. 이런 상황에 처한 캐릭터는 대개 위험을 감수하려 하지 않기 때문에 자신의 꿈이나 목적을 이룰 확률이 낮다.
- **존중과 인정의 욕구** 협박을 당하는 피해자는 애초에 자신이 어쩌다 이런 상황에 처하게 되었을까 생각하기 마련이므로 자존감이 낮아질 수밖에 없다.
- **애정과 소속의 욕구** 사랑하는 사람들에게 비밀을 털어놓지 못하는 경우, 캐릭터는 중요한 관계가 삐걱거린다는 것을 알게 된다. 사랑하는 사람들이 협박에 대해 알게 되어 되려 피해자에게 자신들을 이런 상황에 놓이게 만들었다고 화를 내는 경우에도 마찬가지 결과가 초래된다.
- **안전 욕구** 대개 협박범은 피해자를 통제하기 위해 폭행을 저지르겠다는 위협을 하며 실행에 옮기는 데도 주저함이 없다. 그러므로 캐릭터와 캐릭터가 사랑하는 사람들에게 실제로 위험이 닥칠 수 있다.

ㅎ

515

차분함, 신중함, 수양과 단련, 순종하는 성향, 설득력, 능동적인 대처 능력, 보호하려는 태도, 기지와 지략, 관대함, 지혜

긍정적인 결과

- 피해자의 마음을 여러 해 동안 짓눌렀던 비밀을 아예 털어놓는다.
- 자신의 행동에 마침내 책임을 진다.
- 누군가에게 비밀을 털어놓은 덕에 시련을 통해 오히려 관계가 돈독해진다.
- 타인들이 선택을 좌지우지하도록 방치하지 않고 캐릭터 스스로 상황을 직접 통제한다.
- 피해자가 자신이 옳은 일을 했다는 것을 깨닫고 자신감이 커진다.

승산 없는 시나리오

- 다수의 이익을 위해 소수를 희생시켜야 하다
- 모두를 구할 수는 없다
- 뭘 해도 망하게 생기다
- 상대를 최악의 운명에서 구하려면 상처를 줘야 하다
- 상충된 욕구나 욕망으로 갈등하다
- 이러지도 저러지도 못하게 되다
- 차악을 선택해야 하다

ㄱ ㄴ ㄷ ㄹ ㅁ ㅂ ㅅ ㅇ ㅈ ㅊ ㅋ ㅌ ㅍ ㅎ

다수의 이익을 위해
소수를 희생시켜야 하다

**Needing to Sacrifice One
for The Good of Many**

사례
- 자신이 먹어야 할 것까지 줄여가며 사랑하는 사람들을 먹인다.
- 재난이나 사고가 닥친 후 도움을 제공하기 위해 특정인을 죽음이 도사리는 게 확실한 사고 현장으로 보낸다.
- 특정인을 후진으로 남기고 나머지 사람들을 탈출시킨다.
- 사람들을 구조하기 위해 특정인을 위험한 상황으로 보낸다.
- 독이 들어있을 것으로 의심되는 지역 사회의 식량 샘플을 특정인에게 시식하게 한다.
- 표적이 될 것을 알면서도 내부 고발자가 된다.
- 타인들을 구하려 목숨을 바친다.
- 임상 실험이나 실험적인 치료에 참여한다.
- 다른 사람들에게 월급을 주기 위해 고액 연봉자를 해고한다.
- 종말 상황에서 생존할 확률이 가장 높은 사람들을 위해 의료자원을 비축한다.
- 절실한 정보를 얻기 위해 적진으로 간첩을 보낸다.
- 수백만 명을 살리려 폭군을 암살한다.
- 동물 무리 중, 병든 동물을 추려 살처분함으로써 무리 전체를 살리려 한다.

사소한
문제
- 희생시킬 사람을 선택해야 한다.
- 친구나 사랑하는 사람은 제외하고 희생시킬 사람을 골랐다고 비난받는다.
- 편견, 히스테리 혹은 다른 도움이 되지 않는 조언에 귀를 기울여야 한다.
- 자신의 결정을 다른 사람들에게 설명해야 한다.
- 다른 사람들에게 자신의 선택이 최선이라고 설득해야 한다.
- 결정을 내린 일을 두고 비정하다는 평가를 듣는다.
- 결정을 내린 후 리더 자리에서 밀려난다.

- 힘 있는 자들에게 압력을 받아 그들이 원하는 대로 해야 한다.

초래할 수 있는 심각한 결과	옳은 선택을 내리지 못한다.선택의 결과를 감당하고 살 수가 없다.외상 후 스트레스 증후군에 시달린다.형사 고발을 당한다.기껏 희생했는데 막상 성과나 효력이 없다.위험에 목숨을 건 사람이 실제로 심각한 부상을 입거나 사망한다.희생당한 사람의 남은 가족과 교류해야 한다.희생시킨 사람이 죽는 모습을 지켜봐야 한다.희생이 필요하지 않았을 다른 좋은 해결책을 놓쳐버렸다.집단의 반란을 마주하게 된다.선택의 여파로 무감각할 정도로 마음이 굳어져버린다.
생길 수 있는 감정	분노, 고뇌, 불안, 저항감, 우울함, 체념, 결단, 상심, 혐오감, 의구심, 공포, 두려움, 슬픔, 죄책감, 희망, 끔찍함, 열패감, 고독함, 공황, 무기력, 억울함, 양심의 가책, 자기혐오, 수치심, 고문당하는 느낌
생길 수 있는 내적 갈등	적절한 사람을 희생자로 삼았는지, 자신에게 그런 능력이 있는지 자꾸 곱씹게 된다.다양한 선택지 사이에서 갈팡질팡한다.책임을 다른 사람에게 떠넘기고 싶은 유혹에 시달린다.자신이 직접 희생할 용기를 내야 한다.편견이나 선입견에 기대어 결정을 내린 후(가령 적이나 경쟁자를 선택하는 것) 더 객관적이지 못했다는 죄책감에 시달린다.상황 때문에 생긴 고통스러운 순간에서 벗어날 수가 없다(희생자에게 남으라는 말을 한 대화, 희생자의 마지막 눈빛, 희생자가 죽는 순간 등).모두를 구할 방법을 찾지 못한 자신에 대한 수치심과 자기혐오가 견딜 수 없을 만큼 무겁다.자신이 내린 결정이 체계적이고 객관적이었다는 것을 알지만 그

래도 여전히 혼란스럽고 괴롭다.

상황을 악화시킬 수 있는 부정적인 특성

무관심, 심술궂음, 통제 성향, 비겁함, 잔인함, 남을 너무 잘 믿는 성향, 무지, 충동적인 성향, 남을 조종하려는 성향, 병적인 태도, 편견, 이기심, 완고함, 굴종, 요령 없음, 원한, 의지박약, 잔걱정이 많은 성향

기본 욕구에 미치는 영향

- **존중과 인정의 욕구** 턱없는 결정을 내린 탓에 캐릭터의 자존감과 평판은 영구적으로 손상될 수 있다.
- **애정과 소속의 욕구** 자신이 내린 결정을 잊지 못하는 캐릭터는 사람들을 피해 고립되기 쉽다. 고립은 자신에 대한 형벌일 수도 있고, 언젠가 또 희생시켜야 될지도 모르는 사람과 가까이 하지 않기 위한 방편일 수도 있다.
- **안전 욕구** 집단이 생존에 대단히 중요한 상황에서 그 집단을 위험에 빠뜨리는 결정은 무엇이 됐건 캐릭터의 안전과 안정감을 위협하기 마련이다.
- **생리적 욕구** 종말 이후의 불안한 상황에서 사람들이 필사적으로 살기 위해 무엇이건 하려 할 때는 캐릭터가 희생시킨 가족과 친구들의 치명적인 저항에 직면해 목숨이 위험해질 수 있다.

대처에 도움이 되는 긍정적인 특성

분석 능력, 과감함, 차분함, 집중력, 자신감, 용기, 결단력, 외교술, 독립심, 공정함, 세심함, 객관성, 낙관적인 태도, 설득력, 분별력, 지혜

긍정적인 결과

- 캐릭터가 결정한 희생 덕에 많은 사람들의 목숨을 구한다.
- 집단을 위한 도움을 얻거나 안전을 확보한다.
- 제대로 된 선택이 불가능한 상황에서 내린 선택으로, 비난이 아니라 보상과 찬사를 받는다.

- 예상치도 못한 용서를 받는다.
- 다른 사람들이 부담을 지지 않도록, 자신이 결정에 책임을 진 일이 결과적으로 올바른 선택이었다는 것을 깨닫는다.

모두를
구할 수는 없다

Being Unable to
Save Everyone

사례

- 선박 침몰 사고 후 물에 빠진 사람들을 구하려 노력한다.
- 포로로 잡힌 사람들을 구해야 하지만 다 구할 수가 없다.
- 화재가 난 건물에서 가족을 구하려 필사적으로 애쓰고 있다.
- 열차 탈선 현장에 도착했더니 수많은 사람들이 심각한 부상을 입은 상황이나, 전원을 구할 수가 없다.
- 앞장서서 탈출을 하는 상황에서 일부 포로들이 공포에 질려 뒤에 남는다.
- 임박한 위험에서 사람들을 구할 수 있는 차를 구했는데 전원을 태울 수가 없다.
- 원거리에서 엄호사격을 통해 지상군을 지원하고 있는데 적을 다 사살할 수가 없다.
- 두 가지 위협이 동시에 닥쳤는데 대응은 한 가지 위협에 대해서만 가능하다(가령 해체해야 할 폭탄이 두 개라거나, 서로 다른 전선에서 합동 공격이 벌어지는 등).
- 다수의 사람들이 동일한 질병에 걸렸는데, 치료약이 모두를 살릴 만큼 충분치 않다.

**사소한
문제**

- 누구에게 먼저 신경을 쓰고 주의를 기울여야 할지 모르겠다.
- 사랑하는 사람들이 고통을 받고 있는데 다 구할 수가 없어 먼저 구할 사람을 선택해야 한다.
- 상황에 혼비백산해 무력해져 어려움과 위험이 가중된다.
- 다른 생존자들과 행인들을 조직해 그들의 도움을 받아 최대한 많은 사람을 구하려 몸부림친다.
- 누구를 구할지, 왜 구해야 하는지를 놓고 다른 사람들과 언쟁을 벌인다.
- 앞에 길이 빤히 보이는데 정작 행동을 취할 수가 없다(캐릭터가 부상을 입거나, 책임자가 아니라는 등의 이유 때문이다).

- 시간이 갈수록 위험이 더 커지는 환경에서 뭔가 하고 있는 것이 괴롭다.

<table>
<tr>
<td>초래할 수
있는
심각한
결과</td>
<td>

- 스트레스 때문에 실수를 저지르는 바람에 사람들의 목숨을 잃게 된다.
- 캐릭터가 한 선택 때문에 관계가 파탄에 이른다.
- 부상을 당하거나 똑같은 비극의 희생자가 된다(사람들을 구하려다 잡히거나, 다른 사람들의 탈출을 돕다 독가스를 마시거나, 질병에 감염되는 등).
- 모든 일을 올바르게 했는데 형사상의 책임을 지게 된다(가령 사망한 환자의 가족에게 의사가 고소를 당하는 것).
- 비극을 자신의 이익에 이용하는 사람들에게 비난을 받거나 희생양으로 이용당한다.
- 다른 사람들보다 특정 사람들을 구했다는 이유로 (가족이나 공동체 등에게) 퇴출당하거나 회피 대상이 된다.
- 사건이 끝나도 외상 후 스트레스 장애에 시달린다.

</td>
</tr>
<tr>
<td>생길 수
있는
감정</td>
<td>번민, 갈등, 패배감, 우울함, 체념, 절망, 결단, 상심, 허둥지둥, 비탄, 죄책감, 끔찍함, 열패감, 공황, 무기력함, 분노, 후회, 자기혐오, 수치, 경악, 괴로움, 자신이 무가치하다는 느낌</td>
</tr>
<tr>
<td>생길 수
있는
내적 갈등</td>
<td>

- 최선을 다했다는 것을 알면서도 모두 구하지 못해 자책한다.
- 위기의 순간, 그야말로 찰나의 순간에 선택을 잘 할 수 있도록 대비해야 한다.
- 누구를 구해야 할지 옳은 선택을 했다는 것을 알지만 다른 사람들의 반응이 두려워 말을 할 수가 없다.
- 자신이 선택했던 구출 순서가 편견을 기반으로 한 것은 아니었나 의구심이 든다.
- (미리 대비를 더 잘하지 못했거나, 위기에 대한 적절한 훈련이 부족했거나, 애초에 사건이 일어나지 않도록 예방하지 못한 것 등) 예측력이 부족했던 자신을 책망한다.

</td>
</tr>
</table>

- 자기도 모르게 사건 발생에 기여했다는 생각으로 수치심과 죄책감을 느낀다(가령 보안요원이 총격범에게서 세입자를 구하고 난 뒤, 애초에 총격범을 건물 안으로 들인 게 잘못이었다고 자책하는 것).
- 사건 이후 자신이 생존했다는 사실 때문에 죄책감이 든다. 더 능력 있는 다른 사람들은 살아남지 못했는데 왜 자신이 살아남았는지 모르겠다며 괴로워한다.

상황을 악화시킬 수 있는 부정적인 특성

비겁함, 무질서, 우유부단, 완벽주의, 이기심, 아둔함, 의지박약

기본 욕구에 미치는 영향

- **자아실현 욕구** 남들을 구해야 하는 상황에 휘말린 캐릭터는 자신이 다른 사람들의 안녕을 직접 책임지는 상황을 피하려고 할 것이다. 그런 책임(가령 엄마나 아빠 노릇을 하는 것 등)이 캐릭터의 정체성의 일부가 되는 경우, 캐릭터는 공포로 그런 역할을 피하게 되고, 그 경우 온전한 자아실현은 불가능하다.
- **존중과 인정의 욕구** 슬픔 때문에 타인들이 캐릭터를 공격하고 캐릭터의 결정과 행동에 대해 비난하는 경우, 캐릭터의 불안이 점화되어 자존감이 무너질 수 있다.
- **애정과 소속의 욕구** 피해자가 사랑받는 사람이었을 경우, 캐릭터와 다른 가족 사이에 마찰이 발생할 수 있다.

대처에 도움이 되는 긍정적인 특성

과감함, 차분함, 용기, 결단력, 집중력, 고결함, 지성, 객관성, 관찰력, 끈기, 보호하려는 태도

긍정적인 결과

- 살아남는 것이 얼마나 중요한지 깨닫게 되어 진정으로 중요한 것이 무엇인지 우선순위를 다시 매기게 된다.

- 비극을 겪으면서 캐릭터가 자신의 관계를 재평가하게 된다.
- 원한을 품기에는 인생이 너무 짧다는 것을 깨닫고 용서하기로 선택한다.
- 생명이 귀중하다는 것을 깨닫고 후회 없이 살기로 결심한다.
- 더 이상 자기감정을 숨기지 않고 타인들과 더 잘 나눌 수 있게 된다.
- 세상에서 자신이 갖고 있는 위치와 자신이 진정으로 원하는 것을 잘 보게 되어 의미 있는 목적을 이루는 데 더욱 집중하게 된다.
- 캐릭터가 당했던 일이 스스로 역량을 키우고 대비를 더욱 철저히 해야 한다는 것을 깨닫는 계기가 된다.

뭘 해도
망하게 생기다

사례

- 맡은 업무가 열심히 해봤자 이미 망할 것으로 예상되거나 알려져 있는 일이다.
- 캐릭터가 음식이나 물, 수면 같은 기초적인 자원을 빼앗긴다.
- 금전 자원이 불충분하게 공급된다.
- 캐릭터의 기술이나 역량으로는 턱도 없는 일을 떠맡는다.
- 과제를 완수하는 데 필요한 재료를 받지 못한다.
- 불가능한 마감 기한을 제시받는다.
- 윤리 기준이 높은 캐릭터가 자신의 신념을 위험에 빠뜨려야만 자유로워질 수 있는 상황에 빠진다.
- 수상자가 미리 정해져 있는 경연에 참가한다.
- 캐릭터가 자신의 약점에 맞춰져 있는 상황에 빠진 후, 실패한 다음 그 실패를 빌미로 이용당한다.
- 신참 캐릭터가 이길 수 없는 노련한 상대와 경쟁하는 상황에 처한다.
- 학생에게 너무 어려운 과제가 주어진다.
- 공부하지 않은 범위에서 시험을 봐야 한다.
- 캐릭터가 덫에 걸려 자신에게 불리한 동기나 목적을 은밀히 숨긴 사람과 연애를 하게 된다.
- 타인들이 자신들의 나쁜 결정의 여파를 피하기 위해 캐릭터를 희생양으로 삼는다.

사소한 문제

- 필요한 자원을 얻기 위해 기지와 창의력을 발휘해야 한다.
- 타인들의 도움을 구해야 한다.
- (찬밥 더운밥 가릴 처지가 아니기 때문에) 불합리하거나 상대하기 힘든 사람들을 상대해야 한다.
- 모자란 것들을 벌충할 시간을 내야 한다.
- 긍정적인 태도를 잃지 말아야 한다.

- 불편한 상황에 처하게 된다.
- 무례하거나 부정적인 사람으로 비친다.
- 필요한 것을 얻기 위해 거래를 해야 한다.
- 속았다는 느낌이 든다.
- 무슨 일이 벌어지고 있는지 분명해지면 상황에서 벗어나기 위해 용기를 내야 한다.
- 부당함에 맞서 목소리를 높이는데 피해망상에 빠져 있다고 취급되거나, 골칫거리로 여겨진다.

초래할 수 있는 심각한 결과	- 스트레스와 피로와 성공해야 한다는 압박 때문에 중대한 실수를 저지른다. - 갖고 있는 돈에서 초과 지출한다. - 캐릭터가 상황에 대해 통제할 수 있는 힘이 거의 없는데도 실패자라는 오명을 뒤집어쓴다. - 해야 할 일에 치여 압사할 것 같다. - 실패를 인정하는 것밖에는 도리가 없다. - 해고당한다. - 형편없는 성적이나 평가를 받는다. - 부족분이나 장비 결함을 벌충하려다 오히려 위험한 상황을 초래한다. - 이용당한다는 느낌이 든다. - 부정부패 관행을 지키지 않는다는 이유로 협박당한다. - 자신이 처한 상황이 덫처럼 느껴진다. - 출구를 도저히 찾을 수 없어 '잘 지내기 위해 하던 일을 그저 계속하기로' 결정한다. - 분노와 복수심에 눈이 멀어 이기기 위해 도를 넘는다.
생길 수 있는 감정	분노, 괴로움, 경악, 배신감, 쓰라림, 혼란, 경멸, 반항심, 우울함, 절망, 결단, 환멸, 무기력, 공포, 좌절, 증오, 상처, 열패감, 무력함, 억울함, 자기 연민, 수치심, 충격

- 타인들의 의도를 이후에 자꾸 곱씹게 된다.
- 불공정한 조건을 만든 자들에게 원한을 품고 싶은 유혹이 든다.
- 어찌할 수 없는 일들을 받아들이느라 힘이 든다.
- 상황을 벗어나고 싶지만 방법을 모르겠다.
- 자신의 효능과 목적을 다시 생각하게 된다.
- 일을 끝까지 지켜보자는 생각과 다 그만두자는 생각 사이에서 갈 팡질팡하고 있다.
- 불법 수단을 동원해서라도 실패를 피하고 싶은 유혹이 든다.
- 내부고발자 노릇을 해야 할지 말아야 할지 의구심이 든다.

상황을 악화시킬 수 있는 부정적인 특성

대립을 일삼는 성향, 통제 성향, 안달복달하는 성향, 남을 너무 잘 믿는 성향, 부주의, 우유부단, 불안정, 남성적인 면을 과시, 순교자인 양하는 태도, 완벽주의, 완고함, 굴종 성향, 부도덕함, 보복하려는 성향

기본 욕구에 미치는 영향

- **자아실현 욕구** 꿈을 이루는 노력에서 실패하는 경우 (설사 그것이 캐릭터의 잘못이 아니라 하더라도) 캐릭터가 꿈을 이루기 위해 다시 노력하는 것은 어렵다. 꿈을 포기하고 작은 것에 만족하는 게 더 쉽다고 생각하기 때문이다.
- **존중과 인정의 욕구** 과제나 관계에서 실패하는 경우, 캐릭터의 조건이 통제 불능이라 실패했다 하더라도 타인들이 캐릭터를 하찮다고 여기게 된다.
- **애정과 소속의 욕구** 이런 식으로 피해자가 되어버린 캐릭터는 타인들을 신뢰하는 데 어려움을 겪게 된다. 남을 믿기 주저하는 경우, 깊고 의미 있는 관계를 맺고 유지하는 일이 더욱 어려워질 수 있다.

대처에 도움이 되는 긍정적인 특성

야심, 분석 능력, 과감함, 자신감, 창의력, 과단성, 집중력, 겸허함, 통찰력, 끈기, 기지와 지략, 책임감, 학구적인 태도, 재능

- 남의 조종이나 이용을 당하는 유사한 상황을 쉽게 인식할 수 있게 된다.
- 캐릭터가 자신의 경험을 공개해 범죄자들이나 잘못을 저지른 당사자들을 법정에 세울 수 있게 된다.
- 혁신적인 방법과 새로운 협력자들을 찾아내 온갖 역경을 딛고 캐릭터가 성공을 거둔다.
- 캐릭터가 자신을 피해자로 희생시키는 상황을 내면화하기를 거부한다. 즉 자신의 실패가 자신의 능력과 무관하다는 것을 인식한다.

상대를 최악의 운명에서
구하려면 상처를 줘야 하다

**Having to Hurt Someone to Save
Them from A Worse Fate**

이와 같은 곤란한 상황에 대해서는 단순한 해결책은 없어, 캐릭터에게 많은 갈등을 유발할 수 있다. 구체적인 사례를 확인하려면 '상대가 저지른 행동의 대가를 치르도록 내버려두다'(341쪽), '상대에게 도움을 줄지 말지 결정해야 하다'(349쪽), '나쁜 소식을 전하는 일을 떠맡다'(401쪽), '상대를 처벌해야 하다'(418쪽), '약속을 깨야 하다'(426쪽) 편을 참고할 것.

사례

- 상대의 불건전한 태도나 습관 때문에 상대와 대립해야 한다.
- 상대와의 관계가 장기적으로 잘되지 않을 것을 알고 관계를 끝낸다.
- 자격이 없거나 경험이 없는 미숙한 구직자를 거절한다.
- 범죄를 저질렀다는 이유로 누군가를 고발한다.
- 사랑하는 사람이 자립하는 법을 배우도록 집에서 내쫓는다.
- 방과 후, 학생이 집에 가지 못하도록 학교에 붙잡아 둬야 한다.
- 사랑하는 사람과, 그에게 해로운 사람 간의 연애를 금지한다.
- 상대가 빚을 갚지 못하리라 생각해 돈을 빌려주지 않는다.
- 정신 질환이나 학대나 방치를 겪는 사람이 도움을 받을 수 있도록 기관에 알린다.
- 사랑하는 사람이 중독 문제를 겪고 있어 계속해서 개입한다.
- 자식을 돌볼 수 없어 부모의 양육권을 포기하고 다른 사람에게 양도한다.
- 사랑하는 사람이 다가올 결정에 상처를 입기 전에 그와 관계를 끊는다.
- 자식이 실수로부터 뭔가 배울 수 있도록 대가를 치르게 한다.
- 십대 청소년의 인생에서 나쁜 영향을 차단하기 위해 개입한다.
- 남용이나 불건전한 관계, 해로운 습관 등에 대한 친구의 비밀을 다른 사람들에게 알린다.
- 친구가 나쁜 소식을 모르는 사람에게 듣는 불상사가 일어나기 전

에 먼저 말해준다.

사소한 문제	• 어려운 일을 하는 걸 계속해서 미루고 꾸물댄다.
	• 행동을 설명할 적절한 표현을 찾으려 애쓴다.
	• 충분한 준비 없이 어떤 행동을 한다.
	• '빨리 해치워 버리자'는 식으로 요령 없이 사안에 접근하다 상처나 고통을 더 키운다.
	• 의도는 선하지만 필요한 정보나 세부사항을 다 갖추고 있지는 않다.
	• 상대가 캐릭터의 선택이나 실행 방안을 높이 쳐주지 않는다.
	• 남의 일에 간섭한다는 평판을 듣게 된다.
	• 친구들과 사랑하는 사람들이 캐릭터의 결정에 동의하지 않는다.
	• 캐릭터가 (사생활 문제 때문에) 단독으로 어려운 결정을 내려야만 한다.

초래할 수 있는 심각한 결과	• 상대가 캐릭터에게 물리적 혹은 언어적인 공격을 가한다.
	• 상대가 효과 없는 방식으로 반응한다(중독에 빠지거나 상황을 부정하거나 자살 시도를 하는 등).
	• 친구를 구하긴 하지만 우정을 잃는다.
	• 좋은 결과라고는 없는 결정을 억지로 내려야 한다.
	• 의도하지 않게 상황을 악화시킨다.
	• 상대와의 관계가 소원해진 바람에 선택을 하거나 결정을 내린 이후에는 상대에게 도움을 줄 수가 없다.
	• 상처를 받은 쪽에서 다른 이들에게 알려져 있는 캐릭터의 평판을 망가뜨린다.

생길 수 있는 감정	괴로움, 불안, 경악, 쓰라림, 갈등, 체념, 결단, 상심, 의심, 공포, 두려움, 죄책감, 희망, 위협당하는 느낌, 애정, 신경과민, 후회, 포기, 억울함, 반신반의, 불편함, 우려

생길 수 있는 내적 갈등	• 상이한 관점들을 모두 살펴보니 올바른 행동을 선택하기가 더더욱 어려워진다.
	• 올바른 결정을 내린 것인지 아닌지 자꾸 곱씹게 된다.
	• 더 쉬운 길을 택하고 일이 되어가는 대로 그냥 내버려 두고 싶은 마음이 들어 부끄럽다.
	• 캐릭터가 타인의 운명이 자신의 손에 달려 있다는 것을 알고 그 짐을 지려 고군분투한다.
	• 캐릭터가 (실제로는 자신이 한 선택이 전혀 없는데도) 자신이 한 역할 때문에 자책한다.
	• 관련된 사람들에게 얼마나 많이 혹은 적게 이야기를 해야 하는지 알 수가 없어 고민이다.
	• 극복할 수 없는 죄의식으로 캐릭터가 자기 속으로 침잠해버린다.

상황을 악화시킬 수 있는 부정적인 특성

중독 성향, 무관심, 냉담함, 비겁함, 잔인함, 약속을 어기는 성향, 남의 뒷말을 좋아하는 성향, 충동적인 성향, 우유부단, 남을 함부로 재단하는 성향, 감정 과잉, 강압적으로 밀어붙이는 성향, 요령 없음, 장황함, 원한, 의지박약

기본 욕구에 미치는 영향

• **존중과 인정의 욕구** 최선의 선택과 행동을 택하려는 노력으로 힘들어진 캐릭터는 자신이 신뢰하지 못할 인간이라는 열패감에 빠질 수 있다.
• **애정과 소속의 욕구** 캐릭터 때문에 비행이나 악행이 노출된 친구나 가족은 배신감을 느낄 확률이 상당히 높다. 따라서 캐릭터는 친구나 사랑하는 사람이 어두운 길로 계속 가지 못하도록 막으려 노력하지만 그들의 관계가 지속될 확률은 극히 희박하다.
• **안전 욕구** 나쁜 소식을 전해 받는 사람의 태도가 좋지 못할 경우, 캐릭터는 상처를 받을 수도 있고 아예 신변의 위험을 느낄 수도 있다.

대처에 도움이 되는 긍정적인 특성

분석 능력, 과감함, 협조적인 성향, 외교술, 감정이입, 친근함, 고결함, 돌보려는 성향, 객관성, 관찰력, 설득력, 보호하려는 태도, 분별력, 지지하고 지원하려는 태도, 현명함

긍정적인 결과

- 사랑하는 사람에게 닥칠 수 있었던 재앙을 피한다.
- 관계의 신뢰를 구축한다.
- 어렵지만 분별력 있는 선택을 할 수 있는 사람으로 존중받게 된다.
- 캐릭터가 자신의 욕망보다 타인들의 욕망을 우선적으로 배려했다는 데 만족감을 느낀다.
- 누군가의 고통을 미리 차단할 수 있다.
- 결정이 제대로 수용되지 않았다 하더라도 올바른 결정을 내렸다고 확신한다.

상충된 욕구나
욕망으로 갈등하다

<div align="right">

Conflicting Internal
Needs or Desires

</div>

 갈등은 캐릭터로 하여금 상충되는 욕구나 욕망 중에서 선택을 하도록 강요한다. 따라서 가장 강력한 갈등은 어떤 선택을 내려도 대가가 큰 갈등이다. 이 항목에서는 이러한 종류의 갈등을 다루겠지만 더 많은 다른 종류의 갈등을 확인하고 싶다면, 이 책의 3장 '도덕적 딜레마와 유혹' 편을 참고할 것.

사례

- 아이를 원하는데 파트너는 원하지 않는다.
- 또래의 압력을 받아 힘이 든다.
- 친구가 구해준 직장을 그만두고 싶다.
- 특정 지역에 계속 살고 싶은데 사랑하는 사람, 소중한 사람은 이사를 원한다.
- 결혼 생활을 정리하고 싶은데 자식 때문에 유지해야 한다.
- 신앙에 의구심이 생겨 종교를 떠나고 싶다.
- 직장 생활과 가정 생활을 모두 유지하고 싶지만 둘 다 할 수가 없다.
- 수입은 좋지만 불만스러운 직장과 수입은 낮지만 보람찬 직장 사이에서 선택을 해야 한다.
- 전쟁에 반대하지만 조국을 위해 군복무를 하고도 싶다.
- 유죄인 피고를 변호해야 한다.
- 폭력 범죄의 증인으로 나가야 할지 말지 결정해야 한다.
- 사생활을 중시하면서도 스포트라이트를 받을 직업을 간절히 원한다.
- 불편한 진실을 알려 죄책감을 벗고 싶다.
- 자신의 욕망과 사랑하는 사람의 욕망이 부딪칠 때 어떻게 해야 할지 모르겠다.
- 타인들에게 받아들여지고 싶지만 동시에 자신에게 충실하고도 싶다.
- 하면 안 된다는 걸 알고 있지만, 그 일을 하고 싶은 유혹에 시달린다.

사소한 문제	• 상황이나 사연을 다 알지 못하는 사람들의 비판을 상대해야 한다.
	• 친구들, 가족, 고용주나 멘토를 실망시키는 결정을 내린다.
	• 자신의 사고방식대로 사랑하는 사람들이 생각을 바꾸게끔 납득시 켜야 한다.
	• 옳은 결정을 내리는데 그 때문에 다른 사람들에게 상처를 주게 된다.
	• 반대편에 있는 사람들이 자신의 인생을 의도적으로 힘들게 하려 는 게 아닌데도 캐릭터는 그들에게 분한 감정이 든다.
	• 아주 중요한 것에 관해 타협을 선택한다.
	• 틀린 결정을 내릴까 두렵다.
	• 결정의 장단점을 저울질하기가 어렵다.
	• 자신이 무엇을 해야 하는지 다른 사람들이 해주는 이야기에 귀를 기울여야 한다.

초래할 수 있는 심각한 결과	• 결정 때문에 자기편이나 직장 혹은 기회를 잃는다.
	• 엉뚱한 사람(어리석거나 미숙하거나 숨은 의도가 있는 사람)에게서 조언을 구한다.
	• 캐릭터가 한 결정 때문에 다른 사람들이 해를 입거나 일에 차질을 빚는다.
	• 가족과 의절을 당한다.
	• 타인들에게 이로울 결정을 내렸는데 그 탓에 성취감을 느끼지 못 하는 인생을 살아야 한다.
	• 자신에게 이로운 결정을 내렸는데 그 때문에 비방을 당한다.
	• (지나치게 겁을 내는 바람에) 다른 사람이 결정을 내리는 상황을 만 들고, 그 결정을 감당하며 살아가야 한다.
	• 원하는 결정을 더 쉽게 내릴 수 있도록 캐릭터가 자신의 윤리적 신 념까지 바꾼다.

| 생길 수
있는
감정 | 감정의 동요, 번민, 불안, 갈등, 혼란, 방어적인 태도, 낙담, 의구심, 공
포, 수치, 허둥지둥, 열패감, 강박관념, 압도당하는 느낌, 마뜩잖은 느
낌, 체념, 반신반의, 걱정 |

생길 수 있는 내적 갈등	• 스스로 만족하고 싶지만 다른 사람들의 인정도 받고 싶다. • 결정을 내리지 못하는 우유부단함이 지속되어 무력함을 느낀다. • 자신의 도덕성에 의문을 갖는다. 자신이 폐쇄적인지, 구식인지 아니면 지나치게 생각이 고착되어 있는지 의구심을 갖는다. • 변화를 초래할 결정을 내리는 것보다는 현상을 유지하고 싶은 유혹이 든다. • 옳고 그름이 분명한 상황에서 타협을 할 수 있는지 살핀다. • 감정과 판단을 분리하느라 애를 쓴다. 특히 옳고 그름의 문제를 직면할 때 그러하다. • 캐릭터가 자신의 현재 모습을 바꾸거나 꿈을 포기한다. • 결정을 내린 다음, 그 결정을 내려놓지 못하고 계속 곱씹는다.

상황을 악화시킬 수 있는 부정적인 특성

유치함, 비겁함, 약속을 잘 어기는 성향, 어리석음, 남을 너무 잘 믿는 성향, 인내심 부족, 우유부단, 과민함, 강박적인 성향, 이기심, 미신에 의지하는 성향, 의지박약, 군걱정

기본 욕구에 미치는 영향

• **자아실현 욕구** 상충된 욕망 사이에서 선택을 하느라 씨름하는 경우, 캐릭터는 앞으로 어려운 결정을 마주하지 않으려 경계하게 될 수 있다. 이러한 위험 회피로 인해 캐릭터는 인격적, 직접적 성장을 성취하는 데 필요한 변화를 도모하지 못하게 될 수 있다.

• **존중과 인정의 욕구** 욕망 사이에서 내적으로 갈등하는 시간이 길어질수록 캐릭터는 자신의 본능뿐 아니라, 압박 하에서 올바른 선택을 내릴 수 있을지 자신의 능력을 스스로 의심하게 된다.

• **애정과 소속의 욕구** 내적 갈등을 겪는 캐릭터는 자신의 우유부단과 불안을 숨기기 위해 사랑하는 사람들에게서 멀어져 결국 관계가 틀어지는 사태를 초래할 수 있다.

분석 능력, 집중력, 결단력, 효율성, 정직함, 공정함, 객관성, 끈기, 책임감, 이타심, 지혜

| 긍정적인 결과 |

- 캐릭터가 자신이 내린 결정에 만족하고 더 이상 고민하지 않는다.
- 어려운 상황을 이겨낸 데 대해 타인들의 존중과 지지를 얻게 된다.
- 옳고 그름에 대한 캐릭터의 생각이 선택 과정을 통해 더욱 견고해진다.
- 사랑하는 사람의 필요를 충족시킨 데서 예상치 못한 만족을 발견한다.
- 신뢰하는 친구와 상황을 의논함으로써 의심과 우유부단의 끝없는 회로에 빠지지 않게 된다.

이러지도 저러지도
못하게 되다

Being Caught
in The Middle

사례

- 배우자의 양육 방식이나 결정에 반대한다.
- 소중한 사람이 캐릭터의 가족과 잘 지내지 못한다.
- 중간 관리자로서 노동자들과 경영진 사이에 끼어 이러지도 저러지도 못하는 상황이다.
- 연애를 하다 깨진 두 사람과 캐릭터가 친한 친구 사이다.
- 부모가 이혼했는데 두 사람이 서로를 비방하는 말을 자식이라는 이유로 들어야 한다.
- 가족 간의 불화에서 화해시키는 역할을 담당하고 있다.
- 정치가로서 상반된 견해를 지닌 국민들의 필요를 충족시켜야 한다.
- 캐릭터에게 속내를 털어놓는 두 사람이 사이가 좋지 않다.
- 캐릭터가 좋아하는 (그래서 시간과 돈과 에너지를 투자하는) 취미를 소중한 사람이 싫어한다.
- 일하는 방식이 따로 있는 공동 창립자에게 설명을 하면서 일을 해야 한다.
- 비밀을 지키라는 부탁을 받았는데 실제로는 공개해야 한다.
- 진실을 밝히면 상대를 속상하게 할 수 있다는 것을 아는 상황에서 상대에게 의견을 달라는 요청을 받는다.
- 다른 사람에게 상처를 줄 수 있는 일을 하거나 말을 해달라는 협박을 받고 있다.

**사소한
문제**

- 좌절이나 무력감에 시달린다.
- 편을 들라는 압박을 받고 있다.
- 중립을 지키려 고군분투한다.
- 대화와 만남이 어색해 죽을 지경이다.
- 무시당한다는 느낌이나 발언권이 없다는 느낌이 든다.
- 사실을 누락시켜 거짓말을 함으로써 반쪽짜리 진실로 평화를 유지한다.

- 잘못을 저지르는 사람에게 정직하게 말했다 책망을 듣는다.
- (권력에 빌붙거나 서로 앙갚음을 하는 등의 방법으로) 관련 당사자들에게 이용당한다.
- 특정 편에게 다른 편에 대한 정보를 달라는 압력을 받는다.
- 직원이나 동료 직원을 꾸짖어야 한다.
- 캐릭터가 자신이 늘 솔직하지 못한 것 같은 느낌에 시달린다.
- 양쪽 당사자들을 만족시키려다 결국 모두 실망시킨다.

초래할 수 있는 심각한 결과	- 맡아서 갖고 있던 정보를 노출하게 된다. - 꺼려지거나 존재감이 없는 사람으로 취급당한다. - 부상을 초래하는 물리적 대치 상황에 연루된다. - 불편한 상황 때문에 사랑하는 사람들과 대립해야 한다. - 윤리 기준을 어기는 일을 하라는 압력을 받는다. - 친구들이나 가족에게 의절이나 절연을 당한다. - 개인적 감정으로는 봐주고 싶지만 법을 지켜야 한다. - 특정 직원을 해고해야 한다. - 엉뚱한 사람에게 화를 낸다. - 상황이 너무 나빠져서 캐릭터가 자신을 이런 상황에 넣은 사람들과 연을 끊어야 한다. - 자신의 정체성을 확인하거나 받아들이려 고군분투한다.
생길 수 있는 감정	감정의 동요, 분노, 번민, 짜증, 불안, 배신감, 갈등, 낙담, 공포, 좌절, 위협감, 억울함, 방치당한다는 느낌, 신경과민, 화, 슬픔, 제대로 평가받지 못한다는 느낌, 반신반의, 근심
생길 수 있는 내적 갈등	- 자신이 생각하는 우선순위에 의문을 품게 된다. - 상황에 끼어들까, 중립을 지킬까, 아니면 빠져나올까 갈등한다. - 조종당하고 있다는 것을 알겠는데 멈출 방법을 모르겠다. - 상황에서 빠져나오고 싶은 한편 돕고 싶은 마음도 있다. - 누군가를 사랑하거나 받아들이는 일이 거저 되는 것이 아니라는 느낌이 든다.

상황을 악화시킬 수 있는 부정적인 특성

악의적인 태도, 통제 성향, 비겁함, 약속을 어기는 태도, 남의 뒷말을 좋아하는 성향, 남을 너무 잘 믿는 성향, 무지, 우유부단, 불안정, 질투, 자신감 결여, 신경과민, 굴종적인 태도, 소심함, 의지박약, 잔걱정이 많은 성향

기본 욕구에 미치는 영향

- **자아실현 욕구** 다른 사람들 사이의 문제 한가운데에 끼어 옴짝달싹 못하는 경우, 캐릭터는 자신의 욕망을 따를 시간이나 에너지가 없다.
- **존중과 인정의 욕구** 캐릭터가 이용을 당하거나 조종당하거나 죄를 지어가면서까지 역할을 하다 보면, 자신이 더 강하게 의견을 관철시키지 못한다는 이유로 자기혐오에 빠질 수 있다.
- **애정과 소속의 욕구** 이러지도 저러지도 못하는 상황에 빠진 캐릭터는 가족이나 친구들 사이에서 자신의 위치가 조건 없이 애정을 누리는 자리가 아니라는 것, 자신이 조금만 잘못해도 중요한 관계에서 배척당하리라는 생각을 하게 된다.

대처에 도움이 되는 긍정적인 특성

과감함, 집중력, 자신감, 창의력, 외교술, 신중함, 정직함, 독립심, 객관성, 관찰력, 설득력, 분별력, 투지와 열의

긍정적인 결과

- 중재자 역할을 잘 해내 긍정적인 결과를 만들어낸다.
- 양쪽 당사자들을 불필요한 언쟁이나 상처나 위험으로부터 보호한다.
- 갈등이 심해지지 않도록 막아낸다.
- 소통 역량을 더욱 향상시킨다.
- 필요한 사람에게 이야기를 털어놓을 상대가 되어준다.
- 건강한 경계를 설정하는 법을 배운다.
- 상황을 다양한 관점으로 보는 능력을 키우게 된다.

차악을
선택해야 하다

사례

- 자신이 살아남으려면 상대가 다치거나 죽는다.
- 임신중단을 하지 않으면 몸이 위험해진다.
- 심각한 부작용을 일으킬 수 있는 치료법을 찾거나, 혹은 중병을 치료하지 않고 그냥 방치한다.
- 부모가 자신의 결혼이나 직장을 결정하도록 그냥 내버려두거나 (그래서 부모 자식 관계를 유지하거나) 아니면 자신의 행복을 위해 부모의 선택에 저항한다(그럼으로써 의절과 고립의 위험을 자초한다).
- 미래의 성공을 위해 금전상의 희생을 지금 치르든지 아니면 원하는 것을 지금 누리고 미래에는 가난해진다.
- 비밀이 발각되느니 협박에 굴복하기로 선택한다.
- 가깝지만 유해한 관계를 끝낸다.
- 윤리적 원칙을 침해하지만 고액 연봉을 받을 수 있는 직장을 선택하거나, 수입은 불만족스럽지만 자신의 윤리적 가치를 지킬 수 있는 직장을 선택한다.
- 직원을 해고해 회사를 살리거나, 직원들을 지켜 회사를 도산시킨다.
- 추문을 (모른 척하여 안전해지는 대신) 공개해 표적이 된다.
- 다른 사람의 기본적인 욕구를 충족시키기 위해 꿈을 포기하거나 (병든 부모를 돌보거나, 부족한 서비스를 받는 일부 사람들을 돕기 위해 재정을 할당함으로써) 자신의 야망을 충족한 후, 따라오는 불확실성이나 죄책감을 안고 살아간다.
- 중병에 걸린 반려동물을 보내주거나 아니면 빚을 내서라도 비싼 치료를 받게 해준다.

**사소한
문제**

- 결정을 내려야 하지만 만족스러운 결과는 결코 없다는 것을 알고 있다.
- 인간관계가 손상을 입는다.

- 하면 안 될 선택을 했다고 남들에게 욕을 먹는다.
- 최선을 선택했으면서도 흡족하지 못한 결과를 감당하며 살아야 한다.
- 차악의 선택을 해야 하는 상황 때문에 마음이 괴롭다.
- 캐릭터가 결정을 내리지 못하고 있는데 다른 사람이 개입해서 캐릭터가 가장 반대하는 선택을 해 버린다.
- 이해받지 못하는 느낌이 든다.
- 이해관계가 걸려 있는 사람들에게 선택을 정당화해야 한다.

초래할 수 있는 심각한 결과	- 잘못된 결정을 내린다. - 행동을 한 후 새로운 정보가 밝혀져 상황이 바뀐다. - 캐릭터가 했던 역할 때문에 형사 기소를 당한다. - 가족에게 거부당한다. - 폭행의 표적이 된다. - 캐릭터의 선택으로 불만이 생긴 쪽에서 캐릭터에 대한 나쁜 소문을 소셜 미디어상에 퍼뜨린다. - 결정 때문에 관계가 깨진다. - 자신의 편을 들어줄 사람이 하나도 없어 상황을 오롯이 홀로 헤쳐 나가야 한다. - 끔찍한 일이 벌어질 때까지 꾸물거리고 결정을 내리지 못한다. - 차악을 선택했는데도 상대를 구하거나 도움을 줄 수가 없다.
생길 수 있는 감정	분노, 괴로움, 불안, 경악, 쓰라림, 갈등, 우울함, 체념, 결단, 상심, 의구심, 공포, 두려움, 죄책감, 히스테리, 위협당하는 느낌, 신경과민, 후회, 포기, 억울함, 반신반의, 불편함, 걱정
생길 수 있는 내적 갈등	- 자신이 왜 이런 상황에 처하게 되었는지 이해할 수가 없다. - 고통스러운 결과를 피할 수 있는 선택지를 찾아낼 수 없어 열패감이 든다. - 다양한 선택지를 저울질하고도 명확한 길이 보이지 않는다. - 캐릭터가 결정을 내린 자신을 용서할 수 없어 우울증에 빠진다.

- 단기적인 결과를 낼 선택지를 알지만 장기적인 관점을 버리지 않는다.
- 옳은 것이 무엇인지 알지만 사람들을 고통과 번민에 빠뜨리고 싶지 않다.
- 후회 때문에 영원히 불행하게 산다.

상황을 악화시킬 수 있는 부정적인 특성

비겁함, 냉소적인 태도, 어리석음, 경박함, 우유부단, 불안정함, 자신감 결여, 신경과민, 편견, 강요하는 성향, 이기심, 요령 없음, 아둔함, 의지박약, 잔걱정이 많은 성향

기본 욕구에 미치는 영향

- **자아실현 욕구** 승산 없는 상황을 늘 괴로워하고 거기서 느끼는 죄책감 때문에 자신을 소진시키는 캐릭터는 스스로를 용서해야만, 만족감을 느낄 수 있는 목적을 쫓을 수 있을 것이다.
- **존중과 인정의 욕구** 차악을 선택해야 하는 상황에 처한 캐릭터는 분명 욕을 먹게 되어 있다. 캐릭터가 강한 자존감으로 이러한 비판에 직면하지 않으면, 자신의 결정을 의심할 것이고 다른 사람들이 자신에 대해 말하는 비난들을 그대로 믿어버리게 된다.
- **애정과 소속의 욕구** 차악을 선택하는 상황이 있는 종류의 각본에서는 상황 외부의 사람들이 강한 의견을 피력하는 상황이 연출된다. 이런 경우 캐릭터는 어떤 선택을 내리건 친구나 지지자를 잃을 공산이 크다.
- **안전 욕구** 어떤 선택을 해도 만족하지 못하는 이러한 딜레마에 빠진 캐릭터는 어떤 선택이건 어려운 부작용과 반발을 불러일으키는 상황에 놓였을 때 안전하지 못할 확률이 높다.

대처에 도움이 되는 긍정적인 특성

분석 능력, 차분함, 신중함, 자신감, 용기, 결단력, 외교술, 여유, 고결함, 이상주

의, 공정함, 친절함, 성숙함, 객관성, 설득력, 대응 능력, 현명함

| 긍정적인 결과 |

- 캐릭터가 결정을 내리고는 자신이 최선을 다했다 확신하고 다 잊는다.
- 캐릭터가 내린 선택이 다른 사람의 삶을 크게 향상시키는 행동을 한 셈이 된다.
- 힘든 결정을 내린 덕에 자부심과 자존감을 찾는다.
- 캐릭터의 가치와 이상이 옳은 것으로 확인된다.
- 훌륭한 판단을 내렸다고 인정받게 된다.
- 감당할 수 있는 손실을 받아들여야 하지만 비극은 피하게 된다.
- 두려움에 휘말려 하지 못했을 선택을 캐릭터가 해낸 것을 보고, 사람들이 캐릭터를 우러러본다.

캐릭터는 갈등에 어떻게 대응할까?

갈등은 많은 형태를 띠고 있으면서, 이야기가 진행될수록 캐릭터를 여러 차례 공격한다. 작가의 목적은 캐릭터가 성공으로 향하는 것, 그 이상의 의미 있는 갈등 상황에 놓일 시나리오를 생각해내는 것이다. 좋은 갈등은 캐릭터의 인식에 질문을 던지며 캐릭터에게 선택을 강제한다. 캐릭터는 일어날 수 있는 일에 대한 공포에 의해 휘둘릴까, 아니면 공포를 극복하고 행동을 취할까?

여기 성공으로 가는 길과 실패로 가는 길을 일반화한 도표를 제시한다. 수많은 외부 요인들은 결과에 영향을 끼치며, 작가는 캐릭터가 때로는 실패함으로써 더 깊은 노력을 기울이기를 바란다. 그러나 변화호에 선 캐릭터의 경우, 처음에는 아무리 저항을 한다 해도 결국 최종적으로 승리하기 위해서는 내적 변화를 필요로 하게 된다.

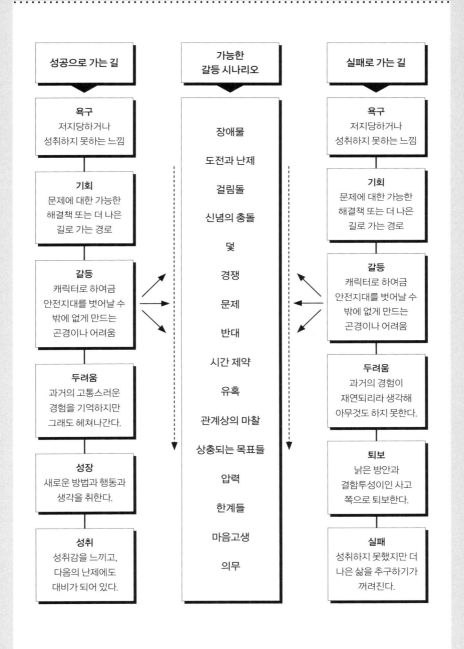

성공으로 가는 길	가능한 갈등 시나리오	실패로 가는 길
욕구 저지당하거나 성취하지 못하는 느낌	장애물	**욕구** 저지당하거나 성취하지 못하는 느낌
기회 문제에 대한 가능한 해결책 또는 더 나은 길로 가는 경로	도전과 난제 걸림돌 신념의 충돌	**기회** 문제에 대한 가능한 해결책 또는 더 나은 길로 가는 경로
갈등 캐릭터로 하여금 안전지대를 벗어날 수 밖에 없게 만드는 곤경이나 어려움	덫 경쟁 문제 반대	**갈등** 캐릭터로 하여금 안전지대를 벗어날 수 밖에 없게 만드는 곤경이나 어려움
두려움 과거의 고통스러운 경험을 기억하지만 그래도 헤쳐나간다.	시간 제약 유혹 관계상의 마찰	**두려움** 과거의 경험이 재연되리라 생각해 아무것도 하지 못한다.
성장 새로운 방법과 행동과 생각을 취한다.	상충되는 목표들 압력	**퇴보** 낡은 방안과 결함투성이인 사고 쪽으로 퇴보한다.
성취 성취감을 느끼고, 다음의 난제에도 대비가 되어 있다.	한계들 마음고생 의무	**실패** 성취하지 못했지만 더 나은 삶을 추구하기가 꺼려진다.

547

캐릭터의 내적 갈등 확정하기

변화호를 가로지르는 캐릭터는 한 가지 중요한 내적 갈등을 겪으며 이 갈등은 이 야기 내내 캐릭터를 괴롭힌다. 캐릭터가 성공을 거두려면 내적 갈등을 인정하고 해결해야 한다. 그러므로 캐릭터가 겪는 내적 갈등이 무엇인지 아는 것은 매우 중요하며 이러한 갈등의 요인과 양상은 다양하다. 다음의 툴을 활용하여 머릿속에 여러 선택지를 정리해보고, 자신만의 갈등을 창조해보라.

캐릭터의 주요 내적 갈등을 규명하기 전에 캐릭터의 여정에서 몇 가지 중요한 부분들을 먼저 설정해둬야 한다.

- **감정적 상처**　캐릭터는 어떤 과거의 고통스러운 사건에서 벗어나지 못하고 있는가?
- **외적 동기**　이야기에서 캐릭터의 주된 목표, 목적은 무엇인가?
- **내적 동기**　그 목표를 이루는 경우, 충족되는 욕구는 무엇인가?

일단 위의 내용들을 확정한 다음에는 이것들을 이용해 캐릭터가 이야기 내내 어떤 갈등과 씨름하게 할 것인지 알아내야 한다. 유념할 점은 두 가지다. 첫째, 이 갈등이 캐릭터의 내적 동기를 직접 방해하고, 둘째, 캐릭터의 자존감이나 성취감과 관련되어야 한다는 것이다. 다음 장에서 이러한 요인들이 어떻게 적절히 어울리는가를 보여주는 사례를 몇 가지 제시해놓았다. 캐릭터의 내적 동기의 원인이 될 만한 욕구(필요)로 어떤 것이 있는지 상기하려면 '채우지 못한 욕구가 인물호에 미치는 영향'(52쪽)을 참고하라.

◆ **잭 마이어 (영화 〈사관과 신사** *An Official and a Gentleman*〉)

감정적 상처	어머니의 자살, 알코올 중독에 자기만 아는 아버지 밑에서 자라면서 자신을 부양해야 하는 상황
외적 동기	해군 장교가 되는 것
내적 동기	해군 장교로 임관해 단체의 일원이 되는 것(애정과 소속감)
내적 갈등	인생은 잭에게 의지할 것은 자신뿐이라는 것을 가르쳐주었다. 자신의 잇속만 차리는 태도 때문에 잭은 진정한 소속감을 느낄 수 있는 깊고 의미 있는 관계를 발전시키지 못한다.

◆ **셰릴 스트레이드 (영화 〈와일드** *Wild*〉)

감정적 상처	어머니의 죽음
외적 동기	1100마일에 이르는 태평양 종단Pacific Crest Trail
내적 동기	스스로 평화를 찾는 것(자아실현)
내적 갈등	어머니의 죽음으로 인한 슬픔과 분노를 물리치지 못하는 셰릴의 어려움 때문에 치유가 어렵다.

◆ **에린 브로코비치 (영화 〈에린 브로코비치** *Erin Brockovich*〉)

감정적 상처	가난한 환경에서 학습 장애를 겪으며 성장함
외적 동기	사회적 약자인 의뢰인을 대신해 소송에서 이겨야 한다.
내적 동기	타인들의 존경을 얻을 수 있는 중요한 성취를 일궈야 한다.
내적 갈등	에린의 퉁명스럽고 무뚝뚝한 말씨와 자기방어적인 태도, 그리고 대립을 일삼는 성정 때문에 타인들의 신망을 얻고 목표를 이루기가 힘들다.

캐릭터의 내적 갈등 설정 툴

아래의 툴을 이용하여 캐릭터의 내적 갈등의 주된 원인을 확정하라. 이야기에 깊이를 더하고 싶다면 이러한 갈등 요인들이 부딪치는 공간을 설정해 이야기의 구성원들을 따로 떨어뜨려 놓아도 좋고, 아니면 공통의 기반을 만들어 구성원들을 한데 모아보아도 좋다.

◆ 캐릭터 1

감정적 상처	
외적 동기	
내적 동기	
내적 갈등	

◆ 캐릭터 2

감정적 상처	
외적 동기	
내적 동기	
내적 갈등	

◆ 캐릭터 3

감정적 상처	
외적 동기	
내적 동기	
내적 갈등	

◆ 캐릭터 4

감정적 상처	
외적 동기	
내적 동기	
내적 갈등	

이 툴의 인쇄용 버전은 윌북 홈페이지 https://willbookspub.com에서 다운로드 받을 수 있습니다.

옮긴이 오수원

서강대학교에서 영어영문학과를 졸업하고 같은 대학원에서 석사학위를 받았다. 동료 번역가들과 '번역인'이라는 공동체를 꾸려 전문 번역가로 활동하면서 과학, 철학, 역사, 문학 등 다양한 분야의 책을 우리말로 옮기고 있다. 『문장의 일』, 『조의 아이들』, 『데이비드 흄』, 『처음 읽는 바다 세계사』, 『현대 과학·종교 논쟁』, 『세상을 바꾼 위대한 과학실험 100』, 『비』, 『잘 쉬는 기술』, 『뷰티풀 큐어』, 『우리는 이렇게 나이 들어간다』, 『면역의 힘』, 『디자인 너머』 등을 번역했다.

딜레마 사전
작가를 위한 갈등 설정 가이드

펴낸날 초판 1쇄 2022년 8월 26일

　　　　　초판 5쇄 2023년 11월 26일

지은이 안젤라 애커만, 베카 푸글리시

옮긴이 오수원

펴낸이 이주애, 홍영완

편집장 최혜리

편집3팀 김하영, 유승재, 이소연

편집 양혜영, 박효주, 박주희, 문주영, 홍은비, 장종철, 강민우, 김혜원, 이정미

디자인 박아형, 김주연, 기조숙, 윤소정, 윤신혜

마케팅 김예인, 최혜빈, 김태윤, 김미소, 김지윤, 정혜인

해외기획 정미현

경영지원 박소현

펴낸곳 (주)윌북

출판등록 제2006-000017호

주소 10881 경기도 파주시 광인사길 217

전화 031-955-3777 **팩스** 031-955-3778

홈페이지 willbookspub.com **전자우편** willbooks@naver.com

블로그 blog.naver.com/willbooks **포스트** post.naver.com/willbooks

트위터 @onwillbooks **인스타그램** @willbooks_pub

ISBN 979-11-5581-516-8　03600